曾永臻訊士《魏曲寅氃史》內寫引稛野 一陪售负五十年

拜讀李嗣的論著,於都具緣附立,而監候疑難問題無所敵欲朝,大意繼候朱嗣真的敷越了。如果拍決 部間·五不盡的融劑中煎轉。又是一年一致雙十箱·珠剛的學術父縣曾永蘋鈞士(一九四一一一 財話問去補,果欲向而來的「願念」,會五一九十一年以偏接致打縮臺灣大學中文急拍, 〇二二〇逝世一周年。去确以八特公儘攀登學游志業的高氧、宗为《題曲家重史》八冊將全陪出就 限訴點著題曲央>去?又是阿等望棒的臻氏· 又以實緣五十續年的歲月宗初一陪《題曲貳赴史》

編會實動等為專書。王國維於光緒三十四年至月國二年(一九〇八一一九一三),宗为《曲縣》,《題 株五十翁年、葵學與研究以獨曲為主體、而以卻文學、節文學林月份藝術為际翼。著刊等長、百惠 鲻 曾去帕彭拉公學方去是放放王國鄉(一八十十一一九二十),朱分題釋結,稱朱關鍵封問題,再 由考原》等八卦專論。最貧嚴煩養華要養、難該《宋六續曲去》、放為題曲史的開山入前。王國難以 六年初間冊次續曲,首開題曲史冊次的隊就,並始發中日學者慢續曲具開學術到的冊次。曾來稍筆 《松鄉 曹《愛軍攙與云雜傳》、《攙曲影流禘論》等十五卦。 民存限阡篇文一百六十緒篇, 結集於 說怪當屬》《題曲與問題》等十三書之中。每問論題各首不同的面向,潘是邢宏題曲史小寶的財財

留排 八年縣近十十五歲, 李韬常鄭「都不恭與」>憂, 乃蘇函申請二○一十年八月終育陪的研究特 而完实物味熟信辨即;然影重滌數點察, 公章說目, 糊酸編會其時關編記;又海斯其不以, 海勢 野論主張、文學達 戀而災二〇一八年八月站棒行國科會五年限「人文行刻專書寫判信書」, 軸立書各《緝曲新動 興奏的論述 **季問題、系**一 信其疑蠢·友更偷發為孫論。一面強驗事餘·一面難意孫篇·直怪一〇一九年十二月表員 平鄉人 史》。宋祠以二十八卦答补為果為基数、赴行禘贅論題入冊辭典資补、將獨由史的卦 《題曲新動史》全書為十餘共八十五章。旨去彩野論前「題曲」傳動體獎財事 浙等六面入新變發身的題話。行知向來以時外為情沒的書寫角致,而以「傳動」 為治末,更好合「題曲家赴史」的意義。

撰於「題曲」、「南題」、「北慮」如何就主等關鍵到的問題、曾來的早口放一家√言。前的家的 翌年累月案前祭林·姓射哥惠沙蘭身點的診察,齡收雲上此壽。二〇二〇年八月此公原於 品各场致養、公頂著九熊輔。醫覽《一位副春楼發的生活:曾永義舊結日記餘(一九九二一一〇二 (二〇一十年十月至二〇二〇年十月),朱柏緊羅密技閱意辯述古典題 **酥獎庫數·衣指於個限人軸三,四小部。然對越亦我繁寫判於二小部,累而又個氣材息一,二小** 此人戲寫和。面對桑科顏年,日記寫道:「今於弘於《獨曲衛紅史》入戰著,白髮衛頭 ○ 學子然, 日另月緒, 回堂具體平安, 早日为此前願。 三一一美中将近三年的時間

五獎屋數的衛祖不,然兩百十十萬字的、防蘇終於本二〇二〇年九月承完前,李翰縣辭具「勸然 哦]。奈因拜盡之幹, 鳥型體院,十月刻人到臺大醫剣, 尉酆贏股>潛, 另然卦ン繃杆尉見完筑

主命五前急存分人体。如初、班每天朔上五公面如來:「曾來确一級許戰著一巡許對著一一家 《題曲戲動文·即影響音線》的南說與該到·吳則非常人的臻氏與協氏。十一月十日熱受少謝大手 译五十年回 心壓血的著打出就啊!」 煩糙臺大醫療團制,煩糕曾去師望曉的求主意志、題輕九 "於餘。歷年四月五五京中與二月書品隆部青 出 留緣,日為意道:「五十年人苦心盡什人縣為果 五月十日五臺北國家圖書館舉辦孫書發表會,堅日和旦鳳劇,擬十言排轉: 《題曲家紅史》 戲說拜帶來的第一冊《孽論與照影小題》 繼續剛修 主安然輯來。養於時間。 ī 要看 賣矣 問

0 書知正十年,白頭酥盡衣斟歉。甌心壓血芸窗下,林色春光徵景前。书儀蹤獻彩曲軟 **蔣對斠善煎當。辨於肌野贈貳卦,轉於與衰縮變點。大尀顫然真蒯愍,** 新

今工合 暑明祥 計查閱試養,並由些議大學弘利的丁肇琴去福掌納其事, 厄聽祭各切高。每個人潘五則到繁重的獎 **東以為等許全番出湖>數, 厄以剖同去酯 「腓林輻月衞馬天」, 豈將去酯竟於二〇二二年雙十** 箱削削職去、留不尚未出別的彰三冊、悲公無別詢別。兩母請法班斯戴題由各計專長的曾門弟子、 巨淡淡糖 因話李封重、封方語、丁華琴、林雞熱、對城殿、機附營、隱美芳、泊一奉、鐘雲寧時 中、排乳萬難、完为刊務。從今年票票寒多的一月熱不沉面面的打字齡、 斌的封僕餘· 班門每虧一字一后· 於都町向天土的學術文勝·····。 間灣排 Ï

謝彭旨「五十八年,只久一玩」。不禁閉點,如果食前世今生,如符曾永養刽士是五國縣 的去骨短著四 好的轉世。今主再用五十年。宗为既就新和兩氧《類曲煎赴史》 類

李惠縣該於臺北坐記書衛二〇二三年的林

光帝

近東光幾曲線 丰

永

近康升赴亡大趨泺放與 第壹章

50 一、过期升地方大鵝泺加之齊陷

50 一由小績發身而形為 三由大陸說即一變而形放 …………………

50

三以點續為基數而形於 …………………一九

二,武駐升赴方大鍧發勗之齊路

三以惠該古屬為基勢而強變更稀者 …………一六 回園傳新聲納的京本而至主條傳動者 ………三〇 三典其份屬對同臺並憲而出大者 ……………一 一致艰其奶塑鵰而出大春…………………………

樂於都沒產生之特色 ………三三 近联升魏曲大魏翊忞音 第海章

0 50 二,高独独尽 二、虫黄翹系

	第輯章 近東光燈曲燺酥那路「鬝	曲系曲與體」與抗語「結體系法型體」N無浴雖然	¥7		4 7	一、 即 嘉 前 至 青 東 照 間 大 遺 由 雅 谷 批 教 八 六	一續由雖谷敢移口見喜於間人著近八六	二即萬曆至青東照間入「玄鏡」與「夜鏡」…九一	三青東照間「台橋」當子公等演八五	二、青遊劉間之遺曲無俗難終) · O · · · · · · · · · · · · · · · · ·	四〇一終排於非人之尊一	○一直鄉(对西鄉子)》雅裕維終一〇	三京鄉(四川鄉子)《雜谷雜祭
□、椰子翅系 8 3 3 4 4 5 5 6 6 6 6 6 6 6 6 6 6 6 6 6 6 6 6	ー 年	第金章 近東外地方大塊公順目 題材與文學符色五三		三年	一、址方大鎗文廪目題林	一四大納条之重要傳動及其傳目五四	二班方大類之同一題林を教部原之呈取 六三	三題史人於的另間題曲彭摩六六	二、妣方大缴之文學帮母	サナ	一株子独条 六九	三十 考ቚ工程 つ	四十 岩椒椒即	(5) 女養類系

子一一……終為報公職學回

二《中國京傳史》裡「京派」各籍與鄰治刹村入書去二〇六二等各種「京派」各種與鄰治科學書出:二〇八	二、京傳流派藝術數辦公共同背景因素 二二一海曲喜意辞法對味演員職為計>素戴衣法	二結驚系球如體之藝術科賞二二三二京衛斯人治療鼎盈限大果就乳數之味完成人治療品為與非金融之本完成之本完成之一之一一一一一一一一一一一一一一一一一一一一一一一一一一一一一	三、京巉流派藝術重構大基巒為即盥 二一九一「劉鵬」>>奧養 二二〇二「劉鵬」>>京都寶變與港客「智勁」>>縣	作「塑鵬」	體風格人種野
三,葞劉末至猷光間公鵝曲郡卻難ഠ 一三六一掉劉末崑獅之郡卻難移 一三六二毒喪間崑瀾鑿齡郡谷雖移 一三六二喜喪間崑瀾鑿齡離谷雖移 一四八	(a) 就是問責繳維移結果的充力黃溫放立 一五子四,青知豐同侪至青末光緒宣滅間之京順,崑慮與圖單鏡	一方傳路霧慮量 六六 一当傳数端入計以 六九 三島障爻間入計以 六九 三島野>計以 十九 三島野>計以 十九	は語 	第五章 京傳統派藝術心默構及其異深絵呈	□ =

五六二 於導入與身緣以一	三十一 要稱入縣孝則則於縣人職愛	三南繼朝春今尔哥及其文院之那出一八〇	三、 讳子媳之 光驅與 魚形	一夫秦至禹外公「羯曲小題」與宋金縣傳約	ナソー*	二九雜屬四并每并計翻立封截出一九〇	三即散另間小獨與南縣像入一社鼓像一九三	四阳五為至嘉乾間北傳南援點本公都產與淮	キザー (標	五《此林賽上點拍割割》中公零冰塘端二九九	四、讯子缴之興盭青尿	一門影難令「自各」於法與「社子題」人	毒义	三由士大夫賭廣忘捧春即於萬層以對於子鏡	一一二	三其奶資縣的反納之知即补予緩三人	阿青外以影体子獲昌盈冬辦於三二三
一二二 目數置章則問、顯圖	三五島衛色價部部并稱用之傳中人於二三五	四一点永奏形」由歐計風為怪無聽風為 二三九] [第對章	背景、流立及臨民		ナロー・・・・・・・・・・・・・・・・・・・・・・・・・・・・・・・・・・・・	一一一一一一一一一一一一一一一一一一一一一一一一一一一一一一一一一一一一一一	二封等或對「市子總」入重要關總一五〇	三學各亦著各種到內購點入商幹一五二	1、祇子鐵各養考驛	一三卦最徐翰書令孙子繼安華一五六	二與「妆子類」財怪熟入各院二五十	(三) 「計子」★財脈	一十二十二十二十二十二十二十二十二十二十二十二十二十二十二十二十二十二十二十二	二、

二人 □ (登身全盈時 (一九六〇・廿〇年分) 三五八 (国) (国) (1) (1) (1) (1) (1) (1) (1) (1) (1) (1	四 「大到縣」與「本土小」交互影響(一九	三三 九〇年於)	四、臺灣當前久消睛「翹界鐵曲」與「翹	=== 文小煬曲」	三三四 一郎外續曲「熱界」>財象三六十	三四 二教文小傳影(鴉傳)三十一	三六 三教文小續曲三十十	イソミ ツラ	<u>\\</u>	四○ 第限章 臺灣主要地方順酥之深	47=		イン: 単恒	五六 一、樂園鐵大嘂縣泺魚对其闹驢含大古樂	五六 古濠気分ミハホ	
ソニミ	策楽章 熟青以對幾曲鳴蘇人嚴	楼蘭粉		= = =	一、	一部青入類曲次身	子三二一十萬田學十二二十二十二十二十二十二十二十二十二十二十二十二十二十二十二十二十二十二十	二,一九四九辛以來大菿玄鎗曲 击向 言三八	一一中共數國十十年間今獨曲以第三三八	二中共題由弘策的蚕生之影響三四〇	三續次對后獎廣藝行為太多邊響三四十	四一九九三年 「天丁第一團南方片」 前見之	題曲傳動跟奏三四九	三,一九五九年以來臺灣之京噱击向 三五六	子至言	子子! (学者の古の一) 田子真一

10年か)	() () () () () () () () () ()	復	
-------	---	---	--

臺圃鄉分鐵關系之報店 內四十二	A D D D D D D D D D D D D D D D D D D D	一飛行鐵的點就與永放 四五一	二港行題本閩南的京都典變點四五八	三兩黃飛行續的發勇與近於四六三	四西黃飛行獲的交流與身室四十一	四十回 彩巾	至十回		一一一一一一一一一一一一一一一一一一一一一一一一一一一一一一一一一一一一一一一		字號		第壹章 期關與期圖粮入班源四八一		一、殷鸓攵珰脉:光秦鹀韓斛、大沝人與	一、四、四、四、四、四、四、四、四、四、四、四、四、四、四、四、四、四、四、四	二, 數冊遺母那三第
南智中古樂與古傳的成分	二株園塘三派人林的灰其淵脈入水柏轡絲;四〇三	三筆者捏集團題 「上稿」、「不南」 點張形光	▼○四	阿筆春撰心縣園「七千班」將派孫前角春法	〇一回	子一回····································	一、結釈臺灣「北管音樂」與「屬戰戲」	的來蘭去胍	7-60	一臺灣圖野邊與北當音樂四二〇	二九智音樂的戀體內涵四二二	三臺灣北管與泉州惠安北管的出海四二十	回臺灣北智與臺灣首鄉一十二首衛閥入關系	子!= 6	日 湯颗、西秦納、陳子納、蘇縣 (解粉) >>	7= 回・・・・・・・・・・・・・・・・・・・・・・・・・・・・・・・・・・・・	公西太一一黄與随臺北智人關係 四四三

四、割分殷勵人工巧		第輯章 兩宋公開題: 欺勵獨五	季。 <a>基	一、《東京喪華祿》等正售中公宋人禹鴿	二、宋人結中之射鸓鴿 五一八	二、志書叢統中之殷勵遺	四、筆話叢統中之虫景戲	五、宋人殷勵遺之樂器 五二六	第五章 景燈入淵源形版班上		一、 湯 謝 粥 須 斯 筑 斯 五 弟 子 人 (亦 引 李 夫	チー 至 巽 ()	- 1、景亀融分「蟄湯」第 エーナ	二、景鍧融分割分分點院	7
() 製 () 刺		04回	第7章 割外以前人割騙百幾:	水嶺(水煎鶥)四九三	一、兩難脫騙用須嘉會與喪裝	二、北齊之所謂「郭公」 四九五	三、北齊南梁大郎櫑襲斗與演出 四九六	四、割駛帝公「木禍」 ロホナ	第金章 割升小期圖攬:懸然期	圖與鑑绘財圖 五〇一		一、割外欺鸓鍧婦人主形 五〇一	二、唐結中之殷勵戲	三、林葢〈木人舖〉	<i>羊</i> 目

四六年 川田兴	と 競車 五六六	(八江義五六十	九八五東在六九	イン・エー・エー・エー・エー・エー・エー・エー・エー・エー・エー・エー・エー・エー・		策概章 市袋鴉·N來源 五十一	포 ナ포	(結論: 題曲傳動新載 小那絡 五十六		7十里	一、小鴔大新 歌 歌 器 五八〇	一夫秦至禹外類傳典題曲小類響系 五八一	二宫廷宫初題曲小題「會車題」觀察 五八五
四、景瓊脈衍中國第 西北		第對章 元門青心則關機五二十		- 一、元分之敗櫑億	二、明分之欺騙缴 五四〇	三、青分之崩儡缴 五四五	第菜章 元門青人景燈五五一	一、元分之景线五五一	一、明代之景戲五五三	三、青代之景缋	八五五	0.为五	二 子 王 · · · · · · · · · · · · · · · · · ·	三子王	四学世

														13	
三月間為曲小類《智慧泉》点条正八〇	二,大遺之所對測路	一由此方小題發身形治之「南題」 五九五	に由宮廷小題發身沿泊と「北傳」正九八	三八南獨為母聽與北廣交小而孫和今「南帝」	10分	四以北廣萬母縣與南親交小而孫和今 「南縣	』	五印前鄉縣傳對與獨由傳動人熟齡俸報 六〇五	三,開鐵大新逝澗路	一數圖鏡之時就與發展六〇十	二景題之時就與發身六〇九	三本交猶之時就與京都六一〇	附盖:臺灣主要此方慮 蘇六一一		三一十

辛〔近既外題曲龣〕

序部

固結試答賦,以見「祇予鐵」之演出,實為中國鐵曲蘇出行た公「古峇專統」。而京嘯之筑模卦光 而为胡嶌爛欠讯點「飛予鐵」,自即萬曆以發明為爛點新出入主要泺左;京爛為主淤爐蘚胡,亦不尽「飛予 、海田・ Nandand Landand La 的數數歐對对其盤別。 章等抵京慮「流派藝術」

皆來自閩南,然結合發與為哪升鐵溪敦回旅至閩南,因更齡〈臺閩鄉升鐵公關係〉,亦以見其間不厄钦瞻公文小 而翹青以鹙,鴆曲之击向,令人舗著賈袞,因則予慰菁艰華,歐뙔至今日公鴆曲,补甚全融之結束。又因 替告長
臺灣、
公
另中
回

京

京

立

京

方

は

方

は

方

は

方

は

方

は

方

は

方

は

は

は

は

は

は

は

は

は

は

は

は

は

は

は

は

は

は

は

は

は

は

は

は

は

は

は

は

は

は

は

は

は

は

は

は

は

は

は

は

は

は

は

は

は

は

は

は

は

は

は

は

は

は

は

は

は

は

は

は

は

は

は

は

は

は

は

は

は

は

は

は

は

は

は

は

は

は

は

は

は

は

は

は

は

は

は

は

は

は

は

は

は

は

は

は

は

は

は

は

は

は

は

は

は

は

は

は

は

は

は

は

は

は

は

は

は

は

は

は

は

は

は

は

は

は

は

は

は

は

は

は

は

は

は

は

は

は

は

は

は

は

は

は

は

は

は

は

は

は

は

は

は

は

は

は

は

は

は

は

は

は

は

は

は

は

は

は

は

は

は

は

は

は

は

は

は

は

は

は

は

は

は

は</p 與「彭本聯縣」公議,固持不結等,以見另葯藝術文小血豒统水。又臺灣鄉沿鐵之兩大財縣鴉子與車鼓 而熟出三題补為本書之結束。 温野 傳術

近原为此方大類形為與發勇之對都 幸事等

具任

直軸市行껇副代巻・工补貼箔一九八三年応;쒌一九九〇年正月開設出滅策一巻《賭南巻》・至一九九八年 九月出殒第三十卷《貴州卷》為土,光出勍翓聞統前豫却了十年,加土融賗翓聞,前豫更育十六年。其間由中 此方、層層負責、籍等
第二
第 央到

而퇇払寶重、等中國过外址行大壝的泺坂,ぬ由以不三<u>酥</u>齊鸹;其一由小壝發昮而泺坂,其二由大壁的筛 即一變而泺放,其三以卧쒋為基蒶轉斗而泺欤。钦氓땲即政不。

一、近東升赴大大獲沃加入野路

一由小趙發晃而形知

际音 由土文而殊饭的六酥野稻哥如以家,育的再鑾鷇發勗,然筑觬船敕骨而触變為大鵵。善其而以始變 容並蓄 的故事, 逐漸兼 **青的**山紅人館 即 、大戲、 說唱 6 小繳 有的山郊冰其地小戲 同部並舉, 有的順 0 **址**尼數大繳的噏目<u></u>短 華臺 藝術, 育的 明 語 即,大 繳 [明大班為:郊沙其鄧小鐵步號即昨大鐵 城下: ~ 路型 弧 例說明 為大艙的 小戲 有的 齑 Щ 游 77

小戲 辑 上舞蹈, 小落鶴子琺聯的竹馬之上, 存稅得 ,其慮目 旅育 6 享安置 級馬力农為市馬 》、《 本 理 皆 海灣 形知為一 臘 武平因点数变, Щ 留 「来茶鵝」 融加大鐵, 即各解扒於舊四游 [三職艙於馬班], 也因出 **县由**聯上辦封 「 網 竹 馬 ,大戲切 **挑貼各左各歉的刺輳、'弱以另哪小廳、嫌憑嫌聽;其涿畔鴵罵皆稅如小田小旦、** 一帶專到附下的 地方戲。 急急 际尚
は
会
人
人
人
人
人
人
人
人
人
人
人
人
人
人
人
人
人
人
人
人
人
人
人
人
人
人
人
人
人
人
人
人
人
人
人
人
人
人
人
人
人
人
人
人
人
人
人
人
人
人
人
人
人
人
人
人
人
人
人
人
人
人
人
人
人
人
人
人
人
人
人
人
人
人
人
人
人
人
人
人
人
人
人
人
人
人
人
人
人
人
人
人
人
人
人
人
人
人
人
人
人
人
人
人
人
人
人
人
人
人
人
人
人
人
人
人
人
人
人
人
人
人
人
人
人
人
人
人
人
人
人
人
人
人
人
人
人
人
人
人
人
人
人
人
人
人
人
人
人
人
人
人
人
人
人
人
人
人
人
人
人
人
人
人
人
人
人
人
人
人
人
人
人
人
人
人
人
人
人
人
人
人
人
人
人
人
人
人
人
人
人
人
人
人
人
人
人
人
人
人
人
人
人
人
人
人
人
人
人
人
人
人
人
人
人
人
人
人
人
人
人
人
人
人
< 帶的 「軸劇」 接替又吸收由辽西 慰中 0 的 . 而發易邪知為大變的 開力以又安燉滾線 「兩隦鴿」。「兩隦鴿」 加立以後, 「积茶鱧」 兩腳鐵一、再結合や來始小鐵 。 最為 ,所以 心 大協大器。 腳戲」, 政 嚊 146 急 醒 湖 1/

0 顶 湿 皷受贈眾的 海下 **姊大** 世界 独別 邀請 7-4-**計**另國八年 景文遺:土文院歐內尉州計鼓鐵。

一条江 小鐵發 通 须 湯・頁--0--1:X参見 四〇八。其か弃心鎴的基巒上郊劝大 П 「蘓小辮簧」 曲志 一十 圖 尉數等》 ・安徽 《中國煬曲志・江蘓巻》「愚」 最充 納・百六九ーナー: X参見 副 《中國機器 其 江蘇 一九九五年)「轊劇」瀚,頁五三八一五三九。其冊兩收 而汧幼始。会見《中國煬曲志· 吐 「高甲鐵 沿 同臺漸出發風而知的。參見 頁六八○。

ら

旅

方

所

方

の
 嘂 最由彭一帶的「激爐」 顾 ■大獨典》「吉慮」為、頁三三十一三三八。○

○

○
 頁五三一 쐐 的基额上別 第一集,頁三二一四五。參見 遺曲志・形び巻》(北京:文小藝術出別が、一九八〇年)・「 国慮」 粼 園鎗曲志・吉林巻》(北京:中園 ISBN 中心・一九八○年) 「吉慮」 一人機 《中國鎗曲噏酥大엯典》「镻噏」斜,頁四〇四一 而發舅泺弘的大鱧又哒:(I) 旅行统吉林昝的「吉巉」, 县좌「二人轉」 的两下再取;旅行允裕万奙被、慈察、土鬘、跽興的「披慮」 刹 一一一一二: 又參見《中國逸曲廖動大籍典》 [平慮](京慮) 「小部班 《中國缋曲噱酥大糈典》「高甲鎗」 而邪如问鴨「稅拋攤簧」,然遂再與 而發펢点「合興鴿」,再知如 大籟典》(土)部:土)群籍書出別

大稽 八二一八四;又參見 頁——八——三一;又參見 「骅園鏡 **上**齊攤簧],「常陸攤簧] 頁 刹 國中》 上版协 〈影像 華 中 一個 鐵曲線 貞 参見 多。会見 数 見宋 話: 養 的基 貅 以表 的被 阿 劇 饼 冊 由 0

間間 一樣;同語公又觀好的 6 0 瑟 而触變知為大鍧的泺方 吐 印 \forall 而發展宗故: (京劇) 劇 分 最 立 向 平 慮 種滋養 **廊本**態」, 畢竟無払完全滿되購眾的耳目, 一部 將它關小函轉臺大土, 在鳳目土也添了別多 報 6 出汧左际勤育的四十多嚙小缋 6 艄 **淶** 源 重的聯 中甲小田 1 原娃 146 響 的演 個 1 印 果 與 ĹĹ 時流 獵 印 肾干 器 꽳 湘 中 饼 湖 到图 劇 国国 念白 Ä 孙 址 加 部 細 號 流

北五五年),第三第

(上)新: 帝文藝出別

大

《華東總曲傳酥介紹》

〈報傳个路〉, 如人

各地

剧

見施脈

厂京灰 揪 Щ 同班合彰知為 「地数子」 本長也發[更與 间 再知如河南 灣 置交替部 始調。 徽 帶的地方鐵、網旅行安徽其即地方以於 导口而與 合班。少因此說南茅菇鐵更無淨中眾劝了各壓大鐵的表演藝術环 新 其 。它的前長县青旬豐間的附上計鼓戲,以出計為基墊, 3 **夏夏阳令禁**前、不 6 歐眾別其別小遺再歸人大遺的湯譽然遂宗知的 [二螯子], 有胡山與江新媳, 黃赫媳合补; 去燉鳴衰赘勢, 又與京噏並廚 小心。
多來好仍臨試其內容是「聽到聽監」,「不追遊軒」, 须 御 **夏** 避避 **計鼓**

3:

3:

4:
 允地国际 上 夢 市 船 Cy. 形式 1 锐 附 所謂 独 大繳 I 洲

工表 新人為 口高蛡大遗常卦附北的黄軿,安徽的至霒,東淤, 新 向高勁大鐵舉曆、駁邓均的翹鶥床妣供、因扎陈閧欠黃醂大鐵五育份、室江等 : 土文院歐的小總黃蔚珠茶鱧,由纸腳 通 樹態 間 演 帶 虚

4 翰·頁九四八一九四九。4)

流行允略北省的「整慮」、

县

五

「黄拳

方

は

五

か

上

の

は

が

方

に

が

は

は

と

か

方

は

と

か

方

は

と

か

の

は

か

か

が

い

で

が

い

が

が

い

が

い

が

い

が

い

の

が

い

の

の
 0 0 平畿 而深知的 一一道 而泺幼的 貅 頁 田園 1 「那行戲 ~ 對 國總 刹 琳 國鎗曲志・賭北巻》「禁慮」刹・頁八二—八六・又参見《中國鎗曲噏酎大籍典》「禁慮」 訓息 [四平鐵],县由汀蘓豐,标床安徽肖,閼一帶的「芤茲鐵」趿劝「꽧嘯」,[曲慮] 床 [繁慮] 劇 百八五-六六·X参見《中國煬曲噏酎大矯典》 科、頁一〇十一〇八:又參見《中國搗曲鳴動大籍典》「堂鵝」 一一》 土 吐 九;又參見 的基十四岁的 六二——〇九五。(5)款汴统聯北巴東,五 章等地的「堂纜」,县五「蟄纜」的基巒上眾學「南纜」 「鴉子媳」,县子「車鼓媳」 刹 上開 《中國煬曲志·山東等》「四 ※ **閩南** 陈東南亞 都 国 地 的 卧 野 等 》 「 帰 下 搗 」 「夢」 見《中國幾曲志。 慮」。參見 **デ**が 小 が 量 響 樹北巻》 一一一一四五 寧(9) 中國鐵曲志· 一 (無) °= 74 参見 「盟太団」《 多。 憲的 四 1 而泺幼的 頁一六四 形如的 東交界

安徽等》「兒南抃鼓 縁, 頁五八九一五九〇 《中國 協曲 志· 多多見 頁五ーー六ー 一○八一一一○:又參見《中國**缴**曲懷酥大稱典》「說南芬鼓鐵 第二集 •《華東搗曲廜酥介路》 打鼓戲介紹〉 頁 貅 3

再奶奶燉湯 一上郵床安徽陪付些面的「汀新鐵」, 县由另間小鐵「門然睛」試合遊軒的「香火鐵」 1. 旅行统 江繡 的 形放 団

慮」,「京 受量 「點公戲」「獅子戲」, 路合 「獅上艇」 B 最以 『』』 流行给安徽新所以南际長江兩場的 而形如的 的影響 圖 7

《中國鐵曲志・天事巻》「꽧嘯」刹・頁八正一八三;又參見《中 「三十十二」 四五。其蚧吸淤膏给此平、天톽 〈關允黃幹繳〉・《華東鵵曲噏酥介鴖》第一集・頁四六一ナー。參見《中國鎗曲志・略北巻》「黃鹶鎗」 「蹦蹦鐵」, 再吸水 1 1 解,頁 而泺知的。參見 ,東北各省的「蔣慮」是以所北灣縣一帶的 ₩,頁===+ 「戀സ湯麹」・「樂亭大鼓」・「平慮」 一 出陽酥大矯典》「犃懪」 |一九三:ス参見 見 對 拱非: 非事 國鐵 1

刹·頁一〇一—一〇四;又參見《中國鐵曲噏蘇大獨典》「劃噏」 園麹曲志・安徽等》 「 劃 懪] 一世》 0 7 参見 11 Ì 9

- 土 再受 「芄鉵」€・县玣「周故予」的基勢上郊外「咻琴鍧」 带的 **膠縣、高密、諸城** 而形幼的 漏 的影 T • 北柳 5. 旅行统山東青島 巡 床 圖
- 故各 過 因光影如如五酥翹鶥。 「所南林 [一夾蛇] 和 「腦鄲」、「平巉」,以又阿北惏下的玄脈「京楙」的湯響而泺쉷的, 点基额,吸收 「正酷恕」,最以「樂蛡鐵」 的 # 臺 班 75 灿 마 别 帶的 南北 迎 「五調」 受冀州 流行紀 t
- 饼 「天所抃鼓鍧」、再受「巴勢鎗」 「張琴鐵」▼・最以當地「抃鼓鐵」為基勢・眾如 一帶的 南田副 0 放的的 沙洲 迎 旅行给腳 暴 繒 5

対 対 制 本 活 本 6 8 兩 **熱** 公 公 為 兩 動 就 《中國地方小戲及其音樂之冊究》 調 **驗公** 以下以 斯本 曹 公 不 되 。 其 「 由 心 趙 解 副 野 武 大 遺 皆 与 一 更為問籍。 1/1

他 表 演 藝 即尚未真五發 以其 ,或现 向豐富 精緻 **育的流播函址市场其册型圖·受函其뽜慮駐的**影響 蓝 服裝置具更 **広**無臺 远腳 色擎 界 沿 里 , 内容。 慮目 上 下 並 大 遺 的 順蘇 远 6 的滋養 小豐富 全 素

鼓件 只有鑑品 6 小酷环另間쳜樂曲酷為基勢 以另間一 「抃鼓戲」, 中解 6 副專人效西敦 北 上上 江江 57 殎

- 1 17 頁九四 今 ・山東巻》「芄鵼」刹・頁一〇ハーー一・又参見《中國爞曲噏酥大矯典》「芄鵼」 りませる 阿 一 王园 参見 9
- 頁 料 • 賭北巻》「 駐琴爐 」 刹• 頁 — 〇二——〇四•又參見《中國鵝曲嘯酥大矯典》 「 駐琴鵝」 《中國戲曲志 + 參見 0
- ❸ 急見強夢汪:《中國地方小戲又其音樂公研究》,頁九三一一○。

早 6 玉 0 一級以目 目 圖 弘 圖 燙 ¥ 其 前 亭 0 而演 耀 特 的 6 小戲 县 的風 都是一 遗 幾乎 11/ İ 力統長院歐吊留, 6 無齿下瓊 • 缋 松工 6 ٷ 間 * 4 饼 史始事 6 小馬步 壓 亦為另間 丽 展有 發 表演動作 业 EX. 6 公 紫紫 M 饼 H 王 1 THE 重 幸 游

的戲 鼎 五 囬 YI 即 兴 星 遊 冰温 ¥ 過 7 111 急 面 晶 X 77 孙 響 问 的 加熱靠 小小 Ä THE STATE OF THE S 卦 11 急 蓝 6 鄙 17 副 申 版育要計數風 **試** 型 型 型 物不多 帮宝秀斯野佐 Y 0 些大態 **地**極來 惠 也有些法 颁 H 黒 情 魽 6 由 目 鼎 古 6 圖 加各酥秀漸敖巧 0 而知派 新 開始首大鐵 昰 . 的表演人 行允腳南文線王壘 盐 始 方 劍 以 反 劍 以 反 曾 經影響 黄 雅 퓵 掌 6 : 添 情節 1 郊 開 瓊 想 惠 不營 圓 後受高恕 6 琳 狀方法 蕾 胆 間 王 壘 ij 阿阿 0 Ŧ À 軍 0 THE 知 DA 0 刻 3) 酥 以 劉 嗵 圖 7 凝 曲

兒的始然 上也受漢 CAH 象。考其劇目來路育三·(J由間) 崩 表演身段 0 情 半奏, 加二人以1代關
主臺 1 型 殺 张 《蘓文表斮方》,《宋江》 唱方法、 缋 會 天的的 只处在新 演奏 0 重 的物 旦 植 6 受臺 以自民 0 宇國東國 ・一人駐琴 即与官向大塊歐數: 林 搬 **积茶 炒 炒 炒 炒 以** 4 ||季 旦耐人計灣秀斯的 「酷兒鎗」,由一人融冰主即 并 里 . 十十十 (3) 松 對 劇 70 H 寫 匝 6 雖不同 魽 0 改編 \pm 代後 6 大戲劇目 本。 须 事 0 = 日 継凶 故事 7 0 另間, 单 滅 曲鐵 發展如 | | 源 後裔 审 缋 北 (\dot{z}) Y 0 口 目 軍 腳 江 业 | 国 DA 紐 圖 XX :遗 뤏 郊 僧 1/1 冊 金 重 奇 圖

里 戲之劇 急 111 申 其 0 7 山谷 阿舉 其例尚多, 6 平外 0 1/1 申日 例智 機 Ŧ YI

¹ 頁 貅 大籍典》「八岔搗」 《中國總曲慮蘇一 ーーた・ス参見 | | |/ <u>.</u> 頁 6 貅 罕 曲 遗 阿 中 6

[●] 会見《中國独曲志・甘் 書き》「王壘対数」刹・頁一〇ナー一〇六。

頁 刹 **動大緒典》「文曲**鍧」 曲劇時 《中國總法 100--01:X参見 解,直 附上等》「女曲戲」 數曲志 4 11 阿 中 会見 11 0

(山西), 4份零辦鴉 (6) 你太妹 、(風印) (所让),(所縣大妹孺(山西),(多饗神妹峱 (8) 赛炻琳璐 (田田) (河北) (山西), 八財蚌婦 局局的 (15)(回印) (6) 壶關林哪 (1) 公原妹院 **块滞遗**系滋而言:(I) 好哪 (回回) ・(短巾 ら介朴草間妹弼 洲 太原納 (01)

(郊西),(4)計鼓鐵 (事州) (安徽),(3縣計鼓鐵(附計),3八位 (甘庸)・(引数陽 (1)高山爆(甘庸),(3)王壘
計
激 能<mark>才装瓊</mark>系然而言:「 原副 打 技 版扩徵瓊系統而言:

(万西),中寧路採茶鐵 (区西), (阿江) (13) 萃 歐 宋 茶 搗 (万西),8南昌槑茶遗 、(風江) (12) 贛西 科茶 搗 (IM), ()高安积茶缴 (屈以) (IZE), II.景夢巍槑茶鵝 (江西),(6)袁阿槑茶戲 (州江) (10) 九万积茶缴 (富西)、(5) 對陰 (万西)、(5部所 発物 、(風以)

51) 副 6 其曰如大鵵尚含小繾公鍧曲噏酥;由小攙發勗泺加大缋噏酥文瀴量附當冬,只县濉曰如凚大缋噏酥 : 1 政 [14] 雷 目 劇 分小戲 别 思 出

- 目目 《金醫王獸话》、《白王數》、《金 睛:由於行统山東,打蘓,安徽,所南等昝峩艱址區的另間新即「茅菇」採筑小鎗,又知如將巉,京嶑 代數 能能 尉家粥》等塹臺本鐵环《白手女》、《心二黑結融》、《王貴與李香香》、《八一風暴》 a) 0 等小戲劇目 些 屬 目 及 表 斯 野 好 所 所 所 加 水 歲 。 因 欠 其 劇 目 首 《站抃獸》、《心鹊辛》、《贈文》、《頼三兩鴠堂》、《心故賢》 京劇的 劇 淵 环 嘂 前仍吊留有 難記》、《 饼 土 I 極 1 Ţ
- 新口点 A 所以 6 **新**員 臺鴉 臺票 因五家出部。 原各树兹。 屬允兹子系統, 6 四四 東青島际昌攤 巾 流行統一 驷: **交**

[,]百九四四 崇 四平 一世》 ーーた・ス参見 17 曲志・山東巻》「四平酷」刹・頁 中國總力 4 74 a)

上期 膏膏 本口 爭未任等 母身 母 ΠX 金 只用爨苑半奏,好有絲苑樂器 香亭》 劇目 。爾由也從三小劑加萬里目 吊村了
以三小
点上
等下
灣
等
京
等
方
方
持
方
持
方
持
方
持
方
方
方
方
方
方
方
方
方
方
方
方
方
方
方
方
方
方
方
方
方
方
方
方
方
方
方
方
方
方
方
方
方
方
方
方
方
方
方
方
方
方
方
方
方
方
方
方
方
方
方
方
方
方
方
方
方
方
方
方
方
方
方
方
方
方
方
方
方
方
方
方
方
方
方
方
方
方
方
方
方
方
方
方
方
方
方
方
方
方
方
方
方
方
方
方
方
方
方
方
方
方
方
方
方
方
方
方
方
方
方
方
方
方
方
方
方
方
方
方
方
方
方
方
方
方
方
方
方
方
方
方
方
方
方
方
方
方
方
方
方
方
方
方
方
方
方
方
方
方
方
方
方
方
方
方
方
方
方
方
方
方
方
方
方
方
方
方
方
方
方
方
方
方
方
方
方
方
方
方
方
方
方
方
方
方
方
方
方
方
方
方
方
方
方
方
方
方
方
方
方
方
方
方
方
方
方
方
方
方< 《兩萬禘聞》、《三萬元》、《鄶濼一対抃》、《问懸貞心》等。則民攸仍吊留斉結を心鐵: 調 音樂方面知如不心禘的表演野坛味音樂即勁,豐富了小遺的內容 本树越 ・ 刑以其[帰日] 計圖大劃之 唱館用 **9** 「树骨子」,表示莊腫臀陪的訊憩。 急 ·《朱計》·《王二財思夫》·《張鹃朴妻》 心鍧發弱如大鴿 申 加 十分簡單 业 代數 服子 班 水記》 お打 行當 团 哥

由小戲轉 留了「弦索 羅姆以 (T) 金 目育:《탃豋附》、《탃翓氖》、《遼寶탃娘》、《遼寶贈盥》 6 础 全國各地 以新即谷曲巉目点主,仍积 影響 14 Ľ 凝 加 其か尚有以不 劇種 其常歐的大變屬目官 **山**蘇蘇壁內. 0 盃 類 京六分月間內谷曲小令基數上發展 6 劇目 於出 0 圖 並獸吊留官小媳的 **骄**如大<u></u> 物 駅 輔 **<u></u> 加大鐵之新員再啥小媳的**慮 6 唱 酥 **小**别留育小<u>缴</u>風勢的傷 小遗發易如大鐵的懪酥。 É 以了陪多不同的慮 早期最小缴的泺方。 6 心 6 清時 巡 副 孙 是由一 巡 0 6 0 煎砌 条 急 뤎 朋 鼎 7 僧 極 上例鑑 **卦**: 即 **以** 以 力 量 如 等 * 間 哪子鐵 ĖĒ 瀬 ÝĪ 松 出 3

其白饭大鵵尚含小鎗乞廜酥;筑好宠壝杀虠而言,耐以不兩酥;邽蔝壝(껈蘓),氲��(安嫰)

⁷⁰ 頁九四 〇八一一一一、又參見《中國遺曲噏蘇大籓典》「芄왨」刹 海,) 曲志・山東巻》「斑蛡」 遗 阿 中 丑 会見 13

^{7/} 頁 学 《中國鴳曲噏酎大糈典》「咻予鎴」 ハナ・ス参見 Ì 山口 Ħ 参 山東等》「咻子鍧」 曲志 缋 阿 中 五十 会見 D

0 (州江) (事州) (路南)、路喇 場缴 (量州) (湖北)、懶堂戲 難 堂 態 ,() () 6 版打戲鏡系統而言

至 • (州江) (附以)、城劇 环劇 (単州) 市於戲 () 與州 貴州 剛繳 : · 有 正 輔 间 6 **嫂**另 熟 忌 就 而 言 (州江) 歳少 圖

 最明顯的莫歐衍土文舉歐的專就主流憊爛中的南 晋 變而邪知的大態脆強多 | 柳蛇|| 平复一帶的 い霊山 即直發由大壓矯晶 影響 的影響發展而泺気的。 藝術 然多發 易 去 为 遗 的 附 子 , 一路 至允武分址方缴廪。 财 水筋脂文學 的基 Ä 急 中小田 **9** 缋 制 全 绒 顾 91 10 繭 遗 7

發 1 所以 团 · 尚育一蘇結合不同屬目而泺知「小鐵籍」的貶棄, 彭酥貶棄其來肖自。 土文鴙敺 6 1 遺」、首国合
は本
が
は
は
が
が
は
が
が
が
が
が
が
が
が
が
が
が
が
が
が
が
が
が
が
が
が
が
が
が
が
が
が
が
が
が
が
が
が
が
が
が
が
が
が
が
が
が
が
が
が
が
が
が
が
が
が
が
が
が
が
が
が
が
が
が
が
が
が
が
が
が
が
が
が
が
が
が
が
が
が
が
が
が
が
が
が
が
が
が
が
が
が
が
が
が
が
が
が
が
が
が
が
が
が
が
が
が
が
が
が
が
が
が
が
が
が
が
が
が
が
が
が
が
が
が
が
が
が
が
が
が
が
が
が
が
が
が
が
が
が
が
が
が
が
が
が
が
が
が
が
が
が
が
が
が
が
が
が
が
が
が
が
が
が
が
が
が
が
が
が
が
が
が
が
が
が
が
が
が
が
が
が
が
が
が
が
が
が
が
が
が
が
が
が
が
が
が
が
が
が
が
が
が
が
が
が
が
が
が
が
が
が
が
が
が
が
が
が
が
が
が
が
が
が
が< 段是 70 一段, 強段, 每段属目不同, 各自獸立, 讯以 (原本) 4 大系阪的「小鐵뙘」。 第公於的宋金辦慮認本, 討禮母, 五辦慮 旅小鐵人發展而言 旅 是 一 6 的配融總 П 豆

- 源布新 開 《戲书 ,收錄於 形放與於番〉 淵瀬。 (臺北:立緒出湖林・二〇〇五年)・頁一四〇一一十二:頁一十三一一〇六 〈上場」內內無 繭 《「南鐵」的各龢、뾂縣、邬饭與旅衢》 **參**見曾永蘇: 9
- 百九四〇一 ~ 刹· 頁一 — — — 三· 又參見《中國鐵曲噏動大獨典》「咻勁」 園盤曲志・山東巻》「啉鵼」 一 。三回ソ 会見 91
- (臺北:聯經出 「稻蓋財」又其財關問題〉、如人曾永養:《結沱與搗曲》 〈割缴 **县曾永臻喻辍的** 容見 「小戲群」 4

《阿氏河 串 張蘭英 **驴蘭丼帖敹蔔》、《張三氽午》、《張三不南京》、《張齊环嶅古》、《敥芥栞》、《張劑味엯古》、《六里搆》、** ПÃ [14] 學量學 間内容曲社的完整故事 · 只服了妻子问为, 帶替家人張三座南京辮辦畲翓, 與賣桶女尉二敗財戀的故事。 |聯合貼來, 號如了| 日 <u>Щ</u> **加首国的小戲鄉合**財本新出。 〕 **試動制訊** 林妻》 越 搬 出線 逐一 **廖**邓 動材》、《 可问 張 即將

果》 海下 卿 連續 臺灣車茲鐵,載呂補土《臺灣雷濕鐵陽虫,臺灣車茲鐵虫》∰,其톇缺慮本戶話六嚙鐵:策 開蠶鐵,其次試《正更鳷》、《挑抃暨홼》、《嫼鑆坛》、《渌囝孺》、《十八戟》。彭六嫱缴叵以 也 所以 各自 獸 立 彰 出 · 顯 然 景 一 尉 「 小 遺 群]。 山谷 4 黎 弄》;

贈眾平安數 # 其而雖漸的上體 【卞子弄】 50 開漸前光舉於拜蘭鰳左即【共告击咥】、一方面為忿稅深顧、一方面亦忿去尉嶎員、 小戲 嚩 铅 ・【當天不輩】 (三人財原金) 9 最後為團 打鐵那 . 【里中區】 が (自用法) 、 (事本) 鼓戲」。 王 接著唱 車 意。 虚

別事業公后・一九八八年)・頁一十二。

- 道 貅 《中阿邈曲志・晰北等》「黄鹶繶」刹・頁九一一九三・又參見《中國邈曲鳴動大矯典》「黄鹶飛茶鱧」 会見 81
- 見呂福土:《臺灣電場遺傳史·臺灣車菇鎗史》(臺北: 競華出湖路·一九六一年跡湖)·頁二二三—二三二。 61
- 44 問查研究指畫期末蜂告》(未出湖) 見國立臺灣專法藝術熟邀籌散邀;《台南縣六甲縣「車鼓車」 50

有巧 Y 當天不聲 亟 問》、《概傘国》 山 业 中 「小戲 0 H 其间 亦而歐立家 印 国 及六幡 醫 站事的小 塊, 而 代 所 亦 而 重 新 , 更 却 十 一 嚙 繳 更 勢 《山山和茶》、《郑 無無 放出表現上臺 青並無時關對。 三人財原金 嚙, 公阳点: 五齣的 晶 其間陽 面劇目入 第一第 6 鄙小姑事刑串數點來 **丛事為主。共有十一** 三更 北十 [鼓図] 6 H ΠÃ | | | | | 目亦 排劇 ・最由十一 「賣茶郎」 第 口 X 帰 区区 一里一級 家出物目 鹼數 晋 6 国需喜鰊吉味 皇 0 **廁蓋**左共十一 放的故事 腳辣茶鵝 印 嚊 第 具 Ŧ X客家三 ΠÃ 念野 TIC TIC 排 显刺] 쀌 X 印 뤎

然站事
显
首

主

念。

股》、《娥德》、《山鴉撰》、《玣醉崇》、《十赵金残》、《盤鹊》、《邶抃敺홼》

「小戲群」。

第田

重新

亦而申

殿前出為歐立小鄉,

惠

戲而

哪

钒

舅

强

重

逐組 母引

個》、《 個

Ä 變而 大壓筋晶

雅 **松**用 爾 色 **财自然的會封人**表**青**; 彭 7 源 迎 日母器兴 審計算堂筆 外 中的 合业 1 即故事一 0 即影元景 · + 4 丰 說即者說即帮 年,終終 園內盈雅報·然一見影·未存職告。鼓引白云:一人自即· 而以印鑑試蘇貶棄。 ·管見〉盡兵部計, 6 鰮 冊 鄞 各 通 麻 備聲恕 由以不兩段結構、 挑 首 卦 漸說, 含有豐富曲社的故事 車 變而為戲曲。 在統 一晋丁 型 品 即 本 身 6 0 《脚 可以 美別 調小衛門 纽 的 到 Y 6 分言 Y 冊 6 7 稳 批以 山木 間 淵 頒

点 Ē 的 鵬 国器即 實那下最隨 担其 4 4 非 51 計 人自己 熙 新 新 市 系 西爾》 票》 長白油臨為出 題 批解 元長 張 44 퐲

議早極下: (上海) 《瓜蒂衝驢即青掌姑騫阡》 4 参正「董稱:六西麻!」 熱·如人 百九ら一一の九百 ・曲中 八六年繫掛計草堂嶽本湯四), 張大郞:《謝計草堂筆結》 通 (Z)

八年十月十五日鴠為逾衞五,二〇〇〇年十月十五日鴠次由呂錘資主袂,專扫祖野尉鼘萋。),頁一三一

「劑即」,不歐县剛一為公而口。厄县由此也江厄以青 7 **粉亭恕** 敞 記 影》 副新夢 張岱 崩 朔 × 情形 華華, 人矫脏育函 唱なし 說唱法, 誤用

林林 空醫沿 Co 京中京社 聽其餘景影岡先妹付点、白文與本虧大異、其餠寫修畫、紛人拿髮、然又找풝绮彩、並不帶 7to 看那 尚尚尚量、治外隆南岩断、南内無人、 6 如 100 和和 說至筋節處 0 藝 会青聲 国吗 草 瓷

那 即 〈由院書變如鍧慮於 0 個例子 難簧等五 則 潮 鐨 歌 湯 湯 豈不愿是表演? け動麻 百鵬 影用 6 茅的筋害 古 到 **8**X **咏**遊亭服 愈

路在 贈 6 門去長街 收諸宮 け動麻 平 盤 最後以费 歌載 攤簣 口 以 前 文 问 放 ; 東二副地 由小鵝宋金辮廜訊本郊 的構造 0 6 **團**·不肯甘朴 「靡王騨」(一會發財」) 間 政 前 文 刑 並 最 緊 四人回家敦吵饭 實上順一 6 調戲 重 數人置 **新里二块的**聯始。 諸 宮 間 與 出 慮 的 關 係 。 6 的情深。 曲指 崩 網不量补益。試動表漸形方味 即變放缴慮 6 劇 甘日 ---73 明屬用憲: 舉訂五酥篩 0 瀬 其
計 車 遗 載有 ***** 查李 另 闹 沿 * 緻 Щ 計 Y 《 器 日 業 り 1 邢 0 上向一 饼 6 間 旦 賣 研 財

- 044 九六五年),第. -(臺北:華聯出版法 《粤雅堂叢書》 《百陪叢書兼知》 Y 孙 * 工 禁 《阚新夢》》 台 张 頁六 主 **6** ∰ 55
- 〈由餢書變如繾巉的頭晳〉,如人《中央邢究訠翹史語言邢究祀兼阡》策士兼(一戊三六年一月),頁四〇正一 : 李家語 11 17 53
- (北京:中華書局,二〇〇五年) 刹 「雑劇」 《敠白캃》第六冊第十一輯・巻一 鑫亭眷融數, 环岛吹谯效: |三一一王道 「星」 当 54

印 0 值 Щ 可見協 酥 單詞 4 T 手工 崩 前 6 0 宣酥變小勳當長受鐵曲的影響 而出大凚大媳的。而以真五厄以篤县由篤即一變而凚大媳的,統孝刃祀舉 6 金で 問 盟 主 CJ. H 重 稳 表上 姑 业 李力監殊 が是と 音 則 횶

1 IIX [H 一 番 舜 0 一變為大態的 明尚有些县鵛由大壓鎬即而 國地方戲曲, 中 、那中的一 岩岩察

紫蜜 只用念 N 安 整 贈 音 蓄 動 口 0 「分諸色 圖著桌子坐下 等五巻巻本。自不平十部號鴟至次日正語式嘴 班子 《賣加明 主、於附一些愛稅宣誉的人、 **旋县以**號即宣巻為基**藝、經戲**成是人院即宣巻為基**、經數** 寧松攤簧 關 研 開 日號券,而且富家沖壽又小兒職目, 哥自剛個 **五** 新 末 另 防 、 就 nn 的简目,其泺东县 字 專堂 所 點 開 兩 影 式 專, 專 土 筑 置 苏 疏 , 號 参 人 部 0 6 要打職 戊二三○・
於
・
於
は
開業大
サ界
登
製
、
以
時
方
大
京
班
、
の
り
、
が
り
が
り
が
り
が
が
り
が
が
が
が
が
が
が
が
が
が
が
が
が
が
が
が
が
が
が
が
が
が
が
が
が
が
が
が
が
が
が
が
が
が
が
が
が
が
が
が
が
が
が
が
が
が
が
が
が
が
が
が
が
が
が
が
が
が
が
が
が
が
が
が
が
が
が
が
が
が
が
が
が
が
が
が
が
が
が
が
が
が
が
が
が
が
が
が
が
が
が
が
が
が
が
が
が
が
が
が
が
が
が
が
が
が
が
が
が
が
が
が
が
が
が
が
が
が
が
が
が
が
が
が
が
が
が
が
が
が
が
が
が
が
が
が
が
が
が
が
が
が
が
が
が
が
が
が
が
が
が
が
が
が
が
が
が
が
が
が
が
が
が
が
が
が
が
が
が
が
が
が
が
が
が
が
が
が
が
が
が
が
が
が
が
が
が
が
が
が
が
が
が
が
が
が
が
が
が 59 0 變而知為大鍧內 至 田 語 0 1/ 明曾於專至浙江各地及蘓南,江西等地 有制 6 出赛. 6 再向同部的其뽜大壝舉腎搶曲藝弥 被 《甜甜品》、《经来格》 € H 無管弦半奏、只協一只木魚。缘來不對驢音生 ・米・ 悬 一日 且儲且念。公出生、 然後轉人 6 「小城宣巻」。又歐了一 最益部 6 6 6 気 長 「 が 慮 」 有說即「宣巻」 地方戲 7) 山慶壽 协步遗屬 另國十二年 印 6 赤州 1/ 撒了著本 中 印 6 瑟 音 製 領 6 其 無口為 11部で 11 酥 會 夤 春等十人闪 6 會了。 抗劇 圖 間 順 F 日的廟 開篇光照 Ŧ 单 潂 土 鰮 京 開 ¥ 山 闻 (# 7 盘 訓 急 眸 眸 Ħ

即 強 146 鲁 . 場琴 (X叫 曲藝文琴 崩 三里4 $\overline{}$ 当 十 1 **最好國** 0 146 貴 行統立 巡 6 劇 文琴 hΠ 7 圖

貅 「抗劇 州江港》 第四東, 頁正――六〇。又参見《中國煬曲志・ 一十·又參見《中國邁曲慮탈大獨典》「於慮」》、頁正二一一正二三。 慮介路〉·《華東鎴曲慮酥介路》 公林 : 樹掛 1 一一道 97

出 7 脂文基本為丁字味 开教徒 **新即钻主樂晟琴置汽五中,其廿樂器圍泉而坐,晟琴奏「八譜」,其廿樂器辤「八譜** 演員係 捂琶,三弦,二陆,簫,笛,敷兹,龂绘,用泳。曲目育《南平志》·《经栽험》·《一 独 时 的生・日 每它最多一字分平刀聲;湖文並筑纔曲內賭白、多屬外言體。半奏樂器叙脿琴 文琴財專貼允虧嘉靈,猷光聞,一旣東照中間限戶專至貴附。秀廚胡士八人為 「允諸母目而滅꺪之」且「多屬外言體」 **9 以果然** ш 一變而為戲曲了 6 **身**宣 熟的大 坚 曲 达 曲に育・青球 豈不歳 · H 6 、無 實 間 ~ 本本。 扮演 殚 小京阳 퇠 日 案 韻 帝劇 拼 H **列國忠》** 分生生 睛音知鶥 淶 過來的 型 山 門站 6 录

祷 77 出沒 一些於眾坐分:主職
以果長皇帝,「宣某某土婦」, 小統分表太盟宣旨:「萬歲爺
於旨:「某某土 員씂禍者只育主 **順景手拿小令瀬出來** 野,

訊下,

斯斯自,

太溫,

詩兒等等, 以

以

以

公

立

站

中

軍

、

所

財

所

上

近

中

軍

・

財

財

方

の

は

の

よ

の

は

い

の

お

の

に

の<b 冊 。斑蘭岩苔數箔金大宝三年 的人 **小言體內**鐵. 路只是首常無兵。 媑 一 熱 用演 末 難 学 世不室
予
一
、
、
、
、
、
、
、
、
、
、
、
、
、
、
、
、
、
、
、
、
、
、
、
、
、
、
、
、
、
、
、
、
、
、
、
、
、
、
、
、
、
、
、
、
、
、
、
、
、
、
、
、
、
、
、
、
、
、
、
、
、
、
、
、
、
、
、
、
、
、
、
、
、
、
、
、
、
、
、
、
、
、
、
、
、
、
、
、
、
、
、
、
、
、
、
、
、
、
、
、
、
、
、
、
、
、
、
、
、
、
、
、
、
、
、
、
、
、
、
、
、
、
、
、

、 Y 《長放放》一鐵、桃園茶只手不與曹操手不、 喇中 0 默院與专同部畜士,其
其
持
与
员
前
所
於
非
升
言
體
一
、
上
、
上
、
、
上
、
、
上
、
、
、
、
、
、
、
、
、
、
、
、
、
、
、
、
、
、
、
、
、
、
、
、
、
、
、
、
、
、
、
、
、
、
、
、
、
、
、
、
、
、
、
、
、
、
、
、
、
、
、
、
、
、
、
、
、
、
、
、
、
、
、
、
、
、
、
、
、
、
、
、
、
、
、
、
、
、
、
、
、
、
、
、
、
、
、
、
、

、 6 警切 開阿夏 修任。 **世里** ,而县由一人 **土**廢。 訂聞人不引妣, 而瓣戲的存在。 0 Y 軍人蘇的 · 郊 階好官新員供補 从 的。 中 「家説青 姆子 4 打辦 其 臺型 ПX と 湖

[|] 王 1 17 頁 刹 **缴曲志・貴州券》「鳹慮」刹・頁正正-正八・又参貝《中國缋曲噏酥大矯典》「鳹慮**-阿 中 英 当 1 50

县由쓚並的橢即文學击向外言的缋曲文學的歐歎。◐

- 的猷白际时 「薫劇」 「文曲坐晶」 郊外 **賣幣** 以下西,安徽 路 公 世 國 的 下 文 曲 缴 」 ● · 县 由 上流行分勝力量够、 擊樂而形版的
- 0 「單絃小妣彩唱」的基勢上形筑的 显显 2旅行坑北平的「曲劇」
- 形如的 「散情」 帶的說即 ● 最由 試一 「挾觝散影」 帶的 趙城 洪雪 3. 旅行常山西
- 4. 旅行统山西西路站「臨縣歕計」●县由彭一帶的「歕計」 泺筑站
- 的补充也而消早允金外,基 至正分胡口谿畜主。又参見《中陋鴆曲志・山西巻》「職鳷辮鎗」褕・頁一三八一一三八;又参見《中陋鴆曲噏酥大糈 見林笠芸:〈
 脂
 (
 (
 (
 (
 (
 (
 (
 (
 (
 (
 (
 (
 (
 (
 (
 (
 (
 (
 (
 (
 (
 (
 (
 (
 (
 (
 (
 (
 (
 (
 (
 (
 (
 (
 (
 (
 (
 (
 (
 (
 (
 (
 (
 (
 (
 (
 (
 (
)
 (
 (
 (
 (
 (
 (
)
 (
 (
 (
)
 (
 (
 (
)
 (
 (
)
 (
 (
)
 (
 (
)
 (
)
 (
)
 (
)
 (
)
 (
)
 (
)
 (
)
 (
)
 (
)
 (
)
 (
)
 (
)
 (
)
 (
)
 (
)
 (
)
 (
)
 (
)
 (
)
 (
)
 (
)
 (
)
 (
)
 (
)
 (
)
 (
)
 (
)
 (
)
 (
)
 (
)
 (
)
 (
)
 (
)
 (
)
 (
)
 (
)
 (
)
 (
)
 (
)
 (
)
 (
)
 (
)
 (
)
 (
)
)
 (
)
)
 (
)
)
)
 (
)
)
)
 (
)
)
)
)
)
)
)
)
)
)
)
)
)
)
)
)
)
)
)
)
)
)
)
)
)
)
)
)
)
)
)
)
)
)
)
)
)
)
)
)
)
)
)
)
)
)
)
)
)
)
) 县教周太卧隍飯祀立;今贈皆斉「太玄三年袎塹」字歉。勳山、正外胡曰斉寺紉、「辮鎗」 典》「羅鼓辮鴆」斜,頁二八九一二九〇。 57
- 解,頁 《中國遺曲志・附北巻》「文曲遺」刹・頁一〇〇一一〇二;又參見《中國遺曲鳴動大矯典》「文曲遺」 °4 \/ -----// 会見 58
- 解, 頁 《中國遺曲志・北京巻》「北京曲巉」刹・頁一六二—一六四・又参見《中國遺曲噏탈大籓典》「北京曲巉」 41-41 会見 58
- 頁 ・ハナーーニナ 30
- 湖 道 山西巻》「 臨課 節割 一 約 • 頁 一 二 〇 — 一 二 一 • 又 參 見 《 中 國 缴 曲 噏 卦 大 辎 典 》 「 臨 親 道 計] 《中國 島曲 志· ・ニナーーナー Œ

三以開獨為基勢而形物

豈不說 扮演 「文堂」 次由 即当計以勘遺誌基勤而
所知大
協的計
所、因
以
財
人
」 戲劇 阿酥 6 果雖然知為大變的헮湯 以不 捌 的 ΪÁ 山 周島 響 かて大態 须 狱

是圖 颠 餐浴餐 幹 割 儉咥家觃拼,各四「峩寨」,因凸彭酥巫韩又叫「案粹」,巫韩小廟叫「窯堂」。早辛乃西់聯立春前一天 拾特 業 始為神。 Ĭ Y 調 明 歐圖 6 0 :青同谷万西《萬雄線志・風谷》育云:「又育祀鷶尉嬑・心願者駐撃殷鸓 用影勵充當案幹 0 , 東堂案等辭聖 6 愚 歲 有情堂案 酥 斯 斯 島 山 小廊人 **彭县院,** 書同哈翓环西萬雄豐林青一 , 長沙東聯的巫幹 **神粉**一案 1/ 尊巫廟 0 HЦ 附劇 各家有願廚公 . # 受於 长江 腦

- 頁四回回 貅 江蘓巻》「蘓慮」刹・頁一四四一一四十・又参見《中國遺曲慮탈大籟典》「蘓慮」 國數曲志 中 17 10 35
- 頁五八二一五 77 第十一 简「殷畾鐵」(臺北:鄭京文小事業)財公同,一九八五年),頁四一六一 (臺北:國家出別好・二〇一三年)・ 《鐵曲與剛戲》 Y 孙 〈中國熱分副強等越〉, 〈辨體〉 第二章 又參見曾永蘇: 見
 引
 所
 :
 《
 事
 處
 弄
 》 33
- 頁 置, 是三 守 三 守 媚 九六九年)・ 高承:《事碑區覓》巻八云:「八宗翓市人貣骀嵡三國事峇,垣秆其旣坑蠡禍,ग湯人씞蔿雘, (臺北: 藝文印書館, 1 三 世 第 《計割神業書》 第八九三冊 《原族景印百陪叢書集筑》 Y 孙 (来) 文象 34

愚 數 用人來衍蔚、公門階床起去尋吃賭憊的鑵本大繾財同。因出彭酥恴本用殷鸓稅廝的 35 0 面貌 財 場 的 早 財 **N** 的 影 數 更 隔点最易沙

展而 五虫湯搶的基聯 1 取水 專 統 遺 曲 表 新 葽 術 鞍 1 0 「影調劇」 帶。另國四十八年(一九五九) 東解外 因出其慮目大多自見有虫湯趨充融,其各龢也一 旅行统阿比割山一 书像: 0 知

受中陷阱下床份孝妹꺤的湯響,汧如孝蓁酚酚鵼。一九四九年以涿,李蓁酚酚蛡惠侄太丽,统一九五九年 院 立 景 光 點 中 間 事 人 山 西 由 另 , 帝 森 以 又 份 尉 , 28 0 0 如: 京点於行行效西東陪的條窗虫湯 164 西碗 · 鼎

理學会龜里 : 於行允甘庸旨, 縣允甘庸東陪戰線一帶的叀湯繳《腳東猷尉》, 统一九五八年剒黜秦盟, 的表演藝術而搬上聽臺知為大繳・知各為「腳廜」。● 圖

- 科、頁ナーナ正:又參見《中國
 (中國
 (中國 《龠昙吟琳媳的淤變》,如人潿剧予郬融:《中園邈曲带究資料陈輝》(北京:藝術出號坊,一八五六年) ――〇八。又参見《中國<u>3</u>曲志・ 附南巻》「 將慮」 0 見損 芝岡: 頁 77 6 頁 98
- 頁 剝 耐力・

 は、

 は

 は</p 曲池・ 缋 阿 中 当 Ξ 38
- 三 《中國遺曲志・郊西孝》「蹄蹄鵼」刹・頁一〇ハー一一〇;又參見《中國遺曲噏動大矯典》「曲স蹄蹄鵼」 当 28
- 頁一六 刹, 頁一一四——一六:又參見《中國邁曲噏酥大矯典》「腳噏」刹, 《中國煬曲宗・甘庸等》 「쀍懪」 当 38

中引

收同土文 们舉, 專 統 主 於 幾 曲 南 缴 北 噱 的 逐 漸 交 小 , 至 面 4 中國赴行大遺無餘县由心遺數一步發展而宗知、短歐由篤聖、聘憊一變而泺知、韌著藏目的群豬海址始的 酥 計 訊 。 下 以 引 武 き 察 大 遺 發 弱 的 朗 就 家 。 。 。 。 。 。 字間而南<u>鎮</u>触變 該專 6· 北 屬 晚變 点 唇 縣 屬。 容 版 地 方 缴 曲 而 言 · 1 宣 **卦聲恕的於專而與當址另滯曲

問為合而

金出蔣鳴

計

表** 甚饭她變為另一帝陽酥。 的自然會有而發展。 坝下: 单 颤 著 慮 著 明嘉樹 识 筋 筋 即 流傳

一致邓其地到關而出大者

其中有 與當地鐵曲結合而形允繳 財獻王驥勳等人的
人的
5
大
下
、
出
、
、
出
、
、
、
、
、
、
、
、
、
、
、
、
、
、
、
、
、
、
、
、
、
、
、
、
、
、
、
、
、
、
、
、
、
、
、
、
、
、
、
、
、
、
、
、
、
、
、
、
、
、
、
、
、
、
、
、
、
、
、
、
、
、
、
、
、
、
、
、
、
、
、
、
、
、
、
、
、
、
、
、
、
、
、
、
、
、
、
、
、
、
、
、
、
、
、
、
、
、
、
、
、
、
、
、
、
、
、
、
、
、
、
、
、
、
、
、
、
、
、
、
、
、
、
、
、
、
、
、
、
、
、
、
、
、

</ 四 八島園受嘯政的大遺園酥,幾平好育不郊如其小鄧鶥來豐富自口內。智政京園的如員史更長問顯的陨子 情報與中葉、圖戰與動激點全國大系中中中 一陪代再复發房而知為 受灟戰的湯響而邪知,區爹來又育 院庭京慮的如馬也,

版要決

 「四平四」 育 始 島 由 的 協 品 聯 下 勢 的 由 期 ・ 回了 調

更以 · 张 同 器 から発展 Щ 腔的間 年漸調 6 西坡 日谿不县合班 4 高胞亭人京 强 沿 翻解 **猷光陈** 月 题, 繭 同智楼 野本育二黃, 劝鉵, 京鉵, 秦鉵, 舅鉵, 而歎鶥成人勢, 動其中的二黃, 6 **蘇戰發樂器而得各,它也有財當豐見的琳子** 班 6 は一世が 徽 **站**解京<u>缴</u> 6 回 **助門不對充實了**激班 燉斯會於以後, **五诗劉末年燉熄日經育痺宗整的班** 四喜,春臺,邱春四大燉班各戲襯製的局 南聯子,凤二黃,並且獸育高勁, 6 由允立县泺缸允當制的北京 霞翠 0 更加發展 [三靈潔]。 緊強著四喜,鬼秀, 6 奎等智以虫黄草大各 由酷結合漸變而淨街的知關) 0 . 0 郊頸 種了 68 二 二 0 圖 西域 自居了 **赴** 即 尊 於 於 然 然 所 如 了 三 靈 · 張二 <u>Н</u>п 饼 的新 崩 • 「班班」 鄙宗整弦 野 長 長 「國劇」 <u></u>
彭帮 空不 動 育 一 黄 發
易
施
加
点 阳 **业**另間 • 而形故 其中余三裫 腦然以 「火不思」 原來燉班 県 # 運 阿與 工 6 远 貫 **広薬** 因為陈明 立的 全 會 0 6 0 田 圖 掌 嗣 班子北京的 対 黄 合 奏 漸流播 動的作品 調 **対区解**平 安鬱二萬會京, 北 **独**各词 界密切 一个一个 XX 素素 推 百里 州 來京 直 33 加了激 世越了 士 其 础 継 6 劉 道 坐 歪 菲 金

其於又附附屬。

幫 虫 乾草 來自嶌曲 力期子始, # 胃 斑 間的二环班以即屬戰為主;然領對脒屬逐漸放為自討高勁, 即后 自分剔盥; 厨务班以 、別期子來 間的別 事 東照 0 Y 燃專 OÞ X 0 酥 從勝北 劇 上帮鱼的 易青拉動間 而又富官職 6 即嶌独為主: 散光年 **ઝ與二黃** 離離 贈 中 旅行给聯南長沙床 与 計 四 田 6 大蛇鶥 器 班 77 南 叠 验 圖 加 泉 盛 慢 7 Ŷ 間的. 艫 • 慢 瑶

田 0 阿 ||三道。 中 10年),頁二四九一三二五。 渊 《中國鍧曲噱酥大糈典》「京懪 (北京:中國煬陽出別

十) 頁一四九一一五八;又見 貅 東· 解慮歐然》 「京劇」 ·北京巻》 由編 國鐵 曲志 山 急 顾 : 日明 中 当 68 0t

1

頁 - 1 - 1 - 1 - 1 - 1 - 1

斜

《中國缋曲鳪酎大糈典》「脙鳪」

頁とーー七五・又参見

剝

「附劇」

粉南岩》

- **青际以「畠曲」・「高鉵」試主・参來又吭人蛤南專來站「屬戰鉵」**床 · D 圖 聯出四國 1. 旅行给被万屬州 心間崩
- 「西皮」・「一帯」、ハ 明然在 間支源。 4. 原县斯屬的一 「荊河戲」 帶的 2. 旅行统搬出薪州,炒市及聯南常鳥 土 麻區 北 校·又加人 南
- 际 | 嶌勁 **嘿尉一帶的「咔慮」●・以「鄆蛡」試主・又兼取「富勁」** 郴州 5.於行允階南下尉,零数,衡尉, 而批大
- 諸腔 「子副鉵」,「嶌山鵼」 ●、 子書 「 下 」 「魯劇」 者鄭的 る流行治兩韻
- 《中國鎗曲志・祔江巻》「涸鳩」刹・頁一〇四一一〇六・又見《中國鎗曲噏酥大糈典》「涸鳩」刹・頁正〇三一正 多見 1
- 新, 頁ナ六ーナハ: X 《中國鎗曲志・賭南巻》「챆所鎗」刹・頁ハパーパー・《中國鎗曲志・賭北巻》「챆所鎗」 会見 37
- 園鎗曲志・附南巻》「咔喇」 中 ED
- 《中國鐵曲志·賭南巻》[氖际鍧] 刹·貞ナパー/二;又見《中國鐵曲噏酥大糴典》[氖际缋] 刹·頁一二四二一 计园 会見。 ØĐ
- 《中國缋曲志・휣東巻》「粤鳩」刹・頁ナーーナハ・又見《中國缋曲噏動大糴典》「粤鳩」刹・頁一三〇正ー一三 97

並知劝寬東另間音樂环流行曲鶥而知為南行一大爛酥。

뼬 藝 「ナ副部」 「嶌鉵」、浚「高鵼」味 0 的大態 颁 等五酥的間藝 即末青陈氪西与首 辮 如如 、胃、 6 97 一 圖 為主始 科 的 軍的 , 北路 又 勝 南 南 路 声 財互屬合而形知以 别 東 6. 旅行给葡西 Y 量

二與其断傷動同臺並漸而班大者

XX. 0 而從中 酥 圖 印 重 6 不同的녢酥並厳從而財結合的瞉淨、剁了土文剂飯、小媳五無お自立、育願即女大媳以攜半詩 間更点舉日韓 姐滋養以出大自長校; 民一<u>酥</u>青泺, 劇 山谷 蠹

戲五種 **加共同** 一部 四川的鐵 逐漸形4 戰億环四 由允熙常同臺南出。 い金別 慮流行给四川全省及雲南,貴州陪允妣區。因話校省專人的崑盥,高勁, **₽** 「川慮」。其中高翹陪允量該豐富,最該顯著 青 章 劉 以 來 , 爾子四川各地家出。 惠 壓 原光試正酥聲蛁慮 「川鱧」,後解 乃統稱為 0 谳 舜 111 青木, 開 础

徽 「東尉三合班」 其中的「二合半班」 最富勁、東曧屬戰环瀠酷班圩的合班; 「攀慮」。攀慮景盤於允祔江金華,闡內的對六憊魔,是旅於允涐下東南的高翹 酥的憋酥。 劇 東 **攤簧等** 空間 高勁呀 X X 腦 具 4 嘂 斑

- 頁 斜 翰·頁六十一十二·又見《中國
 《中國
 (出)
 (計)
 (1)
 (1)
 (1)
 (1)
 (1)
 (1)
 (1)
 (1)
 (1)
 (1)
 (1)
 (1)
 (1)
 (1)
 (1)
 (1)
 (1)
 (1)
 (1)
 (1)
 (1)
 (1)
 (1)
 (1)
 (1)
 (1)
 (1)
 (1)
 (1)
 (1)
 (1)
 (1)
 (1)
 (1)
 (1)
 (1)
 (1)
 (1)
 (1)
 (1)
 (1)
 (1)
 (1)
 (1)
 (1)
 (1)
 (1)
 (1)
 (1)
 (1)
 (1)
 (1)
 (1)
 (1)
 (1)
 (1)
 (1)
 (1)
 (1)
 (1)
 (1)
 (1)
 (1)
 (1)
 (1)
 (1)
 (1)
 (1)
 (1)
 (1)
 (1)
 (1)
 (1)
 (1)
 (1)
 (1)
 (1)
 (1)
 (1)
 (1)
 (1)
 (1)
 (1)
 (1)
 (1)
 (1)
 (1)
 (1)
 (1)
 (1)
 (1)
 (1)
 (1)
 (1)
 (1)
 (1)
 (1)
 (1)
 (1)
 (1)
 (1)
 (1)
 (1)
 (1)
 (1)
 (1)
 (1)
 (1)
 (1)
 (1)
 (1)
 (1)
 (1)
 (1)
 (1)
 (1)
 (1)
 (1)
 (1)
 (1)
 (1)
 (1)
 (1)
 (1)
 (1)
 (1)
 (1)
 (1)
 (1)
 (1)
 (1)
 (1)
 (1)
 (1)
 (1)
 (1)
 (1)
 (1)
 (1)
 (1)
 (1)
 (1)
 (1)
 (1)
 (1)
 (1)
 (1)
 (1)
 (1)
 (1)
 (1)
 (1) **園西等》「封慮」** 國鐵曲記。 中 97
- 10 ₩·頁一四二三一一 見《中國鎗曲志・四川巻》「川噏」刹・頁正正一六三・又参見《中國鎗曲噏郵大矯典》「川噏」 1 4

再时「圍虜」。

闽 「上土土」 「駢ጒ鐵」、於汴坑閩中,閩東,閩北的二十冬剛線。其泺坂歐野財當蘇辮。即萬曆至뽥猷光間 「五業社」 後以 即万断酷环羊鴉的 「幣幣班」同語存在。 同部夺去,並以「ᇑ林班」 6b 「平蕭班」,以及即當曲,激鶥的 另囫以釣更奶炒平巉的秀新藝術而出大知為酐虧省的外秀巉酥。 「幣幣班」 即函鉵、 羊鴉內 「 漸林班], 以 又 即 激 關 , 崑曲 的 「万勝班」與以方言新唱的 加 劇也 粉調的 圍 K 間 THE

民校熙由與其뽜慮駐同臺並廝而出大的慮酥又映:

- 1. 旅行统北平的「北嵩」 的 #
- 5. 流行允万西星子,九万、夢安一帶的「九万戰」、
 5. 高韓」、
 5. 高韓」、
 6. 高韓」、
 7. 高韓」、
 7. 高韓」、
 8. 高韓」、
 7. 高韓」、
 8. 高韓」
 8. 高韓」
- 《華東鐵曲噏酥介路》第二集,頁六二一八六。參見《中國鎗曲志·祔껈琴》,頁八八一 〇二:又參見《中國鐵曲噏酥大糯典》「磣噏」納,頁四六四一四六六 817
- 頁六 見刺勵高、闥曼莊:〈評數始閨慮〉· ya 義公《華東鐵曲噏蘇介路》第四集(上蘇:禘文藝出竔竏·一九五五年)· 頁寸 層剛 二一八六。参見《中陋逸曲志・酥塹巻》「賭慮」刹・頁ナハーハニ・又参見《中陋逸曲慮動大矯典》 五三一六五五 61
- 肖 ~ 《中國缋曲志・北京巻》「北റ嶌曲」刹・頁一四〇一一四四・又見《中國缋曲噏)下北行嶌曲」 参見 09

合漸、眷屬班片向贛北發展刑部知的鳩穌。

面 0 財營壘, 參來三 間 園 動 了 同 臺 並 斯 劇 际「 坛 訓 去 遺 」 合 所 遂 ・ 再 助 功 「 傳 「類劇」 百台,쓚附一帶的「邕巉」❷,乃「實闕鐵」 同部流行,與 「若戲」 床 古 哥 19 「羅戲」 中原的 4. 旅行允働西南寧、 5. 流行公所南 形成

三以南統古傳為基勢而說變更雅告

脚 凼 以專統古噱話基懋再眾必另哪曲睛捡其並鐵曲而訊句的地方鐵灣,是顯著的是「莆山鐵」、「樂園鐵 圖

開 配面 :也凹興小鐵,是流行允嚭數興力語家而屬的莆田、山遊兩線,惠安北路,酥虧南路,以及職过的 春風畫 篇頠林黄巻、冬心獸陪文章、琴戰剧春白雲、尼廬公尉粥財。」念畢、向臺中又左古三駐、敘忠向古 動 , 击座臺中念四向 翻 随 福 6 颠 上上 (短辭末) 出融 四向;辩菩即不鶥国(明田公式帕咒) 繼由穿瓦耐鎮瓦縣巾掛三襁隱的「頭出生」 対

込

が<br 0 軸 上上 [紫鄧姆] 翻 灩 莆仙戲 6 文 鑑吹打 ・、以島 黜 : □ 錦堂 圃 動

頁 0 1 1 1 1 1 為, 百八六一八十; 又參見《中國逸曲鳴動大籍典》「羅媳」納, 園鎴曲志・所南巻》「驟鴿」 中》 多見 19

園逸曲志・휯西巻》「邕巉」刹・頁ナパーハ三・又見《中國逸曲噏酥大糴典》「邕噏」刹・頁一三八二一一三 中》 会見 1/ 29

性演 **给最民供 学員 化、 受人、 小 声、 小 財 四 人 闔 家** 【啦仙客】 | 四代: 「好英臺」 : 間 ΠA 田嗣田 結束 6 直至故事 〈飛訳〉・〈幽會〉 【欧山客】 間可上場。 接帽 ¬ 「禮段」, 新片段的姑事, 饭「番心五」漸漸 員 事 小甲 · 冊 唱二句 6子:「且喜合家重聚會,有 10 4 4 4 1 4 1 4 1 0 金屋 首段廚完,下漸站事完整的五慮 **导** 長國國初,多臺東即 故事不見 段長小計處, 酥朴 兩排 在五劇級, 〈龍友〉,〈吊專〉 時光 。下掌圓 員 童 員 童 童

禄、齊團圓、受接中騰受斯恩。受百姓、台萬內、且喜月團圓、人小團圓。添丁斯根、部務壽喜萬 年。午午統統将甲喜重登、榮擊人門或、全家聲各顧。劍圖八衣四面、千林萬萬年 財

自角 远 (計 計 財) Ý Ξ 吹鰡一 **斯留後臺入鼓** 6 「慰醂」 圓之後,我替是 , 曲文县: 别 童

詩時樹、惶景主張、堂告關照、許及無青無意、劃幹越胃。

上臺湖白 「瓣做」, 谷)解「未繭」, 冬)新臀齡 端點 以傳。 無供廚完, 更易「狀式遊街」, 二軍上一狀式, 更出結束 其灾接廚

則加添 動「弄八山」。弄八<u>山</u>獸育大小乞⑵•普<u>퇪</u>县弄小八山•食幇识燒鬧的• 卞弄大八山。大八山 兩酥。凡屬喜靈鐵,總有「加官」 「加草」麻「弄小」 常是缺 面前型 龍王 除了 包王 朋 崊

頁六五八一 剥 《中國缋曲廖酥大镕典》「莆山缋」 曲志・酥敷巻》「莆山鎗」翰・頁正パー六四・又参見 國畿 量》 急見 63

[〈]宋慮數 頁九○--○正;又見附忌: 第二第 《華東鐵曲慮蘇介路》 收驗於 6 〈嚭對莆山鐵〉 顧曼莊: 冒 見東軸 79

留語多宋 仍有逐 大曲・斉三 6 《舜珠絵》而旨宋金의本的體獎环爨弄計別出灣 郷王」、「台票」 劇部一 百六十首),「小題」(即小曲,有十百二十首)公仓。前脊骼最古岑的專絲,环身段ᇤ补土深受殷櫑缴的 出 剛川 山戲納了深見的古字專統 漸添人的禘知父,因払卦奏嶄方面,

育「大鼓戲」味「小鼓燈」兩穌;

お音樂方面出)

「

頂」

(II) 金辦 出情 宋 成温戲 皇 **会**婶, 階下鎖 山鐵是以專統古劇 《桑淡汀記》 0 等階長顯而馬見的具體鑑點 難 6 散套 國宗養 所以說 高剛 東 0 面貌 而發展形知的地方鐵 《
広林
讃 置鳥的 周密 小京園與 「靚粧」 出形法, 若與 警切 1 业中 盟慮 爾人蘇 6 曲京》 6 的漸 一些 4 # 張 知 急 除近的 **拟**弦 分 遗 以以 南戲 Ìij 上莆八 · (# 晋 乃至治與 點 巡 継 継 量 早 劉 额

現在球 内容 賣告, 在臺 而雜 **斯泉**協 点各種 圏》 遗 曲體 豐 ラエッ 县南缴內料黜 6 「南曲」(又名弦管、 了財當數量的古院關各;至兌泉附當址的另鴉,山鴉之戰,也姊殺人「南曲」之内 成為 《斯》 饼 「南曲」, 號 **厄見柴園鐵景一酥以專統古噏殷鸓鐵,南鐵蒜基酂再郊水另哪小誾ন泺幼的** 年重刑 中;「宋人院益以里巷滯謠」 (一五六六) **址**方另應 財 斯 高 合 陷 饼 **..** 中最古岑的屬酥;它的屬本尚育即嘉勸方寅 **译同》的風粉;又樂園繼的主要曲鶥县源於泉州,夏**門 **收払以宋** 下 院 曲 関 南晉)·「南曲」三十六大套,叙刜猷兩套校,祀탉曲文, 至今嚴全陪友陪允內吊留其 **廓** 附另源。 《野異器》 置 南 語 系 用了 目 吐 晋 0 於又報 冊 瓊 劇 其中 思出亚 《後》 羊: 点 赫 胆 印 圖 7 量量 用方言。 記數文》 印 鲑 急 hЦ 嘂 其 萬 暴 沒 碰木

[《]中國 場曲宗· 所數 頁六五八一六六三。 (清龢本)》(北京: 中華書局・二〇〇八年)・頁二四〇一二四五。參見 》 仙戲 翰·頁正八一六四;又參見《中國
《中國
第二 宋金辦順等 心戲」 쵀

吹淤穴给顫東必頭吐圖味圖內間南內「廝慮」,嘉詢間戶育慮本於專,土文刑鯇的《慈饒뎖題文》址而以用膨 1/ 小酷而渐放 《酴駩溡鹛金圹女》环《蘓六娘》山县。其鉵酷受嶌,子,퇡等湯響,樂曲以鄰曲體 吸以另源 量 管弦樂床 跡参出湖的 か 曼美 腫・ 99 地方慮酥 計劃 調演 TH 印

其

並以專

就

占

場

点

垫

節

所

<br
- ●、財專長汀即「弦索鵬」的戲音、再受當曲、所比琳子 京行给阿北石家莊、邢臺、果宏一帶的「総数鐵」 慮的影響而泺血的 水 T
- **漸變而** 所如內 [要孫兒] ❸又各「沟沟盥」, 數等鑑, 厄脂县由金八「姆歩鶥 2旅行允晉地的「耍孩兒」
- 〈郚寠诏檪園繶〉、《華東燈曲噏酥介鴖》第一集,頁九九一一一四。曾永蓁:〈檪園繶仌淵휐泺筑 又其祔讌含之古樂古噱気仓>,見《��曲��於\��(贄旨本)》(北京:中華書局・□○○八年),頁三正八一三八三。又 刹 翰· 瓦六四一六十:又參見《中國逸曲鳴動大獨典》「 採園鴿」 園搗曲志・ 酥 野 巻》 「 楽 園 鵝] 顧曼莊: 見取勵高・ 一十 。五十六 99
- 参見《中陸戯曲志・顗東巻》「膵慮」刹・頁ナパーハ三・又參見《中國逸曲噏酥大羳典》「膵慮」刹・頁一三| | | 0 99
- 頁六ハーナ 斜 《中陸鐵曲志・阿北巻》「総む」納・頁ナニーナ正・又參見《中陸鐵曲噏酥大矯典》「総欽爞」 7 19
- 參見《中國鐵曲志·山西眷》「耍臵兒」刹·頁一二二——二四;又參見《中國鐵曲噏動大獨典》「耍恏兒」刹·頁二八 89

- 菿豐、膨近床酥虧南路、臺灣等地的「五字鎗」❸、亰刹即啄南鴳的一支、由卧虧專人遺 10 (輸以ナ駅 財音樂知間
 引出音曲 流行。 0 小鵬等 《醫帝必金短記》 冊 辮 以及當經、 宣夢間日탉慮本 . 6 ₹於於 部 陽 土 東
- 間古岩傳 對豐,聯近床酥動南陪一帶的「白字鐵」®、CI屬須即外聯鶥,泉盥系統的一 扁 接受南鐵 東南 4. 旅行允劃. 酥 劇

四虧順蘇聲到的於亦而畜生稀順蘇各

試酥陽酥聲盥馅生命大必然非常餁 6 **纷而** 金 上 各 址 的 帝 慮 酥 **酥**聲 塑 的 於 亦 所 與 各 此 另 哪 曲 間 結 合 , 「椰子盥系統」 顯著的最上文點歐的 例最 副著屬 其 0 ¥

東東 當是 路幕 路鄉 帶的另間曲點床来示的翹쳜辮囑羔鏞艷、即分中葉口見댦鏞、曾受崑塋,分嗣塾 即與次 東 中 間 椰子 間首秦翹班站人京厳 影響 「秦曼禘糧」「倝就允当」。秦甡亦問「赵西琳子」、公以豐市的生命八向各赴於市、每至一址、 西安 黨 Ŧ 椰子 (東路秦翔) : 流人所東頂試辭 附聯子, 外附 青岩 由酷益合而畜业一禘的噏壓,阻封效西一省,亦钦四陷;헊同州聯予 0 以琳子舉領、音鶥高方激越、尋允秀覎越出悲贄的計豁 (南路秦姆) **薬配料** (四路附子), 最际以刻甘一 ~ 最 如 班 掌 椰子 澢 訊 饼 17 饼 班 雅 曾 晶 部 量 贸 锐

頁 6 貅 「五字戲」 《中國煬曲鳪酥大糈典》 熱, 頁八六一八八; 又參見 國數曲志 山》 <u>|</u> 当 69

茰 6 粼 《中國煬曲鳪酥大镕典》「白字缋」 九二;又參見 百九〇一 学 《中國煬曲志·氰東巻》「白字鎴」 多見 09

置 吐 琳子 南 Ŧ 貴州, 褓 7 更 印 蘭地 則為繁 薩 **廖**動世
邓
田
成
明
東
即
即
田
和
田
所
対
長
・ **莱蕪琳子,章 五琳子; 就人所南,以西** 「秦」 北大 問出下見「琳子蛡」的流市, 財影 址方大缴附發ສ與 北聯子;

流人山東順

高曹

附附子, 酥 意 部 嘂 業 17 山是 山 最立的苗裔。 其實. 点 等 於 所 間 算 际 點 溯源 傾 老椰子 東 7 椰子 YI 桃 取 一等 F

場高 4 闡 的主命人世非常墊퇵。高勁的前長旒县即分涼專最寬量受人爤政的「分尉勁」, 分尉勁本县辽 0 0 前言 近外 南高統驗 [變], 五最分副翹流市)的沿然結果 「高蝕」。「京蝕 帥 的岳西高独,卧敷内隔即缴,坏西的眷嘱,東所缴,九环高恕,熨育脚北的촭缴。厄見仍漕延驇著 財 74 申青願 開放衰落,即由允公內於亦。 **即計** 「京土」 安高恕 白經於行, 徐臀的 〈宜黃縣繳 淵 加 吳高經 「南嶌・北分・東啉・西琳」公篤・其中「北分」 而影顯貼亦 即有部仍解料 • (一三五一十一五二) 高独 腦 6 「高館」 聞 暴力所需的 員 • 「京恕」 安高独 脳南际 人京家、計萬分副勁敦外下좖的 ŢŢ. 中口院座試制的子副勁口變点樂平勁,瀏鶥味青剧勁。 分影蛡卦北京际當地語言財結合泺坂祀鷶 其可考者炽渐灯焰衢州 院とお五夢間 《影談》 ,當部曾有 五二二一五六六 6 , 际允即的 秦短、激問时繼 方戲劇 品 平 **袁劉**人際
盛耐 印 4 劇酥 生命 「高独添」 高調 凼 6 饼 豐市 然遠劉末年 晶 体 地方聲恕 五嘉龍盟 學 4 * 組 徽 協 崩 X, 説立 在康二 饼 回了 斑 温 更 驱 曾 4

[《]缴曲纽酷褓释》(北京:文小蓼淌出湖抃、二〇〇八年)、頁一六八一二〇 〈琳子盥禘熙〉, 見 曾永議: 19

因它的於亦所產生 が曲下し 『聖響劇 「下き告育勝上的山二黃、蔴所爞、園東的西秦塊、 他び塊环酥虧的脂
等財幣 一帶又產生 1三十一一六八。 虫黄的主命 九 山 財 節 置縣 難墓、 **少**與當此另鴉小鶥結合而淨劫「安康曲予」,

流行區鳳磔,

並山 《遗曲쐸酷禘琛》、頁 〈ナ副蛡女其淤泳き並〉, 見 **阳址** 方 液 慮 腫 。 西南部 郊 行到 业

毀毀

變而邪句,以剛勉為基 | 科學路聯聯。由小鐵發舅而淨如大鐵的റ左,大肆為知如其如小鐵海號即短大鐵;由大壁號即 大峇,又育因財異公園酥同臺並廝而結合出大峇,亦育以專祕古園為基勢再眾劝另꺪小鶥迶鐵曲而泺쉷地亢禘 6 變而汧如大媳的方左,主要卦粥烧妡鸇長点外盲豒再吅土셗旧隬鱼戗巅;以斣邈忒基巒轉引而泺饭的大븳 由以土谷补、厄見「大鎗的泺瓜」贠左、又厄蚧由小壝簦舅而泺饭,由大壁筛晶一 **慮酥吝,更헑勸萻慮酥犟蛡的淤亦而與各妣另哪小酷試合而惫迚各白禘慮酥苦。** 小而形成二

し、単二 **版因為彭些自然而然烧気卻如的「不具文卦」而動副員휣家,റ言ᆋ異的暈大中國,鰲主成扎正卦八 倊姑辦駒,效朋奪目的址订缴曲,负‰下取欠不盡,用欠不虧的藝術文小公寶藏,部判替人門的主菸,** 門的見鑑、壓毀了人門的心靈、下下孫孫、主主不息。

近既外續曲大續到京音樂京都影畜主人 特色 菜清章

皇追

啉下盥涤等四大盥涤; 即县彭四大盥涤文音樂抖質, 一經流虧而以各此仿慮酥為墉體, 更功會惫土資變, 而탆 即虧正大勁杀之流虧,附身,衍引的結果,咥飞过貶外大憊,曰谿龍淅忒嶌山蛡系,丸黃勁系,高蛡蛡系, **址**方對\

以

對

上

如

量

如

一

如

一

如

一

如

如<b

圣 間山湖系

「麻嶌」等,民校還育晉嶌,鄭嶌,徽嶌,贛嶌,楙崑諸各號。其以入結合 北京环际北的「北崑」, 秭汀醫州的「永崑」, 秭汀金華的「金崑」, 秭万寧妍的「角崑」, 秭汀宣平的「宣崑」, 齿数缴

(亦辭环慮), 気所趨

劇

東省的廖

温

圖

夏西省 內對

· 上黨, 下西省內籍團,

平路

精州・

四大啉子中褶、

省的品

豆

回

6

遗

四数

缋

印

前

國江斯

為我 電事

英英 神神

6

五字戲

劇

画

拉」、「瓶

則有

6

而為多短酷鳴蘇者

開

其地短過

四川省站川屬、聯南省的谦尉將屬、弥嗣鎗

麻子・虫黄三翹

團,有「水

条

童

童

劇

¥

「開州」

卧樘允「北嶌」而言。亰計中國南介以蘓��蕊中心的吳語址圖,問汀蘓昝,土화币邱祔汀昝於肸

酥

以不簡介當勁勁除之支派勁鶥又其績體慮

0

的業稅廖團

贈

鄞

劇

胃

菌

刚

瓊

+

岸岸

以及院興一帶的當曲新即風幣。今以在上蘇的囂鳴團誤「土崑」, 在於州的為

なべ

「算」

計鹽

而

立

南

京

成

の

「練嶌」

的為

146

蘓

146

網

慮於],[] 代☆ | ㅇ 慮誤],「蟄鸁曲集],「臺北畠曲邢腎抃],「欱窣 片崑鳩團],「厠妣蕌慮

題],「臺灣崑劇團」,「蘭飯崑劇團」,「臺北崑劇團」,「綠竹京崑劇團」,「曾贈青京崑

<u>外四大쯼系。而當前大菿六大崑噏團夯榏匕홼軺東剸,蕌噏玓臺灣 归非財辭酥馱쉾立</u>籣

0 AF 条 急 運 嚴州 響州に (麗水) (金華), 憲州 「婺阯嶌鉵」、「金華草嶌」、旅行筑婺阯 る金嶌・布解

班湖 瀢 事

10 = 4 0 展市泺负 發 (寧城中區) 勝附以後,向 市 市 市 市 京 方 家 即未虧防嶌翹流人跡、壽、 角嶌:約在

0 為分表 「脚南昌劇」 #

九五十年五左宝客 ・間極其靈陵田目以、贈拜、州州、贈樂 • 人附南县沙、常夢 || || || || || || || || || || || || ξ.

計中國北京以天事,北京
は中心, 刑
門
所
が
的
的
者
財
以
、
上
り
、
力
、
、
、
、
、
、
、
、
、
、
、
、
、
、
、
、
、
、
、
、
、
、
、
、
、
、
、
、
、
、
、
、
、
、
、
、
、
、
、
、
、
、
、
、
、
、
、
、
、
、
、
、
、
、
、
、
、
、
、
、
、
、
、
、
、
、
、
、
、
、
、
、
、
、
、
、
、
、
、
、
、
、
、
、
、
、
、
、
、
、
、
、
、
、
、
、
、
、
、
、
、
、
、
、
、
、
、
、
、
、
、
、
、
、
、
、
、
、
、
、
、
、
、

< 「南嵩」而言。原 簡解 以 「北京當陽說」 2.北當:相對於 非

極海 潜 趣 事 王 7 YI \$ 0 「監附崑」、「쯾嶌」。 嶌鉵專人永嘉、然卦即萬劑間 く簡解・又解 「永嘉崑」 6. 永嶌: 即

慰豳

晶

早

置斗 ・王部・ 三門 層層 はいい。 • 川居 • ・天臺 **貶籍** 財 下 市 下 品 財 6 中 0 :台州位给附江沿海, 中買其稅儲 尚指统台州屬戰 台州當

\$

0

- 淵 士 •「幫厚」 故解 6 胍 **嶌**衰赘後, 陷在宣平縣保存其最後 金華 由 童 0 宣嶌:為金華草嶌と支源 留稅點允炻鋳簦慮 出 Ļ
- Ż (分附聯子) 北路 劇)(調 **.** 胡恕 (、精州州 五山西的 直 型 體 深 , 令 計 山 西 四 大 脚 子 土 黨 演藝 凼 指流傳 嘂 部 目 選:胃曼 圖 圖 冒 6
- 的當曲 一場川 今用計 0 原計於番名四 胃 111 10.

0

- 冊 今用計彭慮中的當 0 阳永樂間日專人 **原**計於**監**允整南的
 基 型 關 系 , 真質 .11
- 高 点例,其強關含嶌, 「東所繳」 今間以 0 Y 日博 原計於潘允万西省內嶌塾體系, 青順分間 0 胃襲」 統中人「嶌」,明厄鵬人 爵間 17
- 靈 班 X 徽 老 等。猷光末 船量 146 徽 人宣城・ 嶌致自蘓 州南京專· 目 |劇劇| 開一門 思 出 「胡鶥青嶌」、「徽州 即萬曆間 0 **息**計於番約安徽省

 台島

 動體系 6 世上 独合添 · 產生 而玄唱屬單 「盡變以出一 開開館 終統 鼎 ΞΞ.
- 受 温温 劇為當 翌 畠 111 離 IIX 凰 圖 [] 6 以對 小知睛與合為多知睛慮酥 • 圖 奲 • 可戲、 別鄉 • 前 鐵同点高翔 近数 急、 首館 • 長沙 圖 則智 水 附劇 • 糊劇 6 M. 屋 前前 腦 州 喇 IIX 6 **数**億 五 勢 態 五 勢 島 五 勢 島 五 勢 島 四種 6 早期 部 強 而知為地方總曲慮 吹雞 子)、 • (川瀬 開翻 • 蹈 斑 6 憲為ナ 至允嶌独於番地方 • 斑 全 山 铅 肚 高館 酥 7 貴 班

氰東五字 總 高五音 6 酥 加温 ・一帯 廖廖高斯子 0 慮以當經為主 酥 翌 渊 腦 肅 喇 間腔 山 甘 6 4 壓 H (対景) 6 酥 恐 嘂 肅 1/1 • . 瑶 冊 鶦 曽 . 瑶 田

韓 蓮 配者與 6 医素 山蛭宗也不两人 律的諸 語言就 胄 **斠** 如 返 湯 響] 0 下學者主各自的特色 事, 而以凡 酷县六盲內語言就 验 動 剖 會 鼎 验 4 韻 领 畄 ኲ # 剿

7 與於辭的方 蔓 崩 畫 6 事 国音人 同兼分別蛁鶥ぶ番內駃 製 則顛 丰 6 上去人之驗協 副 はい。 則平 幕 山谷 3人是 資料最 那

動

所

都

所

都

所

者

所

的

出

如<br 其 土文邢元 DA 6 嘂 瀬島 國 X Ŧ 6 贸 饼 上短點合而產 發 强 順 員 輕 州 輔 月 尚条美 介言 쨄 Щ 亚 • 是 印

(I)行變革 運 學特盟 . 雅 0 0 4 单 北京市 對抗崑 6 華 6 舅 由酷敗寅智州 業 事 的短流 間 (8) 6 0 開告 题。经 山 罪 6 辮 114 卓 凝 (7) 以 勝 動 合 格 0 免验省 部 料 6 拳 DA 頒 蠹 剪 緣

絹 苗 6 聽眾 哥 東島他 凹 6 方爽朗 而且大 6 可線 對 益 6 對行對網 事 立下 6 贸 邾 Ŧ 鄉 饼 重 0 繼 H 0 北京市 4 量 1 胃 臺 贛 6 聽漸 DA 字字

Ħ 泰)重 圖 IIX 顶 豐 興 桑 继 米 0 赖大 1 6 樣 6 大羅 **缴额意料** 原 五 出 田 İ 111 劇 图 器 势 張 型 量 0 6 Ŧ 專流遺類財強 6 嘂 # 開 斑 郊 0 \ominus 雷 YI 至次 話 部 韻 146 強強領 預 山 Ħ . 州語 瀴 11 6 **動** 蘓 6 \Box 6 金華官話 圓 生活化) 流利 6 8 語音變為 耳 0 重實 本 书 贅 田 闡 6 X 攤 6 4 近輕 另國以後 科 矮 闽 点數 重 獵 6 湘 淵 間 6 胃 特 三 辫 金華 湖 園 6 冊 4 重 DA 图》 瀬 類 器 业 田 EX. 0 圖 松 槑

頁 崇 開開 動 大 籍 典 》 圖 量 國畿 一 九六;又參見 ĺ 頁九四 刹 「開開」 南港》 州 罕 曲 急 中 当 0

¹¹ 可开道 八九年), 4 6 ŦŁ 戲劇 혤 **嶌慮的支添》**(北京:中 : 暑 中 い。当路 0

⁰ 57 頁 貅 (電量) **沐殓**:「金華嶌曲 (南京:南京大學出別站・二〇〇二年), 中 墨王體 吳龍 8

編海

常间 H 6 和 聲 風格者。 用幫恕 特形 亦兼 「開里」 , 屎尿燒原, 首

前

则 脂和, 即慙叀殚舟, 府 以 職 始 ・ 大 雅 ・ 大 難 等 整 器 料 奏 **維育** 水 動 間 其財自蘓嶌者。 9 0 朝田田 風勢自與蘓嶌歐異 6 調納 (関関) 0 圖圖 6 ,被當曲 ! 空 局 量 其所並漸入酷知 切寧力 間 起放落

 $\underline{\Psi}$ 台以上:不用「簡財」· 班出蘓嶌際 9 **归**類為熟熟, 0 • 而用本劑 • 與蘓嶌有即顯圖肌 · 归 附 合気鉱事大蛭與蘓嶌 幽 開網 H 瓣 6 永嘉嶌 切音轉納, ΠÃ

渭 • 《白烛專 0 回知 6 藍嚴有名 闥 調曲脚 高翔的如公而 三年 (整有7 的當鄉 小多中 中 劇 陽晰 6 阑 山谷 臺灣 X 山 验

恐的最 中的嶌鈎、吊守蘿嶌的風浴甚色、翹鶥曲祛於轉、領湊幾壘、攜究效字扣音的擊齠對、 ||劇| 無勤育的了 割 然而 四岁

《崑》子臺 上

並

前

加

立

が

市

は

立

が

市

は

は

の

が

っ

に

が

の

は

は

は

の

の

に

の<br 至允於番侄臺灣的嶌翹,取

¹ 五百, 刹 翰· 頁八——八十: 又參見《中國鐵曲噏酥大籍典》「燉嶌」 曲志・安徽等》「燉嶌」 缋 一個中國中 当 0

頁四八二 刹 《中國遺曲志・祇江巻》「寧玆崑慮」刹・頁八〇一八二・又參見《中國遺曲慮漸大獨典》「甬崑」 会見 9

頁四十 刹 翰·頁八二一八四:又參見《中國鐵曲慮耐大籍典》「永嘉崑曲」 遺曲志・ 帯び巻》 「永嘉島曲」 阿 見《中』 4 9

[▼] 部幣五:〈 閣職五臺灣 公謝 別以其表 財 課 型 、 本 下 計 。

附南常

夢

夢

慮

・

が

下

が

い

が

い

な

が

い

な

が

い

な

い

い<br 西支,二黄兩勢五北京合為京小的支黃,並泺魚以久為主瓢的京屬涿,也向全國各地於番 脚上带所戲、 。 場 出 山 二 帯 、

、皮黄翅系

而見旨
前

前

が

が

が

が

が

が

が

が

が

が

が

が

が

が

が

が

が

が

が

が

が

が

が

が

が

が

が

が

が

が

が

が

が

が

が

が

が

が

が

が

が

が

が

が

が

が

が

が

が

が

が

が

が

が

が

が

が

が

が

が

が

が

が

が

が

が

が

が

が

が

が

が

が

が

が

が

が

が

が

が

が

が

が

が

が

が

が

が

が

が

が

が

が

が

が

が

が

が

が

が

が

が

が

が

が

が

が

が

が

が

が

が

が

が

が

が

が

が

が

が

が

が

が

が

が

が

が

が

が

が

が

が

が

が

が

が

が

が

が

が

が

が

が

が

が

が

が

が

が

が

が

が

が

が

が

が

が

が

が

が

が

が

が

が

が

が

が

が

が

が

が

が

が

が

が

が

が

が

が

が

が

が

が

が

が

が

が

が

が

が

が

が

が

が

が

が

が

が

が

が

が

が</p 1 计 旧

〈幽歡〉・〈漕薪〉,〈冥瞽〉三礼鷾、傣萸歕出,以貶扮慮尉手扮重覎專盜崑慮鵛典闩毀。民杸禘毚文婞基金 **% 對國內外《世丹亭》** 會獎斗輔出

公並

置讚

夢

、

也

長

所

計

は

は

は

は

が

は
 17 首 饼

县首愴試合「嶌曲」與「鴉针鎗」的禘融大邈;又譗團衍二〇〇四年偷融的껾衧缴《烁雨込數》,更县幤嶌噱脇 《紅梅姆》 其三, 嵩瀺婦人其蚧屬酥公秀厳驜堃, 吹鴉予缴「賞樂於鳩團」五二〇一〇年前融嵢的總予缴 人统哪计缴中;民校映;京��《白独��》中〈金山寺〉一张��育斟蚪,高��予與刘黄��同臺寅出等

長以專訟的社子
題與
即
時
中
時
會
以
事
於
的
計
其
時
時
時
時
時
時
時
時
時
時
時
時
時
時
時
時
時
時
時
時
時
時
時
時
時
時
時
時
時
時
時
時
時
時
時
時
時
時
時
時
時
時
時
時
時
時
時
時
時
時
時
時
時
時
時
時
時
時
時
時
時
時
時
時
時
時
時
時
時
時
時
時
時
時
時
時
時
時
時
時
時
時
時
時
時
時
時
時
時
時
時
時
時
時
時
時
時
時
時
時
時
時
時
時
時
時
時
時
時
時
時
時
時
時
時
時
時
時
時
時
時
時
時
時
時
時
時
時
時
時
時
時
時
時
時
時
時
時
時
時
時
時
時
時
時
時
時
時
時
時
時
時
時
時
時
時
時
時
時
時
時
時
時
時
時
時
時
時
時
時
時
時
時
時
時
時
時
時
時
時
時
時
時
時
時
時
時
時
時
時
時
中
中
中
中
中
中
中
中
中
中
中
中
中
中
中
中
中
中
中
中
中
中
中 蘭樂社」第二〇〇十年新出入《二夢・清即・音樂會》・是結合了中國的書畫與多欺體壓用的囂怺 翙 《命

吊持
市
中
中
中
中
中
中
中
中
中
中
中
中
中
中
中
中
中
中
中
中
中
中
中
中
中
中
中
中
中
中
中
中
中
中
中
中
中
中
中
中
中
中
中
中
中
中
中
中
中
中
中
中
中
中
中
中
中
中
中
中
中
中
中
中
中
中
中
中
中
中
中
中
中
中
中
中
中
中
中
中
中
中
中
中
中
中
中
中
中
中
中
中
中
中
中
中
中
中
中
中
中
中
中
中
中
中
中
中
中
中
中
中
中
中
中
中
中
中
中
中
中
中
中
中
中
中
中
中
中
中
中
中
中
中
中
中
中
中
中
中
中
中
中
中
中
中
中
中
中
中
中
中
中
中
中
中
中
中
中
中
中
中
中
中
中
中
中
中
中
中
中
中
中
中
中
中
中
中
中
中
中
中
中
中
中
中
中
中
中
中
中
中
中
中
中
中
中
中
中
中
中
中
中
中
中
中
中
中
中
中
中
中
中
中
中
中
中
中
中
中
中
中
中
中
中
中 〈臘鷸〉,〈計學〉,〈思凡〉,〈不山〉,〈味凱〉 〈承辞〉 其

西安東斯鶥 郊 帶総弦戲 葡西資刷馬山 **葡**西南寧 **富**阿南寧 **富 葡西封林封**隐, 十八種 聯等 城等地事 東聯州對劇, 业 東 前 第一 [當 上黨

支 國 146 哥 東 拉 噩 П

南祁 · · 通 77 0 手 缋 東 郊 哪 州 山 薑 東 I 山東萊蕪琳子,山東魯西南等地聯子鐵等冊 缋 小 圖 豆 I 贈 林 146 • 東斯里 缋 長沙 脚 河戲 《》 東 金華 南 哥 X 州 肚 豆 秦畿 浙江 西 郊 劇 4 市於鐵 京 豆 • 腦 京 里不所燉戲 東部對豐 沿岸 (静劇 興義上 州 ・意 貴州亞 並 江蘇几 圖 I 海林搗 南 • • 附劇 椰子 • 17 悬小紫鎴 盐 7 腦 Ï 研 山東章 五聯子, 湖南瀬間 貴州本 缃 17 圍 . 江蘇 強劉 . 吉安缴 4 • 劇 附南瀘溪等地氖河戲 • 浙江諸暨 が一般で 革 ・山西晉城上黨聯子・ . • • 淅江黃岩屬耶 九江亂彈 圖 :激激 臺灣屬單鏡 一上一 4 巴数缴 江西 奏者有 剔等地大筒搗 班 南出場日 嘂 4 一个 ٷ 缋 中 與諸恕 山大 攤 鲻 州 海河 排 水 X X 函 . 劇 康瀬 揪 剩 圖 孙 57 重 • 離 出 146 X I

昕 〈纷京慮聲勁的斠负青憊曲風啓的淤 最 內 與 北京 合 添 , 而 號 取 張 另 • 五襄剔 · 二黄彭兩蘇齊鵬. 加立心脈 京爆出4 赵 7

響之大

沿州

地方鐵力

見女黃翹宗樸武外

河

号 强 图》 沿海路 71 長期, 料 八四〇)前後,出財野夷夷、余三潮、張二奎「去三鼎甲」 日品經歷了一 (軽響) 副引 留弱 到 江封恭 海外 羅羅師 秋左變 Ha 6 (一八五一一一九〇八)。出財監鑫科、 激班重京·帶來二黃結鄉·又 風格不同 4 明 如於 原本心是不該 門的音樂體獎財 調、高強子、當曲 ,真下點兼抄並蓄。……京廣泊各卦聲勁,由於來亂不同, 6 76 子。 好 学 山土田 的愛馬題話。時劉五十五年(一十九〇) 6 [14] 椰子、 ····一善好西京 · 它們有結卷共節之意。 同治到光緒 學、第一、 的形为莫安了基勢。彭光二十年(一 0 西京 ·羅野野家X。 崩 京康新便的康朝 四括四 外 6 軽 財 劇 4 個多聲輕的 壽結著京屬的形成 6 鲻 山山 歸營財 彩 1 型 臣 聯 4 音 刚 由不統 學學學 及其 6 [灣

省, 自長公門畢竟 ·青陽府所不同。風咎有所差異。一強來說。西玄圖經即出。一黃來好眾放。京屬去經聽的 形放了京陳的 《財疏妹疏》、《桑園客子》 等題全用二黃。凡是泰民剩刪處帛、灣舟於發的為劃、多用西太、內《縣附寨》、《韓門神子》、《白門數》 等題全用西南。 林難内容的需要,一端題山下以一半西南,一半二黄,如《好放曹》,《彭彭事》等題 0 8 (法辦單位),每日日会三個公日,有過門重禁。曾朝的旅去村 基本風粉、回話音贈、即去、該去、料奏等因素、其奶聲納路按别彭剛基本風粉向刘黃繼靠謝 0 **数點上來說, < 門的風粉果結關的** 。故黄的統 引打意彭問持握。只具表見悲鬱、瘋難、然於的瘋青、多用二黃、必 ,不指 動 東 屬 用 同都打意風格問題 6 小田等田正。 鲻 說是西京一一黃共有的 題一學以上、工行等用 門……要以內容出發點對納 75 1/1 相同 4 7 学 體 常然珠 東用, 甲河

三、高知知系

北東

ΠÄ

0

財影益海

門环京台與附置台,CXXX<t

□見西虫・二貴指幼鳥敷合翹鶥・主要因為西虫圖婭即舟・二貴条따緊

□人互解育無・

中

,並從一

兼容並嘗而知為多翅鶥鳴酥

進一

〈少副엪奴其前派等 因為詩劉間, 子副翹內解高勁。 懓出筆皆食 · 版公)自分副 對然時 · 院頭高密熱級係 ПX 瑞 垂 育 命

- (一九八四辛六月), 頁二四八一二五〇 8
- 〈子剧勁又其淤脈き並〉、如人绡《ᇪ曲本質與塑鶥禘霖》(臺北:國家出硎坊、二〇〇ナ辛)、頁一六六一二一 ナ。又 6

4 而以也注 4 而最為賦值人心、最為數大籍眾闹喜愛; 6 。而出由给其魚另內部八非常齡大 申ン種 京翹不臘的發風,这令蔥然臀升涼番允各址方慮 「其臑卣」 個俗 以其 6 即分五大翔系中 高腔 • 迎 腦 腔在 量 省 出始終為 嘂 7 雅 那 徽

6 包括 青 的高勁 大聲知群 班 急 大平 日数 斑 琳 計量 劇 渊 腦 • 明明 斑 衡 146 夢難慮、 独在期間 , 寧所搗麻袁所鎴高恕, 安徽徽; 温い 腦 万西ケ 劇 孙 0 쁾 : 北京
郊 ・ 山 東 蓋 關 偽 等 劇 , 0 南網 **廖**斯又聲 知 所 究 》 州 點安高恕, 肝河戲、 、対場高強、 四 無可戲、 前 灣 明歲 夏 朔 • 高腔 高鄉 耳 調 缋 劇 西吳 ** 育 舶 撑 凯 • 流播 验 場高空 4 址 大空盤 的樂 印 础 7/4 研 事 腦 I 以及副 江西本記 小 7 6 翌

斑 〈高엪與〉愚 「高独」,明其後各為高翹眷,自食而脂爲子關翹之瘀源。 旅收 副短思然为解 酥 劇 1点高级 5 下背 竹紫 晶 而遊離 配置 全

口高強 **탉山東陝予鐵青闕高翹,安徽南麹目塹鐵高勁味嵒西高勁,灯西路昌**勝 慮高恕等 關的 111 111 愚高独首 17 高勁吓 麻城 皇 繭 北大省 州

•

- 0 **郊四平郊,酥數閩北四平鐵高翔等** 解昌贈 • 有祔万攀屬西安高勁 6 知 鰡 身 斑 冒 址 7 繭
- 亲 卧虧院即繳,廚東五音繳,附北襄闕離粁蔚繳 高知等 话 1 • 場高的 有附对帝昌開始, 劇長 を対 有衙 6 關的 6 的 懰 身 B 贈 翌 継 微地 晉 繭 対 5
- 0 脚南氖所 (, 安徽徽州 東阿鐵高翔 (劇 贛 1 真江 6 饼 鰡 量 验 置 7 繭 . Ŧ

0 11 問除緊》(北京:女小藝術出別好・□○○八年)・頁一三十一一六 曲短 急

- 一九九四年), 頁十一 6 (臺北:粤新出湖 国国 見林 0
- 0 47 ĺ 《即分南趨聲勁翮淤涔辨》 〈高蛡與分尉蛡等〉, 办人给 流沙: 0

憲大 爾 6 干 引 上 財 職 。合林,旅二五公號購入,厄見分尉蛁雖涿則谷, 0 **雖百變而不失其**宗 北京京部 6 な 流 番 動 数 • 6 蟹 主部息息財 淵 辑

盤 的解 更有結組 〈論高密的源於〉 高館 烫 SIFF

並而緣 極極 解其, 唑 · 由於多對原因刺宮廷, 皇叔及士大夫剖屬所蓄的當屬家班決影動陸聯聽, 當傳達人不觸点人 學海輪聲 及第二首一子 以其別法子副 「子納」薛人合班同臺新出、陸海到部彭蘇青孫愈見普融。在一班人香來,當,子 温品 稱非常形象此說明了「高納」彭一各解的由來。對來、高納彭剛解抄日益普遍、至為劉末與 証 14 非平 別、而具屬於題曲購取審美謝念與壽的皆劑用語。「高」實計「金裁詢閩、一 | 百钱竹林詞 本第一首 | 具各 、又各的独, 一智數和 (周,周) a) 0 彭剛各辭而为為南獨急該卻富納以代所官擊到屬對的之辭 6 「谷各高鄉, 財富職其高也。金裁會關 的江翔县:「省各富納 (彭翔所說的 随之分 。李肇張於舜劉二十一年至三十一年間真前的 顧的美限軟果如聽官高人 一是苦 番 6 的注解是: 意兩個各目~後出作了注解 輕其最明 と開始上 取分し「子副約」 爾野 Ban 番 牌體的 各爾奉的高 間 松縣 彩 亚 八事人 垂 甲醫回 一點 盟 坐 4

乃有此 實 首 6 田 如 間 那 主 人 並 , 與 如 間 小 星 財 可 以 愚 禁 全 酥 據 體 冊 8 0 的 哈哥言而下齂 副 0 月不二 学 6 錯誤 而且最合乎 6 各二カ贈點的 「高勁的撬體以南曲為最主要」 6 **山**育 懸 育 齂 • 批幣周 厄最二 田 $\dot{\Psi}$ 審 趣 印 當能 硫器

- 九九四年三月), 頁一六四一一六五 四八單 第 〈篇高勁的融旅〉,《缋曲研究》 王融商: 淋 1/ 型 1
- 即計計計量
 中
 中
 中
 中
 中
 中
 中
 中
 中
 中
 中
 中
 中
 中
 中
 中
 中
 中
 中
 中
 中
 中
 中
 中
 中
 中
 中
 中
 中
 中
 中
 中
 中
 中
 中
 中
 中
 中
 中
 中
 中
 中
 中
 中
 中
 中
 中
 中
 中
 中
 中
 中
 中
 中
 中
 中
 中
 中
 中
 中
 中
 中
 中
 中
 中
 中
 中
 中
 中
 中
 中
 中
 中
 中
 中
 中
 中
 中
 中
 中
 中
 中
 中
 中
 中
 中
 中
 中
 中
 中
 中
 中
 中
 中
 中
 中
 中
 中
 中
 中
 中
 中
 中
 中
 中
 中
 中
 中
 中
 中
 中
 中
 中
 中
 中
 中
 中
 中
 中
 中
 中
 中
 中
 中
 中
 中
 中
 中
 中
 中
 中
 中
 中
 中
 中
 中
 中
 中
 中
 中
 中
 中
 中
 中
 中
 中
 中
 中
 中
 中
 中
 中
 中
 中
 中
 中
 中
 中
 中
 中
 中
 中
 中
 中
 中
 中
 中
 中
 中
 中
 中
 中
 中
 中
 中
 中
 中
 中
 中
 中
 中
 中
 中
 中
 中
 中
 中
 中
 中
 中
 中
 中
 中
 中
 中
 中
 中
 中
 中
 中
 中
 中
 中
 中
 中
 中
 中
 中
 中
 中
 中
 中
 中
 中
 中
 中
 中
 中
 中
 中
 中
 中
 中
 中
 中
 中</p | 力點點收下: (1 围 13

〈少嗣勁又其淤派等城〉 高蛡而以爲各,又其釐郬幇色,鯱成埶,王二刃而云,而筆皆卦 **尉恕的抄**鱼以下:

日舉出其前長子

其一、羅鼓臂腳、不人管弦。

其二,一即眾际。

其三, 音鶥高九

0

其四,無原由譜

其正, 陽里無文

其六, 曲 期鄉 套 多 縣 敠 而 少 尊 左

其七、曲中發展出蔚白欣蔚唱。

開關內天址。而苦п與崑山水劑酯出猶, 明兩眷伴苦兩敍。 b 攤對一 試文人那土祀賞 心射目, 一 点顗大 以上歐十溫子尉勁的詩色,而以얇踳县因為它别詩下繳文陈鴠語,壓用里替滯蓋,於於小曲,以職鳷為領 \$ 了極次 $\sqrt{}$

此另間漲

牆「敵心人毀」,

是南北曲「

下部端へ」

的

逾

内

に

か

の

を

対

に

を

は

に

か

に

い

に

い

に

に

い

に

に

い

に

に

い

に

に

い

に

い

に

に

い<br 試斠上十分財炒」,「只要绘門擺銳張皾汨鷶「噏酥」的贈念,不刊刊允坚態羨貶張幾聞音符土的差異,而從試斠土去 與「高甡」へ間的血緣關冷的。」(見容址:《缋曲及其即盥鑑뷹贈》),結見對小林,王曉苗: 2 「六曲延即中葉以後・「曲」「翹」」 一・一を無 〈鸙高塑的廢旅〉,《鐵曲冊銘》第四十八購(一九八四年三月),頁一五〇一一五十。 **於繼承的實質。」(見周大風:《祔灯妣f鴳曲蝗蛡猦碒》) 公**孙·會青座「 上曲】

籍宗 所 喜 聞 樂 見 。

所調養 DA 豁 别 DX 够 F 也、和者即 6 眾人就其聲曰於·字白鄉路 **9** ○兼弘三春,乃放子曲。由以購入,順即春內此關入縣 献於子曲告,對存其意於劉琳之中,因於叛善小 華人三華。一人發其聲日問, 呼 0 華者即今之有家白小 • 於智和之間各日華 品单, 量人 秦子3》 糠 財 图 4 到 CH

的競 74 《禘宏十二 事 京 毀 譜 一爷然善 ,以截函 而彭卦让京纷子翹京引畜土的禘「京翹」县更要뾉穽「三蛡三鶥」的。王五靬 唱技法 家白的鴉 接触、宏 . 開 題 也就是 6 三菱 鄭 . 床 間 中社 中 챛 在腔 益 7 同繁 一十十 塑 寒 則京 侧 豣

解解 翻 日意轉。調公三種三日 型 罪 早縣 日平高。行鄉春、白菔公中、不翁兩三字、順於其間陳姓太聲、故聽入行鄉山 次攀鼓二輩以 • 韓総白 如實我者,然於消却也, 順翹聽衣當圖限,而曲於大為。該將頸於三掛;日於頸, 而其納又豐豐予 计。 禁在難 6 去 緣 T · 上紫日 南京。 館 19 猫

⁴ 其名署范劉。

¹⁰ 14 14 (北京:中華書局, 010 ●五・「帝城北総下」・頁一 見(青) Ð

[《]禘信十二 事京 盥幣(一)》(臺北:臺灣學主書局,一九八四年),頁三八一三九 91

>>該轉納內。急轉納各、曲文后庭、五翁一字、而其納亦對不爲必數、納宜急轉仍戶別類。一輩>>規戶 以不學、故聽入意轉如山。購高關各、從別即而至高入職小。若不關各、從高即而至別入職 沒高智而至本白人然人調小。D **贛慮祀和村人分副翹藚闆,厄見其符謔票記,山「皤高闆」** 温泉 + 第

八京納治必原山。蓋島由入別年山、全惠総行財祖而为難。京鄉苦非家白,則由制豈指發財盡 善?」一整十八下下不下不稱。有其后曲文人不成家口畢,然爲對即不召曲文香,問之「成家」;亦有家 白冬下重即教前一白曲文春,聽入「合鰲」;然而曲文公中阿氮不厄用教?是五乎真院闡深用入野其彭 耳。如彩寫景、虧制、監文等屬、原下不戴;如彩閨怨、購制、死箱、幹丁一切悲哀之事、必頭「靜紊」 為意台。

而見京塑財當重財寮白·而育「ኪ寮」·「合寮」·「驆寮」三酵泺た·彭酥「寮白」 明县繼承少嗣頸ኪ寮的專滋;· 而懓绐青曧盥쨔瀠뽜亷鶥祔發舅的江十言結的「蛴馿」, 京盥賏並未予以簝嵫。 垃因払京盥剁巷气少愚盥 「黤鍂 **青雞** 拉克 中華 中華 中華 中華 中華 中華 中華 ,不用総竹即. 61 쌣 囂 間 闟 直

排影愈覺下贈矣。個

順制文執公,

链

- 王五幹:《禘情十二事京 是 「茲毊勁代三龢:曰於」、令郊不文文養、瀏诣為「茲謝勁산三龢;曰於勁」。 見 四半道。《黑腦 息文统 4
- 〔虧〕王五粹:《禘店十二톽京翹鮨》・頁三〇。

續四十 京盥溆下少尉盥京小公夜,均熨纷少尉盥鳵畔兼即北曲即腨,撵北曲헊闲瓰郊。乃尚芀《捗抃扇》 : 二) 【禘水令】等九玄曲閛貼饭的套曲〈裒乃南〉 中有比雙鶥 〈希腊〉 鲫

<u>彭</u>野阴白��出五��������,子愚��厄以用來即北曲。而王五粹古《禘寅十二��京����》 欠枚,民育《禘欤宗北 服勘無沙回首·一名爲心,驗治一達北曲,各為〈京江南〉,舒珠即來。(為琳即子副鄉今) (無) : 7 場音》

北曲蘊行干示、煎行及今、字白點虧、罕育一定。予為公觸五音、離影曲體、酒合曲絡、滌總京鄉球樓 SI) 0 城南六當, 科斯為目賞シ

0 轍的 **彭蘇青泺味崑山木뼾鷼낤飸郿北曲县坡出** 0 引于

四、琳子翔系

由允啉子翹於黏寬數,数主變異變多,其聲郬討台亦因公育而不同

放其 致 間 間 に が 東專人郊西蘭西縣。 **颠**县西秦姆· 的源 验 椰子

- [編] 61
- 《沝荪鼠》(臺北:學화出湖芬,一九八〇年), 券四,頁二六四 小尚任: 皇 50
- 頁 《禘宏宗北韫音》、如人《鹭衸四重全書》(上醉:土醉古辭出뀄坊,二〇〇二年),第一十五三冊, :
 共正王 「星」 13

十回

「讕阦酷」,亦明令乞郟西「西府秦勁」 並 「酈東腨」

· 而以魅見「西秦勁」

小院第六十三回,뎖鏞阿南開桂稅廝繳,云; 《为路徵》 間李線園入 事 壓 獔 55 整性放為難職 《瓦尚案》。一 音明品 6 到 網州 固緣分奏簡; 图 未物》。 常》 ・ユー〈歯圓圓〉 音 明 製 想 型 陈 對 次 雲

i 「阿該基金、品音縣不可納 。自知實且喜,熟命源,養吳渝。自知愛願曰: 題 軍……難 (好)

讯 即的 异独 崑曲 不 姊 李 自 饭 河 , 自 饭 喜 增 的 獸 县 自 口 家 聯 树 西 米 凯 , 饕 音 嫩 蛰 , ቃ 人 嬈 耳 鳡 心 的 土 曲 等弦樂器來半奏的; 53 0 500 麵 重 (火不思,一各漸不以) 一样, ·己科掌以和今,繁音激禁 (月琴), 馨际西娅專人的辦班 號拍 八大大 縣院 6 雏 纽 睛」, 分县用沅 島野 挺 明命 員 員 47

照間 自知以計掌取 《斑於딞》,則封:「内次氏秦翹鳷笛」,不面 0 阳 青春品 「犟計」自然す 。❷公勳當旒虽沖鴨 **酥恕** 馬 基 路 据 的 小間辮曲 Щ [西酷],五县「秦翹」的雄豔、本良不县一酥翹鶥,立觀县郟西一帶的 又而見以西鶥斗為塘體的秦翹,育弦樂亦育膋樂,兩皆因為半奏樂器的不同, 門琳子翹用曾樂判奏
灣的翅間
音解。
「四、母人祭
「西酷」
計為
科
中
中
会
会
会
会
会
会
会
会
会
会
会
会
会
会
会
会
会
会
会
会
会
会
会
会
会
会
会
会
会
会
会
会
会
会
会
会
会
会
会
会
会
会
会
会
会
会
会
会
会
会
会
会
会
会
会
会
会
会
会
会
会
会
会
会
会
会
会
会
会
会
会
会
会
会
会
会
会
会
会
会
会
会
会
会
会
会
会
会
会
会
会
会
会
会
会
会
会
会
会
会
会
会
会
会
会
会
会
会
会
会
会
会
会
会
会
会
会
会
会
会
会
会
会
会
会
会
会
会
会
会
会
会
会
会
会
会
会
会
会
会
会
会
会
会
会
会
会
会
会
会
会
会
会
会
会
会
会
会
会
会
会
会
会
会
会
会
会
会
会
会
会
会
会
会
会
会
会
会
会
会
会
会
会
会
会
会
会
会
会
会
会
会
会
会
会
会
会
会
会
会
会
会
会
会
会
会
会
会
会
会
会
会
会
会
会
会</p 只县其半奏樂器為鼓笛管樂而非弦樂 專音第三十七嚙廝戲中戲 - 「鰮里」 《烟条留》 **順秦** 空 位 以 用 來 即 中界里 《声堂樂你》 』 **外**聯 子 随 奏 。 彭 蘇 此外, 部, 一部 4 黃之惠 山 東 41

真六五二。 李蠡園簪、禘文豐出谢公同效結:《埶鸹蛩》(臺北:禘文豐出谢公同,一九八三年),中冊,

頁二下 (臺北:)文書問,一八六八年), 巻一一, 《掌际禘志》 張 華 灣 :

当 縣羊天홿齊 (連) 為 有 身 富 貴 。 只 願 (子) 字歐十十古來**納**, 上育雙縣百年期。 不願 *素素
*素素
等
等
等
等
等
等
等
等
等
等
等
等
等
等
等
等
等
等
等
等
等
等
等
等
等
等
等
等
等
等
等
等
等
等
等
等
等
等
等
等
等
等
等
等
等
等
等
等
等
等
等
等
等
等
等
等
等
等
等
等
等
等
等
等
等
等
等
等
等
等
等
等
等
等
等
等
等
等
等
等
等
等
等
等
等
等
等
等
等
等
等
等
等
等
等
等
等
等
等
等
等
等
等
等
等
等
等
等
等
等
等
等
等
等
等
等
等
等
等
等
等
等
等
等
等
等
等
等
等
等
等
等
等
等
等
等
等
等
等
等
等
等
等
等
等
等
等
等
等
等
等
等
等
等
等
等
等
等
等
等
等
等
等
等
等
等
等
等
等
等
等
等
等
等
等
等
等
等
等
等
等
等
等
等
等
等
等
等
等
等
等
等
等
等
等
等
等
等
等
等
等
等
等

< 黃之萬專奇《忠孝尉》 (趣) **落**即隔内容為: 學 54

再由以不資料贈察, 東照間瞭茲沿《巧南竹林院》

由來阿斯須財豪,你上孫雅箱箱高。每

燒飛物土語真、雅貳四缶說去秦。真真苦聽面關署、為吳難熟財科人。(原話:卻各梆子鄉、以其攀木 各种形者簡添小。 聲鳥鳥然, 對其上音中了,

河河河 顯导特別 而其贊長「副副然」隨領高的。未繼魚允諱劉四十二年(一ナナナ)自效西回京●,取猷山西, 雷縣所演出入秦蝕: 山

結

亦

后

見

奏

頸

谷

所

子

脚

子

頭

・

因

其

四

一

四

其

四

一

四

其

四

一

四

上

の<br 份斌話》,殊其須晉南戡妣, 真切,

付好就題屬日聯子館,院融陽里,專答茲財,題行於山刻,給專東款的尉,亦辭秦覲。嘗考《東敖志 旦於轉其 豈真為東 林》:「余來黃州·聞头、黃聞人·二、三月智雜聚臨源、其為因不可公、而音亦不中彰召、林》 島與財館 日前以然木,東蘇結音, 也盖因光、黄間我源京專。 ¬ ° 甘品藤 DX ·高下往返,

一〇〇一, 計量量是, 一〇〇一, 登公六, 如人須《四軍全事計目業事訴融》 圖書館繡虧駺與, 雞五間咳本), 第四冊, 巻六, 頁龢四一一八二一八三。 《敷油結旧集》 酸 協 形 : 「巣」 59

[「]秦翹」納・頁一正十。 50

四萘首名云:「鳷谿四十斉二年,噩圉斗噩夏且月,乙未金两煞之京,田介干,王宜之始坻份尉,鰲邀 未點魚:《际俗流話》讃性本,如人須王蔚踐主鸝:《叢書集知驚融》(臺北:禘文豐出淑抃,一九八八年) 頁 三 三 。 同穴。晝頂娥鉢,文헑繼枨,各飲見聞,財為言語,宓暑癒公困,翹廚育二,日詔苕午順,撣為一冊。」 # 見[影] Z

禁 即雞鳴 下前浴, 弘前問點-·····《繁百屬》·宮中不畜雖·太南出馬惠雜·衛士科未省門依·專虧難即。顧贻曰: 關上 · 亦謂人具那,亦而辦入智效 1 恐,今難息恐也。」晉大東《此記》:「然英因於、顧問、公安、無則四縣衛士皆出曲 李那既云:「今土人節之山源、吾鄉農夫、舟子多卽此曲 28 0 除子塑題智、又然有限要旨、的子雞皆耳 雅

《秦雯融 由此而見稱子盥,山郟琳子眼秦盥,並非政谷專由東敕刑倡。而其而以以琳子慕吝皆,遠劉聞뿳尋即 英小點》「小惠」 熱云:

58 秦糧兼用於木(原紅:俗辭琳七、於用質醫、木用棗)、附以用於木香、以秦多商籍。 不愚結心: 会員温 第一齣 李为爺對去藝夫祭妻貴、那骨董為朋太偷古虧今 又造劉部・割英

30 琳子曾秦劉笑冬野心, 故當聽合終於天彭人心。 厄以青出琳子味素贊,秦甡的關係。也說景篤,秦赴的贊翹县用琳子來隨奏始,而琳子替以於 超過過 **訂兩納資**將

- 米維 [墨] ・慮酥》「秦甡」絲(北京:中國 ISBN 中心・一九九五年),頁八三。貝 **魚:《所俗斌話》**曹铁本·参四·頁一五二——五三。 《中園鏡曲志・郊西巻・志袖 亦見 82
- (臺北:文献出湖坛,一九十四年謝光 熱丁未身必葉感戰
 所本場
 院
 力
 時
 十
 1
 0
 一
 0
 1
 0
 1
 0
 1
 0
 1
 0
 1
 1
 0
 1
 1
 1
 1
 2
 1
 2
 2
 3
 1
 2
 3
 2
 3
 3
 4
 3
 3
 4
 3
 4
 3
 4
 5
 4
 5
 5
 5
 6
 7
 8
 7
 8
 7
 8
 7
 8
 8
 7
 8
 8
 8
 8
 8
 8
 8
 8
 8
 8
 8
 8
 8
 8
 8
 8
 8
 8
 8
 8
 8
 8
 8
 8
 8
 8
 8
 8
 8
 8
 8
 8
 8
 8
 8
 8
 8
 8
 8
 8
 8
 8
 8
 8
 8
 8
 8
 8
 8
 8
 8
 8
 8
 8
 8
 8
 8
 8
 8
 8
 8
 8
 8
 8
 8
 8
 8
 8
 8
 8
 8
 8
 8
 8
 8
 8
 8
 8
 8
 8
 8
 8
 8
 8
 8
 8
 8
 8
 8
 8
 8
 8
 8
 8
 8
 8
 8
 8
 8
 8
 8
 8
 8
 8
 8
 8
 8
 8
 8
 8
 8
 8
 8
 8
 8
 8
 8
 8
 8
 8
 8
 8
 8
 8
 8
 8
 8
 8
 8
 8
 8
 8
 8
 8
 8
 8
 8
 8
 8
 8
 8
 8
 8
 8
 8
 8
 8
 8
 8
 8
 8
 8
 8
 8
 8
 8
 8
 8
 8
 8
 8
 8
 8
 8
 8
 8
 8< **뿳** 号即:《秦雯脱英小醅》,劝人於寥崩主融:《戎外中國虫炓鬻吁<u></u>酴辑》 與不文拼亮吉眷同、憅以猷光本县而光緒本非 「星」 62
- 割英:《古ो堂勘音》· 如人统周育勯ય以:《古时堂��曲集》(土蘇:土蘇古辭出別

 · 一 九八十年)· 頁三八 ナルニード 「星」 30

獎之· 明 賞 置: 苦以木蟆之· 明 点事木。

。芝名筆笛、糧出於內。東木內實、賞當中變(原紅;今部解佛子鄉 31 用資營·木用康)。涿木聲知·白粒閣閣。聲順平監側聽、藝順東降西縣 妻陽,秦聲繼計 則鄉陽 學 F

4

0

0 「椰子」的緣故

等五 [雜結] 云き 而西秦納南專人置敎, 統發統發實變。民長江《燕蘭小譜》 太人言:置分孫出琴鄉·明甘庸關·各西秦鄉。其器不用筆笛·以附琴為主·月琴圖〉·工只部部如 目色/無影衛者,每情以蘇出馬。 極

6

碧

《燕蘭小譜》巻五「辮続」云:

强 太人影告示余《駿马主小虧》·不好阿人剂如。每其於腎分偷·因別都至。□玄歲剷人人降。韵雙憂將不 以邀豪客。東辛之智,對佛舞者無不以雙動陪為第一山。且為人豪刺抄就,一就昔年奏蘭之庫。鄉人之 **針針對憋不甘,** 塩 以《聚數》一次各種京放、贈香日至午翁、六大班師為入誠的。又以齒夷、附的刺雖以為我、刺其聯談、 燕眾賞·豫數莫入齒及。身主告其陪人曰:「敷珠人班·兩月而不為結告前賢者·甘受問無謝 因春色熱心。整乎一出內異議奉子簡熟結擊,以縣必書公具那一士告子科聞困歡,

- 州京吉:《券斌閣文
 (三年・一ハナナ)
 、品夏州
 (当時)、
 (対力・
 が、
 (対力・
 が、
 が、 北:華文書局,一九六九年),第二冊,巻二,頁十二八一十三〇。 「巣」 13
- 等正、如人统影応緊融纂:《暫分燕路探園虫料五戲融》(北京:中國鷦傳出別 《燕蘭小鮨》 八八年)、土冊、頁四六 果長 示: 35

·風會財歐正割然。於盡勤姿春級数,無人好是裡蘇幹。(京班沒高納,自聽三變鄉子 0 自思公、治必是生公治熱否予?然數會未來、於於蹬中公額工耳。部予一部予一論器以許下外 · 東西太太龍本本人立百女人 。 點章部好競技妖

参二「芤帝」云:「��四兒(永靈帝),直隸宣小稅人, 贂勇虫之卦。.....刑 斯智琳子, 33 回首西州氣點稱。今日縣園辭賦去,觀得封話於《真好》。 6 04 財 學學學 《燕蘭小譜》

34

于盖壓中見娥爾之態

X

秦恕

表官、姓常、完睡者、年十五、縣狀人(雙味溶)……《胭脂》、《鮹殿》、《擊香變》結傳、嶺奏鏗緞 。蓋秦頸樂器,防琴為主,祖以月琴,即亞丁東,工只莫去。 又嘉慶十五年留春閣小虫《聽春禘続・西路》亦云: 朝 ,真斯以人公 恐音青滋

颠 即的也踏县姊解斗「琴鉵」的四川琳子,其漸対县戰態決顸,音樂县「工只帶部멊結」,「領湊 取外了京翹 五北京的地位,其 世數蘇四兒 由以上資料,厄見專人四川的西秦翹,因其樂器以陆琴為主,貝琴腷公,因公又各「琴翹」。靖劙已亥 **꺺音ᆰ越,真基が人心軋。」殚蓄溱勁톇本攵鹝副然,確確高县탉刑쳀限**了 《影響》 嗍 置人競員主辦文帶人京師,以一 (447-秀官所厳 事 盤鏘 銀兒兒 1

- 0 吴昊示:《燕蘭小譜》孝正,如人统張於緊融纂:《暫分燕路縣園虫炓五鸝融》,土冊,頁四四一四正 學 33
- 17 《青分旗路縣園虫畔五鸝融》,土冊,頁二
- **留春閣小史:《聽春禘絬・西路》、劝人统《郬分燕聕縣園史琳五鸝融》、土冊・頁一八六** [基]

毀器

點試土並、

下見四大

知家

文

が

部

・

対

幾

融

全

図

・

下

以

筋

長

近

が

中

図

か

方

の

上

が

お

の

上

が

お

の

上

が

お

の

上

が

お

の

と

が

あ

い

日

が

お

い

日

が

お

い

日

が

お

い

の

に

の

の<br **闹泺幼的禘蚍贠慮卧,大赶踏為赴贠土的重要慮酥,不厄鷶其葢主〉搶ᇇ쥧藝跡**攵鐛響不大

「風俗 減 がおいます。 將半奏樂器 真財が人心 **腓** 野益漳。 闸以加了武 J, 哥小, 此行小爹,受上音上勁欠湯響,每向觝卻寶即റ面質變,大夬本來判帑。高勁勁系之幇刍最驗頍撑蹡 **小县因為其勁鶥袂貿最骀嶽爐人** 長中國鎗曲藝術的「靜緻源曲」 發音要求必自丹田,音密而亮,人辭「滿口音」,高亢而圓賭。即置人勝員主刑專公四川琳子 曲」。瞅下鄧文群台、恴县以琳下简奏、其聲副副然、简简高、令人燒耳麵心、明令公山郟琳予 鴉者嵛鐵 。」而丸黃盥除順試數合盥除,因為西虫圖婭即州、二黃条环緊於、厄以互穌育無、 「工只軸部政話」,「稍奏雞辮, 豐富眾多籍眾的心靈生活。 **轉系驗**%, 則其聲 月琴為圖·名為「琴翅」之後· 四大蛁而以脂酸於番萬數。 由牆、不人資恕、音鶥高方、一即眾咻、 **缴**曲分表 廖酥 調;而 漁主 面 ل 頭灯 中 彰 運 阚 哪 7

近原外班衣大類公傳目歐林與文學科自 茶条章

皇后

。 ဤ 嶌山塑與4-副塑同屬南曲

鐵文

√ 頸睛鳴酥、

1

1

其

1

1

其

1

2

2<b 纷赴
行四大
知
京
市
第
時
日
3
時
時
5
5
5
6
6
6
7
8
7
8
7
8
7
8
7
8
7
8
8
7
8
8
7
8
8
7
8
8
7
8
8
8
7
8
8
8
8
8
8
8
9
8
8
9
8
8
8
8
8
8
8
8
8
8
8
8
8
8
8
8
8
8
8
8
8
8
8
8
8
8
8
8
8
8
8
8
8
8
8
8
8
8
8
8
8
8
8
8
8
8
8
8
8
8
8
8
8
8
8
8
8
8
8
8
8
8
8
8
8
8
8
8
8
8
8
8
8
8
8
8
8
8
8
8
8
8
8
8
8
8
8
8
8
8
8
8
8
8
8
8
8
8
8
8
8
8
8
8
8
8
8
8
8
8
8
8
8
8
8
8
8
8
8
8
8
8
8
8
8
8
8
8
8
8
8
8
8
8
8
8
8
8
8
8
8
8
8
8
8
8
8
8
8
8
8
8
8
8
8
8
8
8
8
8
8
8
8
8
8
8
8
8
8
8
8
8 戀愛故事戲 明合 元 即 南 遗 與 即 影 專 奇 慮 目 , 山 币 以 び 蘓 嵩 慮 点 分 表 以不決咬舉四大勁彥公重要噏酥奴其噏曰成下; 而以所北高 部床 打西青尉 勢為 外表; 而 甚 動 慮 目 ・

一、地方大鴉之傳目題材

一四大翔系之重要爆酵及其爆目

1. 以上到外

江蘓崑劇

《單刀 **彭一暬段以繼承宋元以來的南鴳따北曲辮巉羔主;界衾替咨的噱料全厄由崑山翹新郿。不心育分**泰 即萬潛以前的 直以祜子遗的泺た姊杲留卉嶌噱囅臺土、朴蕊一份经貴的遗噱數畜受峌缴曲虫、文學虫、秀新藝谕 〈⊪午〉,〈仄會〉,《東窗事好》:〈掃秦〉,《風雲會》:〈笳普〉,《西遊话》:〈粗故〉,〈掛扇〉,《馬 〈孫苇〉,《蘇萧写》:〈敺朴〉;南壝的《茝쪛话》:〈參財〉,〈見皷〉,〈開朋〉,〈土鸹〉,《白鈌 :〈出臘〉,〈回臘〉,《幽閨话》:〈击雨〉,〈褶傘〉,《对羊话》:〈小甌〉,〈窒榔〉,《捂琶话》:〈南 '韫箓〉,《 戴野 品》:〈 蓋 颇 〉,〈 熽 險 〉,〈 閒 琛 〉,〈 禄 娥 〉,〈 臟 뽦 品 》:〈 賣 與 〉,〈 當 巾 〉,〈 计 上 〉, 新〉、〈獨聘〉、〈边賺〉、〈瑣髮〉、〈賣髮〉、〈貲林〉、〈瑜會〉、〈書館〉、〈帮妹〉、《金印品》:〈不第〉、〈好井〉 **史等各方面專業工补替的重財。 其中育些祇予憊的蘇出, 面向贈眾獸育鏲齡的生命大。 映北曲辮巉的** 〈桊璁〉、〈眼目〉,《南西麻品》:〈莁蝎〉,〈鴵龤〉,〈蓍財〉,〈卦閧〉,〈考坛〉,《寶阑品》:〈承犇〉 一出小 階段。 温劇 製置》 対的 《 引 酺

点说。宣兩陪崑囑內著的號主給崑囑內興盈畜生

腔減 相的的 站 鱼 腦腦 0 惠著重介路 (一五九六一一六十五子) 四夢》(《獸虧뎖》、《紫逸뎖》、《咁暉뎖》,《南尀뎖》) 际李王 (ナードーの正正一) 湯顯和 階段 里 京科

外 〈數會〉,〈祇書〉,〈問箋〉,〈體也〉,《十五貫》:〈毘題〉,〈坟題〉,〈批神〉,〈見睹〉,〈閻聞〉,〈伽聞〉,〈 朴的光戰部 城吊留不來的沾崑廳 〈闡斌〉,〈附鄰〉,〈附本〉,《中 6 ,〈去愚〉,《南际话》:〈抃睦〉,〈絜臺〉,《竷敕话》:〈ऎ凯〉,〈嵇咏〉,〈明兄〉,〈舜暾〉,《王簪 羅羅》。 (海)の(海)の 〈學堂〉,〈遊園〉,〈鸞夢〉,〈春母〉,〈冥) 〈帮詁〉、〈三婦〉、〈番兒〉、 く間茶〉、〈前糖〉、〈後糖〉 〈火)、《風聲點》 賜劍〉 《屋幹 (短階) :《野割多》,〈景像〉,〈异僧〉 〈神愚〉。自出函촭你然一百年間是葛慮偷 卧 ,〈前縢〉,〈教縢〉,《孰囊耶》, 、〈山亭〉,《白騷ș》, 、数園〉,〈春狀〉,《闌尀山》, 一》、《題冊》、《題牌》、《題題》、《聞題》 、〈特や〉: 《草語〉、〈八島〉、〈野山〉、〈玣車〉、《爤瓣閣》:〈邀秦〉、〈八尉〉、《戴子箋》 **归**數量不多。 宣一 割 明 明 明 明 明 明 明 聞〉·〈哪字〉·《萧家樂》··〈賣書〉·〈썲쨊〉·〈繡舟〉·〈財琛〉·〈咸琛〉·《九蕙盥》 :《吕鄘出》、〈幽楹〉、〈孙让〉:《吕路》、〈七日〉、〈忠即〉、〈庸四〉、〈事世〉、〈事诗〉: 〈抗쪛〉、〈小審〉,《大審〉,《臧阳뎖》:〈就琺〉,〈題蛴〉,〈三时〉,《水幣뎖》; 《巺蠟뷇》、〈辯三〉、〈貞颭〉、〈蒸坛〉、〈曼章〉 盟〉、〈外戮〉、〈審題〉、〈陳愚〉、《永團圓》:〈擊鼓〉、〈堂婦〉、《古抃戲》: : 〈由翠〉 〈茶쓚〉,〈問謝〉,〈琴挑〉,〈偷詩〉,〈妹巧〉,《焚香記》 《獸點記》: : :《器器〉、〈問題〉、〈粉と、〈問題〉、〈歌音》 《由幽豳》、〈王科〉、〈由幽〉: 《嵩壽》、〈忠茶〉、〈所查〉、〈寫本〉 环 的路大多嫂。其育影響麻經常演出的映; :《思述四》 了耐大的湯響。《游悠뎖》 縠〉、〈谿木〉、《滿宋欲》 〈路界〉、〈母路〉 身 间 : İ 〈贈鑑〉 《驚點》 專統劇 《紫寶 6 置 魽

有意 曲釋臺土吳賴盜廝不療的陷县囂慮。主要톇因县赘鴠的當山蛡玣以音樂壁獃鷳中人婢泺毚ᇅ面襯敺 (回 計 来 別多專本 歌 躺 大 相 0 順 114 量 高數的 童 有了 事 到家出日經 6 案 《辦字辦》 3/ 《十五貫》、宋为賄的 颁 的當場藝 崩 眸 「腳本」)。 未離的 <u>i</u> 未为時等人),

大县密

以 總 襲 最 臺 實 劉 的 一 問意 由允崮屬印者、 6 (所謂 《命回 匝 無臺本 計 **温料王》** 僻 Y 題 称. 的 **胆**在戲: 作品的主 是島園樓 鹽部 6 目 敏 劇 6 期 間 製 河

学 計 回部尚有 易斯斯 瀴 於專函各地的其地 小中 甘州 其 € 開 《景生殿》 八百齣 《藏園九蘇》 0 只能上演專為附子總十, **難然**际 条 《风敷萼》、《南敷斟》、《呆中尉》、《讯封惠》、《三笑쨍욿》 《凯口鵨生》,以对跡影的蔣士銓 问 \exists 0 長當屬創料的最矮一部熱料。 **都段的补品** 日 **國** 分 京 索 圖 鍾 只景东不同渝中不自鵵步宏飆其뽜뼳 6 。此後 **陉歚末、以蘓附妣国大鄹班、全酥班凚外寿的嶌慮、** 题說教 宣 拉副允娃 《風流奉》、《空青石》、曹寅 **感的說來**, 家出 量面 北京, 6 宣型計品多複為案頭慮 0 6 體附同 (ナバル) 帝遗址 萬樹 照二十八年 6 編演的 目 0 桃姑扇》, 条 劇 Ĥ 0 竹腦 圖 慮支派的歐 表演藝術。 部 在康四 継 Ī 暑 事 孔尚任 胃間 皇 画 紐 쉐 的 1 冒

2高控煙系

江西九江青剔鵼

代戲 附南局所中場品品品 北麻城 前網 。明小 無情人

王科》(《雙林品》),《雙拜財》(《蔣화品》),《坦熱品》,《金鷬品》(《六月霄》),《梁數品》,《臺陬集》(《樟縣 等;璈嚙肓《八葉品》公〈姚疏出關〉,《金臺記》公〈周カ罵齊〉,《賣水品》公〈抗祭主祭〉,《題瓦品》公〈金 公〈擧掌〉,〈吊玣〉,〈身木〉,《王簪写》、〈 気劃〉,〈谕結〉,〈郊等〉,〈郎舟〉,〈城江〉,《四友话》、 〈贈 《目塹專》(ナ本),《三國專》(六本:《結桃園》,《塹駛記》,《青ቅ會》,《古城 會》,《三話寶》,《邓四晤》),《劦疵專》(三本:《竷林镽》,《金閛誥》,《憌閟界》),《玠東尃》(一本:《뉤天 《瓦盆品》,《三)静感》(《三)封品》),《雙類攤》(《五卦品》),《白襲语》,《黄金印》,《忠臻强》(《靈寶几》),《鮹 載〉·〈嘗禄〉·〈愛尋〉·《蹈魎記》√〈凡謝〉·〈思母〉·〈赵米〉·《香山品》√〈皷春〉·〈淵疏〉·〈大휰〉·〈小 へ〈玣蒔〉・〈址跡〉・〈虠語〉・〈結事〉・《壣邶品》へ〈玣驐邶〉・《金戊品》へ〈競盒〉・〈桟 等。其中育些、屬目是罕見的经本,成《四友品》,《雙林品》,《香稅品》,《 也級 旨》),《螣뾒夢》,《以彝閣》,《萬里尋》(《 毀筆品》),《鳳凰山》(《百ఫ品》),《田胭耶》(《 好割品》),《不所東》 盤幣月〉,《偷桃品》云《谕桃〉,《西麻品》云《烟艷〉,《桑園品》云《罧桑烒妻〉,《青衃品》云《琛願夸卞〉, 《孝養品》欠〈閉閧駐車〉、《風雲會》欠〈笳音〉、〈郑京〉、《代山话》欠〈击雪〉、〈鳴母〉、〈刻珠〉、《負蒂品》 《三元品》、《十義品》、《山融品》(《織鶴品》)、《香稅品》 類〉・《雙卧壽》√〈不財〉・〈回宮〉・〈檪午〉·〈土飊〉·《身史뎖》√〈王猷士琺袂〉·《颬詪뎖》√〈聤華! 余 山》),《邳西斟》(一本:《金路뎖》),《桂种斟》(一本:《鎼鳳儉》) 出自即人專音补品的育三十領酥,其中整本育 ンへ八小園書〉 副》、《六惡記》 《翻桃記》

的〈副教〉、〈鐧窗〉、〈好八〉等若午單幟

中目灣

曲 著 過 ・ 且 多 完 整 的 本 子 流 膊 万 末 。

雄具品 九万青剔勉入 総觀九江青 **董本不同**,而 事称 《幫口堂曲品》 <u></u>
點顯后》,也非刺顥齋原本,而以與藝人顧覺字껈本財同。又改《金臺店》,明富春堂本無 《雙科話》,《古本鐵曲叢阡》本麻青曧왨本始關目全然不合。 山 近 敷 》 **鄄濠目,不心雖出给文人之补,即を瓊谿歐葽人炫嫜。 吹《金쭹뎖》, 即称憩卦** 兩龢,並背出敎眷「明圖充入《白룕語》,類覓本更為īh醫」。《1 **副蛡專滋燺目,不心县由青副蛡쵈人「丸酷滯人」,鵛酚「卻小」而更敵須轉臺漸出** 甲剉 周刀罵齊〉 《五敷》 「谷憂」 九万青剔勉 嘂 継 指的 ПĂ 吐 **N** 斯本。 又 愈世而4 瞬

6 6 〈哭妹〉、〈闕 《蘇末記》 〈撇午〉,〈回回計路〉,〈王面劑春〉 〈肤欢〉、〈尋亭劚识〉,〈蟣荒〉,〈萸饕〉,〈五婌汴路〉 〈郊森〉 〈敺妻賣殓〉,〈桂財〉,〈办웦眾聯〉,〈一穌郬〉,〈冥鴣〉;《八斄话》的〈趙副門圖〉 :《王林뎖》始《宏指〉,〈焚香〉,〈公堂〉,〈賣身〉,〈釈媼〉,〈봀愚〉,〈明窚〉 饼 《五菱女》的 〈击衞〉:《寶險話》 〈筋爵〉 《風雲會》內 又辭高闕高塑,急以西子尉勁卦並亡公支添。高勁鳴目大冬出允六即辦囑,專合环 《金戊記》的〈熊盒〉、〈耀盒〉、〈┞櫛〉、〈姚主〉;《敬窯话》的 〈荠坛〉、〈粤辫〉;《西嶽뎖》的 〈贈答〉 《时當》:《百子圖》的 :《語題記》 沿 饼 饼 〈繡局〉、〈獸放拜門〉 等宮茲大壝。主要育《西爾語》 〈娃科〉:《慰帶記》 〈麗容聚版〉 北高陸 饼 知 饼 《四山四》 《蓝绿话》 **松筆記》** 饼 印 ※ へ端 の出 《料

饼

〈鄭鵠〉,〈以小〉;《 數林宴》的〈 타尉出辭〉,〈 南數縣 故〉

〈神春〉

〈罵妹〉:《聯挑記》

《三皇儉》內

:〈萬女〉、〈大萬〉

《干金全夢》的

: 〈顯弘〉、

的《时即》

饼

極難帶》

6 饼

6

对烹屬》·《睥郫屬》·《英盐紫曥》·《艾琛母》·《三曹韫天》·《尉家粥证敷》·《憌閟际》·《金山嶅》·《뫏天 郊即粧》、《栴Ւ뭀闚》、《尉汝寬玠西》、《轲問卧酯》、《尉汝顗阽金陶》、《휾鳳臺》、《竹予山》、《尉杜歟 배 内容以过 悲愴,五廪铦冬,ș覎另聞主芥,瞉敃愛骱的噏目,廿廿一宝出附。纷覎ఫ廪目膏,大壁的勘煞 П 《圤星蹢》,《余麒闙》,《干殏蹢》,《垙닸敕》,《金����》,《两蛴山》,《刺家谷》,《 圤鸱┞酯》,《李埶畇》,《 天 奉馬》、《小宴》、《挑跡》、《小青》、《阿琛會》、《當曹》、《┞睛》、《賞軍》(《笳白跡》)、《六鴙》、《室聺》、《將 金剛專》 **郊稅》、《箭瓸會》、《永蓜融》、《 告邸 冼》、《 郬旨冊》、《 審番 뵸》、《 郊 斸 附》、《 珈 羝 №)、《 荁 家 巋》、《 二 天 門 》、** <u>鐵五散》、《奪三關》,《職鈍</u>品》,《拼羊卻》,《尉排風》,《大쩘天門靼》,《勢尀寨》,《韓門神子》,《三卧園》 中 對未以來另間當少班出新的財職、主要主要管禁》、《間部》、《當尉》、《財本》、《財本》、《財政》、 〈魯福〉、〈真閨〉 **濣冠》,《桂財》,《慰財團圓》,《融歕》,《哭��》,《閱帶》,《臥討》,《十八面》,《八山》,《寄討》,《陳粲**、 **闷囫,三囫,水犒,尉家粥,嵒疵缴,引射大出重。其中三囫缴一百零八閊、《三囫厳蕣》馅苺** 其。盆 条 《等图》 ,〈盟誓〉,〈芃父〉,〈韪敖〉,〈识洁小緣〉,〈醫4爭銫〉,〈骨由山〉,〈堂籐〉,〈回飨〉,〈六陽〉 **即独高亢圓點,慮目非常變多。以效西秦甡而言,育五千多聞,** 〈顫馬〉,〈大小宴〉,〈古舦會〉,〈所粲會〉,〈當時〉以及〈興斢會〉,〈氃幽സ〉,〈帯腊〉 買串表駐纷尉筠峌尉文寬毘汝正外人的站事。其中外表對的官 **邮》、《罵妹》、《霜枨》、《誹铭》、《变天會》、《乃題山》、《幼縣》、《妣午》、《��山》、《顧於辭》、《** 《爤善金标》的 八十五個。 悬家常鑑。 部 系 件的 3.椰子鄉 階탉幾本軆 印 IIX 東事 秦腔 || || || || || (単)が 《料本》 》、《贈 朔

《好門专》、《靈頂 默 京 京 市 門 間 型1),《 咔鑾鵑》,《 咔金林》,《 咔鱇臺》,《 郊 《金沙攤》 。此外 《回祝陳字》、《草敕面野》味 等)、「 江 附 十 八 本 一 余 《龍白醉》 等。其丗湯響強大殆鳪目首 等),「四卦」(《貳天卦》等),「四跡」 八本」(《青鳳亭》等)、「不十八」(《神秦英》等)等 **弘西》、《太昏玠北》、《太昏竊**曉》 《解華山》 四口 俗解 中

報 門 我河 王穎》,《三簖血》,《禘華夢》,《썄風썄雨》,《饒瞾鬆》,《春閨涔絬》,《大學衍鋳》,《췼劚 他切呂南 等。李耐神的噏斗也螫六十多酥,以《一字織》味《鎮寶斑》試分羨却。李娹公融寫巉目一 쌜 3、 3 辛亥革命教,规西恳谷抃的三十多价巉朴家共融值了正百五十多即巉目。其中负洈最大的县孫门王 心故寶》、《白共主春禄》、《薿臺念書》、《三回題》、《粥財味》、《苦耶緊》、《青謝專》、《瓣大王》 器中驅 挂至財的 放統最高 階計一気湯響。
。最份好的
增自大
美員
其
方
等
五
十
要
國
的
力
出
上
等
国
的
出
上
上
上
上
上
上
上
上
上
上
上
上
上
上
上
上
上
上
上
上
上
上
上
上
上
上
上
上
上
上
上
上
上
上
上
上
上
上
上
上
上
上
上
上
上
上
上
上
上
上
上
上
上
上
上
上
上
上
上
上
上
上
上
上
上
上
上
上
上
上
上
上
上
上
上
上
上
上
上
上
上
上
上
上
上
上
上
上
上
上
上
上
上
上
上
上
上
上
上
上
上
上
上
上
上
上
上
上
上
上
上
上
上
上
上
上
上
上
上
上
上
上
上
上
上
上
上
上
上
上
上
上
上
上
上
上
上
上
上
上
上
上
上
上
上
上
上
上
上
上
上
上
上
上
上
上
上
上
上
上
上
上
上
上
上
上
上
上
上
上
上
上
上
上
上
上
上
上
上
上
上
上
上
上
上
上
上
上
上
上
上
上
上
上
上
上
上
上
上
上
上
上
上
上
上
上
上
上 《囚蒂嘗齡 質輔 《下鹽局》 山谷 討能院的主形赢息。財業東以融寫大壁種皮,專音慮
事命屬著辦。一
□上偷引秦勁鳴目六十八蘇。 《帝昭愛肖》 酥、《禹駛專》、《韓寶英》、《此大皷》 湯響聶太。 高敨支寫了四十四酥、《觀台輝跽》 • 種多十五旦一目嘟賞灣 吸三意坊的 《雙繞方》、李鑄之始《李寄神始》、樊仰山的《抗輝五路曲》,王印明的 更多的最宜嚴另쵰英數主義。其別 李斌女正人。 孫 了 王 易 須 寡 史 舒 小 鵝 • 》、《雙射原》、《蘓坛戏羊》、 翻另圩的 的作品。 抗輝制財 高恕支、幸耐神、 煙 對自然・青帝 會福》、《三既石》 影響大的官 内容 缩 基 留 中的 **多**十 宝站的 福 東 加

刻西同川聯子

即촭姑事、以쥧軒話姑事环另間專態故事。

其慮[

百餘 上的性 1 周劇目,山西北路梆子妙存 YI 始最三本 山 1 刑 口 財 础 秦盥,处存廪目上百五十多鄙,规西冀闆汾洸处夺上百二十 陪代階與秦 ¥ **北** 告 關 琳 子 劇 目 未 統 指 0 琳子為多 汕 6 目五百五十餘 所 屬 势 所秦 Ì 拿 並 郊 椰子 6 缋 7 山大 *

門面 掌 《忠蜂園》、《话金林》、《回旃附》 即短藝術幹色 一位 酥以ᇤ补為主。 劑另壓用潛即,輪即發戰. 0 百稅、亦參與秦翹財同、各門關內習育專工繳) 6 Ŧ 常間 1 Ħ YI 醎 劇 傳統 道 0 缋

山西新州琳子

,文辭 南路新劇的劇 、粉仿以及帮 《尉所猷印》、《贈軻》、《孫 《拾金》、《타醿陆》、《岑心 分表慮 織骨末》 極 最《忠臻效》、《 謝鳳酒》、《 日月圖》 衛星 簡短 **落擋風雕,过由莊隴觀工。蘇慮的各穴當階탉自口的** 》,《图梅辺》,《口迟器》 唱問題 、《暴淄兴 、多以빩領帝乃取弒。西鋁辭慮的慮目殚南巀豐富、各酥本憊、祇憊階厳、き以大吳的即広 **萧慮的慮目然탉正百冬嚙。即広逸,坳広缴,攵缴,炻缴**骆别豐富。歐去, 6 <u>彭</u>些 屬 目 不 少 游 島 曲 勢 討 攻 融 而 承 《熬王宫》、《。 及計盤 ПĄ 「附戲」 要育闹覧「土八本」・「中八本」・「不八本」・共二十四本。「土八本」 最 晋 《輼宗圖》、《三家引》、《春林肇》、《쀂黗林》、《雙蕙语》 「木八本」 一十八本一本 陪父县五缴之遂址廝的 6 6 鄘》、《十五貫》,《火攻指》 《謝斡虄》、《陈汨塑》、《謝鈞樹》 火啟嗵》、《寧炻關》、《黃鶴數》。 等。宣陪公廪目, 還有 4 前 0 急 神神 舟》、《謝火不山》 》、《醫賦巡 《磐中學》 财敌封》、《春秌强》、 不完全統指, 本遗 帯圖》・《 DX 驯 驛》、《顯 뫪 繼 精統 主 軍》 技取 Ħ

がおり **攺鬃生,抃劔六育《观馬》、《三録》、《古妹》、《驓弑衉》、《奪示》、《于首儉》;⋅小生育《螿环》、《裑嫜》** 《悬渌荥》、《黄瓣騑》、《坐窯》;'炻里育 《埡穴臘》、《抃膙黗》、《风西凉》;'小旦穴育 《小華山》,《驓儉》 等;坛田育 城 《青風亭》、《雕绘記》 146 」 》,《楫丫選》,《巾解灯》,《贈臺闓》 **译《俗际警》、《妹陆遗妻》;文莊**育《三魁稅》、《禄秦》、《畫琳》、《翳鳳瓶》、《賣豆陶》 林》、《弘瓜》、《三岔口》、《閨思》、《無됤际》、《椰手材》、《鬧贈宮》; 岑史育 。目

等;帝嗣歷也慮 盐 1/1 骨 《鞊剛反時》、《竇敕窚》、《三家古》、《韉 《白手女》、《王貴與李香香》、《 验 等。試一些慮目去慮本文學,彰蔚,表廚藝術,音樂即 和》、《棋畫》、《錄驛》、《趙五疏兒》、《敘策蹈妣》、《姆拼ጒ》、《意中緣》、《西戚話》、《蕪蕪》 劇目, 世 **慰**新出了一批

对 與 財子

計分

中的

出

方

中

近

対

中

近

対

中

近

対

の

に

の
 、戏融的憂秀專熬慮目育 《五屎圖》、《裍圾圖》、《白斠际》、《掛口驛》 九五〇年以後,各專業團體整理 · 平 平 , 过有即顯點高 黑結婚》、《三里灣》 臺美術方面 員

4. 虫黄翅系

阿北斯喇

多十十 兼即西安、二黄始松 **慮慮目过午間、主要<u>新</u>種升**新養又另間專結**站事。** 教**琪**以新出社**子**媳為主, 財**会本**媳<mark>逐漸</mark>夫專 西安戲三百三十多齣。 内二黄缋一百五十多嫱。 財幣統計, 0 目共六百六十嚙 無關小戲十多觸 瀬 劇 6 쪹

11 《印惠印》、《 《舞楽語記》 〈大彩園〉 **좌嘉靈,**董光辛間見给《 幣門 品 物 》 《 鄭 口 が 対 間 》 等 史 琳 品 嫌 的 爛 目 , 主 要 即 二 黄 的 首 《太平春》,时时 等。主要即西虫的食 间 〈楊娀衸書〉,〈二) 數宮〉等訊〉,《 幣風亭》,《 以顧宮》,《 吾 풤 間》 郎山》、《**愈林**夏》、《生死琳》、《祭江》、《祭料》、《二堂舍子》、《韻鳳閣》 皇数)、

金 饼 《聚器》 不衰 通 以及 來常 一本旦 《賣馬當雕》、《財苅曹》、《蟬樊��》、《稱寫榔蠻》、《黥知路》、《舉鼓罵曹》、《王堂春》: 部 與歎鳩演出臺本財去不戴, 되見討試早閧升涛對西虫繾。以土を遫階1 《英點志》、《祭風臺》、《李密翰禹》、《 所收 《帝魏楚曲十) 口川行的 《臺画器》。 在數1 ,《母迷郎 71 中 基 其 Ħ 劇。 圖 条

《賣畫媂舟》、《盜賊馬》、《탃迖軒》、《హ田睦》、《厳火財》、《鬧金酌》、《審題陳尉》; 戊夫 ¥ 网 日 (丑,胡並重),《雙不山》(丑,胡並重);六校的《六陪審》,《糣韫矫山》,《大合騒閛》,《烹酺 10 胡並重)・《融僧駐秦》・《劝潛蟲》・《審剧大》・《罰平 **逊門關》、《齊王脅風》;二生的《哭时廟》、《八赞三關》、《二王圖》(《賢ப罵爞》,土・** 玉 将的 题 育 《鳳鬎亭》,《赫門埌嫜》,《抗附輝蔣》,《奇雙會》(小: 金 6 《郊翹故甲》、《禹炻奪姆》、《咕諙翢》、《蔡高圍攤》、《神李剌》 圖》,《甘飄寺》,《喬꿗朱桔》,《文公击롣》,《神莫如》,《四逝士》,《南天門》,《結垯》 日獻月累,各行當階育一批充即燃土育一宏群鱼的巉目,叙以土口蘂! 《下計鼓》(任, : 五丑的 :十雜的 貴妃稻曆》 見動》、《鰡日》 対点關》、《 貼的 11 初》、《林灯》 種 6 |薬 漢 不》、《将 脂齢》、《 重 憲》 醎 「帰」 平 饼 印 乘 Ħ

卦 科 敬德 帰壓 秦颤 . 厭 周 **點**葛亮, 貴忠, 張派・ 一、企贈 が育石員・ **歷史英數人** 常出現的 將將 韓家 弧 丁膏 张 墨 響 盐 副 圖 其 漸 卧 英

一班大大粮人同一題林玄報翔系人呈財

罪一本事為

諸多慮

蘇引州州新

新一、

所述一、

一、

一、

一、 6 中 **地方大**繳.

水 6 **搬演、棒心與其羹祢質 對 時 輔 財 加 、 下 指 類 久 不 뒂 , 百 青 不 瀾 。 鸰 盥 系 , 鹄 慮 酥 大 題 林 八 普 齦 的 文 小 更 象** 业 《秦香歡》 舉所北聯子的 明不夫

試給合

帮情大

遺

盟

材

的

好

致

の

以

不

・

 同題材的手 去, 制例 是" **山**類各 空 型 型 捏 饼 圖 輔轉 胃 面 置

《趙貞文蔡二郎》→《琵琶话》→《賽話語》→《秦呑蕙》

壓箭放 其氦统 胎素香 颵 が限 禁白暫試發極變態的負心歎。元末女人高即 《盟異智》 雅 後 半 、性帕沿西,以輝広幹取了、計量 0 主腦:辅即的長非麻餅原的愛劑 点宋示//>
点发之首,其本事 由力,奠宝了各勖就本的《秦香蕙》 Ö 期 古繼 有 島 傷 局 制 。 《賽語語》 哪 円頭り 女禁二郎》 雷品》, 密禁印幣 遺 慮 防 6 中 地方鐵 處產出 卿 躢 代的的 * 美案》 代的的 基 重

的眾多原本中 《秦香藍》是珠國緣曲釋臺土氣公上貳的傳目·其麝蓋面幾乎歐及泊存放顧好鄉村。秦香藍亦必勢 《秦春華》 弘木蘭、白素貞、外英臺等一熟、为為人別少目中美好的女到孙桑。 五都齡 0 0 将屬,真屬,京屬等則各具風寒,各首千抹 北梆子、 101 秦腔

華琳緊先生權 為例 《秦杏蕙》 (一九〇九一一九八一) ุ 教野整理的阿北琳子慮本 東台中式主以華琳緊 以不

皇 首見統 0

頁 《中國地方鐵曲噏目彰藍》(北京:舉茈出谢坊・二〇一〇年)・土冊・ 《秦春歡》 山 70 0

見量 四次 音 冊 圖 Ţ 蝌 7 年代所 長非贈; 五姑事的藝術對土, 0里 **動**公更*試*胡<u>近</u>粕眾內<u></u>野<u></u>的<u></u> 員下說財謝 気帯子 饼 通 新秦香董·〈見皇故〉 Ö 為典型 腳響於 **对思慰的聚萝**上, 蚕 山 确 圖 韓後剛為 器 6 郊 繼 6 劇と 眸 秦香藍》, 《秦香歡》 溪 Ĥ 漱 瀬 饼 中

胃真 **参**與 另 家 。 永 崑 以 「南魏入財」,其即念以歐州官語為基懋,的歡更詣呈貶南鐵入實對。永嶌的 年五月 《野異異》 **厄諾县닸峇敠的嶑目題林。二〇一 歌
国
外
表
科
一
十
歐
本
、
以** 物質 非 酥 一頭。 是異語》 「人顔」 饼 科文組織 山路系 胄 海海 合國姓 簿 * 形式 郸 瓣 とという。 で前 颁 耀 · 甲 胃 的藝 特 副

員無水 付付 副真 寒 繼 6 6 公 胐 搬 0 **弘百**数 Ï 田厨 在步法 飁 運 器 弱 Ш • 挑 盟 圏 種 6 6 凌亂 本品 长 用 新子 協 舉 励 到 , 崩 田 專法以各旦瓢工不同 的發音 闽 開 V 永崑曲] **财**解船 淄 IIA 7 即念上財艱財光天齒各人 曲野方 6 日料 層尾聲 6 急 洲 的水劑嶌勁 球 114 人崑曲 把 動 所 所 方 **州另谷土籽站** 八場再 的文 漢 型州 :整影 鐵 分 点 膩 悐 晶 勝 , 完全县 圖: 6 6 最特 趙五射粉躰

豊

北 矮 位。 即称 [一 「紫藜」 雅 被遭 H 由甡佛屎息味 重然事 照 中的 繼 雅 作器計 岩山 6 盤 4 計 第二、 《野異母》 性 娥 媑 半奏中・ 並蒂· 趙五 拟 重 轻 計 串 0 專院温息 風谷局漸 6 重 形象 一 主 活 计: 永 崑 《門星》 的 -意 主 的字製 關 く影響へ 洪 至》 小羅 W 6 型響 1 繈 舶 斑 闭 床 翌 李本 永崑 **大**的 轶 山谷 在鼓 起水 山 剧 X 而是一 搖 表演 活点 出牌 關潔 H 並 強 焦 神等 7 重 重 然 县 Ψ F 饼

其致的 显而以各關其對色际各極; 6 劇 酥 種 題材的不同慮 凹 可見 由 40

⁷⁰ 頁 一一一 《中國地方鐵曲喇目彰譜》 讀 章 秦香歡 业 岩 颠 1 8

三種史人世的另間幾曲盐呼

蒸 由允受陉寬大籍眾的意艦泺憩,思駣甦念計氯的湯響,其歡壁針舒與 编 史而呈貶的歷史人 土脉大的差異 曲 東目軍 地方鐵 實 史的真

人 聽知帝 品〉、〈 財 ÇH 쐝 量 0 更加 難 影馬黃鼬 百五百 與 朔 6 〈國光主專〉、 **粒**下 左 左 格 因出力 闍 旦 • 是是 **哥**罪東矣·陪密母父·又轉財東吳呂蒙· 他專問 **殚完整的關公泺豪。參照其** 學院,大然厄映,史專中的關公, 育廳數美髯, 三國志 本事與 **訊路,黃忠,趙雲等正位嚴國大锹合專。其稅事虧,則媘見須《髈書》** • 《 星 岳 》 " 6 關公本專見允剌壽 急 〈墳苺舉〉,〈墳憲井〉,〈貸為內〉,〈墳蠷魯〉,〈貸于苔〉 《醫奕專》、《干禁專》、《張遼專》、《樂趙專》、《翁晃專》 0 县站的护旗 內部。 **對圖** 原而翻谷, 剅 F 副 第六》,與張那, **吹拿翻史** 議原禀然: 回看到 番 嫡 全 拿 XX

專合 1 6 即虧缴曲育別客階景以其内容試鹽本 劇 辮 **外的** 小型 學 曲 0 慮開於, 旦育以關公点主腳的鳴斗 的盔行。 《三國演奏》 0 的場曲來贈察・自元辦 内容得以於專 即由統 盟的作品。 遺 点 題 材 : 力產生財當戶 車以 6 [灣 闍 6 継 YI 以反地方缴 ÏC 承襲. 源 间 独

關雲員大知蚩갃》 《關大王貝不神路軸》,《壽亭吳正關神粥》,《神禁剧》,《關雲勇古妣聚臻》 》、《土 輸 三祜鋳》、《張賢劑大奶杏林莊》、《關雲昮單仄舞四竅》、《孰牢關三輝呂亦》、《張賢勳單輝呂하》 關公試主腳的「關公媳」, 共指十酥, 针为各半。而其뽜胩鷵噏本院育十二本。其噏目為 出版 翻出 **帕副灯鬥臂》、《關大王獸街單仄會》、《壽亭矧怒補關**. 《醫玄夢梅》 殿行》、《隆玄夢獸掛襄剔會》、 重 星型型 軍坐坐 《去鳳瓣蘭滋就四階》 張 孫 孫 茶 小学小 熟む》、 YI 雙և 西醫惠》、《 中 圖 桃園 が継続 闬 点專室 張 懰 蔥 算

以気《關大王大姊院弥科》等(遂正鮮白洪)。

温數 在往 日当 Щ 0 則 ,末本本本 晶 公形公 | 上 | 图 靈 **東** 動物 新 素 素 国 体 所 人 意 7 國 再次蒂 。本慮共四社 贈買 的 對著 闔 豪放。 器 5() 第二計主唱者同馬撒 櫑 潮 手間手 極 北大 他眷 公拿不男 **樘** 、 以 屬 公 所 象 的 校 體 仇 其 嚴 回 輔 斯 斯 近 6 由允前一 四市 鰡 圣 6 黨 最後終允託即魯肅 目 6 曲絡 6 0 6 間 「誾子」之内容 關平為父膀熱憂 Ŧ 版的: 0 い 静 關公下登慰、 心 激品物 院 財 魯 備 加 **憲國館影響光的表展**, 。此即 北北 班 6 田島 到第三市 6 闘 「育凉」 生作 神禁尉等光榮歷史 推事 6 中 間 。本讯工 禁心 關公的英 0 向聯 (独形象 $\frac{\pi}{4}$; 訓 高樹 6 江河河 即院交外 6 崩 公黜放自政 闽 邮 真自 面對計輸 • 重 举 挑戰納 鰡 并用 其 6 \$ 情 辯 7 漫量: 骨 置 閨 6 7 計再. 輔六幣 鰡 Ľ 6 盟會 点帝國 頹 惠 開館 * Ŧ 掛 事 册 盤 话 • 早 晶 蟹 團 Ŧ 4 1 間 印 互 晋 印 X Ŧ 事 哪 會 到 鱪 业 鰡 事 掛 * 黒 Ĺ 川 话 第 副 赛 避 掛 東

0 ,社子媳以反欧軒賽抃媳 專命 • : 辮劇 **松**有四酸 ¥ 公戲 图 的 7 HH

条 《熊針 頭 代豐 (E) 朋 《靈冬至共享太平宴》 王义 继 目 郊 圖 湯田田湯 急 公神路軸〉 〈古城聚議〉 則見統 幽 。市子戲也有 雲易養真獨金》·以 以 以 以 **邮賽**坏繳, 〈鄰呂歩〉 (關大王知蚩汰), 酥。至统败: 等十二配慮本中 贈 多十歲 **>** 憲王未育燉的 《早觀記》、《問麗記》 **以**独會 (關大王歐於千里) 恵 周 量 、〈古城聚會〉、 前見 人贈生 頭在 圖 雛 源 H 曲 金 高い 至 行于 具 沙 鰡 6 資料 6 山

不 食 X 《三國演奏》 開 AH 劇 ¥4 竔 で継ば V 主題炫莫县充彰顯關公五義黨 懰 目 關神路一, 統別而謝县沿襲1 瀕 6 史土無其人 意 颁 嘣 6 影響 第二十 0 數忘步冊叙的關公站事 甘 門 層 《古林记》 超級 的内容,即剩 给 显 不 令 神 殊 跃 [14] 6 青姑事 烹 野 軟 神 植 人 ; 關 公 神 路 脚 能者 《三國新義》 导以蘇見彭勖數人 量 6 自另間 歌漢美色點人點圖 加 新三**國** 站事者, 大鵬不出 世有 專命 Y **數** 田 6 倒 6 6 北州 暴下 公 的愛 W j 臤 繭 闻 塞 開 軸 跟 继 急 繭 跟 難之美 TF 71 車 4 圓 7 宮 饼 記 器 国 当 X \pm 別

0 專院 惠县取自另間 驳有的, 《三國前義》 以關公用急難 日表 財 手 財 等 所 紫 病 脂 ・ 重

班班 映了 興盛 關公如斬剣 正 〈即分關公繳〉 大輝,稱來了堯旱問題。彭酌專院뭨源允宋外,床山西稱綿鹽쏴關廟的靈劍럵關。即外關公訡仰 1 即澎 紛離 雲易大輝蚩尤》 日 助 並 非 主 閣 ・ 只 長 引 為 温 敠 。 謝 王 安 府 的 神格 Ø 6 0 門韉去,三界分顫大帝與四大天꽒 而出中關公的幹網也回含了灣东不忠,保護善貞,神叙抉科等 贈 劇 6 斑 0 中 的良分出貶屬 也是平常之事。 關公以韩明 大量出貶玄鐵曲中 1 格有 6 調品 公神公 特 闍 公缴只 附 6 談雜 中 品 崊 懰 量 知 置六幹 鰡 朋 另間信 H H 业 4 罪

的宗戏斯 贈 饼 「分顫大帝」 崩 地戲 • <u>彭</u>
京 公 印 監 關 公 具 百 图 關公允所宗妹籌先有密口關 **載** 京 和 解 所 騎 方 。 6 ・田野田 蕃由新出 有態・鱧中有祭」・ 〈論關公缴的驅邪意養〉 中 絾 實路是 用 9 0 首 凝 《狁鍧懪小院香關公泺寮之歡 瓤味青 五葉 崇奉 關公・以 室 座 品 品 側重其忠養真后,間對幾乎完美無財, 郊 最為完構。 《鼎祉春林》 **遠劉** 际 自 學 的 宮 五 大 缋 劇 皆 閣 公 形 象 大 刻 劃 ・ 9 0 有關 十目的 6 中 曲 代戲 * 姓 锐 公公际。 基 一下章

· 畫劍譜語 · 剁了 致 照 丹 鳳 **世門** 市代 新 **县站**, 武分 尉陽公 遗 者 6 王慕壽等京劇各腳 口; 同带 0 躢 開 生值廚真的表計种態、令臺不的贈眾幾乎醬以試關公翰 6 出了幾 温泉。 特 山谷 公戲的 [14] 油当 禁忌 14 71 雌 啦 Ë 行規 製

⁽臺北:大突出湖塔,一九片〇年),頁 · 分關公繳〉· 如人给《即分缴由正篇》 師 土安附:

⁽一九九〇年六月), 頁六〇九一六二四 《論關公遺的驅邪意義》,《歎學研究》八巻一則 容 世號: 9

[《]纷遗噏小篤青關公泺瑑公皾變》(臺北:輔二大學中國文學訊頭士儒文,一戊八六年)。 : 品 東昭 9

姐, 個蠶間, 正鯦鬚, 以劔的劔譜, 퓧需古劍土鴻一課款, II 「如財」, 以示並非真關公; · 五臺土彰缴劼, 彰關 公眷只翁半張著뮆鶄,因為專院關公影開駔靜節是要錄人了,為鐵免轉臺土弄剝负真,而以育山禁忌;蘇出詩 出忌離 因出有 6 **区** 卧赤 免 馬 · 刑以 卜 断 害 的 地位 **蚧闙公缴的新出、厄以了釉、關公方新員쨔購眾心目中的軒里** 因為財專關公施县姊「將馬索」 **家臺心**原如貼吊掛

題別的職家・

0

二、地方大独之文學特色

小司

即 財營允嶌 **塑淤派噏酥乀廝筑堂會與込潤羭乀土、旒驤肣歎貿閅を。以不筋騇鉵敤幾一些噏酥即鬝,取其嬒点流床皆馡**軐 以購址

行大

遺文學

文

財

か

、

蓋

で

取

其

「

<br / 6 大財篤來 田宗由卑體 說明

一部子翔系

I.秦腔:

然序翻翻三千大·三千大。每天的家熟然新到。 b 鞠珠青春贴命秀·如下四齒別平章。劉點不購少剛身·

14 瞎 口警難念獎酒、試掛於丁永難忘。西點船邊補東翻。長雖死以贈託。此青不訊望必顧、 4 0 的随首灣·灣不了我一少意愛妻狗。附面我此養天堂、為何人間苦爛翻、苦襽剔 0 洲 把我 副 50

有的 用秦恕帮 0 **墾宝的愛** 而悲蔚。 **b** 以 以 所 更 加 於 霧 了 數 擇 裝 明 曲計流际 《逝西脇·殷熙》· 試慮中李慧駛消勖· 顯本慧 財国 乃 財 財 的 別 外 引 **聚自秦**齊 更能彰置 〈点向人間苦瀏愚〉 6 田間 嵝 1/ YA. 尖林 唱組

2 西形秦齊:

配谷 图 图 6 。班大肚二肚育酐分、與海醋酸乳熱了縣。單去不苦合實候女、該稅見單行結鎖人。 图》 聽見時話說原因。強的父本時官一品、潮不妙無子猶了財。泊主班檢抄人三 8 0 於來及酒衣、當的當來貧的貧、世人潘懋既百坐、雜是奉馬塑發的人 6 去駁不公氣総総 平 見長大酒齡

AA AAA 。内容点王實⊪母縣陉寒窯槑壑 《聚窯》、由青夯硃王寶颱即 數自西尔秦納 〈学財下少財協協〉 間間 H

3. 晉劇。

回愁此安務山此及意、華萬為龍好野。多灣了李大白、謝來了除子漸、卡 閣上时各縣。(王)桂妙為然關王人解千歲,(否)卡即自金林女特妙見計妻。(王)然關王 的謝办壽朝味壽點。(王) 疏存心點前拜拜壽去。(司) 告拜召來剩不的。(王) 告政 · 湖的首級·科平了安皮圖,攀月安另,去皇兄此祭第一。(王) 未希爺念皇兄如高無出 6 弘智你玩一品蔡子圍棋。 (母),督容非丁以承班 門務坐在緊右班。(后) 今長壽城期。(台) 在麦脚 神來安縣山 (是) (F)

十三年——王三年一道。謝 曲線距 4

⁰ 新·頁|五五〇一|五五 數曲劇 | 国中 8

聞明結 即隔即白陂酷。令人耳 旦稅於后營間。 由
五語
言
上
的
持
由 个智多非巾以兩 地方鐵布 巡 間問 雏 攤 东价 部部

6

す黒崎・

台別 Ŧ 即以於今事欲廢論,見回,一宗一科院立心,上一排是於曾財籍以貴,家社山西在 冷凝,彭果於三妹四輪圖, 付死按賴即衙園, 常門的好專太影。彭朝條三衛捻果族的縣主公子給齜恩, · 如東位大性王公·享壽十十又二春·二一排具於耶父母雙終察·立神金曾既命亡,彭泉淑爹 沿本县籍門對外的、十三雄未財真計結、 小眾家點倒點來問,悲喜交此辭去心,喜家家身大就英數,兩額熟統八千斤,神獸卻對散眾則, 替孙替你即合為、於統是三月效。(效問)釜釜一(彩問) 0 0 張臺文子的投黨、我見其之名師於 我去愚執子一片い。 6 無首 趣 滅 智 拼 别

《鞜陋凤脢》,由岑依씂徐策即,内容凚뿥鞜效篤即長丗,酈其向玦铖 數自新劇 〈小冤家點倒出我問〉 間間 出段

5.山西北路椰子:

車等 劇彩青霖賣 野量(鲜 不由珠ジ 青山鼓嫩草、萬里春風縣附附。則日東行霸光朔、嵩天愁雲游八霄。珀日野海宗拟去野菜排、 候去來南黨。班夫妻我新盈到都面笑,奶替族對菜鹽財料回黨。期未鄉購未知劉於於未數,陷不 難 只級銀只發數,班青奶劑平的當年容熟,陷為何三然青鬚的前購了級盤問具班夫裔禁軍效, 開言問王實傾回在南黨了的即於上上不不行與 。面帶笑統一暫口訴大數· 弘面前其具劉賴

- 0 10 頁 | | | | | | | 刹 《中國缋曲鳪酎大糈典》「晉鳪 : 動大籍 典 融 開 季 員 融 曲劇 中國總 6
- 0 五四 回 三 一 頁 **動大獨典融肆委員融:《中國搗曲爞酎大獨典》**「辭맋」納· 山泉 遗 阿中 0

雖縣 自則 車明 門統立今時。班役出早天苗封材禁魚、觀然間登甘霖縣庭斑翺。打日野如窯寒窗如水客、頃如今春嗣人 ,不覺影 点独势 年縣遇了, 卡等候班平的重回寒寒。縣刻城千衣百指創害平的酚自我, 李爸爸三番五次附書者計副班 財 八十年新回 苦班實候未辦攤倒,我十計僅縣利日或辛榮。市事職另來關照,班未要財前差來的如体數。該彭赫一年 练令日班父壽號文施百官三縣大文潘來隆,香香那駿到刊翔當時幹財實候彭赫期。長民轉步記封 醇 **的殺山封榮。平的州縣黃勸氧色榮獸、實候珠切即水彩山貳高。彭卡县天開霧日萬哄笑、苦盡甘來** 瓣 回 出幸 。打日野天園人大此副小、怪如今此變意天少變高、班夫妻久限重新購削限結决多少 說影一刺喜一刺劉,一刺繁憂一刺笑,百處文集計雜都。擊去的僕平的恩同再為, 一一談具半馬重 天身罪範難顧。為只為恩與於要辨公類、彰易此族平的勘本上降。喜今日心於開於身間於 拜王持科 1 0 歌風脂多熱 我小曾少米無鹽受演樣。 駿烈湖 对野為言部, 補 马野吴, 近本個小丫 。此時限十八年來蒙蒙受害,劉抄則各 6 門前王敢等高插雲霄。萬米只數類人聲會關 6 把賊結 月西堂五更為 型田 自平郎 見性洗表。 春林敦寒窯 * HA 神野 臣 7 凝

·文夫彩桑胡卧見,聽女夫十八年間玠輝之苦與桂王之榮,並錄自后十八年苦眝寒窯之煎熟,以쥧令日登鴙腦 娶自山西北

出下實

临》,由王

實

临

加

至

置

配

下

置

配

下

置

配

下

置

配

下

至

置

配

下

至

置

配

下

至

置

配

下

至

置

配

上

至

置

配

上

至

四

正

置

配

正

置

配

正

置

正

置

正

置

正

置

正

置

正

置

正

置

正

置

正

置

正

置

正

置

正

正

置

正

正

正

正

正

正

正

正

正

正

正

正

正

正

正

正

正

正

正

正

正

正

正

正

正

正

正

正

正

正

正

正

正

正

正

正

正

正

正

正

正

正

正

正

正

正

正

正

正

正

正

正

正

正

正

正

正

正

正

正

正

正

正

正

正

正

正

正

正

正

正

正

正

正

正

正

正

正

正

正

正

正

正

正

正

正

正

正

正

正

正

正

正

正

正

正

正

正

正

正

正

正

正

正

正

正

正

正

正

正

正

正

正

正

正

正

正

正

正

正

正

正

正

正

正

正

正

正

正

正

正

正

正

正

正

正

正

正

正

正

正

正

正

正

正

正

正

正

正

正

正

正

正

正

正 。可見地方鐵曲殊饭九欠節盤 **即隔〈一胍青山琺嫩草〉** 下心受脖慙人財財 出段 五 版 繭

・ 三州北州 り

重 曾 回懸紅車氣交前。慰當年計皇天百強競別、競什麼天勇共此久,候此今卻以採風 月香淡鳥雲目 香

中國逸曲噏酥大獨典ష歸委員ష:《中國逸曲噏卧大獨典》「山西北襁琳子」漵,頁一正〇一一正正 1

वा 萬強見恩愛一筆內。但如今只該舒重身孤緣,一點好第一旦村。

即出自与財人不即、謝財交城的悲劇、女 **县址**方<u>缴</u>曲文學的<u></u>封篇 〈星月部淡鳥雲夏〉 那 間間 鼎 4 出段 字俗

野劇:

。如的病下緣因為世限一刻上。卡哥不了計思 会里呼 班野……我見如山張 草姑娘蘇坐去熱數以上、聽及即那病民的事既說點結。那一日財會在限於亭以上、歌先生如受了半敢的 內方方方
一方
中
中
会
中
所
等
等
、
等
、
等
、
等
、
等
、
等
、
等
、
等
、
、
等
、
、
、
、
、
、
、
、
、
、
、
、
、
、
、
、
、
、
、
、
、
、
、
、
、
、
、
、
、
、
、
、
、
、
、
、
、
、
、
、
、
、
、
、
、
、
、
、
、
、
、
、
、
、
、
、
、
、
、
、
、
、
、
、
、
、
、
、
、
、
、
、
、
、
、
、
、
、
、
、
、
、
、
、
、
、
、
、
、
、
、
、
、
、
、
、
、
、
、
、
、
、
、
、
、
、
、
、
、
、
、
、
、
、
、

< 台華一華京 我的小口 分箭如侄五書禹。於小敗如答是即那身心和齊、班的訴與……公文要合齊無常。第一 6 且對照官前人強哥心難結一都以敢心調動 书确你答果報劃夫旨,現去主如無治病倒去書名 0 县站來沿每女統配欄戶刊船 SIE 寒凉

用了許多於聲虛字 **戥白虧慮《拷坛》**, 由以射即, 内容然近張生闲散, **獸院即白不緻忌重賭,添竊处六缴曲資料無華的持** 影 出段唱詞 情 來影影

0

是福川湖三

1.北方崑曲:

뮢 小春香、一卦五人处上、畫閣野致熱養。舒敷行、弄綠聽来、視舉扶於、對向狀臺穀。剖魪甦熱和、

- 頁五三一五四 ~ 「所出聯子」 《中國煬出傳酥大籍典》 動大 籍 共 器 典 融 輔 季 員 融 : 中國戲曲劇 1
- 冷・百九十〇-九十六 中國鐵曲噏壓大獨典融肆委員融;《中國鐵曲噏壓大獨典》「繁噏」 **(13)**

炒野該和·又剷炒熟或香·小苗剂为的是夫人林。◆

第九齣 而更各 6 **~**薩 園 卿子 即高林至策 《蕭苑》 帰り 將第 点突顯心春香人 歩〈春香鬧學〉(〈鬧學〉)。曲文影翳即脫 **蟹自**北方 崑曲 乃附子戲衍變歐路中, → 以外型 (「 」 」 「 」 「 」 」 「 」 「 」 」 「 」 「 」 」 「 」 「 」 」 「 」 「 」 」 「 」 「 」 」 「 」 「 」 」 「 」 「 」 」 「 」 「 」 」 「 」 「 」 」 「 」 「 」 「 」 「 」 「 」 「 」 「 」 「 」 」 「 」 「 」 」 「 」 「 」 」 「 〈慕夤〉 、情が

三面知知既

L聯按高軸:

大雪蓋窯、東部珠蒙五如水敷、妻在窯中無粉靠、分熬攤點、妻在窯中火架紙米紙米火架、馬上回答妻 100 殿殿計計案影動·又見齡妻軸沉沉·本科上前來物與·又恐驚艱珠妻南时夢。去上前分郎齡妻財 去上前分點禽妻賦、當所浮數不撤跌貧額、剷珠召蒙五隆窯中、初脊順珠少朝、沿脊寒珠小砆、ൊ不 9 人心麵虧一班妻受了彭蓉苦、川等來年級藍門。 見話。

〈呂蒙五俞窯〉數自淅江莊安高甡《劑禹串逸》,由小抃劔呂蒙五郿。語言即白旼結,樹膌變小自由 0 **R**的 所 所 所 所 所 所 所 所 所 難分呼 間間 出段 幾乎

2九江青陽腔:

(煎飲),的向旅舟香山。以端中主出一動苦難言,則稍橫霎部間。心見內則只數 91 0 · 主副潘銀河水· 潘芝珠春去帝縣春去帝縣 。別然那智水平川 肌減也 我只得林江一室就楷紫 把我的香 的氣兒軟

- トラー 単一二一回・製 《中國鐵曲噱酥大籍典》「北റ嶌曲」 動 大 籍 典 編 講 奏 員 編 : 國鐵曲劇 (Z)
- 中國鐵曲爐酥大獨典ష醋委員ష:《中國鐵曲爐酥大獨典》「詽芠高왨」刹,頁四八正一四八十 9

1 **山段即隔〈珠只骨林江一堂泉替替(齊薺)〉 戡自江西九江青尉盥《王贊뎖・林江识》・旦併妙常即・酷寄** 曲文影腦 桃紅

3. 岳西高部:

小只故年六二八五青春消了腹髮。每日野都與前敷香熱水會拜苔勤。見幾剛子弟剛遊復、遊獨五山門不 如即朋兒期著自,自即用兒類著炒,如期自自強妙兩下。兩下輕則己牽掛。則見炒手拿一點戰已如不 **送戰子, 计替处不上不下,不去不去,不高不為,不轉不重,致(幾), 看看行在行在好在校鸞下。** **即** 高《小引故年六二八》 數自安徽 色西 高 塑《 思春 7 山》,由小 引 即, 關 客 【 稀 水 令 】, 曲 文 映 绿 城 口 图 敢育另哪小鵬公風却 出段

4 湖北青鐵:

宴、部以大會開、點門宴大會開、四副截水、四副截水、截愈斯。彭兹不好了之太子爺、新刺椒縣到南 戰四 (四台)熱然熱劑息船,(智)熱然熱劑息船,飲那鮑游天到作。兩又我攤熟,我一拍攤飯排, 阿害,(四白) 掛太子爺(胃)錢朝江膨不再來。 **戥自附上高甡(亦解「촭媳」)《戽珙盒》,由剌柢即。 酷** 〈
驇
然
驇
勢
泉
説
〉 即門 出段

- 中國逸曲噱酥大獨典融購委員融:《中國逸曲噏酥大犧典》「八圷青剧勁」刹,頁ナナパーナ八〇。 91
- 《中國逸曲巉酥大犧典》「岳西高盥」》、頁六〇一一六〇二。 中國鐵曲툏酥大矯典融肆委員融; 4
- 中國逸曲噏酥大獨典融肆委員融:《中國逸曲噏酥大籀典》「彭缋」刹、頁一一一十一一一八 81

四大黄翅系

L脚北 基 場

四下賭香、見結及於數東拉五面前。半空中又來了牛敢馬面、五皇爺置祥雲縣 北珠只舒戲戲歌變,學一問廠數女赶駐赴前。好父縣當国的夫一輩四腳,動你妻候上另傾鳳顛鸞 四下觀看, 開了看計則 6 TY. 重

聚自附上 斯陽《宇宙銓》, 由 地體容 即。 越 另 城 中 前 蘭 的 青 所 〈事侄出珠只哥觳黔瓤虁〉 出段唱高

含血家。實計堂怪吳國掛兵回轉、將不懸四關上又育則關、幸監善東東公行方剩、將漸割減五影 韓即月熟窗前、愁人心中以箭家。別平王於無彭即職常圖、父照子妻野不點。吾的父奏本反彭神、 。一重十日無音討、或或阿曾許安翔。思來既去珠的刊影演、今敢勉克指跨卻陸即天。 北園 發

台級 野自附力軟慮《文品關》,由
由
五
子
胃
即
二
大
公
品
品
、
、
、
、
、
、
、
、
、
、
、
、
、
、
、
、
、
、
、
、
、
、
、
、
、
、
、
、
、
、
、
、
、
、
、
、
、
、
、
、
、
、
、
、
、
、
、
、
、
、
、
、
、
、
、
、
、
、
、
、
、
、
、
、
、
、
、
、
、
、
、
、
、
、
、
、
、
、
、
、
、
、
、
、
、
、
、
、
、
、
、
、
、
、
、
、
、
、
、
、
、
、
、
、
、
、
、
、
、
、
、
、
、
、
、
、
、
、
、
、
、
、

< 即月照窗前〉 鰰 **氮煤**家難
公計 出段唱高

2、湖北山二黄:

。救大 并 吾替禾王曾既合來、珠二语弦儉不合秀黃泉。珠三语姊馬徵爲如別職、斟試較以未甚則各北番。蕭天古 6 **延輕坐宮到自思自鄭,思去啟縣骨內我氣不掉。班役出南來翻夹籍縣構,又役出緊永龍久困吃職** · 於山籍中真育財難身,又於出氢離山受盡施單。則當年近難會一點血輝, 非尉容只死尉於不勢然

は、 一三十〇一旦・ と 《中國鐵曲懪酥大審典》「蔣懪」 **慮對大豬典 歸 轉動大豬典** Ħ 中國領 61

潮・頁-0ナパー-0八四 中國鐵曲屬蘇大籍典融輯委員縣:《中國鐵曲屬蘇大籍典》「斯慮」 50

が襲び **即隔與京慮財同・為 女黃 熟**系 B 員 0 图 重 點天門二國交輝、珠的駁帖對草來候北番、珠本當回宋營去見每一面、彭奈是無令箭不搶出 越 蟾宋營財副不數、好一似副著了萬重高山。思去與財骨內難討財見。與一母子門要財會夢 數自聯北山二黃《四瓶霖母》·由尉延賦即。 世家駅四郎返職倫落番時へ心飲 坐宮紀自思自動〉 6 指多比喻 H 前中 纏 亚 人場 領 間間 晶 て、早暑 領

3.閩西歎傳

H 并由回 55 然抵劑、驗廚單去黃軍籃、擊先縣滅土土臺、加小對於與珠安營下寨、即不好曹盖為來與不來。 **焚新帝释府凝游,王蔡珠意閱讀臺,光光中與國縣此,五百年前結還來。只弟鄉園三結拜,南**如 1 験部、東吳統辦以監察、北此曹縣與京來、珠國福爺掛旨帕、新營尉自智首差。不差關某公 《華容猷》,由以新即。隔資則,不免綦贈之歉 **野**自聞西 斯自聞西 斯 〈蛰斯爭鋒有數績〉 打賭 間問 研留

以土祀舉習為此行大繳專盜的即段,雖然毀驗皆曰兼闥其文字,即仍不歕其訊另貿對公本鱼。改革兩吳禘 由统大战出豁文人公手、自然蕭笠語言的憂美环矫事的「映其口出」。 Ħ 編戲

[《]中國鐵曲噏酥大犧典》「山二黃」絲、頁一一二十一一四 中國缋曲鳪酥大鴇典融闢委員融; (Z)

⁴ 縁・ 頁六九五一六九 遺曲鳴酎大獨典融肆委員融:《中國遺曲噏酎大獨典》「閩西斯鳩」 阿山 55

4¥ 非 **即外独曲傳蘇歌陪「院曲系曲朝** 那俗 る「闘 板腔 潜系 典於陪「楊 近 等肆章

里自

同期 心大噱殿;这个一百六十緒年。耶县쓀曲豐獎肤톽邱音樂抖替以쥧噱尉主宰皆的大革命,而以早旒釖茋嫀門的 因為論部間內百年人 由即外公單翹鷿噏鯚轉誌多翹鶥噏蘇;其噏愚公主宰脊也由坑即兩外公噏补家뼿鴃轉綜新員中 **劇**酥· 而為結體除球控體鐵曲: 曲慮酥發曻庭虧遠劙間,育闹鴨「芤戨崔衡」,飯剂「荪戨女崔」,彰县一杓大事。」 1軸 **六** 即 兩 外 站 院 曲 条 曲 郫 體 缴 曲 噏 酥 由維爾! - 王頭 劇會 計 順動 劇酥 嘂 上, 論結果 得 **鰞** 斯斯語 題 遗 也便

金 國戲曲史變 命 《中國戲曲文學· 一 滑吳國統 8、 特金納 6 即手蟿的書 部》 「批解等演」。 《中國遗屬內戰》 致野路要涉及 8 只要县遗曲史的著引 《中國缴曲史語》 酺 鄞 因出 須 O 《巽

- 九八〇年)。 中國鎗曲史獸話》(上齊:上齊文藝出別

 十一 吳國紋: 0
- 事 : 顧屬章 0

罢, 繼以徽 中 漁 0 Z 漢壽, 屋立文《中國古外遺傳文學虫》 中論題 6、 馬即欠《中國遗傳史》 明な置 階应簡定繁地 金金 即青鐵曲虫》 中國戲曲發展史》 6 中智》 《中國戲曲· 9 劉倉君 陷踏未愁反。其蚧耿青木五兒《中國武世鐵曲虫》 ・金水水 廖森 周育亭 • ・余欲・ 國畿 8 一一 命 **该兩陪** 客 題 海 多 國鐵曲 漢城 叔给刘黄 彭 中 張東 塞 開

〈苏陪床那 陪的允悝〉・十五〈抃陪豁蚐的興替〉・十六〈丸黃鎗的來源以其貶於〉三章鰩並;

→ 《中國鐵曲史轎函》● **樘统「抃輄等衡」敆첧駿而不舍的县周锒白、뽜玣《中쩰繢噏虫쒐》❸(一六三六)**丽以十四

6

國戲劇虫》(香幣: 土醉書局, 一九六〇年)

東明心・《中

隱含唇:《中國媳曲發舅史》(山西;山西蜂育出別坊,二〇〇〇年)

廖森

[《]中國鐵懪的戰鏈》(北京:文小藝術出訊片,一九八八年)。 图称: 盘 劉倉山

九九四年) 指金辫:《中國**媳**曲文學虫》(北京:中國文學出別
- 一

九六五年)。 青木五兒:《中國过廿缴曲虫》(臺北:臺灣商務印書館,一

即虧繳曲虫》(香掛:商務印售館,一九六一年) 盧前:

[《]中國缋曲史》(臺北:文星書記,一九六五年)。

問育劑、金水:《中國鐵曲虫魯》(北京:人另音樂出湖抃,一九九三年) 余阶、

大四年) 4 國中》 劉立文: 鄭譽

[《]中國鐵曲)、北京:中國鐵陽出洲
、一八八二年) 郭斯城: 張東

九三六年) -《中國遗傳史智》(土齊:商務印書館 **哥朗白**:

⁽サーキ) 周银白:《中國鎗曲虫藍函》(八韻:宋臂書局•一

〈青陈的 九十一〉十點中以策八點編《青外內廷新慮與北京慮歐的數變〉;→ 中國遗傳史景融》中以第十章 0 **引更**籍密始聚情 〈虫黃繳〉 **遗慮〉,第八章〈青外遗慮內轉變〉,第八章**

ΠX 紀本總由史替斗論並入校,替
替等
等
等
等
等
が
中
下
が
方
が
方
が
方
が
方
が
方
が
が
が
が
が
が
が
が
が
が
が
が
が
が
が
が
が
が
が
が
が
が
が
が
が
が
が
が
が
が
が
が
が
が
が
が
が
が
が
が
が
が
が
が
が
が
が
が
が
が
が
が
が
が
が
が
が
が
が
が
が
が
が
が
が
が
が
が
が
が
が
が
が
が
が
が
が
が
が
が
が
が
が
が
が
が
が
が
が
が
が
が
が
が
が
が
が
が
が
が
が
が
が
が
が
が
が
が
が
が
が
が
が
が
が
が
が
が
が
が
が
が
が
が
が
が
が
が
が
が
が
が
が
が
が
が
が
が
が
が
が
が
が
が
が
が
が
が
が
が
が
が
が
が
が
が
が
が
が
が
が
が
が
が
が
が
が
が
が
が
が
が
が
が
が
が
が
が
が
が
が
が
が
が
が
が
が
が
が
が
が
が
が
が
が
が
が
が
が
が
が
が
が
が
が
が
が</p 那爭演 〈論抃訛欠爭〉,祧「抃淝欠爭」允判崑分欠爭,崑分與聯予塑太爭,蕌蛡與安靈抃骆欠爭三郿讇 一面繁樹

9 。 領 〈結論那语崑慮與抃暗屬戰〉, 號出三 剛重要贈പ:其一,「抃歌大爭」 被筑即外不被绒퇅外 91 二、青汁「扩那欠爭」, 鴠須遠劉, 中經嘉靈, 山須猷光。其三, 嶌陳詣詩次歎詩的頴因 二余扶朋

其

勞三靈爛人京座集芸班蜂斌, 胡娢遠劉五十五年至置光八年(一十八〇一一八二八)三十八年 **刺苔〈儒青外「扩雅〈辛」的三酚翹虫暬段〉, 讯쉯青升「扩雅〈辛」的三酚暬段县;其一, 纷四川秦**甡 **胡潋遠逾四十四年至五十年(一十十九一十八五)六年六間;其二,北京的嶌鸞大爭,** () 八六二——八九〇) 二 馓,京父崔、蚧四大嶌班人斸、咥京崑合班、翓嘫同侪陈尹至光鷙十六年 人京庭勝男主南下。 4 0 十八年之間 海的當、

「郵陪」、其稅豁恕主要 其為專書答,則斉二〇〇二年正月北京首階稲蹿大學菸羀婦公博士儒文《虧外北京噏戲芬那公盝袞邢琛》; 一。一般常直短解点 出滅爲《青分北京鐵曲寅出邢究》。❸全書要黜爲:其 ||00||年

[〈]舗抃雅久等〉・《址介遺藝術》一九八五年第四棋・頁三四一三九 五繁樹 9

[〈]結論無路嶌慮與沽谘屬耶〉・《變해百家》一九九一辛第一閧・頁八○一八六・十二。 **新**大朋: 91

頁九一六四 東芸: 4

九年, 怎豐十年至光緒十十年, 光緒十八年至宣滋三年三間閻與;其兒間荪那之盭寡代퇅陈(剛 其内廷弥那公盈 躙 「抃帝」、一陪影升鐵曲演出史、亦明一陪抃課盈身史。其二、以抃雅諸鵼凚基 慮目於備各寶勁盔身新變的麵皮。其三、粥虧外北京屬歐代為內茲與另間兩骆公、 魽 (猷光至宣淞三年) 三剛胡 (韓嘉兩時), 青末 **丸斯斯** 治至爾五),青中葉 际至忘豐 首 **募**代 青 卦

無論體 即其而分秀的 加立以後 自從南鐵北懷 「抃雕」公各盟允青茚翰中禁, 6 0 確的說 的歷史 兩級大量;更即 「鬼曲那谷誰終」 推動的工 間的新數型點, 階下以篩最一略 • 五長其互財壓利 **立部貿冊究如果之基聯上**, 6 而言 英 曲 重 急 屬 流 開 本文即 斑 贈念 河 華 劇 公. 黨

州 道光 指拠 山繼海鹽為雅 冷微 的推移 蝌 有嶌 以間 间 「那俗」 間 。高豐 **韓劉間**郊灾 育 高 副 間 が 次 す 島 京 如同至暫未更計以
京場へ
等與京時、
等派之
等。
八出
力
計
第 大部沿等演 的情況 (屬計圖單點到, 見给人京之潔班) **や** 遺與 旨 頸・ 子 頸 と 那 谷。 「明青鐵曲無俗之難終」 **世資料來「說話」,更結點的來輸說** 琳子), 崑廣 6 未青陈 111 1 朋 雅 (琳計 冊 0 会 急 型 遺 子),京琳 爺桃 部部 有間 慰辯 晶 回

0 畫施驗 以下去以女鷽資咪鳶篙,劝胡外先敎鸙筬朋虧兩外鎧曲無谷難終郬喌欠崩,鶄光辩明「抃觀」公咨義 《影》 いずず 《燕蘭小鮨》 (英景正) 战 民 行 青 靖 勢 間 安 樂 山 謝 太 际 新那 证 例言》元 上所獸的 小譜・ 苗 **点蘭**

云部刻本,凡旦為公室科,特難,用被香養於,不嫌餘而工源即香養五,明割雖樂將少意山。令以子

於醫療:《暫外北京繳曲演出冊究》(北京:人男文學出別塔・□○○十年) 81

最附畫硫驗》等五〈禘賦北驗〉下云:

散大為:靴陪明寫山鄉;於陪為京鄉、溱鄉、子副鄉、琳子鄉、顆顆鄉、一簧 准鹽務例當於雅兩部以 50 ら一覧場 一覧時一

XIX

大面問為漢,……太朋報人公分,利打面一般,與女棚為審都。

(青垚劉二十四年,一十五九一猷光二十四年,一八四四)《扇園叢結》12:

情演習。雖陪明直頸、於陪 集園煎題, 高宗南巡拍為最盛, 而兩斯鹽務中头為劉出。例當於雖兩陪,以 55 為京蝕、秦頸、子副頸、腓子頸、顆顆頸、二簧腮、減鴨入傷戰班。 以上是育關「抃雅」三段資料。《燕蘭小譜·弁言》自鷶寫斗欲范證剛甲午(三十九年·一十十四),玄斌N日 乙卯(六十年,一七九五),凡三十年〕。而見二書所記誌韓鰠後三十年之現象,劇聲有所謂「抃部」、「郷帝」、 (韓賢二十九年・一十六四) 「五十年・一十八五)季林●・《景州畫協総・自名》自贈集総胡間「自甲申 **楼舉見須払翓。鏹永而云、慙驗自孝上。**

- 吴**寻**示:《蕪蘭小譜》,如人張ඳ緊ష��:《郬分蕪階縣園虫|将五鸝融》,土冊,頁六 61
- 〔青〕李华巽、环北平、叙雨公媪效:《尉附畫禘嶘》、頁一〇十。
- 李上戰, 环北平, 叙雨公谯效:《愚州畫勏驗》, 頁一三三。 量
- **錢永:《屢園鬻語》(北京:中華書局・一九十九年)・ 上冊・頁三三** 湯
- 吴勇示:《蕪蘭小譜》· 如人張応溪融纂:《郬分燕階條園史棥五鸝融》· 土冊· 學

婦女 批批 「計略」人 以墨點拋其面者為於 罪 52 Z, Z, 146 発 「対船」 譜 中 一にお無 劇 株器 崩 「計旦無 費用 哥哥 急 | | | 顯然隔点 6 花船 娥 竝 部實有關 ,命祢 ▼ 又 以 示 末 副 宗 崇 28 阻 0 「抃」、「聎」、入吝鑄、 吳五而云 「八胡凯本, 凡旦色之 塗末、 阧鶤, 如哦脊 点 ,」, 6 關助立 **N 翁班大面周齡瓊公袞扫「茅面丫頭」亦몝其陨。厄見「茅」與「癅女」,「尉龣」** 制 : 關 無慮十二件》• 其十一日 《青數集》 6 日配勉 **不 以 以 以 以 以 以** 。我其語實出近末夏囪芝 〈申帖子鍧智榮鴻亭〉 周爛王未謝戰 大 成 大 成 五 音 體 ・ 點 6 **姑**县無

無

所

一

慮

所

皆

が

号

無

に

は

っ

に

い

い 日施敗 「抃皷」、映割李貲 而來 繋其各議 <u>M</u> 次 「担」と「日社」 〈抃敷孺〉 因大解引 「鐵曲腳色」 麻陽女散效為 丽 彩。 中 題為問 五辮劇 羀 [計], 不惠鉛 添风 之 図 羅 少平 97 54 数女的 置却於 一。 日 0 施驗》 弘 娥 票 垦

密繁 也自然有「無俗」、入義;何別「無 , 二黄细等思 羅羅姆 过少。 • 椰子鄉 野撃・ 而抃陪計京塑、秦塑、分闕盥、 而嶌塑出貼京秦諸塑來,也五稅育無卻久限,而以「茅亷」 版D台了那陪單計 基础。 · ※ 意以為 F ☆養: 版 辦公議

⁰ 0 頁四(6 第二冊 《青數集·李宏戏》·《中國古典鐵曲儒菩集筑》 夏飯芝: 至

第三冊・頁二四 《太际五音譜》、《中國古典逸曲儒菩兼知》 明

王帝啎払:《三家啎섨李易吉結》 李質著。「青」 重

⁴ 頁 《四路叢刊五編》(臺北:商務印書館・一九十九年)・巻一〇・ 《庇國光主集》、如人 来

❸ 〔八〕 阁宗纂:《南林隣株验》,頁一上四。

以五油云 「不熟米而工 大意 五],不氓向而戴而云然; 即又篤「即割無樂帝之意也」, 順又獸然育「艱五」皆舉「卻邪」 县中國文計員欠以來財對於的專該購念, 成新言卻語, 雅樂卻樂, 那文學卻交舉。 帝 即者為 公

文意 「眾抃辮」 科 「雅工」 徴出文義・也有 固有「沿郷」 而言、「抖謝」 總給 T 阳

础 事。 椰子鄉 報 4 素独・ナ副独 照例 6 最州部 對負責,
点出
主命
於
方
方
点
方
上
点
点
点
点
点
点
点
点
点
点
点
点
点
点
点
点
点
点
点
点
点
点
点
点
点
点
点
点
点
点
点
点
点
点
点
点
点
点
点
点
点
点
点
点
点
点
点
点
点
点
点
点
点
点
点
点
点
点
点
点
点
点
点
点
点
点
点
点
点
点
点
点
点
点
点
点
点
点
点
点
点
点
点
点
点
点
点
点
点
点
点
点
点
点
点
点
点
点
点
点
点
点
点
点
点
点
点
点
点
点
点
点
点
点
点
点
点
点
点
点
点
点
点
点
点
点
点
点
点
点
点
点
点
点
点
点
点
点
点
点
点
点
点
点
点
点
点
点
点
点
点
点
点
点
点
点
点
点
点
点
点
点
点
点
点
点
点
点
点
点
点
点
点
点
点
点
点
点
点
点
点
点
点
点
点
点
点
点
点
点
点
点
点
点
点
点
点
点
点
点
点
点
点
点
点
点
点
点
点
点
点
点
点
点
点
点
点
点</ **赊** 新大<u></u> 場 是 由 兩 新 鹽 務 幾 陪戲班只演出當山齊 那 0 **缴班來承** 所に 二黃調等諸多控調 畫施緣》 拟 品 H 1季甲 雅 꽾 吐 甘 魕 别 灩

18. 今 層響 專 郵 「英独所見」。著者上文 岸塚寺 で、「野学」 簡解 總稱 地方独關 「當啉」,又蘇琳子屬戰勁 と海に 〈高滋湯耶〉 帝屬戰一 指 逍 可說 **始意思❷;與本人稱篤∠旨豳近炒**, 畫施錄》「环 而言,抃陪嵩鉵卦文人耳斟、不敺「陆灟戰奏」而曰;彖來斜扶即 琳子密與嶌空合為 146 譜 间 © • 「影耶」 「劉耶琴」 祔万秦如盥巾) 禁以後, 「花船」 部階 中 基 放為 7 的立場 6 最大 一連 恐 斑 I

以不劝翓外去爹、舗第「即촭鐵曲雜谷難錄」欠貶象。

参一, 财众即 《即宮史》 的县:本章刑 F 並公資 将 遊 見 分 前 文 重 數 者 · 育 尉 勛 《 隔 品 》 《天姐宮院》、呂恕 秦 蘭 灣 《酒中志·内积帝門鮙掌》· 國特譽 野首光要說即 《南高統錄》 而却彭思 温 斜

- ,一九八六年),頁三二八一三三九 出版注 明青遗曲聚零》(於附:浙万古籍 \$ 1 主 58
- 管永養:《鐵曲本質與郊鶥禘槑》,頁二二十一二四十。

加 〈张力聲対〉 目等 高 言 言 音 音 所 が に 符・ 《歷中記》,背宮曹嶽《里跅餘旨》,未家晉《東煦萬壽圖邢弈》,張岱《阚承惠劒》寺四 等·本勳允於文中
京和
開
領 因故予吊补,以全本章行文語原,薦者繼公 《醫醫辦記》 取義 口 揪, 杂 中心無常》 重感而其 **姚**廷邀 軪 品 悪

即嘉散至青東照間入機曲那沿掛移

一題曲歌谷群移已見嘉春間人著述

7 數例說 6 **此前讯放、「無谷」返「茅뢨」其實只是眛樘的謝念、以払難汾、瑪懣問分四大羶盥、蘇鹽、崑山县**雅 審舜。 **瓮椒县谷;金元北曲瓣噏县雅,宋元南曲缋文县谷;**2畔入間,同款會惫土爭漸批努的貶象 城下: . 晋 主

其為南曲繳文與北曲辦囑者,以尉則《隔品》巻一:

雖旨慎常入音、然猶古者驗章北里入韻、集園捧於入關具下證外。近日多尚彰鹽南曲、土夫 禀少禹入縣,纷驗變入腎香,風難如一,彗春北土亦移而加入。更強十年,北曲亦夫割矣。白樂天結; 《南史》蔡仲照曰:「吾音本五中土,故原簡關平,東南土原副裁,故不強處種木石。」供議公言如 13 東独結:「好點繁黃記宮縣,莫姓茲當計繁聲 **越擊你無去用,莫禁偷人管於中。**」 近世北曲

尉勛:《隔品》, 划人《天階閣瀛書》(臺北:饕文出殧坊,一八六迁辛), 頁二三一二四 E E Œ

的意 八朵。 愚人蠢工 報車 好 草 0 6 鮨 祭旦辦科 到 • 邊十年來,所賜「南緝」為於,更為無點。於長聲樂大屬。……蓋己智無音軟 6 該逐門縣 器母路里 ,子副知,當山納入議 多鹽學 辦之智紹·必至共笑。極 到 更變·妄答網抄

南戲諸 的南曲熄女其實五駁 批帮當部 (一四六〇一一五二六)因為站主蕭朱宮鶥由戰的北濠恏索關躶五的丘尉,而以鬚幫的 Щ 南曲題文為俗。 劇為那。 **一局也是以出曲辦** 北曲辮慮難終,並

並

を

而

上

へ
 0 里谷朋象 的 影 立 正 難 聚 : 漸向「無」的 **郊**曲
間
未
國 祝允明

其於再來膏膏南曲四翹中的郵俗。

場關財(一五五○一一六一十)〈宜黃縣鐵申青縣前顧品〉云:

青南北。南則當山,入來為新鹽。吳斌音小。其體局籍於,以財為入額。以以西子副,其箱以趙 33 0 票 が道 鲻 甘

- (上)等:上部古籍出別,一九九八年) 國宗鰲等融:《

 通 《臨降戲》、如人 : 轉斑贈 頁110九九 [組] 35
- 頁 6 第三冊, 結文券三四 楊國財警、徐附氏箋效:《楊顯財集全融》(上蘇:上蘇古群出別
 、二〇一六年) 0 1/ 通 33

山、蘇鹽「體局籍缺」,以分闕「其聽館」, 旦明白的鎗出其間兼給入眠 影力以當

: 二 数 (一正六正——六二八)《客函贊語》巻八「缋慮」 明顯與示 ΠX 甘

大會:順用南繼·其出山二鄉。一為子嗣·一為新鹽。子副順難用鄉語,四方士客喜閱入;彰鹽各官語 兩京人用◇○極 用聯語為嫌艷而為四六土客喜閱之,其六翹宣囂始子闕翹,自然則卻;多用自語為嫌艷而為兩京人祀用,其 **弞蛡籍诀珀醉鹽鉵,自然文釈。 即「雅」始醉鹽蛡只疎婌统「兩京人」,「谷」始子尉蛡賏普쥧「四方士客」。** 報

醉鹽塑爹來誤嶌山水顫鶥而取外, 知誤「文那」的外羨; 領波頸對脅發过分闘勁, 少闘勁又衍變誤四平頸 〈鄉當函說與當鄉〉 徽州雅鶥等,同兼彩圖「里谷」。 對出,著者已有 青鳥齊,

兼谷

那的

市

為

計

星

財

的

財

身

男

に

り

は

山

は

い

い

は

い

い ❸ · 〈 郭麗知禘熙〉 · 〈 領妝知禘 即玉驤夢(然一五六〇—一六二三歩一六二四)《曲톽》巻二〈儒翅誾第十〉云: 0 聚〉·〈子尉蚪쥧其淤泳き並〉с
無放之●·

下見即分南逸諸蚪無谷

京以·

五

長

野

ぐ

即 明分節 **坂平**瀬。

少

一對影、每三十年一變,由示立令,不好熟幾變更矣-·····據十年來,又下子副,養息,青副,緣肝 樂平結鄉今出。今順子臺,太平集園、幾畝天不、瀬肝不前與角竹今二三。其聲室却凝難,不分關各

闡貼八替, 汞惠榮效鴻:《客涵贊語》(南京:鳳凰出洲抃,二〇〇正年), 恭八,頁三三十。 48

恴鏞《臺輯劃大半百歲冥蟋學泳冊結會編文集》、坎人曾永臻:《獈왶鶥號座崑嘯》,頁一ナ八一二六二。 98

曾永臻:〈蘇鹽盥禘熙〉,《缋曲學姆》慎吓號(二〇〇十年六月),頁三一二十。〈領妝盥禘熙〉,《國科會中文學宗八 〇一八四冊究如果發羨毹文集》。〈少剧勁刃其淤泳き尬〉・《臺大文虫哲學蜂》第六正閱(二〇〇六年十一月),頁三八一 98

ナ...。以土皆如人曾永鑄:《��曲本寶與翹鶥禘霖》,頁一一...—一四四,一四正—一六正,一六六—..... ナ

春二月惠夢黯綠,則其而云「遫十年來」當五萬 有明萬 王刃县站五葛山塑之雅的立愚來春芬蒿塑之咎「其釐郅却袂麵,不分鶥各,亦無琳賙」的覎象。《曲톽》 (二十二四) 早見諸即萬曆天短之間 · 士 層加 う 科

由豁勁「那谷爭衡」的胡外更早須萬劑,郵谷攤互育貼落,而艱払釺不政谷。給樹不 : 7 〈紫斑專〉 實繳 而其一 卷四

問,此緣內自輔,劉萬間替妙益出。四方源由以宗吳門,不對千里重資效少,以獎其分, 於不及具人意為。 甲中

(那國) で見る>> (一五六十一一五十二)・萬種(一五十三一一六一九)間「四六部曲必宗早門」・五長 は独文 其型諸独人卻的胡科。而五獻前後,請青不面兩與資料

(場所,今江 [子副勁]、則出於江西、兩京、嚴南、閩、副用以;縣「網級勁」者、出於會辭(今照興) 其一, 徐쀩 (一五二一—一五九三) 幼曹衍即嘉勸曰未 (三十八年, 一五五九) 的《南鬝娥월》云: (賦刑,今行封),以(以刑,令責以),太(太平,令當堂),縣 齦 今充重)、 今間家鄉 146

チーー子 □:《曲事》、《中國古典
○
○
○
○
○
○
○
○
○
○
○
○
○
○
○
○
○
○
○
○
○
○
○
○
○
○
○
○
○
○
○
○
○
○
○
○
○
○
○
○
○
○
○
○
○
○
○
○
○
○
○
○
○
○
○
○
○
○
○
○
○
○
○
○
○
○
○
○
○
○
○
○
○
○
○
○
○
○
○
○
○
○
○
○
○
○
○
○
○
○
○
○
○
○
○
○
○
○
○
○
○
○
○
○
○
○
○
○
○
○
○
○
○
○
○
○
○
○
○
○
○
○
○
○
○
○
○
○
○
○
○
○
○
○
○
○
○
○
○
○
○
○
○
○
○
○
○
○
○
○
○
○
○
○
○
○
○
○
○
○
○
○
○
○
○
○
○
○
○
○
○
○
○
○
○
○
○
○
○
○
○
○
○
○
○
○
○
○
○
○
○
○
○
○
○
○
○
○
○
○
○
○
○
○
○
○
○
○
○
○
○
○
○
○
○
○
○
○
○
○
○
○
○
○
○ 華王 通 28

[《]鮨小戀》,劝人《筆뎖小餢大膳(四〇融)》(臺北:禘與售鼠,一九八正辛),第三冊,頁六六一一六 **余樹**不: (H) 38

(圖州·今永 潘)、徐(彩肝、今歸山)用以,詳一新鹽納」者,喜(今喜與)、既(既肝、今异與)、監 68 (今瀬州) 用人。惟當山鄉山於於吳中 (學問令,州号) 号、(壁

雅哥 份 赖 , 崑山大郵葡園特多; 也說是嘉軾間, 明顯的強結每鹽 、稅級公谷。 前間ケ駅 即臺江 香水 由流行區域 得多的 艇

:四〈宗極〉 是 一 是 張広長《謝抃草堂筆総》 16二首 五十年來、前籍死,太白如我, 幫雞訴訴不職,仍南四平,分剔結陪,決彰重影。

三喇叭 本),《鼎雞燉此歌鶥南北盲盥樂祝爐录曲響大即春》(萬曆聞嚭虧曹林金覷赅本),《禘髮天不翓尚南北徽妳鋷 《禘毉誹戡古今樂祝薂誾祩扃王樹英》(萬曆乙亥二十十年,一五九九叶本)❷等少尉盥除乀青剔塑與燉亦鉀誾 \<u>\</u> **(D**) **劑間酐數售林燕凸剧主人赅本)·《禘錢天不翓尚南北禘鶥堯天樂》(萬劑聞酐數書林赬餘寶牍本)** 察気魚卒須萬曆二十年(一五九二),明五十年來,<u>日至崇</u>핽十四年(一六四一),<u>彰</u>其間嶌蛡殚誥 少

影點

點點

景

上

上

に

は

に

は<br 林醫応泉陰本)・《禘吁瀔砅合훩竅酯樂仍自盥酴髐昚音》(萬曆三十八年・一六一一書林燒翹堂張 軍 温》

小戏嬙哈下本,而且「瀠站無聽」又曰自辭「無酷」。又明阽文歟《籍音팷戥》❸允「自蛁醭」,「北鍣팷」入校,

[《]南院妹緣》、《中國古典鐵曲舗著兼知》第三冊,頁二四二。 余 湯: 丽 68

張大學:《科計草堂筆統》, 如人《瓜蒂·動賦即
斯克斯·納丁
一次
一次
一次
一次
一次
一次
一次
一次
一次
一次
一次
一次
一次
一次
一次
一次
一次
一次
一次
一次
一次
一次
一次
一次
一次
一次
一次
一次
一次
一次
一次
一次
一次
一次
一次
一次
一次
一次
一次
一次
一次
一次
一次
一次
一次
一次
一次
一次
一次
一次
一次
一次
一次
一次
一次
一次
一次
一次
一次
一次
一次
一次
一次
一次
一次
一次
一次
一次
一次
一次
一次
一次
一次
一次
一次
一次
一次
一次
一次
一次
一次
一次
一次
一次
一次
一次
一次
一次
一次
一次
一次
一次
一次
一次
一次
一次
一次
一次
一次
一次
一次
一次
一次
一次
一次
一次
一次
一次
一次
一次
一次
一次
一次
一次
一次
一次
一次
一次
一次
一次
一次
一次
一次
一次
一次
一次
一次
一次
一次
一次
一次
一次
一次
一次
一次
一次
一次
一次
一次
一次
一次
一次
一次
一次
一次
一次
一次
一次
一次
一次
一次
一次
一次
一次
一次
一次
一次
一次
一次
一次
一次
一次
一次
一次
一次
一次
一次
一次
一次
一次
一次
一次
一次
一次
一次
一次
一次
一次
一次
一次
一次
一次
一次
一次
一次
一次
一次
一次
一次
一次
一次
一次
一次
一次
一次
一次
一次
一次
一次
一次 通 07

四年出湖;第四至六輝,一九八十年 以上讨見王拯卦主編:《善本鐵曲叢刊》(臺北:學生書局,第一至三輯,一九八 1

李嚭虧、〔中〕李平融:《蘇校坌藏善本鬻曹》(山蘇:山蘇古辭出別姑,一九八三年)。 (A) **T**

慮目, 階即顯以「靴」,「谷」 為公理 並列 「事情」 酥 「百姓」、「北蛇」 「雑調」 慮目他, 亦育 俗尚不詣與那人 「專命」 外 公谷雖已姊重財。 《晋甲》 明邓彪街 「諸恕」、「雜鵠」 6 「諸独」 其 回

二即萬曆至青東照聞人「宮粮」與「收粮

即升萬曆以象内茲育「宮鐵」味「水鐵」。即亩旨隱苦愚《酒中志·内积衙門雛掌》云:

析願本養聖母,為內衛立部二百統員,以督「含緩」,「收繳」,乃慈聖朱縣縣到南,則不却承觀收數孫 蓝 亦曾戴即。……桥顧又自該王照宮近都三百絕員、腎「宮縜」、「作緝」、凡 9Þ 置對函·順承點入。······出二萬不樣鐘益后·而相直存露·與勢與財亞焉。 《幸安贈選記》 呼 線線大

。而腎而漸的患 种宗萬曆以前,宮廷澎慮お嫜,由婞拉后床鐘烖后承觀。●由土面讯店,厄识萬曆以澂, 四篇。 皇太司而暫賠 盂 本明 一彩白

- (第四輯)》(臺北:學生書局,一九八十年) 《籍音談點》。《善本媳曲叢阡 胎文歟: ED
- 〔即〕 砕熟卦:《該山堂曲品》、《中國古典鐵曲舗著集句》第八冊。
- 《栖中志》,《百帘黉書集筑》(臺北:藝文印書館,一九六十年緣印膏猷光番廿筑賗阡蕣山山館叢本) 冊、巻一六、頁二正一二六。 圖 岩 圖 : 第九二一 通 97
- :「五夢三年、炻宗儲内鮭菇后東搶等曰:「靈伽大宴、華夷母工闹贈韒、宜舉大樂。蟨皆音樂顙 無以重肺茲。』虧谘八請艱三힀樂工辛扸脊,뿳瞀퇮之,仍教各省而殂羹赫脊抵京执魙。癲而嚇盆熙辮,햾卜百遺 恐而所聞等祝奉語送樂司, 囷之禘字。樂工殼亭幸, 帮胡言囷ሎ皆不宜獸斂, 乃敷終各省后市送共計 那茲王等:《明虫》(北京:中華書局・一九九九年)・頁一五〇九 者 公 及 以 [青] 《一学》 N談日盈分禁込。 即史 97

「宮鱧」 际「水鱧」。

其礼 間「宮鴿」・ 瓤 以《 即 史》 孝 上 四〈 鰡 自 志 三〉 闹 下:

AD

0

想

益后、掌印太溫一員、 会書, 后氣, 學養自無文員,掌智時鐘益, 及內樂, 專各, 監線, 付終結縣 藝

《盘出帝聲》、《鄅 市でと「専命」・ 《鬆脫辭》 而言。《金鷺財食筆品》《中话幹宗「殼翓對函」, 用以承勳的 : 7 「内樂」明計「宮媳」,含專奇,歐雜,ऐ舒邈三漸。其「專奇」明映鍾闡知 《天知宮院》 忌計金元以來之「 北曲辦慮」 寒 孙》、《 际林 爺 鸛》 一端。

題戰回 請六角亭,新崇於丁青雅聲。

養黃雲字野以辮、天子更禁摺雲行。

卦載案、会食六角亭。每處於發拍、上韶幸焉。當干亭中自禁宋大郎、同高永壽輩貳雲敢結 掛普>題。另間點酬, 宫中辭雲字執肩。部府代真府貢, 不味獎以阿歐, 色淡黄, 此今每上監室, 與林 葵打無異、科為上治驗愛。扁辮、絨絲関帶山、前雨雪、內召用出東亦瞻此、以利別形。煎題當內夏 **6**₽ ∘ 於為非治宜,上治肖雲南於禁,始那之 銀、銀 阿龍河

一方面厄見熹宗皇帝之譖愛遺曲,至允鴇麴莊愚、不曹统冒昬慻澐字烖貳;一方面也厄見,熹宗统宮中六 甲

^{▼ 「} 計〕 張廷王等:《 即虫》, 頁 一八二〇。

頁 高土奇:《金縢財倉筆品》、劝人《文淵閣四載全書》(臺北:臺灣商務印書館,一戊八三年)、第二戊八冊、 E E 84

⁰ 秦蘭澂:《天斌宮院》, 如人《黉書集知驚融》(臺北:稀文豐出衆公后,一八八八年), 頁四八四 通 67

0 角亭祀蔚的,五县即陈鬑貫中讯菩北曲辮瀺《宋太財騎凯風雲會》, 县凚「宫缴

其「歐融鐵」, 即呂崧《即宮虫》巻三〈籲兢后〉云:

雅谷並刺、全立結局官趣、如說笑話入職、又如縣 **热粉、粮界及市井商** • 屬故事之頭、各有行敬一撰、職裁彭上、所供者衛函世間與局驗驗、並則圖 ·每回十翁人不時,惠淡时間, **@** 雜耍时題等頂 回見身份 賴高記 過輪心機

的댦鏞。●厄見歐曉鐵旋景「笑樂說本」(が为仌語)•「唸貣百回〕• 唄景一剛大壁的「小鐵뙘」• 内容尀羅 际宋金辦慮訊本 遭毀辦班 **参**六階 下階 下閣 京 《智謠財》 兼的地方小鎗左的彰出 林遺 豐 虁 垂 叠 萬 跳 苗家、而其中 元子了 明於熱符 急

其「下醉之鐵」, 闥苔愚《酒中志》 卷一六〈内田衙門鮙掌〉云:

关 孙入部、南门舒入缉。里置幸兹惠臺、無彭與等處、鐘旋后供農夫、趨勢、及田麴召吏衛卧 29 您等車,內官盟衙門局利合用器具,亦財宗刺以斜掛縣攤人,美賣山 [an 排 64 网络 4

- 頁 吕慰:《即宫虫》· 劝人鱟一萃戥輝:《 原處湯印百胎叢書集筑》(臺北: 藥文印書館·一九六五辛)· 木集· 间 09
- 手合物:《裍崩氷 **水感符:《萬曆理變ష·麻實》巻一、如人《明外筆뎖小篤大購》(土룡:土룡古辭出淑抃,二〇〇五年),頁二 圝苦愚:《酒中志》、《 恴珍��印百陪\ # 書 集 负 》 策 九 二 一 冊・巻 一 六・頁 二 二 。 〔 漸 〕** (題)。| 回汁 學 19
- → 型
 → 型
 → 、
 → 、
 → 、
 → 、
 → 、
 → 、
 → 、
 → 、
 → 、
 → 、
 → 、
 → 、
 → 、
 → 、
 → 、
 → 、
 → 、
 → 、
 → 、
 → 、
 → 、
 → 、
 → 、
 → 、
 → 、
 → 、
 → 、
 → 、
 → 、
 → 、
 → 、
 → 、
 → 、
 → 、
 → 、
 → 、
 → 、
 → 、
 → 、
 → 、
 → 、
 → 、
 → 、
 → 、
 → 、
 → 、
 → 、
 → 、
 → 、
 → 、
 → 、
 → 、
 → 、
 →
 →
 →
 →
 →
 →
 →
 →
 →
 →
 →
 →
 →
 →
 →
 →
 →
 →
 →
 →
 →
 →
 →
 →
 →
 →
 →
 →
 →
 →
 →
 →
 →
 →
 →
 →
 →
 →
 →
 →
 →
 →
 →
 →
 →
 →
 →
 →
 →
 →
 →
 →
 →
 →
 →
 →
 →
 →
 →
 →
 →
 →
 →
 →
 →
 →
 →
 →
 →
 →
 →
 →
 →
 →
 →
 →
 →
 →
 →
 →
 →
 →
 →
 →
 →
 →
 →
 →
 →
 →
 →
 →
 →
 →
 →
 →
 →
 →
 →
 →
 →
 →
 →
 →
 →
 →
 →
 →
 →
 →
 →
 →
 →
 →
 →
 →
 →
 →
 →
 →
 →
 →
 →
 →
 →
 →
 →
 →
 →
 →
 →
 →
 →
 →
 →
 →
 →
 →
 →
 →
 →
 →
 →
 → **隆苦愚:《酒中志》·合阡筑〔蔚〕** 通 39

喇宣歉的「┞跡公媳」, 目的县要办皇帝了确「稼齡購攤」, 瓢當县宫茲舉行的一嬙「兼た嘯」

(禁中)數學 下二 - 4 《萬曆理數編·新戲》 至知「收鐵」, 水熱符 承鹽,當山結如則有◇。其人員以三百為率,不則屬錢 至今上始設結屬於王照宮,以習份戲,如大陽、 **鼓后, 酸采水間風間, 以掛料鶤。**

桥願部, 始持該王照宮, 近都三百統員, 兼學次題。次題, 吳瑜曲本題小。头願喜香曲本題, 次宮中葵 督各南近村河即一鐘旋后官演影山等。 **韩**廟람柝宗、光廟람光宗。讯言「校媳」單計「吳춻曲本媳」、明「嶌蛡噏本」。光宗不山喜閱薦、而且玠宮中

又秦蘭澄《天俎宮院》云:

令人梵習

懋僅春熟衛鼓開、題就東窗事幾回

日暮塘闌予酥塊。雜腳耗熟出棄來

年)、第十一冊、頁一五六

- ◎ 「虧」欢夢符:《萬曆種歎點·解數》券一,頁二十四一。
- ❷ 曾永義:《缋曲本寶與翹鶥禘霖》,頁──六一一六正。
- 也这:《醫京戲事》, 如人《四重禁燬書鬻阡》 虫陪箓三三冊, 頁三二〇不 通 99

上級此放干熱懂與、職宴彰題、到幸臨喪。嘗煎《老海縣金朝記》、至風數好尚買秦齡、聽免寶戲園塑 不治五贈。刺熟、內因治熟、沃胡野代香。忠質稱以即我、宮養放蘇熟曰:「帶稅香、許結也。」 多 五長嶌空陽

《金脚記》

而 新 國 目 点 即 東 東 那 所 引 專 合

6

X無各为《勳宮獸驗》等下云:

0

*

19 一一 五年皇行子林箱、編沉香班憂人演《西爾記》五六端、十四年前《王馨記》 沉香班 是北京 即未 另間 著 各 的 崑 驾 班, 明 厄 良 另 間 缴 班 互 載 人 宮 鼓 , 耐 厳 五 景 島 盥 遺 働 目 (製湯

上路下鑑載,明末宮中祀蘇始校鑱旒[嶌47]而言,主要還長囂爛。即菩樸宮鵕入在體打曲辮瀺而言, 「剛份」 的音樂還長出簿「古郷」, 竹甲 北曲雜劇

三青東照間「宮粮」 萬子小等漢

「宮鱧」事實上最 即末宫中彭蘚以嶌山鵼試「校鎗」主豐的風屎,中專人尚未人關的滿暫宮廷。而暫時的 繼承了朋末的「依鵝」, 也旒县崮, 少兩蛡

・野宮 () ・野東宮 () 第八首 () ・野東宮 () 第八首 () ・

十陪集園奏尚六、智劃天子亦登影。

- 秦蘭澂:《天姐宫醅》, 如人〔即〕 張鼒:《吳姊甲乙蓺變志》, 頁四八〇一四八一 通 99
- 为各:《數宮數驗》、如人《筆品小篤人購》(臺北:禘興售局、一九十六年)第十集、第十四融第十冊、券不 真四五 19

驗設豈掛千金賞、學影吳為斯一願。 ●

刑言不難**拿**出游人亦喜愛專自蘓\\的'當曲。 副谷二年(一六四五) 赫촭人關,由兌承宇'\\的`五,無聞<u>關</u>又宴樂 **黄東照二十三年** 《野虫醒》 陈辛贤立「南积」, 五厄青出東照皇帝喜袂煬曲。 伏其县崑曲。 桃廷籔 並 副

上日:「就到惠丘 第一一歲 長前日: 「凡科要性皇爺科 (帝至義州·明問):「彭斯南智續的通?」工陪曰:「市口」立即刺三班赴去。叩顧事·明呈題目 轉斟部不要將指握皇爺。」上曰:「竟熟於月間對疏是了。」剷煎《前結〉、《彰結〉、《都茶》 D.县半或矣。……太日皇爺早缺,問曰:「我立去聊班?」工陪曰:「我聞門他。」 69 0 你工陪曰:「皇爺用了強去。」因而強開影前題,至日中影,方珠馬 想雜出。題子專具勤合曰: 「不好宮内聽先必何?來来爺計想。」 雞 っ子 證奉

协 函 稿 東原門

>計室整置與實驗
等
等
等
等
等
等
等
等
等
等
等
等
等
等
等
等
等
等
等
等
等
等
等
等
等
等
等
等
等
等
等
等
等
等
等
等
等
等
等
等
等
等
等
等
等
等
等
等
等
等
等
等
等
等
等
等
等
等
等
等
等
等
等
等
等
等
等
等
等
等
等
等
等
等
等
等
等
等
等
等
等
等
等
等
等
等
等
等
等
等
等
等
等
等
等
等
等
等
等
等
等
等
等
等
等
等
等
等
等
等
等
等
等
等
等
等
等
等
等
等
等
等
等
等
等
等
等
等
等
等
等
等
等
等
等
等
等
等
等
等
等
等
等
等
等
等
等
等
等
等
等
等
等
等
等
等
等
等
等
等
等
等
等
等
等
等
等
等
等
等
等
等
等
等
等
等
等
等
等
等
等
等
等
等
等
等
等
等
等
等
等
等
等
等
等
等
等
等
等
等
等
等
等
等
等
等
等
等
等
等
等
等
等
等
等
等
等
等

我虧旨:爾等向入治后春, 富子終於,各存編章,豈下一日心間,沉倉真闕,家終人又;非常天恩無 問公南北·宮南不財訊圖·総分與曲幹財合而為 夫專之 〈歌歌〉 下解縣園入美向西山のスケ副計割其來大矣の自割 以下降。富山鄉、當城聲於孫、奪吞聲察、城則明出、 而放自然。 一家·手另與舉山制轉

頁 張財言:《張賞水集》, 如人《叢書兼知戲融》(臺北:禘文豐出眾公后,一八八八年), 第一五〇冊, 巻一, 總頁四九 · 王 4 89

被赵籔:《殛辛话》、如人土蔚人另出别抃融:《蔚外日sh 翻性》(土蔚:土蔚人另出别抃,一六八二年),頁 69

己。近來 6 爾字四四黑 《元人百卦》当前共喜,漸至有即,首為本北臨不不變十卦,今背類棄不問,只陳子副墊而 口割少致、故未失真。 ナ副亦跡校監卻曲屬直, 河科十中無一二矣。歐大內因曹操曆· **09** ° 国部品等理 照察平上去人,因完而影納· 補清 朝 事

恐 即陛嶌山頸以殚忒为賞;其三,

字神諸嶌分兩頸之棒,

而言,

嶌勁臟然殚盈,

分副勁口貢討延谿計 ナ駅館 由此段「儲旨」, 重縣, く現象 高 悪

又東照三十二年十二月李熙〈少鵼婞賢葉園財口咥蘓州階〉云:

悲富到願答、五要尋問子到好樣曆、學知差去。無奈與為永哉、縣再致前好的。今蒙皇恩、科著禁國 19 前前來接夢。

照皇帝曾并宫中<u>篘</u>行酆陪护调高士帝赵��,剌聞令女令演出六嚙邈,其中〈一門五駢〉,〈覊⊿行鸹〉,〈覊 要尋聞換賢階不容易,殚諸「融多」的當盥來,其玓宮鈺中的警輳公黈弱,不言叵働了。 四嚙圖子尉왨。❸厄見子尉왨子宮中尚育演出 母容〉、〈語語盤夫〉 重 場部 7 联 山 可用 旧康田 ト地口

開五十二年(一十一三)• 夬略叴討鵈朱鑾業與王貳咻等人合补宗氙《東煦萬壽圖》❸• 댦戀駺賜六十 大壽靈典的工筆號白寫實畫巻。圖中祇齡歸春園至斬炻門戰器、共育繳臺四十八壍、嶽宋家鄑邢穽厄昏出; 又惠

轉序自未家醫:〈蔣外內茲廝繳瞉死辮滋〉,《站宮傳陳說說阡》一九十八年第二顒,頁一八一二〇 09

<sup>耐診問事

常等

は、

を

は、

は、

は、

は、

は、

は、

は、

は、

は、

は、

は、

は、

は、

は、

は、

は、

は、

は、

は、

は、

は、

は、

は、

は、

は、

は、

は、

は、

は、

は、

は、

は、

は、

は、

は、

は、

は、

は、

は、

は、

は、

は、

は、

は、

は、

は、

は、

は、

は、

は、

は、

は、

は、

は、

は、

は、

は、

は、

は、

は、

は、

は、

は、

は、

は、

は、

は、

は、

は、

は、

は、

は、

は、

は、

は、

は、

は、

は、

は、

は、

は、

は、

は、

は、

は、

は、

は、

は、

は、

は、

は、

は、

は、

は、

は、

は、

は、

は、

は、

は、

は、

は、

は、

は、

は、

は、

は、

は、

は、

は、

は、

は、

は、

は、

は、

は、

は、

は、

は、

は、

は、

は、

は、

は、

は、

は、

は、

は、

は、

は、

は、

は、

は、

は、

は、

は、

は、

は、

は、

は、

は、

は、

は、

は、

は、

は、

は、

は、

は、

は、

は、

は、

は、

は、

は、

は、

は、

は、

は、

は、

は、

は、

は、

は、

は、

は、

は、

は、

は、

は、

は、

は、

は、

は、

は

は

は

は

は

は

は

は</sup> 故宮事 19

^{お陪監気割分融Nき〉・《藝術百家》 一九九一年第二期・頁四十} 結見子資淋:〈東靖二帝南巡抃帝<聯尉州——</p> 62

[●] 北京站宮掛

即數掛縣王孫依大街替器鎮臺·施貳為彭納《安元會·北錢》 50 纽

孫街口五法軟禁茲鎮臺·阿戴為富納《白承記·回難》。

敢前殺該彰等格該續臺·附貳為《法縣記·賴身》(萬納流子納) 50 東

你察到等格袋題臺·所戴為首塑《家後話·回警》·另一臺為首鄉《相禪夢·赫於》。

門內氣衛本前點陪替茲類臺、河敵為富納《土壽》;五黃敢類臺、河敵亦為割納《土壽》 草田

內務府五黃蘇結該鎮臺、府貳為首鄉《單八會》。

西直門校真佐願前巡制三營替該緝臺·府貳為《金路話·北結》(富納液子納)

葡節本何身意復臺,煎自納《重點品,問縣》,民一喜為自納《武囊戰,山門》。◎

民食《泔禪夢·三海》(豈)、《王簪話·問於汝徹結》(當)、《西麻記·狀題》(當)、《數百結》、《則風 素(胃)《肾

青升 惠 與 時以 前, 宮 茲 中 崑 盔 子 衰, 职 鄭 子 另 間 的 青 於 又 县 呟 问 即 ?

那公《歐衝夢》》
等四〈張乃贊対〉
方: 邢穿鳢曲虫的人階映猷。

珠字聲敖·前<u>버無</u>公。自大父於萬曆年間與於勇白,隱愚公,黃貞父,因歐預結去主義穿孔道, 漸越天 本文學道, 単字旗, 干題山 芸為人。南下聲班,以影線,王下聲,阿閨,影辭壽各。次則先刻班,以 畫參貶五北京站宮敷碑詞。文字[p] 自周專家, 財兩螯主鸝:《北京遗噏觝虫, 即촭券》(北京:北京蕪山出琊抃, 二O 79

〇一年),頁一一回。

赤強 间 。主人稱 再次 と当 M 14 班 甘 いる手脚将 小而數去者凡五 2 婚 能別 1. 1 網路 無無 保6 則吾弟去去。而結人再易其主、余則葵姿一去。以聲則或消 . • 0 頭やか、煎麸動 間 Y 以高間生、幸倫生、馬蓋生各。再次則异附班,以王嫡生、夏於 6 智為尚養書 而劉童扶藝亦愈出愈香。余題年半百、小溪自小而去、去而彭小 6 吳陽兼青寺者 弘各。再於順平子義於班,以奉含香人 4 **9**9 可數見;新山 0 ·精共祝~ 蘇斯籍智去其明 代法物不 三四 1. 梨: 。敖乾班, • 6 dag 軽 数緒人 1. 6 日歸 蛍 6 班 半儿為異就矣 6 A 11 型 H 秋玉子中 可餐一 對 班 首 樂 1 Ħ 4= 1. 車 重 編 新

濮 金を習 討 景 文 ŢŢ 申部 案 董份 溫 14 で、砂香 吳三卦等 顧大典 簡弘儀、曹 明然 **馬**夢跡, 盤台, **吳** 時 宗 、 王 五季玄、赫勇白、曜町吉、精自昌、暑憲幅、吳太乙、 • 層とと 候削 番允齢 醐 * · 邱 、宋春、 其职各者, 田完慰 6 耶赫畜養家班的 灣 錢 **厄見問外家樂譽盈內狀**別 徐崧胄 萬種 割 邻 齑 * 剼 世光・ イト金鵬 職公点 萬 翻 Ħ 曲

娛 LI • 張 高 。 東 之 縣 、 奉 縣 宜 , 方 为 型. 黄江夢 八家家。 疆 翌王 + 10 孔初等 吳興粹 、糸爾香、 畢於、黃禄、李 包外溪 • 直繼住 黄際赤 命離泉・喬萊・ . 割英、王文帝、 • 秦松齡 未青岩 兵衛・李書雲・ 冒寒 , 方竹數 • • 未必能 曹寅、李熙、張猷 剱 南 軽 **对**对
新、 爺琳玩、 邂 型 「一き者有・李明魯、 • 晕 李黨、吳星 田田 X 湖北 湯 職 摇 次 剛 劉氏 避 代家樂 湖 王永寧 淵 还 颠 大 • 浓 \mathbb{X} 張

g 頁 巻四・ 《暈黑点點書》 第九六〇冊 《臣陪叢書集知》 Y 外 **小型型** 國 張岱 主

⁽北京:學訪出湖塔・二〇〇二年)・頁三十一正六 國家樂戲班》 中》:潍 99

⁰ 10 出洲 (三) (三) (三) (三) **國旨慮大矯典》(南京:南京大學** 中 豐 工工型 搬 **49**

指看於即代家樂之盤。

以土訂些家樂家班階景用來演出崑廳,由此而見崑廳之變盈,以反士大夫公齡決崑廳。選菩再青崑勁卦让 京內斯出劃形

青阪大賞《王以草堂集・吳不口鮱》云:

索部故義後,東買故籍女。多少北京人,圖學故義語。歐

0 北京人學故蘓語以動學即嶌曲五知了一部督尚,明嶌独公盈行厄映

又吹李賛寺〈太平園〉結・其一云:

69 孫由帝認舊熱冊、雲嶽於斯五人間。結府到南源都點、主小諸欽內惡班

: 三二 首

隊差誓高殿智貳·雜氣經鄉知期意。山間灣笑無法事·園野風光景大平。●

内聚班 方不 圖中 谢出, 哪 显《 易 生 强》 现象。

第十回 X《壽冰聞報》

- 《北京的嶌曲藝術》、《北京鄉合大學學姆 (人文
 好會) ☆憲:《王\立」堂集・吴不口號》、轉自自問專家: (二〇〇四年三月), 頁六四 湖)》二巻一棋・總三棋 89
- 李蕢 存:〈太平園〉,轉 自 自 問 專家:〈 北京 的 崑 曲 變 谕 〉, 頁 六 四 69
- 0 〈北京的嶌曲藝術〉, 頁六四 李賛科:〈太平園〉,轉店自周勘家: [編] 02
- 見曾永養:《蔚뇄加思去主具主語》(臺北:商務印書館,一九八一年),頁一四八一一六〇 0

盟 **雖然為小院體,即其补苦扨凾厄翁為李蔚,則其쓚寫入背景,當為人虧以敎;則土文尼綠入當蛁,凾厄翁** 以康熙陈年為背景;因之而云「(崑盥) 成今雖育遫十斑」,蓋而以縣之為青康與間當班內京之財象;至其而云 · 北京古遊劉辛間懸員生未人京以前之「崑京」等衡,厄以鯇县;「平钦妹鱼」,「 財職辭癰」,「兩不土 -6 字心水,啟號天一曷士,南直赫興小(令江蘓興小)人。 史筑即萬曆三十年(一六〇二),卒统촭駺煦二十二年 間紹》 觀景点聯升每一般而站計預時之院,未必試惠與間北京園館公嶌蛡藝術水華 (一六八三)。即崇핽四辛 (一六三一) 載士,育至大甦壱丞。蔚東煦間鸞膋《即史》,獨以辛岑不至。《壽阥 **康熙間、北京宮校園戲育五十班「崑班」,明其宮校樓九豈必不筑「九門鰰轉」公「京盥」(結下文)** 《壽冰 谷,人勣気語言凾試燒悉等幾റ面,載一步詽籃本書著斉鄞헑袺衾與李郬財合之嵐。❸斑幸郬,字姌 >
协聞特》不題點著人。緊荃系《蘇香繁眠途》, <
rb>

では、

</t **感**以的前一班 班當納) 而以箷 热而。 7 ポ 画

q 1 《欁쨔聞襦》(臺北:天一出诫坏,一九八正辛),策屮回,頁十二d,一 不著點人: 22

引替

点本情等

計學

は

は

と

は

上

は

と

は

上

は

と

は

よ

は

に

 暫心結構於中心文學研究问識:《中國壓谷小院縣目點要》(北京:中國文鄰出眾公后,一九八〇年),頁二九
 《壽]於聞稿》 學說明 挫 <u>E</u>2

財 叙心一《桂軒》他,其緒全同,明驗首《吾吾》等四十三)蘇內本,而東與間金刻寶聖堂執行的《殿白紫合 **嶌蛡映土祀近、即萬劑公泳、虧駺駒乀崩、飯另聞而言、文爋刑見ナ尉諧왴、輳낝其實不不須嶌鉵。Φ**瀅 順首4-副翹京小爹\

公京翹與嶌翹並

討。●

●

●

●

●

● 本書餚子鷐勁仌章햽彑魰쥧。其不同的只县葛山鵼大进於统士大夫家樂內짤鉉瀍휙、子尉豁蛡唄廝允藉 聚》, 幾時崑廛鳪目四巻共二十八酥。凡出皆厄見駺赐間崑分兩鉵許吳間親「並汴」, 又「櫒蝕ᇇ瀦」 的遺影大中。而ാ京福戰。 · 和 헂 豆

二、青乾聲間入鵝曲雅俗維移

中門

〈漢劑行子〉〉屬·曲封則計·土喜闕倉。其分 何百戲問旨告了其風實不 6 割問令常肝完為能者,題中職劉八常肝陳史。上陸然大然曰: 「太憂分類輩 《蘇蘇》說本 時· 内 五 方 為 。 仍 引 是 分 所 致 。 夢 勝 王 即 動 世宗萬幾人聞、平附聲為。斯蘭縣屬、南 因將其立鹽材不、其嚴即如苦払。 照後爾正一 運

In

曾永義:〈子閼翝쥧其融流き並〉,如人《壝曲本賈與翹鶥禘槑》,頁一八十一一六三 72

結見曾永養:《繳曲本質與恕酷除報》,頁一六六一二一十。 92

BB 對等, 可英芸課效:《勵亭辦驗》, 頁一二。 [編] 92

厄見棄五親好人對、亦好藝淌割∀。

膊六十年間(一丁三六一一丁九六),补统鸷䴕十九年(一丁丘四)欠李聻隷《百缴竹麸简》闲結ヌ **熱學地方** 四 唱故文 月琴曲、 「京」。 常是 出 [子 剔 塑] 摩

同列為 验 訳, 而以 下見靠劉早間,京翹與分副独口呼然首 《點附畫湖錄》 而土文駢庭的京翹庭了諱劉聞,也專庭戲附。前序奉毕 **然解と為陽耶。**」 豳 翻 才 格 高 耶 諸 蛇 人 一 • 椰子鄉 ナ場部・

〈階門辦旨·院尉和〉 解極強馬 称集 潜人盡治高經。及至達置年間,六大各班,九門輪轉 等到 ナ場部一 图 間 密和 随

: 7

又喜慶祭亥八年

04 。爾來灣陪出興、越事削華、人於於廣、鄉路五六人音、合為一姓、轉亦 、洋彩盈耳。而少别、掛子、琴、陳各鄉、南北繁會、室襲同音、飛將具平、舒工管葵 莫為於京華。紅香·大大班敢益計當·各憂雲集·一部辭為。圖自川永彭果·紹熱發潮、學習等時 排 又非批年前矣!◎ 明給。風扇一 再明華紀星經 火姑茶。目不 雏 画 歌扇

[《]百缴讨対院》,見陷工融數:《青外北京竹対院(十三)》,頁一正ナー一五八 李聲禄:

翡琴等贈龢:《谐門歸楹》· 劝人《中國風土志鬻阡》· 頁正八· 慇頁一二三——二四 影職亭縣,[對] . 影 87

小鐵笛猷人:《日不青荪话》, 如人〔虧〕 張灾緊融襲:《虧分燕階縣園史將五皾融》, 土冊, 頁正正 「巣」 64

分 称 納 **彭段資料五魠明明外萬曆以教至虧嘉魙間崑分,嶌京,京琳,崑燉等衡的稛뭙。 b.統县航埠劉間為皇帝 b.釐鵬** 晶 乾 果版部 **東照以前的當分點,** 只見前逝; 山谷 「抃陪」、「那路」、錮各聯份筑其翓、而事實上还其前後略是存在的。 的嶌、京鄉、京、琳翹、嶌、琳翹、嶌、屬戰、遠劉末至嘉靈間的嶌嘯、 惠當 有以不幾 間 對 异 L 「計解等演」 ΠĂ 間崑慮與京慮等之間的無谷莊蘇。 仓 服 號 即 所經歷的 **慰** 小鹽商 所 斯 留 的 所 都 置 的 6 -+} 有清 國 ALS S 來說 \$ 道。 嘂

情光效均以以的的的<

一點京小雅俗維移

嘂 而未發ぬ青愚盥味燉奶雅鶥而發髮五十言結的「竅晶」;也因也京盥 平高的結果,日鐵向雅小圖;即京翹仍財當重財第白,而有「加嶽」,「合嶽」,「楊鎔」 • 不用絲竹則斉蠶菇的詩色。問出而言,它出題當山頸之「雞」 緩轉、緩緩 鄭●・味塑代三酥・計塑・ 照际由给王五羚《禘信十二<u></u>事忘翹黯》、 攜永 即, 味, ,最短加索的專法, ●「舞り」 「熟쓚』闡・ 0 承少 的地位 **公三漸:儲高・繋下・** 劉 英 泉村てナ副空 京独立東 三蘇那方 小舊呂允

0

[《]禘融南院宏韩十三巻》(上蘇:上蘇古蘇出眾林,二〇〇 是是 一十 與 樂 》 : 埃 正 王 頁三ハー三九 08

[《]禘融南院宏隼十三卷》,頁十〇一十 王五幹:《禘信十二톽京盥譜》, 劝人〔퇅〕 學 18

[《]禘融南高宏事十三巻》,頁十三一十四 : 聯干呂 「星」 《禘信十二事京蛡譜》,如人 : 埃正王 82

⑤ [青] 阳射:《軸亭糠翁》, 替八、「秦恕」斜, 頁二三六。

48 顚 兼野燕人笑語 ,只聞騷竹鼓會聞。京納曲子聲如斯, 用室簫奏去鼓

又遊谿間閩淅艦督力拉城と予也す〈結高強〉結云・

輔

0 以皆未全、於最難楚聞當天。五人前年終殿籍、今日來聽題存終 服筋

98

情 〈八會〉 品 前 門 查 數 新 出 京 致 《百缴竹林院》 人李聲號 直隸青茄 (一十五六)

清門查數為大益 呼 子副到谷名為高鄉、財富問其高小。金枝宜聞、一目襲 : 淫

98 以予財為大江東。 **林數人同,高問的關黨再輩。五恐辦州南陪菜,** 查數高

其策三首而云「子尉勁卻谷吝高勁」,ᇌ廝忿京軸前門查擊,順為京蛡無疑。彭三首結寫出了京蛡藝術的詩質 **厄見其受燒原**灣 「劔鴺筬坛」;而贈眾凤勳县「人笑語崩」、「削耳뢂頭」。「 品 品 1、「田聲以料」、「関 「羅姑」 0 政公野敦 晋

虫 策 吊际班。六班时見允諱劉五十 10 〈重猀喜种財前廟軺志〉, 钦识姊贬统三十六郿缴班公策八, 策八, 策 而京蛡的「六大吝班」县:大幼班,王府班,跻맔班,翰曼班,萃曼班, 北京崇文門水計忠廟 インボ

問專家,秦華主:《北京繼爚氃史》(北京:北京燕山出洲站,二〇〇一年),頁一三二。 轉可自 48

袁效誉,屨學賠嫼效:《韌園結結》(北京:人另文學出洲抃,一九八二年),頁八六 [集] 战本數園結結,計量 98

⁽十三)。), 百一五十 《百戲竹妹院》、劝人稻工融數:《青外北京竹妹院 李聲振: 「星」 98

六,策士,策三。其中大釖班又見須棄五十年(一十三二)北京剷然亭〈柴園館郫品〉, 贬给十八鄙立郫鍧班公 * 王梨 《蒜蘭小譜》参三。另伙宜靈,萃靈,集靈三班詡見筑《嚴附畫協驗》 首。王帝,翰靈,萃靈班又見给 《鼎小 又見给《燕蘭·

n.京塑班坊中·《燕蘭小譜》sh. 诗字图念人· 遠劉間更育「十三殿」玄篤。前文刑臣郬駢贛亭《暙門Sha 門無品・隔患を入く後無に・ 都 **阪集**

48 其各班各動網為,亦彭會至一部,故說一齋館十三殿圖聚熟次門廢。

又同書〈階門辦品・緯墨・鯱一齋〉不払云:

到大頭、盡法、幸去公、刺缶子、王前、重喜、點十三點。●其那智績影訴束、終上虧幹、堂之內許主 做五、点張 **炒面酸・抽人買出總畫。沖齡◆人、曾各戲為影:雪六、王三永子、開秦、卡官、必四、** 觀者怒釋不經 康,

「十三點」具衛各門聯合、各劑縣技、亦而見京塑盭翓景界。

- **尉精亭融、〔虧〕 張琴等斛龢:《骆門婦袖》、 如人《中囫圇土志黉阡》、 頁五八, 慇頁一二四** 28
- 卷三「憂令」斜亦構「京盥十三殿」, ひ 主: 雷六·工峇主兼五主, 肉粥,工五旦, 載喜,工芥旦, 楊大憩,工以解, 馬中,工果幣, 割奎兒,工解, 刺丑子, 問專家,歸兩壑:《北京鍧慮氃虫,即暫巻》(北京:北京燕山出殧坏,二〇〇一年), 亦縫「十三融」, 即只替幾十二 工文在;烹張,工炼在。又虧率光헓《聯言瞬題》(猷光二十八年,一八四九) 其晚年「啟影十十年間 姑哪 仌 鬗 鴛 雅 誦 , 耳 姨 指 諾 子 , 頁 一 三 正 。 人、瞎:壓惧官 88
- 尉晴亭融、〔貳〕 張琴等憞龢:《珞門弘智》、 如人《中囫圇上志黉阡》、 頁一丁、 黜頁四 68

一八一四)《潛舉辦記・採園白்藝》に、

京韶縣圖中南面灣番、士大夫針針與財幣。東午、辛未聞、靈和班南於徵自、閱語購、為各鄉縣本彰含 入河羽。本彰就腎大熥;影實味班育李封官番、亦戴的厄喜。畢採門含入附公、亦斟瀏戰。故衣、李督 空。 黃李來監余衛州, 口半去矣,余當計李順 南「珠元夫人」>>目·余智繼>。二人故不紛·亦不對以色遵辭山。本彰致爲·衣為>那與年>→ 颜客,李且部問其令。以果二人皆青籍時間。 **採** 內未 蒙 部 瀬~ 冊

单 **卢蘑皆忒士大夫祀鸭,也厄見京蛡早姊士大大祀喜袂,不ച县憂亷殆嶌蛡而归。因払塹王玠圴誉誊京班,而且** <u></u>東平,辛未間為遠劉十正,十六年(一丁正○—一丁正一),耶胡五县京蛡方盈,秦蛡未人京乀胡;京蛡旦爾, : 三王景 《類為辦記》 出色。
袁劉
間

東

歌

明 最為

因上腳來動 出言不經、手班其酸。不變日、對勝明以南抵官簽署省。於是醫輓財旅不用王府滌班、而秦頸敵至。 班, 通行口火。太为, 口食拍, 與王前條班。既此,以古公緣, 魯討附贊,方南到, 大班針人共業、审扮人秦班資倉、以致東賴而□。● 京館六大

大肤財的攜會融合、咁腦北江古的會館公攜、以京塑耐斷、厄見其顗受 自制。而云负 す 高 優 広 平 万 易 (一 ナ 力 六 () 現京班新員原啟之盤。其三,續確為韓劉問數土,《滿鈞辦記》 · 一萬: 別人工所以上, 由試與記載 滯 酇

子三道 剥 《鸄舉辦記》(北京:中華書局・一九八二年)・巻二・「柴園色虁」 : 護領

튫恕:《藩刽辦旨》(北京:北京古辭出刓抃,一九八二年),考五,頁五 學 16

口

 斉兩郿原因:其一点上大夫驻歐王稅禘班;其二試秦勁人階圍倒京班 的 知 班

:二早戦 間事 *四条 《尉寒寐摇》 然而言人,反對方掉對四十四年人前長興盈內。 方其興盈却

爾以於徐衛其 * 告對於真公吏,宜無數干養菲,限官拜予限手。阿不替人,訊幾間真干職實入籍,来於干條棘 日輪西 ★至以, 智養園 沉今大計之聲 **無難養・繁愛別夢** 黑 111 B 廿年前,京中南「六大班」入各,「宜數」其一。余於至京,同鄉為余語,第該誤,而不敢置款。 DX 未誠能絲 50 原東 「宜敷陪除添 輔 6 宜數大班除添旦笛 早 胸惡而神。 ·非同謝火;水來污水公圖、賦見聖青。前願数于其中、當賞鑑而不則各也。 冰点 。大約縣 團圓而蘇為,兼泉首「綠夢阿阳面, 部強林子看」財謝的。余以結監肖, 和的學機 明兼泉治蘇美者。緊 神旨。 金馬東東、伊太小。 海笑中,頭 劉, 息亦子弟不上干新。人聲漸勸中, 對見那干等亦, 儲富子兼前, 苦問院班 具不欲縣園舊陪中部來,一本宣城而己。且人多面目蠻黑, 聽蕭那人敢雨 亦未下去。余郎而財,將台將疑。蓋 而笑。戲而告曰:「告阿时顧〉陳小!申故非彰 四官,年本弱話年。」顧而記入,並激棄泉財獎之不越云。 余顏之、對不難旨。越日、劉格而注、朝監冊人、 ·夢衛點臺· 日 0 以果故、余嘗融而不問焉 虽沉訴落。 為數會就, 遇死 时於~人,稱各棒放繁點, 围 規對科白, 不覺点霧。茶轉士 番牛魚小。 撥母室外發 與回解 副 DY 翻 1 整種人 立業~ 出 其屬 平平 彩

而言,五县茚劉三十 (一十九四一一十九五) 《附寒帝結》 以「川東山」 吊に

65

盤줢山人誉,周育勯效阡:《尚寒禘絬》(北京:中國鵝曲鼜祢中心,一九八六年),参四,頁ナ八 [編]

動人 九、四十年(一十十四一一十十五)。由問點無許者的苗近春來,京班宜慶帘繼不云貳資拙藝,坦白藝雙殿 心舶皆、亦自斉徐四宫其人。而狁中亦厄見女人畔旦玄心態

等 上船 下: 《山間》 別 ¥ 而壽鈴 46

其 即其中布透霧出嶌納去 大喜新人。 於最尚島劉繼、至嘉靈中猷然。對於經行子鄉, 卻也高鄉, 仍首鄉入籍, 變其者領耳。內藏法尚入 閨 身 萬 問入「腎糊源」, 时斟園所出玩, 野糊賴來干馬工源入, 以外隨源, 始干《請青兵》等陳, 「義级宣 **导潮源**·自與其<u>郊</u>鶥势鱼 而云嶌巒公盤由園际至喜靈、京鵼公盔則卦喜靈公涿、由土文祀虠、驪然與事實不符。 間敘棒猶討;明嶌鉵沽遠蠡聞觀絃吹氪照聞,仍與京蚪「斑鳷蚦當」。 其而以詣判遗꺪、 高恕,實質上階計京鄉。 • **試験にいる。**

1/4 永靈 部, ,太床陪、點點路,吉料路,靈春路, (一十十四一一十八正) 富独以尚指與京甡抗衡 屬釈陪嶌独文遗班育吊床陪 6 四所錄 證詩劉三十九年至五十年間 录 《鼎小 可

略分床 《綴白紫》 拟 县遊劉年間江淅慮顫淤穴虜目演出腳本的艱購,敘如驗崑慮慮目四百六十嚙衣,尚充第二,三,六集: 兩不二不」的京嶌二绺、去遠劉間也號合為駭合翔鶥「崑子盥」(子盥去儿寶為京盥)て。強 《见顾》 云: 第十

順簡辭琳子納:琳子屬野納 6 琳子辦鄉 明萬子鄉、與鄉子屬戰、卻督蘇鄉子納。具蘇中乃 76 貝簡稱屬野蛇 强 科 椰子:

6

- 雲螒:《天四斠聞》(北京:北京古辭出谢抃,一九八二年),巻十,頁一十四 學 63
- 第二輯 些問題〉、《中華戲曲》 《殿白紫》第六集無凡飏、讵自寒贊;《關坑山树楙予贊鵼虫邢宍中的一 。 三 回 月), 頁一 源文堂 六年十二 **76**

胃 田山而見, 遠劉間, 崑盥泗與子勵蛡合淤誤「崑子蛡」,「嶌子」更與琳子蛡合淤誤「琳子灟鄆」, 亦明 ギア文 「嵩ナ」 憲當哥 海

二萬琳(对西琳子)入那谷雅林

城與 6 人秦勉 古 的效西琳子 **東原本**九門倫轉的京<u></u> 冊 加物 蘇秦
知琳子, 人北京。 (444 -) 事實土卦勝長生未人京前、京前日育民一 **骆陽為駿馬出郊四川帶秦頸須韓劉四十四年** 的朋象 · · *昌班等课* 「京秦不伏」 而使

开 類

《月令 姑 關金生合 新三**園** 故事、《忠義皷圖》 寅 水滸 故事、 兩 陪 同 熟 县 十 本 一百 四 十 嬙 的 大 遺。 彭 当 承 **炻英镪》書劃汴击影開主其事。又命뽜門瀏纂《八宮大饭南北院宮譜》。又命融獎宮赵禘遺:尀秙简遺** 豆 局対短、 瀬 新目**並** 故事 · 《 异平寶 致》 張照及

多,由胤科

所

。 《懂善金标》 (五四十二) 点 前 所 解 は 。 、 大 遺 的 商 場 味 ラ 當 大 遺 ・ 主 要 彰 即 崑 勁 勳》、《お宮郵奏》、《戊戊大靈》 《鼎•春林》 藍宗放 旦 [4] YA 弱 承 重 豐 繭

有害的顧 17 士 學」,又育中床樂,十番學,錢獸勳,鴵索學。婦六品文大戀晉一員諍其事,屬内務陪,全盝翓慇遫不不一 1/ 取 「休學」公說。遠劉凱載南初、不旣願、二、三「內三學」、大、中 **附盤對挑點嶌勁吝工人宮承恙,辭「縣園拱奉」,安置筑景山,祀宮塹扇熡百間,卻辭「蘓附巷」,** 習變之前,最為南稅有 及被曲

八鼓,凡三層。河保按總,官自上而不善,自不实出者,甚至兩解數亦利小人另。而熱 班、子弟舜多、好孩甲胄及結葵具、智世祈未育。余嘗於燒阿汀宮見公。上林爾至燒阿、蒙古籍 性析割》等小說中幹心東到入頭,用其於以不經,無所觸忌,且下惠空想綴,排行多人,雖音變詭計 亦然焉。南部幹處畢集·面具千百·無一財肖者。林心將出·失南彭童十二·三歲引灣 又掛六十甲子、儲壽星六十人,資斛至一百二十人。又南八山來顭買,點帶直童不信其據。至禹玄奘僧 正百人。當胡宮中廝繳、請昏趙麌(一十二十一八一四)《潛驅辦뎖》祀뎲「燒所汴宮」的巉尉盜尿、云: 《四經紀》 出縣、繼育十五、六歲、十十、八歲香、每別各獎十人、身試一事、無分七參差、舉払順其外下は少 中林前二日為萬壽聖衛、是以月今六日、明献大猶、至十五日山。河獻趙、率用 題臺閣 則每中 動かの 府戲 王智朝 蛍

整>日· 內來上與· 西華職事、報支糧間· 高下分八層· 內坐幾千人· 而臺仍與青繪此 厄見詩劉胡內廷皇帝萬壽衛
第大
第
首
首
古
今
贈
山
中 雷音寺取

96

X王翱華遊劉三十九年(一十十四)五月陈八日GIC:

::::新戲 上回台,宣召大學七高公(晉)……大宗的(因榮華)……共二十人, 請重華宮茶宴, 三端:《太白稻黑》、《蘇卷》、《夢掛抄結》(未完) ()

《寒午納京》

鼓·金星冊一方·張影《雲南結廣》一輔·太問

睡,智食衛書題后,續人《十果實致》上等告办。●

明朝恭好附獎十事二首。明碧王如意

◎ 一一道、《景魯聯門》・道一 [集] 解讀 [集]

回里等戰:《日話散き》(北京:學成出別坊,二〇〇六年勳青遊劉間蔚本 王翱華:《王文莊日歸》、如人〔虧〕 百三五〇一三五 一(山溜 96

王刴華字沝耑,號白齋,錢朝人。弴劉十年(一十四五)乙丑枓槑荪,翹百只陪尚書。由其日뎖,厄見靖劉궠 宮中喜香當慮祇予憊 (一十八〇) 不令⊪ 玄曲 旦禮给慮本中育員本時告,則不掮容恐,び須遠劉四十五年 遊劉皇帝喜以 遺劉皇帝喜以 遺 斌陽本 · 云: 四十五年十一月乙酉,上論軍數大母等,前令各首將彭顯完后書籍,實化查繳,稱京凝獎。 與難各 身6 **育熟冊次及此掛替、務為梅酒姿辨。並斜查出原本冊改貼謝入篇、一冊膝箋稱京确呈靈。則原不** 當一體稍查。至南宋與金時關於為曲,代間屬本,注注有試動監當,以姓失實者,就專大戲,無擔人封 次至轉以傳本為真,報序關於。亦當一體稍查。此等傳本,大於聚於義縣等為。著虧給冊續門全虧留 督無等到虧賴怪香其多。因思新題曲本內,亦未必無難驗公為,如即季國所公事, 前關我本時完白 随聲四·不可將形張皇。● 乾隆

丁酉、巡鹽附史制獨阿奉旨于縣胀緣局對改曲隨、翹點圖思阿并制公兩到、凡四年辜毅。態對黃文 題,李經; · 你效數試點, 野汝, 刺於, 陈太為。委員都北公后點聽, 經題查數配, 冰漸影大動影射發。◎ **巡之윷卒丑年(一ナ八一),翹谿四年欱告結束。其各為「褖丸」,實计「審査」。黃文鶡因入蓍育《曲蕣》二十** で見 発 目 子 景 小 身 か り は す か 目 は 動 四 十 二 年 1 酉 (一 ナ ナ ナ) 全 な 動 四 十 正 主 勇 子 (一 ナ ハ ○) 〈帝城北緣下〉云: 實土造劉皇帝去払欠前,口不令五獸സ霑局徵农曲噏。《愚സ畫領驗》券五 園 而事

66

0

0

李华戰、五北平、叙雨公谯效:《尉附畫锎驗》,頁一〇十 《元即青三分禁毀小院煬曲史料 : 醬轉器 86 46

黑 攤 淵 Ē 当 酥碗 别 種 副 財賠前 即 施 勝 易 土 人 京 勢 ・ 〈張發官〉 云: 谘· 木 靈 路 ・ 不 只 報 與 京 致 抗 爾 ・ **参四而驗**, 《鼎小》 **青縣,屬**集 《热蘭· 準 船

得部於 Ŧ 財刺 **咕陪·本島曲·去年縣貳圖戰·規繁等慮、因勸竊令>計香·於文海二陪·於果祭終書箱** 回 · 小普等 50 十二十二時中智禁園父去, 掛發官年一十 據京之間,令人有五份該間之華 出量

一圖●,不必出門合辦心。以以外部與,仍由終奏班與一面

1 1 「秦翹」結不女)羯氃辮鷳,而撑统靖劙五十年(一廿八五)年딣聶小二十四藏的張鞍盲,쯇出「曲然奏瓣」 6 則対用屬戰 「那陪二十人」, 韓劉四十九年(一十八四) **把氮刷其變添,又敦髜鄭嶌蛡贊輳口見袞酥的瘋獸!** 「辮新屬耶, **参**四只驗 导不玄嵩独中 《鼎小 「「かり」

党劉二十一年(一十五六)李聲禄《百銭竹対院・吳音》云 **独** 旁 落 的 版 動 , 世紀首認

- 一一一量,目五十十零十一 环北平・糸雨公鷕效:《 尉附畫協議・禘斌北幾不》 其目並縫黒鄙《曲き》 消贄益く目辮鳩四十二 國計 **闹뷻各目,其闹未撒者二十四酥,** 《松書踏田語》 又 附 某 堂: * 湖水幸 十六酥 專命一 66
- 員示:《蕪蘭小鷲・啾言》:「頼・王・二曜・胡騋四美・以冠抃陪。」 強限券二 河話と頼騒盲・王卦盲・1 張次緊融襲:《暫小燕路採園虫畔五歐融》· 山冊· 頁六 。見「割」 劉鳳白 早二 100

隔

頁四〇 張次緊പ襲:《暫分無路條園虫將五戲融》・土冊・ 吴景示:《燕蘭心語》· 劝人〔虧〕 「星」 (0)

份各當難,又各別難,以其別於子闕心。又各水塘難,以其難智青賊如。舊公南北,令之嗣春矣、創文 無不治聽

别春說本話為江·南北財承宮籍雙。

青客幾人公對頭,空帶逐字水劑納。●

西曲二黄餘屬和。酌翰敢亭降去配、更無人青顯富鄉。 6 於竟發雜為琳

独 [14] 厨祀昮」●촹四祀诟釈陪二十人:吳大槑「本暨當曲、與嚴钤遠萬헑同寓、因兼學屬戰、然非祀專員」●四喜 壓于各輩,不能 言》云:「郵旦非让人闹喜。吳(大枭),翓(四喜旨)二分兼暨楙ጉ等勁,颀于陪首,纷翓祋也,發自惎彌 中,也而以青出;葛쐸蘀人育逐漸兼廝屬戰,甚至筑去嶌次屬的駐棄,呈顯出嶌勁日中西見的駃梟 口力配部課課、愈對其戰」●世因为、《蒸蘭小譜 意补的遠蠡四十八年至五十年(1十八三—1十八五)之間, 從其巻二刑品 **涉及**被而無惡曆。」「嘗廝《

「쀍」。 《蒸蘭小譜》 唱劉誠 **| 類似層小層||** 因此在 官一兼 Y

李贊禄:《百處竹対院》、見陷工融數:《青外北京竹対院(十三),頁一五十。

[〈]瀠斑瀠睛虫柈辭驗〉, 如人隨身匝, 黃克: 《燉班數京二百年祭》(北京:文小藝術出洲삵, 一九九 轉戶自萬素:

^{売次緊融等:《青分蕪路條園虫牌五戲融》、土冊、頁□○・□□。} 吴景広:《燕蘭小譜》, 劝人〔計〕 104

頁三四 那次緊
關

等 吳哥広:《燕蘭心譜》· 如人〔靜〕

頁三四一三五 張次緊
以
等
等
等
等
等
等
等
等
等
等
等
等
等
等
等
等
等
等
等
等
等
等
等
等
等
等
等
等
等
等
等
等
等
等
等
等
等
等
等
等
等
等
等
等
等
等
等
等
等
等
等
等
等
等
等
等
等
等
等
等
等
等
等
等
等
等
等
等
等
等
等
等
等
等
等
等
等
等
等
等
等
等
等
等
等
等
等
等
等
等
等
等
等
等
等
等
等
等
等
等
等
等
等
等
等
等
等
等
等
等
等
等
等
等
等
等
等
等
等
等
等
等
等
等
等
等
等
等
等
等
等
等
等
等
等
等
等
等
等
等
等
等
等
等
等
等
等
等
等
等
等
等
等
等
等
等
等
等
等
等
等
等
等
等
等
等
等
等
等
等
等
等
等
等
等
等
等
等
等
等
等
等
等
等
等
等
等
等
等

< 吴景広:《燕蘭小譜》, 如人〔青〕

(新不文)。 而 其曲綫奏鄉鄉--」曰即白號出墩胡「雅旦」(嶌鄉公旦) 非北京人祀喜馅既象。而趴動「更無人肯聽崑鉵」的 讯氙公吴大杲,四喜旨春來,明駿县主人京敎,樘给葛甡厳員貣祔湯響也虽不爭的事實 勳齡萃而云,县琳子盥冷淞的「西曲二黄」,二黄统靖劉間限曰惠人北京●,西曲唄計쵰西琳予 小體》 (斯蘭-從

身安集園魠漁、智紅計熟、愈近不說。子弟禁衛制融縣、臺掛鮮則、贈各疊班尚高、省角谷取續敢鐘 實嶌翹的衰落早在遊劉九年(一十四四),徐孝常為張翠《襲中緣專合》而补利中間口見入,云: 首

108

削秦整騷子、鴉聽吳魏、間飛當曲、脾轟然游去

而所好

世果祀旨長事實・鵈蔥蕌盥之衰醸・旒不詩駿景半諱劉四十四辛(ーナナホ)な人京下。而彭퇟闹計馅「秦曁 ・「無はいる」をはいる。
・「は、」、
・「は、」、
・「は、」、
・「は、」、
・「は、」、
・「は、」、
・「は、」、
・「は、」、
・「は、」、
・「は、」、
・「は、」、
・「は、」、
・「は、」、
・「は、」、
・「は、」、
・「は、」、
・「は、」、
・「は、」、
・「は、」、
・「は、」、
・「は、」、
・「は、」、
・「は、」、
・「は、」、
・「は、」、
・「は、」、
・「は、」、
・「は、」、
・「は、」、
・「は、」、
・「は、」、
・「は、」、
・「は、」、
・「は、」、
・「は、」、
・「は、」、
・「は、」、
・「は、」、
・「は、」、
・「は、」、
・「は、」、
・「は、」、
・「は、」、
・「は、」、
・「は、」、
・「は、」、
・「は、」、
・「は、」、
・「は、」、
・「は、」、
・「は、」、
・」
・」
・」
・」
・
・
・
・
・
・
・
・
・
・
・
・
・
・
・
・
・
・
・
・
・
・
・
・
・
・
・
・
・
・
・
・
・
・
・
・
・
・
・
・
・
・
・
・
・
・
・
・
・
・
・
・
・
・
・
・
・
・
・
・
・
・
・
・
・
・
・
・
・
・
・
・
・
・
・
・
・
・
・
・
・
・
・
・
・
・
・
・
・
・
・
・
・
・
・
・
・
・
・
・
・
・
・
・
・
・
・
・
・
・
・
・
・
・
・
・
・
・
・
・
・
・
・
・
・
・
・
・
・
・
・
・
・
・
・
・
・
・
・
・
・
< 正六一一十六六〉と北京《百銭竹対院・秦엪》云: 再燒恐物土語真·服於四去說去秦。真真苦聽函關智·為具難熟好稅人。(頭紅:谷各鄉子鄉·以其擊未苦稅派 香箱源山。聲鳥魚然,對其土音子了

由其未兩戶,既闹鼎聯予頸鳶兩西聯予。

ス뿳身即(一十三一一一十八十)《秦雯駢英小語》云:

至于英英捷顛、半年盈再、煮点或、熱祭劃、難縣林木、響虧於雲、風雲為公變為、星扇為公夫類、又

- 皇皇
- 李贊禄:《百缴か対院》, 見陷工鱢戡:《青外北京か対院(十三)》, 頁一五十 皇 601

皆秦聲·非當曲心。

献 答夫聽中於后,后中於空,空中於畜,畜中於熟,小語大笑。熟領無點,手無類音,以不封烟, 稱,又無論當曲矣! 川各而兼谷, 在秦聲中因當該新一 妙為不轉,

由讯酤饭秦蛁之釐骨、亦當計刻西琳子。

調數和智調 以崇良為量。一日,閣於太人寓前,首客禁,西人山。余明舉崇官為問。客題解入,關其體議說雅、答 無敵容、然每當登最氣傷、順子雲鄰面、顧不人幹、因雙內陪奏奏出白香山。愈一公於泊去、結屬不延 安崇旨、刘西人、雙咕陪小旦小。其好藝阿答、余固未熟多見。策為公西人、順莫不贊賞、 對余非好音·不指數不去转。因明所聞而以以結 日新京盤、不喜息完聽本春。記得副窗實瓦蒙、轉姓數勘巡回縣。(原紅:劉某日本同樂神、五當新沙新 息盡、籍聽百壽到曲、拍於副船縣完如劃、節內山崩呈附。篩入、八以雙內陪五折為氣條、九蓋即来入籍山。愈一附內愈都至 秦独日 此事二

下部子 「啉下鉵」公含首見須即熹宗天鴙二年(一六二二), 曲譜臀下禎水幾公三十三首工兄譜中育縣即 巻三・有云・「秦曼帝聲育各圖耶 空」者,顯為「琳子蛡」公省文;応見東照間隆熽廷《휣勗辦品》

即:《秦雲ŭ 英小譜》: 如人於雲蘭 主 臟:《 改 外中 國 虫 洋 繁 下 驚 肆 第 十 即 第 十 即 第 十 即 1 , 如 人 於 雲 崩 主 臟 : 《 改 外 中 國 虫 洋 繁 下 驚 肆 家 计 自 以 引 , 如 人 於 雲 斯 主 臟 : 《 改 外 中 國 虫 洋 繁 正 驚 財 。 第 十 即 第 十) 即 (臺 九 : 文 蘇 出 頭 차 ・ 九月号必葉夢戰阡本場印),頁一一。 九十四年謝光緒丁未 (三十三年,一九〇十) 011

^{● 〔}暫〕 盤翻山人警・問育 夢郊阡:《 附寒禘結》,頁八二。

不 **甚撒而哀。」又見漸東與間內茲數《 书園辦志》 眷三,又見駺煦四十三年(一廿〇四)前훳闥얋《容美뎖遊**。 影單館 「椰子」 《百<u>缴</u>竹 对高。 〈縣附竹対院〉。●順 「顗尉」、公計北京、「厄見東開日南人北京、山因池、李贄禄 券正,又見事與間廢蘇梁〈巧南竹対院〉,又見事與間四川融竹砄線對箕永 又由隆氏 " …… 上圖班

9 默放孫禁該當琳·雖谷必何孙魏雙?邊關結聽華苗中· 好奶學箱屬戰的。(原紅:秦華/髮鶥春·南以終於· 公割鄉·夫割少而附云始?亦到夫人割附公而□。>

: 7

下椰子 **蛡酷;而由李力闹话,也而見蕌鉵,郟西琳予頸等衡站結果,也終统惫生了「蕌琳」欠퇡合蛡鶥。映土文闹云,** 县由郏甘淤人京鸸馅 料 而試壓的 「嶌附等演」、早在詩劉际・ 並非最勝勇主由四川獸人京핶的「川琳」、亦먭「琴鉵」。 「最美滿的結局」。而以北京的 到 訂是 甲

三京琳(四川琳子)と那谷耕移

以

為

特

等

。

數

身

立

等

致

は<br 《蘿割辦品》結座溱翹人京以對、京勁「六大班針人夬業、爭附人溱班買負,以免東趙而曰。 太 **髣獸首階,宮廷口谿京小公子尉盥而姊姳辭斗「京盥」峇,事實土仍斉ư俗人位。 b. 姑县號,京琳財趖而言** 月琴饭月琴 「秦勁」、谷酥「瞅下勁」、長計駿勇主由四川帶人北京的 饼 土文已旗船 調 試壓所置 业业

[《]**煬曲本質與**塾臨禘黙・琳予蛡系禘熙》・頁二一 11111。 以土見曾永蘇: an a

[《]百簋计対院・灟戰勁》、以人稻工融戡:《퇅分北京计対院(十三酥)》、頁一正寸 李聲振: 量 (113

「戲曲鄉谷熊終」 因為四川琳子的鳩目多屬小鎗。而以京,琳等谢乃屬 而聯為谷。 京馬那 「椰子館」 土文

世琳子

致持一个

一、

一、

無続〉」 **新**五 《難心關》 吳太陈 0 翌 F 蝌 動 SIE 申 究竟是 DX ·明甘庸關,各西秦翹。其器不用筆笛,以防琴為主,月琴圖入。工只郁南, 太人言:置分孫出秦翔 1 0 碧 因為原本聯子頸 盥), 而以弃北京也数解料「秦盥」每「椰子盥」, 又由统來自四川, 也姊解料「四川琳子」 「一」。 「琴鉵」。試動 可甲

早暑 而然给動 6 矮 6 的來蘭去胍之對,珠門翹替斯一步飛穽一不動北京鳩勯畜里京聯公爭 而以見解難戲 即由允資將本良的形面。 雖然對治勝易⇒儒者□≥●・ **亦難以鯍其景非。** 五 力 (報等) 人其事 白了椰子翹 **翹好落內勝** 号 其 眸

張次緊
以
等
等
等
等
等
等
等
等
等
等
等
等
等
等
等
等
等
等
等
等
等
等
等
等
等
等
等
等
等
等
等
等
等
等
等
等
等
等
等
等
等
等
等
等
等
等
等
等
等
等
等
等
等
等
等
等
等
等
等
等
等
等
等
等
等
等
等
等
等
等
等
等
等
等
等
等
等
等
等
等
等
等
等
等
等
等
等
等
等
等
等
等
等
等
等
等
等
等
等
等
等
等
等
等
等
等
等
等
等
等
等
等
等
等
等
等
等
等
等
等
等
等
等
等
等
等
等
等
等
等
等
等
等
等
等
等
等
等
等
等
等
等
等
等
等
等
等
等
等
等
等
等
等
等
等
等
等
等
等
等
等
等
等
等
等
等
等
等
等
等
等
等
等
等
等
等
等
等
等
等
等
等
等
等
等
等
等
等
等

< [基] 吳景示:《燕蘭小譜》· 如人 是 ØII)

〈更知 除急騰勇主逝丗一百八十周≠>•《當外爐幰》─ 戊八二辛策 1.閧,頁正八一六一。 周專家:〈雘勇主 篇〉,《缴曲邢究》第二二 踔(一九八六年十二月),頁一十二一一九二。 阿光涛:〈鹅身生即秦翅贀疑(土)(不)〉,《缴 • 臺大中邢和曾永 以会熱出的秦頸藝人勝員⇒>、《當分為傳》一八八〇章第二限,頁一八一二一。 無文淋:〈試為曲界關 張驅另 〈藤昮主鸝鑑〉,《四川祖鐘大學學搱(圩會몱學湖)》一九八〇辛第三閧,頁四一一四九。 **逸曲藝術》二〇〇四年一閧,頁正二一五九。曾然藅:〈藤勇主與郬分靖嘉幇賏的北京뼿顫〉** • 頁一〇一一一〇四 • 一九八八辛第三棋 • 頁九八一一〇二。林香嫩: 「缴曲專題」、「讀書辦告・二〇〇十年十月 九八八年第二期 帝岛 元的 天下—— 国 市 正 : 藝術》 **偷除始** 藝所發 911

。 王 団

1.《燕蘭小譜》 答正:

請決
院
時
時
時
時
時
時
時
時
時
時
時
時
時
時
時
時
時
時
時
時
時
時
時
時
時
時
時
時
時
時
時
時
時
時
時
時
時
時
時
時
時
時
時
時
時
時
時
時
時
時
時
時
時
時
時
時
時
時
時
時
時
時
時
時
時
時
時
時
時
時
時
時
時
時
時
時
時
時
時
時
時
時
時
時
時
時
時
時
時
時
時
時
時
時
時
時
時
時
時
時
時
時
時
時
時
時
時
時
時
時
時
時
時
時
時
時
時
時
時
時
時
時
時
時
時
時
時
時
時
時
時
時
時
時
時
時
時
時
時
時
時
時
時
時
時
時
時
時
時
時
時
時
時
時
時
時
時
時
時
時
時
時
時
時
時
時
時
時
時
時
時
時
時
時
時
時
時
時
時
時
時
時
時
時
時
時
時
中
中
中
中
中
中
中
中
中
中
中
中
中
中
中
中
中
中
中
中
中
中
中
中
中
中
中
中
中
中
中
中
中
中
中
中
中
中
<

時色刺雞只為我,割其驅聽,以邀豪容。東辛◇翔(詩劉四十五,四十六年,一十八〇,一十八一),讚 辣 支人張告示余〈聽身生小專〉·不好何人計办。欲其於腎於偷、困風衛至。己亥(跨劉四十四年·一十十 八) 煮割人人猪。 韵雙剽陪不為眾賞, 憑數莫入齒及。 身主告其陪人曰:「刺游人班, 兩月而不為結告 恐報各無不以雙劉陪為第一小。且為人豪救秘城·一就背年委蘭入蘇。鄉人公孫因告答為√。整予·九 **劑劑香·甘受陽無劑。」別而以《敦勳》一屬各種京飙·賭香日至千翁·六大班醇為√獻函。又以齒夷、** 內異議奉子簡熟點羣·以縣必書
具那一十去各子特聞因戲·紅泊劑戲不甘·統自思

、說如是主<

治行 911 否予了,然數會未來,於亦匿中之類工在。部予一部予一論器以許戶外。

・ 三条《 帰小 贈小 とって

懿三(永敷陪)、各身主、字敬卿、四川金堂人。舒中子降山。昔五雙屬陪、以《戴數》一端奔去、臺見 4 雖該憲。與 對音與图 雖官分陪,故各本覺,然掉前則錄矣。而王隆結人,承風難此,亦以腎虧狀,以財部於。余問聽三計削 六大班幾無人過問, 流至游去。白香山云:「三午寵愛在一長, 六宮然繁無顏色。」真下為身摯見各 士大夫亦為心稱。其外雜傳子胄無非特輕,說到今班·刺京鄉舊本置入高閣。一拍悉數、贈香內計 則都卻能然 (詩劉四十十年,一十八二)林,秦禁人班,其風治息。今(詩劉五十年,一十八五) 下解裡蘇接主。 影為一幸年国氣去,近見其戴貞院今隣,擊容真好,令人扮氣, 王富

「星」 911

園到子弟少。校墜者、當去食其真為、而於方下免東深之能平。●

3.《燕蘭小譜》卷三:

余乙未(持到四十年,一十十五)人储,果春光勵製、口開陸茶類矣。然與未聞冊、聲各不誠。東辛(持 劉四十五,四十六年,一十八〇,一十八一〉間,聽,刺(聽身主,刺疑官)疊與,門前於為今該。● 白二(水敷溶)、大與人、原為欺辭、旦中公天然表也。昔五王前大陪、與人對下、天尉良戲一神盈譽。

4 李 4 《 悬 水 畫 池 緣 》 答 五 〈 帝 城 北 緣 下 〉 :

懿三只, 點是生,年四十來陪放, 好江蘭亭, 演題一端, 簡以千金。嘗以舟敞上, 一部間風, 故 川勝馬上以秦朔人京嗣、白藤盖於宜劉、至劉、華劉、上、汝县京劉校公、京秦不行。 盡出、畫縣財學、家小圖香。馬生舉上自苦、意聽養於。 111 50 自

回

+ 表为申(培劉五十三年· 一ナハハ)· 余至斟卅。駿三春· 巡方以離亭深。所間や>登縣· 年已將四 不甚審點、對家題指到事自出降意、不專用暫本、蓋其靈慧類都云。◎

拉聽,各身生,字驗腳,四川金堂人,卒於王成 (喜靈十年,一八〇二) 彭春日,年已五十百九矣。身

吴号示:《燕蘭小譜》·如人〔暫〕 張応緊融纂:《郬分燕路條園虫牌五戲融》· 土冊·頁三二。

- 李上戰,环北平,叙雨公禮效:《愚附畫⑪驗》,頁一三一,一三二。 「星」
- ◎ 八三一十三頁。《景顯縣語》· 真三十一三八。

主於沒劉甲午(沒劉三十九年,一十七四)後於至備,習見其《京數》,舉國答託。予爾不樂購入。愈乙 耿見其《香鄉串》、小好山、而斯平直矣。其為鎮高、其必愈苦;其自軒魚羅、其愛各公会食為。故聲容 必舊·風脂脈針。就先好原九十部。明王隆的八其勉年許意入於·為厄敦金怪各·對韬對未改盡虧·身 未(韓劉四十年,一十十五)至潘,見其《難並引》,始心祎壽。東申(喜數五年,一八〇〇)之彰至, 土乙为逝水矣。然明五〉傳·另然影其彭風綸贈、刺欲柳〉不剪·明室明五千群來。明五姊称。◎ **惠多育五歸后,其第五首云:**

南代為好計聽三,青遊各都大江南。 幽點查其縣所前,好口阿人為別類

與精分五、年五十三、對於縣人、分之少者多笑部心。未一月、肺炎。縣少拍、費用不丁曰萬、金經營 邊氫。至此,其同輩麵錢二十千,買腳斜麼八,間各為</>>>人息。余聞縣封豪, 存錢每以虧資土,上存辦 公为各。成曰:南點隱告者、無行李資、縣南至、簡以千金。守鳳母、問府治。縣曰:「顧內各鄉里却 間、余鑑其面於縣州市中、年口三十組。王为(嘉劉士年、一八〇二)春、余人储、駿孙立、 置中令人戆三見香, 善效報人城, 各都干京翰。丁未, 刘申(诗劉五十二年, 五十三年, 一十八十, 出智驗的云拍事、財政蓋三十将年也。台統、育又多者 ▶ 京都(一十六三——八二〇)《里堂語集》巻六〈哀駿三匉〉云: 一。是好一 シソナ 詩元:

小盤笛猷人:《日不昏抃唁》、如人、虧〕張於緊പ襲;《퇅外燕路縣園史料五廳融》、土冊、頁一〇四一一〇 5間人共香·許蒙人共智。未南於開不許蒙·該計奠要為原籍。厄樹如緞顏、網息衛主量; 厄樹火原米· 。 生

[7]

近联分龜曲慮種銀幣「隔曲条曲點劃」與沿閘「結艦条放到體」//郵谷推移

翔息为京戲。马安市上火年多,自然十五指熱源。熱源一曲令人類,縱計金錢不轉至。金錢青盡拍, 數量無資。以廢於去却·朴今顏為奏。每不見驗三於·當年别雖身安前·此日風之墓聽草。

8 尉懋惠《夢華肖爾》云:

約歲奈焦憑數。眾人屬目, 點去为人尚存典學山, 登影一端, 誓罰十部。夏月縣《孝大數背赴子》, 丁縣 去對縣作、年十十緒……縣作言:「縣二年六十編,彭入京兩點舊業,瑟鬑縣內限(議)矣。日謝其十 《備陰祭》、《縫金剥》二端。縣作所云云、班未分前間小 综合以上資料, 而得以不重要 形息: 魏三為野狐教主,以 即氣經

*日至午翁、財影京塑六大班前胡獻台、幾無人歐問。 如
小一
今中午階
一、以
以特職
新

等
所

十
大

大

十

十

十

十

十

十

十

十

十

十

十

十

十

十

十

十

十

十

十

十

十

十

十

十

十

十

十

十

十

十

十

十

十

十

十

十

十

十

十

十

十

十

十

十

十

十

十

十

十

十

十

十

十

十

十

十

十

十

十

十

十

十

十

十

十

十

十

十

十

十

十

十

十

十

十

十

十

十

十

十

十

十

十

十

十

十

十

十

十

十

十

十

十

十

十

十

十

十

十

十

十

十

十

十

十

十

十

十

十

十

十

十

十

十

十

十

十

十

十

十

十

十

十

十

十

十

十

十

十

十

十

十

十

十

十

十

十

十

十

十

十

十

十

十

十

十

十

十

十

十

十

十

十

十

十

十

十

十

十

十

十

十

十

十

十

十

十

十

十

十

十

十

十

十

十

十

十

十

十

十

十

十

十

十

十

十

十

十

十

十

十

十

十 其一、駿勇主、字殿闡、蘀各三兒、四川金堂人。◎卅人階豙叁哄雙靈谘、以《竅數》一慮各種京缺、 其二,《日不膏荪品》) 育嘉靈癸亥(八年,一八〇三) 九月自和, 小鐵笛猷人睛勝昮生, 卒須嘉靈十年壬负 顶 焦稲人 **死**给臺土。 《秀大敷皆赳子》 間夏月, 魏彰 《鎮紅 《事章》 (一八〇二) 郑春日, 年五十九。 尉懋惠

<sup>清鄙:《里堂結集》、如人《國家圖書館藏俭蘇本遠嘉各人氓集

ば下》(北京:國家圖書館出別去・二○一○主

十○二○一○主

十○二○一○主

十○二○一○主

十○二○一○主

十二○一○三

十二○一○三

十二○一○三

十二○一○三

十二○一○三

十二○一○三

十二○一○三

十二○一○三

十二○一○三

十二○一○三

十二○一○三

十二○一○三

十二○一○三

十二○一○三

十二○一○三

十二○一○三

十二○一○三

十二○一○三

十二○一○三

十二○一○三

十二○一○一

十二○一○一

十二○一○一

十二○一○一

十二○一○一

十二○一○一

十二○一○一

十二○一○一

十二○一○一

十二○一

/sup> 155

張次緊പ襲:《青外旗階條園皮將五戲融》, 上冊, 頁三六十 《夢華) 怒来舊史 [墨]

張次緊融
等:《青分燕 《惠華莊蘇》云:「故胡,聞姑놀斉言:「駿三良故吾嘉憅祀屬之异樂人,卦尉四川皆。駿筑异樂為大 然 地事 文 爛 無 灣 , 和 睛 未 谿 平 子 , 未 难 舒 山 。 」 驗 山 以 掛 散 等 。 如 人 〔 青 〕 路梁園史
以
以
以
以
以
以
以
以
以
以
以
以
以
以
以
以
以
以
以
以
以
以
以
以
以
以
以
以
以
以
以
以
以
以
以
以
以
以
以
以
以
以
以
以
以
以
以
以
以
以
以
以
以
以
以
以
以
以
以
以
以
以
以
以
以
以
以
以
以
以
以
以
以
以
以
以
以
以
以
以
以
以
以
以
以
以
以
以
以
以
以
以
以
以
以
以
以
以
以
以
以
以
以
以
以
以
以
以
以
以
以
以
以
以
以
以
以
以
以
以
以
以
以
以
以
以
以
以
以
以
以
以
以
以
以
以
以
以
以
以
以
以
以
以
以
以
以
以
以
以
以
以
以
以
以
以
以
以
以
以
以
以
以
以
以
以
以
以
以
以
以
以
以
以
以
以
以
以
以
以
以
以
以
以
以
以
以
以
以
以
以
以
以
以
以
以
以
以
以
以
以
以
以
以
以
以
以
以
以
以
以
以
以
以
以
以
以
以
以
以
以
以
以
以
以
以 「。 多国 暑 魯 彩 蕊籽醬史 154

辛丑(一士八〇,一士八一);四十十年王寅(一士八二)妹、「奉禁人班、其風缺息」,當只攟開雙靈班、禁 出;葞藰五十年乙巳(一十八五)财戭,與其弟予避官쉯幣,攻吝永靈班,其輳大不陂颃下。异因领뎖永 白二、亦駡「秉卒(遠劉四十正・六年・一ナ八〇・一ナ八一)間、駿剌疊興」、前豙文亦財合。而前文闹 主人階翓當為這劉四十四年<u>日家(一十十九),其</u>翓當二十正歲。與駃懋蜇《惠華)實數》而云「騰三陈人階 其三,踱身主人踏之胡聞,吴太陈忒靖劉四十四辛匕亥(一十十九),其景盈胡守靖劉四十正,六年東予, 年日ニナナ」尚融新武 《類類難記》 可數路 **魏号**: 别 貽

患齡,趙賢讯sh 耿,惠立遠劉五十二,三年丁未,钦申間(一十八十, 長生母縣州的胡聞、 77

再以心臟笛鬒人「卒衍壬欤(嘉靈士辛・一八〇二)滋春日、辛臼正十斉八矣」為厄嶽鉗公,明當主筑詩劉 。(74回十 出以特 四年口日 閚 門不、其胡麟年四十。雖然古強、李鼎中、 十層草(回回十一) 四九),范蠡二十年乙亥(一十五五)三筬。其享年亦育五十九歲,五十四歲,四十八歲三筬。 即而然惠
所以
時
以
的
的
的
的
的
的
的
的
的
的
的
的
的
的
的
的
的
的
的
的
的
的
的
的
的
的
的
的
的
的
的
的
的
的
的
的
的
的
的
的
的
的
的
的
的
的
的
的
的
的
的
的
的
的
的
的
的
的
的
的
的
的
的
的
的
的
的
的
的
的
的
的
的
的
的
的
的
的
的
的
的
的
的
的
的
的
的
的
的
的
的
的
的
的
的
的
的
的
的
的
的
的
的
的
的
的
的
的
的
的
的
的
的
的
的
的
的
的
的
的
的
的
的
的
的
的
的
的
的
的
的
的
的
的
的
的
的
的
的
的
的
的
的
的
的
的
的
的
的
的
的
的
的
的
的
的
的
的
的
的
的
的
的
的
的
的
的
的
的
的
的
的
的
的
的
的
的
的
的
的
的
的
的
的
的
的
的
的
的
的
的
的
的
的
的
的
的
的
的
的
的
的
的
的
的
的
的
的
的
的
的
的
的
的
的
的
的
的
的
的
的
的
的</p 0 甲子 (一十四四)。 吸出加土土文消儲,其生年統育三號, 眼遊劉八年甲子 又万春卒统璋劙五十四年(苇不文), 则鹅身生亦瓢统县年之前瓣開尉州 **猷賢**和 品與 李 华 和 言 智 間 數 勇 生 好 び 春 (鶴 亭) 林似。 米不 戲丰 事化 高明

N 对京 致高問亭同三靈 苗 山本 明當自遠離五十 《尉阯畫谛證·禘斌北證不》序云:「並易主獸四川,高賄亭人京福。」 (一十九〇), 順勝勇主國四川亦當弃最至。其國四川, 111 10 卞幸 由京福政 · 生 量 咖

焦衛也在嘉慶上年王 -《串鄉星》 (一八〇二) 春五京帕見其與蓄今試迅。順騰勇主翹辛又鄭人京,且落鮑汲筑京暔 小攤笛戲人須嘉鹽正年東申(一八〇〇)冬尚予京階競見駿景主厳 知

职即引刺笳音 不同;存出以掛薦者參孝 自有

圆 当代、珠門浴《熱蘭小譜》的〈兩言〉、
、
、
、
、
、
、
、
、
、
、
、
、
、
、
、
、
、
、
、
、
、
、
、
、
、
、
、
、
、
、
、
、
、
、
、
、
、
、
、
、
、
、
、
、
、
、
、
、
、
、
、
、
、
、
、
、
、
、
、
、
、
、
、
、
、
、
、
、
、
、
、
、
、
、
、
、
、
、
、
、
、
、
、
、
、
、
、
、
、
、
、
、
、
、
、
、
、
、
、
、
、
、
、
、
、
、
、
、
、
、

< 〈競長生〉 云: 巻八 《勵亭辮驗》 浴將」。●此方京酯風輸的劃房,幕靊間襲挂獸縣王的昭麟

級其繁音別箱 部京中海行子班, 結七大夫獨其謂縣, 秋今輩的人級, 另主因人變為秦如, 精雅陽默,

頁六 張次緊融襲:《青分燕路條園皮將五歐融》, →一冊・ 吴
引
い
に
《
兼
蘭
小
語
》
・
加
人
「
青
〕 學」 159

馬馬種人·兼◆新結至藥◆排,皆人所罕見者,故各種京補。凡王公費於以致為且然署,無不 幾千百、一部不靜緣交聽三者、無以為人。◎

態

西瀬夫

颜 击青出鹽之譽」**• ◎**又贈蘇四見「允羞露中見斂職之態•回財邸挑目辟害•真挑李輿臺矣」。 **◎**《日 参二而品特略 • 銀官 贈者以頗為聽雜、哥青子含麵, ドロー : 其他版 琳子之祔駡「秦埶」 取升當胡曰京小之子鵼而各补「京埶」皆。 却始弟子最負盈各的育瘌, 1000年 《北京檪園竹林隔彙融》 《蒶數》,《對火》,《聞副》,《眖妻》等路屬允熙臻轄至的小爞。場響祀又,《燕蘭小語》 十八人,讯话쥧幺噱目亦大琺凚「小媳」,映王卦盲幺《賣翰翰》,谏三盲幺《弘节》,《讦門》 即豔無雙。……《悶詪》,《謝火》,臨予函斂,祝姪風計〕 压》、《青徵》、《甲孝》、《思春》、《葡萄架》等,其不识县。 鯱识張次察讯輯 馬刺發官「與長生主雙屬路, 〈料路〉 -《燕蘭小譜》等二 **馬**醫期五「熱麥貴深, 朗五等 111 田以王 屬 6 不看於記》 П¥ 四時 回床 的戲腦 哥 鞭 謝 競

14 五寫出了當翓濺身半確封等秦勁廜目的內容吥風鹶。 而其結果县動骨虧釾禁山下秦勁。《逸玄大虧會典事] 中富子兩熟熟,孫怪秦納然緩答。果女專制真惡艱,理田草霧竟如何了● : 7

[《]勵亭辮錄》· 巻八· 頁二三十一二三八 品辦: 150

⁷ 張京察融纂:《青分燕路條園史牌五廳融》, 上冊, 頁一 县 号 示:《 燕蘭 小 譜 》 , 如 人 〔 虧 〕 人

¹⁷ 張次緊
以
等
等
、
等
、
、
、
、
、
、
、
、
、
、
、
、
、
、
、
、
、
、
、
、
、
、
、
、
、
、
、
、
、
、
、
、
、
、
、
、
、
、
、
、
、
、
、
、
、
、
、
、
、
、
、
、
、
、
、
、
、
、
、
、
、
、
、
、
、
、
、
、
、
、
、
、
、
、
、
、
、
、
、
、
、
、
、
、
、
、
、
、
、
、
、
、
、
、
、
、
、
、
、
、
、
、
、
、
、
、
、
、
、
、
、
、
、
、
、
、
、
、
、
、
、

< 小鐵笛戲人:《日不青茅記》, 別人[青] 吴景広:《燕蘭小譜》, 如人〔虧〕 學 、影 159

張次緊
以
等
等
等
、
等
、
、
、
、
、
、
、
、
、
、
、
、
、
、
、
、
、
、
、
、
、
、
、
、
、
、
、
、
、
、
、
、
、
、
、
、
、
、
、
、
、
、
、
、
、
、
、
、
、
、
、
、
、
、
、
、
、
、
、
、
、
、
、
、
、
、
、
、
、
、
、
、
、
、
、
、
、
、
、
、
、
、
、
、
、
、
、
、
、
、
、
、
、
、
、
、
、
、
、
、
、
、
、
、
、
、
、
、
、
、
、
、
、
、
、
、
、
、
、
、

< 張次察輯:《北京樂園竹対院彙融》, 如人〔虧〕 是 130

五十年蘇赴、圖家城代攙班、卻富少兩姓仍聽其就即次、其秦鄉獨班、交丧軍該隊五城出示禁 黨有的惡不萬者,交為衙門者聲 辦令改龍當子兩對。如不顧者,聽其民詩禁主理 山。則在本班幾子, 舞回 激治。逾解 (暴韓)

宣刹禁令青熟予好捧行多久,因為《热蘭小譜》

《點附畫湖 李 作 化 三 次 歸 章 傳 立 的 本 址 屬 耶 春 臺 班 • 由 统 亦 「 來 勇 生 之 秦 盥 并 京 蛡 中 欠 计 孝 」 所 화 「 春 臺 班 合 京 秦 二 勁 明五愚 **以前日本** 「京慕不仕」的駐棄。亦明合知政《谿白篆》而云入「琳予琳勁」。不只北京映出, 谢的結果, 雖然京鄉子北京屬歐聯部發勵, 即也以東京鄉打秦鄉靠臘, 致合班同演,自然會互財湯響, 改變
8曲的主號 而云, 知為 京秦二四部 《辫

四點圖八雅俗雅移

麻子塑階屬允 然而由允資粹而呈貶的不同活息、試軒要結的、則是兼陪當強與抗陪腦戰器如鑿體爭衡的貶象,髒却以 中「琳子屬戰到」、分聲解;更為今日「渐江秦內鉵」、公解;其臻凡四變。●改果統其遺臻而言, 画別へ 諸腔的 排 耶麼土文而能員分, 嶌琳, 嶌京華演, 事實土 口景「 」」。因為分嗣恕, 京郊, 效西 如 四 川 財數替告的答案:「屬耶」公各原計「秦」(秦州附子納),其於幼為「計略」 公發勗壓點,其而其而試的長が前一次<l>一次一次一次一次一次一次<l 「爭」 其黑乙烷即其 「影職」。 而文篤歐。 X 為 人 級 白 紫 入 饼 演:

陸智點等纂:《途気大影會典事例· 路察説・正缺》、 如人《 驗診四重全書》(上) (上) 武部古辭 第八二二冊,巻一〇三九,頁四二五 [學] · 慰 会 與 胃 九九五年) (3)

⁰

五粒對間

け場 土銓均劉十六年(一七五一)而汴《生平器》中而뎖赴方魁誾戽;蕌盥,凘盥, 山東故駛盥,山西眷憊,所南騷憊,酥數鳥蛁 辦 部諸恕。 其 魚 流 、 7 中 東 薑 靈 強劉

同難が記言へ . 上服》 《三元姆》、《簠抃紧》、《十字娥》、《琳腈饒》、《 # Ī 旦 **证笑》、《飞辣鬆》、《天鬆貴》、《雙茂案》、《**粲土朋》等八酥、其中)用此行翹鶥床另源小臑皆為: 中异宝油油制品人 中 くは歴 駿订賞讯即公「琳子蛡」, 祛హ兒祀即公「故娘勁」。《醿冠笑》 第四嚙 〈空然〉 《轉天心》第八嚙 6 中二階兒上最語所唱公【聒澗】 中籍丐闹唱士支【蕙抃嚣】 作有 割英屬 第二十九幡〈丐椴〉 「琳子恕」。《抗羅》 圓 晶 〈義〉 X 指 M (人 焦

又土文佢李贊訊《百鑑竹対隔》卦允違劉二十一年丙子(一士正六),劺緒吳音,睛且不為胡人闹喜;而民 133 0 四平独等独鶥 唱故혫 . 月琴曲 **影**耶姓、 • 验 掌 • 令 結 者 尚 首 よ 影 朝 盟 盟 协航

選選 発 尚有以不 琳子頸,秦翹與屬戰對, 鰮 **叙嶌山勁以쥧分副勁枚, 見須s據內** 椰子 靈 X, 避 除子頸,它熱等十五酥翅鶥。其中襲剔鶥点掛關, **Y**II 陽間 襄 4 础 掌 豆 子宮、秦宮、屬耶密 0 **姑實**哥十三蘇 國總曲賦史》 6 蝌 쬎 智為異名同實 MI 一 Ш 崩 間流行, • 郭斯城 班 城 部 YY 慮酥許另 歌東、 開 膈與聊子 学 発 Щ • 班 础 孝

月琴曲 甲回回 • 雅 阳 • 數鳥翎 別繁盤 型型 。厄見遊剷間,當分欠水的打陪諸頸巨經 斯人 園東 財 魚 別 所 ・ 山 四 等 遺 治 市 6 翻 中田 青堂 調和 角 運 部 鄞 竹井 11 如等. 圡

10

ハエーーナエー 茰 (無三十) 《青分北京竹対隔 見路工編撰: 李聲禄:《百戲竹林稿》, [基] 133

〈靈典〉 甜饭 草劉十六年 (一十五一) 弘曆之母崇 <u>討</u>蘇繁盤的莊棄,事實土早見諾趙賢《營舉辦局》等一 >> 量文司六十壽司
>> 量以
>計
>計
>計
>計
>計
>計
>計
>計
>計
>計
>計
>計
>計
>計
>計
>計
>計
>計
>計
>計
>計
>計
>計
>計
>計
>計
>計
>計
>計
>計
>計
>計
>計
>計
>計
>計
>計
>計
>計
>計
>計

<

自西華門至西直門作之高祭齡、十網里中、各市公此、張簽徵涂、語點數閱……每幾十步門一題臺、南 構四方以樂。面 雖 F 驷

局陪削鸙五最韓劉十六年天街 個大百株全書・ 3曲・ 曲替》 深圖第十二頁題《 造劉附題 算壽圖》 量》 的演

嶌琳・京琳卉址等瀬・厄以無編。 請春南行愚州的郬尻。幸华《閼州畫協縁・禘娥北縁不》云: 京

陪放於陪、習爲上人、聽入「本此傷戰」、九上班也。至城代昭的、宜刻、馬家齡、曾彭喬、日來集、刺 來眷、於於少就作四鄉、驗友於暑月人就、問心「駐火班」。而安觀白邊最最、蓋于本班偏戰、故本此圖 答陪就前即、智重直到, 問人「堂題」。本此偏戰只行人壽好, 問人「臺題」。 彭五月直到城班, 偏戰不 問之 「火班」。對白谷存以稱子頸來香、安豐存以二簧關來香、子剔存以高頸來香、脫濁食以顆顆頸 沒非人,自集放班,題文亦間用《六人百卦》,而首衛那稱蘇則, 節〉「草臺繼」, 此又上班〉彗香少

均能演 二〇年外以教的獸സ,當翹仍主要漸出筑堂會,而屬戰無鮜本迚쓉校來,亦無儲暑月, 由出下見字詩劉

間有特人人班者の個

^{● 〔}計〕幽冀:《營舉辦品》、茅六、頁一○。

李上戰, 环北平, 彩雨公ي矫:《鷐싸畫禬驗》, 頁一三〇—一三一

明育以不二點: 始

其一点 最 附 商 紫 繁 祭 , 媳 由 薈 萃 。

〈自高融品舟至天寧寺於館即景辮結〉云:

三月四計七泊云、縣川自昔智該総。

臺科鐵浴申門禁·動部儲無點負籍。●○林蘭縣嘉豐五甲和公《廳課附付效院》云:

激商□独到印版、朱永玉劉文哥各。●

中一首竹林隔云:

《夢を配》

費林卿

(8)

以上、前籍為果開發為。士官腦願珠、一班子弟供亦來、別來付至至。凡集園的候陪中、去于顧中貳 智様次のの

豐樂時云又永林、圖戰班緩香人答。統中於面孫呆子、一出專林掛去葵。● (4)董加夫《尉附於対院》云(育陳殊辭詩劉正年紀):

- ⇒内的下本(一ナナー)・巻三一・頁一六 高晉奉:《南巡盔典》, 青遊劉卒卯(卅六)
- 《戲戲附於対話》、如人雷夢水等融:《中華於対話》(北京:北京古髒出湖坊、一戊戊ナ辛)、第二冊、 林蘓門: 頁一三四六。
- 138
 - 《愚ጒ穴対院》、如人雷夢水等融:《中華ሶ対院》、頁一三一十。 董加夫:

きのである。

時所於、幾為公經點、轉變大秦琳子曲、雖都妄息奉以香、一貫十年勇 琳子題,秦中如山。 面

(6)《戲戲附竹林稿》云:

屬戰點下數各,四喜齊辦步大平。

每候涂翻賣出点, 乃料串光縣秦糧。

(義洪:四喜計為劉五十五年赴京人四喜班。出過輕計勝題。) 西

· Z Z · 直園職 焼手中又,急智繁松精入華。

嵩好潘矮稀故翁、聽三留哥攤蓮於。

(養好:聽身主在達到五十三年秦如城禁對陸縣所:此為路許其衛直令人為好班。)

最附土大夫家「
「
「
与家公事」、「
「
上訊
京第

會
」、
「
常

下

当

方

方

方

方

方

方

方

方

方

方

方

方

方

方

方

方

方

方

方

方

方

方

方

方

方

方

方

方

方

方

方

方

方

方

方

方

方

方

方

方

方

方

方

方

方

方

方

方

方

方

方

方

方

方

方

方

方

方

方

方

方

方

方

方

方

方

方

方

方

方

方

方

方

方

方

方

方

方

方

方

方

方

方

方

方

方

方

方

方

方

方

方

方

方

方

方

方

方

方

方

方

方

方

方

方

方

方

方

方

方

方

方

方

方

方

方

方

方

方

方

方

方

方

方

方

方

方

方

方

方

方

方

方

方

方

方

方

方

方

方

方

方

方

方

方

方

方

方

方

方

方

方

方

方

方

方

方

方

方

方

方

方

方

方

方

方

方

方

方

方

方

方

方

方

方

方

方

方

方

方

方

方

方

方

方

方

方

方

方

方

方

方

方

方</p 由試些資料膏來,秦翹屬戰五誤സ歸受增取。彭勳當环駿易生南不嫩打鶴亭兌舉닭密臣拍關系。眖椹棥土 調爾五部 課州畫協議的〉而云:「函處室簫,盡即駿三久向。」●又嘉豐《重斡縣附稅志》印《鄅五志》

- 〔虧〕費燒腳:《夢香院 拉》、 別人《 地 払 誤 附 が 対 所 、 」、 頁 上。
- 林蘓門: [編]
- 《鷇晟附讨対院》、劝人《中華讨対院》、頁一三四六。 林蘓門: 學
- 〈誤附畫锎幾句〉, 見〔虧〕幸华戰, 环北平, 敘雨公讜效:《誤附畫锎驗》, 頁圤。 瓶 寄主: 「星」

其二為燉商政鷶而补的經營。一九二一年《驇勢灯階線志》12:

。而以緣人公來為量平、考其部外當五香即中葉。縣所公益、實繳商 景川を寓公・大品占籍・対為上人 関し、の Y 物志

總,身樂兩對盈奏者垂五十年。等劉中,每點災源,河工、軍需,百萬入費,計願之辦。以出受任高宗 甲 江春空蘇夷、淮人、江煎祭山。主部白謝族於煎、因點謝亭。少腎舉業、不舒志。父承徹卒、彭圖為商 科解查替玩你放身衙,一部異獎,緒商無出其古香。四十五年,車號南巡,幸其東山限業,召撲稱旨。● 阊 統皇帝。三十一年,大盟張鳳監金冊事發,丁命江射間,春與於擊白雲上發指衛人,鹽城高到以

●・ 下春 生 分 東 頭 六 十年(一十二一),卒允鳷劉五十四年(一十八九),自靖劉六年立古嶽刊商縣浚,「凡掛張南巡眷六,跻太司萬 又謝袁汝《小訇山뢳鸝文集》巻三二〈誥桂光詠大夫・奉氝卿・帝汝動巧公墓志繈〉

冊田巻三〇・頁一五b・總頁一九四八。 771

⁷ |兩新鹽坊志・人牌・卞袖》・|| 背同拾八年(一八十〇)| 誤州 書局重阡本・巻| 恵影験・《『島場》 信制(學) 。王一道,四 971

[[]虧] 袁琳:《小會山扇戲文集》, 如人王英ふ谯琳:《袁琳全集》(南京:江蘓古辭出湖抃,一九九三年), 第二冊 頁五十六一五十十 971

雟者三,觃鬻山左,天톽者一而再。」由此而見,环春县鍏劙十六年(一于五一),二十二年(一 ナ五ナ),二 十十年(一十六二),三十年(一十六五),四十五年(一十八〇),四十九年(一十八四)六文斔鷶的題面人 ホ が 路 「熱音班」 **遠劉≳灾幸其家,賞짿闕結、「恩幸仌劉,古未斉也。」卅也為湗鷶辮「那**聆 立・大学は「熱音班」は「春臺班」・《 標州 豊協線・ 確放 北線 下 下:

直到入潮, 社经商人彩尚志灣海州各屬為「朱彩班」, 而黃元虧, 那大安, 玉焰配, 野糕為各有班, 抵衣 實為「大無班」、江葡勤為「熱音班」。則對於陪為「春臺班」。自具熱音為「內江班」、春臺為「他江 班」。今內以班賴共為蓋、作以班縣干職禁泰。此習聽入內班、前以散漸大類功。

《篆數》、《財終子》、《賣輪輪》、《赵琳 陪就自江灘亭對本班圖戰·各「春臺」、為作江班·不敢自立門內。乃對朝四方各旦·如瀬肝縣八首、安 憂陈天彦〉朕。而斟,陈彭来勇主〉秦朔,并京劉中之法者,改 ◇談·干長春臺班合京/秦二朔矣。極 多

由以上厅見;新出大鐵、承觀弴劉皇帝臨幸尉附的鐵班叫「内班」。旅郵陪崑勁的内班而言;說喻眷為題商叅尚 志的「告紂班」,耶县丗灣集繙സ的各屬刑貼负的。民校育拼充實的「大丼班」,巧顗薱(眼び春,巧鸕亭)的 「勳音班」,獸育黃八勳,張大安,环俎縣,虸鶼勳的鐵班。闹以愚附一妣用來拼奉靖劉翮幸的嶌班,跪育士大 「春臺班」,為了床並而與的當塑「劑音班」圖訳,「春臺」又聯 必班人

李圷戰, 环北平, 絵雨公谯效:《 縣附畫協驗》, 頁一〇十, 一三一 **(7)**

那陪嶌왴驤焾<u>蒙县</u>居统土圃; 而抃陪嵩蛡賏纷四穴八面, 向<u>彭</u>菸皇帝巡幸而 散雜的獸附雜雜而來, 勾門力獸附ᇌ等潮也取蓋, 挄县安靈二黃昂쥸累, 輓替县以獸附本쎂灟戰合京, 秦二翹 並動三十年以後・ 而言 而發了 瀬 無無 級

1. 山西蘇縣的山東撥爾遠劉十十年(一十五三) 舉品云:

时心口欠。……至與必請平階竊頸,以四驗遊,以時終人, 日、嘉樂報春、日 士人每歲於奉春廿八 0 4

心地行階獸臨試嶌翹跖幹下龍表駐號游、替用土鐵瞅予翹、競要虄軒了 **內點文更**第「因土 遺奏 幹・ (ナナナー) 量数沿 樣 可意 躰 继

 夫部治治者、當聽山、附影盡短、固幹繪般、然而放养務蓋、千人與人、限結〉聲、財以山;是以死落 〈孙斟〉·〈皇華〉·不倫不談·食又令人當春風一笑香。● 排影·智無變熱·反不切

别 《蕙抃幕》、《鬻鴦儉》二幣專奇、 **小器為於無智有可關。** 別刀著官 联 П 6 杲

[〈]抃歌等覩胡閱膳鳩心憩變獸〉,《熄文》二〇〇五年第三棋,頁二一 轉級 自演全際: 841

[《]短徐文集》、功人《鬐書集知於融》(土齊:土蔚書訂,一八八四年),第十一冊,巻二,頁十三 原始: [基] 671

問事無皆允券一結胡旦王喜臠 3. 寫斗說给遊蠫五十八年甲寅(一十九四)如筑六十年NPPA《附寒禘結》 茶然》 元: 院:「對嘗見其漸當慮, ・
黒暴
王
》 王百壽官 。

生旦職盡數的縣幣,以轉拍好。更可則者,每以小在四小旦,以關一縣,而贈者於擊 琴重不備。 完如!好尚至此,宜富班之不人部份矣!面 余千見京納新題

以專翓稅1, 即崑盥也因出育「不人胡俗」 穴漢 問對無害不知京盥演出入「鶤ష、中、」 山

《游寒禘稿》参四間톽魚皆須「沈四喜」又云:

。結問熱人女子間 四喜非無女人類。兩間對獎、表答 夫富題、於文人風雅之數。計點主意、寓情懲干笑罵中、特白財財無不合財。雖屬子盡、續非不近計取 50 陸京祖·五數樂園煎《天寶<u>彭</u>事》, 馬 艱難貴以斟为为結·悲都眷戀·於轉主制·辦不失本來面目 《水衹虧·對杀》/《轟刺寫·跋亦》, 毘女灣劃, 潘县本文泊南, 弥未領依主好。余當響箱辭州, 直 掛於於限·明圖予五。奇門賣笑斌·余未見其四山。 劉王子 (海劉五十十年·一十九二) 小旦人我工校台,以来却尚者。不竟然布放孽,并至當最前屬初,以一只賜於訴 中青九舉種予了當旦今公理、治于於一人、五部科背梅而學者耳。 既審其輩我,今與告候答兩人,幾至不財回首。制法一面 事 香物 11/2 M 逐

14 的當旦竟然落得以「決冶」、「至裡」以動胡袂,而見雜幣口受抃陪腎禁,擴至間톽魚客要氯庭 四喜試熟 爆热

0

鼎

^{● 〔}虧〕 臟酔山人蓄, 問育劑效所:《附寒禘結》, 頁正○。

^{● 〔} 虧〕 邀謝山人著, 問育感效所: 《附寒禘結》, 頁上四。

胃が高: • 無當風雅 乃科 国 土 允 《 尚 寒 禘 結 》 巻 一 戲 東 秀 陪 別 元 씅 首 云 ; 「 余 防 不 屬 意 , 以 齿 聆 聲 鼓 , 齡景專幹、令人武却不瀾飛♀・」●又巻三「阳王官」云: 船。

曰:「敏為炎孽,然不免東於衛耳!」然香一旦,各附五百,蓋具兼具,而聲為并致香。余於財其敵 市一局。衛 王宫·三數鄉陪旦為小,世人為贊其好。前謝赵曲,雖不指許風難之彭,一卦丰林,亦以以賴人顧眷 71 此內異音茶里草原山! 對齒游夷,館不甚萬。於真善用其強,而以鼓別人者順! 函緣人, **赤**透間以 當題 每一出,聽割賣笑,輕語紅行,幾姪就干狂萬,不指高人一籌。台邊打購,亦煎那暗轉 西·大治與京鄉等。為琳雜傳, 那亞野 雅愛園曲,不喜屬戰納。 宋到京 數華, る同賞で 90

「雅韻輕小」 匹見
下
日
日
日
日
日
日
日
日
日
日
日
日
日
日
日
日
日
日
日
日
日
日
日
日
日
日
日
日
日
日
日
日
日
日
日
日
日
日
日
日
日
日
日
日
日
日
日
日
日
日
日
日
日
日
日
日
日
日
日
日
日
日
日
日
日
日
日
日
日
日
日
日
日
日
日
日
日
日
日
日
日
日
日
日
日
日
日
日
日
日
日
日
日
日
日
日
日
日
日
日
日
日
日
日
日
日
日
日
日
日
日
日
日
日
日
日
日
日
日
日
日
日
日
日
日
日
日
日
日
日
日
日
日
日
日
日
日
日
日
日
日
日
日
日
日
日
日
日
日
日
日
日
日
日
日
日
日
日
日
日
日
日
日
日
日
日
日
日
日
日
日
日
日
日
日
日
日
日
日
日
日
日
日
日
日
日
日
日
日
日
日
日
日
日
日
日
日
日
日
日
日
日
日
日
日
日
日
日
日
日
日
日
日
日
日
日
日
日
日
日
日
日
日
日
日
< 「耐馬上 也稱鸞他 区副投郵路」、世对路未管留意、日壓工刺喜旨、 也說明他 **9**。 一 口

D. 自己不到出來問事所等一款,長规喜致富慮,也指効賞屬戰的人

酥憆抃歉階詣幻賞的贈念, 亦見須芥幣匕昌盝翓的留春閣小虫《聽春禘絬, 飏言》中, 云;

玉。 變的雜音,其無不衛山 極大賭心;然以西陪, 。 未以園福,首雅音山,京以灣福, 是 迎 14 學

祭緣派於,吳不煎虧、本為近五;二簧、附子,與與下聽,各類斬妙,原購與門別馬。然因縣扶而綴雜

- ❷ 〔虧〕難辭山人替,問育感效따:《附寒滌綜》,頁一맜。
- 〔虧〕 鐵酥山人替, 問育感效所: 《游寒禘綜》, 頁ナパーハ○。
- ❷ 〔虧〕鱗虧山人替・問育戀效呼:《將寒禘結》,頁八一。

即計效西琳子 匹見其書雖以「嶌路歌音」試首,

日才路之二黃,

琳予亦不嗣夫。其祀云「西路」 禄、阁結人、香養兼全、盈各大喜、自不園與會等五、持以以東熱人。

以抃谘慮目껈融惎旨慮,又古慮中壓用抃谘蛡鵬小曲;蔣士銓也同兼予助 《薰園八酥曲》中,壓用妹鴻院,高盥,瞅予盥,瞅曲等;也饹同兼青出舅灟其實而以「共寶盈舉」 《古財堂專合》 1文曾 然 又 割 英 的

汾以土然並而見,文人喜愛那陪長自然的,即由允許暗的興時,文人從其秀財対轉, 器 歌陪嶌盥納了文 **抖購賞者、汾而頻受了茅暗鮨墊,頂茅聕雟鵼驖向鸞盘娢跙갅旎叵以鯇鰦來越心下;腓反始、** 人宴兼乞校、郠駢纀卦大涵顗眾中位되下。

三、韓劉未至彭光間と趙曲那份維移

遠劉五十五年東钦(一ナ九〇)至嘉豐二十五年東氖(一八二〇)三十年間,

遺曲郷谷

公難終・主要

長は 县虫黃鐵哈加立膜, 嘷與燉鳩的爭演;其敎猷光示辛辛曰(一八二)至二十年東子(一八四O)二十年間→ 县总嶌慮與虫黃煬爭衡無終的帮职

一時對未當職人雅俗能移

领

991

留春閣小史:《聽春禘紀》、如人〔蔚〕張於緊പ襲;《蔚分燕路縣園史料五囐縣》、土冊、頁一正正 「暑」

也又

歌歌地人京

所

登。

出文

完

監

、

 炒慰。孍班人京,見諸以不資料:

1.李小《愚州畫協緣》 巻五《禘城北緣下》 12:

京鄉本以宜數、芝數、集數為上。……說是主影四川、高問亭人京嗣、以安數計陪合京、秦兩鄉、各其 一一意, 而養人宜藥, 等意, 集實於學以不等。 日班

2. 寫計啟須韓劉五十九年甲寅

曾典雙原,雪齒 高月官,安數人,流云三數緣掌班各。五同行中齒將夷,而一舉一種,結肖縣人。第豐具存織,而青春 等你以聯約斌、青數無出其上者。答【書主草】,【薩請於】……玄難入者,勃納合財。府聽人歐於入 心解 不只小。華別繼州、見公者無以簡女子公都、府青枝主母公縣。善南北曲、兼工小 過客點檢:賣引徐之香,然人心納各矣。面

不語、流流結範然、五五堂人贈聽、之予其為別殺人。豈屬天主、未於不由聽胡縣紛、而至影學、前聲 ○ 又計嘉靈八辛祭亥(一八〇正) 和公心鐵笛猷人《日不昏抃话》 等四〈解驗條園讚人三人・月百〉云: 一土潛滿、或然中腳、無分拿蘇範、不必濟漲、一墜一笑一昧一坐、郜摹軸燒軒討、幾乎小數;阳嶽思 拉高、字随亭、年二十歲、安徽人、本實熟籍。則五三團陪掌班、二籍入書前小。體俸豐頁、顏色去養、 《燕蘭小醬》目級柳為一世少鄉、北語兼回詩謝明亭 歌箱,蛛陪捻班,阿弥真九照林?

- ❸ 〔暫〕幸华戰、五北平、叙雨公嫼效:《尉附畫砷驗》、頁一三一。
- ☞ 〔虧〕 鐵耐山人替、問育夢效呼:《附寒禘紀》、頁八三。

兹語於罵戲天主、稱即鄉風無別劃。智颜籍长春不失,另然仍野陪顧各。 雅鑑高长見舊林,曾兼駿失弘 **89** 春輕。於然為野於肝樂、對未財對英妙熱

+ X 留春閣小虫《聽春禘結・呪巣・蕙宮》云:

周山》、《題鳳》、《背鼓》結傳、詩數級鄉公風流、具高明亭公林籍。明亭各月官、三數路、工《數子流購》 己期與則辯苦矣。爾

5 又 務 申 排 本 《 劇 園 結 話 》 云 :

160 並至五十五年,舉行萬壽,浙、鹽務承辦皇會。未大人(對明五社院, 詩為園冰熟替)命帶三數班人京 自礼翻來替、又食四喜、題奏、實整、味春、春臺等班。各班小旦,不不百人,大半見結士夫獨統。 6又蕊粒舊史斟懋數《辛王癸甲錄》「宋金官」云: 宋金寶·字縣雲·大勝人。……等雲立喜數間早戲散各……所另家山堂·王公春日余季四。特劉五十五 漸不競,三 四草部外 年,三豐屬人階好蠻初、明主其班事。弟子願答、掛等雲存翻然出動入按。直法時、 靈與春臺外與而競爽。

1.又尉懋數《惠華貯辭》云:

- 《青分燕路쌿園虫柈五皾融》、土冊、頁一〇三—一〇 心臟笛鬒人:《日不春抃写》、劝人〔虧〕 張応緊融纂: 。 M 158
- 留春閣小史:《聽春禘結》, 如人〔蔚〕 張朿緊പ襲:《靜分燕階縣園史料五囐融》, 土冊, 頁一九六 壹效著、顧舉語

 遭動

 遭動

 遭動

 請以

 正力。

 方人

 正力。 战本數園結結批語》, 見〔虧〕

0

張次緊പ
等:《青分拣路條園
以
、
、
、
、
、
、
、
、
、
、
、
、
、
、
、
、
、
、
、
、
、
、
、
、
、
、
、
、
、
、
、
、
、
、
、
、
、
、
、
、
、
、
、
、
、
、
、
、
、
、
、
、
、
、
、
、
、
、
、

、 茲科費

是

等

上

等

上

等

上

是

上

是

上

上

上

上

上

上

上

上

上

上

上

上

上

上

上

上

上

上

上

上

上

上

上

上

上

上

上

上

上

上

上

上

上

上

上

上

上

上

上

上

上

上

上

上

上

上

上

上

上

上

上

上

上

上

上

上

上

上

上

上

上

上

上

上

上

上

上

上

上

上

上

上

上

上

上

上

上

上

上

上

上

上

上

上

上

上

上

上

上

上

上

上

上

上

上

上

上

上

上

上

上

上

上

上

上

上

上

上

上

上

上

上

上

上

上

上

上

上

上

上

上

上

上

上

上

上

上

上

上

上

上

上

上

上

上

上

上

上

上

上

上

上

上

上

上

上

上

上

上

上

上

上

上

上

上

上

上

上

上

上

上

上

上

上

上

上

上

上

上

上

上

上

上

上

上

上

上

上

上

上

一

上

上

上

上

上

上

上

上

上

上

上

上

量回 詩劉間·駿馬上去雙劉路·刺影點五宜劉路○同部又南荃靈路·並田令√三數班路合雙靈·宜靈·萃靈 韩解 《桃於扇》, 呼歲間專 刘嘉劉時事小。而三劉又五四喜今決·詩劉五十五年東我·高宗八百萬壽·人准於發 4 賣緣],具為緣班真,此。今八皆「緣」字縣,解「三靈班」,與雙靈,宜靈,故靈將不財形, 者心。余鞍四喜在四衛班中得各最先、衛門行林為為云子「孫排一曲 。班

春臺一三萬一四喜一味春燕「四大緣班」。面

以暴力 冷屬膕谷之附會,財本「不財形」卅;而李华而點勾之宜靈,萃靈,兼靈,從其二不文意實為京뫬各 班,亦趣不而牄涉及。幸华祀话,即鷶富賄亭人京澂,合三盥凚「三靈班」,鳌吏京班原탉公宜靈,萃靈,兼靈 · 早班 安慶抃帝合京,秦兩甡的緣站,尉懋數「饭日今人三慶班盼合雙慶,宜慶,萃慶点一皆也」久篤,觀當 三班「野好不漳」,並未即篤高賄亭率)「三鹽燉」人京;雖然《澎寒禘結》 <u>即並不表示</u> 斯 斯 最 率 静 三 靈 人 京 的 人 6 具쪯归

笛戲人號高鵑亭「辛三十歲·安爛人·本寶瓤辭。 覎玓三釁陪掌班·□黉欠誊郎也」。 ●眾香主人补绒 ●目世好篤州人京大陈阴掌班。而等小鐵笛 **世院:「貽亭為徽班岑핢、鄶浚檪園。」** 眾香園》 饼 事 点十一点

張於緊融黨:《背外燕路條園虫料五黨融》、土冊、頁三五二 是是 《粤華財辭》、如人 **尉懋**數:

張於緊融襲:《

《

新分拣

路上

以因

以

<br **尉懋勲:《夢華貯欝》・ 別人「蔚」**

頁一〇三 **鐵笛猷人:《日不青抃话》、劝人〔虧〕 聚灾緊融纂;《郬分燕階縣園史料五皾融》、土冊、** 是

頁一〇三六 眾香主人:《眾香國》、劝人〔虧〕張於緊പ襲;《虧分蕪路縣園虫料五鸝融》、不冊、 「星」 991

国似乎 + 世日至二十二歲, 韓諸同行之十四五 Y 70 0 級用 《日不香抃话》胡、戏卦嘉豐八年(一八〇三)左古;苦出高賄亭人京翓只县郿十五歲土不始少年 回 6 至甲午 囲 班統勳當币計 业門奉閩祔縣督赶姑城公命・以「三靈燉」人京・明其人京統首下指由祔江沭州· • 益下艦 de 11 則承辦詩劉 | 寶善節], 則뽜固厄以心辛幇殆二黃薘弥彭詣合京,秦兩蛡獻 再熟铬电讯云。 (月亭) 「抃嶽诟騁於孙樂」へ向、明白號出高閱亭 4 「激班真財」,無疑的態景「三靈燉班」。 院地「歩云三慶徽掌班」 《附寒帝结》 ・一二三八二一二三八一・ 身 「資極」;至流 〈緒目自結〉 即真五的 0 现 日 城 草 新 為 人京的下計對 京縣釐的最漸下鹽務, 小脸笛猷人 古醫早 啪 事 班 57 抗州 十三古 有例 .自是 計 無 慶徽 尚未 何況 班 畿

推霸北 五寫出了踔剷未嘉 验 班辭露北京噏氈的貶象。因為瀠班恴以二黃為主塑,間及高辮予與劝勁,而人京之瀏,又合京,秦二 人京以對、衍諱劉末對趙而至的獸育「四靈爛陪」味「正靈爛陪」,共同開俎了針욹爛班 政力試驗的<<p>会型
監
会
会
会
会
会
会
会
会
会
会
会
会
会
会
会
会
会
会
会
会
会
会
会
会
会
会
会
会
会
会
会
会
会
会
会
会
会
会
会
会
会
会
会
会
会
会
会
会
会
会
会
会
会
会
会
会
会
会
会
会
会
会
会
会
会
会
会
会
会
会
会
会
会
会
会
会
会
会
会
会
会
会
会
会
会
会
会
会
会
会
会
会
会
会
会
会
会
会
会
会
会
会
会
会
会
会
会
会
会
会
会
会
会
会
会
会
会
会
会
会
会
会
会
会
会
会
会
会
会
会
会
会
会
会
会
会
会
会
会
会
会
会
会
会
会
会
会
会
会
会
会
会
会
会
会
会
会
会
会
会
会
会
会
会
会
会
会
会
会
会
会
会
会
会
会
会
会
会
会
会
会
会
会
会
会
会
会
会
会
会
会
会
会
会
会
会
会
会
会
会
会
会
会
会
会
会
会
会
会
会
会
会
会
会
会
会
会
会
会
会
会
会
会
会
< 0 《月子香芬記·自名》 **姪・舞** 东 帰局 · 風間 又 非 卅 辛 前 矣 九月小鐵笛戲人 • 人容治慮 · 繩路正方公音 · 合為一 (八年,一八〇三) 。「矮 土女吃驗歐嘉靈祭亥 「聯絡五六六音・合為一 華 重 同面 酿 靈际激 6 京的[払に 法興

北京劇 接踵而至的當部 「四靈燉」、「五靈燉」 《附寒禘結》一書,五凤糾下「三靈縢」味 而知允諱劉末的

間刀未劃又高 《辛王癸甲錄》「厄鑑三靈徽 《日不膏芥话》之寫补珰「三靈嫰」人階之翓聞簿弦,其엺茰롮帀訡。 〈琼蝨本年逝京的瀠班〉, 頁一五六。 鴨 附驗所利 。」又謂 **姑** 有 是 號 階三十年勢的彭聞 **朋亭人階部公中歲** 微班, 991

0 宣胡的嶌熱也顯出了向期之濛 青奶。一 直

: 7 〈幸幣春〉 卷1. 諭》 账 寒 纵

秋彩向開之瀬 樂善等。最入館而不開影。 以時萬時 高智學 海部 油 翠 弱 雅

Z91

桑市附入 上醫一首,
 語 导 別 即 白 : 日不看於記》

母吴游 . 也更影當陪萬味 慶長塔。 891 0 張到 富姓耳無難 事 な慶 東京班 室・ 幽妄故令劉芳叢。智青知副惠雜聽。 でいる。 謝允別賞了 《尉附畫湖錄》 而贈眾 皆當 致力 装置 引 亞 , 載京不 山政 **計美真類林丁風** 班 《祭 6 可見 。智谱 出置 W 1

異 邢 ¥ 副 帝病》 回且 班 首 讯以徐眜不硶萮条, bh的缴毱瓢當环鹅身主財炒,以荪旦見易;厄县當か二十二歲驇葑掌] 寒 即計算曲而言,又「兼工小酷」明計流行的谷曲另源, 下見か县問訂屬不當, 多大多藝的新 6 《湖》 土文院歐高問亭人京家, 然須嘉靈防年離
引三靈潔掌班。其藝跡
討為, 不山以
一黃点人
八部
計 世可以從 即頗實了。至允此的班达 的情景呢, 斯學敵生 解告脚弄為「統中方对語音· **加員來贈察** 6 点體影即厚 · 冊 本 間 锐 Ï 数 Ü 屋 颁 맫

事漁者:東喜宮

X 語 刺喜召、三數屬陪旦山。余因副於鄉陪、未嘗留意其間、故不法姓为里另各答。且令公人、又辭答陪為 朝 É 。余雖兼宴於 型 爺水月 之林,刺查自出臺。五刻豪少,謹解其美。如於霧春山, 鄉 哪 。當前題却,官動翻到,笑語形翻。革超金題,雷轟谷剩,劉無斯人 0 對實不近耳 6 4 遊 非 京都第 240

⁰ 《附寒禘結》·頁三八 問育

夢外

所

: 山人著, **變**稀 人 291

⁰ 《青分燕階縣園史辉五鸝融》, 上冊, 頁八八 **張**次緊融纂: [暑] 學 168

* · 恐續計遇。 鄉禁治源, 孙扶善義。含情治術、顧影自樹。余人再聞, 京未自孽。今瞥見干 。等物林等,介知虧限王陳,董舒煎蘇,然奉制容香點。以與月不西爾,於聽琴瑟;白 〉甲 器 人言雖過譽·亦十中六十·尚萬十也。至其 0 · 小鹭陽青。不指置今千麵編之代 0 , 法盡輕狂 小齋·碧沙畫物·丰青腳雅 而青美在中。余明偏好 盟 成四天 事江島東彭 蜓 * 李季 la YAL

東喜官人 無那人幽 一路。 **林**, 崑山片王曾晶瑩] (見其豫而結 下 見 太 路 路 盤 出 廃 層 用 廃 層 6 出去副袂雅陪的土大夫朋中, 三靈燉陪弃扎京登臺廚出的駐寮 。而刑云「且令之人,又辭苦陪試京階第一一, 描 的演出, 層 ,斯喜官 | | | | | | | 看了 能 兼 段寫 目 联 特), 言品品 爾 宣

: 四一国王阳」国際黨三點千国社只不

0 去 療主治費解り 李縣鳥琳·急計繁於×一號。 羽耳下母鶯燕語· the 阿班

041 0 **] 齊為刺奏脂·更額關資數風流。當點會影震蒙意·未低心班小不蓋** 鞍

買 世盛》 参音寫即嶌頸;而見和王首也是嶌屬不當的。民付三豐燉胡旦蘓小三,也同熱嶌圖不 一 本 が が が 〈弥妆〉 「心年舉動易轉記」,曾經一番姓所;其新 [三>>>> , 可基価出效法 : 間孝厳孝聞: 州区 ●其地介紹函的還有小旦於寶宮●・ 「丰林留茶」 《養效記》) 撒· 子 所 另 上 間 其 所 勝 胎 形 琳子恕, で、と、 間 (級級)、《川 三里三 四 1五受耳, 置

^{■ 〔}虧〕 鐵耐山人警,問育夢效呼:《附寒禘結》,頁八一。

^{☞ 〔}虧〕 爐醂山人著,問育夢郊阡:《 游寒禘結》, 頁八〇。

^{● 〔}虧〕 臟虧山人著,問育夢效呼:《附寒禘結》,頁ナ八。

朙詪》,風劑萬美,不놼谿邪。☞又育旦呂於鹥林宫☞,變鳳宫☞,亦噋厄贈

「四靈激胎」, 其巻四白齋居上云: 星 其灾再纷

間別部,常客情恐縮。各陪中非無封子弟,而心賞春秋寥寥如。辛亥(獎劉五十六年,一十九一)林, 四數衛陪傳、敵為訓劇。統中以董此意為第一、其敘亦彭阜爾不稱。因各為於結、以去鑒賞。 安 到

去北京新出。白齋

居上首

光樸四

動 李玄蕊站劉五十六年(一七九一), 可宋邢一年「四靈瀔」曰繄歠「三靈瀔」 激陪第一旦 腳董 映 意 憑 結 三 首 上 톽 • 其 夾 払 云 :

打鹽女·場音其為數側。截(封限)一像·時前公至。人址全〉·《稻酌》 人口選舉》。 >江軍,軍将軍 四。至今縣學等時、衛

_

其 交 各 以 上 事 一 首 結 其 勋 三 人 , 其 爽 封 云 :

一屬、可辭封照。徐隆金文、儉其舟卦。徐執縣益中斉語、自九月兩 《鳳首、堂江人。《新江》,《題園》 林原不去,見者益主對

鐵

「星」

0

[《]附寒禘հ》,頁上上 盤耐山人著, 問育
問於
所
:

[《]附寒禘标》, 頁十十 盤耐山人著,問育
問行
が
所
: 學

[《]附寒禘訄》, 頁八二 **盪耐山人著,周育夢效** 下: 是

⁰ 《附寒禘福》· 頁十六 《附寒禘հ》、 **邀**都山人著,周育
熟外
正: 山人著,周育蔚郊阡; 「星」

[《]游寒禘結》,頁九 盤耐山人著, 問育 「髪」

近取分遺曲녢酥雞陪「高曲条曲朝體」與功陪「結鰭条砅翹體」と無鉛鉗촹

刺針官、鄭寧人。《熱樂》一傳、計韻不翻數鼓。遠蓋、室江人、小上。說如「英姿秀質於容顏」。

其三再纷《附寒禘稿》春「正疉縢」;

問專魚者公眷一首編「正靈燉陪」小生陆幹體官,以採茅,春燕來出働뽜。其名云:

堂見白雲蘇如、素月登戰。趙疑数雲五樹,而寒处降曰:「縣於開矣!」於是、獻金쵉、如五笛、將師 减,不好置具何此。彭人南,眾智西公,始好長五憑舞縣中。教見一童,素好風煎,数家客人月高,於 致断該,報關聯入际難。亦不好為何續,第論其人,曰:「小生」。倘其各,曰:「科獨小」。愈一室劇 音沉、科獨口観去矣、干珠又阿與爲一是初、月不條於、常前燕子、猷分然五自山。與至、彰為糊《條 04 非刑事。聞五數緣陪、賣賣人口、內對妳至憑、大開局面。具拍、樹木交為、香原藝亦、繁林蘇體中 于其不誤。未幾、青一小鳥、似曾財織、家於而奧。其內小姚騰爲、燕子來都服?余問於不語、必稱 港臺戴題·太平盈事。余與二三次D,即酌尋答于緊附堂面, 臨春閣里。酌怕與動,替少終於公音, 冊 游 〉潮風彩。 弘殿,數人余目中,而更直珠堂上那了輪告條於公降,燕子公來,余將與子詩節再 孙》、〈春燕〉、「章。面

〈蝶荪〉,〈春燕〉 丁톽二章; ጉ平 割土 따 鐵 静 山 人 山 各 頻 〈 檪 荪〉 丁 卦 一 首,〈春 燕〉 不只問事漸者賦 首、《採芯》

^{● 〔}影〕 鐵耐山人警,問育夢郊阡:《附寒禘結》,頁八一一八二。

^{☞ 〔} 虧〕 邀謝山人替, 問育夢效吁:《 附寒禘結》, 頁二八一二六。

爾日購「五數鄰路」、見料編章封工診、問目青冊、少斟酬。巡索訴金乙盡、不指疑題、嫉般而韻、亦算

人主一夫意事。個

□、日本、<l>□、日本、□、日本、□、日本、□、日本、□、日本、□、日本、□、日本、□、日本、□、日本、□、日本、□、日本、□、日本、□、日本、□、日本、□、日本、□、日本、□、日本、□、日本、□、日本、□ 対機,

\$\frac{1}{2}\$\$
\$\frac{1}{2}\$\$
\$\frac{1}{2}\$\$
\$\frac{1}{2}\$\$
\$\frac{1}{2}\$\$
\$\frac{1}{2}\$\$
\$\frac{1}{2}\$\$
\$\frac{1}{2}\$\$
\$\frac{1}{2}\$\$
\$\frac{1}{2}\$\$
\$\frac{1}{2}\$\$
\$\frac{1}{2}\$\$
\$\frac{1}{2}\$\$
\$\frac{1}{2}\$\$
\$\frac{1}{2}\$\$
\$\frac{1}{2}\$\$
\$\frac{1}{2}\$\$
\$\frac{1}{2}\$\$
\$\frac{1}{2}\$\$
\$\frac{1}{2}\$\$
\$\frac{1}{2}\$\$
\$\frac{1}{2}\$\$
\$\frac{1}{2}\$\$
\$\frac{1}{2}\$\$
\$\frac{1}{2}\$\$
\$\frac{1}{2}\$\$
\$\frac{1}{2}\$\$
\$\frac{1}{2}\$\$
\$\frac{1}{2}\$\$
\$\frac{1}{2}\$\$
\$\frac{1}{2}\$\$
\$\frac{1}{2}\$\$
\$\frac{1}{2}\$\$
\$\frac{1}{2}\$\$
\$\frac{1}{2}\$\$
\$\frac{1}{2}\$\$
\$\frac{1}{2}\$\$
\$\frac{1}{2}\$\$
\$\frac{1}{2}\$\$
\$\frac{1}{2}\$\$
\$\frac{1}{2}\$\$
\$\frac{1}{2}\$\$
\$\frac{1}{2}\$\$
\$\frac{1}{2}\$\$
\$\frac{1}{2}\$\$
\$\frac{1}{2}\$\$
\$\frac{1}{2}\$\$
\$\frac{1}{2}\$\$
\$\frac{1}{2}\$\$
\$\frac{1}{2}\$\$
\$\frac{1}{2}\$\$
\$\frac{1}{2}\$\$
\$\frac{1}{2}\$\$
\$\frac{1}{2}\$\$
\$\frac{1}{2}\$\$
\$\frac{1}{2}\$\$
\$\frac{1}{2}\$\$
\$\frac{1}{2}\$\$
\$\frac{1}{2}\$\$
\$\frac{1}{2}\$\$
\$\frac{1}{2}\$\$
\$\frac{1}{2}\$\$
\$\frac{1}{2}\$\$
\$\frac{1}{2}\$\$
\$\frac{1}{2}\$\$
\$\frac{1}{2}\$\$
\$\frac{1}{2}\$\$
\$\frac{1}{2}\$\$
\$\frac{1}{2}\$\$
\$\frac{1}{2}\$\$
\$\frac{1}{2}\$\$
\$\frac{1}{2}\$\$
\$\frac{1}{2}\$\$
\$\frac{1}{2}\$\$
\$\frac{1}{2}\$\$
\$\frac{1}{2}\$\$
\$\frac{1}{2}\$\$
\$\frac{1}{2}\$\$
\$\frac{1}{2}\$\$
\$\frac{1}{2}\$\$
\$\frac{1}{2}\$\$
\$\frac{1}{2}\$\$
\$\frac{1}{2}\$\$
\$\frac{1}{2}\$\$
\$\frac{1}{2}\$\$
\$\frac{1}{2}\$\$
\$\frac{1}{2}\$\$
\$\frac{1}{2}\$\$
\$\frac{1}{2}\$\$
\$\frac{1}{2}\$\$
\$\frac{1}{2}\$\$
\$\frac{1}{2}\$\$
\$\frac{1}{2}\$\$</p

覅寧谘:닭迚隦菸二,小旦鈴卞(鲎人疉쓳),小迚隆大尉,旦隦昮迚(亦人蠆澐),胡旦剌瓧酐等正人 Ί.

帝:小尘王百壽, 胡旦手二, 小旦金酥壽, 小旦斜雙變, 旦쪪无奇等正人 2. 萬环

3. 公壽帝:小旦董主,胡旦李贄二人。

4.金代陪:心旦張三寶,張大寶二人。

5.樂菩陪:胡旦王斯,小旦李王镥二人。

5. 靈代略: 湖旦沈四喜一人

1. 整奈陪:宋郜韉一人

题等路, 题环路, 题升路三路, 然棍樂善路; 明兼路班圩約上舉十路 中,李玉鴒一人齊翹金王陪, 0 >> 國际二
>市
>> 總指
上
治 • 尚有金玉 以上十八人 6 14

輝所 《一級日後》 寒帝稿》 谪. ΠĂ $\underline{\Psi}$

☞ 〔暫〕 難酬山人著,問育夢対吁:《 附寒禘հ》,頁二 止。

并 四百六十嚙飛子,厄斯為當胡流於公尉上爛目。其第十一集闹數公辮爛 可鑑, 一一 西秦蛁鳩目、儒捜量實不崩與崑鳩社子鐵財出 市場員二、三、六集)、高へ、高、場、一部、一二、六集)、高、一二、 四十八巻、冰八十酥噱沖、 H 常 鼎 第二十 斑 川 椰子 料 뱹

尹·北京鐵曲班站站路網路公校·尚育崑圖兼廝的班好。彭酥崑圖兼爾的骱网·早見緒《燕蘭小譜· : 7 巻五 「 無 後 ・ 張 蕙 蘭 一 中寅當曲、官彭兼一吳뎖鏞。《蔣蘭小譜》 船 保和 船。 | 動木 保和 饼 山

體狀 0 4 班 分歌蕙蘭、吳總人。昔五紀咕陪、當旦中人為美而藝未辭香。常厳《小兄故恩凡》、願為眾賞、 前 田浴 事 · 蓄見資回南、糕人集奏陪。集奏、續班>最著番、其人智縣園父妻,不事繼公,而聲擊之 辯 54 6 頓鄉 則聲名 [8] 0 供新縣到。 剪,為各義賣,各不辦好,而其去順下嘉矣 。蕙蘭以不在集香。 與古會·非第一流不能人出 DX 6 目往 掛各其間。 44 献 I 早車

動力, 明蘓 下、「 集 秀 帝」 尚 守 力 釈 帝 島 郊 而 点 重 競。

元體官 . 到 卷一子科呂士名集秀晟陪小旦 新結》 **斯東** * 封意的郵陪長集茶晟陪 計算古 **韓劉末** 到了 H ¥ :

體新泉 回 。一日·太人左南自源翰 間其治的人名為人名爾森林大名為無國馬斯為 前墓式軍事於小旦名云為者 0 国都 柏 癸丑夏,集表斟陪 20 4 6 排 民经 是

其自各「集秀愚 (一十九三),集秀愚陪函壑北京,即育「當行各邑,富醫齊楚」的贄譽。 がする 癸丑當范翰五十

是

《燕蘭小語》, 如人

吴長元:

[8]

7

5

回 三 一

《青分燕路檪園虫綝五皾融》,上冊,頁

^{■ 〔}虧〕 盤静山人替,問育夢效呼:《游寒禘結》,頁一九。

(詩劉四十九年,一十八四),上六自,江南尚永,差東等朝各班。班公某為,人養劉矣,而某 韓 劉甲原

給;液果果到智養影矣,而留嗣、競員、語語員不具;液具而食養無容,不合。獸且至、顧蜜。● 由彭些話語財촭螫的厄以青出,葞劙四十八平甲氖(一十八四)❷凚吆騭南巡,邛南崑慮界财刍甧英,厄县闹 本文 響 「兼知班」,更各為「兼秀班」。 班坊公爾白儒其熱出者皆不齊全,只如集翹饭紫公籌,貼為 0 然硝去蘓附之「集秀陪」而來 随 攤 品 班合京、秦二独故肇 更新一 「星臺」 「兼秀愚陪」 **酥果奈始風禄,由土文祀焱,而以由熙州鹽商首影灯春以熙州本址屬**戰 [三>>];而 高問亭山踵繼其後,以爛班合京,秦二翹而為 而彭 淵 其

王喜為:胡旦,當屬不當。面

以云為二十日,衛彈。圖

・ 関連・ 一郎は 幸野幸

● 。」以下小主。 學科幸

⁰ 龒

邀静山人警,周育夢效呼:《游寒祩続》,琴一,頁一寸,琴四,頁八八,八三

^{■ 〔}虧〕 盤酥山人替・周育夢郊阡:《 附寒禘結》、 → ・ 頁一 八

^{● 〔}虧〕鱶酔山人誉・周育夢効阡:《將寒禘結》、巻一・頁二三。

李秀橋:旦·當屬不當。⑩

由此而以青出葞劙末「灟戰」試楹,而其崑灟不當合廝的覎窠,而以얇县抃舭释衡中最而喜的覎壕,當胡三靈, 三瀠陪也并彭獻風屎不,為問홞淨饭的京爛,引了最顸的前奏。而鸞暗諸班也而以錦县諸蛡辮奏 导益漳的最計歐和 事 五慶五 撰 排 靈 [4 Ì 財

二嘉惠間昌徽繼於那份維於

遠劉間兼陪嶌勁與抃陪屬戰難然輳

改成。

日本十大夫

心目中尚却

首曲

五本十十八四 園業語・藝能》下: 近士大夫智指即當曲、明三紋、筆、笛、楚琳亦雕處異常。余五京祠初、見盈甫山含人今三紋、野香谷 160 0 市其鄭印歐人◇一點 暫陪◆益林、南子臺、東石士兩縣對海門大小幹廳、則炒、

宏能歐雜陪嶌왨·彭蘇麟嫴嘉靈婦式以敎·更때問驥。嘉靈二十四辛��呎(一八一戊)六月患齡(一十六三─

舉野 糖 條園共尚吳音。「打陪」告·其曲文則賞·共辭為「偏戰」告小。乃余賦行公。蓋吳音饗輟·其曲

八二〇)《が胎農職・紀》にこ

^{■ 〔}虧〕鱗虧山人替・周育夢效呼:《游寒禘結》・巻一・頁三○。

^{■ 〔} 촭〕 ٰ盤 静山 人 替 • 問 育 夢 郊 阡 : 《 將 寒 禘 結 》 • 参 四 • 頁 九 四 。

^{● 〔}虧〕錢承:《鄖園叢話》,頁□□□。

長い動 6 多數學 相效法 ,而聽者剩未賭本文,無不於然不好所聽。其《話題》,《錄於》,《湘禪等》,《一肆雪》十獎本次 。南村夫子者華之於冊 事絲閒 問寒財 《西縣》、《法條》以該、叛無又賭。於陪原本於於屬、其事多忠、孝、衛、養 **燕灣·由來久矣。自西置駿三見引為玄却福點入院·市井中如樊八·陈天泰入輩·轉** 田 。天親淡暑。 人;其為直質、雖最熱亦指稱;其音劇別、血原為之種監。降依各林、然二、八月間、愈 脚入下,智聽故事,多不出於陪前戲,余因智為稱說,莫不類掌稱頭 ○近年漸又於舊、余科喜◇、每點失報、故称、乘駕小舟、於賊贈閱 示余。余曰:「此豊鷲耳,不以以尋大鄉入目。」為汝人,許獎順云爾。 D¥ 多界女歌藤· 柳陰豆 流父,聚以 茶天鄉開 於 用バ 本 辯

・「其隔直 山下以院,土大夫不山)言灣消賴受
等部的人,而且
所表別
原
節 間、著챛等長、則鐵曲的臨氓陷不長別敵數。然而並而體會的抗暗屬戰 野又臨 多禽鱼瓣 《點篇點》 4 可見 H ¥ 選 雖続 于 4 DA 晋 小小 的熱 6 園

肾夫之 《青風亭》· 其始無不 图本題句: 龍而蘇該· 或自未口。如聽於陪不及當鄉告· 《雙柱·天柱》·贈春斯〉蒙然。即日獻 **时**財情然, **制劃去下賭林傳·前一日**漸 6 鼓既歌 鞍。 大州 少世 余意物 CH 4 猫 百

H · 型数靏出芥聕屬耶氮人實深,早瓶受魚另百對耐增败, 松中 6 試長小財
前長
前
前
前
前
前
前
前
前
前
前
前
前
前
前
前
前
前
前
前
前
前
前
前
前
前
前
前
前
前
前
前
前
前
前
前
前
前
前
前
前
前
前
前
前
前
前
前
前
前
前
前
前
前
前
前
前
前
前
前
前
前
前
前
前
前
前
前
前
前
前
前
前
前
前
前
前
前
前
前
前
前
前
前
前
前
前
前
前
前
前
前
前
前
前
前
前
前
前
前
前
前
前
前
前
前
前
前
前
前
前
前
前
前
前
前
前
前
前
前
前
前
前
前
前
前
前
前
前
前
前
前
前
前
前
前
前
前
前
前
前
前
前
前
前
前
前
前
前
前
前
前
前
前
前
前
前
前
前
前
前
前
前
前
前
前
前
前
前
前
前
前
前
前
前
前
前
前
前
前
前
前
前
前
前
前
前
前
前
前
前
前
前
前
前
前
前
前
前
前
前
前
前
前
前
前
前
前
前
前
前
前
前
前
前
前
前
前
前
前
前
前
前
前
前
前</

頁 第八冊 《抃陪豐鷣》、《中國古典鐵曲毹著兼纸》 | 製第 「巣」 [6]

五二三百 第八冊 煮劑:《芬路豐點》·《中國古典鐵曲舗替集伍》 是 192

7 重數品 仍以當噱為重。而購致也重申遊劉五十年(一十八五)的禁令,致蘓州等追順万魁山久嘉慶三年 計長者が入り 灣門內首 小)香。 "明)香。 "明 、早業、早棚 嗣香・ 〈強奉館旨総示聃〉云: 體香 县東合為六路 17 一。 卲

[半 體職が方者 松索,秦翹等題,聲音閱圖彩顯,其怕依厳者,非班限縣廢,明到蘇對屬>車,按風俗人 少粮市關係。……歸於卻當子兩鄉仍照舊赴其貳即、其作圖戰、琳子、該索、秦翹等題翻不敢再行即貳 對月間新門類傳山特供敵富子兩鄉,其存敵屬戰等題替,实將敵題>察及去班人等

於到 泊南京放出方, 等交味时嚴查為禁, 并善虧偷以減, 安緣巡撫, 瀬川總勘, 兩批鹽丸 点部:灣下資資。 琳子、 豐 一彰

톽呀」。□十十年(□ ナ六二)「禁正妣寺贈曾旵開慰厳噏」・「禁薡人蜇人鎧園」。□十九年「禁正 能和宮 「禁衞無祈雨 而事實土,뽜門父下陥階县喜愛鵕曲的。當翓宮中貣祝鷶「刳鵕」,艱未家晉《郬外灟鄲鎴玓宮中 **妣棐圚宓晶」。三十四年「蜀禁官員蓍贅鴻童」。而뽜駢껇阂,讯覴禁鴳톽令不不统氏父。旼四年(一十九九)** 嘉慶皇帝之禁山荥谘灟單,环乃父造剷皇帝一歉;乃父筑靖劉五年(一十四〇),四十二年(一十十十)一 中禁「百員<u></u> 吃姜曆人媳園」。十一年「禁斯人新即繳文,潛<u></u> 塘鐵館」。十二年 也泮》、果「対計胡噏、如戣、晽下、西虫、二黄等、山旒县屬戰的又一斉騋」。●彭迪 「禁内缺弱繳園」,八 辦慮社 60 湖 案 拟 演戲」 超 發

[〈]嘉慶年間的情茲缋曲お姉與斶單禁令〉,《文藝研究》一九九三年第六賊,頁一〇〇一〇六 轉戶自丁ガ节: 193

[●] 王床器驊舜:《示即퇅三分禁뫷小號缴曲史牌》, 頁三十一六三。

77 素長留階不,而其量 1文院歐瑋劉五十五年(一十九〇)[三慶燉] 人京,繼之而育「四慶燉],「五慶燉],其後又育春臺 四大瀠扭。華賢大夫張翎亮《金臺穀殔댦》巻一〈張青藤專〉云: 乃有所謂 • 晕

京稻縣園樂刻、蓋十變陪矣。昔掛四喜、三靈、春臺、咏春、所聽「四大燉班」眷誤。余以內为始至京 春臺、三靈、一路鼎盈、春臺路以為著者、首級香、竹香、東碧琳、蕙香;三靈語以為著者、首小 陸、永重山、固省六欧山。今二年之間、友死友去、其五陪中春、友游奏矣。 姆

(一八二六), 厄咪那刃领县争人踳, 「今年二月公閒」, 厄哚其戰蓄翓間為八争幻予 八)。而「昔針」一語亦厄見「四大燩班」之艘最舶當五喜靈年間 丙叔當猷光六年

四大瀠班的來種,《輝陪合戲》云:

四書人為議州班,三賣人為緣 四京盘屬緣人。好春人為縣川班·春臺之為湖北班· 198 班;其關各級、其派各限。 大灣班者,非 50 Τίά

- 未家쯝: < | 青八屬戰億立宫中發風的虫牌>, 北京市鐵曲冊究前പ: 《京園史冊究: < 瓊曲儒題< | 真輝》(北京: 學林出別 九八五年),頁二四十 ------961
- 吴禘雷:〈四大瀠班與尉孙〉,《孽谕百家》一九九一辛第二棋,頁四〇一四六 961
- 華賢大夫:《金臺籔縣唁》, 如人〔촭〕張次緊പ襲:《青分蕪階縣園史將五戲融》, 土冊, 頁二三二。 261
- 頁一士。恴茋土薱鳷皆阳務公同统一九二六年印刷,北京聊天翓蜯發行。如人盥鴖割,沈蔁窗主瀜:《平慮史料鬻刑》 撰· 廚뎫學人羈:《京慮二百年之種皮》(臺北:)斯法文學出別坊,一八十四; 《耀陪拾畫》,栩須敖多理諱一 198

彭县揽薘人公聨貫而言的,即其祀以同龢「嫰班」峇,八因卅門祀即的階县以「嫰噏」凚財跡,而由允徽噏县 藝術兼容並蓄, 而以四大班而以各自發戰其討由, 其派各职」 「其間各級・ 因此說 「上茶」 野子」、 春臺 6 劇種 4

量量 **明霑爲:三靈斑纷愚附出發,春臺班斉愚附嵢數,邱春班궑戲附與筑,** 〈四大燉班與尉孙〉 是將墨 班

: 7 か対配》 《蘇馬州 四喜班順林蘓門 班土文日號壓長尉附鹽商首隊乃春府籌數。

圖戰能直不邀各,四喜齊解步大平。每候来顯賞客點,石料串去雜秦聲

· 隐屬縣数· 味春藤班欣亮臺, 對支針贈。所見《或釋》一端· 存缺容數兩人· 在立眷· 即目 0 7 〈紹〉 (一八〇三) 癸亥立春前二日的 县融附甘泉人,其自剂补গ嘉豐正年(一八〇〇)八月, 小鐵笛猷人《日不春荪話》寫須嘉靈八年 《春花記》 间 班 FIE 本口 林

201

一一十多一一時一一回

似的極例

》黑豐

副肖魯龍旨,在古春,林肖江金白,少景記入。

四六大 其地班路各令 四大瀠班公三鹭固早允遠劉正十正年(一ナ八〇)晉京,春臺,四喜自亦早須嘉靈八年晉京。而祀獸 四喜味: 第官
亦方金
音
音
是
・
等
。
由
力
市
身
。
由
力
市
身
。
者
是
、
。
会
、
、
、
、
、
、
、
、
、
、
、
、
、
、
、
、
、
、
、
、
、
、
、
、
、
、
、
、
、
、
、
、
、
、
、
、
、
、
、
、
、
、
、
、
、
、
、
、
、
、
、
、
、
、
、
、
、
、
、
、
、
、
、
、
、
、
、
、
、
、
、
、
、
、
、
、
、
、
、
、
、
、
、
、
、
、
、
、
、
、

、
、

<p : 誤 中 ・宮宮さ 吊云魯 班 间 徽

第一輯第二種

- 〈四大嫰班與獸州〉,《藝術百家》一九九一年第二期,頁四〇一四六 :墨縣苦
- , 頁一六 輔 **尉附硝嫜大學缋曲邢辤室融;《曲鼓》(南京;环蘓古辭出殧埓,一九八四辛),第一** 500
- 小鐵笛戲人:《日不青芬品》, 如人〔蔚〕張次緊പ襲:《蔚分燕路縣園虫牉五戲融》, →冊, 頁─○六 「墨」

韻 虫 耀 雕來瀏陪對興、輕事劑華,人彩於傳、糊器五衣>音,合為一姪,釋亦源扇,風聽又非州年前矣! 而云「麼來」,五計嘉慶八年以來;「滯然五方之音,合為一姪。」計的县瀠班樘抃謝쬪誾兼容並蓄; 晋 派 111 三月贈 6 部新盤 6 事 孟 0 **** 引的工事前文尼其而云「纤촴・六大班斯兹財當・ · 班 垂 前人風鶥 疊 6 黑

順與四喜合戊, 葛翹五嘉靈間自县緝賭猷寺。而春臺刑以落遂改払, 蓋由允刑品欠人憑其 而最決人階的三豐燉十六人 順「四大瀠班」

< 即出亦 口 見 懸 引 主 之 「 秦 恕 」 其 韓 口 衰 。 而 旨 屬 不 獻 く ဲ 基 人 尚 育 三 靈 く 韓 再看知書 思 程 報 思 春臺更五靈寧之敎。富華陪姊題艋嵩人뎖其辭貫皆츲蘓附人、鄞一人츲昮附,其稅皆吳總人,厄以 日不青抃话》四孝祀曦北京各令八十四人祀屬班抖,來購察北京缴曲之計於; 厄見卦嘉靈八辛之前, 别 **熱**祝云:「春臺人部 1量回 吉料,春臺公東祭鈴;而四喜公以當曲為各,成土防自南來公集秀略,則畠翹雖袞、尚育典壁厄闍。 《日不青苏话》, 饭脊亦下由蘓脞邸班人京 ●問出亦而見春臺幣鱼變入盤防殿當胡。 「元寶」 春臺帝二十四人旵首,五政孝四 四喜陪八人又其於;政再加土孰翓圖人京的硃春陪。 **垂受青翔给** 为, 陷不見给 十六、郊祀登驗人熡鯍、 患土無公,以人容治慮也。」 順 財 財 財 財 出 日 解 田 兵 ・ **悲見勳**县 *直* 致班路, 6 部 散去者 别 班 而富二 # 阳 有戲 路所記聞 幣人後 甲 国 謝 次 者 **国其次**, 祝聚 咖 京

則以闔屬意弄香云人·重獨品山。每陪公末·則以縣園中去前與公、結楚国山 喜變十一辛丙寅(一八〇六)眾香主人自媣숤《眾香國·凡附》云 部首題

503

⁰ 頁九 一十 張京察融纂:《青分燕路樂園史料五戲融》 是 小鐵笛戲人:《日不青荪歸》, 如人 505

星 眾香主人:《眾香園》: 如人 影

第 量 回 **默** 名 嘉 曼 十 春臺、三味 語,厄映其書 ・ユ《嬢頭舞角》 い春が 四大瀠班人京敎。酥酥時關事頁、驗資將說明筑敎。蕊컨攢史尉懋數 眾香主人《眾香園》 辛丙寅 (一八〇六) 大部、

班底 In 嵩野萬乃頭時同。緒分聚為其中春,日「公中人」。朝飛師,負用奉者,日「拿回張」。后事春日「當 人]。堂各中人於人班,公照千聽友獎百融南差,曰「班南」。班南南整班,南半班。整班春四日靜登縣 中号票」 堂各中人存班到春、結賞其前財教受。其堂各多承襲前人曹魏。妳打此來、贈巢則另。雖變以妙为、不 「此大不惠中 干 四書寫刻西巷、好春萬李撥既條街 事 兼張張李旗。如間南自立門白,限命堂各番。日藤堂各,公其人指自樹立,傾處好各番矣。然自經 間亦計奏殿另大不為香(卻如旦日「回殿」),大林朱夫季矣。然吾曾見三數陪蔵《四 班」。管班編掌公為三:日掌張發,日掌行頭(京蘇為行頭),日掌派題。上旦內立丁為,自蘇日 厳廣一端·半班告八日·日「轉子」。 結陪問流址題園·大園四日·小園三日一馬班·亦日 人一、並以其各告、余之公矣。彰問安次香、言其人明幸壽林。指其年齒不財當、恐未必然 大陣子,其與氣家則秘香,乃盡如於藥,光來植人,約其年,當發二十結人耳。雨於云 作·宴陪中父亲及結鐘類望苗嗣·所費不貲。不必前堂各番·首班為及一切夏字器用· 樂陪各首縣萬、谷縣「大丁萬」。春臺萬百前時同、三賣萬韓家賣、 免禁月虧恨也。

504

由此下联四大嫰班궠北京公勳祀, 又縣園中一些行財。四大瀠班山各具幇母,《粵華莊辭》又云:

呻 對·發影蹈觀,態干山立,亦阿百一日無礼?春臺曰「該子」。雲野帝就必聽驗,萬於谷春日點 聖,萬潔千法,降非人益。而春臺,便結消之天天,必於為萃焉。吾於好部, 南公人固當以十萬金後數 子了。每日謝難以影、公中人各奏爾指。河貳智條排近事、重日縣蔵、斟入知於、全南予出。河贈四人不 里、舉國外公。未指克谷、帕彭爾爾。樂樂其前自主、亦爲而火了好春日「明子」。每日亭午、公煎《三 四喜日「曲子」。朱輩風流、衛羊尚存、不為公主、春漸熟鄉。世存周泊、指無三顧? 國》、《水稻》 結小說, 各「中褲子」。工封攀眷, 各出其封。蔚勲大入承颵弄女, 公爺大躰舞儉器鄆郎 古解意恐惧報,又曰「然不如於,於不如防」,為其漸近自然,故至今堂會終無以馬入山。三數日 班各計制制。

由此下見四大瀠莊讯吝氈的襯駃,[四喜班] 以「曲予1,明以崑曲即勁蔿著,宜筑堂會蔪賞。[三靈班] 以「繭 午], 間以 禘 編 重 本 遺 試 著 , 宜 统 氪 另 大 眾 口 和 。 「 味 春 班 」 以 「 巺 予 」, 即 以 辦 対 齿 祢 試 誉 , 寅 点 「 中 神 予], 宜统購眾期目。「春臺班」以「慈予」, 明以美麷童钤总誉, 宜统属月中人漖剒

◎○~馴

北京樂園新出**公**野南·《金臺籔駴뎖》巻三〈瓣뎖〉云:

京稻樂陪登縣、来橫截三、四灣、故葬蔵三、四端、日「中陣下」、又橫蔵一、二端、彭鞋蔵三、四端 神」三州 子圖開歌產車,車中裝將幾杖於」各長外。《熱蘭小醬》科「唐子」,為。宜科「軸」。 日「大褲子」。而災災日暮矣。貴人於交中褲子訟來,豪客未交大褲子己去。《潘門孙封語》

- 蕊积曹史:《喪華莊靜》· 如人〔虧〕 張於緊പ襲:《青分燕路縣園虫料五戲融》· 土冊· 頁三五二。 「巣」
- 張於緊പ襲:《青分燕路縣園虫將五廳融》· 山冊· 頁二五〇 華賢大夫:《金臺籔駅歸》,如人「郬」

ば加・《夢華) (1) (2) (3) (4) (5) (6) (7) (8) (8) (7) (8

到 印日乃 畢。每日際開大褲子、順息門縣氣、豪容色分出拍此長勁去。刘拍雅查口畢、結分無事、各親沒訴就意 <u> 奶儿互人到問該,至壓褲子畢,擬內留舍。其称耐不忍去替,大半市井瀬夫去卒。然全本首則,削答輩</u> 周青清音 「齡子班」,登數賣菜。彩祭子弟彩攜答玩,金錢屬縣,衲費不貨。」今日雖青齡子班,則扶策 又近來 結陪大輔子到至日細八顆, 荆四喜陪日未高春明游, 猷县府輩風掛。内斌無續園, <u>即號茶</u>掛, 各日縣耍 即影音小曲、け八角鏡、十不聞以為笑樂。南城作小鏡園液翔日無聊、亦計齡子珠園。然自是雜耍 車中輝野幾好於」各長小。貴將來各智五中褲子√前聽三端游達,以中褲子打險為戴腦〉科。首肘繼告, 更善重, 最前籍≥°盖打打轉折劃人三四題園,樂出不敢,必來改其於為,亦积不下少山動人少。今日開題其早, 孙林院》云·「雙奏禮部個未五·隆來部口歐三面。」刘喜靈年事办。余案·以豆林辦《法數夢虧者 《孙林陪》至云「睡」音「沒了。)「早睡午了,客智未集,草草開縣。難順三端游產,智卦分如。一中睡午了 凡例》云:「終於入籍京,不下無金益以實監入。」出言叛近野。今集園登融,日附首 [三神子] 以下燒囚>以所,不敢我園鄉煎矣。(京越曹日師子我智行燒囚班人家,料文順班中豁分亦行燒囚。) 「壓膊子」、以聶卦香一人當人。彭此順「大褲子」矣。大褲子習全本孫題、公日斟獻 · 友別報刊却·以舒豪客入口。故每至開大睡子却,車視繳殿,人語謝歌,河聽一睡子個開 日中明中轉行。不許未五無為。李小泉言:「喜靈、改年、開題甚動、遊題其早。大轉行遊影、 彭當年大續 排財繳登最意思小。 ⑩ 非 B B 湯 品學是 [4] 解 館へ 弱 1.

張次緊融纂:《暫分燕階條園史料五歐融》、斗冊、頁三正四一三正正 學

207

□見其演出財為長:開展公阜軸子・中間由三幟市子構筑中軸子、由社会當公・中軸子之末一端由最佳公会 **聯國** 聯子: 最 該 彭 彭 彭 本 帝 豫 多 大 輔 子 ` \\ 四大爆班以富噱羔著峇,鄞四喜一陪而曰,厄見葛頸不成瀠班該甚;而扣翓之瀠班五旼大拼讞,豁蛡競奏, [二篑音節] 女號, 則燃慮中久二黃翹, 戶自出人頭妣矣 而高胞亭既有 国部必有一二王者出, · 料

三首光間其衛針移結果幻知史黃獨加立

彭光繼嘉覺之後・北京鳩卧叭以徽班点主體。

彭光明如阳不令點融内

好所以謝掛、

彭光六辛
 五月十八日……將南前,景山作氫斯籍,月蘇學生,育年去公人并學於不前不前當差者,著革則。其月 辭學上,答交續服繳彭則佛帶回。……。六月,防三白……其景山大小班,著額并去南南,永遠不特對一景 山」◇各。再、大題育一百二十額人◆題、下以誠去一百各、上二十各門下。●

而驗者旋有十三 那蘇的 咥了<u></u> **並光上年(一八二十) 多 動「奉旨}
帝前帝的另辭學主全嫂財出,仍回見辭」,並**時南稅改為「 早平署 而且鬒光皇帝퓛戭了袺冬톽令來禁九缴曲的歕出,《示即퇅三外禁姆小锍缴曲史料》 終いま 小酒品

- 轉戶自閱資劑:《崑曲與即漸払會》(漸勵:眷風文藝出別坊・二〇〇正年),頁二十六 508
- 轉戶自問育戀:《當曲與明虧好會》, 頁二十六。
- 王际器賗驗:《示即蔚三分禁娛小땲邈曲虫絆》:頁六八一寸六。

四喜、三 署猷光三年突未(一八二三)505節艦大番荪昂土伽羅及大《燕臺東體二十四荪品》幾斉春臺, 四人,厄見払邿「當好略」取分了「味春略」。 船二十 藥

6 亦各香料出公人, 雪影之妹,未下以僧不目之。此代尚香集茶一陪,專問幫曲,以塗擬防集,未及排入 四大各班、日四喜、二靈、春臺、味春。其次公則日重靈、日金経、日為於。余子午年於至京四大各班、日四為 數各也。內於人格,寫近於為,聞另無事。却數中人。四班各梁口久,點大自是出入願此,明三小班中 當影密八音〉瀏、未影再領目賞。次年春、故歎鄉購、彭遵〉縣、串稅奪鄖。然余彰愚草木、未銷 各園。其如京鄉、子鄉、西鄉、秦鄉、香嶺羯異、葵東贮粮、無民难爲。哪 京部時屋

八二六)、蚧胡京핶檪園仍以四大瀠班四喜,三蠆,春臺,咻春惎首,其灰為重靈,金琻,當跃,而京勁,少 察敌啉主统鳷蠫正十士辛(一士九二)· 猷光舉人。而云「壬平」

高猷光二年(一八二二)· 丙丸

高猷光六年 西纽、秦甡原琳既為末於、「無吳殂壽。」出校尚存「兼苌」一帝專即崑曲 部

又猷光八辛幻子(一八二八)臘八月自媣文華賢大夫張刴亮《金臺數됐댦》巻三云:

沒甘贏聽即「琴鄉」·又各「西秦鄉」。 防琴為主·月琴為圖。工只郁吾如語。 刘鄉當相為 影勝分盡皆之。 彭光三年·附史奏禁。 《難中學樂》 图末始置令、

《燕蘭小懿》写京班贅多高勁。自駿夷主來、訟變琳子勁、盡為玄難。然當詢對斉別林文陪、專腎為曲 今俱琳子辨奏、當曲且變為渴戰矣。渴戰阳子副鄉、南方又聽「不以聽」。聽甘庸鄉曰「西文聽」

(II)

去障緒王玄畜樂陪,父李云然。近《燕蘭小籍》、南泊云「王初大陪」告。回見變十年來,近風已見。近 年高好陪肾小生果的、青露外□□王、王今黨矣

丙叔癸·內務預雅掛奉、集園南延。南不赵春、仍入春臺結陪。●

(猷光六年,一八二六) 冬, 肺廷内務协口經解卻 计略的 州奉,其主要 州奉的 瓢當 最京 蛡 床 琳 子 翅 ; 而「王稅大帝」五景京盥,俱猷光間,京塑口负틟剱瀢。又祀云麟昮尘公琳ጉ「琴恕」,立瀠班县主要翊酷,人 而且當翹班也幾乎階 《金臺籔聚居》卷二〈閱《燕蘭小譜》 為圖剛班了。而以 联 万 纹 ※ 通 T

事實不符,當映土文前舉,以李华前言為县,蓋墩胡瀠班曾為多翹鶥兼容人班陪 © 0 空刊計封照酌司、蘭生計日口斟悲。如今那見祭豀剝、月軸風數又一部 **開新崑曲、亦不卦。」 厄**琛崑曲始<u>獸</u> , 軍器屋路班場屋屬職, 前前 6 翌

至筑嶌翹寮落之貶象,官猷光十十年丁酉(一八三十)中妹휙之蕊栽蕢虫《身安膏抃뎖》云:

對是未 上下候坐各該該必員呈戶邊。而西圍那集,酌函鐵飛,聽各側年會少,總殿繳笑,以財春臺,三數登 而曲高味寡,不半難意強。其中固大半四喜陪中人如。近年來,陪中人又參轉對人動陪,以故次擊不競 事去致。去二等、鄉子、難難入者、《熱蘭小熱》治云「臺不好雜點傷」,四喜陪無出小。每茶數到曲 附年,京确食集等班。於為劉聞吳中集奏班入例,非豈曲高手不舒與。一部諸人士爭去聽賴為州 然怕許多白髮父去,不園為稀華以別人。室,留,三然,財財糧中,對更仲箱。……如殿以間,

- 売次緊點

 第:《
 計分

 京

 上

 上

 上

 上

 上

 上

 上

 上

 上

 上

 上

 上

 上

 上

 上

 上

 上

 上

 上

 上

 上

 上

 上

 上

 上

 上

 上

 上

 上

 上

 上

 上

 上

 上

 上

 上

 上

 上

 上

 上

 上

 上

 上

 上

 上

 上

 上

 上

 上

 上

 上

 上

 上

 上

 上

 上

 上

 上

 上

 上

 上

 上

 上

 上

 上

 上

 上

 上

 上

 上

 上

 上

 上

 上

 上

 上

 上

 上

 上

 上

 上

 上

 上

 上

 上

 上

 上

 上

 上

 上

 上

 上

 上

 上

 上

 上

 上

 上

 上

 上

 上

 上

 上

 上

 上

 上

 上

 上

 上

 上

 上

 上

 上

 上

 上

 上

 上

 上

 上

 上

 上

 上

 上

 上

 上

 上

 上

 上

 上

 上

 上

 上

 上

 上

 上

 上

 上

 上

 上

 上

 上

 上

 上

 上

 上

 上

 上

 上

 上

 上

 上

 上

 上

 上

 上

 上

 上

 上

 上

 上

 上

 上

 上

 上

 上

 上

 上

 上

 上

 上

 上

 上

 上

 上

 上

 上

 上

 上

 上

 上

 上

 上

 上

 上

 上

 上

 上

 上

 上

 上

 上

 上

 上

 上

 上

 上

 上

 上

 上

 上

 上< 売水緊

 以

 書

 い

 素

 分

 素

 は

 は

 当

 が

 素

 い

 ま

 い

 ま

 い

 ま

 い

 こ

 い

 こ

 い

 こ

 い

 こ

 い

 こ

 こ 學 華賢大夫:《金臺籔縣歸》、如人「虧」 學 515
 - 513

愚,四刻笑語雪閱,其情以大不財幹。

歡壓、厄以青出猷光間的當曲繼育鄉土支替、即陥县成向的穷落;而春臺,三靈的二黃,琳 財公替官與 口 第三 《品計實鑑》 下又县所等的受人增败。又知售统猷光間,又郏嘉爨猷光北京檪園主苏之頼森 贈示富三 **床集** 等班的 四喜品

落宫又惨か入彭:「大爺是不愛聽島如的,愛聽高鄉縣耍見。」服入彭:「不是珠不愛聽,珠實弃不勤, 不動影即巡什麼了高納倒存該和於,不然倒是鄉子鄉,嚴顯影青禁。」 : 二《修

彭头脖·京潘廣縣齡以當廣·圖戰至財奏戲·然即當曲拍·贈客則出依小數·敖當拍訴「車前子」 © 0 事學

「車前子」

其 ○ 下戶</li : 江| 〈三小史語制〉

品朝中。 香與其只脂香、同屬春臺溶、失影齊各。只繳賽、登影別我答對行。然後別答職、轉益其稅 **焚鹃、樂工中必王忠貴、李六、以善為孫聲解於詩。一香學而兼其馬。咻縣節此、種合自然。**

蕊莊寶史:《身安膏抃旨》、如人〔䴖〕 張応溪融纂:《郬分燕 階縣園 史牌 五戲融》, 土冊, 頁三一 〇一三一一 學 514

刺森:《品荪實鑑》(刻西:西北大學出谢芬,一八八三年),頁三十一三八。

鈴阿:《郬驊騏徳・蟷嘯醭・嶌曲鑑》(臺北:臺灣商務印書館・一九六六年)・頁正○ 皇 516

一川川 曲聲聲妙, 燕言字字書]。 割 上解し 五量京師 而以結中 ●其炒以影夢魚等合著的 [自然結合點來, 知為或黃]。 ☞・八〇年升出湖始《竊承》「虫黄」刹・布曽斉財同的見稱。 北京的激酷二黃與象數京的歎鶥西虫 調光函= 京劇學話》 《五話》

然而彭퇫祏鷶的 「京帕尚墊鵬」,其實县蟄鶥西虫卦諱劙之潡, 给猷光聞第二次晉京之阂, 由允各钤王拼 「西丸」 職勢的除糧, 丸黃合奏b歐不县(西丸) 印丸, 口見土文 (丸黃勁系等) 而並非統則那時十出期 貴、李六等的。

- 張於緊融襲:《青分燕路縣園史畔五戲融》· 上冊· 頁二十二。 栗鹀衛国士:《蒜臺縣爪集》, 如人〔虧〕 212
- 源於,因为首相也在一歲搭 **彭歉,嫰,斯兩郿噏酽更自然結合뭨來。由兊彭兩郿噏馿滯即谘允以西虫,二貴兩馿蛡鵬綜主,궤以少辭誤「为** 幽昏閚:《京噏虫話》(北京:中華書局·一九六二年)· 育云:「郬膊猷光中葉· 檆北的歎慮厳員李六· 王邦貴等來庭 黄】(又各「京鵬」)。」頁六 (即対像) 北京,以
上京,以 218
- 張夢勇等合替:《京園數話》(北京:北京出別好,一九八二年),頁一二。 519
- 又見曾永養:《逸曲本質與勁酷禘報》,頁三一十一三一八。

为黄合奏,麯早卉葞谿間的北京,鄚口,慰附三妣,即县负茋京濠乀庄蛡陉崮旅汴,瓤县葑猷光間。猷光 〈結/動/ 中 三十年(一八五〇)葉鶥示《鄭口竹対鬝》

- 2.月琴紀子與附琴,三,赫時成爲,妙音。都笑时翻憑釋變,十分悲以十分至。即都五遠班及出三鄉,分濫級京 國子系眾交訴、許發聯對與部興。出以三分吳麗駿、一雖召子各強指。彰口尚南十續班、今上三陪
- 3.曲中又聯昇東京,急是西文毅二黃。附政高縣平城不,育員圓亮麻原馬。劉鵬不多,敵纀出為,麻馬 音点,其無幾乎!
- **原玉、福春** 4小金當日姓各香,對以至簫(原書寫計「箭」)舌似簧。二十年來能圖響?風流不塑具時順 科的
- 5.風前股聯報繳翻,或轉稅鄉一串聽。計景副真聲就并,《祭江》,《祭替〉與《釋窯》。以間旦人大題山,二 防及張納夫, 試熱其美。四

, 职當制 狱 **先育倒渌따平泳,꺺即要圓亮燥員。又由第二首結厄見其文愚料奏樂器試陆琴,月琴,三弦,五與京巉馅裐鷶** |閨旦缋・斉鿚斉阽蔚王,阽卧喜,患姑夫,螱昮巉目헑〈祭汀〉,〈祭嶅〉,〈槑窯〉。飮三嬙壝췼於即的县二 由以上讯耀策一首結之톇払床第二首結厄映社賞光末辛的퇡口,西丸味二黄同臺漸出,搶奏出敷蔚的凤鶥, 試三酥弦樂合奏如「監俠音」, 閃追腳升悲喜へ計, 也指題床憑釋的領奏。由未二首而 黄,凤二黄,西虫 。坦 財 「三大料」 盤漸

551

某鵬示:《蓴口竹対睛》, 如人雷夢水等鸝:《中華竹対睛》策四冊,「晰北」絲,頁二六二八一二六二九 [編]

該首兩醫無事,爰於四書,春臺,三靈,嵩野四陪中,競耳目以府及,題出二十四人,以敖輳憂劣為高

下,小變體族,用流計品。◎

*

兵人。來京翰縣嵩於陪。於都京就憑數數各者,依為四陪:田「春臺」,田「三數」,田「四喜」,田「本 日另月結、煮不珠與。醬醬無腳、酥然自放。內鑑第一心人日脂香。脂香香、林妙 6 余自壬录人春即

秦桃 50 春」,各戲都影,以爭越長。當好陪閱雲蓉不能自存,……今日掛好春尚是五前班,然必奪不競欠矣。 怪為開劇四喜班」香、今亦飛琳断新、零該盡矣。一拍燉雅春公排春臺、三靈、愈然無異為。 喜為喜數問各陪,乃彭光以來,陪中人又多轉人春臺,三數陪。《潘門孙林篇》所云「孫排一曲 《幽》

冬溪來欠索。」◎厄氓鬒光十一年至十四年間捧北京뼿戲公半耳答,限县春臺與三豐兩陪。而四喜蓋因其「曲 雖然當好陪曾因賭香聞人「戰戊」, 统猷光十一年卒职(一八三一) 五췕鄖縣王壽鉉南土, 刺影嵩好陪的京鉵 **钴聲譽핽貼」、「災払燈꺺舞峇,首熡嵩於、不敦闥春臺、三靈矣!」 即蚧孜浚、「春臺、三靈含輩林立、** Ŧ

- 番討局士:《燕臺集禮》,如人〔蔚〕號交緊融襲:《蔚分燕路條園史牌五囐融》,不冊,頁一〇三六
 - 滋耘蕢史:《辛王癸甲驗》, 如人〔斬〕張朿緊融襲:《斬<u>外燕</u>階條園史將五驚融》, 土冊, 頁二八〇
- 張次緊融纂:《青外燕路條園虫
 以二冊、 認知費
 世、
 一、
 一
 一、
 一
 一、
 一
 一
 一
 一
 一
 一
 一
 一
 一
 一
 一
 一
 一
 一
 一
 一
 一
 一
 一
 一
 一
 一
 一
 一
 一
 一
 一
 一
 一
 一
 一
 一
 一
 一
 一
 一
 一
 一
 一
 一
 一
 一
 一
 一
 一
 一
 一
 一
 一
 一
 一
 一
 一
 一
 一
 一
 一
 一
 一
 一
 一
 一
 一
 一
 一
 一
 一
 一
 一
 一< 「暑」

表蘭,試班,字小師。具人。·····丙申暮春二十三,四日,小酥於北孝剛既同燕喜堂親錢口客。·····於 50 **砵春,嵩跃五陪卦剑、合為一班。統雲縣入於案、秦龍敖入終督。一畫一敢、讚樂未央。筆飛劉火** 。妙點春臺一三靈 部實事豪深,五刻然刻,萬輕貴你,歐夏的巷,莫不艱奔難至,來會各六十百人 時/強。 ® 一

别 日尚並解五名 丙申(一八二六)春,京帕班陪,四喜,邱春,嵩妤維不旼春臺,三靈, 順猷光十六年

題鄉 西春品 0 放灾事不競 笑、以財春臺、三豪登縣、四函笑語當聞、其情以大不財幹。陪中人每言:珠衛作源、面上因無長糧奴 大鄭賈。尉斉來人齊香、竅茶一遍未竟、聞堂、笛、三紋、財政聲、脾彭巡行去。雖未殖高嶽剔春白雲 然治疗多白髮父去,不副為孫聲以別人。室,苗,三紋,計林擊中,對更炒箱。節三字子,孫生故死 於年,京稲府集茶班。於葬劉聞吳中集奏班公例,非當曲高手不得與。一部勝人士爭先聽賴為州 猫 於具大輩去致。各二赞·琳子·頼賴〉香·《燕蘭小籍》所云「臺丁 [好」聲郎圖]· 50 順再會 71 由高味意,不半難竟強。其中因大半四喜陪中人少。近年來,陪中人又多轉對人動陪, 早雏 小。每茶數更曲,數上不何坐者該落此員星戶獎。而西園雅集,断函燈源, 如巴人不里因不可得矣。◎ 自服 正約~間, À da

器則紫 。其中智樂園父亲,以次南北曲,字字縣審。熊告漢其聲容之妙,以為聽貞輔 中舊有集秀班

四-三0五 頁三一〇一三一 頁三〇 張次緊
以
等
等
等
等
等
等
等
等
等
等
等
等
等
等
等
等
等
等
等
等
等
等
等
等
等
等
等
等
等
等
等
等
等
等
等
等
等
等
等
等
等
等
等
等
等
等
等
等
等
等
等
等
等
等
等
等
等
等
等
等
等
等
等
等
等
等
等
等
等
等
等
等
等
等
等
等
等
等
等
等
等
等
等
等
等
等
等
等
等
等
等
等
等
等
等
等
等
等
等
等
等
等
等
等
等
等
等
等
等
等
等
等
等
等
等
等
等
等
等
等
等
等
等
等
等
等
等
等
等
等
等
等
等
等
等
等
等
等
等
等
等
等
等
等
等
等
等
等
等
等
等
等
等
等
等
等
等
等
等
等
等
等
等
等
等
等
等
等
等
等
等
等
等
等
等
等
等
等
等
等
等
等
等
等
等
等
等
等
等

< 張次緊融纂:《青分燕路檪園虫綝五囐融》、土冊、 學 蕊 我 費 是 : 《 易 受 青 芬 居 》 · 如 人 [青] 蕊籽 萬史: 「星」 皇

◇虧未塑、不園與對主子弟帶脖華之表。而監集奏班>門者、即費夫鄉除李、關被競艦、兼該為王、前 非南北曲不許登影鄉蔵。煎幾九赵那聲,鄭記五於。朱腴藍弱抄子,告降人士。降人士亦莫 日「集等班」。皆一部幾翰、故孝、大半四喜衙 願首、爭夫聽相為共。登縣入日、重上容常以午行。聽者強林攝意、雖以中育群魚、每然無強雜 日不斟與坐者矣。於部各慶聲罰、無過「集茶班」。不半輝、「集茶班」子弟潜盖 張樂於耐魚·真高族·魚彩藏·又日西子類類。豈慈語語:○ 防,京福南行此兩者,合緒各輩為一部, 至回 道光 6 者。蓋有前約 好。〉暴中 南形赫矣 不延頭

"間無鰞京龍人「巣芸班」如果中人「巣秀班」, 階口瀢去, 明郵陪嶌勁人寥落更甚須造嘉矣。 即尉懋數 528 間常感發聽外言:「吳中集奏班,前头年間亦口強去云。」 尹王 管志》「小天喜」 斜云:

T T

蓋己部公矣。天動新顯、無紅不斯。善始、后馬奉王公論一小。四喜陪古蘇而亨,友眷阿敦赵喜劇問舊 彭掛其上。……丁酉人春來,四喜陪登縣,重上客打打與春臺財役。每日不丁十八百人。財前一二年, 小天喜、字聽香、副姓。春節堂重喜如亲。四喜陪飲來今春也。近日萬勁恐鄰、群金續第一。聽香出 順聽香其光聲予了·◎ 調い

· 嘉靈間險為興盈, 猷光十六年公前險為困跡, 至十十年丁酉(一八三十) 春又因氫聽香 四喜昭 唱當納的 可見

- 《喪華莊辭》、如人〔촭〕張於緊പ襲:《青分蕪階縣園史牌五驚融》、土冊、頁三十三。 557
- 6三十三) 是 《夢華郎辭》,如人 **蕊**籽 舊 史: 學 558
- 蕊莊蕢史:《丁辛王贷志》· 如人〔虧〕張灾緊融纂:《虧分燕階縣園史料五囐融》· 土冊· 頁三三四一三三五 屋 556

哎「容鐘
○ 所言
○ 所言
○ 所言
○ 即
○ 所言
○ 即
○ 四
○ 四
○ 四
○ 四
○ 四
○ 四
○ 四
○ 四
○ 四
○ 四
○ 四
○ 四
○ 四
○ 四
○ 四
○ 四
○ 四
○ 四
○ 四
○ 四
○ 四
○ 四
○ 四
○ 四
○ 四
○ 四
○ 四
○ 四
○ 四
○ 四
○ 四
○ 四
○ 四
○ 四
○ 四
○ 四
○ 四
○ 四
○ 四
○ 四
○ 四
○ 四
○ 四
○ 四
○ 四
○ 四
○ 四
○ 四
○ 四
○ 四
○ 四
○ 四
○ 四
○ 四
○ 四
○ 四
○ 四
○ 四
○ 四
○ 四
○ 四
○ 四
○ 四
○ 四
○ 四
○ 四
○ 四
○ 四
○ 四
○ 四
○ 四
○ 四
○ 四
○ 四
○ 四
○ 四
○ 四
○ 四
○ 四
○ 四
○ 四
○ 四
○ 四
○ 四
○ 四
○ 四
○ 四
○ 四
○ 四
○ 四
○ 四
○ 四
○ 四
○ 四
○ 四
○ 四
○ 四
○ 四
○ 四
○ 四
○ 四
○ 四
○ 四
○ 四
○ 四
○ 四
○ 四
○ 四
○ 四
○ 四
○ 四
○ 四
○ 四
○ 四
○ 四
○ 四
○ 四
○ 四
○ 四
○ 四
○ 四
○ 四
○ 四
○ 四
○ 四
○ 四
○ 四
○ 四
○ 四
○ 四
○ 四
○ 四
○ 四
○ 四
○ 四
○ 四
○ 四
○ 四
○ 四
○ 四
○ 四
○ 四
○ 四
○ 四
○ 四
○ 四
○ 四
○ 四
○ 四
○ 四
○ 四
○ 四
○ 四
○ 四
○ 四
○ 四
○ 四
○ 四
○ 四
○ 四
○ 四
○ 四
○ 四
○ 四
○ 四
○ 四
○ 四
○ 四
○ 四
○ 四
○ 四
○ 四
○
○
○
○
○
○
○
○</ ☆湯脚。 即是嶌鄉畢竟長要击不財的。因為山村的京師口姊禁關你二黃而驚單,由前尼栗蘇漸割土沖允猷光十二年 的《燕臺縣爪集》·其〈三小虫結児〉闹云· □映;京軸尚蟄酷·蟄酷旒县「西虫」。又張欢察瞱 北京柴園竹対院彙融》・

道光二十五年(一八四五) 尉籍亭《 路門 品 名 、 無続・ に 長 、 「 長 型 」 下:

子尉为朋野,让京的崑山蛡,子剧鵼与無人駐闵,而以余三裫(一八〇二—一八六 (一八一四一一八六四) 為分表的虫黃翹五風龗一翓。宋‧張二人床卧門同翓姳肆勇夷 部尚貴頸敵似雷,當年直少話無粮。而今詩重余三蘊,年少年虧影二戀(奎)。◎ 1−−1八八〇)並解「前三幣」。至払、
以前前に、「丸黄鐵」下
「内部日 張二奎

四、青淑豐同於至青末光熱宣然聞心京傳、崑傳與屬戰鐵

一京傳嚴羅傳動

貮光二十年(Ⅰ八四〇)左叴,瀠班内陪嵩鵼瀠鶥,歎酷,嶌鉵,琳ጉ鵼財互交淤嫗小,歘而惫患て禘慮 。宣帝慮酥五 即禘慮虧長以虫黃翹為主,兼氈嶌鵼以及內頸,鑅子,南黤等址方遺曲頸鶥內多頸鶥噏鯚 意 0 酥

張次緊
以
等
:《
者
分
,
方
,
一
一
,
一
一
一
,
一
一
,
一
一
一
一
一
一
一
一
一
一
一
一
一
一
一
一
一
一
一
一
一
一
一
一
一
一
一
一
一
一
一
一
一
一
一
一
一
一
一
一
一
一
一
一
一
一
一
一
一
一
一
一
一
一
一
一
一
一
一
一
一
一
一
一
一
一
一
一
一
一
一
一
一
一
一
一
一
一
一
一
一
一
一
一
一
一
一
一
一
一
一
一
一
一
一
一
一
一
一
一
一
一
一
一
一
一
一
一
一
一
一
一
一
一
一
一
一
一
一
一
一
一
一
一
一
一
一
一
一
一
一
一
一
一
一
一
一
一
一
一
一
一
一
一
一
一
一
一
一
一
一
一
一
一
一
一
一
一
一
一
一
一
一
一
一
一
一
一
一
一
一
一
一
一
一
一
一
一
一
一
一
一
一
一
一
一
一
一
一
一
一
一
一
一
一
一
一
一
一
一
一
一
一
一
一
一
一
一 茲积費皮:《下起王管志》· 如人〔虧〕 「星」 530

那琴等
管
解
第
1
2
3
4
4
4
6
6
6
6
7
8
7
7
8
7
7
8
7
7
8
7
7
8
7
8
7
8
7
8
7
8
7
8
7
8
7
8
8
7
8
8
7
8
8
7
8
8
7
8
8
7
8
8
7
8
8
7
8
8
8
8
8
8
8
8
8
8
8
8
8
8
8
8
8
8
8
8
8
8
8
8
8
8
8
8
8
8
8
8
8
8
8
8
8
8
8
8
8
8
8
8
8
8
8
8
8
8
8
8
8
8
8
8
8
8
8
8
8
8
8
8
8
8
8
8
8
8
8
8
8
8
8
8
8
8
8
8
8
8
8
8
8
8
8
8
8
8
8
8
8
8
8
8
8
8
8
8
8
8
8
8
8
8
8
8
8
8
8
8
8
8
8
8
8
8
8
8
8
8
8
8
8
8
8
8
8
8
8
8
8
8
8
8
8
8
8
8
8
8
8
8
8
8
8
8
8
8
8
8
8
8
8
8
8
8
8
8
8
8
8
8
8 影輪亭廳,[崇] 531

領 動 北京語 \$ 仍是好有經過 6 6 点主的彰出泺方 昨後三糖孫禄山(一八四一—一九三一) 晋 韻 幾乎無祀不以<u>払</u>試宗, 而 姊 財 試 京 巉 的 聲 脂 去 順, 皆 给 京 噏 之 坂 立 與 坂 康 貼 了 關 駿 對 的 对 用 的聲 到 上帝用招 日逐漸攝兌瀠歎二酷明西虫二黃公中。所<code-block>「十三攡」、「四聲」、「土口字」、「尖團字」</code> 音韻 146 要緣姑郠島돠聽臺 主 門不显京慮・ (二八一四一一八六四) 而位 **育同熟县** 安黃合奏的址方 鐵曲, 以峇生行當為主的表演藝術 ----八八〇), 張二奎 **內閣、**對此方語言 自発し 514 安徽 1 京陽郊 10 倫的 瑞 11 京噱節員 「京小」 言的特別 7 東 排 州日 铝 肿

(一八六十) 京噏南下土醉與瀠斑,瞅予班合廝,统光馠末年逐漸知了具育討台的蔚派短南派京 北京的京牌派抗演 同治六年 阿與 6 圖

由共鳴 41 從而还 负航與發 因 撒彩厚的 国 財當大 查類時
一上
上
上上
上
上上
上
上上
上
上上
上
上
上上
上
上上
上
上
上上
上
上上
上
上上
上
上上
上
上上
上
上上
上
上上
上
上
上
上上
上
上上
上
上上
上
上
上
上
上
上
上
上
上
上
上
上
上
上
上
上
上
上
上
上
上
上
上
上
上
上
上
上
上
上
上
上
上
上
上
上
上
上
上
上
上
上
上
上
上
上
上
上
上
上
上
上
上
上
上
上
上
上
上
上
上
上
上
上
上
上
上
上
上
上
上
上
上
上
上
上
上
上
上
上
上
上
上
上
上
上
上
上
上
上
上
上
上
上
上
上
上
上
上
上
上
上
上
上
上
上
上
上
上
上
上
上
上
上
上
上
上
上
上
上
上
上
上
上
上
上
上
上
上
上
上
上
上
上
上
上
上
上
上
上
上
上
上
上
上
上
上
上
上
上
上
上
上
上
上
上
上
上
上
上
上
上
上
上
上
上
上
上
上
上
上
上
上
上
上
上
上
上
上
上
上
上
上
上
上
上
上
上
上
上
上
上
上
上
上
上
上</ 也呈貶了京園藝術的 的村 首 П 山 晶 嫩 芸 **厄以發**戰的 6 而京屬於派藝術取春抃谿筑 成五払行當
資
が
引
的
方
首
等
が
引
方
方
者
が
が
が
が
が
が
が
が
が
が
が
が
が
が
が
が
が
が
が
が
が
が
が
が
が
が
が
が
が
が
が
が
が
が
が
が
が
が
が
が
が
が
が
が
が
が
が
が
が
が
が
が
が
が
が
が
が
が
が
が
が
が
が
が
が
が
が
が
が
が
が
が
が
が
が
が
が
が
が
が
が
が
が
が
が
が
が
が
が
が
が
が
が
が
が
が
が
が
が
が
が
が
が
が
が
が
が
が
が
が
が
が
が
が
が
が
が
が
が
が
が
が
が
が
が
が
が
が
が
が
が
が
が
が
が
が
が
が
が
が
が
が
が
が
が
が
が
が
が
が
が
が
が
が
が
が
が
が
が
が
が
が
が
が
が
が
が
が
が
が
が
が
が
が
が
が
が
が
が
が
が
が
が
が
が
が
が
が
が
が
が
が
が
が
が
が
が
が
が
が
が
が
が
が
が
が
が
が
が
が
が
が
が
が</p 制燃那小, **鼠盤自己的藝術團物**, 「格津」 所受的 東京 以 因 所 多 生 了 於 派 藝 術 。 四部 與各腳同臺印語。 演員 6 劇酥 由允其四 兼以其屬結鰭系冰蛡體之 果脂蔔奶劇取 處目上有所事屬以壁 **加熊** 公 緣 , 有人, DA 拿 首 辦 京劇4 憂秀蔚 6 從 535 树 0 团 選 团 Щ

等群等

張二奎以北京人 麒 去生行京劇 分宗軸 小數,尚味王,南氏的蓋阳天,張英熱等淤派山趴饭了街主於京巉藝術的駐杆 重 14 醫 留 尉寶森、奚勵的等流派,知逝了 7 「南獺 「漸漸」 **動**員; 县点以址越国识的流派。座下鷣鑫台、下瞻立下以断人風啓討白点票鰤的 留 . 高靈奎 余弦岩、言謀朋、 事 四大量 通 步骤榮; 而北方內尉 0 淵 馬動身・ 間 T 盲 饼 信符、 「京脈」 藝術 進 派 图 印 料型 湯湯 童 顶 瓣 鏲

豐富且行 ¥ _ 订; 酬 也紛紛。 验而慎立了「王派」, 東專一直憲允屆

加州如的

四十

一

一

方

一

方

方

方

方

方

方

方

方

方

方

方

方

方

方

方

方

方

方

方

方

方

方

方

方

方

方

方

方

方

方

方

方

方

方

方

方

方

方

方

方

方

方

方

方

方

方

方

方

方

方

方

方

方

方

方

方

方

方

方

方

方

方

方

方

方

方

方

方

方

方

方

方

方

方

方

方

方

方

方

方

方

方

方

方

方

方

方

方

方

方

方

方

方

方

方

方

方

方

方

方

方

方

方

方

方

方

方

方

方

方

方

方

方

方

方

方

方

方

方

方

方

方

方

方

方

方

方

方

方

方

方

方

方

方

方

方

方

方

方

方

方

方

方

方

方

方

方

方

方

方

方

方

方

方

方

方

方

方

方

方

方

方

方

方

方

方

方

方

方

方

方

方

方

方

方

方

方

方

方

方

方

方

方

方

方

方

方

方

方

方

方

方

方

方

方 「対対」 閻嵐冰等 創立了 . 未封芸 6 別 突쨄了青夵따抃且行的뿳鹶界 甘慧生, 尚小雲, 各自幼点 湯響緊 鼓的 流泳・ • 、黄卦冰 惠子麻 . 場予青 0 旗鰤 明的 卿 6 涨 非 李多奎也在老月行豐立了鮮 **淡翠** 車 路剛路 **分景 新 野 愛 ・** 王 船 ・一郎が、 末另陈懿 括 表演。 0 뭾 蘭岩 五主 凼 阿 副 科 真 丁 演 饼 量 日日 的 训 龒

斌嶌 基 屋屋 屬 \pm • П ¥ 平行公金少 慈瑞泉。 • DA П 皇 0 丑 守 則 女 丑 韓 ・ 出形负其於派藝術 0 門 行的表演人下四計繼輩 也去海部方面開立了 0 点贈眾所肯定 山路各国其下華, 新丑题 6 • 賣亭 高 晶 中 国 中 拉 五行當於派藝術的 . 蕭盆章・ 金酥 錢 真 • П 急田 1/1 単田 哪 油

7F 中型圖 訓 四大冊結為嫁飯。本文為出山須融菁取華 朝添京 「京樓」如立以後, 苦殚諸北京へ「京 派京劇」, 也統長院 外 0 其於番至上海者又發晃為 。凡出日育《中國京噱虫》 0 **承派点**谷 **歐**又全國 京爆史》 順京晦添点那、 6 國 **惠** 於番 中 撑 10 桃 目 是 竝 干价 6 6 ₩ 副 圖 雅 京 其

⁰ (二)〇〇八年九月), 頁一一十一一五五 「京噏於派藝術」、公數斠〉、《中國文哲研究集厅》第二三棋 〈論說 曾永蘇 535

本简文彰言

琳子, 多由校學藝人球校戲戲班承齡。 厄見宮中山 至统迅韧膜的内致戭缴。 异平署中本宫太温的「内學」祀漸子蛡觝來鮁心,最を只县開諏床試昇承瓤一 甚至予以省福。刑谳的遗嚙以虫黄点主际心瘻的 最的湯響, 世景京懪的天不 间 有制 間慮 受另

琳子戲 京空戲 酥 腫 闭 1 響廠 F 五京劇

二岩傳發端入情況

雖六 。當八音宣 不顧的加 級> 元:「 草嘉以來…… | 一一 数 豐年間(一八五--一八〇六),曾因猷光三十年東汝(一八五〇)二月二十五日猷光皇帝崩逝而勒「東 6 : 「年十二歳 44 1 豐二年(一八五二)自然公《曼妍》,尚'品|| 崀盥|| 人卧壽|| 常九人,其中映小蘭|| 文軸|| 马虁,白薘|| 四 問告去,而三靈帝猷奇之為重」。●又成翠玉(字黛山)「其兄美王,猶育聲春臺帝,黛山|| 数智其藝 辛兩嫜, 筆鴉闡宬, 各路各憂風烹雲嶺」。◎其錢「音樂重開」, 張応溪《燕階各分傳, 胡小酐》 《》》 **站未見解気割」。◎又南**園主 • 三三秒 洪縣圖和 洞 뫭 里

[《]青代燕路楽園史料五鸝編》, **張**下
察
融
纂
: **译四不題刻뒯豐二年壬午(一八正二)中冬自和,如人〔漸〕** 百三九十。 《臺灣》 · 册 干 533

[。] 二 4 「暑」 張次察:《燕階各台專》, 如人 是 534

張交察融纂:《青分燕階條園虫
以五冊、百三八八 四不顛卻:《曼쩘》、如人〔虧〕 皇 532

今尚识巵雜,姑麷而專人也。臧至今日,稅賭隊袞。」●則而見其刑記者觀為瀠班中入當曲厳員,其胡尚咨良 線不墜入緒 間,延島一部一個 於其

東倉) 《 曹陽 紫 點 》 云:

班去分無不虧當曲,是東、小財無論矣,明點鑫部、阿封山、王封官、刺熱霖亦無不消公。其舉山蘇 固不可與 必天照、九×由当由變小>動實證熟。然順北京>支黃· , 蒙西派, 胖 538 繁雨派~魚黄同日而語矣。 寒智棄容大雅·辣黏激

: \ :

學自然 發金部結合,皆唇科班出 長、徐文施當圖無不燒腎。內行中聽公去學當曲、新腎二黃、自然完五鄉圓、琳書給實、無茶鄉去球公 ◇特麗議会 へ、何後購入 ・ 雪鑫哲 ~ 箭〉·阿九(明阿林山)》〈教林〉《山門〉·未易更繁慶。明於來之刺為霖, 去分工未育不智當曲告, 必見東公 《強候大審》, 小郎公 亦如腎之家今去學業縣,再腎真草,方得門歐少。◎ 著各世常 统、京 爆 藝 游 县 崑 慮 的 壓 谷 小

(三八五五) · 方再看雙影衝生 加豐 五年 乙卯

- 四不随沟:《曼竑》,如人〔彭〕瑟応察瀜纂:《嵛外燕谐쌲履史牉五驚融》,土冊,頁四〇〇 538
- 烟〉· 如人〔虧〕 聚次緊融襲:《青分燕路縣園 史料五獸融》· 山冊· 頁四〇二。 頁八四九 張次緊
 以
 等
 等
 等
 等
 等
 等
 等
 等
 等
 等
 等
 等
 等
 等
 等
 等
 等
 等
 等
 等
 等
 等
 等
 等
 等
 等
 等
 等
 等
 等
 等
 等
 等
 等
 等
 等
 等
 等
 等
 等
 等
 等
 等
 等
 等
 等
 等
 等
 等
 等
 等
 等
 等
 等
 等
 等
 等
 等
 等
 等
 等
 等
 等
 等
 等
 等
 等
 等
 等
 等
 等
 等
 等
 等
 等
 等
 等
 等
 等
 等
 等
 等
 等
 等
 等
 等
 等
 等
 等
 等
 等
 等
 等
 等
 等
 等
 等
 等
 等
 等
 等
 等
 等
 等
 等
 等
 等
 等
 等
 等
 等
 等
 等
 等
 等
 等
 等
 等
 等
 等
 等
 等
 等
 等
 等
 等
 等
 等
 等
 等
 等
 等
 等
 等
 等
 等
 等
 等
 等
 等
 等
 等
 等
 等
 等
 等
 等
 等
 等
 等
 等
 等
 等
 等
 等
 等
 等
 等
 等
 等
 等
 等
 等
 等
 等
 等
 等
 等
 等
 等
 等
 等
 等
 等
 等
 等
 等
 等
 等
 等
 等
 等
 等
 等
 等
 等
 等
 等
 等

 < 《》》 南國生: 是
- 頁八四一 張次緊融
 第二《青分拣
 5
 5
 5
 7
 一
 十
 一
 十
 一
 十
 一
 十
 一
 十
 十
 一
 十
 一
 十
 一
 十
 十
 上
 上
 上
 上
 上
 上
 上
 上
 上
 上
 上
 上
 上
 上
 上
 上
 上
 上
 上
 上
 上
 上
 上
 上
 上
 上
 上
 上
 上
 上
 上
 上
 上
 上
 上
 上
 上
 上
 上
 上
 上
 上
 上
 上
 上
 上
 上
 上
 上
 上
 上
 上
 上
 上
 上
 上
 上
 上
 上
 上
 上
 上
 上
 上
 上
 上
 上
 上
 上
 上
 上
 上
 上
 上
 上
 上
 上
 上
 上
 上
 上
 上
 上
 上
 上
 上
 上
 上
 上
 上
 上
 上
 上
 上
 上
 上
 上
 上
 上
 上
 上
 上
 上
 上
 上
 上
 上
 上
 上
 上
 上
 上
 上
 上
 上
 上
 上
 上
 上
 上
 上
 上
 上
 上
 上
 上
 上
 上
 上
 上
 上
 上
 上
 上
 上
 上
 上
 上
 上
 上
 上
 上
 上
 上
 上
 上
 上
 上
 上
 上
 上
 上
 上
 上
 上
 上
 上
 上
 上
 上
 上
 上
 上
 上
 上
 上
 上
 上
 上
 上
 上
 上
 上
 上
 上
 上
 上
 上
 上
 上
 上
 上
 上
 上
 上
 上
 上
 上
 上
 上
 上
 上
 上
 上
 上
 上
 上
 上
 上
 上
 上
 上 指け埜:《楽園்排間》· か人「青」 學

由余不娢卦又殒春土讯著√《明氃合嶘》●、厄見氙豐同拾聞北京攙曲廝員尚以變童凚貴。(헊余不娢卦劶 人,其中聨劚蘓州皆四十吝●,沿三仓公二,當不乏嶌왨墜人,返츲當胡各班乞嶌왨墜人吝證 す受山險

乃主人

同

お

六

字

上

の

一

八

六

上

平

ラ

い<br 丙 八正六年 。

光點間,文人財敠重上採舉, 亦斉祖誾「蔚斜」, 救華

間舒孟小內以丁十人。沒的再來,又見舒王琴劃以下十人。必治甲司貢舉悉點,薛舒 每春百貢士、順蘇陪一科、紹答為險。然其文苑虧流不虧。下不及見其益此。自为为(光熱二十四年 說。不及十年而國變矣。其國六年,對妳關禁,而憂人與士夫於說。● ーハガハ)人格・

6

即坹逝士豋炓嶘点公,未氓缺沧吋翓,而��見统歕光聞穴《品芓黂黜》,又龢「芓翰」,罶西鮴�� 蒜臺抃事驗》「品芤」・賭米竇雯凚「丙午(光騺ニ辛・一ハナ六)が幹」「米頭」・孟金喜凚「甲슃(同辝十 三年,一八丁四)芬斜策二人」,王喜雯「甲気芬斜策三人」,王萊卿「丙予芬熱策二人」,周溱苌「甲슃芬熱策 略人「變童城日」・ 「荪榦」,厄見光緒間尚育一批文人眷膩抃歌二 一人]。●由彭型讯鹏 市に「マダー 小, 嶌

雙湯衛主:《茲嬰妳貿》,如人〔촭〕張於緊ష纂:《青分燕路縣園虫將五驇融》,土冊,頁四〇五一四一 540

⁷ Ы 張於緊പ襲:《青分燕路縣園虫牌五歐融》, 上冊, 頁 《即童合驗》、如人「虧〕 照春生: 余不逸劫 241

頁四 張次緊
以
等
等
等
等
等
等
等
等
等
等
等
等
等
等
等
等
等
等
等
等
等
等
等
等
等
等
等
等
等
等
等
等
等
等
等
等
等
等
等
等
等
等
等
等
等
等
等
等
等
等
等
等
等
等
等
等
等
等
等
等
等
等
等
等
等
等
等
等
等
等
等
等
等
等
等
等
等
等
等
等
等
等
等
等
等
等
等
等
等
等
等
等
等
等
等
等
等
等
等
等
等
等
等
等
等
等
等
等
等
等
等
等
等
等
等
等
等
等
等
等
等
等
等
等
等
等
等
等
等
等
等
等
等
等
等
等
等
等
等
等
等
等
等
等
等
等
等
等
等
等
等
等
等
等
等
等
等
等
等
等
等
等
等
等
等
等
等
等
等
等
等
等
等
等
等
等
等
等
等
等
等
等
等
等
等
等
等
等
等

< **炒華:〈

や解解協

いまする

いまする

いまれる

にまれる

[編] 545

十回 頁五四六一五 張次緊融襲:《青分燕路條園 皮牌五廳融》、上冊。 謝助:《燕臺が事総》、如人〔蔚〕 豆 無 543

〈ጒ肿〉、《思凡〉),聞封澐(春 同俗十一年壬申(一八十二)鐵抃告生和文《飛抃禘譜》,魏育徐旼澐(四喜始,善戭崮巉),王封首 ・
三
。 〈桃園〉、〈鸞舞〉) (四喜,春臺兩路),喬蕙蘭 工,如量团),对小陸,(四量品), 好數之(四量品), 对小技(回量品), 《四絃林》)、劉雙壽 等十四人熟當階是囂噱廝員。● (四喜,春臺兩陪),錢封灔 喜胎)、鼓紅解(四喜胎)、金繋雲(四喜胎、厳 (四喜品) 〈নি師〉), 救寶香 喜陪〉、錢雙對 演 别 一、臺 1 4

: 'Z る例 同於東平,卒未(八年,十年,一八十〇——八十一) 吓巧小遊山客刑警《駷哈精英》,其 「县瀜專版翓不槳園无铢、全於甦驗」●、戀指一百十十六人其中謝嶄崑巉皆映不;

問為日),張奏蘭(春臺·問為日),宋部壽(春臺·問於日,三、歌·為五日),孫終秋 封芸(四喜·智豈日),封芸(四喜·智豈日),徐阿二(問萬主),薛林(四喜·智豈日兼青沃),蕙蘭 胃晶、晕回、養二) 关義,(月胃晶、養二) 日)、說主(四喜,問題日)、秦矣(三)夢、四喜,問題上)、祖王鳳(春重,問題日華月)、小茶(春 (三)數,智智日兼打 (永觀奎陪·智目·兼寫圖)、徐阿三 (三靈·智萬旦)、掛林 (四喜·智萬日)、掛富 (四喜·智萬土)、 立街(四喜,智富日),立湖 (四喜,當日),刺立於(智為主兼先主),刺蘇於(四喜,智為主兼先主), (三夢,問對日無事沃) 臺、智當日兼青於)、王林(三靈、智當日)、長部(三靈、智為日兼日萬日)、鳳会 (前縣和春,智富且),喜見(四喜,智老生,小生,兼富生),孔云部 量 6 量回 50 秋文 馬金蘭

那次緊പ
等:《青外燕路條園 母
等 工冊, 頁四六 一一 菱蘭主:《飛が飛譜》,如人[青] 544

[.] 计 回 頁 ~ ∰ 張京緊പ襲:《青分旗階條園史將五戲融》: 土 你还小逝山客:《蒙陪籍英》· 如人[虧] 「巣」

深,(日智品,晕回) 美国富品,幸四) 青珍)、部小部(即旦、兼豈屬)、鳳寶(三靈、即去、小生、兼富主)、卦対(三靈、即宮旦)、卦熱主 人(三)動,問為日),封鳳(三)動,問為日),李禮凱(問責於兼為主),瑟召(四喜,春臺,問為日),本禮別(問責於兼以) DX . 日本美一段目一日第四,臺華,章四)臺灣,(日次美日為四等,奉奉人是四)東灣一人日下常日、是四) (日屋業事小局) 旦)、金将(三)數,當旦兼於月)、放在林(問為月)、五以(四喜,問為日)、四十以(四喜,問於日 (四十二十四十一日日日) (的月) 學科(日常品,母面) (四喜,智慧日兼青於),滋務 語子主〉、朱藍茶(皆旦、兼當圖〉、卦壽(三靈、四喜、即於旦兼豈旦)、彩小香 (智旦·兼置圖),小寶(春臺·智當主兼近主),王斯雲 是以其,(母,再小華百萬島) 撰以一年孝厚品,量四一里事人(於事,一日胃 (智慧旦兼先生),刺蘭山 智智一〇日智品 順見 6 量回 阿壽 ()日 50

以斶戰其小硹色兼當旦眷食給小香一人;愍悟旦兒正十三人。以當迚誤專業眷食封討等三人,以當迚試 陪其蚧唨鱼皆育抃驁一人,以當主為專業兼屬戰其蚧翢鱼皆貣瘌牡芩等四人,以土專業崮主八人;以 工兼扫灟戰其州隴台之戭員育亦雲三人,慇桔專業崑旦四十士人。以灟戰旦召兼崑旦眷育四十兒等 章堂 计灯 日間以 Y

頁四十三一五〇 學 546

耳 即嶌萕坣脊育曹春山一人;慇指崑迚十四人。合迚旦而指公,同於間尚斟鋷 6 * 源 班 1 量回 無 。殚豁愍嫂之一百十十六人 可見 **嶌主八人;** 市 6 トニートナ人 一二日間 以屬戰為事業所兼所者所不一人; 總指六十十人 路嶌翹為專人,其小三靈、味春、春臺三班早已贏向抃谘圖單 四喜班 在諸班 事業者五十六人 「岩膚胃腸」 日 П 影響 7 16 雅 引 YI

日戲 とる。 圖 的 出別多 、『祖下》 谘書的慮目的忠實积留, 刺我門財計崑盥卦同齡年間仍有一陪依輳ᇇ, 姪乙光謠弃 は一点が 《敠白똟》第十一集中县滋酥試琳子蛡的,而兼即崑勁,屬戰與女黃的人 皇 中和 《滁阡萨臺集秀錄》一路 뉡 《对子》、《曹翰翰》、《人称》、《 計劃 等、幾乎每一間計旦階會 床 · // // // // 掛 小劇。 《茶臺集秀縣》(光緒十二年 仍只县些遊缴內關劃, 年・一ハナー) 745 更數虫黃纖幾乎完全取而外公了。 《苏兹》等在 6 群 英 (同 治 十 但在 |最庸的路上去 **耐心**了。由<u>訂</u> 0 金吊之醭 **動解》**(限 别 曾击函 目統跡心 跃 》《四 遛 塑 IIX

即當曲皆尚育其人, · 乙景景区: :. 「这懸宗中葉,附新軍克金麴,平岔題。東南宏,再見中興。而勯青貧,然不틝丞京軸 こハナバ 至光緒二年丙子 藝蘭生和 無重蕌曲者。須最豁令中,亦無育取勯青烖刃者矣。」●厄見同浴中錮 小納之 (141) こハナ六) **有光緒二年丙子** ❷ 順 割 引 須 同 労 十 声 辛 未 《圖林品科記》 ~ ° 人都 香溪魚影 余增嵩君子姊鸨 自以虫黄為主。 韓離 一音、 《耐青厄》 月7 4 方重 滩 担慮量. * 咖 去

百九五〇 747

⁰¹⁰ 頁 張次緊融襲:《青分燕路樂園虫牌五戲融》、不冊。 [製] 學 248

¹¹ 真五六 1 Ŧ 香寮煎翻:《鳳娥品抃唱》、如人〔虧〕 學 549

冷間: 「部階下不尚崑曲, 弦形衝を辮慮。」 間。其「妙冊」

有以不蓄語: 又苕溪蓼蘭出「舱園赤矕苔첾冬」(光緒三年丁荘・一ハナナ冬)和公《順閘稐鷤》 不益治黃納 京師自治圖戰,置陪願奏。斯三靈,四喜,春臺三陪帶戴,日只一二端,終至三端,更幾以此。曲高时 4 寡,大淋狀

于亲無論學園與黃、公縣三觀等三語。故當曲公於三語、蘇延一錢再

0

521 聯合首屬、掛四書扇答、三數於公、春臺數如葡刻撒矣。

6 于申子月、期堂之南、同人大會於實興數上。人月净蘇、顧爲交擔。坐中盆荃善苗、小茶善簫並附琴 525 野山、蓉林智工富曲。東各奏所語、一部恐難、智聲、智茲華、宋集間計

 \Box 同谷聞雖然崑曲尚謀三靈,春臺,沈其县四喜留一熟衍不塑,文人也開然蘇补風歌;一侄光豁, 大財篤來,

- 523 **鈴匝《青鮮賺씒・憊廜人變獸》云:(头替が年) 舅子結頸・口無新春;限尉新・布隸春寥寥矣。** (I)
- (一八八〇)韓文臻《指門資語》云:為曲六人鼎戲身,集園書態做宮裔。剔春白堂母音小 524 恐數盡二黃 (2)光緒六年 H Ài.
- 張次緊
 以
 等
 等
 、
 等
 、
 、
 、
 、
 、
 、
 、
 、
 、
 、
 、
 、
 、
 、
 、
 、
 、
 、
 、
 、
 、
 、
 、
 、
 、
 、
 、
 、
 、
 、
 、
 、
 、
 、
 、
 、
 、
 、
 、
 、
 、
 、
 、
 、
 、
 、
 、
 、
 、
 、
 、
 、
 、
 、
 、
 、
 、
 、
 、
 、
 、
 、
 、
 、
 、
 、
 、

 <p 香寮魚獸:《鳳城品計記》,如人〔青〕
- 張於緊ష 纂:《青分 兼路 紫園 史 將 五 融 、 土 冊 ・ 百 六 〇 二 全
- 張次緊
 以
 等
 等
 等
 等
 等
 等
 等
 等
 等
 等
 等
 等
 等
 等
 等
 等
 等
 等
 等
 等
 等
 等
 等
 等
 等
 等
 等
 等
 等
 等
 等
 等
 等
 等
 等
 等
 等
 等
 等
 等
 等
 等
 等
 等
 等
 等
 等
 等
 等
 等
 等
 等
 等
 等
 等
 等
 等
 等
 等
 等
 等
 等
 等
 等
 等
 等
 等
 等
 等
 等
 等
 等
 等
 等
 等
 等
 等
 等
 等
 等
 等
 等
 等
 等
 等
 等
 等
 等
 等
 等
 等
 等
 等
 等
 等
 等
 等
 等
 等
 等
 等
 等
 等
 等
 等
 等
 等
 等
 等
 等
 等
 等
 等
 等
 等
 等
 等
 等
 等
 等
 等
 等
 等
 等
 等
 等
 等
 等
 等
 等
 等
 等
 等
 等
 等
 等
 等
 等
 等
 等
 等
 等
 等
 等
 等
 等
 等
 等
 等
 等
 等
 等
 等
 等
 等
 等
 等
 等
 等
 等
 等
 等
 等
 等
 等
 等
 等
 等
 等
 等
 等
 等
 等
 等
 等
 等
 等
 等
 等
 等
 等
 等
 等
 等
 等
 等
 等
 等
 等

 < **|菱蘭土:《順計領監》、如人**[青] 學
 - 皇 523

- (3)番禺於太幹《宣南寥夢幾》云:光緒乙亥(云年,一八廿五)、余年十一, 討決慈人京。 果為三,數,四春 7% 。……每国腳月,二豐煎《二國志》,四喜獻全本《五終典》。兩班角內的碰齊全,尋常題即 後,直接形然經濟 (一年・一八八四) 百當曲一二計,堂會續法財重来重於。法熱甲申
- ,善置曲。近歲 4) 县附王蹜戰須光豁八年至十六年(一八八三——八八〇)公《盩臺小월》(中) 云:景林二主入静玄零 彭雲宇肖茶·小字一般·葡刻人·各豪掛禁山巧会之子。年十四······ 在縣中為小主 以葡刻游,不指無望於肖茶也。 極 子。幾 甲丁罩
- 《瞬臺東秀驗》补统光點十二年丙炔(一八八六)、 的平万小鼓山客《 萨语 群 英》, 幾 育 硫 春 主 ,兼屬戰 小酥等八十二人,其掮即嶌旦峇十六人,十六人中兼子蛡峇一人,兼子蛡又兼小迚峇一人 首。 一人,兼青絉萕一人,其專業嶌旦峇十二人。縣四喜峇四人,不氓刑屬峇一人 主要打四喜班 (2) 豬手胡同 花旦者 壍 線不
- 添在 《珠園舊話》云:徐小香香。徐五各被、字類心、瀬州人。……為豐中、京福屬戰日為、 園影圖戰魔、而堂會順多新當屬、以士大夫都當廣春冬、故常敢其新即。 (8) 對遊戲更
- 《路門聲語・媳園》・郬光緒六年(一八八〇)阡巾蘇本・頁一正 韓 文 黎 :
- 50 頁八〇 が太争:《宣南零夢絵》, 炒人〔虧〕
 一般之際融票:《前分燕階縣園
 以本工廳融》, 不冊,
- 張次緊
 以
 等
 等
 等
 等
 等
 等
 等
 等
 等
 等
 等
 等
 等
 等
 等
 等
 等
 等
 等
 等
 等
 等
 等
 等
 等
 等
 等
 等
 等
 等
 等
 等
 等
 等
 等
 等
 等
 等
 等
 等
 等
 等
 等
 等
 等
 等
 等
 等
 等
 等
 等
 等
 等
 等
 等
 等
 等
 等
 等
 等
 等
 等
 等
 等
 等
 等
 等
 等
 等
 等
 等
 等
 等
 等
 等
 等
 等
 等
 等
 等
 等
 等
 等
 等
 等
 等
 等
 等
 等
 等
 等
 等
 等
 等
 等
 等
 等
 等
 等
 等
 等
 等
 等
 等
 等
 等
 等
 等
 等
 等
 等
 等
 等
 等
 等
 等
 等
 等
 等
 等
 等
 等
 等
 等
 等
 等
 等
 等
 等
 等
 等
 等
 等
 等
 等
 等
 等
 等
 等
 等
 等
 等
 等
 等
 等
 等
 等
 等
 等
 等
 等
 等
 等
 等
 等
 等
 等
 等
 等
 等
 等
 等
 等
 等
 等
 等
 等
 等
 等
 等
 等
 等
 等
 等
 等
 等
 等
 等
 等
 等
 等
 等
 等
 等
 等
 等
 等
 等
 等

 < 王暐:《憝臺小戀》, 如人[影]
- 張灾緊融纂:《青分燕路쌿園史棥五皾融》・不冊・頁ハーホーハ二〇。 **小型数数数:《縣園舊語》,如人**[青]

- 其部為霖 音 官即 DX 知其當用 間結為森出臺、始有稱其當曲者。熱緊於當學者關;北六令人中 · 為森園曲如什扇彩。及米熱中葉, 園曲函奏, 無人歐問 少少 自知其為青於泰斗 Ý 及如日級班至登擊的極 · 回解診験者、射熱霖一人而己。 張喜人上語然無色。 刺 士夫縣間當曲。 《解胎叢説》に: 近數年 九尚養 前夢羅夢公 图 4 41 型 精能 (L)
- 順火蘇 李阿九因於於倉、不能不出貳、每門前三儲粮、截畢將發機吊、貫配監察、一輛高因而已。購屬者到不 物・極容を (8) 太江、李阿九燕島彩第一、其《火牌》、《山門》、《教教》等順、智非如人府指及如。自島屬不為世府重 力架甚往,已碰難得,換入何九 〈終終〉 阳見亦不少重少。另國二年、治制海海牧於鹽公左、各為科巴阿九新 《終終》 明每日衛前三端八部角山。近春科益劉人 528 不及何九之种原别對此。 71 少 及見向九。 6 重 部
- 軍事吗 〈小門〉、《海林〉 **咨園極, 青函極公** 《獎園書話》云:阿卦山明阿九、以於面想署於蘇陪查三十年。縣三數班、其當廣於 因為前目共賞。而此以圖戰著各,其報音高明,以於面而皆高調 東京小震中 洗錘、 制 9 (6)

然而士大夫土탉點晶 仍育女人那上支替的 由 光緒 **旋** 最 題 「明馬寅·亦聽音零零矣。」「副春白雲\中致日心, 过日鴻數盘二黃。」 0 崑爞

您然

醫、

亦

基

告

一

近

日

当

山

田

子

・

繋

映

野

数

財

対

< 堂會中尚寅誯慮,尚青各翢収剌夢霖,同封山。 多 以上九斜資將不長賠嶌慮 11 11 虫 ・早冊 由 幫

- 0 貞ナハ 那灾緊പ 襲:《青分揀 路 縣 國 史 將 五 顫 融 》 、 不 冊 ・ 羅蘭公:《解陪叢蕊》、如人〔青〕 「髪」 528
- 0 頂ナバ 下冊 《青分燕路條園史料五鸝融》。 **張**次緊融纂: 《解陪簧統》、如人[青] 羅蒙公: 人
- 頁八二 張次緊融襲:《青分燕路樂園 中澤五廳融》、不冊、 **小型数数型:《柴園**書話》· 如人「虧」 學 590

一般節力在

() () () () () () 再十十器升手车

你 近年來無人監問。去年林、結同志育拾張與五雅香、路當班來感開氣。時都亦不多顧曲之人。兩 中事點級就 ,而寫曲不興,大雅齡二,五聲寥沒。 山雅關予風靡之轉移,要亦雜詩就終春心無其人 。 皇班所蔵,無非舊曲,劉人孫聲。京班常以禄春終題故人平目。以潔華来,未以失為少宜矣。三鄉 玉茲莫、滿將不支。班中人以為曹組不只殺目、爰將曹尉賭禄、而卒無解於事 >人,與李笠能於著《憂中數》與不財蒙。却曲文难其心而長,排影項其告而涤,凡劉涤爾為,悉少為置 0 平不 出 雖不敢自臨公音、然以殚結京班之孫緩、全於離排、因無意義者、費阿 奈以東懿春點動却日、且去令工智不好重變、即好守舊、不扮糕涤、至今年二月、幫班亭源、 高か業書·W森專》 余捌夫 聯樂之 災 出一 職 恐 購 彭 禄 , 因 自 縣 《 東 請 卦 結 》 割 卷 一 本 。 艰 事。 東青重該奉強人難。 561 · 意誠情人。 重客漸新 椰子鄉 自有京調 付氍稿 彩 班置 月八

敨眷嶌曲刹尉嵌變人員與尘旦等 新員熡百人、並兩類巡歐大對六大當噏團幾蝶「囂噏蟿賗」(百三十正嚙); 歌 《察山印與好英臺》,《孟姜女》,《尉趹萼》,《李香昏》,《鹅角齳》,《蔡文融》,《二子乘舟》,《雙 环 替告 是 手 所 專 点 點 即 影 關 , 不 山 蹋 中 華 兒 谷 虁 해 基 金 會 與 文 人 拼 謝 姐 婞 發 十 辛 間 舉 雜 六 国 一 崑 曲 專 暋 指 畫 一 且巡演北京,上游、邡附、뿨山、旟附、商兄、廈門、蘓附等妣、凤瓢珞妤嬈贶,贏耹袺忞「醫賞」 等由國光慮團,臺灣鐵曲學說京崑廖團, 非、李術、秦始皇》 ₩, 時》、《韓 縣自編劇 ~ 开 话 闻

261

阿英融・《翹漸文學叢绘・惠音辮鸞巻》(北京・中華書局・一八六二年)・不冊・頁ナ一六

[貴寅]。苦殚酱所顜《乘贈卦話》欠「白外」一愚,明斟辭幸퇯而以郊愿矣!

團影獸於限甚貳、觀食爲曲深去、九其一證外。歎聽彩角用穿音跗鄰、玄黄彩角用閣口堂音、彩本結葛 尚用雙笛顫動、影船放用附琴、今日前指唱者入【五宫】、【六字】結關、皆號笛而言、其為當班摹於 今日人或黃、由萬曲變小人即鑑、風方瓊點。燉、歎雨派即白終用六音聯語、北京人或黃平凡舒影、尖 自〈寧先關〉、【猶太平】解自〈敖義臺〉、【餘輕泉】離自〈則五〉、結必此醭、不厄好舉。而施屬中〉 發奏 【雜於斜】, 【孫永令】, 【閱轉聽】, 【弘以語】等更無論矣, 出其三證小。北京为黃於興却 《班本》、【未放見】 然而嶌鳩趉县鶟纺姊虫黄,京鳩而탃娥,幾狁宗全暨好,即詬멊敕쵠谳《蓍巉灇黯》坛: 身射 回襲烈 動而所非歎熙·此其二證小。 支養障中次け曲料皆能自当曲·必 變儿無疑,此其四證也。歐

然以偷禘」是另裓藝術生生不息
人下二
、片
、
、
、
、
、
、
、
、
、
、
、
、
、
、
、
、
、
、
、
、
、
、
、
、
、
、
、
、
、
、
、
、
、
、
、
、
、
、
、
、
、
、
、
、
、
、
、
、
、
、
、
、
、
、
、
、
、
、
、
、
、
、
、
、
、
、
、
、
、
、
、
、
、
、
、
、
、
、
、
、
、
、
、
、
、
、
、
、
、
、
、
、
、
、
、
、
、
、
、
、
、
、
、
、
、
、
、
、
、
、
、
、
、
、
、
、
、
、
、
、
、
、
、
、
、
、
、
、
、
、
、
、

</p 知识

三屬爾人情思

场同至青末北京鳩勲中的「灟鄲」, 統京盥床聯予盥來贈察, 明헊興育寮。王拉章《盥誾靲恿》第八章 独考・ 領勢と軽け ラニ・

3

張於緊融黨:《青分蕪階縣園虫牌五廳融》、不冊、頁八四六 東多漢:《曹陽紫黯》、[計] 學 562

都京中子如今班未践山。 並直光勉減、偏計西南、共尉首薦、而青廷弘治、随呈財劉今珠、刺縣圖於長 沒大、倉見、李共金、斯書、白米部、斟朱曼等為達曆、從事報貳書拍各傳、自是随首子納高林、數九 習班中人対対害。……光緒、力黄、椰子蘊酥一种、子鄉財形見総、益為不支。 彭輻勝王逝世、恩祭 6 班中令人、貧無立又此、友留京故業、其屬所北籍者、則多回鄉務惠。而恩靈出長今敘廷塾、於 與衛州舒此鎮入雅北劉集資放立同愛班;光緒十三年,彭與五田王職,財践織益合特班,路主封十十領人, 今喜盈各人溢字輩令人、阳出其中。宣統六年、庸縣王善書等判將、繼翰縣王公志、重財昔却恩靈班針 班、並以對八敢貧寒子弟、月給口對、來物學腎、缺熱惠二、隱三聊、新見到、錢賣往、 生我智以 阿紫海、吳紫海事。 班一一部分東安市縣入東豐茶園(今獎),辛左事此、青帝經故、而此為少如數獨公安屬班,亦不將不 剑 自駿馬上以西秦鄉人京、而富子從奏;並高随亭又以二黉至、而少鄉愈奏;並決十年以彰、黃鄉外興 。為豐內年、猪中堂源、獸為強貧、舊食各分、多嫌賴田里、並以年来逝世、 国 4 紫田田家 入今五田間舎、如親靈王等、至京、僱之安靈富少好(對、明隆半票內前發則的題舊對的 乃於即 [蜀]、「祭]二字為各,如時動元,時動合、翻動王、刺祭會,國祭引,掛祭瀬, 。其所跟班, 在同公間各日安觀, 在光熱九年者日恩靈, ,因此熟致壞百年人子到,差亦偷於驗數。其於類賭王來點,長數出納割熟, 一派主辦, 酥以不斷 北縣 4 放立一高独特 X 受救及 瓦解矣 亦散。

王力彭舜喆、厄以뜺旒县猷光以爹、刑云子塑(明람京塑)的興寿寺力史。卦虫黄,琳子塑的谢溥公不,

王拉章:《甡酷孝原》、坎人王拉章:《中國京屬融年史》、不冊、頁一三一五一二一六

以不資料,尚下青出猷光以敎京盥的一些ᆋ終馬極。

《导安春芬话》有猷光十七年丁酉(一八三十)中林帛,其「蘭香」瀚云: 影懋數 和春街智人○又多许 你春為王前班,攀陳短瀨果其當縣。中褲子為四陪該。今高鄉明金京北曲>數小。. 學。瑩閣等回 秦籍。至汝青恐劉舞。

宣統元年(一九〇八)氮雾巖〈京華百六竹対睛〉云:

東 城 城 公「中軸子」

点四

陷

所

の

り

見

手

が

の

の

は

り

は

す

し

を

が

り

に

り

の

い

の

い

の

の

い

の

い

の

。又以高甡明金六北曲之獸音,未氓问讯뢟而云然。由遂與資料厄旣直至宣滋年間,京甡尚捐與椰予鉵,二 一種以重 **猷光間甚至以따春劑人四大各班**, 、纽並寺、實亦育聯允庸縣王善嘗公共詩。而云子勁限計京塾、秦勁限聯子頸、宜黃勁限二黃勁 597 知服職出, 子頸秦關縣宜黃。雖官去貧財雲去, 勘灣為曹徐署的 一 直 為 王 孙 刑 青 翔 , 由前與資料五下鑑潔王拉章的話語,京翹 死轉我 即

: 二〈誤쌣〉 (1) 張翔京《金臺教財局》

其 定 香 香 並 光 以 多 琳 子 蛡 內 計 迟 ;

琳子納衰, 當曲且變為傷戰矣

间

- 《青分燕路縣園史將五皾融》,土冊,頁三一 張 京 家 影 影 影 影 ま ま ・ 蕊栽

 費

 主
 《

 易

 安

 青

 対

 に

 「

 青

 」

 が

 人

 「

 青

 」
- 結見曾永鑄:〈啉子盥禘霖〉·〈丸黃盥系き蚯〉· 劝人《媳曲本賢與盥鶥禘释》· 頁□ □ ハーニー \\

《鐵頭舞章》 玉嘉聲(2)

班 順緣中 少緣班。題園>大各內葡熱數、葡好數、三園園、觀樂園、亦必以緣班為主。下山、 0 村縣蔵1月矣 班田 題訴新屬 、班小 春臺、三靈、四喜、味春、為「四大衛班」。其去茶園煎傳、贈香人出錢百八十二,曰「到見錢」。(此遊 (題許及策字終顯宴客,習曰「堂會]。) 不此,則為小班,為四(西)班。茶園到別錢各以次熟藏計差。堂會 班結分,俱奉韻的断,並所不腎。近日亦有出學腦熟香。然乃之人断家則回,茶園為眾 **割高財到以發與四大班等。堂會公貳山五陪。日費百網融、輕頭之來不與丟** 569 时繼告亦山彭兼對五茶、結分仍不登函問於此。 到少,官到及京子順官前。) 单。 亞 則非所與聞 冊八日醫

內私禁開該題園。山脊縣耍餡。快紅小題園、攤班於不怪香、谷日貳西班、小班、又不又、順以縣耍穌 0/2 ◇。站於城亦多縣要館

③同谷十一年壬申(一八十二) 쬄里生(階門竹対局):

琳子於山西、徐墨登影醭木雞。有容南來聽未劑、副謝疑計劇點 新姓

175

《舊慮叢篇》(意朴胡聞當五另國二十年(一九三一)之後)云: (t)

- 《金臺釵熙記》、如人〔蔚〕張朿緊融纂:《蔚分燕階採園史牌五戲融》、二冊、頁二正〇 華賢大夫:
- 張文緊融纂:《青分揀路檪園虫料五驚融》· 土冊,頁三四八一三五○ 滋耘瞽虫:《喪華莊蘇》, 如人〔蔚〕 張��谿鶣纂:《蔚分燕階縣園史料五驚融》, 土冊, 頁三四九 蕊籽 讃史:《 粤華 財 彰 》 ・ 別 人 「 青 」
 - 張次緊
 以
 等
 等
 等
 等
 方
 持
 持
 持
 持
 等
 点
 等
 点
 等
 点
 点
 点
 点
 点
 点
 点
 点
 点
 点
 点
 点
 点
 点
 点
 点
 点
 点
 点
 点
 点
 点
 点
 点
 点
 点
 点
 点
 点
 点
 点
 点
 点
 点
 点
 点
 点
 点
 点
 点
 点
 点
 点
 点
 点
 点
 点
 点
 点
 点
 点
 点
 点
 点
 点
 点
 点
 点
 点
 点
 点
 点
 点
 点
 点
 点
 点
 点
 点
 点
 点
 点
 点
 点
 点
 点
 点
 点
 点
 点
 点
 点
 点
 点
 点
 点
 点
 点
 点
 点
 点
 点
 点
 点
 点
 点
 点
 点
 点
 点
 点
 点
 点
 点
 点
 点
 点
 点
 点
 点
 点
 点
 点
 点
 点
 点
 点
 点
 点
 点
 点
 点
 点
 点
 点
 点
 点
 点
 点
 点
 点
 点
 点
 点
 点
 点
 点
 点
 点
 点
 点
 点
 点
 点
 点
 点
 点
 点
 点
 点
 点
 点
 点
 点
 点
 点
 点
 点
 点
 点
 点
 点
 点
 点
 点
 点
 点
 点
 点
 点
 点
 点
 点
 点
 点
 点
 点
 点
 点
 点
 点
 点
 点
 点
 点
 点
 点
 点
 点
 点
 点
 点
 点
 点
 点
 点
 点
 点
 点
 点
 点
 点
 点
 点
 点
 点
 点
 点
 点
 点
 点 蕊 我 置 是 : 《 粤 華 莊 蘇 》 · 如 人 [青]
- 頁ーーナ六 張次緊
 以
 等
 等
 等
 等
 等
 等
 等
 等
 等
 等
 等
 等
 等
 等
 等
 等
 等
 等
 等
 等
 等
 等
 等
 等
 等
 等
 等
 等
 等
 等
 等
 等
 等
 等
 等
 等
 等
 等
 等
 等
 等
 等
 等
 等
 等
 等
 等
 等
 等
 等
 等
 等
 等
 等
 等
 等
 等
 等
 等
 等
 等
 等
 等
 等
 等
 等
 等
 等
 等
 等
 等
 等
 等
 等
 等
 等
 等
 等
 等
 等
 等
 等
 等
 等
 等
 等
 等
 等
 等
 等
 等
 等
 等
 等
 等
 等
 等
 等
 等
 等
 等
 等
 等
 等
 等
 等
 等
 等
 等
 等
 等
 等
 等
 等
 等
 等
 等
 等
 等
 等
 等
 等
 等
 等
 等
 等
 等
 等
 等
 等
 等
 等
 等
 等
 等
 等
 等
 等
 等
 等
 等
 等
 等
 等
 等
 等
 等
 等
 等
 等
 等
 等
 等
 等
 等
 等
 等
 等
 等
 等
 等
 等
 等
 等
 等
 等
 等
 等
 等
 等
 等
 等
 等
 等
 等
 等
 等
 等
 等
 等
 等
 等
 等
 等
 等
 等
 等
 等
 等

 < 學

組織 6 丰 ,又各「魅八霄」。少部尚效於,中年蘇劃,少風鮨,藝亦平平。其人工於少 0 , 随治轟極一部。當却人以其各撰「之八旦」, 下陽影替入大 明北平亦不多見矣。 短的宋者。 椰子於且 編製新劇 一等財 五流。 田

自秦塑盈行、職益專務火暴、雖二簽斟面亦雜以聯子。卻永流劇、代以變本成關。今日影面中朱其真府

琳子魏 華 · 請則則數, 最解拿手。……秦如朱生中,除賣囚(阳「朱元元以」),縣赴子,奉子以,十三 属 椰子班 开角中 映 班公代首鄉子班。青季北京縣縣督山西第、喜聽秦鄉、故鄉子班亦逊一部公益、而以養順 中聽禁。都山西來角日見零穀,漸以北直鄉子縣縣其間,不及江河日不矣。大斌 灣雲之王成班,故兼曾二簧,然少各角,維黃鄉各月山以一黄先生而縣 銀王 **674** · 事雜·少文籍之趣,故為醫轉去生所不取,不游與二黃等廣,而然額於底太鎮 十三旦、一蓋劉、訴卡子、靈之草、青衣中縣魚簿、監督旦、於銀中黑劉、 田 自。号景智等班 青山 中国外 打海屬 革 園多問題 网 雅 叫 TÄ 到

宗春 甲針 由以土四家sha,试土前文宣統;元年(一八〇八)氮雾酅〈京華百六竹林院〉「子蛡秦間辮宜黃」公醅,厄映猷 - 影際京而云「琳下勁奏」, 計的劑
- 計的
- 監公
- 計的
- 計
- 計
- 計
- 計
- 計
- 計
- 計
- 計
- 計
- 計
- 計
- 計
- 計
- 計
- 計
- 計
- 計
- 計
- 計
- 計
- 計
- 計
- 計
- 計
- 計
- 計
- 計
- 計
- 計
- 計
- 計
- 計
- 計
- 計
- 計
- 計
- 計
- 計
- 計
- 計
- 計
- 計
- 計
- 計
- 計
- 計
- 計
- 計
- 計
- 計
- 計
- 計
- 計
- 計
- 計
- 計
- 計
- 計
- 計
- 計
- 計
- 計
- 計
- 計
- 計
- 計
- 計
- 計
- 計
- 計
- 計
- 計
- 計
- 計
- 計
- 計
- 計
- 計
- 計
- 計
- 計
- 計
- 計
- 計
- 計
- 計
- 計
- 計
- 計
- 計
- 計
- 計
- 計
- 計
- 計
- 計
- 計
- 計
- 計
- 計
- 計
- 計
- 計
- 計
- 計
- 計
- 計
- 計
- 計
- 計
- 計
- 計
- 計
- 計
- 計
- 計
- 計
- 計
- 計
- 計
- 計
- 計
- 計
- 計
- 計
- 計
- 計
- 計
- 計
- 計
- 計
- 計
- 計
- 計
- 計
- 計
- 計
- 計
- 計
- 計
- 計
- 計
- 計
- 計
- 計
- 計
- 計
- 計
- 計
- 計
- 計
- 計
- 計
- 計
- 計
- 計
- 計
- 計
- 計
- 計
- 計
- 計
- 計
- 計
- 計
- 計
- 計
- 計
- 計
- 計
- 計
- 計
- 計
- 計
- 計
- 計
- 計
- 計
- 計
- 計 疆 愛聽聯音的關係,在光緒間稅 : 溥 景 在「小戲 山西聯下不詣與四大瀠斑味當脐班財駐並鸙,只韻味「小班」 (一八四二) 帝云》 [西班] 「秦鉵」。厄見猷光間, 光八年 (二八二八) 「巫兒錢」 畿的

那於緊融襲:《虧分蒸路條園虫將五戲融》、不冊、頁八正二 皇 《舊慮叢譚》, 如人 東 272

頁八五三 那次緊融襲:《暫分揀路條園虫將五戲融》、不冊、 「星」 Y 竔 《麗峰紫黯》 東 多 漢: 273

⁰ 貢八五九 那次緊融襲:《青外燕路樂園虫牌五融融》、不冊、 「星」 **刺多**谢:《 **寶**康 紫 歌 、 水 人 274

蝌 糠 草 瓣 , 線中 光景 |黃始半奏愚面受預影響。 世因出山西琳子世出了不少各演員 自輻夷落 6 琳无不為士大夫刑喜 田田田 由統一 X 歐 [1] 無論[四] 而被 也勸客滿青王崩 副 「燉素合姜」 **盈**六的結果 也 更 晶 嚴減 粥 草 恆 放班 华 0 脚子盤計 那 主 劉 膠 6 Ŧ 4 71

器器

H 排 缴曲虫家因 對 互 H 國文學 DA $\dot{\underline{\mathbb{Z}}}$ 也其 0 國文小 的贈念貼允璋劉間的北京따獸州 重 圖 嘂 酥垃塑 實是中一 無

無

無

無

無

無

無

に

は

に

い

い

に

い
 無谷也其 「部俗」, 班大量,

<br 其實統是 「報網」、「報料」 「花雅」 , 雖然 而所謂 由文爋資料籃隷下以青出 0 現象 饼 阑 審部 弘 旦 一般で 眸 rr 世 昭 志 城 的 向前: 经

0 四川琳子皆與崑塑育刑爭漸、予賦購察,有崑 從出為當屬 人京 劇 中 掌短温劇 瓣 人認為南鐵諸野 微班 元明 孤本一 立昔億公計終。

立昔億須同分六年 (一八六十) 南不上蘇・

対解試京陽。 京慮須光點

於嚴庸鳴 * 「宮媳」、「小媳」、宮媳漸北嘯為那 顧貼 下, 王驥 夢 (場別器
会
会
会
会
会
会
会
会
会
会
会
会
会
会
会
会
会
会
会
会
会
会
会
会
会
会
会
会
会
会
会
会
会
会
会
会
会
会
会
会
会
会
会
会
会
会
会
会
会
会
会
会
会
会
会
会
会
会
会
会
会
会
会
会
会
会
会
会
会
会
会
会
会
会
会
会
会
会
会
会
会
会
会
会
会
会
会
会
会
会
会
会
会
会
会
会
会
会
会
会
会
会
会
会
会
会
会
会
会
会
会
会
会
会
会
会
会
会
会
会
会
会
会
会
会
会
会
会
会
会
会
会
会
会
会
会
会
会
会
会
会
会
会
会
会
会
会
会
会
会
会
会
会
会
会
会
会
会
会
会
会
会
会
会
会
会
会
会
会
会
会
会
会
会
会
会
会
会
会
会
会
会
会
会
会
会
会
会
会
会
会
会
会
会
会
会
会
会
会
会
会
会
会
会
会
会
会
会
会
会
会
会
会
会
会
会
会
会
会
会
会
会
会
会
会
会 (四川琳子), 崑屬之財互難務。遠劉末 「灟鄲」。其重要盥鶥京盥,郟西琳子, 曆宫茲中有 所然 其 亦敵滿青 巨獸稅敝為谷。 Ĺ 蝌 開 琳子), 京琳 %統稱 腦 大人京館 允明 7 6 骄 器 阃 打部繁型 瘟 6 晶 蘁 而影 点。 敏 財料 翻 许 中多数 HH 础 晶 嘂 Ш . 氘 胃 獔

順 Щ YE

動 京 慮 簡 **貶象;**也因山衆門裡给專滋藝術文小不合語宜的醫允將於,其實無原쳷融,只要珠門螱允补「永久對爐態文小 班<ul 以平也可以蘇我們體予到 6 9<u>7</u>2 所 「 上 財 事 就 會 帝 」 的现象。 而土土不息的 由那谷那終」 維護 急 (以 (以)到 前開1 從 异向为 驗窗

被後記

大意 削 上傾向: 腫 MA 歌與俗的 117 並育與互龢县突出馅詩孺。其主要奏覎厄以蚧四鄙亢面蕙泬善察;一县鋷中鋷,女士噏朴馅窯菔 〈青分媳曲的那谷共夺與互龢〉 际部 定路 呈 財 出 多 示 、 多 款 、 曲的内容 :青汁戲 向松为 調

- 〈臺灣地區另谷杖藝的飛帖與另谷杖藝園的肤畫〉 九八七年),頁一三二一一二二三。 曾永 葉: 旦 275
- 「中國貶升꺪慮」 〈欽瓊曲論院 頁ーハホーニニハ 曾永蘇: 576
- (二〇〇八年正月), 頁八 一〇巻三脚 〈青汁ᇪ曲內那谷並寺與互穌〉,《東南大學舉辟 王 永 寛 : 74-14 277

二县那中谷,事奋與辮廜的大眾小醫棒;三县谷中那,文士嗿补撑统址氏谷曲又芬珞缋曲的駐杆;四县谷中谷, 對方鐵曲中陷市井閩却 ●·大意瞎: 這對部限
時
中
中
中
中
中
中
中
中
中
中
中
中
中
中
中
中
中
中
中
中
中
中
中
中
中
中
中
中
中
中
中
中
中
中
中
中
中
中
中
中
中
中
中
中
中
中
中
中
中
中
中
中
中
中
中
中
中
中
中
中
中
中
中
中
中
中
中
中
中
中
中
中
中
中
中
中
中
中
中
中
中
中
中
中
中
中
中
中
中
中
中
中
中
中
中
中
中
中
中
中
中
中
中
中
中
中
中
中
中
中
中
中
中
中
中
中
中
中
中
中
中
中
中
中
中
中
中
中
中
中
中
中
中
中
中
中
中
中
中
中
中
中
中
中
中
中
中
中
中
中
中
中
中
中
中
中
中
中
中
中
中
中
中
中
中
中
中
中
中
中
中
中
中
中
中
中
中
中
中
中
中
中
中
中
中
中
中
中
中
中
中
中
中
中
中
中
中
中
中
中
中
中
中
中
中
中
中
中
中
中
中
中
中
中
中
中
中
中
中
中
中
中
中
中 試南方
6
曲
第
中
小
方
人
、
、
知
以
是
方
上
大
大
者
等
時
点
方
、
期
点
方
が
り
が
り
が
り
が
り
が
が
り
が
が
が
が
が
が
が
が
が
が
が
が
が
が
が
が
が
が
が
が
が
が
が
が
が
が
が
が
が
が
が
が
が
が
が
が
が
が
が
が
が
が
が
が
が
が
が
が
が
が
が
が
が
が
が
が
が
が
が
が
が
が
が
が
が
が
が
が
が
が
が
が
が
が
が
が
が
が
が
が
が
が
が
が
が
が
が
が
が
が
が
が
が
が
が
が
が
が
が
が
が
が
が
が
が
が
が
が
が
が
が
が
が
が
が
が
が
が
が
が
が
が
が
が
が
が
が
が
が
が
が
が
が
が
が
が
が
が
が
が
が
が
が
が
が
が
が
が
が
が
が
が
が
が
が
が
が
が
が
が
が
が
が
が
が
が
が
が
が
が
が
が
が
が
が
が
が
が
が
が
が
が
が
が
が
が
が
が
が
が 因予;其逸曲理論院剛開始由雅谘轉向抗谘,藝術院賈熙華重財新員的福承時技藝。 〈結於青分掉嘉翓賏嚴സ噏歐的轉型對詩灣〉 又藍座女人尉那

以上二文未又殺人朏文公中、請薦皆自守參閱。

尉孫:〈結孙蔣外遠嘉翓賊縣സ噏蠻珀轉壁對穀灣〉·《逸曲邢究》策力正歸(二〇〇八辛四月),頁一二一一一四〇。 278

京傳記永藝術人數都及其異採総呈 幸田美

皇后

「影放文事之爭」 而又多數一步各點而見育訊數構味劑益。 出點。 #

而著者矯為,親归統「曲」而言,不ച瓊曲탉「淤派篤」,壝曲同縶탉「淤派餢」。簡鉱剛人祀見旼不:

各立山편,濁然也育「菸派」的財歉。 示即聞趙孟謝,關斯卿,宋聯辨厳員钦蔿「身家予策」,「룄家予策」,以 其一、金힀本藝泳駿、炻,曜三家白知典彈、婞砄䴓承育人、돸힀本藝泳土顯然曰各幼淤派。宋닸書會攺 **귔山,永嘉,古劢,示真,炻林, 五京, 璥 式 等 各 自 集 點 仌 卞 人 決 型 愉 引 卻 攵 學 乳 品 輿 遺 曲 囔 本, 郊 山 競 爭,** 五月間自然形如,而臺無「煎泳意鑑」,即下以財公為「缴曲淤泳」的點別短光聲。 其二,示外以敛,文人因甚五學術土受光秦緒予九旅,衞家八派攵篤,玓攵學土受割結,宋院쉯派攵鸙的 *報告
等
· 二人
· 方人
· 實
· 方人
· 方人
· 方人
· 方人
· 方人
· 方人
· 方
· 方
· 方
· 方
· 方
· 方
· 方
· 方
· 方
· 方
· 方
· 方
· 方
· 方
· 方
· 方
· 方
· 方
· 方
· 方
· 方
· 方
· 方
· 方
· 方
· 方
· 方
· 方
· 方
· 方
· 方
· 方
· 方
· 方
· 方
· 方
· 方
· 方
· 方
· 方
· 方
· 方
· 方
· 方
· 方
· 方
· 方
· 方
· 方
· 方
· 方
· 方
· 方
· 方
· 方
· 方
· 方
· 方
· 方
· 方
· 方
· 方
· 方
· 方
· 方
· 方
· 方
· 方
· 方
· 方
· 方
· 方
· 方
· 方
· 方
· 方
· 方
· 方
· 方
· 方
· 方
· 方
· 方
· 方
· 方
· 方
· 方
· 方
· 方
· 方
· 方
· 方
· 方
· 方
· 方
· 方
· 方
· 方
· 方
· 方
· 方
· 方
· 方
· 方
· 方
· 方
· 方
· 方
· 方
· 方
· 方
· 方
· 方
· 方
· 方
· 方
· 方
· 方
· 方
· 方
· 方
· 方
· 方
· 方
· 方
· 方
· 方
· 方
· 方
· 方
· 方
· 方
· 方
· 方
· 方
· 方
· 方
· 方
· 方
· 方
· 方
· 方
· 方
· 方
· 方
· 方
· 方
· 方
· 方
· 方
· 方
· 方
· 方
· 方
· 方
· 方
· 方
· 方
· 方
· 方
· 方
· 方
· 方
· 方
· 方
· 方
· 方
· 方
· 方
· 方
· 方
· 方
· 方
· 方
· 方< 其餘饭猪曲饭缴曲少自然育公門呢那诏闞向。 澛

繼 「豪林」 由語言心質對與計說試基準篩示人漿曲补家的風格,而育酹雅,平燒, 紫玉绿 胤

日嘗結數 曲家「 十五家蓋以隔蘇與風骨為基準儲蓄家風幣。賏蒙玩與米朋公陈, 日宛然存在 「流派意識」 順 6 陽曲公風格 樂杯體方》 • H 太际五音譜 放散 華以輸 立基

旋其 見 解 大 6 斯兹財當 無無罪 貞月發 朋人 后 事 齊 重 備 大 等 齢 五世王 元朗・ 回 間 實白開語 靖 明嘉 6 6 觀察 其 回 耳.

中王中 **H** 而 藤 因為南北曲公附景與文小差異而盤於「南北曲異同篤」,需家儒近難育變簡,而青嶅大斑財弦。其 陽点當是王丑襲 **經警告將中檢驗 駿**身輔二人論 整齊其行女而來 頁

型。 順 「當行」 「本色」觀計鐵曲所呈現人「真面目」、殚蓄結隔、明曲與鐵曲自具持食人品聽風線; 太常 回 DA 呂天4 6 戲曲 ☆京門本母」
○公命養・
○本母」
○公命養・
○
○ Y 山論即, 結點以 0 垃財剤當六與本色, 饭店屬期館 王驥德、 6 6 者有十五家 人舗「當行本台」 **时未** 指全 然 际 悉 统 出 因為所謂 劇 則計 其憂米ら HH 갂

亦日割然育二派 以上三篇、厄點系即人篇曲婶具體系者、三篇闲涉及公院韩憂徐、南北曲聲計異同公樸出、「當行」與 「非本色」 館 国 當於了「本 五对六代理

举 間呂天如,王鱓夢已發晃汀於駝與臨川影驪卧重熱軒與尚隔甌仌鮘等,王戎甚至鷶影欢育映 萬種 其

Ź 量 6 **圕代吴汀,韶川二派搜劫的禄圍, b 攤 > 另 園 以 來 學 \ 斉 子 吳 聞 安 引 彰 久 不 , 而 聞 「 淤 派 說 】 , 統 如 為 文 學 史 家** 的財象;即從王、呂、於的言儒財、實質上部已為萬曆慮 **贵」,而且王刃曰楹젌於駺之衣榏斟魆,育呂天幼,4世母;郊刃乞囹自晉,更育成ӵ꽒,高舉「吳万添」** 不動觀川影力專美,須最呂天幼又出而鶥亭,貣鬝톽並重公「雙美篤」。 蚧門雖然好育即白篤出 而且影於公聞又敵詣財互効賞,好育「嫠同木火」 **逸**曲史家燒門內齡題 "糧

順 验替告讼各虧負
的
等
。 贊散與話骱乀冥然獎合, 讯以苦鱧以水嶯闹蕭朱仝人工游斬, 鄞實탉豁を不合;然而山甌非 「妣祜天不人훾 孙仌《四夢》, 苔뜠鳩酥而鮨, 尚屬即人「祩南媳」, 尚未穀坑鴉以「崑山水劑鼯」仌「剸슘」, 讯以劍豁 力的部育德以「宜黃勁」的鑑點, 育成著者和鴨鬼掛曲鞠欠「八卦筬」●統會有讯村鴇 鵬 令一

出 人專音科家科品公思點,育姐允我門裡即升曲勯公霑艦與了單,即陥因試攤겫數立儒放公監擇基準,而以各攤 事党以承公舗由結案,其
其金田人專告公派
会
時
日
会
会
時
日
以
等
日
以
等
出
者
会
点
点
点
点
点
点
点
点
点
点
点
点
点
点
点
点
点
点
点
点
点
点
点
点
点
点
点
点
点
点
点
点
点
点
点
点
点
点
点
点
点
点
点
点
点
点
点
点
点
点
点
点
点
点
点
点
点
点
点
点
点
点
点
点
点
点
点
点
点
点
点
点
点
点
点
点
点
点
点
点
点
点
点
点
点
点
点
点
点
点
点
点
点
点
点
点
点
点
点
点
点
点
点
点
点
点
点
点
点
点
点
点
点
点
点
点
点
点
点
点
点
点
点
点
点
点
点
点
点
点
点
点
点
点
点
点
点
点
点
点
点
点
点
点
点
点
点
点
点
点
点
点
点
点
点
点
点
点
点
点
点
点
点
点
点
点
点
点
点
点
点
点
点
点
点
点
点
点
点
点
点
点
点
点
点
点
点
点
点
点
点
点
点
点
点
点
点
点
点
点
点
点
点
点
点
点
点
点
<p 以自圓其號,然至徐暎方去主首先發巔,未萬腎齜以而數「三要素說」,完全予以崩稱。至권,似乎蠻驤 i 看似然龍家椒 分添說 專合 朋 饼

缴曲公代派財本好官意養訓?其數斠之基準真的無払號立訓?[函刊+刺緣姑東百年公代派

曾永蓁:〈論院「數斠曲輯矜朴之要素」〉,《中華鐵曲》第四四棋(二〇一一年十二月),頁九八一一三十 0

由不文著 甲 流脈 現象 6 惠 開 專合於派的 彩。 # Ż 回答的最數數值而添添人基準最而以歐矮號立的 胀 藝術旅派大不二封門 重 「京樓添派 酥 而逐漸於附 成 土 出 品 輪 筋 間 人 也統長院 從 6 即环缴曲 **厄數** 計貴 宝 客 \$ • 班 禁 見 加 ・ 育 饭知為對蒂特體多球知體系統之態 「配」 **公** 京 派 転 財 則 <u>-</u> 首先厄以明韜 其藝術身窳公財勳五 「京劇」 6 問題 曲慮酥 明 囯, 7 出的彭 首 中 以演 術為 **懓**允著 皆 所 財 6 州 业 | | | 0 TI 斌 以演 洲 面 44 身 影 月 潊 统元 立論 絾 亦

部区 6 冰 明ら脱著者者 戲曲添添 琳 與體系統入說即 田沙田 **季來**論 近 局 音賞 强 計 以以漸員 山 4 豆 晋 苗 哥. 顿 証 0 口 1

퇙的 自然 7 凯 好育뿳替的平汉 意 而以高鄉 6 旦 0 333 6 定 土 4 即톽, 甚至统心中語첤톽, 從而動隔鶥由鶥卦鹶稱朋。 兩条共天佛然對寶鱟 国 Ü 己的势色;又公哪隔曲条者而自由 可
左
対 允結뾉系 自然音事空間來小。 饼 樣 韻 茅的士言后际剝藍那 6 6 57 單元 形式 音 甲 山 南 單方兩蘇音徹 **結**驚以17兩反為基本 副 3 樓 0 日的特色 **事的肤強不多,而以臌須則卻財酬;而隔曲系人工音卦肤彈攝藍,** 13 熡 宝的字 • 結構除計學結果 77% 雙方 顯到 員 避, Į 而以難以 343 7 0 6 网络 因易威而變力多點 7日 早号 |無無 择口 1000 6 6 沙甲 間 別 別 大 ・ に 以 京 付 ಪ 轉 # 1 蝌 動變化者 十言有 有結體系따歸 · 子宫的字子医字三 · 則以院 6 間 冊 誕 酥邪先 其 嗣 山 6 0 6 **軒** 開 鲜 6 雙左音简訊左 MA 即簡分 律所 音而 山 由發戰的空 山 劉 口封口大团点补 茅的易缺矿 雙方、 缴曲文學統 麻 6 艄 事 4 址 協關 • 江 單方 船結體除者而自 惠 Ţ 事 业 业 酥 6 7 五音 其 間 胛 韻 鰮 MA 號 Y 八聲 6 543 Y 3 须 問 山 111 t 劇 士 別 6 具 事 罪 术 YI 間 開 6 7 5 冊 事 训 是 辦 盂

H 樣. 业 疆 「八톽」懓須耶菧語言첣事 由系由點號八曲點形合 因為問 П

「邪樂之關系」〉、《 逸慮研究》第一三棋 (二〇一四年一月), 頁一一六〇

〈論說

曾永議:

0

由此看 焉能 剧 0 以科家為中心,世俗而重也五其文學気施;厳員尚且五樂已晃家中腎所, 即最俗略而 **雖然無去由出而畜生淤源**, 6 文⊪協對大 一個那一個 思然因其階隔者 6 而更问好,鬝曲系潴曲,缴曲 本 而以人為論並入基 開く「八톽」 開 城重縣 意以為

指冬<u>熏湿</u>脊入口 4、 7、 独导 以 6 虽 纖 職 的 寬 關 5 間 6 而 以 曲 戰 體 的 混 各 市 即 出 的 「 響 計 」, 統 會 共 對 多 而 即 并

心;时又的对独體的湿脊的一口冒绌,統容恳具育麗討對。 食了「醫討對」,其關宗立派的戴鰤自然容틿類|

0

朋

豊不也 撑隔,韩贞氪之鸷惎讯惫生馅不同表覎即?菩以出來菸隔曲条曲魁體之游曲,噏曲允門迟添, 張圖表: €而禽製的一 〈論說「張樂人關係」〉 **规赔位了其魁樘的基準即含請決香馨告** 出劇作家

順為方音以方言為 塘豐 「南鉵北酷」。而即皜内涵院郬與羶郬,其媋艷以大缋而 彭張圖表呈貶鐵曲表演藝術和斠负公式素味其間久系統關係。鐵曲公羨厳藝術去「晶始念다」,而鐵曲公訊 点其呈貶、聯升。而「帰」、人内涵、更育「即隔」、「翹鵬」及其共同と嫌豐;「翹門」 「郿」、「郿」、八縣「帰」、「濼」、 人語言鉱事, 然一 介籍 眾聲 劑 人 共 對 , 因 此 而 異 , 而 間 為重,而曲之主體在 即示其以「曲」 学行

「嘺」へ「敳語」、垃狁「톽」へ「聲賭」著뮆;當然兼闥「獃語」,「贊賭」皆亦不云其人。讯以旼以慮补家 們無 4 0 **斗** 点於派畫 (公內基準, 五县 1 近 1 即以來由 編 家 無 3 中 的 共 具 的 员 則 事 散語為絕對 實以「福 事 開

4 灣 本台、資業等。至須重톽莊貳舎、自以於最為分表;而當胡刑關之「吳江派」,

以召天知、王驥為 天工 引 动。 高不 厄攀 再分為補為 開 所放航其 川盟 派其實味萬曆間屬歐的覎龛敪為胖合,只县武升曲儒家, 智以 東東 中へ前三 清麗、 身 派 刺 讖 10 盟 里 财

自灧體諸旼吳邴,瘌與狡等「院事並美」乀顷。而院뽜兩肼脊賏棄乀揤惄不귗,蟚毹其幼泳!

張剛 動能能
に
が
が
が
が
が
が
が
が
が
が
が
が
が
が
が
が
が
が
が
が
が
が
が
が
が
が
が
が
が
が
が
が
が
が
が
が
が
が
が
が
が
が
が
が
が
が
が
が
が
が
が
が
が
が
が
が
が
が
が
が
が
が
が
が
が
が
が
が
が
が
が
が
が
が
が
が
が
が
が
が
が
が
が
が
が
が
が
が
が
が
が
が
が
が
が
が
が
が
が
が
が
が
が
が
が
が
が
が
が
が
が
が
が
が
が
が
が
が
が
が
が
が
が
が
が
が
が
が
が
が
が
が
が
が
が
が
が
が
が
が
が
が
が
が
が
が
が
が
が
が
が
が
が
が
が
が
が
が
が
が
が
が
が
が
が
が
が
が
が
が
が
が
が
が
が
が
が
が
が
が
が
が
が
が
が
が
が
が
が
が
が
が
が
が
が
が
が
が
が
が
が
が
が
が
が
が
が
が
が
が
が
が
が
が
が
が
が
が
が
が
が
が
が
が
が 6 可放因緣計獎 6 出国出

豐獎慮漸び撑筑翹鶥<u></u>歐離而言,前者以其體獎財事公不同為允裡,教者以其用以滯即公鉵鶥公差異而育识。 8 結論其事。 〈論院「瓊曲鳴」〉 著者有

❸ 曾永蓁:〈鸙號「鵝曲巉酥」〉、《鸙號鵝曲》、頁二三八一二八正。

不能漸 東青紫 出者為案頭之書。 计加

椰子翹 二黃翹 西安独 京空 高腔 徽为無調 青陽空 四平調 太平調 義烏鵬 崑山 水 齊 間 當 山 木 齊 間 小翼州鶥 豫州調 爺粉盥 鹽姆 山翹 黃州鵬 ナ場密 胄 敏 北曲 甲學 空調

則有: 其三, 語言之行音以行言為鏞體刑淨幼久赴行語言或軟, 亦限赴行翹鶥,) 育南北公公。 替以出代源,

曲讯用乀語言而言,其壓用口語,俗語不尉鐧袨脊凚「白苗泳**」,**其壓用鍬言羀院脊凚「文采泳」。其「± 且育迚且公口,爭丑育爭丑公盥,人婦公不同育故其面,具各自公口盥」,皷鐵曲語言各政其允眷為「本色自然 為里語人白描 派]。 山方 益 「本 鱼」 仝 真 稿 • 非 旼 即 人 を 賭 以 「 本 色 」 歳鐵:

出

大於派互為平灔關鎖。

其五、以遗曲広指总基整峇、亦明以遗曲总工具以螯负其讯兇宗负公目的、官撵小院、甌鶫館、毓虁館、 主 計 流 、 社 計 流 。

其六、以鐵曲畜尘公址並為代理、海利家辭貫為龍戲、前脊與翹鶥鳴酥具密切公關系。又育南北鍧噏公位。

袁

於文符、

•

張大彭、
五園

幸

舞目王

•

玉朴文

•

紀君祥

秦簡夫

朋

中

蒀

•

張壽剛

王

•

史渺光

•

.

隆割哪, 水
片
可

漢光 时, 吳昌 獨 , 李壽 卿 ,

平場辮鳩

其十、以節員公藝術詩白為基準、軸結鰭係琳婭體育公、舉京巉為例:

剩 計号観, 安樂亭等 少顯等 電 富 英 , 李慕貞 余뭤峇,吳乽衡,尉寶忠,王心數,鷶富英,剌心霖,幸心春 野原於、高華、刺屬芸、趙榮熙、禘禮林、正的妹、李世齊、 刺鸇和、李心春、李邱曾、舒娣陈、周 高屬奎、馬斯貞、 吳素林等 壓金聲 趙 斯 が 、 代 解 英 、 **MB** 器光、醇厚齋、 問 脚 大 **鷣鑫治,余咏岩,言禄朋,王又亰,上尉寶森,奚鄘讣等** 王际霖 馬志孝、察益副等 幽中開第 甘慧生、童拉苓、李王敬、 , 每少口, 昭夢口, 王金璐 室體室 **馬動身・**言心間・ 、車會船 問信芸・高百歳、 **| 財蘭芸・ | 外野雲・** 当小雲, 当导纖, 王蘭 、李 督華等 黑小冬第 馬号豐 金秀山 苛派: 治源: 譚派. 賴派 極 源 軽 添 金派 余派 馬派 京뼿新員

其八、以科家公出县為基準、辮屬、專合育照。

二負售會: 馬姪鼓, 李胡中, 茅李明, 以字李一 九山書會;虫九游光 永嘉書會 書會

其九,以孙家輼屬之書會為基準:

以慮补的題材內容為基率: 十十十

広林 書會

墾 型 少 傷 好會噱 北宮劇 制 制 動 灣医神 家鼓劇 愛青慮 題材内容

其十一,以風砕為基準:

贼約 端離 豪放 風格

以「風粉」試基準分派者,由土文而舉,厄砄皆以隔曲条曲戰體入鐵曲噏靜試對象。即由统「風粉」公內涵

出綜合 SIE 须 卧 大米掉졺 6 亭放 X 恵》 器 每每头公見门見皆 《竇娥妥》、《戏屈、 類 職ぐ ÜΧ ΠX 山谷 YI 英 「豪而不껇」文辛棄孰,「껇而不豪」 青氮 4 1 繼 以丽為例 有制 脂寫豪敕 只能 公合育斗品而呈貶的意趣面寫环淤蠶的變해技芬,更涵蓋补家的瀏簣,思點來 6 常常 「蕨壁財武」・ 市限公「體佐」、令人
・令人
・
・
・
・
・
・
・
・
・
・
は
・
・
と
・
と
・
と
・
と
・
と
・
と
・
と
・
と
、
と
、
と
、
と
、
と
、
と
、
、
と
、
、
と
、
、
、
、
、
、
、
、
、
、
、
、
、
、
、
、
、
、
、
、
、
、
、
、
、
、
、
、
、
、
、
、
、
、
、
、
、
、
、
、
、
、
、
、
、
、
、
、
、
、
、
、
、
、
、
、
、
、
、
、
、
、
、
、
、
、
、
、
、
、
、
、
、
、
、
、
、
、
、
、
、
、
、
、
、
、
、
、
、
、
、
、
、
、
、
、
、
、
、
、
、
、
、
、
、
、
、
、
、
、
、
、
、
、
、
、
、
、
、
、
、
、
、
、
、
、
、
、 6 紹 《王競臺》, 更消寫本 自自然 之 為於派人代理 版以具體事物作為出興 6 豳 閣瀬 「人心不同,各世其態」。至多只掮永其 • 各具品替 • 有映 **大醫**致致外所此。 而 見以 6 뫮 謝 く語籍函類 《韦眾子》,豫指寫風流藍蕃之 三一一一一一一一 拐豪且放)·「檢於」公問時惫 へ章拼・「然而不誠」 其結果必然有政 用來呈販 に配 网络 格制 河河 **可能以「豪放」** 0 聯括曹允 6 出盟: 6 而不約」 複瓣 出头数公尉 郸 画 YI 為醫療 《異是正 饼 油 F る《島 斌 印 く縁 IIX 加 啦 Щ 镧 X

Щ 田 山 由系曲點體組由公允派院、不歐县鐵曲虫家試舗並行動訊訊的畫位,本長不ച難育玄擊 。日山 ,不歐點拼參答, 饭客币以补总舗放之頭 。以上闸阪十一酥不同基準公代醭첤 一以宝其籍 執其 實難, 6 本 育 派派人代理 的意義 而言人。隔記 前 絕對 急 6 当 首 瓣 T 11 4 Ħ H

魯

八

県 別以 圖 智以演員為 0 0 斑 能 V П 體系分 Ħ 的 而顛點 沙里 圖 画 VV 瓣 6 「嗣子 乃能堅實 劇等 能將 開 南 掌 版勳當好有辦 曲 越 **亦非全然不** 下; 明當 號 所以苦 将劇、 青專命 然多由山市哥人「流派 6 法域心 (取 京 慮 曲 4 6 宋元南繳 分門 即 脈 一個調 「結驚尽砅蛁體噱酥」 三、「事 「鐵曲流派」、大共同基準・ 前

皆以

編

引

家

字

以

論

所

声

以

論

所

声

以

論

所

更<br 圖 **公** 以 以 以 其 文 學 與 達 洲 大 対 心 点 基 連 ・ **财金**元辮 • 二 兩者之對為,又實各以 重 即院文来與曲魁格事之瀏為;而 圖 [配曲%曲離] 気に 6 苦浴戰其 面 本 其対心試所ら陽意以試由知 青 0 # 重 那掌「 剩 6 體劇 術入 著者所論 其重, |神||「間短 韓 斑 演 郊 一、「結離系」 中心 其 DA 學 作家 サ 酥 讪

彭只县旒「壝曲」欠誤綜合文學味藝術而篤, \>>县無払劑未萬醫旒一姆思態家味文學家結合知派的 來論院的 當然。 学金

以不且來等抵虧分京鳩「流泳藝術」公數斠歐對。

6: 市以 警切: 「京噱旅派县京巉藝術發囷峌式鏲坂뿄勸毀敎改畜빧」 宣 自然县學者公陽的事 京慮烹派與京園藝術知長財表對。 学

 藝術点派屬於獨曲美學的疏壽。京派不簡出則,果屬掛去藝術上日歐發氣流燒的重要熱志,如果一酚藝 浙家为縣的縣去。重要流派的價級香常常外表彭剛屬蘇某剛發異割與的最高水平

2. 江東県〈鸙鶴曲流派〉云:

以京傳為外表的題曲藝術, 五其發勇監野中至主的各動系派,又撰數大屬卦邊擊,以彭題曲藝術的赴 8 。 学對睡 ·繁榮此了射種科用, 京永総呈成了題曲與田的

 京屬 煎乳級呈· 百 目 共 辑。 二 百 年 的 京 傳 發 具 女 · 同 韵 又 县 京 傳 煎 派 合 與 氽 的 辨 證 熟 一 歐 跃 · 縣 交 影 主

〈撒曲,鐵曲「流泳說」又聯聯,數斠與檢討〉,《中國文學學姆》第六期(二〇一五年十二月),頁一一六四

北京市藝術研究祖, 上蔣藝術研究和融替:《中國京慮虫》(北京:中國燈鳴出湖站, 一九八〇年), 頁六十六

北京市藝術研究前, 上蘇藝術研究而融替: 《中國京嘯虫》, 頁六十十。 9 繼承味發題〉,《鴆曲文學》一九九五年第二閧,頁三三 然於那的形故, 〈蓼無山煎—— **岩**荫静: 0

的統一過野,禁止與多樣化的藥術統一過野。

4.王茲〈京劇即鉵菸源的發展〉1公:

点永養所具充屬養術的樣體,小具充屬養術發展的熟結,它與充屬養術同步出財, 五試缺的兩百年充屬 發勇史中,端主歐指多形為自己就派的藝術家。●

兴 6 為主軸重的 京屬拍繁榮鼎盡以「於派德呈」為熟結·一陪京傳史的發展·幾乎可以「於派的厳赴」 派藝術實為京傳人主要內函。 1

世 「 京 派 名 養 」 、 「 京 派 派 是未聞篇又,態景鑑而未結,迈異篤從弦,攤瀏而從。以姪專業獨書取《中國鐵曲曲藝獨典》♥、《中國大百科 舉九五家日而以翀見「京慮淤派」與京慮藝術之内涵,京慮史之發勗育凾誤密即的關係;因为「京巉淤派」 4、《中國曲學大豬典》 財關編著世白饗篇통蘭。目長其財本對
→ ● ·《中國戲曲表新藝術稱典》 4、《京康庆艦局典》 中耐点緊要的問題。 仙藝特》 院長 「京慮研究」 崩

土志邸:〈審美嵢盐與變術游泳——京噏秀斯藝術二題〉,《變해百家》一九九六年第三顒,頁六〇 6

王茲:〈京劇訃鉵淤源的發題〉,《中國京嘯》一九九六年第四棋,頁一四 0 王安祈:〈京巉酔派藝谕中融蘭芸生體意鑑公體貶〉,雄筑王愛铃主瀜;《即퇅文學與思恳中公主體意鑑與抃會;文學 篇》(臺北:中央邢瑸勍中國文替邢瑸讷・二〇〇四年),頁十〇正一十六二。 1

上

弦響術研究而

識:《中國

遺曲曲

聲

猫曲

一九八一年)。 1 中國大百科全書出剥抃ష:《中國大百科全書・繶曲曲萋巻》(北京:中國大百科全書出剥抃・一九八三年)。 13

吳同實等主鸝:《京噏따鮨高典》(天톽:天톽人矧出淑芬· L 九八〇辛)。 1

云傳流派藝術之數構及其異然偽呈 等田等

一、「流派」人名義與構筑人要件

小院典》●等过未搅「京噱旅派」 **斗**院斜辑擊;專書ኪ《京噏兩百年騋贈》●、《京噏兩百年史話》●、《北京

❸、《青升京噱文學虫》❸、《青升鐵曲發曻虫》❷等亦过未統「京噱菸派」

び統土面刑張出豁問題, 刺蚯酚人的青去。

《新史》

也因此著者

野田 説田 説田

一緒家陛「煎派」各義與構放要科人香払

篇「流派」需式五其各議, 灾需代祔其
財
新
新
中
上
子
書
定
器
会
所
、
、
高
、
会
、
、
、
、
、
、
、
、
、
、
、
、
、
、
、
、
、
、
、
、
、
、
、
、
、
、
、
、
、
、
、
、
、
、
、
、
、
、
、
、
、
、
、
、
、
、
、
、
、
、
、
、
、
、
、
、
、
、
、
、
、
、
、
、
、
、
、
、
、
、
、
、
、
、
、
、
、
、
、
、
、
、
、
、
、
、
、
、
、
、
、
、
、
、
、
、
、
、
、
、
、
、
、
、
、
、
、
、
、
、
、
、
、
、
、
、
、
、
、
、
、
、

<

《醫夢· 添添》 Ţ.

水<>支煎曰煎減。弱文宗〈和水〉結:「戰各資上善,煎派毒靈丹。」令點一卦學術因對眾劇勢互財対

- 9
- 黃陰等主鸝:《京慮文小院典》(土虧:퇡語大院典出湖抃,二〇〇一年)。
- 81
- 手家華融:《京巉兩百年史話》(臺北: 计短别文數會出別,一九九正年) 61
- 随全缀:《青外京噱文學虫》(北京:北京出湖站,二〇〇正年)。
- 秦華王,曜文犁王融:《郬分邍曲發勗虫》(北京;流遊璘育出淑垪•一〇〇六年)。 55

異而各放派以各亦曰然派。強出與「然以」智同。●

こ。薬語大院典》:

《野锋 《新海海 。宋野大昌 (2)太韓,學術方面的派別 54 各,至晉始著。不好此於何外,要其流派,以自轉出也。」 「。」其籍其、工籍籍下、章三時

術 区封眾專致互財效異」亦自而如; 讯尼「張文宗」當斗「張文宗」· 割負購 非 為 之 藝 、 學 《歎語大院典》 出二家外表對公獨書, 可以翻取「淤泳」

公本養為巧所公支

流,其

其中种養則 中官台書詩聯史。由出而氓、京嘯科為்雙文公一蘇、最而以畜主統派的 田非 《盤と》 。 ဤ 点局远 婵 旧 齑

以不再取學者公篤來贈察,幾之映下:

1.异曲阳《簡篇即盥淤派的繼承 中發展》 云:

強以即,湖泊持溫來圖衣,則又以即為主。即納京派是體則一即廣對發身的熱志 說是懷極音樂的構華 的藝術流派。一 山田以 冊

對京永的形成, 立縣是由福承關係, 桑香剂料, 戲戲傳目, 網為行當, 麻質封為, 以及藝術對養 等結方面因素的凝聚的組合。特別在該拿上、閣察上、音放、音面、音量上、止字、唱去好行與簡本的 而五實潛動用中又存其一玄怕巨變對味靈お對。同語、彭蘇風格時持續、口為本屬蘇的其動蔵 聽就清 。彭卦藝術詩讚、到到前為一卦藝術手去、東人一 的藝術問到及特徵 曲 擬崇置學首 就明 島倒 T

[《]竊斡》(臺北:中華書局,一九八〇年),中冊,頁二六六三。 : 灣王輕道 53

[☆]阿三融:《斯語大師典》(1) 彰:斯語大院典出別坊・一九八○辛)・第正冊・頁 | 1 | 六六 整 54

料 ·而局别對少強夷突出此奏財出來,彭五縣去著新員的曾納藝術也發身候就, 員治永襲、變小動用、又為氣大購眾治療悉內衛班、並為入事皆。彭厄以說說具皆納藝術流派 對愈雞即 52 图 問題 冒熱流派的 明 海

2. 黃專五〈數國發訊如的京傳菸派〉云:

(不是所有的京園職 环治京傳点於需要具都以不幾酚剂料:一是点流外毒人做的藝術也請求,當於偷搖計軒 京歐陸藝術剛到: 一要職官一班「立得到」的首新廣目; 三要哥陸大陪衣京屬購眾 56 您、並有一些衙員追戲家員學家、彭赫卡翰我為醫樹一輔的表彰然派。 "彩彩 翻 老 金 韶

£ 於歐鑫〈天卞的酥予與詩釈的上艱——懶派公啞〉云:

內藝術就派的孫為潘具存就後的原因,當然公果某一公藝術家實數與像並的結晶;然而公又不對對果 某一分藝術家的剛人於為、分與墊剛却外、與藝術家的為的友別處圖、與具體傳動發勇塊別、確計答密 别 图 E)

4. 介同熱〈鐵曲淤泳—— 价售對與審美思鑑〉12:

明 冊 現外鐵 。……。嚴格地說, 88 「煎派」、其實只是某些傳動內對文的題史刹料不戴員的智友戴的風掛呈則 界点行的一些流派、卻剛限流派以快、實際上只是曾塑藝術的特徵圖分 問問

- 0 東四十二 崩 〈簡倫即盥菸派冶繼承环發展〉,《南京藝術學學訊學瞬(音樂及表演訳)》一九八四年第一 : 吳加明 59
- 〈塹圈發訊如的京屬澎源〉、《中國京屬》一九九四年第一棋,頁三八 . 正量 50
- 爤添、型〉、《上蘇瓊膚》一九九四年第六期,頁 〈天下的穌子與討將的上顯一 **於斯鑫**: TZ)

批人而不景幾個人競 爾特的新問風 肘學腎、拜袖先锋、彭劃討於、一割再虧、酌人風粉發身流為一動稱點風路、凝聚流某動官孫無係的風 6 形成一酥異於此人的 一海バ 。……,只於當彭對風掛不對令購眾財倒,而且更為同於門前後義群崇, 6 楊長越鼓 , 氰為流行。至於此, 七下點為一對流派形為了。● 林縣自身衛科。 6 問家員去具限的藝術實驗中 翻舞

6.聚文替〈館忘慮音樂泺版的三郿勸毀〉云:

五國分京屬京派朝,以予山主要以其曾納的風粉詩戲為熱事。……事實上,京屬藝術發勇至今天,的新 也輕形放了以「胃」為中心的養術風影。●

三《中國京傳史》 陛「流派」 各義與構筑教科之香法

以土六家县單篇餘文學者、樸京慮於派各養味歡负納书的青芬、以不再舉最具擊飯對的《中國京巉史》、臣 驗垃慰要其骨払。 מ書以第二十一章四十頁的當副儒並京慮淤派, 其要籌县:

一、流派的含義

是計五一文的題史拍賊的、具於大經时同流財近的美學思點、文藝見稱、僱判剛判味藝術風粉的 文藝學上流點的風粉,是計藝術家去奶的偷补中剂體則出來的獸科的剛對好衣先。……文藝學上流點的 流派。

价嗜對與審美思點>·《中國遗慮》一九八五年第一○閧·頁一五 〈戲曲於派 方同夢

[〈]篇缋曲淤脈〉,《黄醁遗孽祢》一九九六六年第二棋,頁八四。 江東東: 58

[〈]儒京廪音樂泺饭的三個閻毀〉、《雲南藝術學訊學姆》 二〇〇三年第二棋,頁正六 **張文**目: 30

孙家妹藝術家,自覺施不自覺的結合五一時,以其輕為主影林慎新實毅,去文藝強圍內, 甚至去盤剛好 **五孙門祔壁当的一条区的人娱乐桑中,怕體則出來的不同的藝術剛對味織即風為;······以其賦詩的音鶥** 同行的讚特林該學的對於。其中特因是由於發 內所聽的烹減、實網工具計試減僱給人去如門的皆塑砵表戲中、在如門所獸僱的優目 學的稻承,學習味對於、動靜然派偷從人的藝術、野以群氣開來、煎虧下去、致而決為煎彩藝術 會上氧土一気影響的藝術財象。簡而言人,文藝点派是計具有时同風粉的补家籍友藝術家籍 味白沒, 鈴購眾以不同的審美享受, 而影候購眾的承點 京傳藝術節級

上京傳統派形加的客贈新科

二、京傳流派的形放

其一、京傳点派是京傳藝術發見便出轉为縣割段對的蚤供。●其二、京傳系派纸一文的意義籍、具一玄 同行間的藝術競 的部外体坏會的惫哄。●其三、此野獸戲、人文背景性京傳流派形为的邊響。●其四、 98 等心是流流的重要衛件。

2京東京派派形成的主職衛件

- 〈京園內鼎盤胡踑〉, 頁六十四 **北京市藝術冊究前,上蔚藝術冊究而飄著:《中國京慮虫》,第四融** 13
 - **北京市藝術研究前,上承藝術研究而鬛潛;《中國京園虫》,頁六十六一六十十。** 、上蘇藝術冊究而融誉:《中國京爆虫》,頁六十五 北京市藝術研究和
- 北京市藝術研究前,上蘇藝術研究而融潛;《中國京爆虫》,頁六十十一六八一。
- 北京市藝術研究祖, 上蔣藝術研究祖職警:《中國京噱虫》, <u>百六八</u>一六八三 32
- 北京市藝術研究前,上蘇藝術研究而飄替:《中國京嘯虫》: 頁六八三一六八四 98

其一,小實的基本在於療験的技術、技巧。◆其二、高尚的首為青縣、彩真的生的替界界本豐富的藝術勢 ·當於華孫縣林、各首外奏屬目。●其五、要官一問志 45 0 酒合煨獎的偷計集点。●其六、要青本派的專人味購眾 四首命。 看。每其三,善於斟弄輕政,點來輸出 同首合

三善者性「於派」各義與構放教件人看法

刹 尚改 以上讯舉諸家:吴乃燮允於派的見稱別厄艰,不山띾出其鉢心玣「郿」,而且也關뇴函其か延申的胩關; 中:、大其間其壓用中育一中
一中
立中
・
中
・
、
、
中
・
、
、
、
、
、
、
、
、
、
、
、
、
、
、
、
、
、
、
、
、
、
、
、
、
、
、
、
、
、
、
、
、
、
、
、
、
、
、
、
、
、
、
、
、
、
、
、
、
、
、
、
、
、
、
、
、
、
、
、
、
、
、
、
、
、
、
、
、
、
、
、
、
、
、
、
、
、
、
、
、
、
、
、
、
、
、
、
、
、
、
、
、
、
、

、 「詩鸞尽砅蛁艷燭曲」,則可以免去語尉 卦

出的三間剎抖,果然县京噱流添闹心亰貝撒、即不畯具體、也未盡周辺 黃丸市舉 **欢**另讯留意咥的「饕泳烹泳」,自然卤詁「京巉淤泳」。 而뽜餻其泺筑陷重弃背景眾說:邿汋,女小,巉酥

北京市藝術研究前,上蘇藝術研究前職著:《中國京園虫》,頁六八五 28

《中國京爆史》·頁六八正一六六〇 北京市藝術研究所, 上
上村
時
等
が
市
等
が
所
が
時
が
の
が
の
が
の
が
の
が
の
が
の
が
の
が
の
が
の
が
の
が
の
が
の
が
の
が
の
が
の
が
の
が
の
が
の
が
の
が
の
が
の
が
の
が
が
が
が
が
が
が
が
が
が
が
が
が
が
が
が
が
が
が
が
が
が
が
が
が
が
が
が
が
が
が
が
が
が
が
が
が
が
が
が
が
が
が
が
が
が
が
が
が
が
が
が
が
が
が
が
が
が
が
が
が
が
が
が
が
が
が
が
が
が
が
が
が
が
が
が
が
が
が
が
が
が
が
が
が
が
が
が
が
が
が
が
が
が
が
が
が
が
が
が
が
が
が
が
が
が
が
が
が
が
が
が
が
が
が
が
が
が
が
が
が
が
が
が
が
が
が
が
が
が
が
が
が
が
が
が
が
が
が
が
が
が
が
が
が
が
が
が
が
が
が
が
が
が
が
が
が
が
が
が
が
が
が
が
が
が
が
が
が
が
が 38

百六九〇一六九一 北京市藝泳形

上部藝泳形

、上部藝泳形

沿河域

、

上列

< 68

頁六九ーー六九三。 《中國京濠史》、 上承藝術研究所編著: 北京市藝術研究和 07 《中國京爆史》、頁六九三一六九六 **北京市藝術研究所、上承藝術研究所風誉**: 1

北京市藝術研究和、上蘇藝術研究而融替:《中國京園虫》, 頁六九六一六九十 **T**

公司
(1)
(2)
(3)
(4)
(5)
(6)
(7)
(6)
(7)
(7)
(8)
(8)
(8)
(8)
(8)
(8)
(8)
(8)
(8)
(8)
(8)
(8)
(8)
(8)
(8)
(8)
(8)
(8)
(8)
(8)
(8)
(8)
(8)
(8)
(8)
(8)
(8)
(8)
(8)
(8)
(8)
(8)
(8)
(8)
(8)
(8)
(8)
(8)
(8)
(8)
(8)
(8)
(8)
(8)
(8)
(8)
(8)
(8)
(8)
(8)
(8)
(8)
(8)
(8)
(8)
(8)
(8)
(8)
(8)
(8)
(8)
(8)
(8)
(8)
(8)
(8)
(8)
(8)
(8)
(8)
(8)
(8)
(8)
(8)
(8)
(8)
(8)
(8)
(8)
(8)
(8)
(8)
(8)
(8)
(8)
(8)
(8)
(8)
(8)
(8)
(8)
(8)
(8)
(8)
(8)
(8)
(8)
(8)
(8)
(8)
(8)
(8)
(8)
(8)
(8)
(8)
(8)
(8)
(8)
(8)
(8)
(8)
(8)
(8)
(8)
(8)
(8)
(8)
(8)
(8)
(8)
(8)
(8)
(8)
(8)
(8)
(8)
(8)
(8)
(8)
(8)
(8)
(8)
(8)
(8)
(8)
(8)
(8)
(8)
(8)
(8)
(8)
(8)
(8)
(8)
(8)
(8)
(8)
(8)
(8)
(8)
(8)
(8)
(8)
(8)
(8)
(8)
(8)
(8)
(8)
(8)
(8)
(8)
(8)
(8)
(8)
(8)
(8)
(8)
(8)
(8)
(8)
(8)
(8)
(8)

可見 6 涵 新實 階 言 人 负 6 式天教天
天
芸
大
表
大
表
大
条
大
、
者
、
者
、
者
、
、
、
、
、
、
、
、
、
、
、
、
、
、
、
、
、
、
、
、
、
、
、
、
、
、
、
、
、
、
、
、
、
、
、
、
、
、
、
、
、
、
、
、
、
、
、
、
、
、
、
、
、
、
、
、
、
、
、
、
、
、
、
、
、
、
、
、
、
、
、
、
、
、
、
、
、
、
、
、
、
、
、
、
、
、
、
、
、
、
、
、
、
、
、
、
、
、
、
、
、
、
、
、
、
、
、
、
、
、
、
、
、
、
、
、
、
、

、 • 小野競 i 難 * 印 Y 啩 開宗立派县多變 # 觀條 垦 肅 其所以 曾 饭 運

順 及其形如 脳 面、體別 無理 因素1 む 動 下 に 旧品 6 因為智出自各家手筆 級 訓 替人宗知, 「流派」 料 | 製画 番 IIX 目 取 **站論**被, 0 • 更謝婞人首計 「流派的含斄」、「流派的泺伍。 製造の基準で 例說明 。出即著者之企圖 審品 " 「流流」 景 觀點,將 乃至更為青楚公儒放 疆 禁 的主客調 《中國京傳史》 同的考量环 「形成」 其世统 小小 另類 童 ij く背景・ 訓 山 YAJ

出版 術在 問鵬 中國 苔棘 陽為以節士論文字 自 表演藝 〈京陽人前的新員派 人學 「对鉵豔的詩寶」儒於派泺知的基藝、實銷言人祀未掮言、 量二量 出書為臺灣青華 白與流派〉、 年元月臺灣 6 附實得多 뭾 九九〇年九月全書上中不善四冊澄清湖出書之後,二〇〇四 0 兼篇韬承與郿對〉、〈專育慮目與固宏合計皆〉,〈藝術專承〉 學形究刑王安孙婞辤刑計彰的節士論文,拱針加璘戣环替皆添為口鴙委員,非常 〈旅派泺饭的基懋〉, 其目败下: **野輪航**要 其 劇目與於派》, : 以第二章論 的 京派藝術》,以第一章編 京屬二十點·京屬 試圖不易・

・

・

・

・

・

・

・

・

・

・

・

・

・

・

・

・

・

・

・

・

・

・

・

・

・

・

・

・

・

・

・

・

・

・

・

・

・

・

・

・

・

・

・

・

・

・

・

・

・

・

・

・

・

・

・

・

・

・

・

・

・

・

・

・

・

・

・

・

・

・

・

・

・

・

・

・

・

・

・

・

・

・

・

・

・

・

・

・

・

・

・

・

・

・

・

・

・

・

・

・

・

・

・

・

・

・

・

・

・

・

・

・

・

・

・

・

・

・

・

・

・

・

・

・

・

・

・

・

・

・

・

・

・

・

・

・

・

・

・

・

・

・

・

・

・

・

・

・

・

・

・

・

・

・

・

・

・

・

・

・

・

・

・

・

・

・

・

・

・

・

・

・

・

・

・

・

・

・

・

・

・

・

・

・

・

・

・

・

・

・

・

・

・

・

・

・

・

・

・

・

・

・

・
< 〈財」監問的計算〉 逦 世》 6 绒 《京慮發展 A.S. 點 引 所 ٦į 《》 、盆 洲 的風格 単 H 國京 垂重 上而 三月所 表演 基聯 的 幸慧 中 士 戲曲 前人 口 器 *

器早暑 : 八號 田 都不 6 一数見 重主阶大明 「京噱淤派人數斠」、尚食從不同角類不同購溫來舗飲的必要 而 見 繁 簡 緊 勢 育 に , 也 青 「 共 艦 」 也 す 無本未轉 划 雖多而體係井然, 〈論戲曲於派〉 其中江東吳 **小** 製 不衝突而厄互穌育無。 對於 曲鳴酥」 剔 小事. 急 ,一边员 所有 1早 歯 立前 寶 統 翻 菲 霄 平 # 派 直 #

П **数醫眾所喜愛婦** 不鄙玄養、 下以彭蔥號: 公县 光由京 爆 斯 員 開 艙, 慮流派藝術」 **世界給** 「京 者認為

洲 一酥京噱秀新饕祢。公县翻著 職分 市 ・ か 自 首 **堼斠馅共同皆景因素,亦育其堼斠馅共同基本因素味剛眖基本因素;剛眖基本因素,事實土統县京爛淤派薘** 分 最 逼 **淤知垃馅基∽;更育其數斠發鴙凚彲垃風烙馅翹騂,景遂順由獸位風滸載而凚뙘豒風啓,淤퐒懅** 1 個經過 6 的嚴討表新風粉、資來辦共副財艱、然允蒂專育人而知籍體風粉、菸於須噏歐的 趣立, **大真五宗** 如 弘 開創者 派 其

以不著者擬以出贈念点隱瞭, 市其简目, 儒蚊旼下:

二、京傳流派藝術數構公共同背景因素

聞人變해辨色。其共同背景飄當好含以不三聞因素:其一, 缴曲鯨意歸た對砵厳員隦色引公秀厳穴宏;其二, 祮鷩

宗财

對

計

三

・

京

は

並

人

放

原

異

上

所

所

新

上

に

に

お

に

に

お

に

お

に

お

に

に

お

に<br 师一

一題曲寫意野先封味戴員爾西小人表彰大先

通 摔 7) 颁 **育**剂 情 然 , 然 教 缴 曲 表 漸 的 變 淌 , 非寫實而為寫意對表演的藝術兒輕,而為了數龜臟塞燈數庭屬美的藝 **歄**廜酥,自然具育媳曲的共抖:以濡舞樂試美學基驗,其本長皆不敵宜寫實, 「劃嶽皋灣」 自然畜土 慮長鐵曲的一 晋 印 · () () 圖 首 溢的! **東**

Et 並纷中衍生了꺺輠對,駑張對與瓶攟且毀人的資對。 **卞**算宗如·

别 的新員, 同部也毫增慮中人婦的驥咥味質對。●鐵曲厳員競돸隴色於當的藝術對爲不,於鄱晶敚念時手 門蘇 服确,力, 就曾致, 財 , 音樂 領 奏 亦 育 鄭 左 , 辨 缴 曲 計 領 弱 貶 出 來 。 而 以 於 子 子 戶 腳 色 只要上臺家出, 的野坛。 6 術修為 # 計藝品 3番旬

釋臺山)

京知說的前員、其不望

詩具開發驗。

<b , 下船 车 境地 「勸心而烙不愈財」由 心) 下學者的
中因
中因
中的
中的
方
中
中
中
中
中
中
中
中
中
中
中
中
中
中
中
中
中
中
中
中
中
中
中
中
中
中
中
中
中
中
中
中
中
中
中
中
中
中
中
中
中
中
中
中
中
中
中
中
中
中
中
中
中
中
中
中
中
中
中
中
中
中
中
中
中
中
中
中
中
中
中
中
中
中
中
中
中
中
中
中
中
中
中
中
中
中
中
中
中
中
中
中
中
中
中
中
中
中
中
中
中
中
中
中
中
中
中
中
中
中
中
中
中
中
中
中
中
中
中
中
中
中
中
中
中
中
中
中
中
中
中
中
中
中
中
中
中
中
中
中
中
中
中
中
中
中
中
中
中
中
中
中
中
中
中
中
中
中
中
中
中
中
中
中
中
中
中
中
中
中
中
中
中
中
中
中
中
中
中
中
中
中
中
中
中
中
中
中
中
中
中
中
中
中
中
中
中
中
中
中
中
中
中
中
中
中
中
中
中
中
中
中
中
中
中
中
中
中
中
中
< 新 六 帝 所 婚 夢 前 情 数 。 ● 身 蘭 守 院 に 。 の 。 動知各公徵。 劇 然的基

即界不額、致訴訟小答于虧該的藝術成果、本自己長土統不厄翁具斷尉役的表限手段、少統等线平 97 空「偷去」、彭不則是薩術動也過野中的阻礙、而且是財后劍的

⁽二〇〇正辛六月), 頁——八正, 劝人曾永臻: 《缋曲的本寶 〈遗曲的本質〉、《 世禘中父邢究集厅》 第一 期 曾永蘇: 繭 ED

^{(「}爾母」 考妣) PP)

⁰ 淌带究前、山遊藝術帯究而職替:《中國京嘯虫》、中等、頁六八五 北京市藝 GĐ

二結體系林知體入藝術特質

朋 4 必有刑以承擴と独關與 0 口封因人而異厄以不儒 州 劉 大 就 「湫왨艷」。 也因為曲朝豐的人工帰院高,而以練高那; 琳왴艷的人工帰院却,而以練趴卻 拳 與而以簡 調 因曲點必有油浴屬之宮關。 , 国县, 丁六张口 即原而以承擴大勁 ・音を 间 ◇阿田 財體 音樂・ 結
・ 結
・ は
・ な
の
の
は
り
の
の
の
の
の
の
の
の
の
の
の
の
の
の
の
の
の
の
の
の
の
の
の
の
の
の
の
の
の
の
の
の
の
の
の
の
の
の
の
の
の
の
の
の
の
の
の
の
の
の
の
の
の
の
の
の
の
の
の
の
の
の
の
の
の
の
の
の
の
の
の
の
の
の
の
の
の
の
の
の
の
の
の
の
の
の
の
の
の
の
の
の
の
の
の
の
の
の
の
の
の
の
の
の
の
の
の
の
の
の
の
の
の
の
の
の
の
の
の
の
の
の
の
の
の
の
の
の
の
の
の
の
の
の
の
の
の
の
の
の
の
の
の
の
の
の
の
の
の
の
の
の
の
の
の
の
の
の
の
の
の
の
の
の
の
の
の
の
の
の
の
の
の
の
の
の
の
の
の
の
の
の
の
の
の
の
の
の
の
の
の
の
の
の
の
の
の
の
の
の
の
の
の
の
の
の
の
の
の
の
の
の
の
の
の
の
の
<p 6 **以 5** 6 城朋 早回 林盟 • 空調 4 空調 4 開開 牌體 田牌 基本數斠子宮鵬、 # • 簡解 , 心原饲料宮鵬 旦 ¥ 6 朋 6 間間 哪間音樂 奏州劉乞琳 山簡解 压信 当沙甲 一沙冊 须 ¥ 嗣 以高 山 而以简 山 H ΠX 即 ¥

冊 县結艦除 须 **县整齊**的 $\underline{\Psi}$ 城中国 地方戲 一 毀 取 田 中 氰 赵 致 的 山 工 樂 应 「 恴 琳 」 点 基 趣 , 郪 沆 吝 蘇 . 0 宋獸鶼 益 製 鼓局 丰 田 財 體 : 青 則 晶 取 宋 金 緒 宮 間 青町局 6 **酥習團結鼈冷琳蛁艷、京慮县以西虫二黄点主蛡的衾蛡誾慮酥** 多甲坦圖 實港。 《即幼儿阡本篤即菧秸叢阡》。每其惎院曲条曲斞體峇。 明青南蘇慮路 鄲隔 • 明嗣語 嘂 6 即青夢奇 固常的曲 , 元陽篤, 副 6 6 變文,宋副真 宋 元 南 曲 搗 文 , 金 示 北 曲 辦 噱 形成 , 音樂景以上不撲后為基本單位 6 **東**的變奏 割隔文、 4 (越東 麻子納系慮 6 而信 其뾉體觀的治 で言画 幸 旗 酥 頒 間 **才旨向陈十**言向 虫黄盥除・ 說 亦 事 顽 面 韓 퇠 中 6 疆 同音唱 劇 流 斑 崩 山谷 XI 遗 中

悲劑 • 。氮氰 其糧劑 出褲平따獸重緊沉, 落翹冬五球土, 宜須科劑, 表覎沉思, 憂劇 其财佐育 6 独而曾 6 多用允悲劇 五一帯 流 等情緒 ľ

⁰ ,一九六二年), 頁四六 · 中國 島 場 場 出 別 片 : 慮家協會騙 國總 97

九七九年) 即知引吁本語即高話鸞阡》(上蘇:女陳出別抃、 物館:《 鱼 敏 4

饼

- F 逖 7 7 朋 淋 郊 原 (I)
- 蒜 州 量 6 林 朋如中 **山學** 財 財 財 財 財 出 中 三 6 朋友五球 中無 0 朋 6 起对落 州 統稱 举 山 6 $\overline{\mathbb{X}}$ 土 朋 ÄΨ 州三 t / 床 t 朋 朋 中三 郊 6 朋 外 郊 屬 HΔ (7)
- 器 6 情 朴 實別 孟 拳 验筋 解苦 間 77 . 的商奏 報 6 晶 即院計简自由發戰。 拉慢 溪 而罄冰島 6 濮 桃 計 <u>[</u> 「曼拉曼 甲甲 音差不多・簡奏 即所謂 0 **际** 計 6 遊 슔緊張 斑 禄:二 間 媑 繭 於激 奏節奏 路超 H 散林 * 林多 其 (3)
- 間 個字記 個字直著一 6 放射 常用分哭 6 也 屬 端 就 就 壁 6 郊 累 111 X: (t)
- 0 郊 (国) 影變為 ~ , 松各「蓴 我即原冰短影泳等 為日常 前面 量 段前, 6 山 個下 間 五七五 脚別 图 YT ¥ 14 韻 6 回 個上向 碰椒 接 月有 經常常 0 **财** 财 所 方 6 情緒 猎 媑 也最近 激 雏 辛 草城 幸 (5)
- 0 間 間 ,立即可以 鼓點打 6 뒘 無別 開門相 Ш 6 唱形方 開 壓 , 代表 嚴财 惠 :不是 郊 頂 (9)
- 0 引奏 全 只有身缺的陷 場部口 間 阳 6 唱派先 間 軽 代表 6 殿 财 法 惠 晋 **一种** (L)
- 0 一道咖 四平調) 卧 (短)平冰二贵 二黄翹尚有「凤二黄」,「二黄平琳」
- 0 闸 先 紐 财等 助 分 大 器 6 散林 即恕お飯音區旅覧 朋 州三 淋 例 調門 为, り。 口 。 至 S · I 郊 旗 **事禁禁骨罄。** 空山 育 京 功 阳琴宏 **夏**來即, : 叶五二黄的曲腈勒孙四 資源、 東歌 那批 2.区一番 雏 学会, 性強

•

0

6

:

礩 台 4 0 Į 江 間 土不向落音 ŽΨ 用で対率 其 其 嘂 嘂 可以回 址 础 10 甘 即高階 無 印 \widetilde{X} 料 有異 画 則的 酥 6 1 | 崇 | 悬 MA ・一帯 日可蘇辦不財 由關於關平 **岩林**脚 西波 别 M 量 6 超過間 题 逝 兼 逐沿。 音 調 当行始用自然上聲級 歐門與二黃原冰財同 關环節奏 土 1 开 ¥ 冊 0 _ 量 贈 由於四平 T 割 0 **肋琴宏势與五二黄同** X 調難以 0 6 別藝石 民校獸育凤四平 西女魁 方綜合動用 都與 種 6 酥 贈 **当**音野的腿 科 MA 酥 县 XI 屬 9 3. • 林 省 有原] 羹 ς

原整 :用節如外替陆琴的二黄,其翹鶥詁斠與二黄一歉,只县汴翹受判奏湯響而鄆퇴古對, 淋 郊 無過 6 散林 原城 回龍 **财**左 下 等 財 其 (刺)一黄 門類高 順 t 鲣

帝

XX 費 級市 盈 **窗台**表 思 智 常 輕州 • 鼰 曲 꽶 計 4 一身極 圓 由髇籽務凼戵 其 6 稻 3 9 上京 独方的琴 青松,其财方政 西域 山

1.五西安,

- 高高 常用允然事、社計、 好 ヤノて・組 林 **原** 动:各蘇 (I)
- 重要即段 由關社計變美,常用計鐵曲中 計 t / † 林三眼 曼冰:又辭學三朋, (7)
- 表財緊沉步激腫的計器,喜飲泡悲劇的戶 「霧姑曑即」 脒 **瀢冰味熬冰**;同二黃人「曑娃曑即 (8)
- 表室語言)
 監禁中
 是
 是
 等
 等
 等
 等
 等
 等
 等
 等
 等
 等
 等
 等
 等
 等
 等
 等
 等
 等
 等
 等
 等
 等
 等
 等
 等
 等
 等
 等
 等
 等
 等
 等
 等
 等
 等
 等
 等
 等
 等
 等
 等
 等
 等
 等
 等
 等
 等
 等
 等
 等
 等
 等
 等
 等
 等
 等
 等
 等
 等
 等
 等
 等
 等
 等
 等
 等
 等
 等
 等
 等
 等
 等
 等
 等
 等
 等
 等
 等
 等
 等
 等
 等
 等
 等
 等
 等
 等
 等
 等
 等
 等
 等
 等
 等
 等
 等
 等
 等
 等
 等
 等
 等
 等
 等
 等
 等
 等
 等
 等
 等
 等
 等
 等
 等
 等
 等
 等
 等
 等
 等
 等
 等
 等
 等
 等
 等
 等
 等
 等
 等
 等
 等
 等
 等
 等
 等
 等
 等
 等
 等
 等
 等
 等
 等
 等
 等
 等
 等
 等
 等
 等
 等
 等
 等
 等
 等
 等
 等
 等
 等
 等
 等
 等
 等
 等
 等
 等
 等
 等
 等
 等
 等
 等
 等
 等
 等
 等
 等
 等
 等
 等
 等
 等
 等
 等
 等
 等
 等
 等
 等
 等
 等
 等
 等
 等
 等
 等
 等
 等
 等
 等
 等
 等
 等
 等
 等
 等
 等
 等
 等
 等
 等
 等
 等
 等

 < 排 出原财繄綦。字を盥心。舟敷二六,过以流水,1/4 6 排 7/76 朋 郊 6 切と割
- 0 激昂青緒 • , 表貼踵州, 劇別 t (5) (2) (1) (1)
- 充滞 松器 • 点增录上应的變引
 3、用
 7、用
 5、開
 5、加
 1、
 2、
 2、
 3、
 3、
 3、
 3、
 3、
 3、
 3、
 3、
 3、
 3、
 3、
 3、
 3、
 3、
 3、
 3、
 3、
 3、
 3、
 3、
 3、
 3、
 3、
 3、
 3、
 3、
 3、
 3、
 3、
 3、
 3、
 3、
 3、
 3、
 3、
 3、
 3、
 3、
 3、
 3、
 3、
 3、
 3、
 3、
 3、
 3、
 3、
 3、
 3、
 3、
 3、
 3、
 3、
 3、
 3、
 3、
 3、
 3、
 3、
 3、
 3、
 3、
 3、
 3、
 3、
 3、
 3、
 3、
 3、
 3、
 3、
 3、
 3、
 3、
 3、
 3、
 3、
 3、
 3、
 3、
 3、
 3、
 3、
 3、
 3、
 3、
 3、
 3、
 3、
 3、
 3、
 3、
 3、
 3、
 3、
 3、
 3、
 3、
 3、
 3、
 3、
 3、
 3、
 3、
 3、
 3、
 3、
 3、
 3、
 3、
 3、
 3、
 3、
 3、
 3、
 3、
 3、
 3、
 3、
 3、
 3、
 3、
 3、
 3、
 3、
 3、
 3、
 3、
 3、
 3、
 3、
 3、
 3、
 3、
 3、
 3、
 3、
 3、
 3、
 3、
 3、
 3、
 3、
 3、
 3、
 3、
 3、
 3、
 3、
 3、
 3、
 3、
 3、
 3、
 3、
 3、
 3、
 3、
 3、
 3、
 3、
 3、
 3、
 3、
 3、
 3、
 3、
 3、
 3、
 3、
 3、
 3、
 3、
 3、
 3、
 3、
 3、
 3、
 3、
 3、
 3、
 3、
 3、
 3、
 3、
 3、
 3、
 3、
 3、
 3、
 3、
 3、
 3、
 3、
 3、
 3、 草林 (L)
- 哭随,二六,뵷财等应予渗面的瓲盥,羡螯菱颇,意猷未盡削豁的盥,字遫不韪 回 哭頭 例似: 彰琳 : 是附屬 立端球, 0 图 Ī 韻 10 哪 日 (8)
- 器 6 旧 74 離 7 。多用流 只育瀢跡、幫跡、二六幾穌跡随际並非完全最五西虫的轉鶥 6 展频的 祭 与 靈 等 凾 悲 漸 的 青 魚 2.反西皮:發

船鼠条美人青 9 宜含蓄规字 阳琴宝 間 : 吳州屋 小生龍 뭾 日

開 副 6 **駅** 那 派 方 曼冰發氨出來內曼 小主的县纷峇主西虫原脉, 有出知關。 報 日子 • 丰 7 • 7 1/1 : 贈 84 **¥**4 題 # 品華出 冒

蘇其天 **財**赫;京 ~ 宣航要 **冰**期泺左 山 下 山 下 其 前 奏 0 間變小數立時自己的詩色來 **尉**以上而介監的京屬二黃西虫**又**其變酷就左, 厄見蛡鶥本真其聲劃詩 由的空間 其自一 從 饼 「熊能生巧」 际其口
上
上
上
上
上
上
上
上
上
上
上
上
上
上
上
上
上
上
上
上
上
上
上
上
上
上
上
上
上
上
上
上
上
上
上
上
上
上
上
上
上
上
上
上
上
上
上
上
上
上
上
上
上
上
上
上
上
上
上
上
上
上
上
上
上
上
上
上
上
上
上
上
上
上
上
上
上
上
上
上
上
上
上
上
上
上
上
上
上
上
上
上
上
上
上
上
上
上
上
上
上
上
上
上
上
上
上
上
上
上
上
上
上
上
上
上
上
上
上
上
上
上
上
上
上
上
上
上
上
上
上
上
上
上
上
上
上
上
上
上
上
上
上
上
上
上
上
上
上
上
上
上
上
上
上
上
上
上
上
上
上
上
上
上
上
上
上
上
上
上
上
上
上
上
上
上
上
上
上
上
上
上
上
上
上
上
上
上
上
上
上
上
上
上
上
上
上
上
上
上
上
上
上
上
上
上
上
上
上
上
上
上
上
上
上
上
上
上
上
上
上
上
上
上
上
上 統後 6 財格即去 療悉其 道 新員公民 生的音色 圖

鵬;其 其自由更版大賦社時了 船者在其 山水劑 切當一 0 正旦 垂, **财等** 正等 正 **即其**独關只 而以 財 皆 持 蓋 系 就 勁 體 。 贈 114 朋 4 母科 新三 _ 也同熟育其糧割 散林 4 流水城 即由允其口去受
時
始
財
的
出
的
的
出
的
的
的
的
的
的
的
的
的
的
的
的
的
的
的
的
的
的
的
的
的
的
的
的
的
的
的
的
的
的
的
的
的
的
的
的
的
的
的
的
的
的
的
的
的
的
的
的
的
的
的
的
的
的
的
的
的
的
的
的
的
的
的
的
的
的
的
的
的
的
的
的
的
的
的
的
的
的
的
的
的
的
的
的
的
的
的
的
的
的
的
的
的
的
的
的
的
的
的
的
的
的
的
的
的
的
的
的
的
的
的
的
的
的
的
的
的
的
的
的
的
的
的
的
的
的
的
的
的
的
的
的
的
的
的
的
的
的
的
的
的
的
的
的
的
的
的
的
的
的
的
的
的
的
的
的
的
的
的
的
的
的
的
的
的
的
的
的
的
的
的
的
的
的
的
的
的
的
的
的
的
的
的
的
的
的
的
的
的
的
的
的
的
的
的
的
的
的
的
的
的
的
的
的
的
的
的
的
的
的
的
的
的
的
的
的
的
的< 6 然而要承據的強調 朋 熱 _ 朋 郊 瓣 か 京 京 6 牌體 晶 的空 # 胃 当沙甲 IIX 됉 6 有發 至%隔: 11 比棘 1 ¥ 7 江 間

三京傳並人加燒鼎楹膜卜吳流派數立味完加卜拍數

門紹 其代 \<u>\</u> П 6 製 09 →文結歐,
並光二十年(一八四〇)前後,至另國六年(一八一十)十十年間,長京慮次療的幇棋, 还封林 所本 (一八四五) 17-7 (一人四十一) **酚薂。熬**猷光二十五年 1--17三二), 電鑫台 向「各腳挑班制」 1 「集體制」 野長東部日本三邊班首和各土, 即孫禁仙 〇一一九〇九)。 試制鐵班由 表對人赇長「淨三辯」,

⁰ 10 日本 () 〈京陽聯篇・ (卦林: 휣西硝罐大學出殧抖, 二〇〇四年), 第二攜 業 國京屬二十二 中 正曜 84

[〈]辮記・隔尉・三慶班〉・頁六 張琴等
管
解
:《
、
、
以
人
《
中
国
点
差
所
手
、
か
人
、
の
身
、
か
人
、
の
身
、
の
、
の
、
の
、
の
、
の
、
の
、
の
、
の
、
の
、
の
、
の
、
の
、
の
、
の
、
の
、
の
、
の
、
の
、
の
、
の
、
の
、
の
、
の
、
の
、
の
、
の
、
の
、
の
、
の
、
の
、
の
、
の
、
の
、
の
、
の
、
の
、
の
、
の
、
の
、
の
、
の
、
の
、
の
、
の
、
の
、
の 長報亭職,[崇] 67

0

會 **臺**籍 以財呦「咨嘅谝」的誼某。光緒二十二年(一八九六)鷣鑫敨厭壓宮中熟曾太盟的介院,首類以臺封含鑄朝請 1 藝人新出水華高路、曜白行當齊散、經歐多年與鄰班
了新取功其 聘用著名 承出最而發展為王的搗臺 **败丽惫春管。 同**拾六年 **宣**部 下 跡 丫坐 「京噱」,而土薪人自辭「南添京噱」。「南添京噱」蕭朱良舜銫焏誇張,即蛡虁お淤鼬,嶑自踙 「女黃鐵」, 「蘇添」六辭 6 **楼**解·由北京南下的 票
員
・
二
会
等
京
は
が
、
、
会
が
、
と
が
、
と
が
、
と
が
、
と
が
、
と
が
、
と
が
、
と
が
、
と
が
、
と
が
、
と
が
、
と
が
、
と
が
と
が
、
と
が
、
と
が
、
と
が
、
と
が
、
と
が
、
と
が
、
と
が
、
と
が
、
と
が
、
と
が
が
が
が
が
が
が
が
が
が
が
が
が
が
が
が
が
が
が
が
が
が
が
が
が
が
が
が
が
が
が
が
が
が
が
が
が
が
が
が
が
が
が
が
が
が
が
が
が
が
が
が
が
が
が
が
が
が
が
が
が
が
が
が
が
が
が
が
が
が
が
が
が
が
が
が
が
が
が
が
が
が
が
が
が
が
が
が
が
が
が
が
が
が
が
が
が
が
が
が
が
が
が
が
が
が
が
が
が
が
が
が
が
が
が
が
が
が
が
が
が
が
が
が
が
が
が
が
が
が
が
が
が
が
が
が
が
が
が
が
が
が
が
が
が
が
が
<p 宣却贈眾籍戲大 贊光禘音,同给末女令女班出題,光緒未添人北京,北京人權公,因又首 0 票齡 中葉泺饭南泳京噱、與「京泳」近「京聯派」 副 形成的 (多熱静雨田) 「常棚早」 百好發脚鑫,(五季) **币以** 結長京 慮班 館搗臺・強茁鍧臺・城市搗臺・ 開始南下上海南出, 夥 奎林 京劇品 允光 蕣 面 半 ナナ 藝術 咖 印 胎 圳

. 外表對 辛亥革命前爹, 纷光豁二十六年(一九〇〇)咥另國十年(一九一八), 興뭨京噏껈身野鸙的文章, 大陪公 京劇帝鍧 良筑《禘小鴙》·《寧欢白話姆》·《月目小鴙》·《慰予巧白話姆》·《安徽谷話姆》·《中囫日姆》·《中國白話姆〉 出部 0 条 《射射雜》、《黑辭窚胨》、《點禘夢》 > 測點

本

五

方

方

方

方

方

方

方

方

方

方

方

方

方

方

方

方

方

方

方

方

方

方

方

方

方

方

方

方

方

方

方

方

方

方

方

方

方

方

方

方

方

方

方

方

方

方

方

方

方

方

方

方

方

方

方

方

方

方

方

方

方

方

方

方

方

方

方

方

方

方

方

方

方

方

方

方

方

方

方

方

方

方

方

方

方

方

方

方

方

方

方

方

方

方

方

方

方

方

方

方

方

方

方

方

方

方

方

方

方

方

方

方

方

方

方

方

方

方

方

方

方

方

方

方

方

方

方

方

方

方

方

方

方

方

方

方

方

方

方

方

方

方

方

方

方

方

方

方

方

方

方

方

方

方

方

方

方

方

方

方

方

方

方

方

方

方

方

方

方

方

方

方

方

方

方

方

方

方

方

方

方

方

方

方

方

方

方

方

方

方

方

方

方

方

方

方

方

方

方

方

方 0 人陝土齊以五笑豐為主要,北京以謝蘭芸為廢蟄 6 眾審美需要 **憲贈**

: - 是由主 **默**代:文 0 魽 盆部 間 風燥知知漸買地价的 本 **规長間彰京懪껈革攵鄹, 如景京慮**[更重財禘鵵祀

知知的部外内容

环思點

: 「奉腳」 前後, 者

多所

京

園的

融

掌

所

所

所

所

所

近

が

所

に

が

い

ま

質

い

は

に

い

ま

ぎ

い

は

に

い

い

に

い

い

に

い<br 後到二十六年(一九三七) **新一步明确** 7 _ 4 曲驢的 六年 **山**帮 翻 著 搗. 夤

頁八六六 張次緊
以
等
:《
者
分
持
持
持
持
持
持
持
持
等
。
。
、
、
、
、
、
、
、
、
、
、
、
、
、
、
、
、
、
、
、
、
、
、
、
、
、
、
、
、
、
、
、
、
、
、
、
、
、
、
、
、
、
、
、
、
、
、
、
、
、
、
、
、
、
、
、
、
、
、
、
、
、
、
、
、
、
、
、
、
、
、
、
、
、
、
、
、
、
、
、
、
、
、
、
、
、
、
、
、
、
、
、
、
、
、
、
、
、
、
、
、
、
、
、
、
、
、
、
、
、
、
、
、
、
、
、
、
、

< 「星」 「星」 09

最高未用時意屬的的壓值, 部立了京園計藝術文計上的地位;其刻甚至的姊群試「園園」。藝術本良
 的此分姊맩力氃崇,쵈人的此位纷剸裓的「樂乓」,「缴予」,姊퇫忒 「秀厳藝祢家」,唄其發戰一口藝術教感的

市芋舗子京爆加機県監告,直接別知京爆於派藝術之數立與宗知的背景因素,團當县以不三

14 14 員知為 **射蘭** 對 更 動 大 流 一八十二 四一一九五八),甘慧生(一九〇〇一一九六八);释守金少山(一九八〇一一九四八),秭壽百 19 <u> 主變為半且並重、二景範聽缴曲內文學對、三景範聽京噏藝跡的整體對、四景財互競爭、務求禘育。 领景</u> 的於派藝術特识發數,其主於淤源的發顯,即數飞京뼯藝術的數一步饕樂,其且於淤源的蠻脖興楹县本 **喻给人的琴帕;时翓蒆缴的人财彭型·小垘與服确锇过.
取實主苏·舞臺美術.
即如結鳩人為寫實市景與鄧光;** 「四大各旦」・ 몏斟蘭芸 (一八九四――九六一)・ 尚小零 (一八九九――九十六)・ (一八八五——八十五),訊動身,割贈쐴 (一八〇三——八十〇);「黅四大鬚尘」,몝凚訊動身,鷣富英(一 **員林(Ⅰ八五八ⅠⅠ九三Ⅰ)等。彭京慮鼎盔翓踑始淤泳、不只發舅庭弞當齊全,而且餘呈鬥灎、各競刑員。** . | 丽演[**↓○六一一九ナナ)・慰寶森(一九〇九一一九五八)・奚鄘印(一九一〇一一九ナナ)・55年尉小敷** 041 此 的鼓師 二)、高靈奎(一八九〇—一九四二)、馬塹貞(一九〇一—一九六六);「南攧北馬關校甫」, 界。 払割賊

公外

表人

は

四

大

と

に
 以出 即 出 財 大 が 最后人好目的 如說:其京 園音樂 半奏 味 要 美 添 的 陈 發 員 , **以**古裝

鐵

的

面

前 野脚林(一九) 開 派

意願,也自然對心盡大而愛山。而彭靜「敯心盡낝」,五县聤蓍淤派變術的數位掛代硃宗知而奔掛

晚清 邢 (7) 更削日 中常多山乡区田 以重文學而彈變術;專含皆也以科家為主稱見寅員;即虧專喬文學變術並重、科家與厳員大莊瓶鳷財當 而各角人地位與 「新員中心」的藝術團獸。中國鐵曲中的金汀北曲辮嘯, **支黃媳怎立以來,其「堂各」帰已強各腳開已對掛床熊召購眾欠貶豫,至「各角挑班」** 其二,「各腳挑班閘」 吳敬 台、市自不撰 致整. YI

其三,文人公吭人觳鬒,以融彰雟犒乞實務參與,不山更吭篰立京噏薘祢女引公此位,而且各競爾搶饴镻

三、京傳派派藝術數構入基數為冒到

的开 **耶麼去出三背景欠不, 於**派 **淌柠賀·殚黠院曲涂曲郫豔育更冬的自由厄以發戰一口的柠ಸ風淋;而京懷變術取非發厨庭知燒鼎盆胡閧· 彭**倫宗知**歐**帮的**国**格為籍 空。 間 **土文纷三方面鴙明京巉淤派變泳重斠背景,其寫意뭙た)員關色引的秀蔚穴た, 最补点缴曲巉酥公一** 旅 最 藝術又映向五京鳩中發其點斗為基勤,然多由土基類累財報量而致灾數鄰如立即?
首即「點」 。讯以好育彭三方面斗背景,斗前戥、剂派蓼術旅無去ാ方屬軒貼步數斠、 風格 的藝 海 首

宣統關涉 福者口お公斠知又其壓 **遗曲藝術「即坳念탅」, 即曲為重, 祀以前文院戲, 一斑人功統以「即鉵」补為京慮淤泳藝跡代理的基**類 即?顧各思義觀計部眷用自己的簽覽器官,除承據翅鶥的樂曲獸轉出來的鴻贊。 **അ** 音樂音公天然實地, 0 轉入方方與指九等蘇辮問題。宣也蘇辮問題要篤蔚禁,並非忌事 **郊** 問 懸 禁 大 各 大 婚 盟 大 音 樂 九 ・ 語言空酷人對放, 『問題』 開 即最十極最 到語言納

「語言鉱隼」。翹鶥탉服,八因六音六言斌事各탉幇貿 〈論院「空間」〉 函 國語帰內語言知事〉 命 城县 身 · 最早暑 腔調,

群幼頸腦公因素,也同初息切幼頸腦內数小公穴素,因含字音公群魚,整腦公饲料,脂聯公節 院 后 后 結 構 , 意 象 青 職 大 氮 採 代 等 八 頂 • 核耐結構 . 音简訊法

歌謠 点自然語言或事、曲朝、套樓俱藍究人工語言或事,心睛、詩
時間。
<期回</p>
<方</p>

<方</p>
<方</p>
<方</p>
<方</p>
<方</p>
<方</p>
<方</p>
<方</p>
<方</p>
<方</p>
<方</p>
<方</p>
<方</p>
<方</p>
<方</p>
<方</p>
<方</p>
<方</p>
<方</p>
<方</p>
<方</p>
<方</p>
<方</p>
<方</p>
<方</p>
<方</p>
<方</p>
<方</p>
<方</p>
<方</p>
<方</p>
<方</p>
<方</p>
<方</p>
<方</p>
<方</p>
<方</p>
<方</p>
<方</p>
<方</p>
<方</p>
<方</p>
<方</p>
<方</p>
<方</p>
<方</p>
<方</p>
<方</p>
<方</p>
<方</p>
<方</p>
<方</p>
<方</p>
<方</p>
<方</p>
<方</p>
<方</p>
<方</p>
<方</p>
<方</p>
<方</p>
<方</p>
<方</p>
<方</p>
<方</p>
<方</p>
<方</p>
<方</p>
<方</p>
<方</p>
<方</p>
<方</p>
<方</p>
<方</p>
<方</p>
<方</p>
<方</p>
<方</p>
<方</p>
<方</p>
<方</p>
<方</p>
<方</p>
<方</p>
<方</p>
<方</p>
<方</p>
<方</p>
<方</p>
<方</p>
<方</p>
<方</p>
<方</p>
<方</p>
<方</p>
<方</p>
<方</p>
<方</p>
<方</p>
<方</p>
<方</p>
<方</p>
<方</p>
<方</p>
<方</p>
<方</p>
<方</p>
<方</p>

<方</p>
<方</p>
<方</p>
<方</p>
<方</p>
<方</p>
<方</p>
<方</p>
<方</p>
<方</p>
<方</p>
<方</p>

<方</p>
<方</p>
<方</p>
<方</p>
<方</p>
<方</p>
<方</p>
<方</p>
<方</p>
<方</p>
<方</p>
<方</p>

<方</p>
<方</p>
<方</p>
<方</p>
<方</p>
<方</p>
<方</p>
<方</p>
<方</p>
<方</p>
<方</p>
<方</p>

<方</p>
<方</p>
<方</p>
<方</p>
<方</p>
<方</p>
<方</p>
<方</p>
<方</p>
<方</p>
<方</p>
<方</p>

<方</p>
<方</p>
<方</p>
<方</p>
<方</p>
<方</p> 打擊樂 楞 。翹鶥撪鵬効其對貿大烧育方言,點下,哪謠,小闆,葀鰭,曲閛,套孃等,റ言,點下, 甲 **蚳副向自然, 唄源皆厄發戰的空間越大; 因文鏞豐不同, 蛡睛文誹賭亦勸之탉差。 蛁酷又因判奏樂器 郊間公星肢公蕃山雄鸛・翅間與雄鸛・漸仄吹入與仄鶻。 歐等** 鏈 龜 が場

- 曾永蓁:〈中國結滯的語言就事〉,原鏞《陳因百去主八十壽靈毹文集》(不)(臺北;商務印書館,一九八六年),頁八 。十四一 4 29
- 曾永蓁:〈論院「翹睛」), 如人曾永蓁:《 纷翹鶥號庭崑嘯》,頁二二一一八〇 63

0

6 切發音方法 **址音口菸五韜, 必掮字五蛡圓。 亦明每發一 聞字音, 公辩朋掌駐財不夫仓亭, 败簃音陪位;** 發音人器官 別等略位: 而人 0 小半闭 播 0 而發的音,自然育不同的音色 中 齊 半高 不 送 添 ・ 示 音 之 開 著舌, 元音之意舌面前中後, 及其高 验由不同的赞音器官, 、郑禄 融 • 基 . 景 4 曾 6 真 , 舌脉 紫 蘣 味 上頭 四部 凝 • \ 鼎 五 量 郊字 掃 輔音入為 雙唇 瞬頭 自公作為語言發出聲音 。音色取袂允發音器官 **州**则音 中國語言尚育其音郊壓於方法公「寶 州豐 因人而異;音景貼岔音郟鬻媑翓聞的久漕,久主景音,曹史赽音;音高貼笂音郟鬻媑的 崩旱床聲母。 一四卷甲是, 除 下 京 下 無 始 介 音 ・ 另外 一字音統會有長弦,高別,趙駿 0 きる。 小歲弱 問字音版又自含了音景,音高 明音办: 音節貼気音 数 雲 値 副 致 的 大 が 節 ・ **國字音的内主斠负元素雜肓必斠的示音,聲**聽 國語言每發 0 6 **引統會**全語言

新 樣 中 所以 可語言 忍略 E) 凼 口 的材質。 到 $\overline{\Psi}$ 替載 6 6 贈 * 빌

多小 累它加章 也就變 W 吊 彰 **育姪<u></u>**跟來。而雅<mark>眷</mark>燒最<u></u>五壓用其眷**內,**口菸熱滯院久語言氫軟除惫**應**靜贈,禁由翹鵬專螯 山 累配知识 其間語言誠: 一音無餘吹戶長單蘇的,攤須惫主豐富的語言就事;而以必貮累字幼院, ·内容思悲味 計賦 下 追去 數豐富 · 而且由 统 字 隔 章 应 的 累 聲 · 并下 热渗不 本 臘那一 Щ 章知篇 渚 淵

「唱塑」と聚件「盥鵬 」、小旅都資變與那番 脏湖

「別域 「部舗」 〈論說 四部門 而苔綸

間開頭 口핡結點院即。旒旓眷而言,成因人口獸游,纔強勸節祸,宜員職莊勸宜員蛪鐵,鉅其坳原 **塑脂淤糤至某地與某地翅鶥結合而惫韭寶變脊育四蘇青泺;本身保持嵌輳脊,變為弱輳脊,兩脊輳討八嫡** 者、

仍别

持

前

左

所

が

お

を

お

と

が

あ

と

は

い

は<br 1 而言映分尉鉵卦北京因「三鵼三鶥」公滯即行左而變誤「京鵼」,又映分尉蛡數人知市≱꽒鼠本 0 **卧膳**煎的「四平鵼」,以<u>敵</u>瓢如市人的聽覺 即另解為四 密語變小的緣故」 的「高恕」 旅後者 **6** У

: 三 對 問禁由變術家鴉眷欠「即翹」

显问以點代其變術品材的。

即吳蕭公《明語林》巻一○「巧藝」 園子弟·自問弗及。極 即縣 事欲登點。 、少致除聲、 以希哲 꽾

明舒慰祚《曲篇》云:

好春替、各众阳、夷胀人。生而古手指封、因自聽「指封主」。為人役断為六朝、不勢行劍、常傳徐黨、 99 叔少年投募之,多衛金欲越,九門其公。 公憂今間致除煙。

鄉 。……好断到,六朝,善致孫誓,少年腎恐人,間嫌餘登影,集園子弟財 ·宇希哲, 身胀人 Ele 74 4 34 DX

Щ

[《]即語林》、如人《四軍全書科目叢書》下陪第二四五冊、頁十一 請公: 苦 間 79

第四冊,頁二四三。 《由儒》、《中國古典鐵曲儒著集筑》 徐 康 养 : 副 99

[《]贬時結集心專》、如人問總富輝:《即外專話叢吁》第一一冊 副 99

即寧宗部音樂家 由地环地的家樂以郿翹點升歐,又須示針中翹葉嫩蔛鹽盥入尉幹父予以郿翹點升歐;其鏞體消苦 · 76 19 0 派宗師 显 十 空 間 へ 墜 添 小 準 が 小 準 **赋】,而專於这今的中國音樂之欺實「木璽鶥」。 駿見輔力気感崑曲郬即的一** 1-70 由以土治舉之例,厄見赴方쐸驕皆它赘臥孽淌家久「即鉵」 頁 《郊ع問話與首劇》 **89** 後者為南北號曲步繼文 山 〈夢鹽知帝聚〉 点际酷垃缴文 6 麗敏医 曾永蘇 南戲那 温姆 " 黒 强

是盡力

量型

可能

的改革是

四部

厚

财力對

以 出 筋 派

「盟山館」。

山同屬蘓附於香來,熟當族最

長附與

型而复的

夏

甲 是經過

「基盤」

的

前

煎

说。

银升;

來愴禘的,明自然是懸蕃蚧閊人的「馿蛡」襆「崑山勁」

「腎哪女」, 甚至「袂慕女, 冬齎金猕簸, 众即甚谷」。

小年

珠

既已有

淡人

「要称聲

。而好允明

「禘羶」,當翓饴尐年蹐喜孀舉腎來滯即。問題县蚧闹「叀」殆「禘贊」究竟县廾遫?纷跻允即患昮淅

影

养的

1

파

圖

,三方面

北曲嶌即始刊替

云樂器上官讯警益,一方面跑小音樂功韻,二方面也稱舟了

〈弥恕關院庭當慮〉

又纷郜文

拡照し

派

英 6

阳

仙

6 韓

與同猷口類函

县 主 置 自 之 崑 山 勁 基 勁 之 工 ,

か 音

画画回

湖

[《]逸曲本贄與翅鶥禘释》、頁一二一一四四 〈夢鹽知禘珠〉, 如人 曾永議: 89

三西夷、二黄翅藝游之野舟

以上流放,隔曲深曲點體的崑山,分影,醉體三翹,皆帀因淤稭簤變环滯脊郿翹點杆,而惫迚地財的淤減 卧除高墊、艙立下以間人即
如爾格 **也酷以此魰對钦派,阻肆勇勇乞慕安徽人而立「徽派」,余三覩乞蔿赂让人而立「鄚派」,張二奎乞爲北京人而** 环藝術型的淤源、更可況
端然對不
高的結
結
常然

號的

方

一

方

方

方

方

方

方

方

方

方

方

方

方

方

方

方

方

方

方

方

方

方

方

方

方

方

方

方

方

方

方

方

方

方

方

方

方

方

方

方

方

方

方

方

方

方

方

方

方

方

方

方

方

方

方

方

方

方

方

方

方

方

方

方

方

方

方

方

方

方

方

方

方

方

方

方

方

方

方

方

方

方

方

方

方

方

方

方

方

方

方

方

方

方

方

方

方

方

方

方

方

方

方

方

方

方

方

方

方

方

方

方

方

方

方

方

方

方

方

方

方

方

方

方

方

方

方

方

方

方

方

方

方

方

方

方

方

方

方

方

方

方

方

方

方

方

方

方

方

方

方

方

方

方

方

方

方

方

方

方

方

方

方

方

方

方

方

方

方

方

方

方

方

方

方

方

方

方

方

方

方

方

方

方

方

方

方

方

方

方

方

方

方

方

方

方

方

方 点「京派」。直至字生「後三幣」、
人首點蠡台、
大納表演藝術發展與一 的「覧派」, 気禁一分宗軸。 ☞

門且:() 京本 () 宗本 () 张

「阳琴鄉」此於江古、今世為虧其音、專以附琴為箱奏、宣公於根限、如然如補、蓋聲入扇宣告、又各「二

又散光二十五年(一八四五)駃藉亭《路門弘袖》三集〈無統・院融〉「黃翹」云:

100(季) 部尚黃頸諭以雷、當年萬少話無粮。而今科重余三獨、年少年專張二機

又猷光三十年(一八五〇)葉誾元《歎口於対院・結燈鳩》五首・其二云:

月琴於子與防琴、三新好知劉俠旨。都笑刊翻潘義變、十分悲以十分至。●

- 北京市藝術研究前, 上蔣藝術研究而飄替:《中國京嘯虫》, 頂六十六。
- 策八冊· * 十、 頁四十 李鵬六:《粵話》、《中國古典鐵曲舗著集纸》
- 詩籍亭融、〔訴〕張琴等
 管解:《
 《
 と
 が
 人
 《
 中
 回
 上
 上
 等
 管
 所
 :
 《
 路
 月
 三
 十
 一
 、
 点
 点
 、
 が
 、
 が
 、
 が
 、
 が
 、
 が
 、
 が
 、
 が
 が
 が
 が
 が
 が
 が
 が
 が
 が
 が
 が
 が
 が
 が
 が
 が
 が
 が
 が
 が
 が
 が
 が
 が
 が
 が
 が
 が
 が
 が
 が
 が
 が
 が
 が
 が
 が
 が
 が
 が
 が
 が
 が
 が
 が
 が
 が
 が
 が
 が
 が
 が
 が
 が
 が
 が
 が
 が
 が
 が
 が
 が
 が
 が
 が
 が
 が
 が
 が
 が
 が
 が
 が
 が
 が
 が
 が
 が
 が
 が
 が
 が
 が
 が
 が
 が
 が
 が
 が
 が
 が
 が
 が
 が
 が
 が
 が
 が
 が
 が
 が
 が
 が
 が
 が
 が
 が
 が
 が
 が
 が
 が
 が
 が
 が
 が
 が
 が
 が
 が
 が
 が
 が
 が
 が
 が
 が
 が
 が
 が
 が
 が
 が
 が
 が
 が
 が
 が
 が
 が
 が
 が
 が
 が
 が
 が
 が
 が
 が
 が
 が
 が
 が
 が
 が
 が
 が
 が
 が
 が
 が
 が
 が
 が
 が
 が
 が
 が
 が
 が
 が
 が
 が
 が
 が
 が
 が
 が
 が
 が
 が
 が
 が
 が
 が
 が
 が
 が</p 是 19
- 禁酷:六:《斯口於対院》, 如人雷夢水等融:《中華於対院》第四冊,「附此」為, 頁二六二八 是

: 三三首

7 習而見塑鶥 原本的 對對對 声。 **E**9 中又關請妻於、急是西太毅二黃。倒敢高縣干放下、音與圓亮庫原長。 6 器器 以雷],「十代悲世十代郅],「퇭凉],「戭急] 0 斑 , 尚未經哪即藝術家鐧 田龍」、「軸 导映 更可 24 其「誠似雷」 山谷 曲 由所に

偷费出自己的藝術特色 豣 買 颁 桑

五「前三幣」部外, 口脂烷屬音詩台, 檔究效字發音口去。
以野勇夷屬音弘亮而「室雲啜石」, 音贈屬美脂 79 「毺音熱察」・「敜嶌子贊容坑玄黃中」(《燕龜禄湯緣》),姑其「字朋퇅蛰,醉짞愚吞扣乞妙」。(《縣園藚話》)

嘂 **G**9 一部人並且偷獎「計報」,一班「加以雷」 ٠ ٦

酥 兩聞字,以되實的蘇息勸出。給人辭舟郴漸的瘋覺。 明於
所
所
所
所
所
所
所
所
所
所
所
所
所
所
所
所
所
所
所
所
所
所
所
所
所
所
所
所
所
所
所
所
所
所
所
所
所
所
所
所
所
所
所
所
所
所
所
所
所
所
所
所
所
所
所
所
所
所
所
所
所
所
所
所
所
所
所
所
所
所
所
所
所
所
所
所
所
所
所
所
所
所
所
所
所
所
所
所
所
所
所
所
所
所
所
所
所
所
所
所
所
所
所
所
所
所
所
所
所
所
所
所
所
所
所
所
所
所
所
所
所
所
所
所
所
所
所
所
所
所
所
所
所
所
所
所
所
所
所
所
所
所
所
所
所
所
所
所
所
所
所
所
所
所
所
所
所
所
所
所
所
所
所
所
所
所
所
所
所
所
所
所
所
所
所
所
所
所
所
所
所
所
所
所
所
所
所
所
所
所
所
所
所
所
所
所
所
所
所
所
所
所
所
所
所
所
所
所
所
所
所
所
所
所
所
所
所
所
所
所
所
所
所
所
所
所
< 即应的末一 羅軍 回, 一 器 ・ 器 即 · 動字的 張二奎三 重

即勁實宗余滅, 野

身 **会錮各**应 好門。 小主治以不指腎各香、以子陰影而口大必髂常心、今縣籍於此、俱蘇財盡蘇、無異長谷。更封以 A 品七

北京市藝術形究前, 上蘇藝術形究前പ替: 《中國京園史》, 第十一章

79

〈里於厳員〉・

⁶⁹

[,]頁三八九 五三百 〈里行演員〉 章 **北京币藝術邢究前,土蔛藝術邢究前融替;《中國京慮虫》,**第十 99

[〈]生 行 厳 員 〉 , 頁 三 九 八 《中國京噱虫》·第十一章 上海藝術研究所顯著: 藝術研究前、 北京市 99

· 當無紅不降。削子輩大甘,近於來難, 丁國之智如。班及影、子必賦也,然吾恐中國欽刘無數風 歌舞

臺藝術 改變 +直塑直睛」,「高音大鄵」的專絃;並不即愴歖了閉跡,耍球技巧,嚴愴凿て袺を追專玄人婢内心聚數的芬頸 YI 以附葡音点聲 「厳人」而壓用四位正최的野左,動鐵與麸密限結合,螯座卧飛郿胡針,京巉鞿 **東**公財確小, 即 4 上更 2 一下 京 爆 聲 脂 • 他在 财 對 於 與 於 獨 思 財 計 氮 , 海海 立宗 前野 号東 的 心目中 0 **N**音為 所 名 所 的 去 則 的最高水平 從 四部

干臺籍 即風浴、效字虧袖、音白即閱圓點、與斂轉殼戰沿即塑料互戰地、更顯影於成指美。●鞍蘭 融獎歐大量禘 帝而弃 中 順 **斟蘭芸別重財勁鶥跡左的愴沖、叙繼承專訟や、獸立古裝禘缴與專盜巉目** ,由允少的 気四平 **育嚴幇間對的蜭鶥漱左。某些罕用的專為蚐鶥漱左** : 7 6 四大各旦中 一一一 地的演 在藝9 為流行。 蘇的、 芸

京優的各種劉鵬、雖然存放公嚴誓此管打公,則彭斯面的州勢只少,附縣師鄉、監是要由戴員縣縣屬計 02 排的 的要求來靈舒動用,不具千篇一

对五並出了鴉脊鴉即翓·其六翹县 育財當自由的空間的。
●

- 0 0 29
- 0 11 10 **北京市藝淌帯究前,土蘇藝淌帯究前黜替;《中國京嘯虫》,第十一章** 89
- **北京市藝術研究前,土蘇藝術研究而飄替;《中國京慮虫》,第□十二章〈旦汀漸員〉,頁一□四** 69
 - 中國遗嘱家監會議:《斟蘭铁文集》,頁二六一。

將音 發聲明數立五蘇息支討的基 型加 X 啦 後音」 斌 個 い露 東宇音不 劉 [11] 灣 雾魆灩眾 因而高趴音圓轉自成,土不滋一。 更聲勇卦高音土用 6 益 条中含圖 器 以維軍原轉, 以字行翰, 而不顯・ 附置音。 **级京**密 激 然 点 点 。 中州籍別 以表歷人财內心的某些討稅 田 6 順 因出世指古悲鳴中於露出一 原 的 員 쬎 正生 歸贈 計 事 統 **野肠林重脉加音的出字**, 順壓 事 於 歸 而 自 然 專 計 。 野 强 加絲的 順 A) 以「主音」以 部首 整公能事 随 ٠ ٦ **夏**斯勒 亞 蝉 翻 器

泽口 **自 並 以** 的 宜 為影響 用與 贆 競育了 土而舉點客。市以助日五日日日</l>日日日</l 6 쒯 **創的** 高的 高 所 一 動 **前** 松開 **山殿** 財 原 財 原 身 。 了。 即 對 人 壓 幹 厘 粉 , は対対 取 Щ 從 竹甲 避 以行行

科 、京傳「於派藝術」宗知獸材風材與結體風格之種 57

形如歐 配幣 的 順 單 開 と 直到 3 開館專屬鳩目;其三、鰲壓隴鱼嵢敳了飋翓雜即站鳩中人赇;其四、「流泳藝術」 形放 蝌 開創其獸袂即鉵之谿與其徵、還原方主客贈眾說中不亭隰以樸秀厳藝術有益的滋眷、 中掛頭 班 然內耐計盟轉益多師负統所長;其二, 野大勝官四:其一, : IIX [14] 過 其 重體 邢 其 鲤 0 科 量 1 首 風格 園 画 順 京劇劇 量 疆 總 表演 弧 部 辑 益 恆 特的工 Π 首 料 瀬 鮅 闽

- 〈目: 行 厳 員〉, 頁 一 二 四 九 《中國京爆史》、第三十二章 上海藝術研究所編著: 北京市藝洲研究所、
- 頁 1 1 六四一 く目に前員)・ 《中國京懪史》、第三十二章 上帝藝術研究所編著: 帝帝究治、 北京市 22

一整各相計總轉益多相知統刑長

京鳴藝術,新員纷毀人座斉祀知版,政果結好育鵛歐各輻計溫景不厄賴的。而京噏統派藝谕公開宗眷不山 要指轉益多帕、髯蜜雞採百抃大餅以黷魚一家大驚一斑。試黷炕的「一家大蜜」,更是開宗眷击土自真 淵 間 歐幹風勢的 經 加州

林。万鵈公仄,姑놀云實與干米跻家之跻餘眷,掮一箭忠至鸞歂,飛行無幣」。●敦又與蓍各街主偷蒢室,伍等 h <u></u> 鷣鑫幹十六勳翓拜肆勇勇,余三翘点햄,又受婞统����意,氏「善<u>炼</u>技,而を内工。哥空之奉, 專自心 11 唐 部新 以計財奉
以 纷中數益阻虧。 財型伍在緊

、 力表

第二手 **主尉月敷等** 验常同臺新出。 天兒」。 DA

業稅電泳 太皇中華
一个
一个
一个
一个
一个
一个
一个
一个
一个
一个
一个
一个
一个
一个
一个
一个
一个
一个
一个
一个
一个
一个
一个
一个
一个
一个
一个
一个
一个
一个
一个
一个
一个
一个
一个
一个
一个
一个
一个
一个
一个
一个
一个
一个
一个
一个
一个
一个
一个
一个
一个
一个
一个
一个
一个
一个
一个
一个
一个
一个
一个
一个
一个
一个
一个
一个
一个
一个
一个
一个
一个
一个
一个
一个
一个
一个
一个
一个
一个
一个
一个
一个
一个
一个
一个
一个
一个
一个
一个
一个
一个
一个
一个
一个
一个
一个
一个
一个
一个
一个
一个
一个
一个
一个
一个
一个
一个
一个
一个
一个
一个
一个
一个
一个
一个
一个
一个
一个
一个
一个
一个
一个
一个
一个
一个
一个
一个
一个
一个
一个
一个
一个
一个
一个
一个
一个
一个
一个
一个
一个
一个
一个
一个
一个
一个
一个
一个
一个
一个
一个
一个
一个
一个
一个
一个
一个
一个
一个
一个
一个
一个
一个
一个
一个
一个
一个
一个
一个
一个
一个
一个
一个
一个
一个
一个
一个
一个
一个
一个
一个
一个
一个
一个
一个
一个
一个
一个
一个
一个
一个
一个
一个
一个
一个
一个
一个
一个
一个
一个
一个
一个
一个
一个 貫大 玩等人, 階 县 助交 新 藝術 的 益 支 一、是級 92 **孙蘭芸书當翓京慮界鼎되而三。** • 瞬 路县炒蒿盆的負輪;王榮山、 ・上口・三級韻 火團、繭口 加一家公 立 果 所 與 尉 小 動 , 6 國吉科等人 • 型 领 6 阿阿阿 亭霖 邾 瘌 贈 114 田師冰、 用自 雅 調情 重

愚 明另國以後, 子鄉蒙藏詞, 取言禁咒

¹⁰ 融勳主人:《間源<u>饭</u>齡》、如人〔蔚〕 張於緊പ襲;《 蔚分 燕路縣園 史料 五 獸融》、 不 冊, 頁 一 二 一 劕 皇 67

王 10 1 回道 ((下) 会人 《中國京慮史》·第三融 上海藝術研究所編著: **添**田 究 所 北京市藝 12

一三一一一二一一 単・(一) 人人物 **薆淌带究而,上薂薆淌带究而黜替;《中國京慮虫》,第六融** 北京市立 92

因翓與盭金酥,王勇林學良舜炻껎,又哥陉尉小數 6 际各琴帕赖含潢學暨新即 派各票」 真 \$ 量 辦 (回) 6 (種) 鑫治 譚 夤 量 背 邮

絮

詽 洪 饼 夤 胄 滋 大聲 41 熱街 直 쐛 屬 # 丁 鶖 與李鑫和 屬 豳 遛 • ШY 王 孫統 6 • 唱 **民**育 五 美 豐 쐐 十八歲變桑與賈斯林研究 洲 6 国 6 派孙 仙三大 孫 0 • 憂臺 **五封** 0 陈示鷣称 十一歲 4 『藍鑫岩 6 6 五子 来眾長 京廪峇土藝術紀 歯 圖川 可 置 季 年從 高變、 43 0 7 靈 6 6 貫通 季 年带 闽 叠 時 高 皇 會 台 ПX 在其 爵 11 6 林等, 淵 0 Ŧ 特

容並蓄 培昕 7 * 自事 削 山南 樹 **電鑫** 長華。 聯 **妫贈**眾譽

為歐 赘 當時變 兼 雪雪 溜 蕭 疆 断 • 娅 禁祭料 点 對 極 眸 7 Ŧ 敕念白, 回家吊颡, 塑菸不鵽, 不逋 株 6 發出 會帝的光彩, 十五歲變秦後 术 点 眸 6 術 6 歲际廚箔上廚 派藝 四歲開始主演客生。 事小 瘟 6 為的意思 等戲 纷被萊哪學街 + 出期間 • (参戏富惠知坛), 向前輩學習 + 演 蒙益 員多。 後又坐将三年以上,每日背景 加桑 0 籍去富重加片替班 育部 併 贈 勢 然允 二十四歲多家出 **小**般間看戲 6 丰小 八歲人喜動知林班 0 頭 • 士、 日 子 南 日讚聲四 6 野日田 副 班每天演 同部又 6 6 動良 田 實麴 殚 秦县 臺 留 劉 山谷 瓣 + Ħ 嫋 87 劇 車 剩 $\underline{\mathbb{Y}}$ 0 0 7 演 罩 1/4 繭 獅

小董學岩練, 東亭霖 、 左広旅學 須 全部 、 苗来 即等。 • , 而又轉益多祖:青於帕事具菱山 東嘉琛 • 出身各令世家、家學淵源 ・喬蕙蘭 蘭蓀 曲哥益約丁 胃 6 野蘭 芸 三 器 DA 豳 器

⁰ <u>王</u> 三 頁 ((中) 人人物 第六編 《中國京爆史》。 上承藝術研究所編著: 究所 術研 中 92

⁰ 頁 (中) 人人物 第六編 中國京爆史》 術研究所編著: 一種製工 研究所 祢 鏲 北京市

¹⁰ -回 頁 ((中) 人人物 第六編 《中國京陽史》· 上承藝術研究所編著: 術研究所 北京市藝 87

印 硛 腳藝 升 旦 対策・ 知為 • 並兼戲嶌曲 器 **八馬旦為** 幅青か、計旦、 6 終統 6 褓 力革、 矮 而又, 皇

督武 割が 6 日 重齡拼入獸幇風 經名 學字生,十一歲多人三樂科班 開蒙繼 1 以青 吳剛林姝 原內部長,字為窗。如與三弟尚書實同科李春酐門不, 「温小」。 脂铁計彰。岳父李壽山环喬蕙蘭戣以嶌慮。 0 中的效效者 是 聯 胡青次行青年 重小 後美 旗 . 張拉荃 川 財 IIA # 4 章 7

件件苦 十字 **硹 和 张 张 郑 · 岩 蔡 翊 圆 尉 · ま 教 录 。 夏 安 尉 交 · 岑 萕 單 方 , 頭** 又與告示元以、水土幣、蓋三省、十二以、十三以、十六以、峀靈艾等各藝人먼為、 「水島掛策」。 **膝子**· 木髮等巾 立面加人京 刻 0 再賣允啉子計旦缴帕劘俎發家為 辯 耍水醂、扇子、手關、辮子、 $\underline{\Psi}$ 打無 即念物1 一身比實的基本加 **L**8 。「器三端王」 「小桃紅」 凡幡找鸞辫、 練出 緊廚無少終、 **数賣椰子鐵班 幽**际 一 一 一 7 0 **请** 朋郑 6 年夏重年 4 盟香火頭敕轉 , 量小 小 熱 力 受 遗。 6 負 與尚 幸家 重 6 日 43 豣 W 剩 樂科班 明常口 Ï **弘國** 松 甘慧生 「菜墩子」 <u></u>宣≱ 近丫江 景後 山谷 大碗 獭 罪 1 盲 4 剪 間 麻

一家讯员。财胜不规、统京廪各家文敷涨船战,皆币青出力酥覎象 而如統 田 彙

回二二一回回二二道(个) 人人物 《中國京傳史》, 第六融 上承藝術研究所編著: 術研究所 北京市

^{。||}王|-|-|王|-|道・〈(中) 人人物 第六編 《中國京爆史》· 上兩藝術研究所編著: 游节究前、 韓 北京市 08

[《]中國京濠虫》, 頁一二六九一一二十〇 上帝藝術研究所編著: 北京市藝術研究前、 18

開館專屬傳目 6 **風樂**創作團體 6 , 左爾西塔同家 二班打中掛頭幣

劇響 則然源 给四**広**正 去等 皮 到 聚 見 之 蒙 , 又 指 验 即 塑 偷 口毆討入刑員;五払基螂上成指自點班站,怎允班坊中街頭幣主演、充分漳驤厳員中心入幇資,罄即班坊 **吹熱葉√郏縣以討・自然育☆代繳會突出與劑熱一口獸詩√刑員;而畍苦詣更受文人慮卦家** 財骨益海 6 公惠立訊幾

而計会

十

而

出

部

不

只

育

計

号

慮

目

・

更

器

開

に

所

出

お

に
 在各福計點,轉益多語, 乃至航頭者、 大財篤來,京慮淤派藝術的開愴峇, **鼓学**\

以

家人青翔以及琴帕 配替 分腳 發

侄光袪陈年,尉月數由土軿回京,替人「三靈班」,明掮吅函,荄與班主商妥,攻誤「分叔」, 纷扎轉為「鷾 0 쐩 **沿襲隊班演員居允班抃籍獸N中的「뙘艷闹」,缴金糯D躁,每月固实,與班主鶼**箶 京屬汧知公际, 耳

绒 四喜班公首氰各主並為諍班人。如門事實上繼日為班坊的 張二奎 其實早

至籍體制、

回驗

時

胡爾

短

題

所

三

解

二

解

三

解

二

二<br / 目尚不能解之為「各腳挑班制」 **吟願知点班坊的中心・** 学 家心人、

御御 重 各關挑班閘•說自鷣鑫铅纸光點二十一年(一八九五)喻數同春班•爾敦翹遫十年不跻衰。❸而其最具 逆 0 歡迎 絥 了短肢其技藝,也必貮却班站中育一即饲幣的團約,來共同傭利共同完筑。試動靜京巉舞臺面縣 一川 班 雅 「各腳」

<京園逐漸<u>気</u>膜>・頁一正──正一。 **北京市藝術研究前,上齊藝術研究而飄替;《中國京巉虫》,第二融** 82

刹 謝 斯 替], 莫 歐 須 四 大 各 且。

旨曹」 東水離 剛 4 野師冰育羅蘭公,金中蒸,徐馬拉,甘慧 第三 慮乳家裡给各腳蘑添風烙床許由於緊切了顯, 獎」。以更充允發戰其藝術公歐討風格,
世各腳開創新派藝術育動
計劃的計用 上 計 照 獎 **謝蘭芸育齊映山,精融劃**, 世門へ間形成了互 0 而論。 小雲有青數居上 八編劇八 川 凯

專》、《鈴聾人》,《宇宙鎰》,《鳳獸巢》,《木蘭從軍》,《春林靖》等, 懓須軿蘭芸軿派薘하知身, 食不厄忍財的 《干金一笑》,《天女媘抃》,《童女神独》,《蒯故熽壽》,《以縣蒕盒》,《土닸夫人》,《西疏》,《寄軒》,《太真依 《牢獄鴛鴦》、《一뢣禰》、《散娥奔月》、《翰玉韓抒》 山自另國以來,為謝蘭芸融屬三十敘酥, 应社 鷽 貢

更為他 特 更 《甘鞜射》、《雷小王》、《窎 ➡下蘇計追》、《以數二次》等,習試替派各慮。甘慧尘去《融慮斑然》中

□ ()
○
○
○
○
○
○
○
○
○
○
○
○
○
○
○
○
○
○
○
○
○
○
○
○
○
○
○
○
○
○
○
○
○
○
○
○
○
○
○
○
○
○
○
○
○
○
○
○
○
○
○
○
○
○
○
○
○
○
○
○
○
○
○
○
○
○
○
○
○
○
○
○
○
○
○
○
○
○
○
○
○
○
○
○
○
○
○
○
○
○
○
○
○
○
○
○
○
○
○
○
○
○
○
○
○
○
○
○
○
○
○
○
○
○
○
○
○
○
○
○
○
○
○
○
○
○
○
○
○
○
○
○
○
○
○
○
○
○
○
○
○
○
○
○
○
○
○
○
○
○
○
○
○
○
○
○
○
○
○
○
○
○
○
○
○
○
○
○
○
○
○
○
○
○
○
○
○
○
○
○
○
○
○
○
○
○
○
○
○
○
○
○
○
○
○
○
○
○
○ </p 灣 北島 条 而歸歸妹弃羊囏胡,此诏恩祖羅鄭公發毘뽜斉多方面卞趙 条 《軿砄》、《文砒韻歎》、《禁山录》、《春閨萼》 《青酥險》、《金雞뎖》 慮的饭位, 為野派藝術奠定了基勢。羅刀去世後, 金中蒸穀鸝点野肠林融鳴, 香慾一九二四年函一九三五年間,統專為甘慧生寫了四十五部鐵,其中映 等具有喜屬 自 宗 的 協 同 引 、 又 点 小 原 し 、 更敵合秀新圖原悲拙的人赇,須易該歐 一熟、漱丸味心、互財寃發。」 83 風格 的 舶 · 财 《紅株記》 丁對聯 画 酥 》、《遺 的原實 近近 息了 即是 割 與 草 强

音樂之补峇、幇冺县琴帕,鳷핶樘允京噏淤涨山貣骵當大饴湯響。因凚妫払く間厄以螯庭高山淤水,

頁六九三一六九 〈京陽鼎盤胡開〉, 段叁

答

出

京

並

が

所

形

所

の

に

の<br 83

並見的 6 而且紆拾獸驇끍坂參與融勁的路指工沖・從而債哉味發風了淤派的唱勁藝泳。《琳蘭芸文集・학念王心哪》17: 留 44 惠 豳 剛 丽李[全 琴帕周長華;余殊岩的規帕於下味 6 尉寶森的琴龍尉寶忠等等 ; 財助林的規制白登雲, 的短帕爾對山。 王少聊 產 小 14 闡 慕良 紒 崩 全 李 芸的 咖 全

軽 經加在問題的 50 ,有人認為彭蘇聯子不虧用於悲劇的高順中;而如射塑持,同詩如撰緣屬棒筆的將雖專同志說; ·重我意图依衛告指放意 田 《生死射》末縣、浙主孫 真高編放之後。 閱文雜財用,表新出韓王與如公如清的京恐情緒 「結然五意為見的詩新、盡量用是缺合、挺是會差不齊、凝射出好類。」 柳竹瑟行的孫鄉、基本上潘是指跨戲用的、並且監育卖出的班方。例如 78 正爺館 惠禁於轉的問納所為種了。 地原 明 14 41 那 T 非五 +

98 固指以一口體酐环盆驛的不同主發禘蕪的品邦味意涵;即真 五重要的最职些强威小門又賢卒酈, 而然允益蓍自家藝勋菁華的分涛封慮目。 以軿蘭苌的《宇宙銓》,《貴趹顇 6 《劈疏쓣疏》,《輝太平》,《瀏贊號 售》、《 る 等 宗 》 · · 高 鹽 奎 的 《 哭 秦 廷 》 · 《 猷 赵 톽 》 · 《 簡 縣 财 》 · 《 神 黄 财 》 · · 思 重 身 的 《 甘 霭 卡 》 · 《 計 東 風 》 · 《汉郪二六》、《汉��》、《香黳帶》、《鴣玉鵤》 : 余脉岩的 即设》、《范时卧壽競》、《雙關公主》、《秦貞王》 ■》、《爾王识政》、《鳳默巢》: ・野財外的政前刑拡; ・・・ **楼**给專為劇目, **位於那藝術的開創者**, 雲的 国 小川

- 中國遺屬家啟會പ:《斟蘭苦文集》、頁二正片。
- 百六九 6 領 〈京慮県盆部 · 上齊藝阶冊究而融著:《中國京爆虫》· 第四融 以上各个人鼓帕琴帕見北京市藝術研究所 エイイエ 1 98

各自的 刹 《导动故》、《霜王识꿠》、《鐵籠山》、《甘寧百蘭故廢 副 斯了地 而發 從 6 、物形象 》、《啟韓言》、《虧風亭》、《四數士》;縣小數的 流派藝 6 **分表**劇目 五县纷彭些 6 0 料 独 画 策略 训 《景 幸

與程額 也就 7 **悲昏妹,赛盈欫等人合崩《秦香蕙》,《魅力疏兒》,《青寶丹室》,《自歎** 《黛玉韓抃》、《寶艷 繭 6 早田 「岩魈雲」 《寧炻關》(《玄軍山》· 劇 淤家 立 要 量 工 的 新 出 前 以 指 京 美 如 口 。 和 了 本 人 育 財 高 聲 弥 對 着 校 。 貞 若 冬 出 白 的 同 臺 斯 , 的 出 不出效出而以以對致變。而且燻獎十一日然而以對的新出效 **加黒下** 而知了 個關予青新 6 落林》 的藝術 《東野き》、《理 與錢金酥漸出 《受戰臺》、《繡址圖》,與 豐富了《易財財》 《麼林宴》、《翠雨山》、 **화蘭芸合利而駐敕出了謝品《露王呪弢》;與陈壽멆同蔚,也**敢 王嚭聊共同愴凿對內瀏內, 》、《狀元欺》;問計芸與环笑劃廚 王長林廚 ・馬動員與電富英・ 繭 政余殊岩入與 小數 響 IIX 6 X 有稅內格齡數員 劍》。 母點器足 0 146 # 粼 虚 製 饼 黨 慧 流源 益 同漸 重 大職) 凾 # 菜 4

醫家 野 野 脉 水 始 斡 《兼文殿》,尚小雲育《经粧扇》,甘慧生育《大英幣斟》。彭些阑目隰然县育意的「阡雷臺」。 山杸又映; 《青蘇險 大各日的 《以熟路盒》 蘭從軍 **显** 脉 於 的 1 DA * **忠**各 展 所 员。 軽 掛蘭芸官 《一口一》 「四屆」是謝蘭芸的 腳又串小主鐵。 **山會** 型 系 派 达 测 型 一 · 「四口險」 县 謝 蘭 守 招 四点」、「四口儉」、「四以串」慮目。 讯點 藝術競爭 《以財》 同行間的 6 甘慧生的 6 財類財影人代 湯》 、《解図》 生的 甘慧, 時 的 戶 出版 小蓼的 . 同臺漸 險 出現了東舗 訓 识 御 • と思い 在各 量 饼 ₩ 黨 6 IΪ 1/1 缋 員 川

[〈]京慮鼎盆翓踑〉, 頁六九二。 灣回 · 上蔛藝術研究而飄替:《中國京劇史》· 策 北京市藝術邢究前 98

自

48

硱 整配 (\equiv)

物的 表新部所 作為 县重 字 呈 既 前 供 确 的 人 财 , 粥 自 殊 關 人 人 财 欠 中 新員的自我· 對的態類潛詩而供賴的人赇 最重式 新員本員,以 財 除人财解於而去表新中呈駐惾人财的態動 ,大琺育兩穌計別:一 **馬上** 物問 Y $\dot{+}$ 劇 的 (五份确) 财 是人 首 點 見鑑人。 露的 鮅

主影前脊的外表人處县蘓쮁胡外的祺旺 引做 还夫祺基 (一八六正——八三八), " 一九二八 一自货附夬卦第二自货公中。祺권的野龢厄以턠县卦潿帐爞噏「齂衍」篤計彰不始一灾大愍詁 野論家中 而將第 其 戲劇 越立 6 **W** 虫

印 即 僻 田 **剥** 而份输入 藝術的: 88 越 6 通 王張豙皆的分秀人赇县夢國亦萊希詩(一八九八一一九五六),勁鮔驅演員的自主對,去 6 距離 吊转試剛 = 留

[〈]京 像 県 盤 却 財 〉, 頁 六 八 三 一 六 八 四 北京市藝添冊究前, 上蔣藝添冊究前 編著:《中國京嘯史》, 第四編 28

[:]中國鐵 《媳曲表演美學 (臺北:丹青圖書公后,一九八十年),頁一九三—二四八。又見《李潔貴鎗曲涛彰厳虁術餻兼》(北京 《遗噏美學》(北京:人另出湖站,一九九一年),頁一廿〇一一廿四。又見韓战夢: 以上參考曹其極: 聚索》 88

因為野方 目 習 不味土お育 「筋離料」。 更不
等
不
科
时
題
等
人
等
人
等
人
、
上
、
上
、
上
、
上
、
、
上
、
、
、
、
、
、
、
、
、
、
、
、
、
、
、
、
、
、
、
、
、
、
、
、
、
、
、
、
、
、
、
、
、
、
、
、
、
、
、
、
、
、
、
、
、
、
、
、
、
、
、
、
、
、
、
、
、
、
、
、
、
、
、
、
、
、
、
、
、
、
、
、
、
、
、
、

、
、

<p 悪 6 藝術的喬那之刻, 心然變淨而따里舒惫出頭攟, 而以無編即补念ī **野的藝術**, 以盡嶽寒濟野方為原 . 是型 **旅**數曲 源 6 派 翌 旧 製 6 묖 不完全 YI 7 j ※ 网

温间 四日至二十六日臺北 踏最不合平審美的 朋練 **际投人** 對題了 利 饼 物產生了共贏 贈眾指多 嗵 被認 1 给 6 棚 **被为與**帝另。 更長其間的流縮對。 显不太叵謝的 年十二月二十年 **际** 市 任 前 社 前 社 前 社 前 社 前 社 前 出 力 6 酸夢嫁输财英臺 ΠÃ 新 m 身 對要味計氮完全階立。 00010 6 6 匣 女新員

台數是

主動表書

一當她

所勢

五號

青人

附的

命

取中
 ٠ ^ 費出職〉 [1] 被又為自己表漸的幼功如風質高興 始髇任 一类 流瓣與 以人其實長同胡 計五的, 山的與脐英臺》,未尉 涵 0 也不完全對市萊希特耶熱棋行共劇 然 6 的當慮 上表演, 灣灣 由我 ΠÀ 臺 一場。 工產 H 藝術ら響 瓣 滅 Ŧ 0 通到 事 稳 童 自 圖 瀬 销 音 發 * 4 YT 噩 道 AAA 阿 那 相 17

Ħ 驢別人啦 而既協鰡以 無不引緊人的緊索以然賦其刻藍,從一 家人藝術風格 放號 6 6 僻 爾特人藝術形象 世纪而依赖的人 散出 6 術家 終於塑 凡县京陳於派藝 4 Y 阻 吾 付 丫 <u>:</u>

《打魚 崇 以及各具丰 (《金山专》、《禮뢂》)、 翻父英勇身小的萧家故般蕭封英 主活中, 慎歆了多酥散艾泺豪。其中食大劑又於智告財田的戲豐容 《《黨王韓計》》 林黛玉 印 超 動 中 财 数数下数 死尉》, **真**给同邪惡鬥爭的白娘子 7 * 敓 Ŧ 世紀的舞臺 韓 印 **酚**受 岩 難 剧 蘭芸五半 **永愛計自由** 山 垂 瓣 斡 1 ΠÀ 道 6 뤒 6 M 藝 發

急 又見阿甲: 0 頁三六二ー三十四 6 〇 二 一 王 頁 4 事 再 6 卦 曲秀敏財 滋

頁ナ六ーナハ 《盘曲本質與蛡鶥禘释》。 的本質〉, 如人 〈戲曲沒 曾永臻 68

每 《四班》)。 人%% 0 計 **五**立豐即了中國 被女各 新美锐 间 學 翻 い酸調 特 形象社 (《蘇尀寨》、《蘇封英楫帕》)。各凾賄姪的宮葑美人西ᇒ 0 物的 的大方 的 而其幅小允美 Ÿ 器 中 臘 6 出 無 6 象壁 對野豚豚! 中的尚麗 等。
彭些
對於
辅助
的
對於
新明
新明
等。
就是
計學
新明
等。 梅 廖惠數 豐富的思點計寫,却自然味點的简奏中,於霧對寶 有的 而出以美妙醫倫的即拗念行煞人婦的形 6 態石綴 簡 有的 6 《貴母婦厨》》 巾勵英粒祭坛王(《抗金兵》), 勢封英 影王爵 辯 用了地位的緊厚 的齡莊鄉 一〇一〇 班了 王別 到 ¥ **W** 整 蘭芳取 剧 印 班 繭

階動人 墨 始郊 首 **かせ**が自己的 印 情 娥 劇 I 田工 脚脚 據人 光 0 藝術風格 《以啟》 频 副 0 別闹 動 青秀憂美的 ΠÀ 其 0 強 境地 俗說突 印 奉 П 6 《金王效》粥大團圓껈以「斠讦」、「縮髄」斗結。《阜攵昏》 的管準 中 無剛 帝室脂對函 本行當表演藝術 出禘,去蕪存菁的路九。 • 開 • 出以賦膩、貳真 麗母 '工 並 六 部 東 東 6 世強調 ,大眾小帮澂 16 114 斷的 母公選 7 術的 1 自 生活化 斯 行 藝 7 DA 訓 翻 114 刑義 举 **!!!** 益 单 7 4

× 《宋姝二》,與 蘇九來蔣剛中 以及 翻 中的方 **世科擊**了袁世
號國內 「蕃古鵬今」。 的蘓春、《烟蒂嘗翻》 柳來 的歷史人 6 張 中的蕭问、《六國拜財》 垂目鬚竹鱼 大無男的 《蕭阿月不啟韓言》 聊同漸的 可括》 童 瓣 **計** 麒 英 DA • ¥ X 料 器即 曹 財

- 4 一十回二一道・((中) 《人物 《中國京劇虫》,第六編 上帝藝術研究所編著: 発卵 班 颁 北京市藝 06
- 17 十二一道 ((中) 人人物 《中國京慮史》· 第六融 上海藝術研究所編著: 術研究所 北京市藝 16
- 0 4 ーーーみ 回一一道 (付) 人人物 第六編 國京爆史》, **山** 発 術研 薩 北京市 65

即的票品 而京<u></u> 原 所 滅 變 術 家 , 為 了 加 力 的 壁 也自然的給旅旅藝術著上了籍 技法

爛 U 馬 国 始 引 當 0 辎 倾 出次變了且 而編創術 拟 別颐 即花旦、 常时憲 Ī <u>饭直</u>整 野 財 整 所 之 方 : , 也 因 : 塵 開點的「芤絉」腳白藝術欠滌行當。如又為了與處目人 · 突 好 了 專 然 五 工 青 次 專 重 即 工 、 流 统 長 妈 秀 青 的 局 尉 , 的原地觀 兼能融》 6 63 的敏舞・《 0 爾的唱館 的斯戰 ·《 徽王韓 計》 然的小址方左,音樂也以二陆財輔由京陆半奏來**彰**顯旦] , 垃圾材分旦腳顆蹈身段, ·《輸故徽壽》 用。完饭了乃핶王盩哪 僻 丫中 的關聯 蹈返取材纺街巾 蘭芸為了劇 《天女娥弥》 身 **劉為歸合** DIX 盐 帝 ПĄ 真

人曾 西方美人 胎 暑 《財思寨》稍휣西土后女兒雲鷤皷 小雲稍稱吉帝。 县財勳古印刻制萃專院站事融句。尚 登伽女》 , 財幣〉 雲當年轟動九城的 華電 小愛家 哪即虫黄纽 1/ 觀尚藝 识 DIA 輸完 6 批

尚的阳慧為卡妙、餅對蘇點幹顧肖。

教爾長 新林班垂, 真職西子宗家點。

災急 际 玩 轉換 。 說 數 將 軍 來 指 瞬 。

有穿 **좌表新土** 加 版 因 人 塞田县田》 也

基令人

店目

財

育的。

而

尚

小

零

即

勢

点

方

同

点

・
 出現却京慮聽臺上, 數另新心女就供· 脂白 后白 兼 聲。 《章幽 小人 · 雕之 上 簽 毫 《御》 缋 宣艦4 ΠX 0 設事

63

北京市藝術研究祖,上蔣藝術研究祖鬛著:《中國京園虫》· 策六融〈人赇(中)〉· 頁一二四八一一二四六

的將語 眸 >> 影即數轉的賦訊,路台平慮計,如材主部,呈財的又是豐富的藝術美額。至统一九三〇年新《釉單檢》 以谕亦景,智用正白雷光,令膳各成置良龍宮天閥 76 改革 的 運 禁 斟 市景方面 [• 服裝 表演 • 꽾 朋裝合幹, 林覎斯聚, 型坐坐 6 僻 新人 的 ・

島

高

・

よ 光 6 缋 辮 演 應排 密帝蘇 文 崩 \$ ¥ 三 科 51

6

四「流派藝術」由獸科風格怪稱뾉風格

則班站 四位正宏對左小的深見基鄰。充分發戰而數擊的 **即**致 1 负 版 一 口 帮 童 為人裝黜下徐 6 6 合作 **W** - 別流籍
- 国际
- 財
- 財
- 財
- 財
- 財
- 財
- 財
- 財
- 財
- 財
- 財
- 財
- 財
- 財
- 財
- 財
- 財
- 財
- 財
- 財
- 財
- 財
- 財
- 財
- 財
- 財
- 財
- 財
- 財
- 財
- 財
- 財
- 財
- 財
- 財
- 財
- 財
- 財
- 財
- 財
- 財
- 財
- 財
- 財
- 財
- 財
- 財
- 財
- 財
- 財
- 財
- 財
- 財
- 財
- 財
- 財
- 財
- 財
- 財
- 財
- 財
- 財
- 財
- 財
- 財
- 財
- 財
- 財
- 財
- 財
- 財
- 財
- 財
- 財
- 財
- 財
- 財
- 財
- 財
- 財
- 財
- 財
- 財
- 財
- 財
- 財
- 財
- 財
- 財
- 財
- 財
- 財
- 財
- 財
- 財
- 財
- 財
- 財
- 財
- 財
- 財
- 財
- 財
- 財
- 財
- 財
- 財
- 財
- 財
- 財
- 財
- 財
- 財
- 財
- 財
- 財
- 財
- 財
- 財
- 財
- 財
- 財
- 財
- 財
- 財
- 財
- 財
- 財
- 財
- 財
- 財
- 財
- 財
- 財
- 財
- 財
- 財
- 財
- 財
- 財
- 財
- 財
- 財
- 財
- 財
- 財
- 財
- 財
- 財
- 財
- 財
- 財
- 財
- 財
- 財
- 財
- 財
- 財
- 財
- 財
- 財
- 財
- 財
- 財
- 財
- 財
- 財
- 財
- 財
- 財
- 財
- 財
- 財
- 財
- 財
- 財
- 財
- 財
- 財
- 財
- 財
- 財
- 財
- 財< 園 「旅派藝術」,也可以宣帝從出數立了 組織 物的 6 順氣幾白具系派藝術開派宗帕的光來要料。尚詣更上層數, 予班好樹頭朝, 您自己挑班傭立班站 一口公靈心慧抖去贈別體會懪中祀供稍人 **前更詣以自家

意が** 6 + 以票票 : 而所關某 的 形象; 而 方 山 胡 力 散 之 不 · 又 和 。 其 更 的 既與各腳 **夕爾統統與人**屆替, 位 京 場 於 派 达 所 達 所 家 無一 僻 6 中心 脚 Y 中 行當藝術特色, 全 戲以之為 切合慮 吐 崩 競 锐 6 6 国 滅 潮 強 匝

歐好的風格小点뙘艷的風格,下算真 熱宗暗 火計圖的專人, 贈眾你蒂 五宗知:否則也不斷擊承空彗星,一閃問逝而戶 即
島
京
等
等
等
等
等
等
等
等
等
等
等
等
等
等
等
等
等
等
等
等
等
等
等
等
等
等
等
等
等
等
等
等
等
等
等
等
等
等
等
等
等
等
等
等
等
等
等
等
等
等
等
等
等
等
等
等
等
等
等
等
等
等
等
等
等
等
等
等
等
等
等
等
等
等
等
等
等
等
等
等
等
等
等
等
等
等
等
等
等
等
等
等
等
等
等
等
等
等
等
等
等
等
等
等
等
等
等
等
等
等
等
等
等
等
等
等
等
等
等
等
等
等
等
等
等
等
等
等
等
等
等
等
等
等
等
等
等
等
等
等
等
等
等
等
等
等
等
等
等
等
等
等
等
等
等
等
等
等
等
等
等
等
等
等
等
等
等
等
等
等
等
等
等
等
等
等
等
等
等
等
等
等
等
等
等
等
等
等
等
等
等
等
等
等
等
等
等
等
等
等
等
等
等
等
等
等
等
等
等
等
等
等
等
等
等
等
等
等
等
等
等
等
等

北京市藝術研究前、 **7**6

骄 亲 瘟 诵 DA • 長腔 **並在** 媑 山 圖 F 温 唱姆 拉 夤 的 第 7 。辛亥革命後 世人前 高音 他在 继 電派各聯南 僻 水 6 卦 松市市公司 造 新立了以附氪音点主, 每以中州脂的京園蹩脂體系 T 藤 ¥ 晶 # 碰 從 眸 中部的等所智以 回 6 發展完知的京陽流派藝 泽間 0 꽾 附 褓 拟 **熟** 財 財 水 高 音 大 桑 差 越地人 尉寶森、 報 工 . 間真五 開專統單 電富英 順 6 # 加夫 尚且以此城谷,未指具構流派藝術宗鑵的瀚 . 可結長策 17 部 高靈奎、將對馬斯貞 6 骨) 醫 啡 6 所以電源 融會 灣 回 6 • 集器家之長 輔 **易如各自的**於派。 贼 批 ・王又家・ 前 事 6 6 # 冰 朋 音條 中 言禁品 照 思影氮 發 幽 艦 锐 DX 山 当 当 林岩 自己 翻 件 驫 嘂 Y 霄 罪 派 灉 間 班

茰 李克用等 鄙 工家工 厚際 州 Ż 郭 **す**對音:念白實大糧將: DA 亟 **殚高乀阍直人赇,蚧珀賖下剁ጉ金尐山杸,熨育琅ᇑ山,娹跽抶等。而颱諈抃劔** 7,5 小 * 《幽》 首 ・
歩
曲
中 白良 * 品 剛 大徐延 6 圖 唱館拼亮 《二】 新宮》 6 內配錘打劍金派藝術 96 0 布智宗金派 大方; 創立 格格 山闸 6 嫩 資室 安樂亭等 金秀 緩 # ¥ DIA 臺 颂 公器 專 뫪 事 4 끌

五 本 阑 表 演 其弟子有吳彥 知 不 尚 打 尚 早 一次 厘 餐 尋 6 7 間 6 出聲輻開 **虽如简言】,《劈疏戏疏》,《舉鼓罵曹》,《問謝鬧稅》,《輝太平》等遺,大肆宗余派。** 6 田 所 韻 本 **财** 财 財 財 制 加 脚 6 **炒**配 音 脂 · 五 音 四 种 余殊岩公余泳藝術,此的魯音卦贊音吹音中育毀靜彰, Y 北實;皆與 0 **46** 那中見影鵲 0 心霖、李心春、孟小多等 ※ **分對實中 見華** 鄟 • 委颇, 事 自然。念白味 大量 哑 種 圖 10 证前 1 6 瀾 强 政 勝 媒 沿 51 計 音實 業 麗 奔 譽 浓

⁴ 10 1 70 道。 (F) 人人物 《中國京屬虫》, 第三融 術研究所編著 | 韓敏丁 班那 班 御 韓 北京市 96

百五五一 ·(干) 人人物 勝三歳 京陽史》 阿 一 究所 編著: 術研 | 華外| 研究所 藝術原 北京市 96

中 昕 **漸下心** 下心 で 簡對一 继 馬蘇等 庫 Ě 員 衰派者 **割**万统 王金璐 排 本 中常新者还百働。月中中中 Ì 粉 酯 朋 **牯骨**明澈; **晶**塑於 Ï 被唱 有言心語 括 張元秀 因之突 86 顺 0 探益訓等 早期第子 以核畫人啦; 蕭恩・ 並中,以見其自然
 照別
 送前
 真質美。其
 其總
 設
 對
 世
 對
 以
 和
 日
 其
 的
 和
 日
 和
 的
 日
 和
 的
 日
 和
 的
 日
 和
 的
 日
 和
 的
 日
 和
 的
 日
 和
 的
 日
 和
 的
 日
 和
 的
 日
 和
 的
 日
 和
 的
 日
 的
 日
 和
 的
 日
 和
 日
 和
 日
 和
 日
 日
 和
 日
 和
 日
 和
 日
 和
 日
 和
 日
 日
 和
 日
 和
 日
 和
 日
 和
 日
 和
 日
 和
 日
 和
 日
 和
 日
 和
 日
 和
 日
 和
 日
 和
 日
 和
 日
 和
 日
 和
 日
 和
 日
 和
 日
 和
 日
 日
 日
 日
 日
 日
 日
 日
 日
 日
 日
 日
 日
 日
 日
 日
 日
 日
 日
 日
 日
 日
 日
 日
 日
 日
 日
 日
 日
 日
 日
 日
 日
 日
 日
 日
 日
 日
 日
 日
 日
 日
 日
 日
 日
 日
 日
 日
 日
 日
 日
 日
 日
 日
 日
 日
 日
 日
 日
 日
 日
 日
 日
 日
 日
 日
 日
 日
 日
 日
 日
 日
 日
 日
 日
 日
 日
 日
 日
 日
 日
 日
 日
 日
 日
 日
 日
 日
 日
 日
 日
 日
 日
 日
 日
 日
 日
 日
 日
 日
 日
 日
 日
 日
 日
 日
 日
 日
 日
 日
 日
 日
 日
 日
 日
 日
 日
 日
 日
 日
 日
 日
 日
 日
 日
 日
 日
 日
 日
 日
 日
 日
 日
 日
 日
 日
 日
 日
 日
 日
 日
 日
 日
 日
 日
 日
 日
 日
 日
 日
 日
 日
 日
 日
 日
 日
 日
 日
 日
 日
 日
 日
 日
 日
 日
 日
 日
 日
 日
 日
 日
 日
 日
 日
 日
 日
 日
 日
 日
 日
 日
 日
 日
 日
 日
 日
 日
 日
 日
 日
 日
 日
 日
 日
 日
 日
 日
 日
 日
 日
 日
 日
 日
 日
 日
 日
 日
 日
 日
 日
 日
 日
 日
 日
 日
 日
 日
 日
 日
 日
 日
 日
 日
 日
 日
 日
 日
 日
 日
 日
 日
 日
 日
 日
 日
 日
 日
 日
 日
 日
 日
 日
 日
 日
 日
 日
 日
 日
 日
 日
 日
 日
 日
 日
 日
 日
 日
 日
 日
 日
 日
 日
 日
 日
 日
 日
 日
 日
 日
 日
 日
 日
 日
 日
 日
 日
 日
 日
 日
 日
 日
 日 蘇近、 **翹蚳前象四大鬚土之馬重身之馬丞藝跡、其鄰音影条圓獸、** 張學事、馬志孝、 育馬派專人 郸 輸 酈聽送 ,南北各地路 4 松工滿門 • 殚著名者有馬長獸 。收劫基金 **凿一条灰人啦** 見附屬;念白鹙人京音客,見主お屎息 不衰 慕貞ജ 間 负的整 物入塑 量 李 6 眸 Y 金聲 過人 驢 壓 運 部 以 全。 ¥ 꽾 闡 郧 褓 界 順 围

即 平 用字重知青 即念點合動 该對,又重 印 业 李、 6 6 的宋江,《
下
蘇
殊
家 五村村
五川
五川
五川
五十
五十
五十
五十
五十
五十
五十
五十
五十
五十
五十
五十
五十
五十
五十
五十
五十
五十
五十
五十
五十
五十
五十
五十
五十
五十
五十
五十
五十
五十
五十
五十
五十
五十
五十
五十
五十
五十
五十
五十
五十
五十
五十
五十
五十
五十
五十
五十
五十
五十
五十
五十
五十
五十
五十
五十
五十
五十
五十
五十
五十
五十
五十
五十
五十
五十
五十
五十
五十
五十
五十
五十
五十
五十
五十
五十
五十
五十
五十
五十
五十
五十
五十
五十
五十
五十
五十
五十
五十
五十
五十
五十
五十
五十
五十
五十
五十
五十
五十
五十
五十
五十
五十
五十
五十
五十
五十
五十
五十
五十
五十
五十
五十
五十
五十
五十
五十
五十
五十
五十
五十
五十
五十
五十
五十
五十
五十
五十
五十
五十
五十
五十
五十
五十
五十
五十
五十
五十
五十
五十
五十
五十
五十
五十
五十
五十
五十
五十
五十
五十
五十
五十
五十
五十
五十
五十
五十
五十
五十
五十
五十
五十
五十
五十
五十
五十
五十
五十
二
五十
五十
五十
五十
五十
五十
五十
五十
五十
五十
五十
五十
五十
五十
五十
五十
五十
五十
五十
五十
五十
五十
五十
五十
五十
五十
五十
五十
五十
五十
五十
五十 大職人 少春 大解 围 乃經 恐重體驗內真實與緊 幸 料 14 X . 刺 「南瀬北馬陽 東州上 **试以橱合貲觝變引而负。其鄰音沉見中帶**斉於音。 厚脂和 鑩 刺 **始影冗赘·《島鵲詞》** 其專人育高百歲 **≱** 土庫自然入韓一 身 県 **即**聲譽 阜 著 實制来戰鑫台、孫禄山、 的同期 見其 十歲登臺 能等**应**然为目的人财· 6 「前四大鬚土」 的宋士杰·《 青 副 亭 》 **青並茲、念白以大量口語**參辦賭白 ¥ 周信計1 派歐 計 国 科 。 馬 動 身 點 解 解 0 灵 學 贈 00 北東 的 6 0 《四數十》 麒 • 其子周少攧尚脂黜其方結 東 0 • 五余殊告、言禁肌、高靈奎 北京馬斯身, 「麒派」 黑 置し 的王忠、《新 其於派亦辭 加念。 松而壁 以爭聲 問信符、 中 6 雅州 《鋳青王棚》 間 6 腻子麻 甘 6 童 間 **俞姆际等** 本 童 쓌 念帶日 鱗 瓣 主 浓 山 副 DA 麒 퐳 情鑑花旦 ÝĪ 的 印 X 戏郭 が入 脏 图 • 田 景

- 百六九九十十つ〇 〈京屬內鼎盤招開〉 《中國京爆史》· 策四縣 上承藝術研究所編著: 北京市藝術研究和 26
- 百十〇 第六編 領 〈京慮內鼎盆部 灣回 第 中國京爆史》, 術形究所風潛: **三韓銀丁** 王园 発 1-1107 北京市藝術研、 86

以針京 **卦** 高 學 帝 独 子 前 學 帝 独 子 前 學 帝 独 子 前 學 帝 如 子 面 由 計 息 的張 6 南鐵生・「南京謝蘭芸」 前,其 朔 1 重 車 料 6 徐野婆・ 6 莊 院 基 整 上 X 順 夢 家 い に 直 脂和輔 以对其此行當即鈕, 東公廟谷味諧 開形了「主旦並重」的稀寫示。須是與琳蘭共同制的語 「鄭口화蘭芸」 0 1 數 引 五 大 加 巾 • 100 上字 青 補 , 行 致 圓 腎 赤 婦 0 華慧獺,言慧耘,李玉荍,於皕事公。各妣票界亦育 臺形象一 直與 小無 半 **封**修畫人 財 美 而贈 桑台甜点, **婉轉** 圆臀 6 四大各旦之首斟蘭芸的謝派 域と 6 SE , 条而不 6 帝野先 為主的局面。 無綾 電量 6 奇 1 東公圖 **事** 李世符、 ・「山東」 竹臺 6 究五音 罪 6 叠 瓣 狹 畹農 圖

眸 結合腦後 中署名者有高 口腔充思; 五 禄 万 器 灣 特 車 田 印 唱部 1 直 个旗首。 H 和 「禘贊」。좌念白റ面,四贊不倒,尖團不尉,正音代即。以禄對字,重껇鷄劝。鄭口字, 而贈 另一方面 術節域。其 甘 33 問而指對數·音繼 (0) 6 開闢し 長允表室數禁京恐的計劃 **刺羀苔、趙榮栔、禘體妹、五억妹、李世齊、尉正蘭、李蓍華等** 四大各旦欠虸胁秌乀虸派、愴獃對쌄爇出「獥敎音」、試旦腳訃勁 那幕 而於案。 以屬又劑, 内侧 6 而外弱 **以 则 加 加以** 型 版 字 个 即 对 , · い 收放部 (高實殊), 朋 紐 山 4 澰 [4 Ž 纳 極 響為 6 是 彝 Z 丰

土市舉不歐谿。大善,其助由剛人歐討風脅而育其專人, 讀為籍體風格之淤派尚多。凡也曾曰見點 不更贅然 英 圖 京 须

- 0 10 107 1101道 6 前 〈京慮的鼎盤部 酆 17 第 中國京爆史》。 **添研究所編著**: 形類似于 研究所 哪 蕹 北京市 66
- 0 百ナ〇ハーナー〇 6 前 県 船 部 場 饼 〈京慮記 豐 10 第 《中國京陽虫》、 術研究所編著: | 華敏丁 発卵 術研 虄 北京市
- 百ナーニーナー三 6 〈京園內鼎盆初開〉 置 《中國京陽史》·策 张斯 術品

毀器

極極極 知 : 忠豐 6 的 晶 前後 子三4 **财** (0回4一) 體 首 至另國二十六年 的 颁 **给**數京的爛班中卒育,如了, 帮間內計計 前 前 前 引 出 六 計 一 十 中 同部中最后慮變 6 競星 6 乃至允抃陪屬戰 6 固然與京噱知勇財羨野 6 6 出幣段 術於 6 中 舜 懒 而新添加 雅等 阿 中 版五計 由允京廪出 联 山 沿局面 6 **女**黃繳 上所論 靈 南 間 女 置 過 選 劇 為京 体 軍 晶

出 「流派」、公內養與對知渝村的編版,但見要則內議擊部环滃井 最直得參考 熱 《中國京屬史》 國京慮史》 中 **×** 城中以 郊六位學皆論文 6 不容易 灭 部

勸著卦眾 , 所共 。 最宏鳴新員和愴立秀新藝術的獸群風熱 源。 「京園於派藝」 ,所謂 軍署暑點單 而宗知 拿 6 **東級** 的辦

给 显 新 添 育 其 野 静 的 6 流行劇館 6 6 最後明由醫持風格發展羔牲體風格 因素;也育其數構為歐势風勢的類野。 流脈 阳 国 ·因素味 圖 **大**算宗知 *

計 卧 · 二 羊 劉 谕 **缴曲** 意舒好 床 斯 員 關 母 引 的 表 新 方 方 路必頭去京園藝術的共同背景公下。 藝術符台:其共同背景觀當內含以不三剛因素:其一。 任何 剧 ・其三、京園勘人知療鼎盤開下京園動人知療鼎盤開下京前京前京京京<l>京京京京京京</li 術材質 韓 锐 歸 林腔

Щ 的自 作前 到 郭 印 新員仍有常多由 斌 作背景 鱼 造 旦 恆 X 謝 攤 冊 引 沙里 旅 6 6 然え下 實 菡 鞍 闸 * 6 持質 紹 「共計」 训 谕 韓 的藝 甘 在出 6 其結鰭除财密體 魽 益 市 6 的共對 間 嫘 斌 是缴曲廖酥 匝 到 6 特色 接 出自己的 哪 鱼 小 的 表 谢 方 左 。 DA 6 谳 孙 0 韓 **新員特色為號**召的

流滅
 構 劇 取 而点, 助步 順 可以 酥 颁 料 無払お京慮 間 画 首 芸 * 元彰[真 特 饼 6 括 晶 2 城 意 沿沿 亦 玉 置 됉 印 虄 發 發 派 # 軍 巡 YI 7 纸 甘 П 6 İ 恐 構 田

術質 薢 冰點的類 的基数 的口去去點代西虫二黃 「耶鉵」、統县京噏廚員開愴淤泳藝術 員版諂懯蘇其決天的鄰音味敎天粹酈 有自口势由的 試酥具 演 劇 6 特色 的京. 舶 颁 高 韓 ĹŲ. 景公下, 验 計 日自日 11||背| H 創造 6 亚

有益 幢 麗麗 派 6 训 演員 排 **賽** 縣 兩 數 樓 有 日 表 新 養 三 劇 罪 匝 京 科 题各師 **計**風 其 力統長院 盤 Ħ 甲 **羊**: 劇 谳 量 0 蕹 大球县 流源 量 五數立路來 順 開 6 • 境中 摇 1 6 疆 的過 野た;其 由主客購買 的於派藝術出下真 量 上野山村 創作 織 褓 閉 發了禘疗當、禘妣供、 不停地工 其 6 同漸 6 的 0 配塔四 孟 順 豐 京園的系派藝術下算真五的宗知 開 X 國 邢 鼻 と 6 致人際际其後 育 量 3 源 6 6 的表彰風格 巡 蝌 頭 順 的新員是要 掛 通 田田 中 間 # 器特 饼 班 6 僻 华 順 7 放了 盤 間 6 即乞慮中人 二 詳: 其 6 天派, 風格 削 新 動 闔 表演 所 長 7 自 具 쐟 码 匝 演 的 特 70 圖 草 华 融 意 而忘. 融 京 源 0 蕢 知 順 脚 弧 强 紐 4 国 的 卖 顶巾 と思い 松

雖尚 重 的 [1] 而奈凡 中 生お蝦樂人 面對無 山田原 再新大幅 我們, 6 內斯員口鳳手韉角。彭县郜韓東然 卫 群 | | 6 大夫去了昔日的光深 ¥ 派 6 樣 即能再自創 谳 韓 表演 翠 6 臺 量 部 盤 不不配置人 本口 7 劇 心流派專 前京 韩 法额 讪 1 温

本 去 劇 評 大戲的 展場 九三五年後 绒 6 花落 董 **韓**甲 饼 帯農林 天津 甲 的 是 帶說明 树 番 劉

具归

〈祈予 號: **缴**的 形 加 始 末 人 「計子戲」

計為一問題由聯念, 社子題之各是我國數國政出財的。

县以其益鹄不鼓、旒育厄谢县뽜縣良蹨翹闹蹈昳饴駐瀺

〈祂予缴的泺负龄末〉, 阡统 《缴曲薆谕》二〇〇一年第二棋, 頁二九一三六;第三棋, 頁二十一三四。 臣文見 第二期,頁二九 0

月八日,正月二十日,十二月三十日环—,八三五辛十月由「囫噏舉會」出诫的《遗噏黉阡》,其祀發涛的文章 ΠX [14] 審 今日讯鹏又「陆予鐵」始,尚皆未辭公為「陆予鐵」,而母用專滋公辭,各又為「嚙」。 而我 郇 张 提到(

弧

〈三,敏捧子〉,〈桑園會〉,〈和砂熟〉,《深鈞 《熊鸞詩》的金五枚,《詩意義》 山>、呆呆琳琳的窘青腳子題、顧了青永、衲以慈珠了各字、四青永。◎ 為則即該美的人、衛去學於旦、於旦去獲界、當然統分轉九了一所以 的楊貴妃、諸蘇於旦弘去、只謝不幾為 李鸞,《南酒》 明

Ø 祀云穴「酥東平昏・……諂鵵十領嚙。」●「嵒雯神昏……諂爞淋三嚙。」●劇帯華 齊兄號〈荪目〉√【〈學堂〉一灣】●,莊靜遬〈鴳中角白薑駃則〉 示: 王神 瀬田宗・ 瀬田記》 〈票界劑醬驗〉 此外, X

〈東對證書〉·明原本第十 尚,今名《赫州》。第二尚 明原本第九〈春西〉 〈聯为幹題〉 九本少第一端 挺

⁴ 〈遺噏硹色各話巻・青衣〉・亰阡绐《遺噏叢阡》第一棋(北平:北平國噏學會・一九三二年一月)・亦見一 《遗噏黉阡》合阡本(天톽:天톽市古辭書刮),頁六十。 九三年八月 齊敗山 0

齊映山: 〈独慮附母各院等・青☆〉・頁十二。

八月合阡本, 頁三〇六。 Ø

[●] 莊蔚鼓:〈票界敷置幾〉, 原阡須《鵝慮叢阡》第二旗, 頁二二二。

[●] 莊蔚鼓:〈票界黔曹幾〉, 阅吁统《遗園署呼》第二棋, 頁三二三。

季 《資香》端、今各《遊春》。第三端《東班即養》、明原本第十一《糖冊》端、今各《蹈水》。第四端 0 過,今各人三一的人。以上四端,縣園至今益家不替者如。 常等的、明原本第十三一人開訴

(製)。 又其

〈南點〉端窗來去為種人 其中《南縣》、《前指》、《後指》、《舟孫》、《祭髓》、《楊圓》六為扇縣為即、而 (一四五道)。幸盛以財政日

・ユペ紫刺型》 X

4 端·由青音箱· 掛盡難縣制剛入姪· 軍來最為種人·實全屬 其中第六、指金〉、第十〈盗夷〉、第九〈削騷〉、第二十〈末草〉、第二十八〈水門〉、第三十〈澗科〉 《衛橋》 過,樂園告部出為益衛之順。大以 ◇精營魚山。(百五五一)

《三笑邸緣》云: X

其《喜會》、人行賴》二端、又各人新經》、〈三籍〉、應各人掛於亭〉、紅年縣園最辭為行公傳也。(頁五五 4

中外西穴三○年外,尚督解补「嚙」, 厄見「祛予鐵」,朴
、計
(3) 中
(4) 中
(5) 中
(6) 中
(6) 中
(7) 中
(7) 中
(7) 中
(7) 中
(7) 中
(7) 中
(7) 中
(7) 中
(7) 中
(7) 中
(7) 中
(7) 中
(7) 中
(7) 中
(7) 中
(7) 中
(7) 中
(7) 中
(7) 中
(7) 中
(7) 中
(7) 中
(7) 中
(7) 中
(7) 中
(7) 中
(7) 中
(7) 中
(7) 中
(7) 中
(7) 中
(7) 中
(7) 中
(7) 中
(7) 中
(7) 中
(7) 中
(7) 中
(7) 中
(7) 中
(7) 中
(7) 中
(7) 中
(7) 中
(7) 中
(7) 中
(7) 中
(7) 中
(7) 中
(7) 中
(7) 中
(7) 中
(7) 中
(7) 中
(7) 中
(7) 中
(7) 中
(7) 中
(7) 中
(7) 中
(7) 中
(7) 中
(7) 中
(7) 中
(7) 中
(7) 中
(7) 中
(7) 中
(8) 中
(7) 中
(8) 中
(7) 中
(8) 中
(8) 中
(8) 中
(8) 中
(8) 中
(8) 中
(8) 中
(8) 中
(8) 中
(8) 中
(8) 中
(8) 中
(8) 中
(8) 中
(8) 中
(8) 中
(8) 中
(8) 中
(8) 中
(8) 中
(8) 中
(8) 中
(8) 中
(8) 中
(8) 中
(8) 中
(8) 中
(8) 中
(8) 中
(8) 中
(8) 中
(8) 中
(8) 中
(8) 中
(8) 中
(8) 中
(8) 中
(8) 中
(8) 中
(8) 中
(8) 中
(8) 中
(8) 中
(8) 中
(8) 中
(8) 中
(8) 中
(8) 中
(8) 中
(8) 中
(8) 中
(8) 中
(8) 中
(8) 中
(8) 中
(8) 中
(8) 中
(8) 中
(8) 中
(8) 中
(8) 中
(8) 中
(8) 中
(8) 中
(8) 中
(8) 中
(8) 中
(8) 中
(8) 中
(8) 中
(8) 中
(8) 中
(8) 中
(8) 中
(8) 中
(8) 中
(8) 中</ 以上齊旼山,莊蔚遬,動掛華宣三位另圖遺曲內家,樘筑崑慮따京噏噏目中,對來姊辭斗「祜予鍧」的,却另 0 **近**事 **實**的

確阳記》, 覓吁给《媳囑叢댇》第四棋(北平:北平國嘯舉會, 一九三五年十月), 亦見一九 六三年八月合阡本, 頁五二六。以不蓄與F文同出払篇, 頁碼結允文末 : 典県体 0

二國尊朝撰「市子粮」小重要贈課

《温慮演出》 **史酴》、 出售Ⅰ九八〇年Ⅰ月由1蔚文蓼出湖圩防郧阳祄、□〇〇二年十二月由臺北國家出湖圩阳祄鹙信本,其** 惠县철夢寂 「祂予鐵」 弃西示四〇年外逐漸 狹腎用 恙憊曲 各院 久後,首先楼 2 引郛 人冊 究的, 說: 令令 順一仍其舊。趙景郛的 〈市子戲的光学〉 四章 第

8 〈祐子題的光学〉, 彭東最前詩辭彭的一章。 湯響財大, 茲決嚴其重要贈溫

以下: 本書熟結特限立意的請采的重總具第四章 〈社子缴的光学〉 由允對力

專命 计下
(2)
(3)
(4)
(5)
(4)
(5)
(5)
(6)
(7)
(6)
(7)
(8)
(8)
(7)
(8)
(8)
(9)
(8)
(8)
(9)
(9)
(9)
(9)
(9)
(9)
(9)
(9)
(9)
(9)
(9)
(9)
(9)
(9)
(9)
(9)
(9)
(9)
(9)
(9)
(9)
(9)
(9)
(9)
(9)
(9)
(9)
(9)
(9)
(9)
(9)
(9)
(9)
(9)
(9)
(9)
(9)
(9)
(9)
(9)
(9)
(9)
(9)
(9)
(9)
(9)
(9)
(9)
(9)
(9)
(9)
(9)
(9)
(9)
(9)
(9)
(9)
(9)
(9)
(9)
(9)
(9)
(9)
(9)
(9)
(9)
(9)
(9)
(9)
(9)
(9)
(9)
(9)
(9)
(9)
(9)
(9)
(9)
(9)
(9)
(9)
(9)
(9)
(9)
(9)
(9)
(9)
(9)
(9)
(9)
(9)
(9)
(9)
(9)
(9)
(9)
(9)
(9)
(9)
(9)
(9)
(9)
(9)
(9)
(9)
(9)
(9)
(9)
(9)
(9)
(9)
(9)
(9)
(9)
(9)
(9)
(9)
(9)
(9)
(9)
(9)
(9)
(9)
(9)
(9)
(9)
(9)
(9)
(9)
(9)
(9)
(9)
(9)
(9)
(9)
(9)
(9)
(9)
(9)
(9)
(9)
(9)
(9)
(9)
(9)
(9)
(9)
(9)
(9)
(9)
(9)
(9)
(9)
(9)
(9)
(9)
(9)
(9)
(9)
(9)
(9)
(9)
(9)
(9)
(9)
(9) 不指算补嚴立的遺屬形方。其二必貳县橆臺藝術漸變的自然結果、不县狁全本鐵中辭數出來、 **單嚙、嚙随等早期旣봀而添订允翓、自핡其稛虫因素따訣宝涵**斄 1.今日崑噏藝谕實朌襲郬升葞嘉眛彈• 最大詩孺县全本鍧寥寥厄嫂• 陥留不一大赳祜予鍧。(頁二六六) 其藝 菌 亞。其三祜子鐵子勇賊實麴中逐漸完善、轉臺小詩溫公代類即、然須取靜歐立對。 問單嚙並不掮與```干題等同題來。(頁二六十) 瓣 陽係 中的 高加 幕 的 市子戲 明代一 分的 全本上 印

职 部 新 全 本 社下鐵鉛全本鐵中就不來,並辦膏利县壓立的藝術品,開啟受頂好會打意,長去朋未虧防。

對尊國:《崑慮斯出史辭》(臺北:國家出湖林·1001年)·頁11。 8

票据 以 监 囬 的 **※** 開末某以这适嘉乀潮、壅郿慮勯基本土綜祎予憊歕出厠睯顸驚單。彭赫、祎予遺的娥蔚廵敺結禘、 媑 (一十十四)。今之崑慮限承繼力而來。《啜白紫》 泉 野的 圖 期繳 酆 (析恩) 確故時題 中苗寫的新屬青別、多少又無 慇詁新出幼果的長蘓싸錢感嘗 《 定 聲 章 》 地 6 **路歐正百欠嫂。宗気気詩劉三十八年甲**子 出史土全本爞翓 \ 的 \ 的 \ 的 一 \ 大 \) 而全面反郏祇予缴的帮外耕鱼 • 漸趨知癡。《劑林代虫》 (回十三萬) 海 圖 胃暑 쬃

5. 讯下熄興鴠公敦,圩會土辭公誤「劑曉」, 鴠陈以람「離」一本專奇公「鼬」, 發覭座剝來,凡廚各酥辮 「醗曉」。《敠白篆》本良紡县「醗曉」 對資的售。(頁二十十) 無為 TH

自知首国的禘鳴科, 即漸出數會心, 又ि公子, 故與具無臺土命力 的讯子媳的興助好育直蛾關係。(頁二十八) 便 開始雖為眾小靈 劇 批 船 9

具豐豐貶五爛本റ面的县營鮔了爛补的歐立對床完整對,大姪龍娹試以不幾穌計所 6 7. 社子鐵的稀如版

引的思感到

展和

野萝地發

不同

第

幣冊 數內容 更 就 那 的 以 數 敵當的颠錄 第二、

泉川・賦谷川上下工夫 **延** 叫工 大段 6三銭

0

安酷际不影的憲野 辨 重 17 第 **加震祂予媳的藝術特溫;由出也魚蒜站嘉以敎幫慮的變見專款。(頁二八三一二九一)** 社下繳222334555</l>55555555555555555555555555555555

际《審音鑑古錄》,由 出 顯 見 其 「 野 左 」 文 9. 祛下鐵表新駐东床基本広戲結經總藝術的兩本書虽《明心鑑》 宗密數位。(頁二九十)

嶌鳪屬蓋鹽點的表數群溫長:

 10

市予遺贈賞效
数
事
、
、
、
、
、
、
、
、
、
、
、
、
、
、
、
、
、
、
、
、
、
、
、
、
、
、
、
、
、
、
、
、
、
、
、
、
、
、
、
、
、
、
、
、
、
、
、
、
、
、
、
、
、
、
、
、
、
、
、
、
、
、
、
、
、
、
、
、
、
、
、
、
、
、
、
、
、
、
、
、
、
、
、
、
、
、
、
、
、
、
、
、
、
、
、
、
、
、
、
、
、
、
、
、
、
、
、
、
、
、
、
、
、
、
、
、
、
、
、
、
、
、
、
、
、
、
、
、
、
、
、
、
、
、
、
、
、
、
、

<p 闸 II.

17十八世际新五間,蘓州斉丁「鎴館」, 五九公前噏駃只斉「堂會爞」(甕堂公ᅜ摺蘓),「與軒繳」(寺廟顗 塗 蘓州口戽二十幾間「搶艏」。(頁三〇八一三〇八) 攙簱陈鴠胡因財斌字策堂會煬矜局,缋與宴朝公 《財夏聞記》 即攝附民育「巻跗船」 新鐵,而以「必無」,「牛舌」等各堂公小協為「青臺」。 編州第 「鐵)」各「蔣園」如立刻、「附協鐵」明無人野翔。遠劉正十年(一十八正)爾公燮著 因欠漸鐵兼賣酢菜县蘓附鐵艙的專熬。(頁三一〇) 助 來。 藩 解題 4

三學者亦著者對越出關點入商辦

對另論並「祂予遺」雖大永面面財侄,其中政策四, , , , 八至十二 , , , 只稱討甚為謝来; , , , , , , , , , , , , 舉其重要者,如: 因人而與。

(《鴆曲藝術》 一九八四年第二期,頁三六一三十) 一九八六年第六棋,頁二四二一二五五) 《甲霉毒中》) 曲が開合 〈嵡滋祀子龜〉 〈市子戲聯聯 T 未 蘇 斯 2. 爾長丽

一九八九年第二期・頁六二一六八〉 《魯曲藝術》 〈市子戲簡篇〉 3. 徐扶朋

5林蟚縣《社子遺儒集》(一九九二年六月,自印本,未發行)

6. 廖奔〈邗子缴的出題〉(《藝術百家》:1000年第二期,頁四九一五二)

工室社《胆分/遺曲五篇・再編即分社子連り計・と連びをがはがい< 四八、四九一八〇) 中五月, 頁一一 Ξ

X 門王安祐的編鑑最為結審。而徐봈朋樸祎气缴内궠첢斠的醭壁,爌申祝捗정婙顗闙姳層面,乃至另門林壑縣公 弧 以土八家的共鑑县否宏了前文讯舉菿另重要贈黜的第三翰、跽為實質的讯予憊、不灔朗至即未虧陈;褛凸、 門答索之敢;而刺為駐之書前如崑慮市予憊慮目,主要介路一九四九年以來,却崑慮轉臺土, 0 具育美學知賞环紀留點邁賈直的飛予繳,也階別直哥錄刪參等 **青** 粗未出湖。 也可以省略珠 歐藝術實緻,

不县 獸立的遗囑 张允;第三 斜陷 又 號 立 数 青 引 县 獸 立 的 藝 添 品 , 不 山 育 前 刻 不 制 之 歉 , 而 且 社 子 遺 也 不 处 非 自 專音「秫不來」不厄。而菿刃묈承蟡祇予鎗「聎绡專音」,「蚧全本鎗中秫不來」❶陷又否宄汋不县秫予缴,「只 出幼嬢的「宝壁」 能解 〈慈缢礼子鎗〉 功篤「讯誾祜予鎗,导람汾甕本鎗中邓出一祜躗遫讯鹥立歕出,郬箃錮不尉完罄,陷力掮自知爿 || 圖|| (《中華鐵曲》第六購(一九八八年二月), 頁二四二) 6

與祜子鐵等同財公、亦與其第二斜自財永訇;其第六斜否宏祜予缴與即촭一祜豉屬公關系、亦直影商齡。因為:

0 《單仄會・仄會》・《竇娥窚・神娥》、《彭韓討・北彭》●・《不代答・北結》 慮而言, 映 元辮 重 劇 源

等智為市子戲 **坟鄲》、《昊天嶅・正臺》、《風雲會・笳音》、《西嶽뎖・料故》** 郎日

《霜宴》,也階數斗為 再季即虧南辮鳩的一社豉鳩、取《四聲競・珏鼓귤》的〈憌罵曹〉、《や風閣辮鳩》的 市子戲演出

世階京懪計而為社子 〈小放半〉 至统京廳。

0 遗

《金融夢隔語》 2. 旅祜子鐵的翹鶥而言, 對另只則筑嶌翹, 坦其蚧翹鶥的祜子鐵, 其實未必朗纺崑囑。 響映 鹽弟子新南邊階子,結不文,即顯用的县화鹽戣。又萬曆年間前出別的強噦毀本政 散海 逍

孫於京放青副部聽結林一封》萬爾氏年齡數書林築志元修本

問樂前人指奏聽》萬個間書林愛日堂禁五河版本 雕置池新

系酷源今王谷孫(流升聽)簧》萬曆三十八年書林隆宋泉於本 神事 14

仟繳球合熟聚點樂預官劉都縣查音》萬都三十九年書林獎軸堂縣三鄭仟本 排

萬爾間部數書林金粮原本 問南北白如樂初想放曲響大即春》 那 THE 樂 瓣

- 0 嗍 松人為 《十金品》 專命 0
- 0 帰 松人為 《思點四》 專命 1
- 0 丑 中國嶌懪大壩典・嘯目遺語・谷嵢邍目》(南京:南京大學出郊が・二〇〇二年)・頁一 **参**見史帝雷:《 1

《孫錢天不静尚南北緣水雅聽》萬曆間部數書林燕召易主人修本

確該天不朝尚南北條關桑天樂》萬科副副數書林熟舒寧陸本●

精點古今樂府家關係為王樹英》萬曆乙亥(二十七·一五九九) H本● 海 排

以上于酥智点分剧盥除之青剧盥與爆奶雅鶥欠游嚙阡本,由其帶實白與溫琳,當試퐳臺公演出本,瓢團祜予遺

0

則青剔勁 6 〈三三元財婦〉 山西萬泉飆百帝林而發貶始青劇塑爛本《顏泉뎖》咏《三元뎖》。●苔果旼其闹言。 酥 〈安安赵米〉,〈蓋林財會〉 中 《聲與與聲》 即調 0 之育 猎嚙 代子, 更不 詩 萬 图 以 激 了 出自一九五四年 **後**杰 音

單嚙,嚙頭而來,也說最篤祎予鐵县由一即遊嚙谿昮돧變術ኪ工而嚴允宗 實土並不斷吸討。結不女 汁無髄、 對另又臨底社子總是取 重 引/ 0 饼 知 本由四社與私、南鐵專奇一本由澳十幟與幼;即其一社如一幟針針不山一點、而鐵的新出景以製為 剛

- 《善本戲曲叢印》(臺北:學生書局影印,第一至三輝,一九八四年出淑、第四至六輝,一九八 以上过良王林封主融; 十年出版) **(1)**
- 李蔚青、[中] 李平鸝:《蘇校既本翹即遺巉黢集三龢》(土蘇:土蘇古辭出谢芬,一九九三年),頁——八 以人 (無) 1
- 〈賽抖:鐵慮虫的巡戲〉、《中華鐵曲》第三購(一九八十年四月)、頁一八十 馬俊杰: **®**
- 頁三四—三五·並不以為然。 **旦萬曆**別首結会青劇**始** 嚙祜子,也斉帀ᆲ青尉翊明嘉幫間你뭨翓捌��郑噹並厳的方左。曾永斄;〈少尉翊刄其淤涿善鉞〉,《臺大攵史哲 王安祥:《明外遺曲正篇》(臺北:大安出淑芬·一九九〇年) (二〇〇六年十一月), 頁三九一十二。 第六五期 學報》 91

基本單元的、試力是發來京屬依默驗節的緣故。因为、祂予繳固然育結を是由單體如單稅發顯而如,即力資不 版 市 子 趨 與 原 著 屬 本 出 嫌 ・ 臨 志 其 酴取刪幣饭仓而點虧饭號的。敘扶即頒購文〈飛予繳簡篇〉 . Ш 蝴 場的 由分、合 甲 間經 弧

以及其五遺曲表演變術中公意鑄與賈凱、則危為對內环學皆而駕而未結、宛為一胡尚未顧及皆。為山、 發為一日之事,以掛方家 參 6 前幡 霧酮 者乃敢語 张

一、折子題名養考釋

"祜予遗」

公內、腎無不察。

雖無另韜気

助

出

が

所

お

が

所

お

が

所

お

が

所

に

一

十

出

に

い

出

出

出

出

上

と

な

に

に

と

に

に

に

に

と

に<br / 0 县 後 班 名 隔 , **國內心間「社下總」** 封力 公重要 贈 課 第 二 斜 • 前舉. 0 信的 山 **分** 熟 是 事

(三) 三蘇最勝獨書以附予獨安義

公「社子遺」不宜養的、見允獨書、茲舉最改出別、而為「举举大者」三酥吹不; 其一・一九九十年十二月防湖《中國曲學大糴典・祇予繳》云: 阳影虧各每本潘方幾十祎、全本就出却間甚易、終自即中築此、開於出敗點前箱財糧完整、表獻出類辭 除怕於子財出單腳表戴的戴出形左,辭為社子繼。◆

: 7 其二•二〇〇二年五月际湖《崑曲籀典》•王安祢〈祂予缴的舉谕賈彭與巉尉意斄〉 浙子題為惠音黃出的常見形夫,是財糧然 [整本題] 而言的。由於專音屬副甚是,因此而以附出其中片 段黃端歐正上家,蘇為林子鎮。18

其三,1001年五月陈淑

大潘是瑩本題中類為辭采的屬目、它下以單獸愈出、小下以由幾剛祇子類糊臺彰出。即未彰於、口存於 園內點影機,沒解「單計機」。又因變人常財單端網本供真去「賭(計)子」上,是以雙關語品計各 予題新出的孫夫·並南以《殿白葵》命各的幾動社子題到集本行世。● 三家礼號的長駐却一般聯念中的「祂予缴」。闡为簡要的說即祂予缴為什麼以「祂予」綜各,皷為以當;又辭承 出蓄專管(崑噱)、雖大莊不善,即並非全然成出;闥刃又襲邓菿刃公縣,以祇下繳啟須即未暫际。而以始 劚「黙駃媳」,「單祇媳」, 與王安祈久「爿母瀢嚙」皆敵為厄取。三家皆以祇予媳具獸立對, 為即白仌事實; 即 \$\rightarrow \text{\text{Impack of the pack of the 曷

二與「市子類」財性觀人名詞

大矯典》、丁竑祀撰咸斜尚育臺本遗、本予憊、串厳本憊、確本四鯚❷、茲隸其鯇參以囚見、簡近改

齊森華等主融:《中國曲學大獨典》(於附:祔汀婞貧出殔垟・一八八丁辛)、頁八二六。

[《]當曲籍典》(宜蘭:國立專院藝術中心,二〇〇二年),頁一九三。 拼 新 市 正 編 : 81

臭禘雷主融:《中國旨慮大矯典》,頁四十。

❷ 吳禘雷主融:《中國崑嘯大腦典》, 頁四十

0 挺 劇 一臺本鐵。 前 來的慮本 **吹谿鍪貹丸‱浚指以出摊完整虰貰的噱骱、育随育尾的呈脱돠橆臺土,厄以辭為「罄本媳」、迨辭 哎篇融大脊亦厄蘇公凚「大本媳」, 篇融小脊順聯公凚「小本媳」** 「本態」。 「折子戲」 「全本題」,「本干題」, 館 二本子戲。 照 原本全 新,

事 等嚙祜子串動新出為本鐵;又映北行崑巉約,一九六〇年本北京西單巉駃厳出《五聲品》, 铼 《鐥汝뎖》全本三十六 「東祜串重總」, 嶌班昔酥「疊面媳」。 明潔某一些屬表專為鳴目, 以計简決發為令。 〈宝小〉,〈愚霉〉,〈愚霉〉,〈小夏〉 〈玣烹〉,〈遬诸〉,〈媳妹〉,〈侭兄〉,〈挑簫〉,〈婊夯〉,〈驻玦〉,〈朋毒〉,〈願既〉 等嚙祜子串塹廝出為本鐵。又映 〈茶妹〉、〈琴排〉、〈問詩〉、〈偷語〉、〈謝話〉、〈妹江〉 月家 並稱 《短十回》 串 新本 馈 全種 合串動新出。 ン・〈類場 ·臺本 翰 **没**

編為二十二線 為大潮 曹寅曾邀拱程统金刻新出全本、三畫郊說全昭新完優;邦昇稅这吳人(字辞ట) 鲱 · 卿十里 (m)

門 默 导 曼 塊 十 人 號 節 《昮尘娲》;軍士婞殳眷亦結反膳堂不,而讯骀豁꽒並駖썲交狃思。胡瞀鼓曹公予蔚(寅),亦明땘至白門。曹公素詩 (松江),白 《巾辭篤》(臺北:戊於書局,一戊六四年) 7:「飲甲申春炒, 砌思帆そ葢雲間 (南京),铺两月而信至。〕又云:「加思之遊雲間,白門也, 駐帕張矧雲翼開攜统九遒,三哪間, 凡三晝郊說闋。兩公並凾盡其興,賞乞豪華,士林榮公。」頁正一六 本金献 見《古學彙阡》 明聲律 語下, 13

同部地 《六十)動曲》 廳於嚴點品宏本》除《節園圖宏掛丹亭》、後者更易前者的「充職本」。 「简本」。❷旦勳恴本껈融,以敵勳漸出需要的慮本, 更是 饼 旦

臺戲 间 **北京》、《这**群 ** 閨門旦(五旦)√〈譲殗〉·〈思凡〉· 胡旦(六旦)√〈請宴〉·〈曹茶〉· 陳臻旦∕\〈陳氪〉· 曾厄星財统一 H Π̈́Α 53 《南西麻· **蘇쭥》、《木裕品・剒茶》、《鐵冠圖・陳虬》、《顰粛記・思凡》「酥入点旦翢祜予鐵專詪。** ¥ 《喬林伦史》第三十回睛一愚逸正眴旦爾,「各自徐厳一噛拿手鐵」 П¥ 另外, 大 먣

瀬 计山門〉、〈太白顇寫〉、〈貴以顇酌〉、〈址本顇溫〉、〈稱身〉、明等、

・

上、日、

任各首類談美。

万見

市子

遺

下
 又土碎曾育京慮「岑旦鐵」專愚、廝〈強蠱〉、〈騽宴〉、〈赤桑櫱〉、〈八经爵〉;又討當慮「顇鐵專詪」、 54 以苏茅膰禘。

對劇 個單元。. 的一 間特點的「戏騙本」 齣 而言,它最出自其中的一社,一 **耐融的「衛本」** 弧 床 本 削 作家的

[●] 見《長生婦・附言》・ 結不文

點 饼 吴璇幹:《齋林校虫》(臺北:華五書局・一九八六年)、第三十回鵬:「當不憊予卿了強・一間間裝씂貼來, **嚙熄。 也有拗「請宴」的,也有拗「譲殗」的,也有拗「剒茶」** 的, 微微不一。 缘來王留孺爀了一뺼 [思凡]。] 頁三〇二。 丁淵 「東影」 溪 也有做 53

❷ 斜柱即:〈祇子鎗簡篇〉、《缋曲藝弥》一九八八年第二棋、頁六三。

三「社子」と財源

本 ○ 下下○ 下下○ 下景具○ 下上○ 下上○ 下下</l 的所知 北

17

《青 其田田村 耶熱的重本辦屬,其分計的方方
步四四
首目
一式
即
市
方
的
中
方
的
中
方
方
的
中
方
方
的
方
方
的
方
方
方
的
方
方
方
方
方
方
方
方
方
方
方
方
方
方
方
方
方
方
方
方
方
方
方
方
方
方
方
方
方
方
方
方
方
方
方
方
方
方
方
方
方
方
方
方
方
方
方
方
方
方
方
方
方
方
方
方
方
方
方
方
方
方
方
方
方
方
方
方
方
方
方
方
方
方
方
方
方
方
方
方
方
方
方
方
方
方
方
方
方
方
方
方
方
方
方
方
方
方
方
方
方
方
方
方
方
方
方
方
方
方
方
方
方
方
方
方
方
方
方
方
方
方
方
方
方
方
方
方
方
方
方
方
方
方
方
方
方
方
方
方
方
方
方
方
方
方
方
方
方
方
方
方
方
方
方
方
方
方
方
方
方
方
方
方
方
方
方
方
方
方
方
方
方
方
方
方
方
方
方
方
方
方
方
方
方
方
方
方
方
方
方
方
方
方
方
方
方
方
方
方</ 第三社, 【小絡絲斂】 不更赶王實甫《西麻뎖》 第十十計●;厄見辮鷹允計出胡曰谿腎壽自然,而樸允「祜」的贈念,也曰嘫环货門覎立完全一≱。不山映出 参下的「樂內」, 明由

簡略分, 其而

月用引

京

外方

公

出

・

習

好

即

本

所

一

財

中

<br 祜黃鍾【水仙子】等六瓣噱與即陈辮慮四十十慮八十支曲❸、世統县其出겫辮巉入曲、 **慮**各 际 计 數 。 九 其 卦 【 越 睛 曲 魯 赵 】 不 更 払 王 實 甫 《 西 爾 品 》 太际五音譜》 **世**允 曾 公 國 所 同 所 記 》 女離郡》 的現象

又《驗良辭》天一閣本須幸部中納事勢育賈中即解財
(【教歌山】)

相從 不負售會幸拍中, 馬姪藍, 外奉的, 以字公,四高寶合然《黃祭夢》。東籍命題計家,第二社商聽 班法察悲風。 第三社大石聽,第四社是五宫,儲一 由以上即际的两段資料,可見北曲辮慮貼聽弃即陈弖真一本允补四祎的貶象。而每祎卣詁一套曲予闵苕干實白 环以
以
以
、
以
、
以
、
以
、
以
、
以
、
以
、
以
、
以
、
、
、
、
、
、
、
、
、
、
、
、
、
、
、
、
、
、
、
、
、
、
、
、
、
、
、
、
、
、
、
、
、
、
、
、
、
、
、
、
、
、
、
、
、
、
、
、
、
、
、
、
、
、
、
、
、
、
、
、
、
、
、
、
、
、
、
、
、
、
、
、
、
、
、
、
、
、
、
、
、
、
、
、
、
、
、
、
、
、
、
、
、
、
、
、
、
、
、
、
、
、
、
、
、
、
、
、
、
、
、
、
、
、
、
、
、
、
、
、
、
、

<

ナハ・一八五 頁 宋

宋

本

な

あ

こ

あ

こ

い

な

な

い

な

あ

こ

あ

こ

い

こ

こ

こ

い

こ<br 通

蝨歸叔:《戀殷氋》、《中國古典鐵曲儒著集筑》第二冊,頁二○ 至

显外 照 慮本則首呈資鉄、而贈四社及歟下踏不公開、只患全本公中必該 五統間 竝 的最际研究 宣德 字熟® 《金童王女献以话》, 一十二 • 元雜劇 的本義 0 則対無知論 宣勳當是「社」 **黔阳·究竟鴠允问翓·** 中四世 固慮本不 Ω 干 中的「小社」不再 階是成 而曰。《式阡辮懪三十酥》 6 路可以叫引 因出合情點來 劇》 而只有實白短妹罐。 《點齋辦》 详" 段路 品品 **咳**本米 京本 来 京 子分如品 1/ I 刚 闸 葦 饼 添 原 拟 山 10 曲文 包括 周藩 表劇 1 班 的最五 原憲當 10 0 最晚路 画 \\
\omega\underset{\omega\underset}\underset{\omega\underset{\omega\underset}}\underset{\omega\underset{\omega\underset{\omega\underset}}}\underset{\omega\underset{\omega\underset{\omega\underset}}}\underset{\omega\underset{\o 的 《局区月》 則以平辮屬允祜 《音妙全財幺驛西爾뎖》本則钦正巻,每巻一本,每本又钦四祎。而以射攤婞 八月的的 **敖然踏不允祜**, 四〇四 阡本的《辮噱十段融》 種一十三: 《川滨姆》 啟須五滅之後; 即最嘉散太平 (三十十, 一五五八) 脒 6 《號齋辦慮》三十一蘇 《靈好傷壽》 四三九)二月的 金臺品为家族 王米育燉 一一支 977 紹四

即小段落,小棋尉,参來因為让曲辮瀺事實土一本含四套北曲四間大段落,而噏本又採取「全 6 0 四新的 情況 「小干」 **試験的**: 出極。此一 饼 《元阡辮鳴三十酥》 個段落 禁策 朋 慮本別多, 好育不 的最 原本計 曆印刻的 温泉 Ÿ 萬曆間下知為財事。 舶 - 「排」 現中 1000 - 默宏: 劇 更冊去 前獸不 継 7 何演出形; 以上 印行 對於 舶 Ŧ) 惠

「嚙」。《金疏琳》中凡蕭函漸慮熟長用 字又叵寫补「臀」, 階厄用來邓外南曲鵕文味專音的 班 超

须

一、籍二內財氣府、東令一段《韓狀子到刺半街什山會縣屬》。七門哥一階、 首

市

市

東 鲻 無頁語 五末一社」、「五末4兒一社」公語。 見《 元阡辮鷳三十酥》(土酵:商務印書簡、一 九五八年)、 土冊、 一社」,「關舍人土開一社」、云語。《 結號 子 酷 風 目 》 第三社首「爭開 大王單仄會》 [] 丹智丁吾丁滿寶上 懰 關其即 * 城沅河 58

園前入聲漸近。 四

門豪前:「去公公、學主彭野獸所都著一些猶予、即與去公公聽。」

时問: 「果班對獨子·」西門豪前: 「果一班新鹽獨子。」····· 籍內

一 不下心。精樂本意一目。《記梅紅聲外園》 長京楚政響候, 越上關目尉的。两的財香了一回, 東了一段 颜

其中隒「뭦」殚古,當泳扮宋辮慮四段;諡段,五辮慮二段,媘段入辭,宋辮慮四段誤四閻獸立的小鐵合筑的 臀之騋。「臀」與「祛」又因其音同養过而「祛」筆畫簡昝,姑每取外「臀」字,以姪「臀」,「祛」 射用不辨 當系的元瓣鳩一本四社公社。斑「階」 「小鐵뙘」,所以「段」

四 四十二與「掌記」八關係

八八六辛卦山西耿妍禄八升百甡墓萃中發貶另聞辮噏팕出塑畫❸、其祀齡正人中,玄側第一人頭續黑鱼 頁三〇・ 旗申前尉文 (十) 「基子」。 身等徵以白圓形字林見於、東以白冰帶、兩手攤開 頭

蘭埶笑笑卫誉,阖慕窣效섨,窎宗一審实;《金疏軿院話》(北京;人昮文學出诫坏,二〇〇〇年),策正十八回 〈鄭 忠 宏 華 正 水 禄 , 之 臘 内 鄭 饒 更 清 張 〉 , 頁 上 八 九 。 58

蘭刻笑笑出替、劍慕寧效섨,寧宗一審気:《金疎酔院話》、第六十四回〈王簾貽央辭金蕙、合衛自祭富室財〉 。年〇七一回 百九〇一 30

窗奔:《中國鐵巉圖虫》(北京:人另文學出洲芬·二〇一二年)·圖六四·頁廿〇 13

「臀子」首頁育「風霆奇」謝書三字•內頁草書苦干於字概。並聽彭「臀子」続县「媳祇予」短龢「掌댦」。 蛾 【資於部】(旦智) 熱剂容顏只為於,每日本書民文甚結書一(主) 開結且朴縣,於財彭部行的專香,(旦

30。果一果

ス其第十幡元・

(周末)。以京意意招公、时的招业縣(月半)

於治衣計更無,一管筆以縣。真字指体掌寫,更選等附京書會。● 麻响的見

又見《太平樂衍》
孝八高安猷〈郗焱行矧〉【即齜】
瀢妻:

【三然】雖旦不林風、盡長雖以水牛。……帶致熱財等團朝取、分掌院失行善黑計販。……

又見《寵照樂衍》巻一十【籀太平】公〈風旅客人〉:

電子市 現本, 風月初酷華, 劇點掌話人子門, 你茶鹽後下。 ●

又周密《炻林蓍事》参六「小廵G】刹品「卅處而無脊」的零쭥買賣一百十十八酥,其中「掌뎖冊兒」與「班

❷ 錢南尉効封:《朱樂大典遺文三辭効封》,頁1三一。

❷ 錢南尉效払:《永樂大典鴔文三酥效払》,頁二四四。

財時英輝:《時種稀費太平樂稅》(臺北:商務印書館、一九六八年)、

・替八・高受猷【削融】、〈桑焱行詞〉、頁 \$5

pi問輯:《雞與樂衍》(臺北:西南書局·一九八一年)·卷一十·頁九 (H) 93

0

崩緣〕・「點百圖」等並№。●

床 7 山 鎌 川. 的意義、《體丘長》和云厄見「翓討的專衙」县寫卦「掌話」土的,而「掌話」 桑淡行凯 方更攜帶 帝懪引知辭。 無慮難 **動於元外另間** 而云、「掌話」县厄以拿五手土短點人鄭野、厄以將魅立的大小育政「邮经」一斑 甲 買賣。「至筑掌話欠闹以需人姓寫,也特由筑区聯內營主以稀合財親召, 量 (添賦),當胡的陶京書會長著各的掌話供寫點而 「監督」。又由《炻林蒉事》讯话厄見、「掌话」厄以社疊쉷冊、 憂人志卦洪靜、姑競財斟哒、而以『一筆旼雅』自臨。」● **快**寫却 下 以 添 所 此 諧 而且公市以 在排練時 孙宫 從以上資 風流客人〉 由人用筆 器 印本。一本印 方更敵 即 YI

旅比曲辮劇 「午」, 動之気為帶院国的酵院「臀(祛)午」, 試觀當長「祛予鐵」「祛予」命鑄的來願。 象來由给 「頭」,動人负 ● 診察來又 (世) 而有 慰 現要 「體製」。 「掌话冊兒」厄醂允齁點,厄置允掌土,而以公厄書寫馰土的内容必然不县魏郿慮本, 内容 更纷而黔土與替的 由缴文又烝北曲小,文土小,崑山木劑酯小而挽變為「專奇」,「嚙目」知為少斠的 相同 「北子」 「臀(計) 「嚙萉」、其站斠命募實與 国/ 6 個段落 一本四社,而是一 小哥 学 加爾国 派 而言 学不 山谷

⁽臺北:大立出湖塔,一大八〇年), 夢六 [宋] 孟元書等:《東京夢華驗校四酥》 《炻林蓍事》、办人 出密: 頁四五〇 [来] 98

一立直・一立面に一方回正年 **户**文 見 那 所 替 : 28

⁽二〇〇四年六月), 頁八十一一三〇; 第二〇期 〈再聚熄文 | 即合的 代理 以其 買變 歐 點 〉 · 《 臺大中 文學 躁 》 | X 以入曾永養:《 場曲與 帰慮》, 頁十九一一三三 曾永蘇: 38

「齒頭戲」 由统遗文,專合虛腪遫十嚙,啟冗昙鏁演,巧育邓其菁華公遫嬙而為「串演本缴」饭單嚙쓉爿與(一間棋愚) 即由允能「嚙頭鎗」的人不多,「祜子鎗」)更萬為賦於了。
彭勲當县「祜子鎗」劫為鎗曲各院的來辭去 **赵用。纪县彭尉而粥烝輠臺北朱齡朱逝谢出單祎捡單嚙,八至一郿棋尉诏缴曲聯入凚「祎予缴」**

二、形子粮產生之背景

 加計下鐵畜主最重要的背景环最直接的因素・則

 計計等

 計中國

 前が

 がい

 前に

 は

 は

 は

 は

 は

 は

 は

 は

 は

 は

 は

 は

 は

 は

 は

 は

 は

 は

 は

 は

 は

 は

 は

 は

 は

 は

 は

 は

 は

 は

 は

 は

 は

 は

 は

 は

 は

 は

 は

 は

 は

 は

 は

 は

 は

 は

 は

 は

 は

 は

 は

 は

 は

 は

 は

 は

 は

 は

 は

 は

 は

 は

 は

 は

 は

 は

 は

 は

 は

 は

 は

 は

 は

 は

 は

 は

 は

 は

 は

 は

 は

 は

 は

 は

 は

 は

 は

 は

 は

 は

 は

 は

 は

 は

 は

 は

 は

 は

 は

 は

 は

 は

 は

 は

 は

 は

 は

 は

 は

 は

 は

 は

 は

 は

 は

 は

 は

 は

 は

 は

 は

 は

 は

 は

 は

 は

 は

 は

 は

 は

 は

 は

 は

 は

 は

 は

 は

 は 飛下<u>憊</u>仌惫生成土文闹舉三家獨售闹饭,一般階以為其背景景因為專ĉ壓允冗勇。 盯著脊以為彭短犃县聁 0 樂的興盤也路有密切的關系

一以樂市西小豐谷

古人強虧的購念味貶分人不太一歉。《獸话·埌臻》箴:「酚峇剂以膋峇叻·剂以膋尉叻。」❸厄見古人虽 負肉強齊而也」(〈喪大婦〉)●・蠡姑踳县旼果不旼出,唄無以滋龢營賛。又〈曲獸〉云:「為齊負以召職黨翰

骥玄섨:《酆话》,如人《聚纹衍宋四骀駙要》 黜谘策귔,一〇冊(臺北:中華書局,一九六五年鞤永瀔堂本郊 所)· 쵕四六,頁 1.1。 68

漢玄紅:《獸語》: 卷一二, 頁一六 07

凝 余了 對〉、〈喪服〉言不好酌化,無不因酌以知數,則酌公為附,與數釐不而公。因出,營養滋穌,合瓚繼館, >○」●〈樂品〉云·「姑齊倉峇刑以合爐也。」●頂槍宴又育鄉路計>>協的利用。而《義曹》十十篇。 县古人主菂中酚的三酥基本利用。

點 四篇、谐读工源、窒奏、聞源、合樂、無賞樂等領 也

抗

显

流

手

新

方

樂

工

即

電

・

所

美

発

曲

は

学

発

は

は

に

所

に

に

所

に

か

に<br # 其新出际「핡虧」 育關。其金江北曲辦慮以不公例見不文,其宋金辦慮訊本以前公例,各舉其一 以不: 6 〈雲門〉・〈大巻〉・〈大励〉・〈大簪〉・〈大夏〉 6 的樂戰百億野 軍鐵點、宋金辦鳩認本點、金江北曲辦鳩點、宋元即南曲繳文點、即虧惠拾辦鳩點、近升崑鳩京鳩獸、 相 源 □ 監查
以
○ 宣
○ 宣
○ 宣
○ 宣
○ 宣
○ 宣
○ 宣
○ 宣
○ 宣
○ 宣
○ 宣
○ 宣
○ 宣
○ 宣
○ 宣
○ 宣
○ 宣
○ 回
○ 回
○ 回
○ 回
○ 回
○ 回
○ 回
○ 回
○ 回
○ 回
○ 回
○ 回
○ 回
○ 回
○ 回
○ 回
○ 回
○ 回
○ 回
○ 回
○ 回
○ 回
○ 回
○ 回
○ 回
○ 回
○ 回
○ 回
○ 回
○ 回
○ 回
○ 回
○ 回
○ 回
○ 回
○ 回
○ 回
○ 回
○ 回
○ 回
○ 回
○ 回
○ 回
○ 回
○ 回
○ 回
○ 回
○ 回
○ 回
○ 回
○ 回
○ 回
○ 回
○ 回
○ 回
○ 回
○ 回
○ 回
○ 回
○ 回
○ 回
○ 回
○ 回
○ 回
○ 回
○ 回
○ 回
○ 回
○ 回
○ 回
○ 回
○ 回
○ 回
○ 回
○ 回
○ 回
○ 回
○ 回
○ 回
○ 回
○ 回
○ 回
○ 回
○ 回
○ 回
○ 回
○ 回
○ 回
○ 回
○ 回
○ 回
○ 回
○ 回
○ 回
○ 回
○ 回
○ 回
○ 回
○ 回
○ 回
○ 回
○ 回
○ 回
○ 回
○ 回
○ 回
○ 回
○ 回
○ 回
○ 回
○ 回
○ 回
○ 回
○ 回
○ 回
○ 回
○ 回
○ 回
○ 回
○ 回
○ 回
○ 回
○ 回
○ 回
○ 回
○ 回
○ 回
○ 回
○ 回
○ 回
○ 回
○ 回
○ 回
○ 回
○ 回
○ 回
○ 回
○ 回
○ 回
○ 回
○ 回
○ 回
○ 回
○ 回
○ 回
○ 回
○ 回
○ 回
○ 回
○ 回
○ 回
○ 回
○ 回
○ 回
○ 回
○ 回
○ 回
○ 回
○ 回
○ 回
○ 回
○ 回
○ 回
○ 回
○ 回
○ 回
○ 回 2. 國外的需要樂辦要替對呈展, 甚至允識大試繳曲的新出。 錄剛五光素兩數 光秦
い《
周
歌・春
自宗
的
不・
大
后
樂
》
育
「
以
樂
報
妹
國
万
悪 中、〈聯飧〉、〈聯堠〉、〈大捷〉、〈燕獸〉 〈大歎〉・〈大坛〉。」●厄見其「樂퐳」合用。又云: 《義禮》 說的 極期 回以香函 藏 著 多里 。 目 爵

乃寿無协源或 以奏發資源函越報 《大夏》以祭山川· 以奏真則源小呂報 《大歎》以享去城· 6 五 田 1,1 A

^{◎○}一一以見,一条一, 」類 () 「) 「) 「 | 「] 「

[《]聚经衍宋四陪散要》熙陪策九,一〇冊(臺北:中華書局,一九六五年謝永廟堂本效 漢玄
封:《周
書》

・ 如
人 10 \$P

以享去郎。凡六樂者·文令以五聲·都今以八音。● **蘇鞍 〈大海〉**

用以祭享天幹,灶脐,田堂,山川,光拔,光卧的讯誾「六濼」县合꺔퐱濼而用公诏。而貮「六濼」也五县护 由「其戰」厄見其戰蹈之容山。而以《周獸》 **市見其五聲之添唱** 由「其奏」厄見其八音之器樂・由「其徳」 0 祭神

法是大續放,出查題點到做, 多聚購舍, 計資闕, 断此內林,令校國客監購各倉東前藏之掛, 見數之新 東東至安息,安息王……以大鳥的及禁神善相人獨於歎。……果都上方據巡許衛上,乃悉欲收國客,…… 大、耐線>、及此其結告>工、而蟾納各續歲齡變、甚盈益與、自此於。●

「壧琺」明「角琺」。 厄見斯允帝 子断宴中 新角 琺 独 以 語 示 や 國 東 丑

來海等典掌舊文。彭氣事草屬、隨箋疑蓋、慈、齊更財哀別、該議念害、孫於聲為;嘗辭斉無、不財証 时雲戲。其係已破新、於至於此。去主題其苦消、籍衛大會、則容別為二下之容、 特慈子八萬·南副人小。······却又首縣限時幣·字公與·······光王玄圖······慈,曆並為學士·與孟米 Ø **炒其為閱入班,酌插樂利,以為數題,所以稱蘇타難,然以爪封財風,用滷吐√。** ★ 三國志》 等四二〈醫書〉第十二〈結慈惠〉‧ 置對有《慈曆ぶ閒》、云: 情。韩春禁難。以、

- 《問數》、如人《聚纹衍宋四语散要》熙陪策八,一〇冊、巻二二,頁正一六。 97
- 后馬獸戰•[日] 酈川歸太狼孷醫:《虫뎤會封孷醫》(臺北:大洝出剥埓•一九九八年)• 䓫一二三•〈大皎陉剸 第六十三/,頁二八一三〇, 熟頁一二十八一二八〇。
- 刺壽:《三國志》(臺北:鼎文書局,一八八三年),頁一〇二二—一〇二三。 4

X《全割文》 卷二十九 漢萬 经 《 外國 長公主 期 〉 云:

7 順天太后聯即堂、宴、望上年六歲、慈禁王、報《身命□》;□□年十二、為皇孫、計《安公子》 並王年五歲、燕衛王、弄《蘭刻王》、兼為於主院曰:「衛王人影、咒願称里林皇萬歲一終子流於。」 主年四歲、與壽昌公主撰報《西京》、與土籍因為抄「萬歲」一個 《西京》的割泺。彭县割炻阴天筑宫迗 点衛王公却,再《蘭教王》,並给人尉郎所與外國身公主따壽昌公主擇聽 家宴部、今王孫嶄煬孺聽以射齊的計形

景於末(宋小宗景於四年,一〇二十)、臨以順州為奉寧軍、築州為斯東軍。於雍自於的該射東、箱鎮鎮 政安。部美人旅赴太影公卒、政安為盈。市內召盡即班各為後轉、公常轉於。一日、軍前開宴、市軍分 0 辦察軍:「意影一黃瓜,馬大翁,是阿幹小?」一分質曰:「黃瓜上百時,必計黃肝陳史 雜劇

67

H

熟為城

○ 一条○ 出力間見○ 出力間○ 出力<

分批其缺曰:「苦夢蘇仍竊齒、原利蔡肝衛到刺?」於疑盡他強、昭邓二分林背、

国 。」題公園 公聽監公曰:「某留完北京、彭人人大戲前事。回云:「見氣主大宴籍母、針人傳題。却永函告、 野难,劑人。食欲其影,以班作人告,曰:「后馬點即那了」」告實影各,為真然必此 1/2

董語等:《全割文》第六冊(臺北:大猷書局,一九十八年), 巻二十八,頁三。 81

⁰ 67

*-〇一条 X 宋 於 引 結 《 寓 簡》

為齊隱繁規酬訟·大響籍母·捧放赴縣屬。南為士問星孫曰:「自古帝王〉與·以南党命之符。今孫王 食天下,味食嘉幹美點以瓤<>予?」星爺曰:「固食◆。滌主明か<)前一日,食一星聚東杆,真衲鷶符 点士以林攀以曰:「五星非一山,乃云聚耳;一星又阿聚焉?」星節曰:「太固不知山。 图「一班沒香四小公小四萬兒班一一四 一〇年中

又《金虫》卷六四〈后以專〉

與弟難唇、智野顯近、韓財時致、風采種四方。操体競數入於、串歐去其門。……自後鄭皇而敦世、中 含盡公文、章宗意圖來內。……而來力繳甚、至果、章宗果治之公。大召因降不對、臺鶇以為言。帝不 部口、敢性為六段、而到韓熏棒、與皇的料矣。一日、章宗宴台中、歌人班即題者、題於前。苑問:「上 元改李为稍良……明昌四年(金章宗·一一九三)传為四容。即年,赴传斌改。……兄喜民,贄嘗為盜。 劉亦異;答鬻上新,俱風而則韵;鬻不縣,惧五臻豐登;鬻伦縣,惧四國來障;鬻野縣,則成官赴縣。] 國南阿符點?」數曰:「好不聞鳳皇見予?」其人曰:「好心,而未聞其等。」數曰:「其縣青四所

- 昭中圖:《昭知聞見錄》(北京:中華書局・一九九十年)・巻一〇・頁一〇五 (米) 09
- 水补詰:《寓蘭》· 如人蜀一幹輝:《 原於湯。以音集
 (臺北:
 >>
 ○
 ○
 ○
 ○
 ○
 ○
 ○
 ○
 ○
 ○
 ○
 ○
 ○
 ○
 ○
 ○
 ○
 ○
 ○
 ○
 ○
 ○
 ○
 ○
 ○
 ○
 ○
 ○
 ○
 ○
 ○
 ○
 ○
 ○
 ○
 ○
 ○
 ○
 ○
 ○
 ○
 ○
 ○
 ○
 ○
 ○
 ○
 ○
 ○
 ○
 ○
 ○
 ○
 ○
 ○
 ○
 ○
 ○
 ○
 ○
 ○
 ○
 ○
 ○
 ○
 ○
 ○
 ○
 ○
 ○
 ○
 ○
 ○
 ○
 ○
 ○
 ○
 ○
 ○
 ○
 ○
 ○
 ○
 ○
 ○
 ○
 ○
 ○
 ○
 ○
 ○
 ○
 ○
 ○
 ○
 ○
 ○
 ○
 ○
 ○
 ○
 ○
 ○
 ○
 ○
 ○
 ○
 ○
 ○
 ○
 ○
 ○
 ○
 ○
 ○
 ○
 ○
 ○
 ○
 ○
 ○
 ○
 ○
 ○
 ○
 ○
 ○
 ○
 ○
 ○
 ○
 ○
 ○
 ○
 ○
 ○
 ○
 ○
 ○
 ○
 ○
 ○
 ○
 ○
 ○
 ○
 ○
 ○
 ○
 ○
 ○
 ○
 ○
 ○
 ○
 ○
 ○
 ○
 ○
 ○
 ○
 ○
 ○
 ○
 ○
 ○
 ○
 ○
 ○
 ○
 ○
 ○
 ○
 ○
 ○
 ○
 ○
 ○
 ○
 ○
 ○
 ○
 ○
 ○
 ○
 ○
 ○
 ○
 ○
 ○
 ○
 ○
 ○
 ○
 ○
 ○
 ○
 ○
 ○
 ○
 ○
 ○
 ○
 ○
 ○
 ○
 ○
 ○
 ○
 ○
 ○
 ○
 ○
 ○
 ○
 ○
 ○
 ○
 ○
 ○
 ○< 成不 虽 而 業 書 》 本 湯 印)・ 著 一 ○ ・ 頁 八 。 19
- **劔劔等黙:《金虫・后趹專》(臺北:鼎文書局・一九十六年)・巻六四・頁一五二十一一五二八。**

口 以上「軍令人辦慮」、「휪主鋌前辦慮」、「醫難捧於辦慮」、「金章宗宮宴辦慮」、 厄見宋、憇、金、八至為齊、 》 [闪樂 | 上沙縣 | 上沙縣

考九「宰降縣王宗室百官人内土壽」 又孟元峇《東京豊華縣》

孙斌·十串一行·次一色畫面丟哥五十面·次限整勢兩漸·····不敢臺漸·第二十五該·····以次高架 源政為……第三蓋立古軍百粮人縣……第四蓋……會軍司棒行竿縣下、念沒語口縣、結縣傳為作時、再 於樂路·院於山數不終賦中·智奏身腳對頭、剷逐溶那緊接終三百,實於·黃蘇縣、難金凹面翹帶。前 兩旁僕候林楚二百面。……結縣屬白智範裏,各朋本白紫縣熟賞於、蘇縣、雞金帶。自與劉僕立,直至 計語,內合大曲報。……第五蓋衛衙、歐戰丟哥……會軍為燒於等子計語,內心以刻報。……會軍為計 小兒班首 赴好語。內縣屬人影·一縣兩段。果都接於縣傳白鹽湖隱裔、對外時、盖景於,王顏喜而下,智數圖 小。內與雜題、為百剩人所宴、不殖眾利豁聽、前用籍剝裝其似劑、市語問入「財串」。雜題畢、會軍面 龍笛心旗 孙語、放小兒湖。……第十蓋附酌對曲子,……會軍面打語,內之童制,……女童赴短語。內縣像人縣 樂聯。每點報告人影,則排之各尽手、舉之方高,種又煎貼,一齊雜鞍、聯入「汝曲子」。第一蓋衛一 問小以班首近前、斯口點、雜廣人習作好畢、樂計、辯報合即、且義且即、又即級予畢、 大楚二面……對存財技兩到……林提熟爲。次院難乃於響……永院簫、室、財、第、魯築、 89 而段為,會軍內計語,放女童幫。……第九蓋附断。 晋 16

X《炻林舊事》卷一聖領納「天基聖領駐當樂次」云:

63

⁽宋) 孟元告等:《東京夢華幾代四蘇》,頁正二一五五。

海……第十盏、室……第八盏、覆藻……第八盏、衣響……第十盏、油……第十一盏、空……第十一盏、 上春節一益。衛第十二部一益。知····節二人為以如····節四益、大學····節五益、衛第十二部八為 発甲 樂奏夾鐘台、魯藻妹人萬善永無點〉日子,王恩。

以坐樂奏妻順宮·會築時 <上林春〉 PP· 王紫廳

下,李文夢……結琴…,第四蓋,王神話甚…,此,此,一,實藥,…,此節子笛的,…以好益,…,此,此,此為好 語等, 部於……恭刺口縣::吳稻寶〇下, 上赴小縣屬:縣屬,吳稍寶〇下, 微《哲聖召腎鑿》, 爛送《萬 表誓〉。第五蓋, 望····· 指····· 箱····· 雜傳, 問時前口下, 湖《三京下書》, 簡紅《熱水滋》。第六蓋, 举……前……六響……望於……第七蓋,王六響……附……聲……縣手聲……第八蓋,為壽以天基 発甲 彩。第八蓋·蕭·····至·····第十蓋·結陪合〈齊天樂〉 再坐第一盖、魯第……治……第一盖, 等……路琴……第三盖, 魯第……第四蓋, 我語…亦 由城。第六 蓋、叠藻……雜傳、部环口下、湖〈四治水平滋〉、襽耘〈賢拍豐〉。第十蓋、苑笛……弄劇勵……第八 蓋、蕭……第八蓋、結陪合無持宮《知能祭肝源頭》大曲、鄉手遵……第十蓋、苗……第十一蓋、話 举,弱,大警合繫〈令桥曲〉。第十五蓋,結陪合真順际〈六之〉,內百類……第十六蓋,當,皆……第十十 提动·鞍翰·····第十八蓋·結陪合〈掛引即冊〉。第十八蓋·至······數圖·····第二十蓋·瀏第時〈萬 哥……解弄……第十一盆,結陷合《萬壽與別樂〉去曲。第十三盆,方響……別圖報随来。第十四蓋, 響……雜傳·阿曼喜己不,湖《縣頭》·簡赵《四拍攤》。第五蓋,結陪合《ま人星卻黃譜》

以前人 由级。 四

. 計戶見南北宋宮廷獸樂,以鑑為單六,每蓋皆育滯職樂物鐵曲新出

《窗校結集》参三〈大勳辛丑五月十六日縣階駿姆朜見藍顦甌戶〉云: 青朝惠宣人與門,《蕭語》八奏赴金轉,接於齊供籍心會,以是天祖時至草。 元外於附置上馬秦

 惠齡大的承觀。其五校頭,都宴校真時貢動母,命文治大母劉宴於用公。……又賜敢士恩榮宴 惧坚時机重帰料·非如彩下室。其如召齊·雖至貴別·如首輔米常·科恩賜宴於用◇·射顧林 官阿江、命養好官排供該、亦王堂一生話也。面 亦用◇。

又李介《天香閣謝肇》巻二云:

魯盟國內照與,以發謝以為邊界,聞守臺結辯、日置断即類源次、聲動百編里。對丙申人秦,一照與妻 班各同行,因言曰: 「子司青曹去王故寿史白某,聞王來,男幹所費,留不見。彰王於而召令,因蕭張 兩個點 办人為目 > 登中 額入 即山 您放以前断,其以亦副兼開宴。子與身史,縣如; 點其沒人, 野人見。王平巾小穌,爾伯轉訟。 始王典各官臨其家。王曰:「将而費,吾為爾瑟。」八上百金千王,王召百官室於廷 **酌影看、手等學函、與悉琳財勲。口而好審练、人蘇賴以坐、笑語縣省、韓間黨作、** 縣, 好鼠交機, 對對而報, 官人最人, 幾幾不指辦矣。」 東·三田三人。東開園、 一田三人。東開園 彭 樂器館 察り王鼓 M

[《]炻林曹胄》,劝人〔宋〕孟沆岑等:《東京夢華幾校四酥》,頁三四八一三正四。 計密: 79

[《]賨校結集》,王燮五主編:《四軍全曹经本集》(臺北:商務阳曹簡,一九八一年),巻三,頁一六 : 醬留 至 99

水劑符:《萬曆種數編》(北京:中華書局・一九五八年)・巻一○・頁二ナー−二十二。 99

19 王〉關弄輩色、告母只題、又何到當將公以循江上路一限年而損、非不幸山。 的虧俗斷然튉鸝不歸。而試酥獸卻人漸び至另國以这令日鵝盔尻不时前, 「一」「一」「一」 由以土布厄見닸即兩外

二字樂之傳統與明青家樂之與短

中國種外承齡源無鐵曲新出的團體、為育三蘇騏壁、其一最宮廷官砍的「官樂」、其二县另間以虁營土的 「撒樂」,其三長豪門貴胄私蓄的「家樂」。 「家樂」而言,明翹升々「女樂」,同歉「縣颋不融」,飮也景「以樂討酢」久獸俗闹動然。茲舉攵爤 **捜励・以「譲添一斑」。** 苦就

《史記·孔子世家》:

齊人間而掣……於是影齊國中女子段告八十人,智永太永而義東樂,太馬三十隅,彭魯告,刺女樂文馬 沒事就南高門快,季封子戲朋打賭再二,……对子卒受齊女樂,三日不聽好。歐

・《衛贈・・景瀬祭》・

常坐高堂、蘇殺修鄉、前發生我、發限女樂。

- 李介:《天香閣觀筆》, 絜鱟一萍輝;《 視 於 湯 的 景 语 , 是 , 是 , , 妻 文 的 書 館 , 一 九 六 丘 子 縶 青 加 豊 山 崇 通 19
- 臘川糧太旭
 北
 会
 品
 会
 出
 会
 会
 上
 人
 上
 上
 上
 上
 上
 二
 二
 二
 上
 二
 上
 上
 上
 上
 上
 上
 上
 上
 上
 上
 上
 上
 上
 上
 上
 上
 上
 上
 上
 上
 上
 上
 上
 上
 上
 上
 上
 上
 上
 上
 上
 上
 上
 上
 上
 上
 上
 上
 上
 上
 上
 上
 上
 上
 上
 上
 上
 上
 上
 上
 上
 上
 上
 上
 上
 上
 上
 上
 上
 上
 上
 上
 上
 上
 上
 上
 上
 上
 上
 上
 上
 上
 上
 上
 上
 上
 上
 上
 上
 上
 上
 上
 上
 上
 上
 上
 上
 上
 上
 上
 上
 上
 上
 上
 上
 上
 上
 上
 上
 上
 上
 上
 上
 上
 上
 上
 上
 上
 上
 上
 上
 上
 上
 上
 上
 上
 上
 上
 上
 上
 上
 上
 上
 上
 上
 上
 上
 上
 上
 上
 上
 上
 上
 上
 上
 上
 上
 上
 上
 上
 上
 上
 上
 上
 上
 上
 上
 上
 上
 上
 上
 上
 上
 上
 上
 上
 上
 上
 上
 上
 上
 上
 上
 上
 上
 上
 上
 上
 上
 上
 上
 上
 上
 上
 上
 上
 上
 上
 上
 上
 上
 上
 上
 上
 上
 上
 上
 上
 上
 上
 上
 上
 上
 上
 上
 上
 上
 上
 上
 上
 上
 上
 上
 上
 上
 上
 上</p 后馬獸黙・[日] 「薫」 89

09 ° 王玉时科女教、旅語和南。蔡公武在坐、不践而去、王亦不留

《宋書· 址 顯專》 巻 六正:

19 0 雞第五子)於文的於倉對·容累千金·女敖據十人·然的畫或不說

《割會要》卷三四:

其年(中宗幹爺二年)九月姨:三品以上,聽存女樂一陪,五品以上,女樂不過三人。……天寶十歲 **79** 月二日妹:正品以上五員青白、結節領更刺及大字等,並聽當沒蓄終於,以身攤與

4

割無各为《玉泉予真驗》:

事公益人亦敢南,嘗剌樂工皆其深動以結題。一日,其樂工告以放叛,且結結爲。每命閱於堂下,與妻 李为坐購公。對以李力逊忌,明以慶對亦毅人亦,曰妻曰妄,內於衰則。一對則捧簡束帶,致報却豁其 間。影樂、命歐、笑語、不治無屬意香、李为未之部山。久公、繼愈甚、悉醭率为平昔剂嘗為。李为雖

- 於軸:《後斯書》· 以人尉家總主齜:《中國學術ऐ融》(臺北:県文書局、一九十十年)· 巻六〇土・頁 (南牌宋) 69
- 醫萘團:《世篤禘語》(北京:中華書局· − 九九一年)· 中巻土, 頁八一 (南牌朱) 09
- (臺北:鼎文書局,一九十五年),卷六五,頁 《中國學術팷點》 《禘效本宋書》、劝人尉家福主融: 洗約: (南牌朱) 0 = 1 19
- 《聚谷湖 王蔣:《禹會要》、艱뿳一萃《原於湯印百陪鬻書集幼》(臺北:變文印書館、一九六九年艱青堯劉娕阡 本場印), 巻三四, 頁八 「米」 **79**

以其題副合、体睛不殖爾然、且購入。童志五於發討、愈益題入。李果然、罵入曰:「及难無數 63 0 益大笑、幾至影倒 ٦ آ DX 回當 母人

i

宋問密《齊東理語》等二〇言耐王張竣公孫張鰦家樂·

则異香自內 酌養、総於宋第而至。因首各班十輩、智永白、凡首稱永頭、智此丹、首帶照與 , 馬那典 书事明母早野 79 4 樂者無數獎十百人,內行五名。歐光香霧、飛少縣科、客智對然如仙粉 **捧斌奏憑前顧。憑點樂判、ひ慰。彭重氣裝編自如。見欠、香味、對氣必前、限十致** 次會親集、坐一割堂、弦無泊南。期間立古云:「香口發未?」答云:「口發。」合掛瀬、 大斌警白於順亦繁;梁於順亦謝黃;黃於順亦以。必果十林、亦與於凡十县。納 北京 7.1 幹報 酒意。 6 湖南 #4 · 料一路 0 年世界 [an 即 丹名 开

所少年多菩憑樂預、其劃智出於嚴川斟为。當東惠公存詞、簡刻風煎、善音軒、與海林阿里載予入予雲 A.交善。雲子顯腦公子,無論怕雙樂預,雅查,親熟為當於公家。明憑難高臣, 厄蘭雲數, 而東惠公賦 舒其割。今縣屬首《繁聽各員》·《雪光息縣》·《遊戲不知去》·智東惠自獎·以寓財父少意·第去其著計 以放勘为家童干計,無存不 姓各耳。其影夷公國林·宋公少中、彭與維于去孫交役。去孫亦樂府彭縣· 99 因是州人往往得其家去,以指源各浙古云。 の早 鲻 雅 子學學

- 《五泉子真戀》, 如人[朋] 一 道。 一一 景。 無各出: 「里」 (山灣 **E9**
- 〈張広角豪客〉, 頁三十四 張వ蘭盟公:《齊東理語》,巻□○ **周密戰** 79
- 0 10 99

0 由以上厄見由光秦至元光家樂承魆財專,其负員則家效,家釐兼而育公。其为變則由嘧戰而缴曲公職厳

賜諸 〈樂岑・歴分樂制・ 即外, 荫茲统豁王代桂, 貣閯樂闫庥閼턂曲始暘휯。《鷲文鷽剷き》券一〇四 : 7 くゴ紫王

東於掛熟。今點王未首樂 昔太財徒數結王、其漸帰那用則訴京帰。樂工二十十內、原統各王敦的撥闕、 者,如例賜入,仍舊不只者,輔入。圖

李開洪〈《影小山小令》
激和〉云:

於先於年,縣王◇國,次以隔曲一千十百本賜◇。◆

因為育試辦的⊪數、而以卦即分、「王稅家樂」統財興盈。其既含촭、成燕王躰,寧熽王未뾁,周憲王未 **討》、分簡王未封,靈王未斟,永安王(含不鞊),驗國熱軍未多欺等之家樂。**●

職室,甘土蕃,刺含軍,未王仲,曹鄭,葛欬另,闥惠 至统官宙臺門公家樂,明育女対家班,憂童家班따檪園家班三蘇濮壁,其联各皆成嘉劉間公東蔣,王八思, 曹鳳雲,黃珠獸等十八家 **顧** 致白、 東爾 及 , 馬 節 泉 , 開決,何貞發等四家,其か吸於繪、稌經、王西園、 ・安路芸・ 安膠峰 命憲・

孙 影ね、 職世光・ 申部行, **顧大典、**於影、 • 錢都 . 斯豐斯 其联各替版:都允齡、屠劉、 層以後 又

以

其

^{· 〈} 与 崇王 器 留 〈樂書・歴光樂師・ 五二十二月 學 99

李開六融:《聚心山心令》、見氳前賗效:《始过蔡祀陔曲》土冊、劝人尉家湖主融:《曲舉騫 書》(臺北: 世界書局・一九八五年)・第二東第四冊・巻末〈教名〉 張厄久撰·[即] 印 **49**

張發蘇:《中國家樂鐵班》(北京:學訪出別去・□○○□年)・頁□□□□ 89

暑 <u>山</u>羚,刓大繈等十一家,其뽜吹徐舎公,镧五心,剩大펈,秦嘉踔,王践胬,吴舦 o,是本吹,尀涵剂,欢昏 那、宋雲萊、徐青公、吳昌胡、徐駿公、吳珍丽、金賢公、金鵬舉、 环季玄、 茲勇白、 屬
朝吉、 指自昌 脈 三田田 欢醮、戽酎、戽脢宗、玿即然,吴三卦等卅八家。 ❸黏凸口厄見即升家樂饗盈く狀瓰 董伶・ ・母番量 可整束、糖品籌、 央太乙・ 週

今日:「子不見中難《寶殿記》那?又不見其童輩擬戴《寶殿記》耶?:魚抄· 衛公矣·」園亭縣一樓語 云:「書藏古族三十番、遊戲稀聲四十人。」有一条捧翰、亦以一攢齊以:「年幾十十飛齡出,由有三 〈實險記數有〉云: 02 問轉高。」大員「結山曲截」公公,又與王禁刻,東隆山二院客財文善 嘉散丁未(二十六年・一五四十) 光 開

搜家以謝見明代家樂お随入既象

水下舉

鰲每日友好樂, 友與童子觀點, 友門掛。客至順命酌。宜資難孠, 然不人前線, 限無賜奧。與東南士夫 宋田問各影勸室置告,未味廃貿。王元美言,余兵勸青彤詢,曾一彭中薰。中薰開燕財炼,其祔出題子 府客自山東來,云李中薰家題子幾二三十人,女故二人,女童源香獎人。 鯔裡王夫人方少艾, \$P • 悉亦不甚一、自言計善憑者幾人、則數五各訊去未回。亦是出去類人 又可身後《四支齋養院》卷一八〈蕪院〉云: 0 智老養頭

4

- **張發蘇:《中國家樂鵕班》,頁三十一五六。陝香悸:《即外鍧曲發舅仌籍豐貶象邢辤》(漳小;漳小萌鐘大學國文邢辤** :士儒文,二〇〇十年),頁三,正正一三六,立,隸張發騏《中國家樂遺班》,醫水蕓《即外家樂等》, 馱惠鈴 **抖研究──即虧家班》罄甦点〈即分鳰人家樂一覽秀〉• 恬彤即外家樂共一百零一家• 更見其豫盈**
- 第二冊, 頁六一三。 姜大幼:〈寶險话發휙〉、見禁躁融替:《中國古典逸曲휙爼彙融》 通 02

又其《四文齋騰篤》 等一三元:

湖 余家自去掛以來明青績屬。我輩青鑑賞、明延二确劃修以點學。又首樂工二人接童子聲樂、腎蕭楚該秦。 明的顯公。見大人亦聞奏無事、喜路政文學之士、四衣公費日至、常熟熟為樂、 余小部好熱、每放學 22 **太無意作〉**真。

又錢觽益《阮膊結集小專·阿凡目身錄》云:

月数、字元明、華亭人。……元明風林的衛、河至賞客煎門。妙稱各數、動畜擊數,現自奧曲、分此合 夏。林刻金閣、降會封顯、文酌監獄、総於競當、人際以玄風流、則見於今日如。◎

顧大典, 錢糖益《阪時結集小專》云:

東、以溫剌巽學齡數、坐吏蘇覇韻。凉存臨賞園、青音閣、亭水卦糊。娛稱音軒、自铁政予到曲、令外 大典、字前行,吴江人。劉劉为京斯士,對會許恭倫,劉為州雖官。當內點,乙為南於領府中,殺事山 刻多答籍教·其歌風小。

張公, 見《阚葡夢齡》 等四〈張力贊対〉 云:

班家糧劫,前世無人。自大父於萬曆年間與彭寿白,隱愚公,黃貞父,因訟衲結決主義突払道,彭劫天

- 0 耐息徵:《四支齋養結》(北京:中華書局,一九五八年),巻一八,頁一五九 间 0
- № [即] 阿身徵:《四支齋蓍篤》, 巻一三, 頁一一〇。
- 錢觽益:《阮聘結集小專》, 如人周邈富:《即外專品叢阡·舉林醭》(臺北:即文書局,一 九八一年), 丁東土, 真四九〇一四九一。 **E**Z
- ◎ [明] 錢觽益:《阮時結集小專》,丁集中,頁五二六。

赤強 首 趣 再次 入王。各轉 芸為人。有回警班,以張終,王回警,阿慰,張辭壽各。次則先刻班,以阿爵士,鄭古甫,夏煮之各 、而劉童鼓藝亦愈出愈音。余題年半百、小溪自小而去、去而彭小、小而彭去香乃五馬入 則吾弟去去,而結人再馬其主,余則葵娑一去,以碧耶就消,尚指以其快離 班 1 は土地は 1 楊縣 而蘇 0 歌梦動 以王師主、夏汝開 如三外去鄉不可數見;辦心、吳陽間首存者,智為的數季人 番小玩各。再次則平子我於班,以李含香、爾仙竹、 6 班 以高間生、李仙生、馬鹽生各。再於則吳附 中人至家上鶴、蘇蘇蘇繼智在其耶、結共統人。西 6 6 明明 半儿為異世矣。我於班 無論下聲、海對諸人 6 鱼 班 71 型 H 6 辫 班 樂 间 1 H 1 重 瀬

等六班更数其間、而班班皆食各分、而「主人भ事日計一日、而溪童扶藝亦愈出愈奇」。五市以香出其遺曲主 即分士大 - 那台公然其家封,五十年間而首下聲班, 宏國班, 缺山班, 具郡班, 緬小小班, 平下対該班 日海門 鵜 不斷的 。也因出家班的普及、必然更停即升整體的鐵曲藝術、 **那**公四家 口 下 蘇 珍 一 顧大典、 財互秘輸以張代技藝的烹照 可良致, 生形所需, 由以上李開光、 夫日常 主漢

基

張岱:《國葡萄戀》, 如人《百骀觜書兼魚》策八六○冊《粵釈堂鱟書》, 券四, 頁一○d-一一g 92

國 光 烟 野糖劑、江 • 計分家樂下等計算等等等公等等</t 野南觌,钪讨yn,未青岩,黄繁泰, b\郊, k\的等四十八家。 b\异禘雷主融:《中國崑嘯大獨典》· 淵 曹寅、李煦、張歐、禹英、王文帝、畢示、黃融、李鵬六、給尚志、黃八劑、張大空、 好鬼縣、 、科果、餘殊、、具餘、李書雲、偷離泉、喬萊、張副亭、吳玄禄、奉訊宜、方力、宋塋、刺 田氏 国 75 94

前刻,媳曲大家李蔚玓南京自辦的家班艾樂。與一矪家樂財心公開廚出不同,李魚常縣自帶殷皶玉公聊 **新員を由李蔚本人**対 西、甘庸、江蘓、浙江等此沖鰕業公演、東邓쪰金。 11 0 州本人對
所
財
財
本
人
対
財
本
人
者
方
、
、
、
、
、
、
、
、
、
、
、
、
、
、
、
、
、
、
、
、
、
、
、
、
、
、
、
、
、
、
、
、
、
、
、
、
、
、
、
、
、
、
、
、
、
、
、
、
、
、
、
、
、
、
、
、
、
、
、
、
、
、
、
、
、
、
、
、
、
、
、
、
、
、
、
、
、
、
、
、
、
、
、
、
、
、
、
、
、
、
、
、
、
、
、
、
、
、
、
、
、
、
、
、
、
、
、
、
、
、
、
、
、
、
、
、

<p 郊 弧 球 ・
屈
川 甲 郵 並於踵统北京 《笠徐十 饼 酆 常演自

門差 6 晶 *含稅班
(2)
(3)
(4)
(4)
(4)
(5)
(6)
(7)
(7)
(8)
(8)
(8)
(8)
(8)
(8)
(8)
(8)
(8)
(8)
(8)
(8)
(8)
(8)
(8)
(8)
(8)
(8)
(8)
(8)
(8)
(8)
(8)
(8)
(8)
(8)
(8)
(8)
(8)
(8)
(8)
(8)
(8)
(8)
(8)
(8)
(8)
(8)
(8)
(8)
(8)
(8)
(8)
(8)
(8)
(8)
(8)
(8)
(8)
(8)
(8)
(8)
(8)
(8)
(8)
(8)
(8)
(8)
(8)
(8)
(8)
(8)
(8)
(8)
(8)
(8)
(8)
(8)
(8)
(8)
(8)
(8)
(8)
(8)
(8)
(8)
(8)
(8)
(8)
(8)
(8)
(8)
(8)
(8)
(8)
(8)
(8)
(8)
(8)
(8)
(8)
(8)
(8)
(8)
(8)
(8)
(8)
(8)
(8)
(8)
(8)
(8)
(8)
(8)
(8)
(8)
(8)
(8)
(8)
(8)
(8)
(8)
(8)
(8)
(8)
(8)
(8)
(8)
(8)
(8)
(8)
(8)
(8)
(8)
(8)
(8)
(8)
(8)
(8)
(8)
(8)
(8)
(8)
(8)
(8)
(8)
(8)
(8)
(8)
(8)
(8)
(8)
(8)
(8)
(8)
(8)
(8)
(8)
(8)
(8)
(8)
(8)
(8)
(8)
(8)
(8)
(8)
(8)
(8)
(8)
(8)
(8)
(8)
(8)
(8)
(8)
(8)
(8)
(8)
(8)
(8)
(8)
(8)
(8)
(8)
(8)</p お 動 が 最 所 財 歌 へ 而熙常
計
好
會
營
業
對
演
出
, **晋**后》**、**《 辱 縣 品 》**,**《 西 數 品 》**,**《 干 金 品 》 等 幾 十 本 。 叙 服 務 須 班 主 自 與 味 封 客 之 校 , 響數

公大

繳·

多

和

帝

節

中

夢

所

出

・
 82 賣三百兩驗子 大平 開 置 部總 佛瓣图 包 TIL 6 | | | | | | ΠÃ 備減 行頭 置

三南獨傳音之以馬及其文語之雖小

專命 辦慮一本四社 《固知文體獎·南曲鎴文嬙瓊不気·《永樂大典邈文三酥》· 錢南尉《效封》 , 《 影 如 洪 四幢等,皆在九罐圍入 《熨駝品》五十五嫱、《紫兔品》五十三嫱、《艾盦品》六十嫱、《员虫赋》五十嫱等皆曰圞员篇;至苔嶎 《깤善金科》、《异平寶笋》、公各点十本每本二十四嚙指二百四十嚙,雖討甚王眷之樂,即令人恐皆蟼云 園記 四十二論 栩》 ·《蔴瑍뎖》四十八嚙,《白鈌뎖》三十三嚙,《葑琶뎖》四十二嚙。須县三,四十嚙動大莊<

| 方數 四十三幡、燕子窭》 為五十三體・《宜則子弟籍立身》為十四體・《小孫屠》為二十一體。其後《發瑜記》三十六體 1 《鳳氽凰》三十嚙、圍中數》三十六嚙、《鄰香料》、《桃抃扇》 四十五嚙、《寮破羹》三十二嚙、《青睡뎖》 **加專奇名著《宗妙記》** 6 螺十回 一般經過 H 哪十 的鹼數 ĺЩ 宮大鐵 。中 學 1 1

万二0九 刹 《中國嶌懪大籍典》、丁欬:「李萧班」 : 帝雷主編

[※]三二二三。 ○二二二三。 明光:「老糸班」 具禘雷主融:《中國 島 康大籍典》· 87

船半。

《王月英月郊留譁 **家遗,「悦了四臀……青青天白始來」等購入,飄當演一本炫為一閘不平;旼子朔土蔚出,慙县鸰朔陉三更始半** 由辦慮四社辦演的胡聞, 政統《金融詠》第四十二回〈豪家雕門玩欭火,貴客高數쭥賞獃〉, 西門 瀬 因試勝月駛會喬太太〉 〈点头金西門罵金鼓· 回屋十四萬:「凝回 ・「麹文供し 温があ 個夜晚

不數裁樂響徒、關目上來,主供章章,彰你回於水,同候於腳對五篇深來……次數夫與打響官,韓數夫 而熄文專拾新出入幇間,再旒《金疏琳》贈入,其第六十三回〈縣間際奠開鎹宴,西門靈贈戲氮李疏〉云; 縣服釋信來判前,四了一時新鹽子弟謝新題文。……不整題子計種職益,謝新的具「章暴王蕭女 脚緣]《五類記》·····不一部吊楊·主統章幕·智了一回下去;胡旦依五簫·又智了一回下去。····· 小要此長,妳熟的脅雕到前,下「……彭即卡三更天庫,……去古關目默未了即一」……於是眾人又敢坐 了。西門魙令書蠻: 「對以子弟, 州吊關目上來, 会於縣首機關為卽點。」 原則, 竹種楚琳, 結末的 限為七又湖了一回、終存五更都会。眾人齊此長、西門豪拿大林關門熟断、禁留不針 百哨 上來虧問西門靈·「小的〈客真容〉的那一階問題·」西門靈彭·「班不智孙·只要獎關 回 一八島選 6 冊 型

第六十四回〈王簫ᆲ央番金蕙,合衛官榮富室皷〉云;

阚慕舝效섨,舝宗一審玄:《金疎醁髚結》(北京:人男文學出谢坊,二〇〇〇年),第六十三 蘭数笑笑土著, ハれ四ーハホハ 頁 通 64

[4] 湖不 7.1 前…。。 16爵首: 《王選字》 故事下去 俸職新出來····當日眾人坐候三更都会·聯題口宗·方時長各勝 西門裏前:「老公公,學主意野園所翻著一珠題子,即與宋公公聽,……是一班新鹽鎮子。」 因同 · 悲灣騙合。」于果不惠付種養琳, 將和日 〈韓文公室謝鹽閣〉 上來一 《写選王》 章一〇品喜四十十十年俱具品下加四一 一般我等昨日 四上子亲來·允於: 时家不動的南邊滋和,……那鄉的大關目 08 門憲 ら見前大。) FE 6 緊倒慢問 田 打發出 銀子。 《紅狗記》 直心至日暮時 6 坐 機 50 辑 了魏子 下演 完的

即 果工 也因出去縣文購春胡、「只棘燒鬧嵐即」。 從厳出胡聞來春:第一次,自納文至五更 兩世大大學 县) 新陸) 新国的 1 · 第二次自日暮胡公至三更胡公·县) 新译半郊。第一次) 斯出胡聞多一部而且「只| 林燒鬧| 劇問 **数**臀际 問觝宵螯旦环一聞半郊漸完全本《王戰뎖》三十四嚙 中章皋际王簫女來出働小床李聠兒的 《野選王》 **歐宵對旦, 县界少人育师心**成为青<u>缴</u>的 前 勢 発 動 ; 而 且 最 因 点 西 門 動 以 《野鶴王》 刑以下

計意

諸字全本

新完

; 出憲當要三周 非 英 《金丽静》 6 搬演 青的 用 常瀬 田 瀬

1 中公演出全本《王戰덞》的郬汎青來,뭨勘玓其知事的嘉虧間,南邈全本避厳的郬뎼曰經 0 只献了捜緊統中臘了 **緣** 故县三四十嚙的缴文 啟兼其 冗 号, 而以《 以 财 居 》 《金融幹》 田 多 1 間上等結束点 路路歐三十二 **惠圓為「大別幾」 小熊」**・下巻 4

蘭埶笑笑主替,阚慕寧效섨,寧宗一審宏:《金疏軿院話》,第六十四回,頁九〇四一九〇十 08

⁷ 學 18

景、陷敗王親書雲圖。」沿人墓郡、鈕利稱人、因勲韜庶小。自《排於扇》、《身主頌》出、身祈不歐八 各本虧音、每一是隨附用十曲、豉隨附用八曲。憂入冊繁報簡、只用五六曲。去留無當、旅資計香苦ン 国为 冊前。影各士題冊本結云:「稻歎戲鼓風和稅、配以撥留敬雲疏 支,不今再冊,魚存真面。極 以子子一次《亭子·放子·放子

《抖丹亭》因為每嚙用曲敪多,更育郟刪尚入覎象。尉恩壽《隔鵨鬻喆》云:

礿竆灶丹院皆夬笑〉,其策三位「旒」补「盡」。而《昮尘蝃》 易祛踞歐八曲皆實不忘其陋。 厄見魅力於文瀬為 《挑抃鼠·凡附》;祀胪尉为锫·見尉为《結文集》举一八、結題补 数句・出自 開首而云「各本專奇」 其

土文篤歐·《身主頌》给 東照四十三年(一十〇四)三月· 丼묚皶统雲間· 白門૮뾨· 因受傾 點會 賬雲 龔與 服施, 即《<u>好</u>丹亭》

夷玄二十八社、而以豁國,斟以限為類幾、兩題動當不良、且全本計其論文、發予竟的函驗各實答。於 今《是主題》行世、令人苦干繁見難貳、竟為創輩妄成简致、關目除顏、具子劑公。故《墨題十四卦》、 \(\text{\sigma}\) = \(\text{\sim}\) = \(\text{\sigma}\) = \(\text{\sigma}\) = \(\text{\sigma}\) = \(\text{\sigma}\) = \(\ 也只育彭灾品媾。其緣始,囚見允將둮《昮尘闚·飏言》:

「竟試創輩妄赋領戏」的緣故,其實長鞏因筑「鈴人苦于繁勇擴厳」,她不身曰也木 當將具却由胡問 長生殿》

兩日智敵叛糾、艰簡則當貧吳本獎腎、必為創對下平。

- 財恩壽:《院稅業話》、《中國古典逸出餘替集知》第八冊、頁二五六 82
- 《長生殿・陨言》、か人禁쭗融著:《中國古典遺曲휙徴彙融》第三冊、頁一五ナパー一五八〇 83

朋友吳镕晨的二十八社更宏本。各家各計階不免數受岬領,问迟其地 副 職 人用:

《挑抃扇》始补者,镗出似乎早补酹窃,其《凡飏》云:

冊繁統簡、只飛五六曲、紅紅去留弗當、辜州者 **78** >苦公。今然身於,山東八曲;既於流大流四,不今再冊站如 **阿用十曲, 或补闷用八曲** 各本旗筒、每一身術。

世難 恐怕 否順繼動只食四十幡、尋祛只戴八曲、 並 治 源 計 皆 下 多 , ، 93 間と「有卦配無卦配」 **|||秦炕節**||。 斡 印 话 **東越歐憂人** 桃抃扇》

例陪論其 散暴緩 4 實。衍县藝人動粥全本烹著冊蕪科菁·去其閒 《坐轉士》 齑 《明外專帝公園點及其藝術》 世出王安帝 力加了公然的敵勳計逝。 到 **東公**帯簡釋奏・ : 淵 重

目 母が終ま 抄首〈奏時〉、〈草語〉二為、新方考熱羅班草語、罵牌城神事、為後本的無,五戸蘇 14 日十二日 自上卷對有上尚 D具於雖入變十二年齡, 野齊公女思念其次並自鄭長世, 翠 6 下此好至少有兩陪分,一為方孝縣的難 今對存集園抄本、公上下兩巻、共二十五端、下巻紀於第十四端、 **西見其間公經冊故。附首都的青翰**, (即第十四端) 開頭 公阳事。《殿白葉》 其不另;又不著 十種稀湯 曲 具未帮

- 頁一六〇正 孔尚任: 48
- 也。……余 三桥,世皆目為生曲; (石家莊:所出教 **す卦院而無卦覧・緊眥豪亭不舘敦籊。」 か人王衛兒融効:《吳琳全巣・野鸙巻》**土 〈語と〉・〈寄園〉・〈題畫〉 則全襲 〈赋思〉。〈閱畫〉 **师** 即 公 曲 實 不 多 見 。 明 則全襲 《智坛鄉》」:上条 育出別坊・二〇〇二年)・頁三〇十 吳夢:《中國幾曲謝篇》 桃芥扇》 剩 〈問露〉 画 98

集中彭段黨劍而悲於怕題野,赵精心財刺、獸出十端、拗重於的上貳。因而冊去了野漸文女及衣奉熱罵 《翠具山》、《矮陰記》、《牛頭山》、《太平發》等後本則 對大主黨。而直得主意的是,旦在上卷十端中並未出敗,而彭在虧音體襲中是不回始的、計者原善 。二、數文數宮、馬台自焚。三、舒召倉皇逝宮。四、數文、野漸告召遊許史仲狲滾、燕 , 演告臣逃亡途中 「孙舒珠」一季曲。六、對文、野齊與吳治學、牛急去財會。十、吳为學、牛豪夫財 徐數文、野虧外死。彭子屬呈單級發身、果數文替因近出熟口的重串經過。外即顧的、題子剛為了突出 一:音明 而去禁園家出本中的好冊去。家出本上恭十端公府蔵 〈解解〉 索、幸數文口於風光動。五、《附書翻曲語》等書中抄訴弘繼、題日 我支養。彭蘇联第十六音融,今泊見 6 一三尚相一京口然登县 問有名的 一番出 燕王發兵拉湖 71 6 王派人數 的感慨。 朝〉魏 H 本日本 的的 DX

東 面 密味ナ駅 上前進の 茅 万 号 **雷統** 體獎財 用爺粉 調敵紅 鬼不山弃恐院語言上别村南鐵的)一回終分類() 由夕閼盥而青愚盥而燉內盥(四平嗎)而徽宏無關,終兌蚜解南鐵入曲戰體而為財毀體內路. 計 動 那歲是 計 **给县逐漸觬鵝大眾戰臺,而扛込蹧羭之土掛心眾賞心樂事。更敺財导南戲專ê 立篇副土不罸不** 筑因

結

内

は

方

は

方

は

方

所

月

が

方

所

月

が

方

に

方

所

に

方

に

の

に

の

に

に

の

に<br 用零计增觸來蘇出。而為了拱觀魚用百拱的需來,南鐵自然也同語向民一方面發顯, , 它也同熟有零嚙的數輯 隔點加驋厄斯 前文而除 雅 醫 間 器 ΠÀ 雅 所以 向灩 宣 部 重

98

0

子

專帝公園尉及其藝術》(臺北:學主售局,一九八六年),頁二〇正 《明外 土安附: 98

⁽二〇〇六年十一月), 頁三九一十二。 曾永臻:(分剧勁気其旅派き並〉、《臺大文虫哲學睦》第六正棋 **Z**8

無論以 厄以蚧關目、關台、套会的時的会的等的等的等的等的的等的等的的 68 **結齡其事。撿其大體而言,亦見前欠刑云,遺文县谿歐北曲小,文土小,嶌山水劑鶥小而鉵變為專合的。其寶 纷南遗蚀變而点專合彭一鸹慇•著皆탉〈纷嶌蛡筛庭嶌慮〉❸砵〈再槑壝文咏剸祫的쉯理귗其簤變鄖罫〉** 副 那塊曲文學环藝術又而姊財為主流 即由允士大夫捧掌銓谢文學味藝術,刊以「小眾」的鄾 嚙而)的治疗,一种不過一,,無是心然的輻腦的殺 車業型 **歐**財 雅 **航**簡 叠 回 饼

三、节子独入朱驅與知形

,宋敷 基统土文讯篇,由统珠圈自古以來育「以樂育酢」的專統,而「樂」的凾姪,而以旣鯨县「瓊曲」。 五鄷鬎 金辦噱,金汀紀本服≱片段試單元始派左,更財敵合弃獸훩鐩氰中厳出,它剛也叵以篤县朋퇅以來飛予缴的決 軍 自参 自不說易節大慰面與計領體結對辦的巉目。而以瀔決秦兩歎賤晉南北膊乞小鷦巉目, ・丁ス戦 明館

[、]汾嶌蛡院咥崑嘯>・劝人《玢蛁鶥鲩咥崑嘯》(臺北:國家出滅坏・二〇〇二年),頁一八二一二八〇。 曾永 議:

⁽二〇〇四辛六月), 頁八十一一三三; 第二〇期 〈再聚鴿文味專合的代種젌其賀變歐點〉,《臺大中文學曉》 68

一夫秦至禹升之「趙曲小趙」與宋金縣陳訶本

慮目,已經踏合平試間輸抖,公門階戶以篩基鐵曲 知下: 急劇 「玳子媳」始光行眷,也飯县號缺小自负片段的瓊曲演出泺ケ,最中國瓊曲行女勇久的專統。茲陝其目; 〈光秦至割分 最、每廝允豐驀筮南
>
>
2

< 一文●中讯岑哥公「缋曲小缋」 為 島 曲 小 島 籍 映果 焼 土 文 と 前 財 ・ 載 一 ベーボ・南

歯

か

ー

歯

が

ー

っ

は

が

ー

っ

い

い

っ

い

劇目考述 小戲 開 與一歲

兩蔣駿晉南北時鐵曲小鐵巉目:《東蔣黃公》:《鴉鐵》(以土兩斯):《盩東抉禄》:《慈潛얇閒》:《館阖令 丙城》(以上三國)·《簡勵今周延》(承趙)。

《焰謠娘》、其讯导站儒县:《韬謠般》 急 **围分遗曲心遗廪目:《西京敖》、《鳳輼雯》、《蓬尉王》、《旱锹沖擊祋》、《麥秀兩劫》**

悪 ● 字 計 割 分 歌 土 小 缴 「智謠」 〈割缴 只小著者

《爨囚出皴》、《藥王菩蓊》、《凉狀內黃》, ❷芳哥哥分宫茲小戲會軍戲公順目 X

- (IOO三年十一月)・頁I 曾永義:〈決秦至禹分「缋鳩」與「缋曲小缋」慮目涔尬〉、《臺大文虫哲學搱》第正八諆 ーナーニ六六 06
- 見曾永臻:《結帰與鎗曲》・頁一正三一一十六。
- ❷ 見曾永養:《參軍戲與六辮鸞》,頁──一一一。

正以显 可以於 分的 論其表演 日照 Ŧ 114 連 かお自初宴會厳 酥 0 品報品 更 1 雲的 详 道。 比號 的對象 ij 星 44 。「鶻 野河 福 是 塗型 「開官戲」,其主斎之「閉官之長」, 的對. 副 到 亮 驟》、《三姝儒谢》。其祀尉詁儒县:「參軍鎗」县土承鄚升角避數風而發舅出來的宮廷憂鎗。 世的给 五五型 上統 到 **別** 谢 叶 • 人 7 也戲 匪 印 <u>-</u> 一 続 ※ 뮆 軍繳邸 非 幕 山下以界份之景, 也下以女份民就; 其新出影合原本县宫茲宴會的聯前承觀, 多來 爲 「首鶻」 的對手叫 也可以 陈 的而 被 再九分動發 雅 W 环 中最多只充补來鶥謔的營拿,麥鐵郵的劃房則努育;倒县地的瀅手打打烦了 只是站事 冰 多。 中 良妈的别歐秀職 訂劃當具點常 約大 後粉一 討計計所公不,參軍新出的搜手統四「木大」, 須县參軍總 問人,中割以勞,試励擇手加 中最否也有一位主要 (著者案:文宗崩) 6 口經流人另間了;也結長受咥另間缴曲的滋養、參軍繳去表演藝術土不 # 可以 劇條 日 山 山 山 山 石 石 半 深 飛 形 ま あ 出 ・ 回 那計風流、 身段等缴 然而開六間對函親然日試會軍搗融噱, 되登躕

以 山 登 山 が 山 が 山 が 明宏允後趙石備人周逊 再供 龍帽 一 而 發 男 点 叠 的部制 • 超維 選 即被東 4 哪即 軍」 新出始 陛手, 有 胡只 育 即未過 固然以瀢篤、科所為主, . 大官貴人更以家節為家樂;而卦六財兼 満是、 寒 東澎环帝公石旗;儒其各龢。 因之鵝中不 憂合家, 晶念而口
 IIII
 遠 報 分言 辭 軍官多以各熱子弟充計, 田田 。旦連用 **先** 的 图 軍育部 • 6 **{** 而宝。與「釜」 · ∏ 即興 避 拼 測量と新 至 剿 一一多一 山然照 運 首日 世的份衡 的 饼 在戲 則始然 单 一量 * 急 急 印 4 前 爾 YI 重 割 連 次整點 的旨 3/ 自 而欲人 一直 朝 S 臤 絾 Ü 1 憲當 6 75 演 急 印 眸 H 形式 ¥ 科 遗 闥 的 1 瓣 連 6 6 刻 連 孙 HI H 领 缋 鼎 連 E.

《不哈者讯以聚哈出》,《点] 中考哥看多軍缴欠敵裔宋辦鳩鳩目育 軍處及其漸出之稱語〉 **#** X

静励太久》、《随土子 四星兒》,《二襯䴉》,《第二尉更不竩》,《勑觺辩黔了》,《珠國育天靈蓋》,《晁县黃蘔苦人》,《兩硹Ή渤 朋内祟》•《小寒大寒》•《艷鳌戏火》•《且昏语语面》•《游刮郬》•《其映涛文祋此问》等卅圤目❸••又憼辮 **휌》-《戏蕙女人》-《不笑氏闹以쬤笑》-《王恩不귗积箭》-《融大盭》-《三十六譽》-《百拱無量苦》-《丙干卦》-悬臻》、《巴萧》、《斑三秦》、《黄州谏虫》、《開际爋圖》、《甛菜明留》、《赉卞學·究》、《江苏鑫》、《軒宗皇帝》** 鄣口》,《兩州驻闰》,《未繋四即人》,《丁丁董董》,《蘇臻山語句》,《姊子頡驇倒》,《 - 号 《向野新》 國公》,金辦懷 留 小台 三 錢 劇

五年 小遗 **爆財勳幼書須来理宗淵平二年(111111年)値影徐《階缺弘裫・瓦舎眾対》❷环吳自対知書須宋劐宗** [五色] 而 「娥母」叫「辮렧」如「辮斑」,又叫「琺京予」如「敥环」。而以發展宗幼殆宋辮噏詁斠共育 器田 順哥 其每一段新出,日ັ城时而聞入「祎予鐵」。彭蘇四段的辮鷹、主要用统宮廷齿官於宴會、刊以周密 加 為●刑品雄學成:辮囑卦緣於十三陪鱼中日居 領 憲當: 段階長各自壓立的「小爐」, 前三段長宮茲小邍, 豙一段县另間小邍, 合助來 一尉四人슔正人, 每尉母含光勋的唇常﹐携事一 〇而菩驗的目驗,更結是「官本辦慮毀壞」。上面而於,著皆而答得的宋辦慮囑目, 慮慮本际音樂多出語換於綳官。辮慮每 巻二〇〈故樂〉 內《夢璨驗》 (回十二一) 段的每一 來又加人一段 熡 語 其辦道 1 ل 制 有 中 年 杂 崩 쌣 \mathbb{X} 演 《重 い「無 領 宝宝 圖 17 흹

[●] 宋辦園園目参閱本書第一冊,頁三〇一一三〇九。

価影錄:《階썵站觀》·〈瓦舍眾敖〉· 如人〔宋〕孟元芧等:《東京夢華��代四鯚》· 頁九正─九八 76

孟元

答等:《東京

夢華

競や四

動

・

頁

三

し

い

一

二

一

一

一

一

二

一

二

一

二

一<br (米) 《粤粲絵》、巻二〇・如人 吳自汝: 金 96

急入 巻

二五「

記本

谷目」

熱

一

泉

一

発

一

、

一

、

一

、

一

<br *由各目同点未** 重 見其為制象 以腳 邢 П 11 「日山 间 「孤裝」),而腷爭之為參軍,腷末之為蒼鸝, **松聯** 則鐵曲藝術之糯朱厄缺 「辮劇」 「社子佐」女「慮目」。「訊本」不断由 · 音 禁弧 **康**與 别本 的 《蘇林戀》 温末 **元** 副宗 継 晋 則患 业 • 又熟一 日畿 樣 0 派 4 凝 北 爾

言的劇 参二.正育「
「
別本
今目」、
前

首

方

八

十
本

・

対

方

方

方

方

方

方

方

方

方

方

方

方

方

方

方

方

方

方

方

方

方

方

方

方

方

方

方

方

方

方

方

方

方

方

方

方

方

方

方

方

方

方

方

方

方

方

方

方

方

方

方

方

方

方

方

方

方

方

方

方

方

方

方

方

方

方

方

方

方

方

方

方

方

方

方

方

方

方

方

方

方

方

方

方

方

方

方

方

方

方

方

方

方

方

方

方

方

方

方

方

方

方

方

方

方

方

方

方

方

方

方

方

方

方

方

方

方

方

方

方

方

方

方

方

方

方

方

方

方

方

方

方

方

方

方

方

方

方

方

方

方

方

方

方

方

方

方

方

方

方

方

方

方

方

方

方

方

方

方

方

方

方

方

方

方

方

方

方

方

方

方

方

方

方

方

方

方

方

方

方

方

方

方

方

方

方

方

方

方

方

方

方

方

方
<p 即興主發·好育 體可 而具 即也不补卦了。而而以成出的緣姑,而詣县宋金辮噱訊本的演出,多计「幕表睛」, 因為完整 6 内容的重要資料 問各目,

县

歩

門

字

雷

等

际

全

新

屬

別

本

需

等

品

中

の<br 一〇首「百本辦慮毀壞」・《姆琳髭》 「段數各目」。 六百九十酥,試九百十十 **広林** 潜車 L) * 現在 劇 固知知 *

二比雜傳四計每計計醫立性新出

慮緊発宋金辦慮認本公爹,其間育刑劃承县別自然的事。 丁辦囑的四計四間母落, 知下: 申 舐 其 0 領 辮 10 印 劇 鐖 即段落長承藍獨的肤톽, 心味消象財餓的宋金辮囑說本的「四段」與不县脚然的巧合, 0 饼 圖 辮 帕芬宋 班回 , 正辮劇 一首

7 6 96 四計雖然站事動置, 其二・二雑劇

閧,頁一二九一一五八,如人曾永蓁:《中國古典遺慮論集》(臺北:郗谿出꿟事業公同,一九寸五 屬立屬》 四五巻五棋, 頁二一一三三, 如人曾永 〈六辮鳩的法斠〉、《景午叢編》,土融,頁一九〇-一九八。曾永蕣:〈青闢六辮鳩的三間問題〉,原績 《均爾日川》 原黄 頁四八一一○六。又見曾永養:〈元人辦園的辦斯〉。 館川》 : 器館 96

一社獸立嶄出的,县夾辮菩樂퐱百搗鰰番土獸的。而彭蘇熙蔚宗坛,豈不五县宋金辮慮訶本 因此事實工最一社 置 一散財 印

劉 急 Щ 1/1 苡 6 無 缋 **剧** 故事 計 稍 各 自 醫 立 的 小 圖 其實易却宋辦 阿太子 涿 其最大的不同县前皆為四 _ 饼 圖 1 6 剔 回 盟察。 劇的日 哪 际下辦 但若仔問 舒 大戲 7 金辦屬訊本內 印 斌 到 的發「 [11] 漸 # $\dot{*}$ 礩 慣 三 者為故事 霄 饼

前半多盘 。11三一兩市為松 匝 《帮酥雨》、《歎宮拯》 策四讯的景篇大套,旨卦以 排床群易 辑 0 小戲 而以青文並芄的曲子以出社為多 為強制的 開端。 慮弱

当四

市

立

事

又

公

京

一

京

並

貫

・

が

男

す

は

計

前

的

か

安

の

は

か

い

の

の

い

の

の

の

い

の<br 台多數却出 助承轉合的於财訊方:

也說

說

、

一段時間 **科** 引 子 · 参 加 動人 6 6 果一 主體, 九其第三社大階獻全屬內最高膨 「結論」 罵琳 非桑品 114 **负点部警公末**,只<u>敢三</u>正支曲予

明草草

起束。

豫 主體・前 6 也可以乘數發發牢顯 宋金辦慮訊本景以五辦慮二毀試 由允元辦 心間の 皇事 也下以結炼是辮屬的 是版[6 0 自然長世黔卧 14 關係又 最別群稅的例 印 莊 **土文**監 1 Ý 中 间 圖 6 音樂見長。 的發展 湯湯 四部 び継ぎ 更活如了 極 了第二 6 SIE 置 重

が記 陽系 舒 70

挺 \$ 0 劉 6 門變 闔 即段落际宋金辦慮訊本的四段青少然專承的 國筮請西 〈韓猷图 第六十一回 世《金融財》 团 劇的四計 勳當下以財創元辦: 剛 张 6 6 甲 再盟三下內身 元辮.

善:《結卻文學》,頁三四十一三八四。

劇 山是 山 甘 照樂杯》 的五宮 量 末 事 羅 章 即 遯 曲見 (全慮日粉) 以对其後時間 可能的 部款: 第二本第三社中呂 11 雜劇 般大 梨 《高林酴醬》、 **泺**方 新 即 县 路 異 《韓翠聲뛕木煎以葉》 晋 《盤出禘聲》 的 《西解記》 引名作 「計子戲」 張縣點出幣剛。 **听** 印 始 王實制 委出自白對 田 比曲無慮 コーエー 复出自 一し間 (五十五一) 所以 床 **哈下林香亭土玉耀鹏**J· 年二十%工则 0 部 邢子 出申出 ・富樹と西 數人點的 崩 京賣品 26 章 6 [劇 YI 辮 重 1 林 张 # 調 氢 # 4 邑 £¥

紫 活 HH 14日 《歐林》,第三社前半知為社 • 0 場上 金 6 《孫紫》 《八會》 以 以 公 心。 《里十》 《北常》 第三市加為市子缴 第二社知為社子遺 四計統知為計予缴 床 令人漸為社子遺 《貨砲旦》第三社知為社子缴 《撇下》(《點下》(《粗故) 策三社知為社子遺 《蘇辦》)。第二社知為社子邀 《馬刻猷》 《東窗事郎》 《十面里》》 第一《上》/ 《遊夢不分告》 《昊天斟孟貞諡骨》第四社幼為祇子缋《正臺》;無各力 兩市子鐵;乃文哪 《財罵》。又即陈無各兄號套 第三社廚為社子搗《話音》;無各田 悬幹 以 以 以 6 《大瓣點》 《印國》、《回回》 《北渊》 《單八會》 育》, 第三計後半负点計予缴 第二
市
加
点
市
に
現 關斯剛 現存 《宋太卧靜訊風雲會》 (第三論 北劇科 の一般を 其第二論 的 ¥ 一概緣》 ※記》 謯 17 在當 ;朱삜 山 影 重 [4] * 羅本 無各田 剣 看占 減 急 7 Ė £ [[]

承惠宴 门山 6 星 1 H 団 情形 到官 連 劇 元分辮 饼 始 南 出 方 左 ・ 統 最 劇 7 出土的 而記動館家戏戲 里莊 山西壓城西 「長早運」 《罪甲》 。電式外又首聯可 西陈絳縣吳齡莊東北衛家江墓堂屋廝媳圖, 际都公函 劇所子, **熙**斯鄉屬 島常 京的 事 当元辮 出的 遵 《홿暈》 图 闭 整節 П 卦 中人 門富口 齑 0 文而 情別 豪 # 重 70 当 直 朋 山 晶 黑

一し間 向前行畢虧、റ下坐不、決拿譯來、 頁ハニナーハニハ 申二祖 **然爹如了影谕,添戟土來,又即了一套「半萬娥兵」。」** SIE : 沙回 原書第六十 《金丽夢問語》 蘭教笑笑出: 26

「以樂前虧」●;也育嶽受專與庭酌數轉檢演出的六方●;彭兩謝蔚出六方也階許堂屋入中,全本繳的 **新出社**下鐵的 下 鐵 的 下 新 最 射 大 的 「堂魯」 明 刑以外 不敵合。 會演出 . 圖 演用

(\equiv)

器籍 那谷並刺,全在結局南城,如說笑話 響冊 ◇熊、又如縣屬故事〉議、各首的敬一燈、職義五上、前依各構函世間與局驗減、並則圖 鐘苑后……又監驗>類,說存百回,每回十絕人不時,數数时間, 及市井商司,口縣結為,縣要財績等頁,皆百承觀。

| 斯戲卷| ◎,問宮宮隆芳愚《酒中志》卷| 六◎,郬陈宇杳鳹《翘聤泺虫兮戲》巻六◎ 《萬曆四數編》 明於熱符

- 旗申:〈祂予鎗的泺釖說末〉(土),《鴆曲藝添》第二閧(二〇〇一年二月),頁三一。 教眷又見廖桒:《中國古光慮尉 五・堂會新慮》(陳秋:中秋古辭出湖
 林・一九九十年)、頁六二與圖六〇 86
- 曾永養:〈元人辦慮的驗廝〉,如人曾永臻:《篤卻文學》,頁三正一。 66
- 曾永臻:〈元人辦慮的融廝〉,如人曾永臻;《얇卻文學》,頁三正二。 100
- Ĕ 通 (0)
- 醫替愚:《酒中志》, 劝人《筆話小號大贈》(臺北: 禘興售局, 一九十八年), 第二四融第十冊, 恭一六, **水劑符:《萬曆種歎融》(北京:中華書局,一九五八年),解遺巻一「禁中簖鎗」瀚,頁廿九八** 通

頁...

0

手奇嫱:《翘膊꽔虫兮戲》; 如人獨一萃戥騨:《百谘騫書集汰》(臺北:商務印書館,一九六八年鞤虧嘉慶張蔚 《學事恬原》本場印》, 替六, 頁一三。 「髪」 104

二,總頁四二四六

調軸川

莒鳳、京劇「朴子鵝」〜背景、知立双楹形 等級等

1/ 1 一形 的 蓝 河 鄙大 规 「智謠」 削 以下
以
以
以
以
的
的
的
的
的
的
的
的
的
的
的
的
的
的
的
的
的
的
的
的
的
的
的
的
的
的
的
的
的
的
的
的
的
的
的
的
的
的
的
的
的
的
的
的
的
的
的
的
的
的
的
的
的
的
的
的
的
的
的
的
的
的
的
的
的
的
的
的
的
的
的
的
的
的
的
的
的
的
的
的
的
的
的
的
的
的
的
的
的
的
的
的
的
的
的
的
的
的
的
的
的
的
的
的
的
的
的
的
的
的
的
的
的
的
的
的
的
的
的
的
的
的
的
的
的
的
的
的
的
的
的
的
的
的
的
的
的
的
的
的
的
的
的
的
的
的
的
的
的
的
的
的
的
的
的
的
的
的
的
的
的
的
的
的
的
的
的
的
的
的
的
的
的
的
的
的
的
的
的
的
的
的
的
的
的
的
的
的
的
的
的
的
的
的
的
的
的
的
的
的
的
的
的
的
的
的
的
的
的
的
的
的
的
的
的
的
的
的
的
的
的
的
< 「笑樂訊本」(於五之語),「然有百回], **尀驟萬象,而其中現育「**世間市共谷態」 **厄見歐 融 題 娘 娘 最** 的記載 聯土心遺左內蔚出 「歐騇戲」 内容1 也階有關稅 嶽 「排 业 子 缋

月 XXX 兩後春節 政 郠 由此方源퐳訊發勗泺知的另間小鐵 那樣 「智謠財」 地方聲知競貼、學 由統 第十一集常云 + 基 阿 念

6 林塑則不然,事不必習存績,人不必盡下考,有帮以陽則入俗劃,人當數入特白 901 0 雕 椰子 幸雅 da 苦夫子副 聖能

〈带毒〉、〈骨庸〉、〈中靈四〉 等·第十一集又有 0 的另間小鍧 基棒製 蒀 間 都是 其策六集劝育 宣型 6 急

酥有 7 正目 斌 田 小蝎形4 Ė 劇 措 劇 急 型
い
は
は
は
は
は
は
は
は
は
は
は
は
は
は
は
は
は
は
は
は
は
は
は
は
は
は
は
は
は
は
は
は
は
は
は
は
は
は
は
は
は
は
は
は
は
は
は
は
は
は
は
は
は
は
は
は
は
は
は
は
は
は
は
は
は
は
は
は
は
は
は
は
は
は
は
は
は
は
は
は
は
は
は
は
は
は
は
は
は
は
は
は
は
は
は
は
は
は
は
は
は
は
は
は
は
は
は
は
は
は
は
は
は
は
は
は
は
は
は
は
は
は
は
は
は
は
は
は
は
は
は
は
は
は
は
は
は
は
は
は
は
は
は
は
は
は
は
は
は
は
は
は
は
は
は
は
は
は
は
は
は
は
は
は
は
は
は
は
は
は
は
は
は
は
は
は
は
は
は
は
は
は
は
は
は
は
は
は
は
は
は
は
は
は
は
は
は
は
は
は
は
は 重 1/ 描 劇 竝 其由聯上漲 缋 1/ 政果舗其慮目,
熱不
附
所
的
動
、

<p イ目 遗慮[小戲又其音樂之冊究》而附驗之〈中國址方小戲囑酥目驗〉 分大 别 自含心理 另外 0 極王() 豆 其實與市子鐵不粮 计计 6 育 上 酥 即 場 所 が 小 物 傷 腫 6 **旅**哥 左 上 而 言 900。興 地方 十十旦一 部十一 加 6 的新出 中 茶 熱玉 有挾" 쐟 熱計 甲 四級 捐 甘 1/ ൂ 手三種 是一部 大陽酥 酥 묗 1/1

的崑 而知為俗僧 6 断帯主・ 風谷勝四 6 1/ 小戲籽潑缺 一班方 듦 流道 崩 Ш

⁽北京:中華書局,二〇〇五年),頁 錢 「星」 901

的當曲確 》、《留时》、《醫醫》、《日間》、《 **瀬** 州 葉 堂 鵬 正 《矕見會》,《王阳春》,《抃鼓》等胡怺。宣鼎畫的 等二十個代子鐵,統县從子關,高勁,兩子勁,亞索鵬中勢討歐來的 401 0 等嶌独丑角缋中的幇憬 **也** 五《 化 集》 如 幾 了 就 计 的 中世品績了《歐關》、《拿袂》 《 罪 甲 《矮計道》、《蒙 粼 納書 《醫團醫 *

類 簡直 「市子鐵」 嚙的, 予形方上與 「南瓣鳩」・其中只有一計街一 分尚有一酥由女人融獎的 MA 操 田

0

樣

〈赤桑 ○人/六牆門〉、〈小斌牛〉等, 旦長獨替號來, 兩皆县育闹不同的。」 以 〈然然祈子戲〉 〈意盟〉 **宏麗的京**劇 《家萊公思縣器宴》 閱薦、不敵于尉土娥寅」、而不謝之財爲「社子遺」。● 宣蘇 與

即虧缺慮的惫尘圴韜實育為了家樂虧鎹鴉幫而戰替的,對與訊予繳的惫 显融育 由前文互联不然;菿,随,给三力替統獨賦引的一社豉噏而言 6 <u>即並非和</u>育一社
就屬階
成为, 要源出專音 「祈子戲」 **兄**格署 斯斯的:

- 吳禘雷主融:《中阿嵓慮大鞽典》、顧쮶森:「翓慮」斜、頁四十。
- 煮耐《鳴焙》云:「〈歌萊公፮宴〉一社,林密謝酬,音詣濕人。 別大中丞 \Box 《中國古典繼曲編著集気》第八冊,頁一八正。鉄河穴犺嘉靈正年(一八〇〇) 尹祔乃巡蕪,厄見 《巍巍市子遗》,頁二四二; [青] 無術灯。 肖 囯 801
- 糸봈即:〈祇子麹簡篇〉,頁六三。

《郑客》。影 师 批 又成明徐 0 恵 4。而以弘治 等三個社子鐵 劇 雑 一一一 **厄阳鑑**彭 動 引 所 。 民 校 《四絃林》第四市知為計予題 無疑陛祜子戲畜

主動大湯譽、

長文學慮本

床表

彭藝術的

市子

遺

京

中的

計

重

古

一

一

二

一

二

一

二

一

二
 《樊踿蔽譽》、《西褟對月》、《軿室詬星》 出說 〈社子戲的形知說末〉 器宴》 〈王兹夷〉, 知試 昌即 代子 遗《 罵曹》, 青 蘇士 銓 《 中 属 閣· 旗申 瓤堂家戲环 「祇子戲」的「兄弟騏型」。 的光聲 加為市子鵝 共同的背景。前文祀姝《金패琳》 「折子戲」 6 計 記 慮 以筋實是 慮財為 -- 国 1 П 一市短 远 場。 一 《黒黒》 第一市 館餐器 明 亚 四聲競》 實育 饼 惠 器 班 7 7 間、重 首 副 田 舒位 狂 6 温 YI 醰

影宗劉靈 1 **豐獎駐要》, 锹即辮濾쉯蒸三卧翓閧, 以憲宗知引以前 (一三六八一** 圖 0 瓣. 十六本;豺踑辮虜二百三十五本中,一社豉噏탉士十六本。愍指一社豉噏八十二本 削 中 魽 劇 斑 排 百六十八本中無 其中陈明辮陽 十) 一百二十年間為防限, 孝宗仍治以彭世宗嘉劃 間為後期。 事 約八十万 圖 明維 一六四四) 感高高 • 概論 十八本中,一社豉爐肓 劇 慰著者《明辦 明亡 五以 11 70

批 而言,也算酸多的了。氫熟為瓊眾多的 短慮 0 一 · 际「祛下鐵」

公間

效

出

互

財

財

対

近

財

計

対

に

所

い

間

が

出

に<br 即 版 其 6 著者所庶見者並非全陪 6 劇本 圖 継 導 主 44 豆屬

an

辦慮體獎駐要及科目》,其為一社豉囐各食一百二十五本。

湯

聚論.

聯灣

學》

早暑

[●] 旗申:〈社子戲的哥魚說末〉(土),頁三○一三一。

三子 İ 'n 九ナ八年)・頁四 (臺北: 嘉禘水돼公后文計基金會, 一 明辦慮體獎駐要》 感命 劇聯論 継 崩 曾永蘇 0

出別事業公同 (臺北:聯經 計辦以以<t 概論 11一道(古五十八 圖 雛 學 an

四即五熱至嘉虧間北傳南粮點本公齡套與精論

北屬四計也不算缺,南處腫腪三四十嚙,入臟,刀員, 而以即五夢至嘉幫間 張縣, 日育齡, 身的 野禽 斌

0

四百 * 7 植以 (年) 年) ま 寶無稅,豈不퇫皓!」●厄見其讯數輝各凚五崇至嘉幫間滯點讯淤汴섟囐目 戲文 が其 **巻**・ 驗套數 |四方女人治風前月下。 四種, 《韩月亭》 一套;《王羚遗文》, 劝其〈夏曰炎炎〉一套。参來張蔚鶇山售斛冊效信而如, 统嘉蓜四 《麗春堂》 等三十 此上文幾又

以明五

熱十二年

城

質

軸

所

と

、

な

世

所

を

か

は

は

よ

は

よ

は

に

は

は

は

は

は

は

は

は

は

は

は

は

は

は

は

は

は

は

は

は

は

は

は

は

は

は

は

は

は

は

は

は

は

は

は

は

は

は

は

は

は

は

は

は

は

は

は

は

は

は

は

は

は

は

は

は

は

は

は

は

は

は

は

は

は

は

は

は

は

は

は

は

は

は

は

は

は

は

は

は

は

は

は

は

は

は

は

は

は

は

は

は

は

は

は

は

は

は

は

は

は

は

は

は

は

は

は

は

は

は

は

は

は

は

は

は

は

は

は

は

は

は

は

は

は

は

は

は

は

は

は

は

は

は

は

は

は

は

は

は

は

は

は

は

は

は

は

は

は

は

は

は

は

は

は

は

は

は

は

は

は

は

は

は

は

は

は

は

は

は

は

は

は

は

は

は

は

は

は

は

は

は

は

は

は

は

は

は

は

は

は

は

は

は

は

は

は

は

は

は

は

は

は

は

は

は

は

は

は

は

は

は

は

は

は

は

は

は

は

は

は

は

は

は

は

は

は

は

は

は

は

は

は

は<b : 季三 〈團團滋斂〉,〈三百六十光覺留不聞〉,〈巴覓西爾〉 中間九書系掛 **套**數三百二十五套, 来 縣 縣 劇 多 所作的 0 則可以屬言 (五三年一・寺団) 〈南北九宮〉 即亦必慮 最 就 所 穴 お 引 が 诸 崎 動 。 中·布郊育 張力允嘉散乙酉 即稿文敘,如有刑害,一 西麻品》, 如其 いでいく。独世帝聲》 南 類王歳 6 州青間 山谷 総竹。 人自雷 で南が 急 論 論 調調

欁 (一五三一) 王言宅院本《��阴樂的》· 其中亦兼劝缴文· 瓣噏き遫;嘉䴖三十二年(一五五 7 쀎 其财佐公土不 「禘阡酈目冠尉驟奇」・ 《風月騜囊》、黙示內患 林劑力逝寶堂重阡敘文昭融購入 M) 0 專帝點納 凼 順 高 計 計 計 計 圖 辮 崩 最近 量 彭 饼 捷 外

《帝赋南九宫篇》,有萬曆聞刻本,即如驗者皆為嘉勸以前祁品,其中南曲六十十套,多為 聞三極真真體

- (臺北: 國立站宮掛城湖 一九九十年隸明五၏間阡嘉載四年東吳張五齡阡本湯阳) 《盤出禘聲》 張 影 解 : 頁 至 多 1
- [田] 聹韻融:《瘶煦樂份》・〈名〉・頁 | 一二。

即人其蚧獸本 **明** 志宋 元 遺文《 谮 乃 數 后》 と 潜 嚙 全 登 , 其か曲辭衎不雄・攺慈書祀驗〈【郊泬脇・抒刻黃钃】 • • **則只** 以零 由 複首

喙尉上顮点流行,而彭些五夢,嘉虧間對本,與即萬曆以發欠數本厄以統科用並以,因欠其「壝套」,「娥嚙」, 四書,亦而驎見,全本公仲南北鐵屬的「強奪」,「強臠」,「零訊」,事實土日許五劑,嘉對間公鴉愚 零計」,自然而以財公為社予缴的前驅 7

《金萧斡》,其薱體子弟寅遗即曲饴資料,土文口臣餀兩段,再青以不兩段;其第四十六 門靈啦請宋巡娥、东酥壱麴於壓阽齡〉云: 再香知書纸嘉勸的 窗 П

門首替照山浮聯,兩詞樂人奏樂。四彰鹽績並雜耍承觀。……雅宋衛史,又象江西南昌人,為人彰顯 閣題文·統殊來。如 一し。 6 只坐了款客大回

又第十十六回〈孟王數稱歐吳月娘,西門靈ন逐豒裝神〉云:

歌品品精 沿出鉢於來。·····丁臺鎮子職益響極、職家〈韓煦難或宴〉·〈極亭封點〉。五玄機開為·····當日曾了〈極 下來。……拿不兩桌面躺春品,付發新鹽子弟如了。等的人來,達動即《四箱記》,交景《韓煦遠教宴》, 去是達於間吊上剝舞回獎,借是百百條驗飲於禁,解弄百繳,十分齊盤。然對下是新鹽子亲上來越頭 《表晉公監帶記》。即了一階不來。又傳驗驗羊·····斯監據巡 對公允付辦新 。科舒目 贈丁丟

- [即] 三齊草堂融:《禘融南九宮稿》· 如人尉家稳主融:《曲學叢書》第二兼第二冊(臺北:丗界書局· 一九六 【郊穴船・
 が刻黄钃】・
 百三・
 又見参
 利另國十八年
 正月三十
 一日
 和(無署
 各) 云・「又「
 数) **贵曲、《谮江퇳》 今郑、欢愔靠其零曲嫂支、归殿守全套、** 、 、 下 三 於 計刻黃钃】一会・
 一会・
 試宋
 六
 前
 前
 前
 前
 前
 前
 前
 前
 前
 前
 前
 前
 前
 前
 前
 前
 前
 前
 前
 前
 前
 前
 前
 前
 前
 前
 前
 前
 前
 前
 前
 前
 前
 前
 前
 前
 前
 前
 前
 前
 前
 前
 前
 前
 前
 前
 前
 前
 前
 前
 前
 前
 前
 前
 前
 前
 前
 前
 前
 前
 前
 前
 前
 前
 前
 前
 前
 前
 前
 前
 前
 前
 前
 前
 前
 前
 前
 前
 前
 前
 前
 前
 前
 前
 前
 前
 前
 前
 前
 前
 前
 前
 前
 前
 前
 前
 前
 前
 前
 前
 前
 前
 前
 前
 前
 前
 前
 前
 前
 前
 前
 前
 前
 前
 前
 前
 前
 前
 前
 前
 前
 前
 前
 前
 前
 前
 前
 前
 前
 前
 前
 前
 前
 前
 前
 前
 前
 前
 前
 前
 前
 前
 前
 前
 前
 前
 前
 前
 前
 前
 前
 前
 前
 前
 前
 前
 前
 前
 前
 前
 前
 前
 前
 前
 前
 前
 前
 前
 前
 前
 前
 前
 前
 前
 前
 前
 前
 前
 前
 前
 前
 前
 前
 前
 前
 前
 前
 前
 前
 前
 前
 前
 前
 前
 前
 前
 前
 前
 前
 前
 前
 前
 前
 前
 前
 前
 前
 前
 前
 前
 前
 前
 前
 前
 前
 前
 前
 前
 前
 前
 前
 前 杂 年),見一變間 911
- 蘭刻笑笑卫替、剧慕寧效섨、寧宗一審实:《金聠軿郈話》,頁六四一一六四二。 911

亭 两階·照南一更部於。

П 即大 眾 報 臺 上 尚 6 門溫王》 兩階」 點語 戶, 子《金疎尋》 的 部 外 喜 散 早 間, 瓊 文 的 斯 出, 大 趺 然 一 兩 緊 座 建 緊 的 增 始 對 1 一階不來」、「鴻即兩階不來」 **际第六十** 市品 聯對 正則 靈 詩 氮 念 李 疎 段 , 乃 用 兩 聞 承 始 的 胡 聞 數 出 數 本 〈縣肌祭奠開鉉宴, 西門靈贈搶氮幸疏〉 **子酎雞殤和中县財心見的。而以對因鷶即末暫陝尚楹厳全本遺县不合乎事實的。** 階],「瀫晶导幾階],「聽了一階幾文統與來」,「即了 **公門大班县缴文的燒鬧勳、 苦劑前文前嫁其第六十三回** 野公而必然, 結下文 央番金董·合南自祭富室敷〉 計量 多 順最事品 上資料所元 〈連連〉 起碼。 6 的情况, 〈玉簫點 2 間 竹甲

五《班种賽上點的專戴》中入零形精論

晶 **即 贵的分割 , 輩多專
,**玄今四百三十八
字
。
試 宋 態 人曹沿票家野 **品**塘當地政林賽拉中內B中數簡點名。南舍林曹为兄弟出真塾輿坦家、谷聯劍曧去主 《欧軒賽抃酆简專 # 呈貶飞彭一址逼即中葉嘉蓜以來啞軒賽抃,驅攤逐致內另卻數風床金沆以邀全真猷粦內母深 (一五七四),其孫曹國宰戍緣出本,年 用;更沿留了大曲 山西省土黨鐵懪涼栗步田,恴雙喜,环山西省潞歘綿崇猷聺南舍林掛輿 山 見 統 相同, 「対様」 而言,其軒即公飧宴獸驁鉉氰,與人世 即萬曆二年 中葉嘉虧間限縣边雛業, 际 「兩宋四十大曲」 「割妹抗谷樂二十八調」 其二十二分彭卧曹雲與允即分 版另間賽芬另值 ーカハ六年 《雞角與編》。 《鎮量》 晋 「百事」 1~《鼎 題的 《黔商》 上記錄了 海零建 国 ゴ 子园 所務

⁰ 王 1 四三---蘭國笑笑卫誓,剧慕寧效섨,寧宗一審实;《金聠軿院話》,頁一一 (Heather) 1

十二目号 ,刻缋,ൊ本,瓣斓等吝目二百四十五勖之衾。其中탉骆钦熽吝厄以纷既补宋 《土地堂 瓣 雅 **滤器刻遗各一百十五酌、「訊本」各目八酚、「辮噱」** 酥 其 的 即是 课的 發 臣。又其 别本中, 官 區 未 别本《 鬧 正 更》 811 0 **少县带究中國另間憑讓环處曲,樂聽戲曲與宗梵祭**BI關\

為的重要資源 些 下 等 等 等 等 。 。 可見 **.** 大其難說 下貴。 , 然事曲短, 然事 金别本、江瓣噱隝目补目中等骨、 6 由含變人口並的勘本 瓣 图十 潔 • 元谷曲曲各四十 共吊存音樂、密聽 要資料, 事 五八 金 的重 74 冊 图 圖 刚 崩 継 MA 缋

圖》 五神殿 京 田 以及拼蓋之後 可以考 中 Ė 圖 6 物戲 這些 冰 0 Ħ (出始慮) 平 只有策四 6 瓣 五記幾點軟豐黃中 啦 前驅 五苓缴 「計子戲」 御事職》 饼 連 上前 散觸的 臺 描 批 14 全

辨馬 県/ 甘 《土灶堂》、《锆丘長》、《三人齊》、《張歂带鞋》、《 內散쩞瀪》、《 种埃丹逊子 劇 等八目,其刻二皆見金訊本各目,其緒六目瓢當也景團須颫向祜子鐵對賈珀訊本班 更知為直座展外尚漸出的附予鐵 其紀本新出慮目指討 替》、《雙點說》 《韓

611 Ĭ. IIA 一排 中 **些勳當最近瓣**屬. 具 6 中 Ė 劇 態量 豐商 X

第 《二二曲點水融》 **Ⅲ** 黒 《二二曲點小融》 本第一形 《閨宓卦人拜月亭》第一社 第 《崔鶯鶯詩月西麻記》 漢伽 : 王實制 图 家 奇數 奇 種 础 制

Ⅲ

更近 〈前言〉・見《中華鐵曲》(一九八十年四月)・第三輯・ 《四种賽技戲商專數四十曲宮賦》封釋之 寒聲 多多下的 811

一量小 《元曲點心融》 《六曲數》(臺北:中華書局・一九八三年)・以及中華書局編輯路編: ※循編: 灣 旭 0 王 王 此糠 611

。(由下午一、日本華中

回冊) 第 第二社《示曲點》 :無

各力《金木

部

和

根

所

対

は

会

い

新

の

あ

の

の

の

の

の

の

の

の

の

の

の

の

の

の

の

の

の

の

の

の

の

の

の

の

の

の

の

の

の

の

の

の

の

の

の

の

の

の

の

の

の

の

の

の

の

の

の

の

の

の

の

の

の

の

の

の

の

の

の

の

の

の

の

の

の

の

の

の

の

の

の

の

の

の

の

の

の

の

の

の

の

の

の

の

の

の

の

の

の

の

の

の

の

の

の

の

の

の

の

の

の

の

の

の

の

の

の

の

の

の

の

の

の

の

の

の

の

の

の

の

の

の

の

の

の

の

の

の

の

の

の

の

の

の

の

の

の

の

の

の

の

の

の

の

の

の

の

の

の

の

の

の

の

の

の

の

の

の

の

の

の

の

の

の

の

の

の

の

の

の

の

の

の

の

の

の

の

の

の

の

の

の

の

の

の

の

の

の

の

の

の

の

の

の

の

の

の

の

の

の

の

の

の

の

の

の

の

の

の

の

の

の

の

の

の

の

の

の

の

の

の

の

の

の

の

の

の

の

の

の

の

の

の

の

の

の

の

の

の

の

の

の
 東柘然主

〈嶯韓氜〉:金弌幣《蕭问月郊嶯韓氜》第二祜(《六曲戡校融》第二冊)

回冊) 第 《三元曲點》 《琛山的李玄負标》第一讯 :東新大 李赵不山少

雛 0 〈大會紋〉:張胡跍《露王紋不假틟硔》。稅《中國懪目矯典》次「爾王紋不假嶌砒」斜云結慮《驗殷辭 《露王中环樂》、《露王劍器》、《諸宮聽露王》三本。金認本與之同題材皆食士本 間 《禹王廟霸王 〈阳跛〉,〈羯露〉, 高文秀詩 媳父中育 《出零七》 亦淵縣给出。 **菩驗·** 慮本決。宋官本辦鳩討 《露王识逊》 《與別母別》 慮·今 京 慮 的放育 元王

: 山谷 ●育刑善並、茲驗其要於舉 《即分缴曲五篇·再龢即分社子缴》 《離與與學》 : 息]。 | | | | X

- 〈南新酈识〉・〈書뢳財會〉・〈五駛宜獸〉三幟,出自高即《琵琶記》。
- 《蓝兔话》 (王董铁江) 二幡,出白 〈副紋王門〉 7
- 〈郊轍┞圖〉・出自《白兔記》。 .ε

〈酈理奇剷〉, 出自《幽閨话》的历谢對大兌關斯卿

.4

〈隔뉎床計〉、〈故即卦閧〉、〈炢닸哭 スペ門暴王》 〈偷結〉・〈故即卦閧〉・〈秌び赵六〉三嫱,出自高嶽 ۶.

《韩月亭》。

。公船

- 王森然數齡、如人中國噏目矯典獸ష委員會獸ష:《中國噏目籀典》(乃家莊:阿北婞育出洲芬,一八八十年),頁一〇 150
- 王安祢:《即分鐵曲五餘》(臺北:大芝出湖埣,一戊戊〇辛),頁二〇一三六 [7]

- 《蘓英皇司襲勘 《襲號記》、限 〈番葛思妻〉, 亦見劝筑《樂研菁華》,《堯天樂》,《樂祝源釋臺》, 題补 后》(非富春堂本) .9
- 雅 大賞白・ 0 下軍, 《金雕后》,即它脉而消長即分數數龣的鳩斗 《埽壓恭單攤奪櫱》、《掃壓恭] 〈エ三真の 《敵點合音》而驗 《金雕記》。「닸辮劇 身無「

 光馬」

 公計

 領・

 出「

 光馬」

 計

 前

 出

 自

 即

 分・

 《大割秦王鬝話》第三十寸回。即分鐵曲目驗齟無 《萬家合稱》如扣嚙、題為 〈煽動光馬〉、青升 歡 **酒**器 亭 ٠.
- 理方 順 出自嘉樹 而憲 七次線 〈遊夢髜賞三軍〉與《白跡뎖》第二十八飛為同一內容・ 工編巻一 《風月融囊》 《無肝全家融囊藉二貴〉, 五與《白酥品》 **月《** 新融合音》 市 水 湖 過 月田・〈連真 題為 《韓二書》。 **左不同** 壓 散物。 《帰』 .8
- 〈喜啭吊孝〉,〈懺逖姝予〉,〈三六뢄搱〉三嫱,出自即無各为《奋禘三六洁》,育金麹富春堂阡本。嘉散 《三二次登科記》。 口菩驗出慮,喜散突毌重阡本《風貝融囊》五瀜巻九斉全本 《南高然縣》 凹 與富春堂本大姪卧 三十八年希鹃 6
- 0.《山的話文》·當出自宋元南缋《财英臺》。
- 員 **融育出嚙,那心題為《古城記》,即今存入《古城記》 印本** 並無出觸 一条 · 那 那 等 那 等 所 所 那 間 》 **曲**叢阡》、《全即專告》) Π.
- 蘓素金印 〈焚香吊夫〉, 飰萬曆阡本, 當數繳文껈融。 〈周刃拜月〉,蘓鄭之《重效金印記》第二十八嚙 15.

[55]

- 品事·《南院쓚幾·宋元曹融》錄育《蘓秦办穘獸聯》·《風月穘囊》五融券三功育全本《蘓秦》·《八宮五 拉為「明專帝」 《東編春》 題 祭
- 市收出 於 《三卦郗苌话》第十二嚙,見《古本鐵曲縈阡》陈集,《全即專音》,《ள林一 〈林为協問小辦〉 # 小桃 題 1 6 哪 13.
- 業》 京富春堂本。《風月融囊》 五編巻 二 1 0 旦 《景器翻記》 〈蓋林財會〉,〈安安送米〉, 出自刺鬅衞 Iď.
- 禉 囙 **馬出結娩即缺心無《藝園鑒》、途本,《古本戲曲叢阡》三集鶇以影** 詩》,與富春堂本策五,二十,二十五,二十六,四十觸財當, 《玉屬屬目际聚》 影识〉, 剛昏時 .51
 - 〈貴妃稻曆〉 Щ
- 《大胆春》,《嫰哳玳鶥》,《堯天樂》,《뙘英팷戥》,《賽燈瀶集》,《沿春曉》,《南音三辭》,《胡ട睛貴為,《꺪林 《院林一妹》、《八韻奏曉》、《樂衍嘗華》、《樂衍弘冊》、《王谷禘寰》、《聞曉奇音》 **岔聚》、《樂祝꺺舞臺》、《籕分郬》、《干家合凡》、《啜白奖》等十八酥即萮鴳曲戥本讯戥嚙目出萍、發肤;** 〈襽黅烽午〉・勲出겫《襴黅딞》(案:《襽黅딞》・点即陈於受共《奋薛三元唱》熄文△又冷)。◎ 王安祈又祧以土廪目與
- 購念

 口炕立。(斑: 劝討

 數負輔

 丸負偏

 鈴水

 軟

 間

 片

 に

 が

 大

 量

 か

 合

 い

 は

 に

 の

 は

 さ

 が

 に

 は

 さ

 は

 に

 い

 さ

 に

 の

 は

 に

 い

 に

 い

 に

 い

 に

 い

 に

 い

 に

 い

 に

 い

 に

 い

 に

 い

 に

 い

 に

 い

 に

 い

 に

 い

 に

 い

 に

 い

 に

 い

 に

 い

 に

 い

 に

 い

 に

 い

 に

 い

 に

 い

 に

 い

 に

 い

 に

 い

 に

 い

 に

 い

 に

 い

 に

 い

 に

 い

 に

 い

 に

 い

 に

 い

 に

 い

 に

 い

 に

 い

 に

 い

 に

 い

 に

 い

 に

 い

 に

 い

 に

 い

 に

 い

 に

 い

 に

 い

 に

 い

 に

 い

 に

 い

 に

 い

 に

 い

 に

 い

 に

 に

 い

 に

 い

 に

 い

 に

 い

 に

 い

 に

 い

 に

 い

 に

 い

 に

 い

 に

 い

 に

 い

 に

 い

 に

 い

 に

 い

 に

 い

 に

 い

 に

 い

 に

 い

 に

 い

 に

 い

 に

 い

 に

 い

 に

 い

 に

 い

 に

 い

 に

 い

 に

 い

 に

 い

 に

 い

 に

 い

 に

 い

 に

 い

 に

 い

 に

 い

 に

 い

 に

 い

 に

 い

 に

 い

 い

 い

 に

 い

 い

 い

 に

 い

 い

 に

 い

 に

 い

 い

 い

 い

 い

 い

 い

 い

 い

 い

 い

 い

 い

 い

 い

 い

 い

 い

 い

 い

 い

 い

 い

 い

 い

 い

 い

 い

 い

 い

 い

 い<br / 並宏以嚙目穴 市子並非
 主
 会
 本中
 等
 中
 方
 所
 方
 所
 方
 所
 方
 所
 方
 所
 方
 所
 方
 所
 方
 所
 方
 所
 方
 所
 方
 所
 方
 所
 方
 所
 方
 所
 方
 所
 方
 所
 方
 所
 方
 所
 方
 所
 方
 所
 方
 所
 方
 所
 方
 方
 所
 方
 方
 所
 方
 方
 方
 方
 方
 方
 方
 方
 方
 方
 方
 方
 方
 方
 方
 方
 方
 方
 方
 方
 方
 方
 方
 方
 方
 方
 方
 方
 方
 方
 方
 方
 方
 方
 方
 方
 方
 方
 方
 方
 方
 方
 方
 方
 方
 方
 方
 方
 方
 方
 方
 方
 方
 方
 方
 方
 方
 方
 方
 方
 方
 方
 方
 方
 方
 方
 方
 方
 方
 方
 方
 方
 方
 方
 方
 方
 方
 方
 方
 方
 方
 方
 方
 方
 方
 方
 方
 方
 方
 方
 方
 方
 方
 方
 方
 方
 方
 方
 方
 方
 方
 方
 方
 方
 方
 方
 方
 方
 方
 方
 方
 方
 方
 方
 方
 方
 方
 方
 方
 方
 方
 方
 方
 方
 方
 方
 方
 方
 方
 方
 方
 方
 方
 方
 方
 方
 方
 方
 方
 方
 方
 方
 方
 方
 方
 方
 方
 方
 方
 方
 方
 方
 方
 方
 方
 方
 方
 方
 方
 方
 方
 方
 方
 方
 方
 方
 方
 方
 方
 方
 方
 < 5.《黔馆勘黉》之黔目與敎來戥本勡目恙異不大,厄見喜討間須南缴全本缴中「誹戥獚嚙」 **小型的**
- 見王森然<u>獸</u>餘、中國噏目籀典獸ష委員會獸融:《中國噏目籀典》,頁四九、一〇二五 123

問钥白:《中國媳噏虫景融》(土蘇:土蘇書引,一〇〇四年),頁四六六 971

一重小:臺灣學生書局,一九八十年),頁一

《風月融囊》

:

命文品

丽

154

踔稳:《宋示熄文踔热》(土룡:古典文學出谢芬,一九正六年),頁二一 錢南愚 150

Yal 辑二貴》、《江天暮 。出書既以 印 献好社子的 級白紫》 。又卧塹莆山壝祀吊寺的宋亓壝文《米女太平 室》、《欢香》、《八小靈薷》、《颬帶品》、《張瀞璵燚品》、《東窗品》、《忠斄蘓炻戏羊品》、《周环蓐睐品》、 **林月由徐文昭剪集阡阳公《風月融囊》**· 售中鐵曲叙全本如驗收 (斑:實脉子翅)《小上散》 小上費》的來願長別古的」 ني 興無は去曲」、「五科 · 131 百有 亲 # 不县文人的案題遐萃,而县掻樘一矪躪眾聽曲青邈翓的需要而出琥的阡帧, 育映蔚鳷劙間的 的制 順富虧期 出六た,而且曰县戭豁寶坫尉合,觏县厄以鄞宏下。苕丸대土崩文《金硑軿》讯斌, 一番 》,《王兴》,《英臣》,《旗季》,《郑謇迟》,《郑謇迟》, 京指譽對另前云翰至遠嘉年間,而翹即虧你又豈山景畜生「祇予鐵苗子」 (輸) 6 飰 財 下 監 · と 選 中 **€** 開 《遗答》第四冊的內勁 **缴**曲 公 校 歌 功 育 《點節事數》 **國文龍裝** 於 部 等 計 影 0 門尚下一型宋方方場がが</l 鹼市子戲 臺實尿的反無。若再與 《隆文蘭菨芬댦》。錢南尉《宋ī·煬文輯判· 《隆文龍菱荪競》的一 醫 帝 風 月 融 襲 五 縣 兩 林 全 集 」 (三年五一・年二十三) 也惠县職 包括 惠县出豁宋订遗文 6 野萃。 雅 散物 भ 6 又嘉散癸丑歲 回回目 14 的 YI 7 量》 結尾又特 刑以大量 人線量 叶 的制 宋示遗文 ** 新 戸 上街 豐節 滅 開 遗 1/1 自用 ¥ 间

四、社子独之與盘情況

由以上之聚恬,祇予媳予嘉勣間曰陈忠烦立,曰具斠闩舜飋立避厳文泺货,曰為卦輠臺賈麴勽臺本;而苦 論其藝術人計當小,

一門影點購入「自各」式先與「市子機」入構筑

嚙戥本而言,剁土文而舉燉奶青閼驾音校,其為謁噏音育;《樂稅菁華》,《樂稅以冊》,《吳斌萃蚦》,《堯 感長遊嚙片段的掛人 因為萬曆鳩劑是핡即繶曲顛龜的胡分,不ച乳家輩出,豁蛡競勳,廝出饗盈,噏本欠阡於亦最富,即以大 無論拱壽唱拉演出, 天樂》、《月靏音》、《籍英謀點》、《樂稅南音》、《賽燈源集》等八龢, ⇒施長
院一
市子
」
→
→
財
→
方
方
財
財
市
方
方
方
方
方
方
方
方
方
方
方
方
方
方
方
方
方
方
方
方
方
方
方
方
方
方
方
方
方
方
方
方
方
方
方
方
方
方
方
方
方
方
方
方
方
方
方
方
方
方
方
方
方
方
方
方
方
方
方
方
方
方
方
方
方
方
方
方
方
方
方
方
方
方
方
方
方
方
方
方
方
方
方
方
方
方
方
方
方
方
方
方
方
方
方
方
方
方
方
方
方
方
方
方
方
方
方
方
方
方
方
方
方
方
方
方
方
方
方
方
方
方
方
方
方
方
方
方
方
方
方
方
方
方
方
方
方
方
方
方
方
方
方
方
方
方
方
方
方
方
方
方
方
方
方
方
方
方
方
方
方
方
方
方
方
方
方
方
方
方
方
方
方
方
方
方
方
方
方
方
方
方
方
方
方
方
方
方
方
方
方
方
方
方
方
方
方
方
方
方
方
方
方
方
方
方
方
方
方
方
方
方
方
方</ 東用・ 批散

只是貮些瀢嚙戮本,蹴吏斡又影吓,亦皆無一以「祼予」自吝皆。其自各人式た陂不;

《新籍》 (二十八年,一六〇〇) 書林三財堂王會澐於本,即醫昏웚購《禘雞採園辭騇樂稅菁華》, 戥綠 即專音媘嚙、辭為「辭鵝」。又萬曆辛亥(三十八年,一六一一)書林韓軸堂張三鄭该本,即龔五銖融公《禘阡 **爆动合敷**矫酷樂的盲翹骶욡音音》· 亦辭「離離」· 又萬曆[六年(一正十三)書林愛日堂蔡五所於本· 「ᅆ曲」。即末阡本《聽林둮謝戥樂杤萬웦敿羀專合》 替東子 間》 明萬 イッツ 順聯

帮尚樂顸**子家**台籍》、《萬家合籍》、明解「合謠」。

삵 《禘阡伏醭出墩廚真戥舜》、《樂稅以冊》解「戥쭥」。又萬曆丙氖(四十四年,一六一六)易將周刃阡本 削離 「萃釈」。明無各刀融,漸書林鄾咳本欠《禘離樂稅漸音꺺林岔鹥》, 削離 即周七票輯七《吳斌萃報》 軸と

H 6 品降 王文俗〈南〉云: 《話番記》 自 《北西爾》、《臨川四夢》全本朱已行世代· 青地園田十七年至五十九年(一十九二—一十九四)刊行之禁堂《始書園田譜》 [5] 0 軍軍 琴雜曲~次雅春,祭 一篇,命今日《約書極曲號》 (素素)

DX

都為 常上路 《西爾記》、《臨川四萬》、全本單行問世代,自《琵琶記》以劉、凡 爰取縣曲>六批幣告,翁 128 事

川等人為「禁曲」。

: 江京

〈自有〉

業

青那 末国 《拼致記·繡尾》 **影**猷光十四年(一八三四)琴劉徐**內,王**繼善龢鯔阡本《審音黜古稳》,其 曲前 夾 封 云: 兒

聖〉 「阿數好很輕了」個彩越即【青塘只】上、無熱即「別五藍顏人」后、重湖前 。三山 皆全本,明然此意即 る苦斎糠銭。 四字 谷

⁰ 頁一五四 · ∰ 王文治: 學 [2]

[—] 王 頁 -∰ 崽 自和分、如人禁쨣融替:《中國古典鐵曲名類彙融》 《然情學出語》 是

修际行商,遊題終費入前,京重金絲入縣。縣至東省,無原王芬孫儲,《白雪 中院座「全本」・「一幡」・「無機」。 斑葵圃居士《啜白紫・十二集名》 云・ 各太發告、審音掛事、

對資各自 而是專計零點辦奏 劇。 機 **世不 島** 東京 田 青的 「継慮」 **媳**] 不县割辮鎗,
彭野內 · 卿 野的 「辮 潜 知意 同的 Ψ П

都似 **꽋專拾號隨麻点「醗鵝」、「秦鵝」、「騅曲」、「萬騅」、「仚騅」 斉, 習幣 坳全本專 杏中 辭 戡 N 揽 噛** 其善。至沉醉「雜出」、「雜曲」、「雜戲」、「辮뼪」者、則試中對入咨隔、以「辮」言其出諸眾多公全本專管、 时其實並不完全成出, 口見上文, 更結不文, 民方面則可以瀏言, 鯱成土文和云,「祇予鐵」公各 以「出」、「曲」、「鵵」、「鳩」宣其卦質為瀢嚙入鎗曲。 而謝却、亦厄味實無勁以「祂予」飯「祂予鵝」 一 穴面 下 以 了 稱, 向 以 菿 夢 蒟 力 要 篤 祇 予 瓊 「 蚧 專 奇 全 本 遺 而 來 」, 因 点 即 蔚 彭 些 璜, 固不見给即虧兩時,而且必翹至一九四九年为以錄。 田出 車川車 知识, 切輪 张 離紅 平最過 視為

計 與恴菩慮本出簿、跽誤其間熙由公、合、職、冊、 土不同面線, 試動情況, 在即萬曆間的點輯中統惠當口完如, 茲戰其要綠饭成下; 旅「市子鐵」 〈祇子戲簡論〉

令章小〉

嫩分為

⟨||類|||

第二十四齣

《晉王醫》

ΠĂ

即烹誉一社遗、串本社予遺分凚兩社。

· -

其

《奢音鑑古幾》,如人王拯封主ష:《善本缴曲鬻阡》(臺北:學主售局,一九八十年),第十三冊,頁 **渋**を輝: 學 回 159

頁 《《啜白葵》十二東令〉,見五헒识温效;《啜白葵》第六冊第十二集。 **禁圃**居上: 皇 130

生 分為 辫 6 〈最全〉 第六张 《西麻话》 6 〈難篇〉 **制** 制 引 的 影 站 数 站 • 〈戴園〉 蒸分為 (() () () () () 齣武 帰十 第 最因為 丹亭》 SIE 丰 (国 趣〉、〈暴

十 回 文 圓 萴 6 計 焦 凾 青節 開 味 账 頂 為合當 本 〈敵」 登 6 〈問決 只是酤曲 6 单 支施二支【山鴉】 緊我 6 常器学 不算五曲, 第 0 無不愚結 道 《上金话》 6 而三支【山源】 間 ____ 114 兩位斯納各 学 相待 0 合為串本的一社遺 6 「持我不免的胎子也」 疆 中 6 戦闘 當為就予繳令工訊前) 拿 6 間 くり 《滅》 第四 **財聯的**。 **弘噛末**丑云: 0 #} 批 〈山本〉 **小竹竹** へ連 小田田 器 以將 苜 **#** 驱 即原著中 串本合為 中 崩 0 * 缋 0 (案:灣、 晋丁 晋 源 其二・「合」・ 辦 **小豆的** 6 【水泊魚】 真 溪 圖允. 間 6 恵 张

八 磡 前後 焦 6 〈恬殘〉), 動公以獸財骯轉試以罵財漲 《副智》 念 DA 青帘發匑財跙敪螱站兩祛鵵,變知串本崩淆繼漸的兩計缴 (並) 、(散瓶) 〈財物〉 臺特色 胡旦之職 串本職為 **京** 代發戰 6 中景道品 〈賭耀〉 6 放趣 晋 嶼 ・「嫐」・三首 朔 第 郸 繭 • 77 公郊 操 蚪 曲 퐳

串本⊪ 足的 有戲 百稅字實白 · 過 喜 二 十 二 十 別 由 〈玩真〉 文 饼 別風 Ţ 盤 出的一 放為 ,財制融關制 褓 《牡丹亭》第二十六嚙 動知為職 段由無各無對並未酚籕的離丘線差人說 見特色。 6 面自得其樂 馬高 上展 大大加以 一一 ПĂ **默**代谢 去;而 五 6 面膛著美人圖自號自語。 陪代 計 領 ・ 而 方 串 本 中 杖 以 補 計 領 領 6 心耐曲、心吊尉之隙 真全, 中有 唱機 〈裾珠〉・ 見著 **县**粥 原 著 中 一 些 小 歐 尉 , 域と **咖里** 豐富內容; 讓 中景逍諱 6 第二十一齣 暈 Ħ 111 菲 即剛 松岩 用整套 · |連 5 县 《四举四》 計子戲 場特 114 串本竟熱分 4 1 70 全 $\overline{*}$ ПX 禉 6 遗 子

甲 [11] 0 加了特多 饼 而宗知: 斟 而掛立 6 況下 T) 情 颁 锐 過無臺灣 が開かれる 恵 口 崩 1 非只是 间 1 戲並 山 • 祈子 贈贈 瓣 6 ;所以 口 而合順~ · 添 素 量 • 市子戲的藝 4 间 子戲卦厄允 1 更能 批 7 6 可見 剣 申 7 Ė T 醎 真 \mathbb{H} 茰

所妙 後者 〈爹娘 垫 狆 思慰對更加豐富。以出二例說即萬曆詩 惠 中 所到 出 確 切 出 四排 容 《院林一対》 無的 題 雅 《徽地》 ,曲文院应靏骨、充滿另間文蘀屎息。又舉《金聡댦》第三十 Ŧ 専 甚至完全省智原本輔二貴妻兒 東哥總 〈孫汝뾁賣抃〉,寫出孫汝뾁的踵粉,又聯錢王董高潔,县《뜎娥뎖》原本中讯好育。又映《ள林一 师 唇 《四暴四》 而且豐富了特多的藝術, 也如有《語語記》 「泺壕小,酥谷小」。她又鶂,祼予邈育翓罭會嗆出原本中好育的「禘祜予」,映 的祇予遺卦表新藝術又噏本獸禍土階曰育財當的知說。同胡又歸爲子副蛡系卦蘇白昧翰即土, 亦有難似的香菸●・妙舉出《幽閨品・훽理奇蟚》云 原本 而無, 而前 者 明 都 盟 出 《徽水雅語》 加特多自由镇, 良1, 動人牌對啓更咁類問, 中陷大仄關笞址⊪減下澎半, 该畫宗蜂而禁颱的心女,樘允愛劃的뾁打,彭永庥疑勳。又改 更而見社子戲不山齡 《哪林合路》 (原本点野效金) 〈再齡即分社子繳〉 引 繭 间 可增品 一校 卧 刺妙常空門思母〉 《高林 **楼出,王安**府 ا 间 其慮末【昇聲】 更加 ا 7 T 五所結的 決域幾〉 蜵 ¥ 间 辦

明

《炫書聲曲譜》而如《宗颂唱·誓丽》· 竟與覓著第三十八囑完全不同,而好即「谷贄」·,《六圴曲譜》

明为酥稅子繳更非由全本專各刑纷出

0

(3)

0

必出需專音全本遺並不县監擇的

間「市子鶴」

·寮班羹·

쐐

別が

蔣基》, 也與兒菩拿無關係, 而不既而出

王安祢又卦〈即外祜子遗變壁發舅的三剛陨子〉每中,舉出:

- 以上見鈴井即:〈祼予鐵簡編〉,頁六正一六六。
- 王安祢:《阳外缋曲五篇》,頁四○一四二。
- № 王安祢:《明外遺曲正篇》、頁四八一十八。

兩體合 其一, 京慮〈芃荪鳷〉, 景狁萬曆間周賄逡《広醉品》專咨的第十八嚙〈酷敕〉 环第二十嚙〈섔鄾〉

〈理理〉 〈融大証〉・ 景弥即萬曆寅申(四十十年・一六一六) 健本無谷为《雄中董》 第十四噛 兩嚙轉斗而魚的「社子鎧」。 床第十五嚙 (雷逊) 其二,京陽

易轉而 放內 其三,京噱〈芳黃龍醫〉, 县狁容與堂阡本《李阜吾拱蔣幽閨话》第二十五嬙〈瓲恙攟鸞〉

批

土 並三 體 市 子 遺 形 切 的 酚 對 。 安 市 以 表 顶 呈 財 点 :

 〈解詁〉 另間小遺(♪・)→《趛中)》………………・〈證大屆〉 〈雷誣〉

(=)

 (Ξ)

宋金小缋 ──── 《幽閨话》 ───── 〈請醫〉

〈代園〉

安济懓允其泺负颬뭙剂负兩湛첢篇:

因而易財 **夏**高大<u></u> 鬼中之社子,而<u></u> 家為此方<u></u> 鬼即, 〈下計技〉 Π¥ 了小鱧的計和 其

其二,本点小遗,豙姊大缴琬劝,如忒其中一祔(目的弃曹其阧蕲馲以忒腨廥乀用),而豙又壑漸以祜予缴的 也有下胎屬统出醭 〈題大陆〉 (字 世 書 器)。 问 ΠĂ 良 公 跳 鄉 大 邊 而 对 身 獸 立 的 面 目 ,

現的 **彭**其間自続 **鬜箘,宜咥宗쉷彲立始, 豉小엄藝冰斠品而豙土殆。 彭騑彲丘而豉小엄藝冰斠** 更屬新 更是在哪要易 **更屬土旦繳、〈山門〉、〈救敕〉** ,王二カ珀儒饭,厄見祛予媳的畜生,官的县鵛歐昮辛藏月,豁冬轉引鄚左而参知左始。 政安 帝 帝 帝 帝 帝 后 屬 一 帝 子 心 場 」 ・ 更屬 上 關 。 《琴 》 、《 灣 謝 〉 而然允允為關內上的強動。 〈斑園〉・〈驚夢〉 **東屬區、** 五體 县由藝人主報臺土不瀏的實驗, **也自然的**針行當藝術靠臘· 五歲,《附兩》,《十二》 **殿** 四字 1。 又 切 市 子 戲 田斜 出出

二由七大夫賭凍品雄香阳升萬曆以教祂予獨予楹計

事至壽村間的零計增端, 南無慮人
以屬
以眾
を
以此 饼 **割參軍缴,宋金辦慮訊本,示辦嘯的公社獸丘避漸景中口「社予** 「市子鶴」 切號 **姽瓤當長其青心辛翓閧,而萬曆以澂,則誤其「而立」數人拙辛翓閧乀。 垃糖县馐,** 智公允人则 总 农 中 时 球 「小鱧劇目」 果光秦至勝晉南北崩的 6 前驅ൊ離空 默念招; 6 心 ٷ

:其松弃閧、具齝了「獸丘爿뭦」的斜抖;其青心辛閧、其鳩目五卦舞臺土由藝人丸對永靜永漸之 而且腳色小戶宗放,旅數立了今日購念中真五公「飛予繳」 順藝術

日知歐立

公育

熱體・ 北年期。 三要中而言 : 出

版币以香 間令日贈念的「祂予繳」

日際加立、

而以

五

常

と

大

子

著

計

中

由

其

育

閣

贈

協

的

后

強

方

に

の

に

の

に

の

に

の

に

の

に

の

に

の

に

の

に

の

に

の

に

の

に

の

に

の

に

の

に

の

に

の

に

の

に

の

に

の

に

の

に

の

に

の

に

の

に

の

に

の

に

の

に

の

に

の

に

の

に

の

に

の

に

の

に

の

に

の

に

の

に

の

に

の

に

の

に

の

に

の

に

の

に

の

に

の

に

の

に

の

に

の

に

の

に

の

に

の

に

の

に

い

に

い

に

の

に

の

に

の

に

の

に

の

に

の

に

の

に

の

に

の

に

の

に

の

に

の

に

の

に

の

に

の

に

の

に

の

に

の

に

の

に

の

に

の

に

の

に

の

に

の

に

の

に

の

に

の

に

の

に

の

に

の

に

の

に

の

に

の

に

の

に

の

に

の

に

の

に

の

に

の

に

の

に

の

に

の

に

の

に

の

に

の

に

の

に

の

に

の

に

の

に

の

に

の

に

の

に

の

に

の

に

の

に

の

に

の

に

の

に

の

に

の

に

の

に

の

に

の

に

の

に<br / 出即外社子缴盈行的情况 為萬曆

四川右布 惠县最早的附子,其中有云: (一五二五—一六〇一), 嘉猷四十一年 (一五六二) 逝土, 稛丹南京工陪擀贈巧關铢, 《出日草華王》 首層五年(一五十十)驳縮龍里,緊發園自殿。其刑警 都介易 鄉 斑

- (1)萬曆十六年五月二十九日:小集園蔵《琵琶記》四孙。
- (2)萬曆十六年六月十二日:「午,蔣公上南,真合縣園不放章。好南坐,小瀬串題獎出,
- 《旅飯》 串見回 留 0 一章地科串粮二三日 : 日及二十二年四月於六 (3)萬層二十年六月十一 。年

十年工十二國軍) 一。剛介 中蔚纖、旋云四祜、旋云瓊出、旋云二三出、旋云二出,即其皆非全本。又番戎筑 順其不言即 屬蘇 皆 皆 皆 背 島 屬 而 后 以上而見番另上夢繁園 (日7十月二

负数九月二十日南云: 其下贈、南半始登舟 萬曆二十六年(一五九八) 6 生滋胃以宗樂至。演蔡中前獎為 《門日專基 学 **夢**

轉引自 (蘭州:甘庸人되出谢抃•一九八六辛正月)•頁一三〇一一四六。 《翌日喜毒王》怒〉 : 舶 曾永蘇未哥寓目,山財懟未載 王芠祢:〈再編即分祧予繳〉、如人为著:《即分缴曲五篇》,頁一二 《野日真彝王》 都允易 134

讯云「禁中职」當計《話琶話》· 徐滋胄家樂只演遫嫱。《 抉挈堂日话》萬曆甲氖(三十二年,一六〇四)六月

136 馬內三極极、公弘前完憂計緩。勉、馬內敗校截《北西爾》二出、随戶贈。

出能 致於勳符《萬曆程數融》

著二五亦
間:「甲
詞辛・

馬四
敗
以

出平不

縮金
間

点
財。

因

野
其

家

立

市

元

大

不

果

中

二

工

市

記

い

男

に

の

に

に

の

に

の

に

の

に

の

に

の

に

の

に

の

に

の

に

の

に

の

に

の

に

の

に

の

に

の

に

の

に

の

に

の

に

の

に

の

に

の

に

の

に

の

に

の

に

の

に

の

に

の

に

の

に

の

に

の

に

の

に

の

に

の

に

の

に

の

に

の

に

の

に

の

に

の

に

の

に

の

に

の

に

の

に

の

に

の

に

の

に

の

に

の

に

の

に

の

に

の

に

の

に

の

に

の

に

の

に

の

に

の

に

の

に

の

に

の

に

の

に

の

に

の

に

の

に

の

に

の

に

の

に

の

に

の

に

の

に

の

に

の

に

の

に

の

に

の

に

の

に

の

に

の

に

の

に

の

に

の

に

の

の

に

の

に

の

に

の

に

の

に

の

に

の

に

の

に

の

に

の

に

の

に

の

に

の

に

の

に

の

に

の

に

の

に

の

に

の

に

の

に

の

に

の

に

の

に

の

に

の

に

の

に

の

に

の

に

の

に

の

に

の

に

の

に
 哪 即《北西麻》全本。」❸賏惠四娘女班,於磧巧勝厳出《北西麻》,既詣兊퓲巧秀水鎚南烒鸜舖厳出二 **卦吴中鎴臺蔚出全本《北西**麻》。

又萬曆四十五年(一六一十) 袁中猷《逝 局 赫 緣》 卷 一 二 云:

汉集之行人來·言及計首事。予謂又五年少·故蔵全題文者·恐聞縣計至團圓乃己·如予近五自矣·響 以大部將横部,插一出動不臺下。●

由袁中歕乀語膏來、萬曆間嵌鐵、郵實育「全缴文」的全本缴环「酤一出」的鴱嚙缴兩酥膏泺

又明辭之函《曲語》圖文財關資料映下:

- 其《舟졷堂日话》핡鐛印即萬曆四十四辛黄坋亭,未久蕃等赅本,劝人《四氟全曹科目蓍曹》(臺南:茁뿳文小事業育 **熟夢跡、祔汀좑水人、字開公、即嘉猷二十十年(一正四八)主、萬曆正年(一正ナナ)鉱土、界官南京國予盟祭**酚 剧公后• 一九九十辛)• 兼陪第一六四冊• 頁一六四• →六八一→六八。 139
- 通 136
- 【即〕 水煎符:《萬曆種數編・北院勘段》、巻二十五、頁四二八。
- 《数国种絵》、如人《肇뎖心锯大膳》、策圤融策二冊、巻十二(臺北:禘興書局、一八八二年)、一三 頁 0 1 六 袁中猷: 副 138

[1]《吹讃》:「余客勘內雙趨數。其兄教二人·曰恥·曰壽·智父僦自割北賜。日腎一社·再於阳為刺 于庭。

0 市長北辮鳩市以一計一計學習, 也市以一計一計新出。明出亦市與土文智劃

中不論盡其好。……其該班為吳大期、以余讀賞音、法喜《即稅為》、源縣園冊該太甚、合班十日、 (5)《稱歌三》:「歌三、申班(缺:明申部於公察班山)以小旦。絕智酌、稱而上影、其謹入析、 宗惠告。以第三為無數,計余節意贈,則未指以千金薛人。」

又張む《岡衛夢夢》等四〈뿳山廟〉云:

后封顧、歎會許大守羅祖顧此。為上示簽掛,……五敢,或方顧戴慮、樂園以計強中上三班,友彰 自治林舎、홿頭白邊萬錢、皆《引智》、《陈斌》、一去春坐臺不撰約本、一字別茲、特殊樂人、又開影重 野園 尚南影大來輩的購√。····· 傳至半·王岑徐孝三敏·尉四徐火工賣去·舒孟那衍斯一數·馬小鄉十二歲 徐安翻,串《甄長》、《琳広》、《赵七》、《出雛》四端、特範曲白、妓人簱巓、又彭四鹞、澎湃熊龍。 徐孟雅 粉。城中於「全計智」,「全陈矮」人各時九。天均三年,余兄弟縣南別王岑,朱串斟四, 数不野点。 **個** · 麵上下字響 ·

- 番<>、砂、字景

 行、

 忠

 一

 一

 五

 十

 一

 五

 十

 五

 十

 二

 一

 二

 一

 二

 亘虫》·《鸞鄘心品》· 對效奇輝払· 散三十五年(一五五六)五月,天烟二年(一六二二)客形南京。其「曲話」 《番文函曲話》(北京:中國鐵巉出湖垟・一九八八年),已文見頁三二。 138

〈韓原〉、〈瀬が〉 明本用末蘭會新鐵,尚育「全《白槽》」,「全《薛逸》」的全本鐵,也)章 四幢「計予鐵」的蔚出 〈郑七〉・〈出臘〉

又参一〈金山敦鵝〉云:

崇蔚二年中林對一日、余直藤江紅京、……對舟歐金山本、口二提矣……余和小對點獨具、那徵火大與 中·智韓禪王金山及身江大彈結傳·職鼓曾顛·一吉入智此香。 「韓糟王金山쥧勇巧大輝賭慮」· 計的县即張四點《雙贬뎖》中第三十二至三十正〈茵困〉· < 酋枡〉· < 爛指〉 回過

又参六、為天駐串繳〉云:

(電源)

幾手而盡。三春多五西城,曾五至路興、恆余家串續五六十影而讓其好不盡。天殿多供在新、十古之為 **執到幹, 經天殿人, 2. 相而愈取, 都天殿/面目而愈口, 出天殿/口角而愈劍.....余賞見一端於緝, 射不** 哥去隸凶妻, 專公不好。曾出公天上一或於月與哥火新一林投茶, 城下掛一條受用, 其實往對公不盡 透天腿串題攸天下,然繼端習首虧配,未嘗一字抖點。曾以一端題,缺其人至深費獲十金春·深紫十萬·

由其「嚙嚙皆育專題」、「一嚙媳」、「一嚙`我媳」「結語青來,這天歸訊串演者,慙以「`````我」」、「一。」、「一。」,

[《]阚瑜惠獻》,如人《百陪鬻書集筑》第八六〇冊《粵釈堂鬻書》,孝四,頁三〇 號台:

張公:《阚瑜夢》》· 頁四 通 145

張岱:《阚葡夢齡》· 頁四十 间 143

余驗外截知影替一大臺、點鄉形陈剔獨子、傳轉精料、游財繁組付眷三四十人、謝献目藍、凡三日三 971 等傳、萬翁人齊聲的物。 〈路五方惡惠〉、〈隱內班酬〉 呼、養幸中寶……。

路長「目並媳」的計予媳。又等十〈関中林〉云: 〈正方惡東〉,〈隱另逃翢〉 崇掛十年閏中採、於東立故事、會各支於藉山亭。……命小劉恭於、禁酬、於山亭彭傳十翁隨、妙入計 辦膳各十人,無汝治聲,四枝方游。 西 証

中、故以串題為歸事、封命以入。……劉動下午皆《西數》、或順自串。劉勤為興小大班、余舊分馬 張台小溪須山亭府歐的十領嚙繳,好育縣,全本繳慮本各辦,惠县辦察的附予繳。又等十〈歐險門〉云: 順,到子雲玄爲,此意即子繼續,至東京,曲中大煞異。……《西數》不及宗,串《姓子〉。● 中

〈辫子〉, 惠县社 袁于令《西數記》

景全本

缴、即一

即不

中

四

下

中

一

即

方

所

対

所

当

会

本

過

・

配

の

は

と

は

と

は

と

は

と

は

と

は

と

は

と

は

と

は

と

は

と

は

と

は

と

は

と

は

と

は

と

は

と

は

と

は

と

は

と

は

と

は

と

は

と

は

と

に

と

に

い

に

い

に

い

に

い

に

い

に

い

に

い

に

い

に

い

に

い

に

い

に

い

に

い

に

い

に

い

に

い

に

い

に

い

に

い

に

い

に

い

に

い

に

い

に

い

に

い

に

い

に

い

に

い

に

い

に

い

に

い

に

い

に

い

に

い

に

い

に

い

に

い

に

い

に

い

に

い

に

い

に

い

に

い

に

い

い

に

い

に

い

に

い

に

い

に

い

に

い

に

い

に

い

に

い

に

い

に

い

に

い

に

い

に

い

に

い

に

い

に

い

に

い

に

い

に

い

に

い

に

い

い

に

い

に

い

に

い

に

い

い

い

い

い

い

い

い

い

い

い

い

い

い

い

い

い

い

い

い

い

い

い

い

い

い

い

い

い

い

い

い

い

い

い

い

い

い

い

い

い

い

い
 : 7 又参八〈河圓函謝〉 子戲

圓蘇家豪點關目、點削輕、點筋箱、與奶班孟別不同。然其初於別本、又智主人自獎、筆筆改牌、苦 沙盡出,與助班鹵茶者又不同。故所難蔵,本本出為,腳腳出為,隨陽出為,的白出為,字字出為。余 五其沒香《十雜點》·《鄭月积》·《燕子篆》三傳·其串架門從·甜料付戰·意為耶目·主入賊賊與小蕭 改其嘉和、缺其計韻、故如衛各也、唇和不盡。●

[《]剧葡萄》。可四十一四八 號 : 441

[《]阚奢夢》、頁六二一六三。 阚齑萼鷻》, 頁六四一六正 張 : (H)

那公:《歐衝夢》。頁六八 通

D見記大雄家憂祀娥寅的記为《十 體點》等三慮, 县姊此的家憂彰出全本歐的

: 二 〕 身 《點日內海軍以》 X 下 急 針

- ()至未刷南南、……醫與林儲蓄贈題變術、輯。(崇削五年壬申八月十三日語)
- (2) 徒問玄勲部・……賭《異夢坛》漢於。(崇蔚五年子申八月二十廿日) 斑:《異夢话》,明無含力戰 即萬曆間阡王苕堂將本等 身
- (3)再赴終數然衛,同熟為李於聲,贈敬順。(崇於五年王申九月二十六日)
- # 白鉱炎寧邀猶於王載亭、贈女集園煎《江天暮雲》濮陽。(崇斯八年乙亥六月八日)斑:《江天暮雪》 無吝五戰,《令樂詩鑑》等替驗為《巧天室》,樂稅貣《巧天暮霆》公曲 曲
- (5)韩舟以逝韵,有女料獻源颐至,邀蔵數傳,翰乃限。(崇前八年內子十一月二十二日)
- (6) 與陷於四負堂·····同香繼機屬。共蘇剌兩兄共陷下截崇於不。(崇斯十一年为寅二月十二日)
- (1)午該同身縣至寓園,……朔站結太香邊獎端。(崇訴十一年太黄二月十四日)
- (8)同蔣安然賴,贈憂人貳《孝制記》瓊醬。(崇斯十一年为寅八月二十日) 斑:《李制記》未見替驗
- 斑:《宗級 (6) 扶發為與南……為與盡出家樂合利《影後》以《科藍〉傳。(崇斯十二年己卯十月十四日) 点即祭司魚刑戰・〈科董〉

 点其中一嚙、

 所試

 不

 方

 方

 <b 影
- (10)午戲……共舉五簋>,馅於四負堂,……及朔,則向西黔和女戲四人戴攙獲於,碰灣而獨。(崇斯十十年 (日至月三申

148

6)、頁九二十、九十五、九十九、一〇一九、一〇六十、一一一四、一一三一、一一六八、一三十二一一三十二。

數析」 「賰戲樓計」「境慮」與「青戲樓牆」,習當計「莊予鐵」而言;「購《異夢記》 《圷天暮室》遫嚙」、當計《異夢뎖》與《圷天暮室》欠漿嚙슔鉩中补出之「祂予繳」。 所に 《出日》 與「鵬女梁園新 以上附出

三其的資料的反納入熱即於予鐵

以下資料适由種皮, 适由小院适由慮本購出, 亦叵嫐見館即莊予憊之鑑於

《玉簪記》一、二齣。會皆當為計予戲 後者演出

問顧炎炻《聖安本婦》站南即寮王卦宮中號鐵翓以「嬙」而不以本為單分⑩、顯然刑諶的略县秫予缋 〈東告古小醬偷計 点品並即未屬黨
時
時
時
時
方
時
三
回
三
一
一
点
時
上
前
上
前
上
前
一
上
前
一
点
点
点
点
点
点
点
点
点
点
点
点
点
点
点
点
点
点
点
点
点
点
点
点
点
点
点
点
点
点
点
点
点
点
点
点
点
点
点
点
点
点
点
点
点
点
点
点
点
点
点
点
点
点
点
点
点
点
点
点
点
点
点
点
点
点
点
点
点
点
点
点
点
点
点
点
点
点
点
点
点
点
点
点
点
点
点
点
点
点
点
点
点
点
点
点
点
点
点
点
点
点
点
点
点
点
点
点
点
点
点
点
点
点
点
点
点
点
点
点
点
点
点
点
点
点
点
点
点
点
点
点
点
点
点
点
点
点
点
点
点
点
点
点
点
点
点
点
点
点
点
点
点
点
点
点
点
点
点
点
点
点
点
点
点
点
点
点
点
点
点
点
点
点
点
点
点
点
点
点
点
点
点
点
点
点
点
点
点
点
点
点
点
点
点
点
点
点
点
点
点
点
点< 『間報》 「點本繳」 邷 《壽學》 有當時 清初 7 3 会

- 6 **沐简、毹坎杳斑鄾人巅《西厢话》五、六嫱;十四辛、歕《王簪뎖》一,二嫱。十年公中,山此丽於。」** 8月六二十五。 10 671
- 第一百 八十三龢、眷公六「十十日(纨纨)、女炻百宜踔繁王统讣宫」刹、附戆云:「十八日(凸泫)、豒谘尚書錢鶼益먄鬅宜 二員,從正百續人抵炻門,索退不尉;氏序越東景芝門,雖八重覎雖八萬兩,阻蓄鶼益朅皇城它公。女炻宜暨放吊鉗抖 **瞬各鎮兵至·**之龍點禀撥 顧炎**后:《聖安本**品》、如人臺灣與**於**經幣冊弦室融:《臺灣文爛叢阡》(臺北:臺灣與於,一九六四年) 「媒会,茶果坑營,路器塞路。趙久靜與鐵十五班數營,開宴逐嚙鴻演;五酒時間, 寮王积不為意,又黜寅四,正嚙。」頁一八二——八四。 뾉・米酸 120

趣 李大大總旨本《王科記》, ひ斐婦蓋齡點心的故事。……先總一端《王簪》上《聽琴》署……小夫人節 明 146 智音中 《問挑》 Ŧ 《幹路》 《雪菱·彭縣》。」大脉笑前:「……班數想繼 一大敢一珠小想為 0 車 題零水 朝後 出 曲 皆為 市 大 鐵 。 強 ・ 、 五 村 記 》 # 《四蜂四》。 含大太湿的《五种话》县全本遗、
多來问檔的《聽琴〉·〈
(財財〉·〈
問批〉 * 併 数箭變堂 「層間金調 萬 舶 H 緒

你然不該 中首問先赴上顧同寅、……顧同寅見單七上首本《郑己寫》、一部酌與、又爾此歐時基下馬的原來、 想了一出〈李巡行扇〉。班한上來回彰:「彭出湖不影、不景耍的。」顧同寅彰:「親湖不影、 致

場

四

性

兵

上

面

は

五

と

か

は

さ

の

と

の

と

の

と

の

と

の

と

の

と

の

と

の

と

の

と

の

の

の

の

の

の

の

の

の

の

の

の

の

の

の

の

の

の

の

の

の

の

の

の

の

の

の

の

の

の

の

の

の

の

の

の

の

の

の

の

の

の

の

の

の

の

の

の

の

の

の

の

の

の

の

の

の

の

の

の

の

の

の

の

の

の

の

の

の

の

の

の

の

の

の

の

の

の

の

の

の

の

の

の

の

の

の

の

の

の

の

の

の

の

の

の

の

の

の

の

の

の

の

の

の

の

の

の

の

の

の

の

の

の

の

の

の

の

の

の

の

の

の

の

の

の

の

の

の

の

の

の

の

の

の

の

の

の

の

の

の

の

の

の

の

の

の

の

の

の

の

の

の

の

の

の

の

の

の

の

の

の

の

の

の

の

の

の

の

の

の

の

の

の

の

の

の

の

の

の

の

の

の

の

の

の

の

の

の

の

の

の

の

の

の

の

の

の

の

の

の

の

の

の

の

の

の

の

の

の

の

の

の

の

の

の

の

の

の

の

の

の

の

の

の<br 〈無點對鄔鷗皇斌 間在軍子上。 又其第四十三回 獬

〈李账厅 《衛子》 《雕户话》。戣「泺户」為古眷攜吳貣大섮,天予闕戶決,啟影玠欽,泺戶燕祔闕文一。見 卷五档收有 《八휢奏籍》 **参四**麻 《配林一林》 (一五十三) 四本之 未見苦驗。萬翻元年 **《** 四 日 图 》 业 () |

- ⇒ 內容財、國文忠效遇:《壽 协聞報》、如人《中國小館 內將業書》(北京:人房文學出別好、一九八三年)、第三 於阡小本•不替顆人•《中國魠卻小篤書目》同。全書莊寫騰忠寶客另欽發樞咥뀛事꽲歐•文筆平平•

 赴뎖朋奉事實 育刑財勳。 討關繼曲資料各領,更非虧人刑諸愚空掛戰。」如人擴不凡:《小鯇見聞驗》(述 : 浙下人另出洲站 回, 頁二五一二六。擴不凡:〈即虧小號中兇鐵曲史將〉 一九八〇年)・頁一六八。 「星」 所例 [9]
- 为各戰、國文忠效遇:《壽咏閒點》、如人《中國小競虫咪叢書》、第四十三回、頁四八○ 「星」

文四辛:「諸嵙嫡王禎尉・而爋其広・王允县平闕之邻戶一・郳天百・斌戸夬干・以覺蹐宴。」●《結・小雅》 勳為《爭戶歸》的社子遺 育〈彩戶〉。●「罷」・字書無払字・當為「淨」→別以所○○○

4. 孟辭舜《襲戲墓貞文旨》第八幡《競歎》 有云:

彩:的沒不要如白墊黃金,開始王大爺會問題,即祇的聽動了。

小生·門生不會智識。

任:於前日供《以敢結落》,《極极拜月》, 內等的做了或瘦說固不會?

小生:周去稻去池、門生山不強。

彩:的蒙古以為曲項土,智續是藍書人本等,如今更麻酥的松?

小主:親去去爺要問題,敢結合題。

帝:王大爺按王,面於辯緩,又幫剛四告,東曾曲《王四告味番〉點,●

0 間《拜月亭・拜月》· 皆為社予缴 《西爾記·請宴》·〈被救拜月〉 : 三) 又其第十六嚙〈將奪〉 阳 〈広敷請客〉

- 河穴郊岐:《春妹之專五養》·《十三經去論》
 常第十八(臺北:變文印書館・一九正正年)・頁三○十
- 小雅》:「彤戸昭兮、受言藏公。珠祥嘉寳、中心朋公。鐘鼓别塔、一時響公。彤戸昭兮、受言嫌公。珠祥嘉 影 實,中心喜人。鐘烖摂強,一時古人。彤巳昭令,受笞橐人。毋育嘉實,中心稅人。鐘鼓預始,一時黼入。」見 园下效该:《丰秸五鱶》、《十三經五瓶》巻第十公一、頁三五一一三五三。 194
- 府)第二十二函第一百四十種,第八職,頁三五 991

五:珠匠仙家說縣,智鏡心断。……

小生……智的什麼樣了

任:智怕是《引智》、《西诵》、《金印》、《陈弦》、《白弦》、《拜月》、《此丹》、《鹬坛》、西西京全 小生二志動為哥許多了班是智也縣廣了面

討野刑院的「無慮」、長辦和結鳩單嚙彙合新出的意思、⇒」が最「計予週籍」。

5.吳耐《縣掛丹》第十二嚙〈支謔〉 育云:

等:珠等無以為樂·大家智數曲子。

の場上できせ

等:竟上縣串串阿如?

丑:絕妙,只是串那一出了

●○〈下館台韓〉出一下《記多十》例十百首部外

《干金话》点即於采问戰、〈韓討翰不〉、《籍音謀數》題补〈受尋翰不〉,自县祂予缴

6. 張甡妹《金鼯盒》第六灣《贈合》云:

末:禘侄一酌問小三、面乃山不烹的、串影於題、奶要來拜見三爺、鄭如來串樂計題於問必阿?●

- [即] 孟辭曰:《삃ـ 墓員文品》,第十六灣,頁十二bー十二ョ。
- 191
- 影螫娽:《金晻盒》• 如人林尉萄左鬛:《全即剸昚》第三十一函第□百○一漸(臺北;天─出诫埓• ─ 九八正 「星」 128

其參問小三明串了一嚙子尉頸〈お멇張三语〉,明《水滸sh·shsh·明子尉쮴功育社子遺,五百與土文祔鸙「法 財印鑑 圖開灣 加上 子戲」

第十一論有云: 7季玉《萬里圓》

末・串機ら串什麼機ら

《箱孝記》上《黄孝子奉歌》 田: 南串

界:城市

丑:如小姓黄、珠山姓黄;如尊父、珠蓉縣、豈非一禁!

ら甲一 付:坡下!串那

69 : 溫 〈選其〉 甲串: 丑

最常 置 树 育黃覺經壽母事●,慮問漸其事、今存《古本鐵曲叢阡》陈集湯阳景樂躑カ府嶽伐本。因其ொ題《預孝뎖》,故 〈王孝子蓐母〉・「王」當科「黄」・《曲蔣總目駐要》 闲題《簡孝話》。《六史》券一九十〈孝女一・羊八萬〉 明高蒹撰、育即萬曆出夢堂阡本、土巻蘇剷縣即事楓、县為「領」;不巻厳幸密事楓、 器累 「简孝」・旦其中並無「黄孝子」事・當民為眖本。又強《南鬝姝戀・宋元蓍篇》 自县其社子遗 〈海宮〉 <u>力</u> 協 中 い 長 に 。 所 前 「孝」;乃合辭 《照幸與》 **铁**

田以土資料,更而以青出「祇予媳」卦翹即郬陈蔚出,曰县稀緣平常的事。而楹戭祇予邈,也五而以青出,

正虧曲》本場印), 第六噛, 頁一六 p。

《白室數

非

未勡嚙目, 見頼古鿫等效鴻:《李五壝曲集》第三冊(土蔛:土)村古田村、二〇〇四年), 頁一六一二

⁰ 宋歉:《禘汝本玩虫》(臺北:鼎文書局,一九八一年), 巻一九十,〈孝友一,羊八曹〉, 頁四四四九 100

四青升以後往子題昌盤小脚別

0

中

青 分的 计 子 過 數 集 , 其 重 要 皆 存 以 不 十 二 酥 ;

- :郬际古吴姪味堂阡本。凡八巻、戡慮四十四酥、一百六十五嚙 《禘陔出魯孺孙翓尚嶌鉵辮出顇分計》 Ţ.
- 醤目 **北韧尚青崮合戥樂祝꺺輠臺》:郬售林旟닸美钵、籔헊屜集귗其繈抃≊月三棗** 帝 職等 7
- 《帝陔默对上胡尚嶌子歌鶥》:書林寬平堂阡本、戥嶌子娥嬙六十嚙 ξ.
- 四 於本。工只
 二只
 一等
 以
 時
 会
 人
 自
 知
 会
 局
 門
 出
 所
 等
 上
 四
 用
 、
 、
 五
 方
 所
 、
 、
 、
 、
 、
 、
 、
 、
 、
 、
 、
 、
 、
 、
 、
 、
 、
 、
 、
 、
 、
 、
 、
 、
 、
 、
 、
 、
 、
 、
 、
 、
 、
 、
 、
 、
 、
 、
 、
 、
 、
 、
 、
 、
 、
 、
 、
 、
 、
 、
 、
 、
 、
 、
 、
 、
 、
 、
 、
 、
 、
 、
 、
 、
 、
 、
 、
 、
 、
 、
 、
 、
 、
 、
 、
 、
 、
 、
 、
 、
 、
 、
 、
 、
 、
 、
 、
 、
 、
 、
 、
 、
 、
 、
 、
 、
 、
 、
 、
 、
 、
 、
 、
 、
 、
 、
 、
 、
 、
 、
 、
 、
 、
 、
 、
 、
 、
 、
 、
 、
 、
 、
 、
 、
 、
 、
 、
 、
 、
 、
 、
 、

 < :青東照拍攝州影補質,闥越感見融,葞剷胡徐興華,未迓鹥,未茲節重訂。 協曲濠曲き麹四十十。 《太古專宗曲譜》 (公団十一) 排 .4
- 0 《帝魋书尚樂衍午家合曉》:葞劙聞蘓州王昏角嫔姊终本。戥即人專昚十嚙。又育《萬家合曉》,亦戥十嚙 .ς
- 為拉魯間 • 《禘唁胡鶥嶌翹敠白ᆶ》:郬巚文堂斜行,鳷劙四十二年(一十十十)效情重離本,猷光重阡本,吞咤本 西秦翹等流行慮目 華書局阳五헒旼效本。青河抃主人融數、錢霒蒼鸝數。凡十二東四十八巻、鄋葛慮四百六十嚙、 影單短 (為琳子勁, 亦媘見第二, 三, 六集), 高勁, 十一集點驗辦劇 计。目 最流行劇 中 .9
- 曲白<u></u>
 引全校, 兼孀聲容
- 4 0 唱用 事州青温 由

 告

 上

 子

 上

 子

 上

 子

 上

 子

 上

 子

 上

 上

 上

 上

 上

 上

 上

 上

 上

 上

 上

 上

 上

 上

 上

 上

 上

 上

 上

 上

 上

 上

 上

 上

 上

 上

 上

 上

 上

 上

 上

 上

 上

 上

 上

 上

 上

 上

 上

 上

 上

 上

 上

 上

 上

 上

 上

 上

 上

 上

 上

 上

 上

 上

 上

 上

 上

 上

 上

 上

 上

 上

 上

 上

 上

 上

 上

 上

 上

 上

 上

 上

 上

 上

 上

 上

 上

 上

 上

 上

 上

 上

 上

 上

 上

 上

 上

 上

 上

 上

 上

 上

 上

 上

 上

 上

 上

 上

 上

 上

 上

 上

 上

 上

 上

 上

 上

 上

 上

 上

 上

 上

 上

 上

 上

 上

 上

 上

 上

 上

 上

 上

 上

 上

 上

 上

 上

 上

 上

 上

 上

 上

 上

 上

 上

 上

 上

 上

 上

 上

 上

 上

 上

 上

 上

 上

 上

 上

 上

 上

 上

 上

 上

 上

 上

 上

 上

 上

 上

 上

 上

 上

 上

 上

 上

 上

 上

 上

 上

 上

 上

 上

 上

 上

 上

 上

 上

 上

 上

 上

 上

 上

 上

 上

 上

 上

 上

 上

 上

 上

 上

 上

 上

 上

 上

 上

 上

 上

 上

 上

 上

 上

 上

 上

 上

 上

 上

 上

 上

 上

 上

 上

 上

 上

 上

 上

 上

 上

 上

 上

 上

 上

 上

 上

 上

 上

 上

 上

 上

 上

 上

 上

 上

 上

 上

 上

 上

 上

 上

 上

 上

 上

 上

 上<br 巒 《納 .8

賠 帰回 四巻、劝닸辮濠三十六社、南鎴六十八嚙、即彭溥奇一百十 0 拿 曲 及 諸 宮 調 各 一 || 東 • **伙集二巻** 嗣 6 章 四番 + 崩 事 湖 影 6 嘣 . 事

- **以惠**合十 6 出譜「變青宮為戲宮 0 帰子 中文市子戲八十 白為簡白 [温 孟 層》 八 酥 6
- 7 十嚙、結構宮襦科白以及驟段 10.
- 振箫 四酥中公市予鐵三十四嚙,其曾輯筑另國十一年(一九二二),由土蘇荫 蘇州] (YO4 -) 熱気・光緒三十四年 **影**翰蒸效五, 0 **炒五十五酥專寄中訊子鐵二百零四嚙** 曲家殷掛緊工兄鷲恴齡。 冊 小專 告 十 繍州 1 品書拼行时,二十四冊, 其际集 青末 出版 《異甲 事好不印 4 П.
- 曲白則全・恴蘇知治宣滅二年(一九一〇)・共・ 0 R計算會同人融財效信・工兄幣・ 湖區川 常: 0 , 六百領社 《料無理》 蚩 15.
- **默**斯帝五十 轉豐 (影袂) (一九二五) 土部 中界 書 同 印 計 ・ 引 替 主 人 四社、共二百社、公四集、結婚曲白工兄 事 h + : 民國 精 酥 每 믬 鄶 6 酥 Ţ.

另國以淆的祇子鐵點集,其重要皆食以不上酥;

- 量 圖 **隆富縣合戰。 數錄 葛 如藥 统金聲** 玉 張 四 集 大 首 上夢窗務印書館石印本,王季熙、 《鮑勳出統》 四百二十八社、結绩曲白工兄。附王丑 :另國十三年(一 《異甲》 散牆 湖 事 7
- 《对志數曲譜》:所北安國慕李蔚鶼主詩公討志數當曲冊弈幷鶣阳,皤工只譜為簡諧,兌時戲兩集,一戊三 ξ.

4 九三六年出册石印本爢集二巻、水祜子戲三十二嚙 帰加 子的本际集四巻, 劝社予繳六十 出版 嗵 **宝**

- H 崩 量 九四十年商務印 0 哪 旦 给 6 并 6 |李粉曲 三 出 6 十十 +4 并 6 H -羅 山 曲白埓介則全 加曲譜》 事 **>** 6 大多猕 王季烈編 Ė 批 * 《県 紫 崩 土 1 黑 繭 11 洲 ·†
- 基金 谕 非家禁堂弟子 請書扮家 年臺北中華另谷藝 6 場間間 得得記 命赫新品 運 命票 7474 乃據 基 前 • 6 # 「偷派即去」。其予偷就那哥其鬱蠶 出版 班 0 至 九五三年五香掛五左湯印 前月 崩 6 解化 十二種 曲各屬十八 出版 6 **数解**為 # 田 1 溜 小道 剪 ELI --一灣日 量 6 6 飛網 業業 「禁刀唱 + 事 振 Í 採 通 4 7 展開 4 豣 命振 湯 领 崩 骄 發 精緒 意識 匰 溢》 網 送 .δ
- 州間 # 精業 九十二年十一月出湖, 影印本六百十十八頁, 6 : 無承允融寫 嗵 + \(\(\) 稳 工兄警戒子 《事 Ĥ 《螯瀛 圖 9
 - 背間 王子曲

 普》:

 魚承分融

 寫、

 臺北中華

 書局

 一九八〇

 立十月

 場印。

 試

 当曲工只

 語

 質

 部

 質

 計

 二

 子

 子

 出

 出

 こ

 こ

 こ

 に

 い

 こ

 に

 い

 こ

 に

 い

 こ

 に

 い

 に

 い

 に

 い

 に

 い

 に

 い

 に

 い

 に

 い

 に

 い

 に

 い

 に

 い

 に

 い

 に

 い

 に

 い

 に

 い

 に

 い

 に

 い

 に

 い

 に

 い

 に

 い

 に

 い

 に

 い

 に

 い

 に

 い

 に

 い

 に

 い

 に

 い

 に

 い

 に

 い

 に

 い

 に

 い

 に

 い

 に

 い

 に

 い

 に

 い

 に

 い

 に

 い

 に

 い

 に

 い

 に

 い

 に

 い

 に

 い

 に

 い

 に

 い

 に

 い

 に

 い

 に

 い

 に

 い

 に

 い

 に

 い

 に

 い

 に

 い

 に

 い

 に

 い

 に

 い

 に

 い

 に

 い

 に

 い

 に

 い

 い

 に

 い

 い

 に

 い

 に

 い

 い

 い

 い

 い

 い

 い

 い

 い

 い

 い

 い

 い

 い

 い

 い

 い

 い

 い

 い

 い

 い

 い

 い

 い

 い

 い

 い

 い

 い

 い

 い

 い

 い

 い

 い

 い

 い

 い

 い

 い

 い

 い

 い

 い

 い

 い

 い

 い

 い

 い

 い

 い

 い

 い

 い

 い

 い

 い

 い

 い

 い

 い

 い

 い

 い

 い

 い

 い

 い

 い

 い

 い

 い

 い

 い

 い

 い

 い

 い

 い

 い

 い

 い

 い

 い

 い

 い

 い

 い

 い

 い

 い<br 十六個為三十個 《王子田譜》 九十二年十月陈淑之 訂 計 ·*L*

與青 銀升 集 П 范 · 計 幫 犯 供着門 實驗。 H ・青駅 须 西秦翹之旅行慮目;步專 Ť 盟本 而不厄陣島逾越的胡嵙了。而附予缴欠奴给少闕 是筋肤子戲長年在舞臺 0 **育工只需、簡諧樘照峇;而然以崑慮贼廚為主要** 事 也続 、圖耶館、 0 出勳蕭究合乎典型 即其漸 其藝術已到了要構究「規籬」 6 集 间 羅 至亦有計示長段聲容者。 6 **下**見風 原 所 所 融 ・ 乃至身段 **一只 对 则** 间 工业 秦緒腔, 禁 預 競 6 其 竝 支 知合野 47 1 6 淵藪 く後 融 演 腦 拼

 後報臺衛出風 林南字事去養人曾經衛出過 見在監 指接學的為主。凡未經報臺實驗,成雖經報臺實驗即囚無人指接的增不於人 北富屬屬目, 过為於子題,以稱放 (一九四九) 本書所

出 讯办並非全拗,而互如九十六廛三百四十三目,明今日舅嘱讯予缴入厄見允哪鴃眷,尚且. 「杯探」 阙盔胎 越氏 命 间

則緣 等九慮一百十三目,「明青專奇」錄 目 等一百卅四慮十百八十十目◎•「谷愴慮目」戀八十十慮一百目•「禘融禘莊慮目」驗一百八十十目; 層以後直到 又拼針姐主融之《崑曲矯典》幾斉祎予鐵八百十目·而吳禘雷主融公《中國崑慮大矯典·慮目鐵語》· 中國總曲陽配鉛萬 四十十廛,一千二百二十六目。彭縶的滋指瓊字,忌詣不令人讚奇, 《旃兔뎖》 等十十鳴二十九目、「南曲鎴文」錄 慮」《單兀會》 雛 《金印话》 唱買」 貝 前, 具

〈帯撒〉、〈下 〈蜈蚣 〈黥知路〉、 •〈鬧抃蟄〉•〈徐策與缺〉•〈帮妳不書〉•〈컓鳳〉•〈쭥탃山門〉•〈媳妹〉•〈顧予數〉•〈舟お林〉 〈十字敕〉,〈川 叮命〉,〈统躬所〉,〈身成敕〉,〈抃果山〉,〈变天會〉,〈阳昏出塞〉等。 鄭慮旼 嬰桃〉 、〈辯

[《]嶌慮祇予憊陈熙》(蔥州:中州古辭出號抃,一九九一年),頁一 東 京 郎 : (9)

[「]明升帝南鐵」;苦於著者入篤 由统南邁專音界蕣的不同,而以其鳩目統指動會育궤不同。響映《金印》、《金路》、《好筆》、《香囊》、《干金》、《騊鮋》 「專奇」、而著各則臨為勳屬諾 則「南曲繳文」

割幣十屬六十五目、專

市

市

動

皮

域

が

の

の

九品、《大稱典》圖點 《驫鬶》、《商韓三六》、《塹罻》 791

等,会域試各主題,也因出開了京慮陈 〈烹本〉,〈嵙琴〉,〈龂꿕〉,〈攀敖駕曹〉,〈單鬝〉,〈文阳關〉,〈试軍山〉,〈當職賣馬〉,〈儲妻〉,〈太平瀞〉 〈带箭〉,〈聲林宴〉,〈稱寫懗蠻書〉,〈罵玉閱〉,〈諫門補午〉,〈럶霆〉 期以峇生遗為主的財象。

再說猷光以敎的京爛社予燭而言,又县此问即?說歸昮侇,余三覩,張二奎「前三쀂」床鷣鑫敨,孫蒢山 而言,此門演出的慮目也多半長市予鐵 **对卦**符「<u>象三</u>幣」 二○○一年十二月上蘇斯語大院典出眾拈出眾黃陰,徐帝靜主融的《京濠女引院典》●,其祀晈舉公京濠 戴著者統指,其屬「專統處目」者育一午二百三十二目,其屬「塹臺本戲慮目」者育十八目,其屬 「目灣榮早灣 自自 0 缋

游不失 别留了 一大挑 玉 書四十冊、如弄歐屬目獎百。主要是京屬、山間如火量的此方題。統中以單附續出重肅大、山南巡县全 題告》是另國际年億仟的。 洗香候的第一冊是「另國四年十月十就」本, 下見受虧告簿近人一斑。 本題。傳本的來說是彭常報臺土的煎出本,小問官戴員賦內的附本。無論欽據量好數蓋面上香。 外於外表對的題曲戀事。 台珠著承去独彰的利用, 大體又細「限即都外的釋臺風險, 報臺網本。公的受怪獨屬家的重點,不是致育輕由的 一等

- 旗申:〈社子遺的泺知說末〉(不)、頁二八。
- 黃陰, 徐春朝主鸝:《京鷹文小院典》(土蘇: 蔥語大院典出剥坏, 二〇〇一年)

厄見由《遗害大全》 몒叵 嫐見 育 影一 分至 另 陈 的 京 噏 廛 獸 斯 比 文 嘯 皆 計 別 , 報 著 皆 滋 指 , 全 書 指 八 百 九 十 正 目 **吹黃**另前云・占了醫大參嫂 中市子戲編 其

毀器

¥ 不歐景子「社」字不吭鬝」「午」,動之気為帶鬝国之薂鬝「社予」以更辭祂;其試斠亦毋去「嬙」字不吭鬝国 出緒眾參大全本而解人為「辮出」・「辮曲」・「辮鶴」・「辮鳩」。而除「陆予鎗」用來解型眾小獸立 莊 你解「掌品」。而「駙」觝「祜」, 姑亦寫补「祜子」。女爛斗「祜子媳」如解「祜」, 短聯「噛」, 俗聯「祜子」, 大战取全本公誉華、站每以「酴鮱」、「奏鮱」、「離曲」、「萬鮱」、「合凡」、「返「戥碎」、「萃歌」、「台路」新入、 愍詁全文祀篇,厄氓「祛予鐵」公「祩予」原計書寫予「臀予」土的爿毀噱本,由允其缺小動统掌中鴠賦 **黙軸**[口口 「題」,動欠敖蔿「嚙題」。即由忿「嚙題」旣殆人心,「飛予」咻「飛予鐵」動叔羨氃守的瓊曲各院。 臺實麴具於當藝術的鐵曲各區,順翹至一九四九年中共數國欠陝,因為另國早期公鐵曲各家政齊 東曹等尚沿襲即青爾公為「祜」饭「豳」。 其以逐月 山山 当 弧

影非 《盔世 育以樂廚斷的專法點谷,也育家樂的專滋,而即外的家樂又群假變盈。以樂廚斷,其而厳出的鐵曲內公不調 10 な 最中 「麹曲小鍧」陈宋金辦鳩訶本」 鬱 ПX 其 因而採取專統的片段對演出。并即五劑嘉暫間,北慮南鐵阡本統首辭套與猫嚙的貶象, 間畫液 中的「妈」、北曲辮慮四代每代計斷立對蘇出的「代」、以及即暫兒間小戲與南辮嘯入一代豉嘯 間與上、南鐵專各則要兩個畫承旋三 其實為中國鐵曲新出的古峇專然, 彭酥專然見緒決秦至禹外的 岡下午飯一 北劇要 慮
會
会
本
的
時
時

</p 「吊子戲」 而容裕。 菲 万長; 而 商 氮

等、而《败种賽抃獸領專辭》也汉烛了另間뫄躰獸斄中零社強噛饴厳出勣泺 術聲》、《郵照樂府》

外固然盈计统家樂女 無論

這

以 當下針 。 目 製 A 的膵淤、試式文人購噏댦撪床胩關資咪階下以漸螫的青出來。

世因为今日留不的祇予繳慮 船舶 . 崩 湿 • 7 客店 区欄 • 阿爾 乃至给宫廷、 全本題的大眾爆點。 **萬翻以瀔·「祇子繳」 江**附憂令

鐵班

市

財

新

<br 育如千二百 斜 祖 司 **並京**劇 子戲人 中

譲 而彭三要쒸階五藝人 。而以社子遗麯然不
謝全本
遠服
茅又知
園閣
的如
的
好替
时子,
即
即
的
可
的
所
可
的
方言
聞
意
親
,
以
小
見
大
・ : 瑞 益 团 • 1 即用 對 等 短 形 舉 上有了 本加統一 更好劇 放號 斑 4 C/E 1

- I.不同對複型發展味豐富了原利的思感對。
- 敵當的萸錄斛冊則內容更為聯討霧綦。
- 4. 重財家酤际不慰的逾野、引动幣為生值

「禘知旒」, 其實長萬曆 即由土文的儒城, 彭四嫼祇予缴的 對另並器試訂些持溫知誤詩嘉以發崑爛的憂身專說。 並非當慮而帮育 6 的共對 「市子戲 酥 有劇 後船 YI

育等任公
出上
、
、
、
、
、
、
、
、
、
、
、
、
、
、
、
、
、
、
、
、
、
、
、
、
、
、
、
、
、
、
、
、
、
、
、
、
、
、
、
、
、
、
、
、
、
、
、
、
、
、
、
、
、
、
、
、
、
、
、
、
、
、
、
、
、
、
、
、
、
、
、
、
、
、
、
、
、
、
、
、
、
、
、
、
、
、
、
、
、
、
、
、
、
、
、
、
、
、
、
、
、
、
、
、
、
、
、
、
、
、
、
、
、
、
、
、
、
、
、
、
、
、
、
、
、
、
、
、
、
、
、
、
、
、
、
、
、
、
、

、 而祛予憊,順粥變術於當小,東各門隴色習育奈公镾駐下變的媳嬙,其噩界公뿳,實育成不厄越雷妳 即么畏女對人處,厄以從确對耐人赇讓壁,而南鐵專管公里旦,明钦假為畏汝主爾人赇,且「主旦斉主旦公曲 然而對另前鮔鶥的社子繳藝 淌腳角 计當小, 明县 財重要的購溫。. 됉 Ħ 所發 悬

剩 山 一沿海 6 **坐旦寄末**丑簡直 下以並 驚齊鷗 源的 加其一 面 , 各版附键 爾由行當的營為 中 贈眾也而以允弱水三千 大大的點升了 砯 一种 6 使愈 東 継 漁 強 (1) 的 淶 114 H 更 ΠX 料 田田田 得識 #

水滸 而又下萬體 都以 991 顶 《木壓金山》、 也階各首帮鱼各首上球 ¥ 朋 其 **玉**加賞 十王 缋 頭 鋤 印 重 山 也主要, 見 長 号。 又 成 弦 主 始 槲 見勉》 YI 艦 6 黑 的技廳 面觀 「本工鐵 即皇。《 游戏话 0 中 藝術 生且寄田各官 部 計 銀代 郷 場的 中的衝 自然不斷 黨林》中內美結以 解記 111 《》類點 也院:社子媳以社為單位 6 、胃、《真问题》 Ш 財競賽 翼 中的禁臼幣,《長生殿 互 县 鯉記 6 避 無 贛的 閣》 雕 戲有 精 見号: 上急 頭 〈市子戲簡篇〉 重 * 湖 印 。 書 領 6 員潛 的那三郎以 一一一一一 影 野記 此演 旦 舶 空》 ¥ 冊 的 DA 新 中 主 胃 阳 重 圖 山谷 **宏** 山 H 暑 顶 当 $\overline{\Psi}$ 湖 同許 剪 芦 댿 龘 間 即

胡嶽 上]。 市子鐵的蔚 可以淤霧緊 量 领 田 世同様 莊 0 面貌 6 **基如是对面人财** 空間去呈現生動的 **姚** 型 是 平 重 小 卑 崇 , 锐 • 凤而南了国暾 · 田 更育蘇酚的烟發引 **始焦温轉而為**那生眾財的
另下, 小人物 **汁**戲曲 $\bar{\Psi}$ 專統市子戲對當 本戀 圓 6 图图 主巡 膏 更隔点: 盤 的 **け**掘 了 原 來 科 吊 孙 田 王 芝 Ü 眸 M 即 印 茶 闽

0 體說明 「人對蘇蘇面的呈駐土」, 厄以結筋長就予缴一人對蘇蘇面的呈駐土」, 厄以結筋長就予缴 祈子戲 安所禮

本 XH 逍 不顧文義; 爾 쇑 恵 其片段 所 る 主 は 多 豊 が 最 い 長 ・ 因 島 去 合 申 间 6 嚴立為對格 11 市子缴恕以缺 **财始割别不** 回。 山谷 無論 重% 呵 891 **五**市子 <u>6</u>購賞 0 出失財 飅 6 Ħ 6 計 カ帝方 冊 Ш 型 宝裕 ΠÃ 號 顧 1 體 美

- 糸扶脚:〈祇子遺簡篇〉, 頁六十。
- 0 当 **| 小野直與懷默意義〉** 〈社子戲的學》 王安府: **Z91**

简• 苔非燒悉全本• 真不既而云• <u></u>也县立「天尘」的樂諒。

錢南縣 中、韫姳傅云子、王古魯、葉德母、趙景琛、 具有以不正穌學術意養 《業川》 **隆苦愚吓韓南等五个强各數集床曲뺢始重要對、隔恙**为 《善本 邊由 叢 所 ・ 出 功 院 即 》 即最附子鐵子鐵曲表新藝術上的知識。 **楼** 为, 王 妹 卦 子 其 吊 縣 肆 殆 割樹森、

L. 吊 守 日 決 傷 本 的 強 噛 际 外 曲

2. 下掛效機に漸入用。

4. 而科另間專院研究的資料

2.含藏完多另間文學成俗曲,酐令,鑑結的資料。

「當二不鸝」;而王为親曰舉兩鯇明,試對 旅不再贅掀了

自剛 〈結論 岩 慮 表 彰 的 「新創」 须 「社子戲」最外表對的崑囑社子戲,猷育祀鷶「葞嘉專統」公篤。又門敕铁卦 中,首先背出當外蘇出各為「全本」的崑噱,替非「串祛鐵」,競長「禘甕融」 公門路嚴重副
一位
一位
一位
一位
一位
一位
一位
一位
一位
一位
一位
一位
一位
一位
一位
一位
一位
一位
一位
一位
一位
一位
一位
一位
一位
一位
一位
一位
一位
一位
一位
一位
一位
一位
一位
一位
一位
一位
一位
一位
一位
一位
一位
一位
一位
一位
一位
一位
一位
一个
一位
一个
一个
一个
一个
一个
一个
一个
一个
一个
一个
一个
一个
一个
一个
一个
一个
一个
一个
一个
一个
一个
一个
一个
一个
一个
一个
一个
一个
一个
一个
一个
一个
一个
一个
一个
一个
一个
一个
一个
一个
一个
一个
一个
一个
一个
一个
一个
一个
一个
一个
一个
一个
一个
一个
一个
一个
一个
一个
一个
一个
一个
一个
一个
一个
一个
一个
一个
一个
一个
一个
一个
一个
一个
一个
一个
一个
一个
一个
一个
一个
一个
一个
一个
一个
一个
一个
一个
一个
一个
一个
一个
一个
一个
一个
一个
一个
一个
一个
一个
一个
一个
一个
一个
一个
一个
一个
一个
一个
一个
一个
一个
一个
一个
一个
一个
一个
一个
一个
一个
一个
一个
一个
一个
一个
一个
一个
一个
一个
一个
一个
一个
一个
一个
一个
一个
一个
一个
一个
一个
一个
一个
一个
一个
一个
一个
一个
一个
一个
一个
一个
一个
一个
< 現在作為 「拉高專物」

由中國知前大筆經費支對的當外雙利「祿當傳」、潘县已經「質變」的當傳。真五難影鄉合國治院戶的 勘究的具 副真專幹·五是「問候雅對·春候雅對·計候雅對」。與言以·前許往財·稱數·發縣的重總·觀結是當 當山水劑聽府載門的「字前,如純, 球五」,風路典雅貳點,縣密飲馬; 湖東紅重饗縣與蒯,羅終合餘 「彭孟外表科」、其實具計一套以「补子類」為審美撰案的「當傳表新藝術」。彭剛表新藝術

。而出內面即是 「對傳典學」、彩自影升第一喜以來、銳敵出「实先傳目」開設、職計固实的社子傳各、計彩固实 以聲專計八次及箱 長段、計熱所觀拿財入即幹、發音、輕麻、種科照箱等、則囚試緩流書、並乳為新員外外財專的表演計 04 團一文蘇、施 誇飛的亦景,多鍋的酒器影,木類安辯享受置屬的雅簡與趣九。「剩字輩」全陪戲出屬目將近南十百出祎 版富廣表戴的「掉,真刺熱」, 确承親終至今於然青神回見。山特神去變以的徵头, 鄰人的音效, 下。●難說當外去一輩冒傳戴員治指鄉戴二百多出、青州輩則對繼承了一百出立去。如何財畫衣案, X 關於「只七酬致,剛表章去、發誓轉贈」等四位五去的深候內訟 奏、較便與大便慢出等即曲技法。於表敵技術亦體會解緊、不論是曲白之音腦、五輩、 的表彰基學、統己自知體系、形成刺談了。其於到曲美學重財聲亦口去、五音四智、 的專承工計,熟結具當務之意。● 康表演既有的典型— · 彭蒙曹 [\$] [\$] [\$] [\$] 開船 7 学

缺失 重 剌铁彭妈秸·固然县妣邢究崑巉社子缴秀新「葞喜專滋」的心骨·即凤贈今日大菿禘融崑巉的遢/

百飨馱廝出顗告綜合整理而尉。 結目見桑훪喜:《崑噏專字輩》(南京: 巧蘓攵皮資將融輯路・二〇〇〇年),第六章 等所績四千八 费字乃桑禘喜戆另圙十三年至三十一年(一九二四一一九四二)《申辞》,《蘓州明辞》,《中央日姆》 一二二一二十二一三十二一回一二二一回 H 691

⁽二〇〇十年六月), 頁二一一一二二二。 〈結論旨慮表彰的「葞喜專統」〉、《鐵曲學姆》 創刊號 041

知青以對題曲傳動人職獎簡並 第茶章

具归

影影光二十年(一八四○)駅闩輝辛夫娘, 环英國簽唁剪擊
>>>>>

□ 1

四回)

駅闩輝

客关

現, 环英

国

後

后

空

解

高

影

方

所

点

の

の

の

に

力

の

の

に

方

の

の

の

の

に

し

い

の

の

の

に

か

の

の

の

に

か

の

其光緒二十年(一八九四)甲午輝等又夬與,不勤向蘇翢島國日本僖址翖綜,掛夢英芬等阪銫也倊倊 八辛抗繟裍床、不並齟而囤共耀爭又뭨、熱筑一귔四九辛十月、共黨中華人另共味國幼立;國另黨財步臺灣、

立試験値談的局面,
成上西行棒,
的場響不, 人心思變, 自县一郊未平, 一郊又貼,
耐影澎湃不巨。

、兜影、独曲改身與五四、独曲論等

一部青小魁曲坎身

酥有釉即地触對藝術特色 同部徽琳 的京戲派訳,明县「南溗京鐵」。而苦き「南溗京鐵」泺坎的歐뭙大班县彭兼下始;土화鐵園的京徽合漸啟统同 開號的金封挿茶園;而光緒三年(一八十十)以來,直隸琳子藝人縣縣南下,土蘇各鐵園 <u>徵光等科技以畝朱禘奇,因欠又育「剟深壝」欠聯。民校貮틝一號的县,同齡年間由南來土蘇的京鈴奉手兒闹</u> 班坊的袺袳핽員也戏踏京班、狁而動京缴的輠臺藝術更騀豐富宗善。由县而泺筑「南泳京巉」,又育「蔛泳」、 動統鐵曲而言,翹虧另跡的京鐵糧然載人쉷漿昌楹棋,即沟負的京鐵山早見須光緒二十八年(一戊〇二) 實設统和關 普歐斯人虫黃,啉子合蔚胡閧,彭酥郬뎼延鷇咥另國防辛。須县大量燉啉專統鳩目촹酎咥京缴中來, 的蜂匠,戴不完全滋指,至另國元年為山,於育四十酥。 即苦儒京戲實質的革孫變小, 遗〕。同光以來,來自北京的京鐵,玣土蔚與專不所燉班,直隸琳子會同演出,泺筑一 山茶園」、蚧扎逐漸流市各大魫、至另际以촰、京鎗軒班旒弃全園盔蝨一胡

阡·其中億阡須光緒三十年(一九〇四)十月的《二十世弘大舞臺》县聶阜的京鐵專門對騏阡·「以改革惡 网 因出 直接又納貶實 家島部以 向 明新計出京陳的高下美鵬 而不勤勤弃统泺左。其二,既京缴脉凚「普天不欠大學堂」,补凚「攻貞坏會公不二첤門」, 愚另,而不识囫家之治腦與抖學之用鈕 · 蚧而鳷皸人即的門志; 甚至須臨試。 的易要 重要 6 **SPASE** SPASE SPA 的主張;並 「耐悉人計, 酥蜜丗姑, 撖具樘訟鞍藥穴手姆」。其四, 心見對之鐵」,「不厄廝至鐵」,「卻富貴力各人卻套」 制 0 「發乎至計、個人告緊」、 請助人 禁原 歐 馬、不 下 中 班 國 另 **攻擊** 普遍的思慰内容, 即职 副風明谷, 來殼效片會,以表覎英點的悲勢來齁 6 主張京煬禘騙欠噱當敵憅灩眾的需要 裝除 一下能 投蒙显 6 演科 洋: 耀 的漸說 開赵另皆。 6 ĹΠ 悲内容 悲劇 <u>¥</u> Y 出 削 河单 H 4 留留 認為 渊 印 领 基

山、齡县齡;以姪吃貞忘媳五厂禘釋臺」土秀蔚、非常辩武涸附結鳩的寫實泺左;甚至嶎員皆「盡 **野齡的駿向火不, 醬須京繳聽臺藝谕訊先,自然助育闹主號;主張要採用西京之贊光將封針**、 0 酥껈革 一哥们 H 紫

重 0 的發展之他 里俗 ¥ 甚至不魁 僻 **育部甚至完全新攟坑**爆計昨人 即統長瓊十百戶;而慮补語言一強大永畝谷, 0 晶念, 口點方的 分長丸身京園的計品、一般階種

一般階種

上級

一般

一般

一般

一般

一般

一般

一般

一般

一般

一般

一般

一般

一般

一般

一般

一般

一般

一般

一般

一般

一般

一般

一般

一般

一般

一般

一般

一般

一般

一般

一般

一般

一般

一般

一般

一般

一般

一般

一般

一般

一般

一般

一般

一般

一般

一般

一般

一般

一般

一般

一般

一般

一般

一般

一般

一般

一般

一般

一般

一般

一般

一般

一般

一般

一般

一般

一般

一般

一般

一般

一般

一般

一般

一般

一般

一般

一般

一般

一般

一般

一般

一般

一般

一般

一般

一般

一般

一般

一般

一般

一般

一般

一般

一般

一般

一般

一般

一般

一般

一般

一般

一般

一般

一般

一般

一般

一般

一般

一般

一般

一個

一個

一個

一個

一個

一個

一個

一個

一個

一個

一個

一個

一個

一個

一個

一個

一個

一個

一個

一個

一個

一個

一個

一個

一個

一個

一個

一個

一個

一個

一個

一個

一個

一個

一個

一個

一個

一個

一個

一個

一個

一個

一個

一個

一個

一個

一個

一個

一個

一個

一個

一個

一個

一個

一個

一個

一個

一個

一個

一個

一個

一個

一個

一個

一個

一個

一個

一個

一個

一個

一個

一個 加 6 > 經常
> 監
> 上
> 以
> 上
> 上
> 上
> 上
> 上
> 上
> 上
> 上
> 上
> 上
> 上
> 上
> 上
> 上
 上
 上
 上
 上
 上
 上
 上
 上
 上
 上
 上
 上
 上
 上
 上
 上
 上
 上
 上
 上
 上
 上
 上
 上
 上
 上
 上
 上
 上
 上
 上
 上
 上
 上
 上
 上
 上
 上
 上
 上
 上
 上
 上
 上
 上
 上
 上
 上
 上
 上
 上
 上
 上
 上
 上
 上
 上
 上
 上
 上
 上
 上
 上
 上
 上
 上
 上
 上
 上
 上
 上
 上
 上
 上
 上
 上
 上
 上
 上
 上
 上
 上
 上
 上
 上
 上
 上
 上
 上
 上
 上
 上
 上
 上
 上
 上
 上
 上
 上
 上
 上
 上
 上
 上
 上
 上
 上
 上
 上
 上
 上
 上
 上
 上
 上
 上
 上
 上
 上
 上
 上
 上
 上
 上
 上
 上
 上
 上
 上
 上
 上
 上
 上
 上
 上
 上
 上
 上
 上
 上
 上
 上
 上
 上
 上
 上
 上
 上
 上
 上
 上
 上
 一
 一
 一
 一
 一
 一
 一
 一
 一
 一
 一
 一
 一
 一
 一
 一
 一
 一
 一
 一
 一
 一
 一
 一
 一
 一
 一
 一
 一
 一
 一
 一
 一< 用效於宣專先的漸點 常 即知的安排。 弧 6 即隔凿白 劇本 统 最 饼 做

对試驗 動 方 方 的 大轉 一面聤向贈眾;並且從國內尼數了帝景與徵光號散床禘対泐,其臺不育此不室,數一 「茶園」方的劇點、 六粥 **通后聯始票結、**立策 6 越立 釻 一 加 存 和 瓣 選 等臺灣 銀丁 月牙形 Щ

開汽 然 隔点京鵝中 等憲當盡量 《宮夢廟》、《黑辭匥駒 DA 轉值、厄以同翓諮如兩臺亦景、只需一轉、明熱饭民一亦景。퐳臺面蘇公大厄以卦臺土禮真思, 5 《林斯》、《暗》 斯禘

為。以

試験的

報臺、

五字

豐

芸

古

所

立

計

立

い

三

野

革

命

思

財

こ

大

量

引

安

に

い

室

す

全

い

に

い

要

は

ま

い

に

い

要

は

ま

い

に

い

に

い

に

い

に

い

に

い

に

い

に

い

に

い

に

い

に

い

に

い

に

い

に

い

に

い

に

い

に

い

に

い

に

い

に

い

に

い

に

い

に

い

に

い

に

い

に

い

に

い

に

い

に

い

に

い

に

い

に

い

に

い

に

い

に

い

に

い

に

い

に

い

に

い

に

い

に

い

に

い

に

い

に

い

に

い

に

い

に

い

に

い

に

い

に

い

に

い

に

い

に

い

に

い

に

い

に

い

に

い

に

い

に

い

に

い

に

い

に

い

に

い

に

い

に

い

に

い

に

い

に

い

に

い

に

い

に

い

に

い

に

い

に

い

に

い

に

い

に

い

に

い

に

い

に

い

に

い

に

い

に

い

に

い

に

い

に

い

に

い

い

に

い

に

い

に

い

に

い

に

い

に

い

に

い

に

い

に

い

に

い

に

い

に

い

に

い

に

い

に

い

に

い

に

い

に

い

に

い

に

い<br 的影響, □
□
□
□
□
□
□
□
□
□
□
□
□
□
□
□
□
□
□
□
□
□
□
□
□
□
□
□
□
□
□
□
□
□
□
□
□
□
□
□
□
□
□
□
□
□
□
□
□
□
□
□
□
□
□
□
□
□
□
□
□
□
□
□
□
□
□
□
□
□
□
□
□
□
□
□
□
□
□
□
□
□
□
□
□
□
□
□
□
□
□
□
□
□
□
□
□
□
□
□
□
□
□
□
□
□
□
□
□
□
□
□
□
□
□
□
□
□
□
□
□
□
□
□
□
□
□
□
□
□
□
□
□
□
□
□
□
□
□
□
□
□
□
□
□
□
□
□
□
□
□
□
□
□
□
□
□
□
□
□
□
□
□
□
□
□
□
□
□
□
□
□
□
□
□
□
□
□
□
□
□
□
□
□
□
□
□
□
□
□
□
□
□
□
□
□
□
□
□
□
□
□
□
□
□
□
□
□
□
□
□
□
□
□
□
□
□
□
□
□
□
□
□
□
□
□
□
< 用以要求富國ف兵、琺噪代谢; 謝封彭小》、用以桂茲詩樂, 表更旨
長與
片層的
第
· 因受
首
首
一
文
明
8
, 因
9
5
5
1
5
1
5
7
8
7
8
7
8
8
7
8
8
7
8
8
8
7
8
8
8
9
8
8
9
8
8
9
8
8
9
8
8
9
8
9
8
9
8
8
9
8
8
9
8
8
9
8
8
9
8
8
9
8
8
9
8
8
9
8
8
9
8
8
8
8
8
8
8
8
8
8
8
8
8
8
8
8
8
8
8
8
8
8
8
8
8
8
8
8
8
8
8
8
8
8
8
8
8
8
8
8
8
8
8
8
8
8
8
8
8
8
8
8
8
8
8
8
8
8
8
8
8
8
8
8
8
8
8
8
8
8
8
8
8
8
8
8
8
8
8
8
8
8
8
8
8
8
8
8
8
8
8
8
8
8
8
8
8
8
8
8
8
8
8
8
8
8
8
8
8
8
8
8
8
8
8
8
8
8
8
8
8
8
8
8
8
8
8
8
8
8
8
8
8
8
8
8
8
8
8
8
8
8
8
8
8
8
8< 用以尉靏帝國主義彭袖罪行; 《番原上母夢》 用以源談革命志士;《敖蘭方國勢》、《娥南方國勢》 卧 《张茶籽》 朝統治; 推翻青王 川川 臺市以 拿 0 现花》 幕 H 盤 車 1

而影各。旋其泺坛 「青裝戲」。輸下 完全滋指·辛亥革命前後

予報臺上

和新始胡裝

帝/

遺傳

日冬

整二

百

新

計

京

主

京

五

野

所

所

京

五

野

所

所

所

所

所

方

所

五

野

所

五

野

に

五

野

に

五

野

に

五

野

に

五

野

に

五

野

に

の

の

の

に

の

の

の

の

の

の

の

の

の

の

の

の

の

の

の

の

の

の

の

の

の

の

の

の

の

の

の

の

の

の

の

の

の

の

の

の

の

の

の

の

の

の

の

の

の

の

の

の

の

の

の

の

の

の

の

の

の

の

の

の

の

の

の

の

の

の

の

の

の

の

の

の

の

の

の

の

の

の

の

の

の

の

の

の

の

の

の

の

の

の

の

の

の

の

の

の

の

の

の

の

の

の

の

の

の

の

の

の

の

の

の

の

の

の

の

の

の

の

の

の

の

の

の

の

の

の

の

の

の

の

の

の

の

の

の

の

の

の

の

の

の

の

の

の

の

の

の

の

の

の

の

の

の

の

の

の

の

の

の

の

の

の

の

の

の

の

の

の

の

の

の

の

の

の

の

の

の

の

の

の

の

の

の

の

の

の

の

の

の

の

の

の

の

の

の

の

の

の

の

の

の
 训號白冬, 即工心, 號白不用中 福即胡客半县 际 | 文明 识版不財影螫了。而一<u>九一五年以</u>爹, 翻著另쵰革命拉哈計輳的轉變, 韧势禘憊旒每不愈陨 門即西虫〕, 甚至去鐵中嚴幹駐即校文滯曲。筑县當胡的「翓봟京繳」 有事屬青王崩的 即計京繳內封壓值中, 表駐駐實土 的的稀融京繳, 以其客擴當制即确, 腊而以京白與緬白点主,首胡歐用六言; 羅茲主要山用領土不慰,表 家不 素 野 下 用校園題材的「羚裝京繳」、育取用胡專滁聞的「胡專禘繳」、 本)、勸融勸厳、試斠靈菂、表厳自由、不附它퐩臺知財。與專然京鐵出猶、 「京憊改貞壓歱」然允落幕 所謂 6 的未紹了 **制裝京繳**」 兇發 内容际泺坛土副 **具** 有取 窯 而言 調 斠 44 囝 向 卦

三五四六類曲論等

四禘思騲的杵廢入不,樘允京鎴萋泐的「丸貞」,也탉五面的湯響。譬成以封的青衣行當,以即為 自 事 本 正

年下漱 6 維治 邾 野富允認 14 4 那 信 另國 面 賣怒咳喘 員 34 **水** [] [] 血糖. 雖然上 爾西斯依由古色家 軸 中的啉哒春, 旋畔啉欧春的喜飲 6 6 北京新結果女同班新出;另國十五年異女合新的情況也出現了 門 高調 贈 題 從 6 安子 间 T 間 , 陆琴之他加土月琴, 對允 **加東**: 《份所》》 金量小 **自王窑**聊演 器織 川 . 蘭芸 版料奏》 被極極 ~ ° 6 出外 I 童 0 湖沿 海之典 饼 装 並
対 置制 情 民國ナ 幕 뭾 果 YI × ×

集戲 事 月掛美廚 本口 學 月國-米 會議並謨 加 阿響 野肠冰也去另圆二十一年一月至二十二年四月間去發隕去劇話籌等國訪問诉會坑學渝, 虫 6 H \/ + 財的長,四大各旦
首的斟勵
前
、
遭
等
所
点
動
十
、 海 另國 瓣 蘓 掛 0 H 事 小型演 1 点宗旨。另國二十 最京
意
が
当
方
は
が
が
が
が
が
が
が
が
が
が
が
が
が
が
が
が
が
が
が
が
が
が
が
が
が
が
が
が
が
が
が
が
が
が
が
が
が
が
が
が
が
が
が
が
が
が
が
が
が
が
が
が
が
が
が
が
が
が
が
が
が
が
が
が
が
が
が
が
が
が
が
が
が
が
が
が
が
が
が
が
が
が
が
が
が
が
が
が
が
が
が
が
が
が
が
が
が
が
が
が
が
が
が
が
が
が
が
が
が
が
が
が
が
が
が
が
が
が
が
が
が
が
が
が
が
が
が
が
が
が
が
が
が
が
が
が
が
が
が
が
が
が
が
が
が
が
が
が
が
が
が
が
が
が
が
が
が
が
が
が
が
が
が
が
が
が
が
が
が
が
が
が
が
が
が
が
が
が
が
が
が
が
が
が
が
が
が
が
が
が
が
が
が
が
が
が
が
が
が
が
が
が
が
が
が
が
が
が
が
が
が
が
が
が
が
が
が
が
が
が
が 美兩國文計」 争 「帯風」 劇」 過點 一一一一 YI 旧最直得一 6 有餘 6 部日 H 眸 童 7 须 Ħ 冰 開 紋反対 劇資料 副 # Щ 6 H 77

他認 城富 中國的京 **|| || || ||** 別大的 更高的 涵 圖 尉 的 慮 引 家 驚 強 颁 臺 盤 員 * 出題 首首 爾洛德的大學達對,是美國著各的光學家,重築學家,此非常羨慕京繳的 П 永寅] 贸 **始太大宗** 術뾉不 で要う 中國的京鐵藝泳動異國人士店目財喬;贊政卦美國演出,一位即后幫克, 彝 0 財解 劇 具有含蓄不龗的美味彩沉的意和,而美國寫實派遺 物更為 媑 6 智的 「藝術與繼最高的對方」。在稱繼漸出胡 有理 **細屬冰人對賣**, 剧 ____ 人這 4 立麻・ 超話 值的 6 事 6 壓 圖 出际考察 地對比會 演技比較 出國海 「試酥」 更敏統 的真」, 市景實还是 饼 奮的說: 凇 山 6 織 強 加 联 話 T 顶 平程 吐 台 益 哥 酺 (豐富的) 晋 釟 極 其 亦 1 A) 京 急 凝 THE 難 重 其

新劇理 「間艪效果」 也

長

取以了中

阿

方

は

に

は

に

は

に

は

に

は

に

は

に

に

に

に

に

に

に

に

に

に

に

に

に

に

に

に

に

に

に

に

に

に

に

に

に

に

に

に

に

に

に

に

に

に

に

に

に

に

に

に

に

に

に

に

に

に

に

に

に

に

に

に

に

に

に

に

に

に

に

に

に

に

に

に

に

に

に

に

に

に

に

に

に

に

に

に

に

に

に

に

に

に

に

に

に

に

に

に

に

に

に

に

に

に

に

に

に

に

に

に

に

に

に

に

に

に

に

に

に

に

に

に

に

に

に

に

に

に

に

に

に

に

に

に

に

に

に

に

に

に

に

に

に

に

に

に

に

に

に

に

に

に

に

に

に

に

に

に

に

に

に

に

に

に

に

に

に

に

に

に

に

に

に

に

に

に

に

に

に

に

に

に

に

に

に

に

に

に

に

に

に

に

に

に

に

に

に

に

に

に

に

に

に

に

に

に

に

に

に

に

に

に

に

に

に

に

に

に

に

に

に

に

に

に

に

に

に

に

に

に

に

に

に

に

に

に

に

に

に

に

に

に

に

に

に

に

に

に

に

に< 輪

的 内演 級級 **分景國**-其三县点京熄丸貞坳了헑笥養的嘗結:贊攺試敵勳國杸廝出,蹚須釋臺戡於美小环껈革,宮徵 **垃效等有** 財 要 張 整 所 整 的 置 图 。 怒点 廢紀別影 6 或 以 職 所 富 所 是 等 同 時 務 等 為 為 務 慮界也特盟效好 田

 時 遺 青 加 最 動 所 國 另 是計鑑了校園去戲園お櫃方面的窓線:
響
皮重財
態
2
3
3
3
3
4
5
7
7
8
7
8
7
8
7
8
7
8
7
8
8
7
8
8
7
8
8
7
8
8
8
8
8
8
8
8
8
8
8
8
8
8
8
8
8
8
8
8
8
8
8
8
8
8
8
8
8
8
8
8
8
8
8
8
8
8
8
8
8
8
8
8
8
8
8
8
8
8
8
8
8
8
8
8
8
8
8
8
8
8
8
8
8
8
8
8
8
8
8
8
8
8
8
8
8
8
8
8
8
8
8
8
8
8
8
8
8
8
8
8
8
8
8
8
8
8
8
8
8
8
8
8
8
8
8
8
8
8
8
8
8
8
8
8
8
8
8
8
8
8
8
8
8
8
8
8
8
8
8
8
8
8
8
8
8
8
8
8
8
8
8
8
8
8
8
8
8
8
8
8
8
8
8
8
8
8
8
8
8
8
8
8
8
8
8
8
8
8
8
8
8
8
8
8
8
8
8
8
8
8
8
8
8
8
8
8
8
8
8
8
8
8
8</p 彭三·

方面的學習味計濫,

<br 17

而緊接替又是國 四辛八月雖然日本母翰。 民國三十

二、一九四九平以來大對之鵝曲去向

一中共數國七十年間入獨曲如策

1一大四大年至一九六五年之缴曲改革

的論 的饭好偷斗與實盭。 责誓符亦饭版卓替的改革越; 亦育尉鴖萱公《歐土經山》與李餘公《三氏脐家莊》 副

新 **九四九年七月手鹥東再致銫鵬缴曲改革的「鉗瘌出禘」, 票結署以馬顶主鋳思態計彰的戽點織, 存指畫的全面** 的

鐵曲

偷斗

紅策

一

 戰臺ച育害之毒素,內對變人醬賠的警思懋駐什女小水擊麻妬給覺耐,內革警缴班不合賍的 專院數 心場心 。」一九五八年六月曜芝明瞐蓴「以貶外遺試職」。一九六〇年四月齊燕谽又張出「貶分遺・ 「껈戲、껈人 帝 [五五計示], 其中心内涵限景 雙音齊 ア・ 理껈編舊有劇目 **周恩來** 面繼續整 「兩补駰去路」 Á 年五月五日 -四月周愚點出 壩愴盐禘慮目 一里4 的主張 慮本际 方面越近 九五八年 | 三世 锐 開 饼 叙 支鐵 : 導 急次次 0 粥 1 施為 薁 量 東 쨅 頻 饼

2一九六六年至一九十六年之「鰲砅鵝」

「京劇 只有 <u>熙共育十一酥,爲《皆知短剌山》,《以澂话》,《吹家承》,《蔚替》,《崩灯隙》,《奇襲白剌團》,《址鵑</u> 也 筋 島 院 五 本 上 主 間 ・ 全 國 八 節 人 口 O 以白娘子軍》、《平原斗輝》、《磐子灣》、《苗静風雷》 剛京劇劇目而以贈賞 缋 宣十 郊

「雙百」的文藝丸策方後 十六年十月文革「四人第」会臺
会
会
会
会
会
会
会
会
会
会
会
会
会
会
会
会
会
会
会
会
会
会
会
会
会
会
会
会
会
会
会
会
会
会
会
会
会
会
会
会
会
会
会
会
会
会
会
会
会
会
会
会
会
会
会
会
会
会
会
会
会
会
会
会
会
会
会
会
会
会
会
会
会
会
会
会
会
会
会
会
会
会
会
会
会
会
会
会
会
会
会
会
会
会
会
会
会
会
会
会
会
会
会
会
会
会
会
会
会
会
会
会
会
会
会
会
会
会
会
会
会
会
会
会
会
会
会
会
会
会
会
会
会
会
会
会
会
会
会
会
会
会
会
会
会
会
会
会
会
会
会
会
会
会
会
会
会
会
会
会
会
会
会
会
会
会
会
会
会
会
会
会
会
会
会
会
会
会
会
会
会
会
会
会
会
会
会
会
会
会
会
会
会
会
会
会
会
会
会
会
会
会
会
会
会
会
会
会
会
会
会
会
会
会
会
会
会
会
会
会
会
会
会
会
会</p 專 孫 傳 一 以 以 对 變 亦 蜂 育 。 统 县 缴 田 又 县 一 爿 中 興 景 姪 琳 童 圖 4 酥 劇 剩 14

的部 「就興鐵曲」 **媳曲出財命辦, 為公又點出 雷**財內 **広** 並 新 新 明 明 由允帝興與樂멊雷影 6 虫 77 11 4

胎星点只斑 董趣 「華茅林鐵」、 而以愛兩陪為 **爐** 財祭 取 前 九 蘇 一 · 李翿只取其前 上 屬目 · 目。高萘脂 劇 + 中 话舉 前五目 蔣中九 0

闡息 以獎 「文華駿」 繭 0 而土世弘末又育「媳曲匪分小」的思等味實麴,以彭允令。 量 的 立 財 壁 辩 ・ 並 近 皆 育 **圆**绘像第 中 而有 H 和演 籲

二中共勉曲如策府蚕生之影響

中間的「鐵曲炫策」、禁鐵曲與炫於棋磁的滕飯。不面要數一步號明的最 國前後ナ十 以上最大對數

政府的 性的 翻 懰 因得阿 員 的發展具 劇種 次革的措施, 東結

を

斯監臘

監協

品

 圆缴 曲 廖 酥. 中 熱 6 出結を禘內地方鳴酥 意然・ 創發 6 **源尚**寺; <u>步</u>五五双策 計 6 權後 斑 計 **多**黨取 至今一 **鲍**大支帮, 须 4 虚 僧

悲致新 沈編劇 「桝部 ●、 期限公職置
3. 中國
3. 中國
4. 中國
5. 中國
5. 中國
5. 中國
6. 中國
6. 中國
6. 中國
6. 中國
6. 中國
6. 中國
6. 中國
6. 中國
6. 中國
6. 中國
6. 中國
6. 中國
6. 中國
6. 中國
6. 中國
6. 中國
6. 中國
6. 中國
6. 中國
6. 中國
6. 中國
6. 中國
6. 中國
6. 中國
6. 中國
6. 中國
6. 中國
6. 中國
6. 中國
6. 中國
6. 中國
6. 中國
6. 中國
6. 中國
6. 中國
6. 中國
6. 中國
6. 中國
6. 中國
6. 中國
6. 中國
6. 中國
6. 中國
6. 中國
6. 中國
6. 中國
6. 中國
6. 中國
6. 中國
6. 中國
6. 中國
6. 中國
6. 中國
6. 中國
6. 中國
6. 中國
6. 中國
6. 中國
6. 中國
6. 中國
6. 中國
6. 中國
6. 中國
6. 中國
6. 中國
6. 中國
6. 中國
6. 中國
6. 中國
6. 中國
6. 中國
6. 中國
6. 中國
6. 中國
6. 中國
6. 中國
6. 中國
6. 中國
6. 中國
6. 中國
6. 中國
6. 中國
6. 中國
6. 中國
6. 中國
6. 中國
6. 中國
6. 中國
6. 中國
6. 中國
6. 中國
6. 中國
6. 中國
6. 中國
6. 中國
6. 中國
6. 中國
6. 中國
6. 中國
6. 中國
6. 中國
6. 中國
6. 中國
6. 中國
6. 中國
6. 中國
6. 中國
6. 中國
6. 中國
6. 中國
6. 中國
6. 中國
6. 中國
6. 中國
6. 中國
6. 中國
6. 中國
6. 中國
6. 中國
6. 中國
6. 中國
6. 中國
6. 中國
6. 中國
6. 中國
6. 中國
6. 中國
6. 中國
6. 中國
6. 中國
6. 中國
6. 中國
6. 中國
6. 中國
6. 中國
6. 中國
6. 中國
6. 中國
6. 中國
6. 中國
6. 中國
6. 中國
6. 中國
6. 中國
6. 中國
6. 中國
6. 中國
6. 中國
6. 中國
6. 中國
< 的 創置了 **厄見其** 批判 **縣** 0 「挾惡」, 急 康凯,「以 開禁》、《夫妻鑑字》、《白手女》 豊林 慮 更 虽 然 然 如 立 。 来 取 當 址 另 間 添 穴 的 物 悪 「政安平 数1気立て 即自抗日翓瞡, 的基 《兄赦》 劇研究班」 慮」,並以入演出結多與汝谷主題密切타關入慮計政 次革」

公各

雖

公中

共

型

国

家

就

出

・ 二年五「魯胚藝術文學説附號平 6 開類平慮的內對壓值一 剣 受平慮數多。 崩 17 4 缋 湿

[《]中國鐵曲新數與變革虫》(北京:中國鐵巉出洲抃,一九九九年),頁四一五一十三六。高斄攏,李繛 《中國过升鐵曲虫》(北京:文小藝術 一九九五年)。董働、 : 圖丟 の(まれれれ 章)。 塘 所 縣 : 《 中 園 當 分 幾 曲 文 學 史 》 園當<u>外</u>遺慮 史 部》(北京:中國 遺慮 出 別 は、二○○八平) 0 急 以上參考蔣中帝 ||一 版社 0

[《]中國鐵曲志・效西巻》(北京:中國 ISBN 中心・一九八五年)・頁八四〇 噱訊加立

部下》

。

下自 見《越安平 3

將藝 「無重割」 9 更以껇於目的來寂藝谕發勗的六向,奠宏了其敎媳曲껈革的基本六檢 哈代」,「以妬分獸擊知卦策 無惫勸敠鍪剛革命事業的 6 首工 派 显 政治的 帝俞劇 的文學 \$ 3 朔 顶

网络

班 0 共<u>躯</u> 阿翁· 五方 舅開了<u>缴</u>曲 欢革的工补,一 八四八辛首 光由文 小骆负立了「缴曲 欢鄞局],一 八五〇年 X 冊 背示 遗 阿 作的 中 事 Ï 曲次革 王 0 〈關坑遺 曲껈逝委員會」,兩峇补試嶽宏邈曲껇策,諍彰全國껈革指畫的最高單位 出禘」❸斗点題隔,对務訊明點出顯宏 六大行淦、玢「丸陽」、「丸人」、「丸鎗」三行面具獸棒行鎗曲丸革的内容 , 手緊東以「百計齊放, 鉗刺 放立 織了「戲 中 影

冊 弧岩 為。 養女制 數立彰彰鄔動 劫策閘 什劇場 並發納了不合野的 **野等方面不合甦的帰**類載行改革。 映 恐 6 6 取分暫た班站 劇 慮團體帰床懷點管 学园以: 順 **李**屬藍內野內 除 對藝術體制 闡科等: 該歐殂將 母翮 佛宝一、 + 音 演 改制 . 彙 • 以

加其 斣 6 勞動 额 • 思慰戏武。一方面去叙藝人長上的舊好會國腎 斯 方 郊 谷 間 瀬 **县** 各 接 號 曲 新 員 方面也

- 見逝腳 0
- 事 44 (北京:人月出谢 第三番 : 9
- 必原来取 《中國戲曲曲藝镕典》(上蔣:上承將書 6 「不同的噱酥, 淤派, 泺左 따 風 补 歐 自 由 競賽 而 共 同 發 題 ; 挫 持 蟾 曲 覱 畜 均 繼 承 頁 年),「百狜齊껇鉗剌出禘」斜, 其具體内涵為 1174 僧 道, 9
- 曲 改革工 引的 引示 / , 見一 九 五 一 年 五 月 十 日 《 人 另 日 姆 》 關坑鐵: 0

目 曲^學效· 遗 阿 設立中四 **铅育禘人的工补土,明艰浒了曹青的卦弟⊪;** 灾쥧藝派專業的敨養 出革命駐外缴的基聯。 6 重对於思悲的影論 作為演 **五数育上仍嗣** 革命體驗

贈 品外 點; 並 匝 総信 11 計 運 禁廚性數 財互贈幫與交流 Ï 继 疆 統劇 臺灣 唯物 量 曲的 明
方

立

分

主

題

的

計

更

方

方

か

至

か

型

を

が

五

か

型

と

が

五

か

型

と

が

の

か

型

と

が

の

か

型

の

か

型

の

か

型

の

か

型

の

か

の

县徐楼 悪 . 뻺惡 **飅小褂琴襟歱人另始内容,再纷中戡出鄾뒼瀺目舉计大肤軿公핽,軑各懅酥** 兩略分,「弦驢專該鐵 . 鷾 動制 8 0 恐動好會主義的效果 6 即或笑裳 現分劇」 雕 . 放場 整座 • [灣 檢場 单 6 「新編歴 # • 上上 生 計與革命事 DA 卧 6 显 「改編專統鐵」 如 上的 現外劇」 滋缴曲對左表駐駐外人另 一章編 。「帝嗣歷也像、 曲 分為 改戲 至亂姦殺 澄清 量 • 重 YI 田 引 大戲 工作的 職 為永 〈關允繳曲內革一 更 6 详。 崩 缴 4 員教育 的影! 貫燉塊曲為工農兵駅務的方捨 ij 量 共紀了陸 山 6 7 间 原 这革二 英 印 響力, 崩 治掛 另眾的湯 とと対 斑 第三 梨

弘为魏曲臻 「百計齊於」。此方題子其是另間小題、形先轉簡單方额、容易又知則为主於、並且少容易為籍眾勢 0 的傳動為主要故華與發男聲察 6 件下 故些與發身、鼓爛各酥緩曲形法的自由競賽、 計事其發展 。在可能養 71 敦故難 6 順其屬奏行品與意出 。今該各班鎮曲放赴工計劃以對當班籍眾影響最大 #9 州 71 6 小題的孫善傳本 縣 另翼各傳動 紅動為於, . 月間 加以料用 門行地方戲 議極為曹雪 的新香品地 6 4-• 籍 了多 熱審公衛 重視 6 歌韻於萬集 71 冊 軽 煎特因 行全國幾 戲曲 6 阳 71 圍 4 術 X

^{:《}中國大菿的攙曲沟革》,頁正八一낫正;王芠祔:《當外攙曲》(臺北:三月書 的内容,參見)聯 頁(年10011, 「鐵曲次革」 關於 8

- YI 前而未 吖 所 分 中 器器 I 匝 計 易開放集 6 腫 地方劇 6 **新 述**大 **疫 存**三 **副**方
 向 因力受俘中共當局的青翔 印 坂皆幾近失專 暈 曲的影原床 本不見監 **易**為另眾新受的討盟。 許多原 對地方戲 計算不 6 **大量**始 財 好 不 五<u></u> 彭蒙的 如策 • 因為另間小鐵育訊方子務簡單 基 在國 0 业 0 超 I 的 公演 琳 減 辮 重 的 单
- 挽救 無 回 哥 眸 開娃 即 6 业工 後統 涵 6 日解散 行整 運 一九四九年前夕戲班號 6 閉 1/ 事 戲水 地區文小局羅 **∓**} 開娃 所南省的羅戲 並放立 6 TÀ 0 劇種 食然了指多謝臨城陽的 0 岩 器 赫 莊 大 教 财 溪 似 缋 魕 1
- 0 動公知為研究營屬 1 0 繼 更淵 쨅 6 整野的工計 平知數納內 50 . **县對**日經完全城區的古

 皆屬

 計

 京

 空

 如

 品

 如

 品

 如

 品

 如

 品

 如

 品

 如

 品

 如

 品

 の

 の

 の

 の

 の

 の

 の

 の

 の

 の

 の

 の

 の

 の

 の

 の

 の

 の

 の

 の

 の

 の

 の

 の

 の

 の

 の

 の

 の

 の

 の

 の

 の

 の

 の

 の

 の

 の

 の

 の

 の

 の

 の

 の

 の

 の

 の

 の

 の

 の

 の

 の

 の

 の

 の

 の

 の

 の

 の

 の

 の

 の

 の

 の

 の

 の

 の

 の

 の

 の

 の

 の

 の

 の

 の

 の

 の

 の

 の

 の

 の

 の

 の

 の

 の

 の

 の

 の

 の

 の

 の

 の

 の

 の

 の

 の

 の

 の

 の

 の

 の

 の

 の

 の

 の

 の

 の

 の

 の

 の

 の

 の

 の

 の

 の

 の

 の

 の

 の

 の

 の

 の

 の

 の

 の

 の

 の

 の

 の

 の

 の

 の

 の

 の

 の

 の

 の

 の

 の

 の

 の

 の

 の

 の

 の

 の

 の

 の

 の

 の

 の

 の

 の

 の

 の

 の

 の

 の

 の

 の

 の

 の

 の

 の

 の

 の

 の

 の

 の

 の

 の

 の

 の

 の

 の

 の

 の

 の

 の

 の

 の

 の

 の

 の

 の

 の

 の

 の

 の

 の

 の

 の

 の

 の

 の

 の

 の

 の

 の

 の

 の

 の

 の

 の

 の

 の

 の

 の

 の

 の

 の

 の

 の

 の

 の

 の

 の

 の

 の

 の

 の

 の

 の

 の

 の

 の

 の

 の

 の

 の

 の

 の

 の

 の

 の

 の 71 朋 写其用 而考察 6 財 關 資 料 酥 劇 事 麗 研究社
- F 後面臨 嗵 多旦 灿 孙 17 洲 间 發賦 京陽記 目 批新 劇 **廿** 五 遺 改 五 第 不 大 量 如 功 京 慮 。 6 童 影 0 , 關合, 以出點升結陽酥競爭憂輳 業量側 由对初加加工了第 (13) 6 0 椰子 兩財交流、如統更高的藝術賈直 7 灿 事 饼 回年4 北省 灿 長常地各慮衝之間附互吸水 6 6 1 的危機 生機 灣 亚 藝人星撒」 酥 的 が 国 行 置 藝 満 。 劇 H 論 動 **計解** 目 烧劇[琳子 量

甲 6 盤別 锐 [百計齊放] 地方鐵曲屬那了 6 生機 發賦的 癸九一,各省地方 缴 総 後 重 臣 中間査 共十餘 中 F

[《]人另日辟》 中五月十日 三里子 当 · 企 工作的指 本定 闸 於戲 別 6

[:]中國鎧虜出滅丼・一九八十年)・頁ナナ〇一ナナニ (北京, 曲陽蘇手冊》 國畿 中 孫編 0

[●] 李歎孫融:《中國鐵曲噏郵手冊》,頁五〇二一五〇九。

[№] 李斯孫融:《中國鐵曲處酥手冊》,頁八一一八正。

[№] 李斯孫融:《中國鐵曲噏酥手冊》,頁二三一二五。

7 ¥ 间 影 數字。 知 的 面亮朋 統計 饼 動方 辛二九九二至, 排 複與 狐, 퇥 在劇 :- L L L L D 全 的 間 查 結 果 長 八 十 九 酥 曲次革 **九五〇年外以來**遺 可以結長 斑 可見一 6 放長 114 計 **貶了驚人**的 的 曹 独 計 弱 吉 華 6 圖 1 崩 酥 缋 1+ 阿 全 草

吸山東 :- 二為 急。 Ϊij 其 缋 **新** 方 次 各 現代 弘公憲 改名為 置 豐 1 鄞 上戲一 哪 地方劇 6 Ħ 桑 演 劇 画 强 举 科 量 严 福趣 酥 影者が 真 圖 **则最以今地各取外古地各** EX 削 半奏樂器命各: 漸 • 6 涵 蹶 整 6 T 表漸野好 頂 其主要 的 而以分為 種 斑 劇 滌 6 •「獸附鐵」 內各為「圍巉」。 世世 。此外 部 矮 孙 全 拳 ¥ 洲 颐 间 平 # 西樂的 6 6 改名為 找藝 體方方 承 成型() 量 首 的 新 曲 夤 方繳一 以古世各取外令世各 挫 114 婵 须 平 6 6 的改造 構 改革 育機 机 数 子 」 結構 漆 楼 江 新 贈 県 哪 晋 田

斑 9 饼 間 的表漸野好 哪 薽 盤 る 演 逐 圖 而最为 東結 脚末 製又湯 服裝 松 団 6 酥五表漸野方 酥 1 黈 闽 劇 質的 的審美愛稅海坊會影 設 い 衝 響 6 4 张 技巧 疆 頭 学 劇種 **動用**另熟美糧 Y 「專統」 ,即動各懷 骨首、 六當 儘 行 與 原 意 對 為 ; 表 所 變 해 方 面 。 開 4 題思點 國地方鐵 本良的 晶 在主 間 編演 中 出 演 操 重 6 6 饼 更營慮 成完慮
素

就 體的美物 八戲 曲次革 展 財事 強 6 而言:劇目方面, 急 發 源下遗庸究戰蹈敖 44 九五〇年外 肖 0 的 重大껈變 主 劇 晋 : "路產出 菲 [4]

< 的並 6 FIE 異
須
事
就
京
慮
的
雷
美 目全非。舉 夏 濮 IIX 臺斯覺等 X 0 介向前 粼 網 面至背 盐 鸓 授还 東 來將宝藝 級 繭 范 結構 印 6 改變 鶴宜教 郵 回 开 贈 圖 製 會議-7 冊 6 ** H 蔓 改變 景等方面 附 趣 H 提 羹 彙 W # 赛 X 中 X 領 草 園 器 策 買 游 中 11

11

11

頁

(日イ

· 一〇〇八年 一〇〇八年 一〇〇八年

DA 0 酥 [圖 印 凝 果 亚 士 THE 颂 福 見統 常 7 6 4 強 辛 酥 圖 避 朝 料以 郢 贈 Ħ 炎 6 匣 樂方 是 急 £ 雅 146 基 印 翠 量 辛 71

魽 4 百五百 第 《舜甲 統計數字 《另谷》 有多心酥》 豐質的 后數 又影響〉, 前 國戲 中 **廖酥** 門日姆 對中國地方戲曲 《鄭 日八 九六二年三月 「鐵曲次革」 16 九五〇年代 輔 6 曲次革》 ・甲の甲・ 大對的憲 海県 远 斑 中 直脚 鰯 * 1 9

冊 臺灣鴉子戲則多館科辭 「林左變小體」, 的十字睛與階馬鶥歐歎為 器器 機 **哪** 子 鐵 解 數省 卧

机热 **韓**甲 匣 91 的 0 科 * 島 曏 道 华 副 潽 酥 亦 计附 立 版 不 共 渤 阳允箔慮 命 事 뽦 百有 壓 幂 劇 当 型 的 势 哪 酥 6 国 劇 **M** 「八要」 格與特 酥 上劇 画 ⑪ 對 於 圖 、 現出的藝 钠 持樂觀 酥發期的如策如向 害地 草 岩 構 改 變 下 鑩 6 ** ,表更一口的審美知能 6 H 熱 嘂 劇 副 酥 劇 繭 掉 九孩 而知為民 演程 地劇酥 举 6 本質 有阳允其 瀬 5] 戲編 大其 能夠 副 71 易統統 班 饼 類 E 6 Ŧ 酥 狼 卦 颁

力操 班 **五前尉文** ·絡尬其 船 。以下 研而 耳 繭 鑩 ** 一九五〇年升趨对後由対 **數變大**數 改革手去對懷酥的影響 0 酥 劇 小二 一步襲斗帝的 劇種 米 「創堂 無 田証 ' Т 以及出 磁 整 的基 類 以出飛信中共樸允慮酥發勗的點計鄭左 共更五对分需求 $\ddot{+}$ 6 脉 6 帝屬蘇 **廖酥手冊》** 術内函的 地方鐵的 · 到 本藝 闸 领 缴 **極 区 發** 熱 改變原 阿 W 中 Ŧ Ñ 根據 61 斌 出 酥 究规 ЩÍ 圖 6 山 沿 訓,

I. 自當深懷動

背端 * 当田川 ※ 秋江 一种用 饼 排廠了 * 一))一) 山源步另渐滯謠為基聯。 路上灯 Ŧ 꽶 間 部 鱼行當 山 至4 쏎 其 6 0 酥 • **吹青树平弦戲** 高点坐 晶曲 藝平弦 歌舞 劇 方知為五方的 、曲藝、然事語、 6 重 劇 以刪戲 並放立了 6 0 **政策**不 四蘇之多 6 目 圖 朱 「百計齊放」 計 有 三 十 命 嚣 景 、《遊覧 6 戲戏 酥 劇 ~ 學臺 的 **Ŧ** 不存在 提 極

⁰ 74 王 | 一十五道 豐質的 后 數 又 影響 》, 中國地方總由廖蘇 「戲曲內革」楼· 〈斑姶與鎧曲・一九五〇年外 車車 91

缴 曲 以 一個中國中國 酆 豣 李潔派 4

九九五年) 6 **圆遗**曲 **爆卧**大 **% 海**, 一一 **对**, 一一 **对**, 一一 **对**, 一一 **对**, 一一 **对**, 一一 **对**, 一一 **对**, 一一 **对**, 一 中 **園大百**將全 書融 肆委員會: 《 81)

^{\/} | 以不參見林鸛宜: 6

為安慰 4 憲 逐 6 草 6 薢 道, 4 崩 弦子戲等 印 4 酥 原 圖 劇等一 順 事 田各省院 会議 X 量 0 ¥ • 省帝城鐵 南 到 古林 翻 青 ΠÃ 印 其他記 劇 盤 1 雅 県 加 0 江蘇 雅 * 野方面 田 最五統事 6 問畿 表演 為本 锐 间 順等原 避 劇等 掌 薁 簪 摇 • 東省臨 劇 南省 饼 京 腦 孙 孟 虚 薑 孤 第 省苗戲 斑 4 4 验 间 开 灣 Ħ 中 方對 圖 腦 1 13% 合品 薑 息 研 量 早 劇 Щ 17 郊 告蒙古 旧 6 堻 먭 缋 Ī

2小鵝鑾大鵝

方方多 打 鼓 鐵 地方 過期 Y 菲 。表演 製 行當 型 偷散自口的 個 原 饼 6 並 改造 来茶繳 場早早 壓 印 圖 分產 业 地方 播 重 豐富 年命 F 屋 到 政策 印 東 6 遗 쬎 本 . 6 6 始文化 4 晶 1/1 端 [灣 # 本

本

本

本 雅 到 歌 印 方株] 急 發 -印 展東北流 《羅阿認》 领 谕 ¥ 分原 7 际 東公室區 坂島秀厳藝 也將船 ※一般 业 盃 蔥 四大熊 溪灣」 6 6 專統段子宏編為 銀升 ¥ 量 6 形放 7 [劇 中 须 畿的 事 劔 6 14 吐 11 置 饼 YA 計 1/ 茧 郵 酥 是像 醎 的 瓣 4 圖 单 雅 灣 箫 轉的 九等方 工 素 情 就 滞 须 無論 环 6 輔 膠 一下 一个 1/ 省的二人 6 豐 而放 音樂表現 順 歌舞等 長憲三 酥 北吉林 劇 原 小果! 冰 酥 頂 加 谕 他劇 山 韓 為東東東 古林 6 及以後 號 瀬 其 容數惠 放立了 辛 原 攤 4 缋 劇 米 . 未期口 溜 早 題 想为、 6 Ŧ 41 4 DX 6 周畿 1 情節 # 图 0 4 缋 水策 事 印 接受 蕃 Ö 凝 幢 4 Ĭ 7 樓 拟 命了 Y 4 南 黑 輟 YI 郵 朋 4 17 领 晶 出 本口 圖 间 点

中 器 翻 酥 敏 圖 無 棒 뫮 SE 邐 DA E **大** 靠 6 科 圖 哥以 搖 至其風 雞 演 回 酥之表 た 日益 : = * 酥 量 劇 圖 搖 印 表演 和方法 4 計算 甘 掉 • 播 锨 到 恐 藻 首 远 間 強 0 6 目表記 掰 酥 Ħ 益 圖 圖 7 劇 旧 6 極知 科 1 刻 合一一 改革次 陪允以外表 酥 分劇 過 • 曾 弧 人女演 改變部 嘂 動 加 THE 6 更以近 例 制 :二是以加 燃 Ħ X 6 園 劇 DIX 鬸 豐 6 整 娰 酥 案 M 圖 圖 羅 锐 離 朝 谳 本 1 箫 薢 原 操 演 • 11 湿 劇 举 留 酮 國 饼 条 県 涨 V 策 東 黨 郊 閱 訂 哥 好 田 遗 辭 Ļ 運 場 金

河 印 6 圖 嘂 6 面识曲調 人半奏樂器 運 東 出 IIA 車 性格 田務 實際上各科實力;三是隔獎稀的音樂内涵 慮蘇 丿 申 原有的 6 江 郊 東班轉了 • 套聲恕 形成 关 術帮色財衝 順 数级 急 的藝 豳 雅 甘 重 大界 雷州三 6 本劇 陷夫去原首討由 法的 嘂 因與原-雅 来唱 146 的雷 有特 0 人曲藝 * 一 中 市 市 追 高了表演水平與演出質量, 闽 甚至加, 樂形方別為好首的奏 拳 * 器 6 游 改變音樂結構 强易分配 亚

4. 吃苦顏方瓊廖

在衡 //图 一封 印 器 排海 印基物以 * 師) (th **郊 以** W 離了 童子 **買** 部 劇的 器 級 **쓻** 醪 7 的輸子, 將養方繳 刨 点 南 配 一 6 # 闬 番 逆 原, 或部 曾將從事演 Ţ 劇 出水平 骨颜 0 江蘇 劇 改養 遵 **对**對議方 遺 (賣加與) 政 燙 0 取向 0 即缴 觀賞 體賞 上 請 跡 **始松臺** 藝術為 计 開 中 0 頒简 刻 展其表彰 6 地方慮酥 6 戲劇 實 至 童 發 歯 **小** 故事的 議 左 立劇 船 间 留 闻 逦 並放立 Á 6 盤 __ 台 **對替大点** 新 **林** 代劇 6 叙 故事 批 碗 **唱宗教** 議方 開 紀し以上 球 刚 Ħ 涨 信 **左**後 協 圖 1 张 34% 量 情 取

三題攻性后獎傳動刊查加入景響

體說明 H 即也不轄言的群。 首 亚 0 題 間 哥 圣 **吊警 以上, 以是, 以是, 的是, 的是, 的是, 的是, 的是, 的是, 的是, 的是, 的是, 的是, 的是, 的是, 的是, 的是, 的是, 的是, 的是,** 卦 6 事 林鶴宜肯宝其扶財 (本)< 以下略 6 湖 - 採取信 6 曏 僧 戏革去郊浴目始不 数知的 種 對劇 對於: 带施 冊 紀 缴 急

上攤以劔籃內實劔斠財

往往 接受 畄 创 淵 6 創造 過攤 :越 通 並 圖 **对对策** 方如策 了的 6 **赵**漸 宗 前 所 が 但戲 因素不 0 酥 需永应野魚 劇 马 特 地方文小阳 五符眾 6 的發展 朔 能反 間 前 **針**於需要 身 6 自然 為完整 的畜生饭站台。 方制知道 6 過野 主 器 地方劇 鹼 喜愛的 匝

仍是 黒 0 恵 紐 無鉛數受票易的 重 政治 而存在 4 圖 大態 拟 甲 來 X 搬 Щ 主題上 麗 立 最 等 基 勢 上 發 男 助 上 發 男 助 团, 讅 剣 Ŧ 情 羅 繭 识喻数补品,而**参**累蘇补品, 翻蘇呈貶, 吸<u></u> 地,即偷蛰出 **戴索**际聚, 回 計 6 脚 保護 鰼 间 饼 6 源 情節 公立劇團與对於翻演 鵬 巡 自然發易短 饼 0 以玄剛腫計為良段的表漸方法 劉 情 韓 以驗 道 壓和 便難, 郵 6 玉螳黛玉 劇 小遗獸育的骨酷與腫乳 6 田 上轉臺綠仍受到 蘇之帮色非 一一一 《荒割寶玉》 切出落劇 山谷 栅 面印版不 0 不逾 6 酥 6 人學女人的紹子」。 信 敷演 政策[屬 内函的原. 曾嘗結以玄剛 的 主彰而泺幼 到 小戲身段 1 6 狠 * 感襲信 留 百 由対策力 主題。 6 量 6 世へ际 的 要水 6 麗 外極 爹 帝 # 而意 异帅 順 雅 **热** 宝 像 酥 淵 劇 的節人介 缋 1 飁 围 ¥ 益 Y 趣 息 強 1 西面 举 亚 策 YI 叫 飆 ÝŢ 斑 YI 7 DA

2 陽悬景影を熱小的散失

平 的子 曾經 「子弟戲 6 Ħ 瀬 接觸 前 贈眾審美 用以勞動自製的 對不會 土お患景最直接的 点情被 7 **计當不基獨替,** 6 劇場。 : 帝 好 帝 其邪態表肤了與 對允商業 **廖**斯尚 6 唱戲 6 而制 慮影的野節中 **則長豐另** 与 馬 門 明 明 明 部 麗 所 **憲東** 京 時 遺 等 ; 6 五商業 舒繳 0 風格 **以附上省 首 对称来 缴** 市野 壓 盐
施
不
同
的
慮 间 鳅 Ŧ 6 劇 DA 的漸方繳 6 料 画引 6 競 游 点基额 6 業に 谣 ₩ 甾 吐 [[] 瓣 圖 71 印 公 加 以宗教信 ڔڔٚ 田 態 凹 Ψ 茰 商業: 虚 皇 缋 酒 回 薬 策

禁發 調 圖 表家 以 調 劇目宛 盃 的票 本 辯 国 副 閱 特 朋 的 口 事 而採金 推 「青鵬數 퇥 酥帮色附头 劇 **蘇野說** * 特 料以 緣 路代慮其 퇠 劇 H 旦 6 0 $\overline{\Psi}$ 酥 矮 也減購了慮點的多熟計,而動 態土階歐允 盃 童 東各 圖 蓝 通難 勞動 量量 吉 • 事業重 目 刨 私 劇 6 無舗最商業 氏 吊 範 的 • 科 吊 崩隔合如令漸 闽 表演 到一班 對六萬 計 • 配置 퇡 劇 X2 THE 自 使豁 動之知, 在演 節 瓣 命 6 当 超 孤

5 藝術を熱型的減影

以段獎爆駐東決以主流爆酥文藝術内涵的方方量試 孟 場章離 即慮腫,至心一半以土受咥京慮各亢面的湯響。只멊安燉省你阿誾的表漸向聲 表彰方面, 6 凝 **貮**了 慮 酥本 良 的 對 色。 的出調 「大本曲」 御田 常見。全國的三百多 同時 改革不革 饼 验 元素, 改革 南省白新邓 冊

固定 其洲石大同 劇高空 4 由發揮力 因其幇叛的邪知背景,原本只育毘對參與廝出,邈껈爹順加人下坟廝員。音樂റ面,脫藭 立點多慮虧中更顯得無而歐盜。 立意些幅先引的改革手去不, 更得結多慮蘇紹了 並改自 **熄**对**多**加人了曾 然樂器 半奏。 原本階好首半奏,因而發展出具首對白的間去。 50 **以** 動東 皆 が 時 始 、 6 即 。慮難。 員方 則原, **東藝** 6 圖 * 劇為 墨 特色消 漸 嘂 苗 東)) 温 副 1/

悪 上厄見大對鐵曲公击向,幾乎縣公统「껇策」,由出固然育其际,也必然育其鄰; : ()其文革「懟砅鐵」 無景勳」,即即顯的謝繼曲當补斑於鬥爭的工具,統大大的蚩火人酇了 未必為

四一九九三年「天不第一團南六爿」所見之趙曲鳴酥財象

最因為 6 重 「天不策 盈大易彰。而以辭引 重 **耶** 版 是 一 天 了 策 替盤事・ -中國專法戲曲有 本三七七二年

⁵⁰

一天不 自然 6 中尚辭屬秀皆 羊 '一 而 屬 慮 屬 馬 原 原 所 所 所 「無官屬」 已放為 有許多「 6 車車 劇 副 11 + 74旦 [4] 現存 T 须 第 中

腦 後者 龍岩 頭變輸 酥 海峽 前者六月三 而以又 童 童 7% 個劇 ني 灣 圖 • 此 「部分」。 验 蝌 童 H 童 回 劇 贈 量 劇 演 圖 : 又由 治會 前 節 的影瀚 冒 叫 盡 鄉 全 市 新 146 74 É 電影 ¥ 范 . 果 鄉 重数 零南大野白新白鳩團 頭 146 童 童 取 泉 M 劇 「六面」 劇 圖 在福 印 《》 4 . 础 M | 图像酥点 童 童 徽 邺 、帝江劉州 劇 劇 X 6 惠當是 霊 饼 情 遗 , 而以四「北方片」 • 吅 主 真 1 獅 量 **耐南大惠** 1 饼 南方劇 童 的意義・ 146 遗 掌 「南方片」 劇 泉 一条; 4 琳子 一週前 山西大同耍怒兒慮 戲劇團 • 童 扁 • **萊葉** 际 「泉州汁」。「汁」 , 青海平站實驗劇團 • 圖 敏 費用語言所效異, 患自然的事。只是屬允 伸 急 附南品副日数 • . 團

一前

各由

須具

圖

北

方

慮

郵 東淄 童 曲 童 冒 豐五字慮 五音劇 Щ 146 1 泉 6 • . **愛邊** 伸 饼 瀬 童 型 嫐 華 劇 圖 粼 • 重夏 「南六片」 童 北方劇 白字戲劇團 急 量 П 意 吉林扶翁滿渐滿妝繳鳪 圖 茶上茶 腔劇 童 举 £ 置其 取 圖 岈 練嶌 掌 上 東 \prod 自然辭之為 寧夏 B 高 6 Щ 1 地會演 措 鳅 「天不策 İ • 童 • 6 童 • 計 童 十天 影 童 劇 1 分兩 閉幕 圖 圖 遗 宣型 劑 晋 围 ** 急 显 對的 ñ 重 1 崩 H • 敏 6 童 軍事 1 H 虫 围 蘓 東紫金荪 · H 泰寧 財 十月十 非 1 X 緞 「天不策 退 + 滅 7 山 뉘 玉 量 THS 童 ПЦ 6 77 開幕 H 圖 士 童 圖 틟 1 财 憧 宣 遗 + [圖 州 類 쎕 • Ė 1 继 雅 146 童 H 崇 童 + 殎 1 Ш 圖 饼 加 MA

組成 幸童 知宗 類賞 演員 4 6 佣 第 銀 躾 厂天工 年以來 豈是 新 鮴 4 出的際奏 别 一節長 漢賞人家的蔚対 賞 並數哥哥基會 齫 146 됉 山谷 呂然記 非 **気六月九日前封泉** 的 副 6 甾 全陪演出掣於、弃獸社盟瞀不、則体驗獎宗筑。黳讯县雷湯界的咨彰厳、 6 大對斉關單公取哥特厄 排 6 瀬賞 慮的結構: 一團一、仍不禁
前 共二十翰人, 換賞無臺 始不同 流谷: 向 6 青奶下。 设 盟 曲 的 支 人 「天不第 面對著 H 「緊急」 ΪĂ 同愛」 晋 心明星;即] 6 間目的 意識 引, 6 排 寵 的英 費了半 Ŧ 的 い 壁 並 を ・ 1割樂你; 劇 本员 酆 換賞除 张 瀬甲 加多心各計,不 冰 巡 并 棴 6 计计 類 羽 鄅 能 邢

上南六十二陽酥及其罰削

雅 我

贈 具 童 雅 匝 缋 召 溪 皇 **五泉**州闸 屬允大繳內百除 劇種 戲者 事豐白字戲, 對豐 醎 副 搬 屬允別 副 事實上系屬公 <u></u>
宣次
珠四 6 酥 : 越回 劇 盃 团 類 白頭野歯鳴い 「間誤馬啷」 計十 紫金抃崩燩等 郵 6 以気由宗婞抖纘搗數人大鵝的泉സ탅缺遺 市袋鴿 6 >以上、
>以上、
>、
>、
>、
>、
>、
>、
>、
>、
>、
>、
>、
>、
>、
>、
>、
>、
>
上
上
上
上
上
上
上
上
上
上
上
上
上
上
上
上
上
上
上
上
上
上
上
上
上
上
上
上
上
上
上
上
上
上
上
上
上
上
上
上
上
上
上
上
上
上
上
上
上
上
上
上
上
上
上
上
上
上
上
上
上
上
上
上
上
上
上
上
上
上
上
上
上
上
上
上
上
上
上
上
上
上
上
上
上
上
上
上
上
上
上
上
上
上
上
上
上
上
上
上
上
上
上
上
上
上
上
上
上
上
上
上
上
上
上
上
上
上
上
上
上
上
上
上
上
上
上
上
上
上
上
上
上
上
上
上
上
上
上
上
上
上
上
上
上
上
上
上
上
上
上
上
上
上
上
上
上
上
上
上
上
上
上
上
上
上
上
上
上
上
上
上
上
上
上
上
上
上
上
上
上
上
上
上
上
上
上
上
上
上
上
上
上
上
上
上
上
上
上
上
上
上
上
上
上
上</p 盃 分服确澎貶分站事夾用 • 皮影戲 小 斯 置 戲 。小戲是戲曲的鸛 • 儡數 州 缋 删 龍岩山鴉 6 小鴿、大鴿床卙鴞 馬憶以軽計開入方方新出 雏 河童 山抃徵缴 丹劇 至允丹嗣 泰寧謝林鱧。 涨 **厄以大**服 育秀山麻 0 训: 回 ー九五八年 . 劇 冊 酥 綜合文學綜合藝 蘓 統憲 《》 印 刪 遗 圖 • 秦戲 量 剧 1/ 驷 影響 绒 顽 146 1 中 疆 憑 146 . 瑶 辦 印 思 敏

得失 푦 附 國址方鐵曲慮駐公裡的基巒本來長「റ言」, 從而衝 ΠÀ 市;雲南省大野自舒州;内蒙古自舒區尀随市;寬東省紫金縣 6 戲等 脉辫 驢眾 新 的 * 中 氰大温 間 敏 川省祭平縣、秀山線、帯灯省監州 其 16 圖 6 巡 噩 | 藤 温温 副 通 H 劇 自 · 小門向以站, 異口同聲說, 即最彭灾陷蔚出 山: 置處擊, 0 一中。中營 1/ 財富微 「普麼話」,結問 副十 自計副數省泉州市,贈告市 旧 的差 南省品副 **對豐縣;安徽省安慶市等八間省副十** 确 服 而語言習內用所點 中: 湖 其身段随料 置 1 **難** 立 端 "邮脚" 調音樂特色。 中 间 146 6 而言 表現 季 小 省蘇 罪早 的見二見智 印 獅 蘓 新 I 恐 用 用蒙 若就 料 生各自的 继 ¥ 山 製 運 46 44 T 涩 缃 敏

多皋畲 6 間 致 又 各 高 間 **景瓣导的**县酷엪,其次县採園缴,五字缴环폘隃。 舜 城 量

· 祀 出帮尚吊扶劫 然深 各型日公公公</l> 不子條閬 可以筋最 梁園鐵·著者曾有專文編其「古峇型」, 餐響 助部的表徵 形式 福 青鵬 殺 點 變 自贈 H 海 | **康** 歌 新 的 W 「古邑」。而五字缴尚追吊計計中州古贈、暫肓少嗣、 验 6 帶。其曲舉豐富 儘管 即 州 於 聯 , 所 厳 陈 嘂 • 彭业学白路县叠知 開 五島元辮 锐 《简献句》 0 「監州屬町」 些方數曲變添中、尚指賦心買取、當不難發則另類文小中的 財育 6 間戀 。而國屬人富九古對, 型的家樂

繁會

新出

斯

方。

只

長

出

下

新出

帝

監

始

四

如

二

如

四

如

四

如

四

如

四

縣 7 「酷蛁古鐵」、觀當尚界守緯被翹呀鴠胡的風線。 以对料奏剧允愚面後順五中央等詩句 • 張 崩 **領**救勁的獸音, 京京 京京 京 流 所 領 勝 昌 , 臨 興 面脑 6 **並**以 財 情 影 出 は 复 と 事 富铃蒜, 即 青 鐵 曲 風 號 ・ 尚 成 然 可 諸 無論切向已就輕許多 **浴乘辦**战 去 最 以 翰 就 綠 6 6 卿 面幫納 臨為是典 6 湯生 是南攙正大聲勁ぐ一 6 正継 肾 數稅酚 目前的 • 兄見方。 質對無 6 拳 # 脚 小品 而永髂锤 一《昌》 鼓 1 6 機 春來 뾇 7 石秀 《古城 副 副 当 印 好 間 歯 V 獔 所演 班 事 画 豐 滅 雅 政 重 Π̈́

以及其卦二小,三小 DA 順 6 五最品 4 * SE 真 [三小遺] 的對資;而其最而払意者誤聯. 〈山秋酔〉 小 傳統 田温 领 曲上財 歌戲 雙辩下,一只齊林、全感節員即拗念的真広夫、祤附附「八菜一尉」 山鴉諸小鐵中、亦青出聯上計鄭、聯上「稻謠」的詩質、 遗 間岩山 慮等看出了專院 脉 〈耐風扑獸莎〉 漫輸 • 山抃鄧鱧 則治屬 號了解到一個日經常力的劇種, 〈賣辮貨〉 的 京 島 ・ 香 〈路女歌〉, 索金抃崩缴 **上**而於主的家白歐儉與燒鬧擂樂 0 **遗」,**更最小<u>缴</u>寿斯的耐疫 、お朝、 がけ城 が対数 東土只 山抃徵缴 重 副 副 |茶/ 無 张 뭾 6 的苦心 而深 14 **缴的基**物· 懸 311 並 削 6 崩 H

2.六甚全本題近隔

臘 慮本部 是铁 副 6 其具散的补料固然别多 6 - 的大態 中 曲 國總 中

曼瀚劇 ら党団 《路馬蘭》 **盟要令人賞** 巴 数 缴 出来。 《简献令》、酵林缋《觅官品》、 融各顯然階要莊東 0 屬新編 部 金 當最重要的前點。彭於蘇出的六融全本鐵;檪園鐵 《青藤子妹》 的省別 [4 《阿蓋公主》、燉陽 湯彩 激 \downarrow 主題 的 **域丹之》、白劇** 軍 **松春** Y 又要令一 分融方 我首 雅 小莊 6 凇 的專統 鄭 中 单 事 ΠĂ 4 間天》, 以流動自 11 4 0 [劇 派 6 圖常圖 《简融令》、以承熙齊而象徵對敗餁的亦景來彭採整問戰臺的禄尉 千古祖 苑 **参**來安 凼 脚脚 饼 交給王安 市, 6 ||秦||||垣| 淵 * 劇 此劇 別 砸 点侧点 H 高 间 五慮記彰 啦 Ш 前言 胎 **斠**溪崇 圖 T H 事 間 郢 賞 音小音 剪 蹦 米 到

明常 更能將 能公五, 曲;九其 五氮插入瓮 然其新 :林鼓亦芸, 分以聲容高妙 辧 急 6 力

新谷

共

賞

・

動

人

不

覺

桑

最

品

品

品

品

品

品

品

品

品

品

品

品

品

品

品

品

品

品

品

品

品

品

品

品

品

品

品

品

品

品

品

品

品

品

品

品

品

品

品

品

品

品

品

品

品

品

品

品

品

品

品

品

品

品

品

品

品

品

品

品

品

品

品

品

品

品

品

品

品

品

品

品

品

品

品

品

品

品

品

品

品

品

品

品

品

品

品

品

品

品

品

品

品

品

品

品

品

品

品

品

品

品

品

品

品

品

品

品

品

品

品

品

品

品

品

品

品

品

品

品

品

品

品

品

品

品

品

品

品

品

品

品

品

品

品

品

品

品

品

品

品

の

の

の

の

の

の

の

の

の

の

の

の

の

の

の

の

の

の

の

の

の

の

の

の

の

の

の

の

の

の

の

の

の

の

の

の

の

の

の

の

の

の

の

の

の

の

の

の

の

の

の

の

の

の

の

の

の

の

の

の

の

の

の

の

の

の

の

の

の

の

の

の

の

の

の

の

の

の

の

の

の

の

の

の

の

の

の

の

の

の

の

の

の

の

の

の

の

の

の

の

の

の

の

の<br 雅 0 則清, 無奈與悲苦,豈山令人同計而曰。 團身稍漸嘆 宛取技藝路籍 竟能騙斯取 6 職に・「樹姑城雪 以世出小孫園團, 6 鮹 人氮值的是。 掛 製聯 間的動動 6)船器田 1 二字樹首 株 即

引

其

前 《門具質 世大意 寫 一一一一一一
 IIII
 終於大 劇 豐 YI 围 碰木

中掌印 41 **阎害者五县前來報盟的孕兒兀亦、斗籃的又五县前來** 英豪集统 用了西方 勢與 河河: 的團長, 內國長, 印 重 囲 新 晶 **世別途刷融彰者**, 魚広 盟爺人中 Y 心、粥胡空껇埌倒淤、林瀚盡姪吐触绿环苗噙了讲罕罪惡的一主。其愚景轉與乀舟敷、只玓鄧光一 淵藪 那的 聚% 誰 育島 恩怒青九彙 甘 而最難得的最稍漸讲写 **译随來,豈不踏小慈鳥食?,錄門同** 6 的身命 重 重 聊 而結束對主命的哈县前來战熾的眷子對金鸝。 英 而說明了 6 從 其'强樂營對人原於, 亦於| 斯萬里原裡, 按馬對腳。 0 可擊 無關 14 6 自始至終 而宣 [1] 惡的財脈 1 1 分 前 6 翻網 咖 養鱼 誰 留 實品 的愛以膨 X 甘 6 7 旧

的[三] 專一來藏理站字一生中子頭萬謠的「青景」

以对風 殺 1 71 財 財 計 北 大 6 北部 固続 兩國 闡 亚 印 叫 金 大大地獅 旧 Y 戶 * 74 首 须 中 而詣發易知為 雛 的蕭 劇 人職 7 0 長院 给 《章排贈三》 財 動 豪 爽 的喜知 而巨人, 難 常 童 實在非 6 6 財敵財愛 量 童 串 **熱計率真的揪滸公主** 量量 副 劇 7 受檢慮以一麼塞 身脂屬會今日屬點的
的 力有限允 Ы 間 身 前 6 家園割・更 計 註 ¥ 雅 《回路路母》 語語 0 熊 单 6 6 的是 母女計、夫妻計、 因公慮計

財財

財別 本口 . 崊 業 级 。 而 於 要 帮 同 結 開 即日不同统 饼 箫 主發了補工 果於實際 · 台 0 情 夷的皆톪 り更齢の壁散し 育父子 6 專院名劇 涨 一点型 湖 情,一 h 上 颇為 高船 劇 豈不象濟今日夢勉 公響器人 戏騙自國 冰 6 計 豪更 與佘太哲 動 1条件 調 6 的 羅 紹 加了 \$ 晶 뭾 6 削 命不 Y 童 1 斟 1 印 劇 真 葉 4 以及臨 脚善見 7 不了關 6 文家 \$ 班 溺 饼

代额 雅 砸 6 雛 觚 小拼 班 側 加 罪 而又 涨 郭甲 前 禁 首 6 1 演 既禁 **影富羀堂皇,斉羶青鱼。其慮計取材須汀翓雲南虫實,王安祢亦曾丸融試園慮《乃昝翹》,** 恐 0 由招前 太 至 青 给 發揮 曲特 無財 統 局 6 悲劇 饼 别 **澎出。主題** 字解 郭 數 聲 數 人 對 另 颜 · 朋目 同禁: 世別能除人 4 6 6 的恩愛 冊 遗 6 中等耐殆另쵰퐳蹈 數另納的 夫妻, • 的符款 1 量 旧 7 6 (今城市競臺) 1 部排 樣 謝 -爆背景点零南, 刑以 6 A 中国 4 뭾 葉 ኲ 蓋公主完全關 公主》 臺型 由允本 LAY 事 運 [HZ **次**其 1/1 0 6 養 是 Y

重 6 職 本 X 别 鞍 • 前 重義 I 湖 FK 體 I 0 間 出 慮 則 統 人蒂緻宗安 44 悪 傳統, 6 《關公月下神路戰 〈哭險稅別〉 人竟以良耏計。漸出方方大球吊持瀠鷹 〈臨江會〉,〈貴妃韜酎〉, 未替而廚其州市予戲 財重, 英 数 故 義 、 美 番量》 出慮 又客 青藤! 秋 兼縁剛 青藤子 静游 維美 郢 英 情 目 躢 童 圖 省徽 其 班 燃 曾 X 唱量品 激慮古峇的專統。 金融 〈貴以稱〉 其 不失 6 發子 副 6 侵略 • 验 如 一西安 晶 〈水新十軍〉 雖然日漱 首, 而有かり 劇人前身 則兼 國常 干林》 買 青菱 劇 徽 6 其 酥 灣 6 回 汝 17 間 YI 江會

领 剛人 事實上 「文小票 青 操 《競兒孽》一書中,旣咥一酥孽谕去同一翓空中,紆纤並寺三酥讓堙;其一為吊詩專說而曰呈袞 6 6 崩 派 巧為發揚 東大科哲不來 主張 前言。 倒县謝林遺床 **下** 指 表 向 另 熟 變 해 文 引 的 最 莊 大 猷 量 再致知序寬大購眾,當為不二첤門;也因払,錄門彭灾祀膏庭的結多慮酥 而同址ᅿ彭刹祖上击。育關單位政治軍財變術文小之藩專責無斧貧,敯盡刑指輔彰裁爛扶詩其 **力**統 最 院 。 惠當整闡「快手」 人主菂,豐富土菂;懓允第三祑짣,觀當剛其自然,樂贈其负。而苦旎「天不策一團」 我 則當務之意,必彰 0 口難有許色而言。 「加莫大哥」。 「腫態文小勲本」, 助公爨一縣统不劉; 撰统第二 蹀壁, 0 兀然掛立 - 別然則屬斜首屬計、
- 你問結
> 會新口
> 以
> 以
> 所
品
> 以
> 以
> 以
> 以
> 以
> 以
> 以
> 以
> 以
> 以
> 以
> 以
> 以
> 以
> 以
> 以
> 以
> 以
> 以
> 以
> 以
> 以
> 以
> 以
> 以
> 以
> 以
> 以
> 以
> 以
> 以
> 以
> 以
> 以
> 以
> 以
> 以
> 以
 以
 以
 以
 以
 以
 以
 以
 以
 以
 以
 以
 以
 以
 以
 以
 以
 以
 以
 以
 以
 以
 以
 以
 以
 以
 以
 以
 以
 以
 以
 以
 以
 以
 以
 以
 以
 以
 以
 以
 以
 以
 以
 以
 以
 以
 以
 以
 以
 以
 以
 以
 以
 以
 以
 以
 以
 以
 以
 以
 以
 以
 以
 以
 以
 以
 以
 以
 以
 以
 以
 以
 以
 以
 以
 以
 以
 以
 以
 以
 以
 以
 以
 以
 以
 以
 以
 以
 以
 以
 以
 以
 以
 以
 以
 以
 以
 以
 以
 以
 以
 以
 以
 以
 以
 以
 以
 以
 以
 以
 以
 以
 以
 以
 以
 以
 以
 以
 以
 以
 以
 以
 以
 以
 以
 以
 以
 以
 以
 以
 以
 以
 以
 以
 以
 以
 以
 以
 以
 以
 以
 以
 以
 以
 以
 以
 以
 以
 以
 以
 以
 以
 以
 以
 以 明给
知
が
が
が
が
が
が
が
が
が
が
が
が
が
が
が
が
が
が
が
が
が
が
が
が
が
が
が
が
が
が
が
が
が
が
が
が
が
が
が
が
が
が
が
が
が
が
が
が
が
が
が
が
が
が
が
が
が
が
が
が
が
が
が
が
が
が
が
が
が
が
が
が
が
が
が
が
が
が
が
が
が
が
が
が
が
が
が
が
が
が
が
が
が
が
が
が
が
が
が
が
が
が
が
が
が
が
が
が
が
が
が
が
が
が
が
が
が
が
が
が
が
が
が
が
が
が
が
が
が
が
が
が
が
が
が
が
が
が
が
が
が
が
が
が
が
が
が
が
が
が
が
が
が
が
が
が
が
が
が
が
が
が
が
が
が
が
が
が
が
が
が
が
が
が
が
が
が
が
が
が
が
が
が
が
が
が
が
が
が
が
が
が
が
が
が
が
が
が
が
が
が
が
が
が
が
が
が
が
が
が
が
が
が
が
が
が
が
が
が
が
が
が
が
が
が · 剁了那稍良妈裍 | 異同化 · 「愴禘」・東公兩不翩顙・ 6 目 服奪_ (影響) 重 6 朋 織業 繭 同り、 巅 首 「針針」 傳統。 受輸劇 當同部兼顯 發揮 . **热**妙 给 創 解 , 失事然又指豐富事就 勳當斯人為 6 童 6 杲 噩選 以為:「天不第一 在批署 童 :其二月 量 垂 比財 盃 動 大 重 帝 遍 本」
と「未 類 「天不策 网 间 於第 $\dot{\Psi}$ 計学 都不 遗

晋

船て帰

位置

明 日 数 遺 , 野 厳 騰 , 白 慮 筋 切 敷 更 身 就 活 そ 了 。 以

情別が大不

印

收變輸調

耶 室 的 基 整 之 工 。

北大外

雏

拟

1用ナ 副 独 的 支 派

基本

圖

盟而言,

尚指用九吊持憂貞的專熟。旒彭

女 蓼

县大斟卸

刘甡即白郑腊文「山抃體」 《前景· 珞即驪址 傳禘 7 不少曲 關; 而 用 普) 話 蔚

且允點點除慮

果冊字, 」學, 所出
第一體的
常屬藝術專業團體, 其撲燉屬的組蓋發融, 付替切點,

三、一九五九年以來臺灣之京傳去向

中門

《日於胡琪中國鐵班芬臺灣》一書研究,臺灣聶早的京嘯演出お櫃,始自光緒十十年(一八九 一)• 翓劧臺灣市껇尌同始割景炫点母뭤壽• 幇삄請土蔛班來臺廝出京酷。●不歐因為試於斯出屬统脉人堂會對 驢眾[必原要從日於胡賊算故。 並未識又另間。 財勳給亞附 質。

4 出對大受購眾增败, 庭一九〇八年統開於請土蘇京班來臺, 罄剛日於胡外狁一九〇八年第一 郿來臺嶄出的「土 二〇年至一九二六年間,臺灣城颹居民贈賞京慮演出口筑為生お中的主要娛樂六方公一。上蔣京班來臺演出絡 **缴** 捌不基人目•内址(日本)缴六非本島人公讯齡\
→ 、 市以下逝弭鰤 臺南二地的 **醉盲音畏艾斑」開說,至一九三六年最影一間上蘇京班「天體大京班」櫥開臺灣為山,过三十年間,指育正十** 且巡廝胡聞普歐哥鳌半年以上。一九二四年臺北「木樂函」落筑之濱,更將上齊京班五臺퓕出的燒叀 聞去古的土蘇京班,短五臺丸與之土蘇京班,來臺苑五臺巡廝。臺灣各城市中州賞京鳩的人口詩鸝知勇 本島 日於陈陂臺人因 臺灣強武公嚭附徽班 够上醫 湛

[《]日於胡開中國逸班許臺灣》(臺北:南天出就林,二〇〇〇年),頁一一 新亞琳: 1

❷ 《斯文臺灣日日禘睦》、一九〇六年八月二十八日。

新向耕黜。

日郷 上三五年臺 中 旧緊 致害 0 幾間古臺巡廝的上蔣京班市县颇能支幫而然至顯谎 九二十年至一九三六年

彭剛智妈·本地應予

缴、

飛茶

缴

另

近

点

二

方

三

六

三

六

三

六

三

六

三

六

三

六

三

六

三

六

三

六

三

六

三

六

三

六

三

六

三

六

三

六

三

六

三

六

三

六

二

十

二

十

二

十

二

二

十

二

十

二

十

二

二

二

二

二

二

二

二

二

二

二

二

二

二

二

二

二

二

二

二

二

二

二

二

二

二

二

二

二

二

二

二

二

二

二

二

二

二

二

二

二

二

二

二

二

二

二

二

二

二

二

二

二

二

二

二

二

二

二

二

二

二

二

二

二

二

二

二

二

二

二

二

二

二

二

二

二

二

二

二

二

二

二

二

二

二

二

二

二

二

二

二

二

二

二

二

二

二

二

二

二

二

二

二

二

二

二

二

二

二

二

二

二

二

二

二

二

二

二

二

二

二

二

二

二

二

二

二

二

二

二

二

二

二

二

二

二

二

二

二

二

二

二

二

二

二

二

二

二

二

二

二

二

二

二

二

二

二

二

二

二

二

二

二

二

二

二

二

二

二

二

二

二

二

二

二

二

二

二

二

二

二

二

二

二

二

二

二

二

二

二

二

二

二

二< 雖然再為 **財艦來臺南出** 的來臺漸出然允畫上戶點 「鳳촤京班」・「天匏大京班」 而銳減。 數量因 來臺上夢京班 上海京班 外丁, 削 胎 以日 晶 主流 韻 豐會 Щ 甾 發 劇 學 審 業 垂

四期。以不去說 园 術特, 韓 期的 軽醒, 再結並各 發展的 臺型 本 霏 魽 4 田

○ 蓴基膜 (一九五〇年升)

臺灣京園基勤的奠宏,厄鉛以不四剛層面成以き察;

即 雖然早期來臺的京園班融受增成, 旦苔統演出
問了長時藝術 京年 性にか 長 計 計 姪公點的「京巉五臺奠基眷」。剁了來臺胡間的詩級 顧 屬 的 算 基 意 義 厄 弥 以 不 幾 方 面 來 青 ; 6 「顯慮團」仍慙是一 一九四八年來臺坳 人臺灣的早期資料首極而永 县惠永樂熙野公邀给 而言、顧五林的 拿 热京陽 ト整管 푦 泉 (I)童 圖

的 因为闥女士以「淤泳專人」

0 印象 的單 海添」: 唱念樹具 童 該劇 由

- 團員大陪公轉好軍中爛洶, 知忒臺灣京噏重要廝員, 琴帕젌鳷霒。 诗些) 獸肩負뭨璘 0 重要 的 青 五 。 彭 星 顯 **画解散**後, 圖 Ż
- 旗 图 旧地們的藝 YY Y 鄰 圖 人長代開爾新出;迨县昿人慮洶翓間彗弦、韌п轉人婞學、因払壅艷而言漸出翓聞不昮、不密集、 中 日來臺 繁 遊 景 並 未 加 人 軍 的如員之校,獸育一些以勖人良位來臺的京嘯表漸家 財當的購眾基额。 0 2、斜了顯五株정「顧慮團」 **淌幾乎** 日 五 臺灣 立 不 典 確 斗 用 素慧な、 い。電影
- 县 子 「 軍 中 惠 樂 教 」 的 基 赞 工 , 谿 由 高 級 幣 盼 的 群 噛 而 赘 忠 负 立 的 , 卑 財 曾 育 「 乳 鰤 」, [三三],「孫烹],「五斄」等十敘聞貼繳,雖然人戊損戊於不되,駃騑尚未齊斠,即弃「大爴」(一戊五四) 0 開俎了軍中鴻團繁盔的巺熱、綜臺灣京噏蔥宏了辭固的基巒 「海光」(一九五四)、「熱光」(一九五八) 量 **的大陪** (字) 。 中 (3)
- 由王隷財決主球人祀嵢辮的「敦興舉效」, 助設统一, 以正士辛, 雖然, 都然, 本財内(一, 成正〇年外) 」由「人下部育」的「奠基」意義 出下圖開始。 溥 (t) 閣

二發勇全楹膜 (一九六〇、廿〇辛升)

班 11 中
連
」 吐 「敦興慮效」 的意義主要易貶却 發弱,全盤] 始人下部育公土。 凝 饼 际「對光」
公
>
>
案
并
等
特
層
(
新
首
上

< 延 1 「大鵬」・「軿氷」・「大阪」・「龍억」・「干缺」 車容 學 。 幾 乎 慮初聲內計大 中連 争放立, 九五〇年分的 领一 温 胆 饼 内對歐身饭,彭拙禘血味中國大對來臺的資深變人身賊同臺合沖,共同봆臺灣京巉輠臺開 ŦŁ 藝加 示劇 集製1 更数歐玄踑鰰齡公廚向抃會大眾密 康 南 的 出 至 工 中 和 て 学 軍 と 校 ・ 挑 不可認 九六〇年沙) 中 連 學生也否舒豫十緒年 、 大 其 島 0 頁 饼 4 爛 鸣 蠢 源 僧 順 曾

樂道 本 本 水華公齊仍為人祀、 **断款**符等) ・曲塚樹・ 曹敦东、張敦數、葉敦駙 (王)替 **秀始人下,「谢」字輩** 王城

三館稀轉坚膜(一九八〇年升)

• 京劇 直以原 靜結 紒 鰡 饼 出京濠 的轉行 6 **小美** 闡 時刻 醫 淵 4 主 訂長京陽由全盤漸趨附於開 因出贈 H 降了一大十〇年升經齊貼新與芬會急數變引舟慙知易的, 7/ 6 臺灣 4 盐 仍以救忠救孝為主題。 李金崇统 1 而緣 圖 人雷斯平 更微微统出帮整人占愛難统一九十二年結散出國, 即出去一九八四年左右), 更動得京園的憲說收室土坑縣。 也在一九十十年以後逐漸轉 製 4 6 内容计 · 二十多年來以人下的育為主要工計 劇情 6 **鵬** 節奏 # 举 **育的愛稅眷為主, 稅然無**於開闢年踵弒籍。 **外防以來逐漸淡出, 贴心变** 啦 呵 大對來臺內京爆 偷除甜脚 **八韓**田 个平 而際; 事 Ó 兴 远 11 朔 間 急慙害力 4 京劇 中 殚 阿 由 貝 $\overline{\mathbb{H}}$ 題 散 翻

「當外專奇慮影」為主 軸 新 順

料 童 思考方 開制 **並人貶**分 爆 最 的 獎 引 方 向 亦 育 三 向 「凡」彰新贈念、 藥 即 創辦 「專統與 一九十九年加立的「雅音小集」,開始了京園轉型之獎繳、允臺灣首開 八〇年分 部行戲) 4 種 照 带 世 治 其 小 慮 酥 6 與京慮文炻融合利」公風蘇 慮 為 的 新 出 原 對 。 童 國樂回 中 · 重 主 報 影 響 同 部 明 軍 季 盐 作者設計 小莊允 郭 Ï 甾 <u>\(\frac{1}{2} \)</u> 法 劇 業

黒 不了 紫西 腦 分子」 重 輔 介法 一种 识識 量 青年 胡分大眾駛樂

新身 「藝文界人士・ 证 「專該鐵粉」 動 京 慮 贈 思 由 がる事用 6 的資繳 媑 解說主 益 對格的轉壓 Ŧ 鲁 示範 [來臨。] 人效園 代的 H 御。 所深. 眸 行織 鏲 6 4 网络 霢 繼 大的湯 棋 酺 代新 쉩

樋 出事統 Tÿ 統名劇 別 同語漸 編行劇 錢 量 İ 山土 6 瓢 新 年漸新編 豳 ・一九八〇年首家 领 山 無 圖 | 職 大 関 雅 4114 山即與财英台》,嘗結紮京噱與 屬 . 6 酆 《白쉎與結山》、《林林敬辞》、《思凡不山》 新 《比雀髓》 八五年漸 九八八年厳帝編 4 人》、《以啟》;一 然》 九八一年厳帝融 · • 韓夫 鬱 7 世》 豐 账 一:《重級輿 「那音」首献 九八六年寅帝編 年家 \equiv Ŷ 晶 4 ¥ 虫 豐 6 节十 X 褓 6 瀬 料 逐 4 事 11 1 Ó 譽 4 竇 圖 極 4 豣

争争 情 經不 **屎尿咕營款** 太劇 術特質 象徵的 游 的藝 搬 炒的壁
並
が
が
が
が
が
が
が
が
が
が
が
が
が
が
が
が
が
が
が
が
が
が
が
が
が
が
が
が
が
が
が
が
が
が
が
が
が
が
が
が
が
が
が
が
が
が
が
が
が
が
が
が
が
が
が
が
が
が
が
が
が
が
が
が
が
が
が
が
が
が
が
が
が
が
が
が
が
が
が
が
が
が
が
が
が
が
が
が
が
が
が
が
が
が
が
が
が
が
が
が
が
が
が
が
が
が
が
が
が
が
が
が
が
が
が
が
が
が
が
が
が
が
が
が
が
が
が
が
が
が
が
が
が
が
が
が
が
が
が
が
が
が
が
が
が
が
が
が
が
が
が
が
が
が
が
が
が
が
が
が
が
が
が
が
が
が
が
が
が
が
が
が
が
が
が
が
が
が
が
が
が
が
が
が
が
が
が
が
が
が
が
が
が
が
が
が
が
が
が
が
が
が
が
が
が
が
が
が
が
が
が
が
が
が
が
が
が
が
が
が
が
が
が
が
が 容 能不 車 山木 藍水站對內際勢环 B 虚 最份人 事 其受咥萬大的歐 111 雅音 劇 齊 **偷除**J· 帮京爆的验 \$ 7 6 流 6 乾 等 称 落 平足 0 4 , 強力演出效果; 的氮粹 纷而再复編人人們的藝術 計 使人人 攤 起際原 更予以 冗財, 東計箱 突郊腳色沆當的別時。 「比財專統, 可以激 以當菜無臺劃說 即文學的 遺 业 , 而以能 鼎 回 **设更充价的發戰,而且**假開戲界 級說 從 6 6 念咕請幹 艦 用市景與鄧光 **青** 動 設 的 於 轉 眸 : 晋 翻 放航 的關鍵 插 **悬**藝術的 偷除忘慮的 炎 空與 運 重 胎 高聯置统形雷與 曲以表明 劇 ,那分, 是 印 継 野グド 有更美 W 間 計 飁 出合品 員 封」 而將一 नं 圓 土 班 $\underline{\Psi}$ 晋

圖 鉠 圖 * À 沿 出 7 番 彭 意 4 飆 而蝕。 弱 更新 印 舰影 請 專合器 Ŧ 明金圖由京屬 翻 青 當外 拟 事 而言 1/1 「當汁專帝」 「那音」 **創發** 術的 「當外專帝」, 且對藝 那虁 6 **始興 以 與 以 以 以 以** 熨 斑 創立 鄞 -指是 事 豆 7/74 加 真 6 而言 领 林秀衛夫融 傳統 「無音小集」 對 京 劇 • 须 果號 題 酺 大議员 活 田 一類 酥

4 《王子郞仇語》、一九九一年《鈞闕所》、 歌亞》 1 単 出 コンドの年 風 虫 至44 《密室协图》 《對蘭女》 首演 当三4 「當外惠帝慮影」 4 П 九八六年 Ż 则 쐝 事 7

的融 須融 心思 激 可了 西方遗懪的素材以陳 孫丘 加當 表家是公 $\overline{\Psi}$ 非被紛 而予以 早 锐 也最近 阿爾 出號 前即 **階更對过扩劍**; 刑以是 一般譜 借用 最短主 **炒** 軟 動 型 的 6 \$, 京屬 計 劍 市 對 具 的 6 克白 Y 場的攤 一步突妬哀嚎腦呂沆當間藝術詩質床 留 代劇 的 海 确 班 6 國所透 無喬五對替土炮秀蔚土 田 重 画 <u>※</u> 翻 话 IIA 出 「以京陽的表家試基 響 0 6 型 一盒的 Y **返**始给 解 **炒** 財 財 型 分 6 慰内涵一、因为殚
、因为殚
等
等
等
等 更深。 和財繁的最 與芬劔的討實际人 6 僻 造人 專命 藤 的 媑 71 黒 7 日的 更 早 绒 留 H 事 Ī, 員 崩 後被被 逆逆 6)通

出 日點不姊縣斗京懪而辦宝位点 果。漸員 远 王安祢府言: 烹效 山 特 十月三日 的 的奇異效 幻鐵 灣灣灣 本の年 手法 「坐去慮訊青雷場」 《王子複仇記》 運 4 頭先的表 頁 6 鹼數 。 域中, 五版 ₩, 當分專音爆脹和漸出的兩 以 交 證 · 階 是 當 分 專 帝 襲 鼓 非 山 6 涵 的 園 偷除的轉 酥 印 劇 訓 辦 媑 是影 順 在傳統與 考慮 的 「前載」 6 6 實驗 田田 路與京慮炒是而非。 財真實與裝 劇的 哥 歌音更為 分小) 《王》 東星運 較諸 〈話院・京劇財 劇 甾 4 《怒》 演法。 圖 用聲光獎對風 外專 甲 1 . 显赫-劇 # 財 北 裝術 專合[臺 額 14 X 瓣 腦 7 7 問 時 類 班 印 班 吉

TH 其首敦 耐筋筋 别 * 뺿 的路線 屬鄉 精 山 章 干 瓣 則計散亂 $\dot{\Psi}$ 邈 種 ∰ 不歌 並人 「無聲」 齊來來 彩鹽 取京鐵 出 大蝎班聯 而國另 試五县郊尼年轉一 Ŧ 6 華 製作 層豐 無形的 耶藝知立统 「即華園」 事 下班了京康含蓄烹意的 数點語言。 驢眾畜 由隔行戲團 6 場來 菌 6 7/ 採用 外專合劇 磁 於精 确 AH 놲 部 罪 頭 圖 的 國 京 闬 翠 本 量 滅

世婦八、八〇年外臺灣お蠶允輠臺的京園、事實土長呈覎著「吊럱專訟」、「從專說中禘主」,「嘗絬傭立 闻 自 的 蓝 不同談 旗 等三 重 圖 採

的藝術 亦不 演員 褓 紫 牌 圖 6 山 童 劇 連 6 田 間 並自組另 的新 新風掛上,更 百 百 百 即 關 的 改 變 突 奶 「當外專帝」 野外懷影的
活動, 「郵音小菓」味 或參與四 6 以內國家自海國衛 中 由允許多軍 6 邪允專統的流派藝術 **外開始** 中 重要 事 0114 「回流」 觀念 再的

(一九九〇年升 大對燒」與「本土小」交互湯響 (四)

世帝編的劇 6 ・一九八八年歩育陪育幣除帰目へ編輯 大對帝融的屬本际本 县家出部動用 **炫**育三千瓮本,常見允讓臺的也不不千瓮本 出情論的1 而試野要帮识點 0 高。 慮目本事 6 《京康》 京劇劇目非常繁多 更有 事 0 4 0 * 《滿下坛》、紀未說數首變 帝皇的學 九年以對大對 1 《品那專》、因為是襲自大對隱本 慮都又彭興 即婦忘慮刻曾允三軍競賽戲胡輔出 「自動船谷」。 解職後・三重三 因出 : 題聞 A 主以下幾個 **雷**斯轉番制 6 嚴人前 本。出一 越 船童. 14

大菿於人公競湯帶學邁,即節員全半只為等如票割,等取翓效,甚至只排熱十幾天明欧改登融 而此門廚出的驗湯又回旅香掛短大對,然至替人笑砵 6 湖 出知戲自然不野 一、財影 其 瀬

小陪长的第白 東不 而陪審委員票 式

〇年六月」

資

沿

第

五

陽

本

資

五

所

・

大

到

は

本

か

所

と

所

・

大

到

は

・

大

到

は

・

大

到

は

・

大

到

は

・

大

到

は

・

大

到

は

本

い

に

い

に

い

に

い

に

い

に

い

に

い

に

い

に

い

に

い

に

い

に

い

に

い

に

い

に

い

に

い

に

い

に

い

に

い

に

い

に

い

に

い

に

い

に

い

に

い

に

い

に

い

に

い

に

い

に

い

に

い

に

い

に

い

に

い

に

い

に

い

に

い

に

い

に

い

に

い

に

い

に

い

に

い

に

い

に

い

に

い

に

い

に

い

に

い

に

い

に

い

に

い

に

い

に

い

に

い

に

い

に

い

に

い

に

い

に

い

に

い

に

い

に

い

に

い

に

い

に

い

に

い

に

い

に

い

に

い

に

い

に

い

に

い

に

い

に

い

に

い

に

い

に

い

に

い

に

い

に

い

に

い

い

い

に

い

い

い

に

い

い

い

に

い

い

い

い

い

い

い

い

い

い

い

い

い

い

い

い

い

い

い

い

い

い

い

い

い

い

い

い

い

い

い

い

い

い

い

い

い 4 又陛「大菿慮原本 ¥

聖 出答多「創作」 慮 又 平 空 添 6 付品 可屬 灣有 酥

整
区 結局大養
城縣;大對禘
改 切童江岑 《炻賏天》、录财勳聹耘苦立文革翓閧祀融乀話噏噏本ኪ丄苦干即盥而泺饭、由笂恿偷乀帮帮翓抍背景、 6 量 #¥ 盐局亦丸点大鏟婖縣;大對禘融缴《三關宴》· 佘太侍歐洍尉四调;壀讵鴠氭爻情鯑。 **氢**為新員 数掌叫 《東三兩》 **團圓為此別, 敵 性莫 辭 並 土 奏 玄 其 婦 人 未 数 之 罪 ; 大 菿 禘 融 遺** 0 關人对給目的而融融發笑」的思象 《寒思志》 范 信局。 所漸的 田 全慮 劇本 朋 \widehat{X} * 層

(改各 《 鴛鴦 《酤氳谷》),《三玣阚三春》(攻吝《阚三 《蝝封英》),《觏三兩酆堂》(欢各《勲三兩》),《咏藰뎖》(欢各《粲好》), 春》),《风醉閣》,《楫畫》,《賣水》,《秦鄭鵬軻》,《十八羅嶄鬥哥空》,《八江口》(戏各《忠鱶田》),《滿江风 • 短即迤部蔚出公大菿壝戏诗:《春草闖堂》,《林杵》,《沝抃酌古》,《垙닸欺》(玫含《经粈钵》) 录》),《李玄轶母》,《十三袂》,《佘太告註散》,《炻明天》,《憾盩��》等二十于酥 百茅公主》,《八山閩蘇》(沈吝《騺脙會》),《駃門女粥》(欢吝 (改各 西麻뎖》、《蘇封英掛帕》 削 眸

至允臺灣禘融的京廈、最具湯響戊的县命大歐、駿子雲环王安祢

《寥音閣鳩书》,劝五《俞大赋光半全集》公中。以前三龢最具澋響氏,階县茋辟小莊的蔚出而 《幸亞仙》,《王摠負封英》,《尉八敕》,《兒女英豪》,《人面挑抃》,《百抃公主 命大歐去主而融的爆扑首 總題為 等六酥。

編寫的。

其餘 並大鵬 影 《鹅子雲鐵曲集》,쉯祁四集,第一集如育《莊予結妻》(《躖뾒夢》),《駵玉贈 《忠臻田》、《金王戏》、《秦貞王》、《黒諄 () 《孫家莊》 6 豐 《大割中 **巡**额 新 点全部 翻 《寧縣公主》,《秦貞王》二慮動希靏籔戰,《大禹中興》,《禘訏謝駛》,《虁 《拾玉醫》、第二本 等五酥、憋指十六酥二十本。其中然四仓公一 《全本雙融奇鬆》(第一本 《大審院》、第四集劝育 第二集劝育 等五種。 《老門官》(X名《常》)等五種,第三集為 《郎三路烃》 **吊**聯帝國》、《忠臻雙文》 《雙融版報》, 勝子雲先生所騙的劇斗戀題 《雙融會》、第四本 6 が一般が 导競賽首變 遺 帝 原 《帝母》 量 鯅 禄》、 () # 重 * 间 圖 哪水 變熱 厨 劇 中民官為當分惠帝 賽鐵而編寫 《風齊辭》、《凡畓翻》 攤 Iÿ | | 四酥皆為對光京傳瀏競 《王子敦此话》。又斉忒那音心兼融寫的《問天》一酥未쥧劝人瀺集公中 劇集 6 《袁崇敕》一酥 0 由盜蘭京鳩團廝出他,智為無音小集的漸出而融寫 《风數學》、《风数別》、 主緣》、《對文韻》、《醫蘭艾與,兼中賦》, 只育與張始雖合騙的 办 京 爆 慮 本 八 酥 《角雕図》 《軍擊州英王》 垂 其稅稅 舞臺劇 安帝育 類 世》、《猫ン 的 具 海灣 灣 圖 酆 自 留

相齊 更易分機 土三公屬补家古典文學的徵養路財當稅、訂筆站來、路知封賦; 次其嚴次結構的安排、 因力指熱京懪的文學 0 後魎 础 间 胍 剪 腦 +金

在出風潮 一九九二年時中國大對藝術團體財黜來臺新出,兩場交孫說藻,就践了一朝大對嫀。 顯的 兩 毀 邊 響 九 量 分 旧 最 ; 明 皆 臺 灣 京 慮 界 6 嚴入後 7

0 重勝 船 的美氮緊驗受阻購 「流派藝術」 傳統統 非繼來臺 新出, () 型医本人) 的参人旋除子 由允於添宗師 (I) 2中國大對武半世紀「攙曲次革」的弳鏈琳帶侄臺灣, 味臺灣一九八〇年升另間鳩團的嵢禘心靜財互結合, 兼 形成了多臘

然而 以上兩點最大對燒擇藝術本長的湯響,無儒專滋雖和슔愴禘谿劍路县五面的意義

而蘇蘇默出 內科業行後, 試臺灣京屬節員棒朱稀出額, 也試臺灣京園棒朱禘宏位。一九八〇年外資半開的 與辜公亮文羧基 即 大 豐 而 言 心 聽 山 县 叛 亦因地 「國立國光慮團」,「敦興噏團」(二〇〇六年坎冷誤「臺灣鎗曲學訊京鳩團」) 附於皇的、「軍中處團」然須面臨了合符重整的局面、而須一八八五年務切立的「國光慮團」 S大對燒性臺灣京鳴新員陷盐如了뿳重衝擊,雖然
對學督
對對
方面更
忌求

引

引

前

。 53 0 量量 北帝劇團」三周 中在 「京陽本土計」 臺 京園お飯果 饼 金會公

而禘丗婦以來,臺灣京鳩,主要由國光鳩團卉紕饗與發誤,其藝術鮡溫王安祢更育「貶抁京鳩」欠主張與 0 出專該鐵試主。兩場的鐵曲交流算景五常而お絡的 国以演出 實麴 6 ∏

、臺灣當前之刑點「為界題曲」與「為文小題曲 57

開生面。懓力予以霖惦始學春日不云其人,簪旼;林隰藤《專菘缴曲劧臺灣覎外小公歐뭙霖帖》(一九 自狁土世紀中葉以來,臺灣鐵曲公鴉樂,其「翹界」與「鸹文小」公既象動層出不窮,為內景要革祿鐵曲 曲明 使戲

(宜蘭:國立專滋藝術中心・二〇〇二年)・ 迅憲 《臺灣京濠五十年》 上下兩冊 關允京鳴卦臺灣內於番發頭,王安孙탉 中三千箱字 取其 633

点限》(二○○○), 張育華〈結論專訟
(二○○○),
(二○○○), 國光京噱十五年>(二○一一),吳劦霖《黜蔣坑嵢禘與專統<<p>以□○一一),吳召霖《黜蔣坑僧禘與專統 臺灣京園五十年〉(一九九九),兒鋷慧《臺灣孫編京園中現外 (二〇〇十),蜬삇王〈泺變寶不變—— 鐵曲音樂弃當外因觀入猷〉(二〇〇九),王鹝揻〈禘世 八六一二〇一一》(二〇一二),刺籍촭〈文小涵流;以臺灣二間公部門國樂團的音樂貶象為例〉 **春見** 世界的 報臺 事

為

去

並

市

分

市

は

車

が

方

は

方

か

方

は

か

方

は

か

す

の

か

す

の

か

の

は

か

の

い

の

の

の

の

の

の

の

の

の

の

の

の

の

の

の

の

の

の

の

の

の

の

の

の

の

の

の

の

の

の

の

の

の

の

の

の

の

の

の

の

の

の

の

の

の

の

の

の

の

の

の

の

の

の

の

の

の

の

の

の

の

の

の

の

の

の

の

の

の

の

の

の

の

の

の

の

の

の

の

の

の

の

の

の

の

の

の

の

の

の

の

の

の

の

の

の

の

の

の

の

の

の

の

の

の

の

の

の

の

の

の

の

の

の

の

の

の

の

の

の

の

の

の

の

の

の

の

の

の

の

の

の

の

の

の

の

の

の

の

の

の

の

の

の

の

の

の

の

の

の

の

の

の

の

の

の

の

の

の

の

の

の

の

の

の

の

の

の

の

の

の

の

の

の

の

の

の

の

の

の

の

の

の

の

の

の

の

の

の

の

の

の

の

の

の

の

の

の

の

の

の

の

の

の

の

の

の

の

の

の

の

の

の

の

の

の

の

の

の

の

の

の

の

の

の

の

の

の

の

の

の

の

の

の

の

の

の

の

の

の

の

の

の

の

の

の

の

の

の

の

の

の

の

の

の

の

の

の

の

の

の<br/ 「國立臺灣戲專國劇團」 人當外的禮膝〉 YI 游忘慮. 明越 1%

兒鈋慧:《臺灣禘融京鳩中貶汋鳩尉——以「陶立臺灣볇專쩰鳩團」試陨》(臺南:쩰立筑広大舉藝祢冊究訊節 一一年三月),頁ナー一〇。 吳嵒霖:《 職謀 统 傭 禘與 專 然 仝 間: 重 琛 「 當 外 專 奇 喙 尉 」(一 九 八 六 一 二 〇 一 一)》(嘉 **臻:**囫立中五大學中國文學ネ暨研究讯節士舗文・二〇一二年)。 敕籍瀞:〈文小涵泳:以臺灣二間公培門園樂團的音 《專統缋曲五臺灣貶分小之歐罫飛信》(臺北:中國文小大學藝術冊究刑節士舗文,一九九八年)。王安祢: 臺灣京園五十年〉,《國文天地》一五巻上開慇一十五閧(一九九九年十二月),頁四一 士謡文,二〇〇〇年)。 張育華:〈結儒專裓遺曲的翓外張向〉,《臺灣邈專學阡》第二棋(二〇〇〇年八月),頁ナー-(二〇〇八年十二月), 頁 二四五—二六六。王惠闳:〈帝世冠·禘京巉——國光京巉十五辛〉·《中國文哲研究茰脂》二一巻一開戀鵝八一(二O (二〇〇六年十二月),頁一十二。 徐赽:〈崑曲忠人當外的襽態〉,《鵝曲冊穿酥脂》 第四閧 (二〇〇十年一月),頁 〈聄專絃击載部分的專音矯曲大硝吳興國:鉛京噏的雙顫、膏見對界的퐳臺〉、《谿野人月阡》 ——戲曲音樂五當外因飄之貳〉,《戲曲學姆》第六閱 (二〇一六年六月), 頁一四十一十十 四 第一上期 一第 樂現象為例〉,《臺灣音樂研究》 恕問〉・《鐵曲學姆》 專該與喻稀的歐強計漸欠路-林顯脉:

一联升魏曲「熱界」、以联象

而今臺灣藝術大學表演藝術冊究讯傳士王學會,以《文小圈旅;臺灣攙曲音樂的铛界冊究》為餘題斗傳土 篇文· 隸其陈 步贈察· 育以 不 諸 民 逐 野 即塑勜專裓駁漸展升引。京傳,崑嘯,應刊鐵階育試蘇劃形,其中應刊鐵獸搧人當升流行音 短調與問題 其

其二,女姡尉昿人國樂團,交響樂團。其中崑虜山昿人國樂團,廍予憊亦탉昿人爵士樂皆。京噏,哪予遺 0

。游

部行調 攀 其三、客家飛茶媳给專滋曲盥、蝠人屬戰,或黃、滯予睛由來巨欠、改來也댒人京噏女炻尉,國樂團,交 鄭 響樂團。二〇一三年十一月八日至十日替者編輯入《霸王真疏》由榮與客家採茶園團新出统國家鐵慮說, **秋茶** 關 **資彰新以虫黃翹稍露王,巧惫栗以客家聽硃園融,小郑以滯抒聽廝鳥巧亭昮,嘗結以虫黃頸,** 更育舒剸熱而껈以國樂,西樂為主眷。至筑其Gh器更不言叵喻 [三下職], 結果競受投幣

其四·王學賓又舉出某些/噏酥之「鳴目」/
统爾出語·
育以不諸既象:

- ↓京園音樂——《八月雪》

(2)京独勘上美聲

- 二〇一六年二月二十日,曾永臻離扫王學含「開題」委員, 出点其姆告公嗣目 97
- ||〇〇||年十||月十八一||十||日,高六敷融彰,閉國家鐵巉訊首新 56

- 3.戲曲獅童管絃樂
- 4 女量對與合即團
- 5、味聲、夢鶥、晶塑交織

2部子戲音樂——《醬賊記》

- (2)音樂以南曾為中心張指
- 3大篇嗣另樂融寫計說
- 5 陽子搗音樂: 元素大量流失

- (1) 「轉終」與「多正」
 - (2) 西域愛情帯劇編寫
- 4)美聲添唱計算
- 3音樂劇形法

(6) 專統騙勁、西樂作曲屆器

- 二〇〇十年九月十三一十六日・割美雯꺺升缴團別妣市舞台首厳。
- 二〇一三年六月八一九日,尚味꺺予遗廛團统二〇一三年高越春天藝爺隨,尉大東文卦藝術中心首厳。 88

- (2)多独部計
- (3) 控體匯於
- 4)主的幸戲,樂團聯合
- (5)音樂铝計統整、街景統
- 5. 灣文小音樂——聲懪《林蘭朵》®
- (1) 「翹界」與「翹女小」
- (2) 新豫劇主義
- 3. 阿南琳子猫爺風俗鴻晶
- 4.音樂劇獅童灣劇
- 5. 總曲長吳與팷臺嘯城體
- (6) 溶慮與缴曲熱界思維
- 6.鐵曲音樂——京崑讯《攙院長土强》●
- (1) 弦樂編制狀計曲笛
- 11〇1二年十一月八一十日、祭興客家稅茶園園別園家繳園別首新。● 11〇〇〇年八月十一日、國立國光園團繁園教別國家鵝園訊首新。
- 二〇一六年六月十十一十九日、臺北帝鳩團別城市舞台首演。

- (2) 影固曲期與対策
- 3中東音樂鹤文小結擊
- (3)冬間對音樂拱計計節 1. 到文北——京懷課臺慮《百年逾數》
- (1) 無臺劇派先
- (2) 專法、茅林、貶外
- 3)一曲(主題元素)貫家
- 4 郷路、京路同臺
- 5電子合幼樂器財幣專熟四大科
- (6) 計說,背景音樂與效果

由學彥祁舉噱目昏來,厄見「翹界」與「翹女小」實試當前臺灣鵝曲界不而怒財女覎象。學賌衎舉皆京濠 谘團「強女小」公彈圍;只育憑予憊《蟄旣后》、客家憊《癰玉鷇殃》,京慮輠臺臄《百年逸數》等三巉尚團「씚 等五慮怎多返心 《八月≊》、《中夏郊乞夢》、哪予缴《不負败來不負卿》、繋慮 界戲曲」。

「 所謂

❷ 二〇一一年四月二十二一二十四日,國光鳩團尉城市舞台首演。

二替文小傳影(賴傳)

現象

「磐界」

南鵵北廜之交小而始變誤專帝,南辮屬;又映土文刑毹繢曲翔鵬公合就與寶變等

野先公补為呈貶公基本뎫甦, 唄尚大琺財同。 試動

、常識、

。虚凝

日其需無樂
名計
言
等
基
等
基
等
基
等
基
等
等
是
等
等
等
等
等
等
等
等
等
等
等
等
等
等
等
等
等
等
等
等
等
等
等
等
等
等
等
等
等
等
等
等
等
等
等
等
等
等
等
等
等
等
等
等
等
等
等
等
等
等
等
等
等
等
等
等
等
等
等
等
等
等
等
等
等
等
等
等
等
等
等
等
等
等
等
等
等
等
等
等
等
等
等
等
等
等
等
等
等
等
等
等
等
等
等
等
等
等
等
等
等
等
等
等
等
等
等
等
等
等
等
等
等
等
等
等
等
等
等
等
等
等
等
等
等
等
等
等
等
等
等
等
等
等
等
等
等
等
等
等
等
等
等
等
等
等
等
等
等
等
等
等
等
等
等
等
等
等
等
等
等
等
等
等
等
等
等
等
等
等
等
等
等
等
等
等
等
等
等
等
等
等
等
等
等
等
等
等
等
等
等

山谷

酥

劇

#

壓

饼 神的 且諒為 (Plantus,公穴前二五 馅《米嬿克米兄弟》(The Menaechmi)中馅「良쉯黠跽」幇諡、垃與著內馅悲慮《砶塅雷幇》、《騷 (Christopher Marlowe (The Jew of Malta,一五八九)— 慮則於畫址中蔣始馬爾字島土土耳其,西班宋,英國與赵太文小的交財)神 改《彩土夢射士》(Dr. Fanstns•一正九三) 县艰林自霒園內專篇•《馬爾勺的齡太人) 更] 哥哥的哥的哥,第大际的这分家訊基點床如為該屬內幕的發言人,用以又锒嚕中離太人巴娃巴祺 (Barabas) 0 业 印 一選一 人們 中的 **时羀莎白部外的遗噱文本,涉쥧異國文小題材皆,殚忌受咥偷嫜的噱訊與归眾的青湘** 打開 整廳. 中世院,文變影興,直座今日,鸰文小秀蔚的给驛莊將駐鮜县禘武數位的。古希臘悲慮 饼 的酚种崇拜與「非希臘」 由允沛率 對文小的爆尉文小句為胡分群台, 亦覷允諧為蘇鄉。 藥大床톍發的證那先퐳臺與맋點逝, 承襲音點特祺 **闍某》、《遗遗大帝》、《奥塞羅》等、谘涉**及異國文小、**殖**史專鯇的给繫。 訊婁 **知爲計彰憊慮愴补的最高計勲。文變數興部外** 《ᡈ號的喜劇》(Comedy of Errors,一五九四) (The Bacchae) 與《米氢亞》(Medea) 钦识悉 別自「東行」 (Seneca,公式前四一六五) **含文小交派豳允密时·《**聖經》 出出亞出土 「离文小戲曲」, (三7年1一回六年 出現方西即中 华 阿 英 DA 霧 國宮茲斯 [14] 密個與某 \/ | | | | 女信劫》 Щ Ä) 科 馬文 黨 道: 闽

。避誰

公 與夢園 **義大**床 **墜** 1 主題副向知吉 中國大ם會於 (Zamti) 的夫人母籲美 (Idame),歡庭母籲美融氏抗驻,以叔母籲美自母愛出發,对樸 可縮最 《趙五庇兒》去文祝黯斗自長的短夬;第二、受帰須野却帮外的悲愴野 퐸 的喬家贈 軒話與基 松 圖 大 》 《中國孤兒》 **野** 對 制 升 , 他的 義大际 個 結 器 的台台日村日日日<l>日日日日日日日日日日日日日日日日日日日日日<l>日日日日日日日日日日日日日日日日日日日日日<l>日日日日日日日日日日日日日日日日日日日日日<l>日日日日日日日日日日日日日日日日日日日日日<l>日日日日日日日日日日日日日日日日日日日日日<l>日日日日日日日日日日日日日日日日日日日日日<l>日日日日日日日日日日日日日日日日日日日日日<l>日日日日日日日< 回の正 影 莫里克验典喜噱 熱灶縣用普羅梤禎、只長莫里京費用了炒的《一灩黃金》(Bot of Cold)。 函了 的 除时部分
時
時
時
時
時
時
時
時
時
時
時
時
時
時
時
時
時
時
時
時
時
時
時
時
時
時
時
時
時
時
時
時
時
時
時
時
時
時
時
時
時
時
時
時
時
時
時
時
時
時
時
時
時
時
時
時
時
時
時
時
時
時
時
時
時
時
時
時
時
時
時
時
時
時
時
時
時
時
時
時
時
時
時
時
時
時
時
時
時
時
時
時
時
時
時
時
時
時
時
時
時
時
時
時
時
時
時
時
時
時
時
時
時
時
時
時
時
時
時
時
時
時
時
時
時
時
時
時
時
時
時
時
時
時
時
時
時
時
時
時
時
時
時
時
時
時
時
時
時
時
時
時
時
時
時
時
時
時
時
時
時
時
時
時
時
時
時
時
時
時
時
時
時
時
時
時
時
時
時
時
時
時
時
時
時
時
時
時
時
時
時
時
時
時
時
時
時
時
中
中
中
中
中
中
中
中
中
中
中
中
中
中
中
中
中
中
中
中
中
中
中
中
中
中
中
中 同部亦出貶允英國 商「幸」、「留」 (Voltaire・一六六四——ナナハ) 《賣弄學問始人》(The Pedant)。(Salemo, © ° 且早日財當融繁 6 例如 突顯的 《凿刀때兒》, 務之關人學的計品對。 《趙刃脈兒》 **儘管 分爾泰十 公 計崇 压 下 分 表 均 漸 家 思 財 。 略 鹁園間慮甚文小的互形其來育自**, 的戰臺土。劍斯分爾泰的攻融,射斬蛰而以昏區攻融的醫點, (Orphelin de la Chine, 一十五五) 除均融自以唇對的元雜劇 「三一年」,因而莊曲了 骨架县來自養大体藝術喜爆出各的 6 喜屬 (Commedia dell, Arte) 與西班牙戲屬的詩溫 因對如的:第一, 如而於繫的 十十世紀去國喜懷大龍莫里哀 勤的 圖形 懷 思文 引。 理論 上數形於國悲懷 力減景筋・ 和核土出亞一 的青龍 圖 督梵文小為基 思不溶触要 兒的 真 114 西戲 原 6 (Tartuff) 論對由。 親 回 史背景 排 田阿 淵

遗屬 野 論 去 出 門未芸慧涍辤闹計出;西方巉甚至二十世歸公前、其傭乳文學如旒戰數。尋久以來、 知及

⁰ 17 《鹄文小巉尉:專辭與結釋》(臺北:曹林出斌)以后,二〇〇八年),頁一〇二一一〇 石光生: 33

(Modern drama) 泑「文學巉尉」五たま向「彰新巉尉」。至二十世歸末,噏駃愴計畜主變革,興뭨「鸹女ئ巉 學諍」主掌鐵慮的發展。自一十五〇年開始,表演從前衛座主流,然姊財為一酥羹祢泺佐,一九八〇年畜主了 西六 表演研究 (Berformance Studies) 的專門學科。 一八〇〇年彰新開稅伍為處最高計的対心, 摄〕(Intercultural Theatre) 充騙入帯究影域。❷

營「

Ⅰ:熱國赤雷希詩(Bertolt Brecht・一ハホハーー ホ五六)「虫結鳩尉」。

5. 法國亞勵(Antonin Artand・一ハ九六―― 1. 団八)「籔譜劇場」。

§ 英國効骨・赤魯克(Beter Brook・一九二五一二〇二二)「當不慮尉」。

↑丹麥八金糯・甘苗(Engenio Barpa・一六三六一)「第三巉尉」。

5. お園亞薩安・莫容勳金(Ariane Muonchkine・一九三九一)「闞光巉愚」

6.美國糖喜熱(Kichard Schechner,一九三四一)「戰爭劇愚」。❸

而懓纸「翹文小噱愚」公命養駐出殚具體青菸的县お園田黎大學的鐵噱學者帥ష祺 (Batrice Bavis, 1947-)。 卅字而融庫的書籍《熱文小表廚鷰本》(The Intercultural Performance Reader) 中説: 2.配合來自不同文小副教的表彰專該,而
市目的此億利出一對帝面財的優影形法,以按原来自長的形法

- 来苦慧:《鹄文小缴曲戏融形窍》(臺北: 囫家出殧丼, 二〇一二年), 頁三一一三二。 34
- 以土参ぎ未苔慧:《鹤文小遗曲为鶣带窍》, 頁三二一四三。吳響昏:《鹤文小噏愚;为齜與再郎》(禘妕;交敮大學出 湖林・二○○九年)・百六一一一。 32

·····著各的例子首新野·本魯克,亞修安·莫發頭金味到剖的偷科,掛灣出印頭,日本 味丸熱爾 (Pinder) 科用峇里島搗廣 (Balinese theatre) 的特色,替美國購眾獎利的實總屬最少五彭允謹野。另次,立音樂屬影衣面,各計曲家 98 葛母鴻 (bhilib Glass) 與隨吉 (John Cage) 的一些線曲外品小司含五彭讓壁」。 關聯。出於·秦鄭 (Laymor),太顧為 (Emig) 專該及熱文出傳影的 變得無法辨認

最」(位 器 科 「 段 文 小 遺 慮 」)。 其 樘 「 館 文 小 」 的 協 味 長 樘 「 額 文 小 園 財 員 財 」 (位 器 科 」 的 財 人 力 文 引 文 間 財 扇 未苔慧公补帥點祺八县狁符躳學角펤멊人순禄,罧姞「慮駃文小汝淤」(CnItnral Exchange) 始意斄。帥點讲將某 「勢女小慮 無無 当口
当口
当
当
点
等
所
方
が
方
が
方
が
方
が
が
が
が
が
が
が
が
が
が
が
が
が
が
が
が
が
が
が
が
が
が
が
が
が
が
が
が
が
が
が
が
が
が
が
が
が
が
が
が
が
が
が
が
が
が
が
が
が
が
が
が
が
が
が
が
が
が
が
が
が
が
が
が
が
が
が
が
が
が
が
が
が
が
が
が
が
が
が
が
が
が
が
が
が
が
が
が
が
が
が
が
が
が
が
が
が
が
が
が
が
が
が
が
が
が
が
が
が
が
が
が
が
が
が
が
が
が
が
が
が
が
が
が
が
が
が
が
が
が
が
が
が
が
が
が
が
が
が
が
が
が
が
が
が
が
が
が
が
が
が
が
が
が
が
が
が
が
が
が
が
が
が
が
が
が
が
が
が
が
が
が
が
が
が
が
が
が
が
が
が
が
が
が
が
が
が
が
が
が
が
が
が
が
が
が
が
が
が
が
が
が
が
が
が
が
が
が
が
が
が
が
が 畜生的禘坚左,以对卦國際小醫棒不,而呈財世界各國的文小詩寶。 小語: 後而

小傳影不對影未形成一酌聽人承認的節数,而且我們也不指動家在公背影景否對百未來下言。因此, **結論教文小交流中的傳影實毅, 厄勃會出慈論五各動劇級的総合中, 冒出來的一對條形先的形為更為** 28 0 XX

「勢文小劇影 **計出:「鸹文小噱融不只县鬉未斠饭—郿厄姊端厄的聄魰,而且货門甚至不太勤玄县否鬉育未來。」** 立西方慮尉中的宏養, 帥點祺擇駐外慮尉中的「女小」坳\\\」」」如\\\ **公**為 「六蘇 陳堅」: (1) 「鹄文小戲劇」 0 「魯文」劇場」 型 特殊 園 前継前 了找蓐 影特別 亚

Patrice Pavis (1996). The Intercultural Performance Reader. London and New York: Routledge, p. 8. 中鸅見段響昏《鹞文小劇 愚: 宏編與再思》, 頁六。 98

Patrice Pavis (1996). The Intercultural Performance Reader. London and New York: Routledge, p. 1. 中鸅貝米ష慧··《齊文山 **遗曲 水 騙 而 究 》, 頁** 四 三 。 18

重 其努盡金 咻吝兒羢不同語言公聞的財互湯響,(例成鄭大床亞,城拿大),蘇秀厳脊對用嫂酥語言따秀厳坹发,呈貶忞示 文小的噱脹讓壁。®「文力特胡」是計,嵢引者扫意尼用,껈融,重貼各酵要素,並該意感踏文力素材來厭的 **蚧氖女小的意臻昧멊追來篤,只是一龢「女小粧胡」。⑴「綜合巉尉」 县誹,來自不同文小的愴意素 彰姪一酥愴盐對的重禘結驎,從而泺如一虧禘始爞慮泺た。?C「)彰散另巉尉」 县計,從當址的角類重禘**動 來自前散另文小的計音頻彰 6 (Ariane Muonchkine),带黜印刻怎日本的專統傭斗,階團須訂一談。(2)「多江女小噱馱」 县計,卦多江圩會中 (1) 「對文小園長」是計, 整歐來自不同文小諍她, 遺屬泺號的專滋秀斯, 育意鑑此

成以

以

以

京合,

自补出 既今巉晟著各彰新帝魯克 (Beter Brook) 最間。 四世界懷默一 來傭斗噱患的點合歐對。(6)「第 0 以姪允恿去的形方匠以不再姊辫器 編劇、表演。 69 ° 「劇場泺佐」、 除傷間 • 開門 的 酥 深 型 順 田的 新的 演所, · [4

Patrice Pavis (1996). The Intercultural Performance Reader. London and New York: Routledge, p. 3. 岢纖斯著,曹路里醫· 一王頁・(鼡○○一隊) 〈蕙向 · \/ 38

製 Patrice Pavis (1996). The Intercultural Performance Reader. London and New York: Routledge, p. 8–10. 中黯見米控譜 十回 文小戲曲次編研究》,頁四四 68

軍 (L) 中點 请又樘「鸹女小噏愚」 — 也,一也,一 宣 夢 的 第 即 : 面 聲 不 同 壓 減 女 小 的 財 財 財 政 於 , 驚 不 同 女 小 理論 上沙漏」。「冰漏」。 嘂 100文引 種 術施 一沙漏 個劇 部脚 小張出 如此 野野 歐野、赔情為一周 (9) 因此。 重业。 **麴的六岁」非勤力須貹舗學問的研究,而霑凚貹舗與宄鑄陼县狁囐駃貰麴而來。** 邓自 小人的 喻引 多 再 結合 自 珠文 小, 贈 念, 톍 意, 載 於 一 酥 去 慎 郭 土 的 飛 財 堕 る驚情工計 (The honrglass of cultures)。 旋县꽒恴瞽女小咕醾的女小的「匏女小껖融」 (2) **外表對始文** 3. (8) 接 3. (1) 0t 共代獻:「「文小財壁、 0 所開始發果 僻 6 贈念际人 鑑识际 印 圖 (II)

樣的 面對的統是主藝術與文計土的藝合,明映向結合西方的藝術購溫與東方的藝術思等為財影益導的 一上出 非 而充赋者必顶去數斠整合, 彭郿伐來文小與自珠文小的婦合傾补品之中。 民校, 贈眾的見鑑五巉愚中: **公融** 下以 易 更 **戏融脊庭驢眾始角瘦,來共同羺臘补品炫融渗的憂徐,驤「鹤女小」** 要纷喻补告 欲以上前 一量则 1 0 曹 一第 能

Pavis Partice (1992). Theatre at the Crossroad of Culture. London: Routledge, p. 4. 中鸅見未苌慧:《鵼文小鎗曲껈飝帯琛》、 真四八 OP

[●] 以上序自来芸慧:《聲文小戲曲戏飝冊究》,頁四三一四九。

號: ·「全封煎好」:《祭科答母》(二〇〇五)·《朴夏亥夢》(二〇〇十)等。而「熱文小獲曲」是計 國立國法傳團緊障別《中國公主抖蘭系》(二〇〇〇)、《说/束》(二〇〇八);國立彭興煥對京傳團計 《騷主門》(一九九八)、《春林子藝人》(一九九九)、《出뇛及》(一九九九);「當外惠各屬影」官完屬 《怒室淑國》(一九八六),《王子彭为坛》(一九九〇),《數蘭女》(一九九三),《奥結消財亞》(一九九 西方劇作 **刘融告 所動用 傳動的 體獎 財事量 長 为熟。 撰 於 「 勢 太 小 屬 縣 」 著 春 將 公 允 為 兩 議 , 第 一 漢 ; 「 西 屬 東 永** 題曲]。「殺太小題屬」公外表屬團及其屬目是計:「表截工計記」《滅民演雙回案》(一〇〇四),「臺南 「丸鷸」一院意和著「原著」與「丸線本」>問的一動關係。所以「教文小鏡曲」故線,即計以校國傳 意益本。故所聽的「知識」,與原養間育著「故事」
>共封,然去教國界,教傳動部,需分前 《與點波對亞》、雞的,為爾森《迴蘭系》等。第二漢:「東歐西衣小」、吳計東衣類屬熱向西衣屬 一騷密炮與未顯発》(二〇〇四),《令姆雷》(二〇〇五),《維洛終二餘十》(二〇〇 屬團]《安蒂岡弘》(二〇〇一)、孩士出亞不話雷系阿;《女巫奏鳥曲——馬克白詩篇》(二〇〇三)、 小了,是計西大類傳教向東大屬縣,印刻傳《鄭院葵觀答》,本雷森詩《四川女人》,《高吐索衣腳記》, 五);「臺北孫屬團」育京屬《春母》(二〇〇八);「粵館林源刊題團」南《黑松縣》(一九九十) 鹤文小噱尉」大意成为, 耶變问睛「읦文小鎗曲」即<,来苌慧方其《鹤文小鎗曲为鶣邢琛, 結儒》 影;為了圖限「割該獨曲」與「則外類屬」

○故說补品、殊將其再依議為:「說太小類屬」與 形夫的偷利手去。 的關將西方題屬「故線」為東方題曲, 意明 行為基類·重新編為「粮曲」 一事學上的亞上特電一 一事料」明 量納

三替文小題曲

「割美雲雅行題團」食《集園天幹》(一九九九);「共春五恐傳團」食《聖險干珠》(一九九十);以 食《途差大母》(一九九六) 與《新氧計》(三○○一) 等。● 及「阿洛施子總團」

「更分數像 「專法戲曲」與 际 [東陽西六計] ; 世謝 的戏融补品再分為「鸹文小媳噱」與「鸹文小媳曲」。 **厄**見来蜂劈不山幣「鹤文 小屬尉」

妣
立
書
中
〈
自
利
〉
更
開
宗
即
義
的
説
:

野郊 ? 阿縣「教文小」? 阿縣「教文小屬影」? 阿縣「教文小鏡曲」? 彭逊各院潘县本 明 0 曹一再縣及的,在此似乎存開宗即養的必要。本書而聽「故殿」,是背以某「原著」為鹽本的故意線縣 **问聽「熱文小」, 是計其形先内容思愁訟話兩卦以上的文小醭坚。问聽「殺文小優愚」, 吳計兩卦以上** 重新 **水國為康康自為基數** 题交流影的產生的傳展良東。內聽「我文小題曲」, 是計以 丸中國灰臺灣「題曲」形た的傳目像計方去。● 阿陽一次編 化戲劇 剩 異文:

異質而 印而粉取 **氃仌血。 垃旒县篤, 騑姐異文小慮目, 旨챀豐富坂戥┼缴曲文舉蘀祢乀品贄。 因払,缴曲不合翓宜乀贄** 次編 蓝 **楼** 为· 未 妹 张 好 乃 張 出 「 豬 女 小 鵝 曲 」 型或AB 是以中國的專法遺傳「鎗曲」
点
上豐內
・
組然
財政
大」
以
中國
的
市
、
、
」
、
、
、
、
、
、
、
、
、
、
、
、
、
、
、
、
、
、
、
、
、
、
、
、
、
、
、
、
、
、
、
、
、
、
、
、
、
、
、
、
、
、
、
、
、
、
、
、
、
、
、
、
、
、
、
、
、
、
、
、
、
、
、
、
、
、
、
、
、
、
、
、
、
、
、
、
、
、
、
、
、
、
、
、
、
、
、
、
、
、
、
、
、
、
、
、
、
、
、
、
、
、
、
、

< 型之血, 山脂繭人同寶卦
★母血, 迈異寶卦而下以屬合
★の壁血, 以不下向輔人B 而其憂美且而以見其詩色公本質,明務ぼ帰留。 **厄見**她所 間的 「 強文 計 鐵曲 」 :業蚕回 而以去納。 V 公原理守的 ΠA B 早 無法融 的則 · 孙

上寓意孫盆:蘇祖於來屬目以對於獨由人主題思財。

[●] 未芸慧:《鹄文小缴曲为融邢宗》,頁二二五一二二六。

[●] 未符慧:《熱文小緣曲次點冊究》,頁三。

0 2.阿由聲動:構永衛樂聲青語青入與合無間、財詩益彰 調劑 排影為圍的 ,轉沒用自云時詳出:張排賣每公

\$P 於的除飲果 **蘇製售製力**

其實彭四要素、統是當外獨由縣寫公原要存的四要素、撰「教文小獨曲」而言、彭四要素更是不容小願 · 举番回 「熱文小戲曲」 那以題曲為主體監 口編人西方題傳,不共其題曲其學與藝術質對。希望 立當外題曲対線入重要率則。西

能夠數

又又門賴芸達受过年同辦汾事「鸹女小鎗曲」公野鸙邢弈、允其長豐戊於、鉱一步實麴充鸝、妣兼中뿥象 □戏融育《☆\束》·《量・氪》·《天間》三帝・討巡廚夢内校;民育「客茲慮」《背涨》─陪・共四陪・並著斉 順解人為 公莎士出亞戲噱, 而解戏騙人「翹女小戲曲」慮沖, 內人点「莎戲曲」, 切戏騙於繁慮, 《菘逸曲:鸹女小丸騙與廝黜》又龠女嫂篇。●她玝專書〈尊言〉中為:

PP

米芸慧:《當升遗園鑑賞與將鮨》· 頁一〇六。 97

三。剌茓:〈禘銛的羇匦:「荶攙曲」《淘匀谀菂人》〉、《缋噏邢辤》策八踑(二○一一辛ナ月),頁正八一八○。剌茓: 《量・敦》、《缴隃學吓》第一ナ閧(二〇一三年一月)、頁ナー三二。 刺茓:〈書寫「衽 「钵鎗曲」的專統印品〉,《媳噏邢究》第一一閧(二〇一三年一月),頁一二十一一六六。剌苌:〈皆溁與忠實: 〈豈脂娢束?——「蟟챵鳩」《娢\束》的鸹女小簓鸅〉,《缴噏舉阡》第一四棋(二〇一一年十月),頁六八一 〈鹤文小戏融的「務頭」:以「청鐵曲」為例〉,《缴慮學吓》第一〇閧(二〇〇九年十月),頁一四九一一十 「魯文小」:量寅 《書寫》 97

¥ 。這也 ,丙面手去,反應,遊鏡文字,雙關語,無歸結 (plank verse)·····等來對構像本 ·整體統構等衛出的班 因前故事、恐时山引購精動蔵示發屬的原養。府以、赴行為文小为驗部、統勢去雖索、弃發 因熟傳蘇特為而自首一季親玄的文本與新出熟熱 其實除會面認文小移轉、文本互影、人供簽文、語言故意、野先表彰等劃价的困飲 墜形、表敵、語言、音樂、舞美等各個優最慰的、題曲階官因文的野先體系利為情於 切林照 番 DX 野先来科養凝擬與簡小、東衛與義稱、盡職與不敗、寫意與財氣等傳彭原則 6 題不可指回經「野先村」的核心思考。然而 。基本上、題曲 ZĐ 猫 的難發 6 欲於傳改線放緩加 路路 加戲曲 線結構 醒 用颜 更 彭 7 6 不論如何放緣 好學祭祭田首 6 6 图 福十二人 盟 6 魯本 料 X 甲 想 的文義 財 東東 傳輸 舉几 甲 0 11 想

摇 語言的階無、 景出「鹤文小鎗曲」戏融翘雟究的五間面向;文小的轉移,慮酥的詩卦,青简的聲冊, 知下: 播 。 据其解释。 始五間華則 「莎戲曲」 ,印為她會印 **左**的帝變 444

剛用 且片段 6 本的討諡、懓亰訾勣简㬎,人陞쯠置补大副頍⊪尚,酆窳;二县「西嵙引」究齜芬,明謝赶吊留亰警的劃領嶷 遗 撑 [14] 骄 個 第三酥斷 戏編法。 此各社分原著,而书容量上书窗知的國際;三县直鞍用英語將챵慮充贏該獨曲, 的玫融策略大烧青三酥醭壁;一最「中國小」 文小的轉移:當外而見「莎鍧曲」 以 以

與莎戲 員的身體異小〉、《鐵鴻學环》第二〇閧(二〇一四年十月),頁三九一六十。 勲茓:〈全粒卉址小《+丹瑶》、《中國钵 「松戲曲」 《主义学》 的文本重斠〉,《雯南藝汤學姆》二〇一四年第四期,頁二六一四五。刺苌:《秀爾重塑:臺灣 〈語言・秀厳・翹文小: (二〇〇四年十二月),頁一十一二三。刺苔: 0 10 (二〇一六年六月), 頁一一三一四 四巻一期 第一八関 土出亞研究賦馬》 **缴息品的** 《皆溉》

煎苦:《钵鎗曲:鹤文긠汋鸝與퓃鸅》(臺北:臺灣兩鐘大學出谢坊,□○□□丰),頁一六—一 4

(The原著 44 姑 覺格格 英 7 醫条獎專等文計背景 **宏融自同名原**著 饼 對白她節 图 攤 「野蠻腿」 饼 间 《門山》 的対心文義 改騙策略 也會憾 旋島號 「愛的真綿」。 (《禘啟· 语冬林前售》一三:四一五)。而試酥人文素賽恴县「敚騇四承皆塹」 「真心」対部 再要氽蚧門炌賞一聞校園人各、址各 圖 始文小背景上 A 剛財當腳即內 即

動

不用

專

於

京

層

所

所

所

所

所

所

所

所

所

所

田

学

の

に

の

に

の

に

の

に

の

に

の

に

の

に

の

に

の

に

の

に

の

に

の

に

の

に

の

に

の

に

の

に

の

に

の

に

の

に

の

に

の

に

の

に

の

に

の

に

の

に

の

に

の

に

の

に

の

に

の

に

の

に

の

に

の

に

の

に

の

に

の

に

の

に

の

に

の

に

の

に

の

に

の

に

の

に

の

に

の

に

の

に

の

に

の

に

の

に

の

に

の

に

の

に

の

に

の

に

の

に

の

に

の

に

の

に

の

に

の

に

の

に

の

に

の

に

の

に

の

に

の

に

の

に

の

に

の

に

の

に

の

に

の

に

の

に

の

に

の

に

の

に

の

に

の

に

の

に

の

に

の

に

の

に

の

に

の

に

の

に

の

に

の

に

の

に

の

に

の

に

の

に

の

に

の

に

の

に

の

に

の

に

の

に

の

に

の

に

の

に

の

に

の

に

の

に

の

に

の

に

の

に

の

に

の

に

の

に

の

に

の

に

の

に

の

に

の

に

の

に

の

に

の

に

の

に

の<br 」: 知用的虽京慮新員,表新手母哈不量京園觀食的對左。 野診間故事背景終轉至中國明光所南的關柱你並非難事,因難的县政问該轉「⊪早」 改編自 向來撒受爭議;表財手與公 《奥瑟羅》(一九八三年首)) 急 心下眯蠻;多了璘小俎示,心了必文主臻,具育更符合中國蕭朱孝猷, 則被 (二〇〇二年首演), **監案**下謝真覞人·不張茲·不蠻駢……」 而
五
公
贈
思 慮来取了一 0 《뭾》慮嗆戠了一郿文引豬轉的合甦基獅 内那架 6 纷的值數,手段
月的,以
以
以
以
以
以
以
以
以
以
以
以
以
以
以
以
以
以
以
以
以
以
以
以
以
以
以
以
以
以
以
以
以
以
以
以
以
以
以
以
以
以
以
以
以
以
以
、
、
、
、
、
、
、
、
、
、
、
、
、
、
、
、
、
、
、
、
、
、
、
、
、
、
、
、
、
、
、
、
、
、
、
、
、
、
、
、
、
、
、
、
、
、
、
、
、
、
、
、
、
、
、
、
、
、
、
、
、
、
、
、
、
、
、
、
、
、
、
、
、
、
、
、
、
、
、
、
、
、
、
、
、
、
、
、
、
、
、
、
、
、
、
、
、
、
、
、
、
、
、
、
、
、
、
、
、
、
、
、
、
、
、

< 問題並不立分慮补本良 6 《胭制克與爾子郎》 「扮演」 黙題 **镗中圆缴**由贈眾來說<u>口</u>齊尉不容易。 **而以不鸙。第二酥也不多, 映北京實飆京鳩團的京**鳩 對意鑑等 邓 : MA 「熱粒」 原著刑涉及大父辦國政 「駛莆四人心沉蘇・ 「女儿移轉」 以臺上帝 場團的京康 • 當然會氮覺灣莊。 (SIy)· 姊院書人的 與需家女計計節歸合导函点自然, 点 「話劇加唱 面對的 匝 **鼓受**野左的禘僧。 明 缴曲]茅宋中的故事 0 督焚挨禁的鬼發 别 其宏融策略 Taming of the Shrew) o 的關中 **外** 財 界 胭脂豐 - 個量 調里 半 演 服 圖 而多了 酸受批幣。 Othello) . (H) 科 目首先要 7 的涵養 育 中的 壓的 受到 4 多人 圖

向 -園戲 格馬 本 育 即鴉子間, 例如 <u>彭</u>型 屬 蘇 所 好 碳 談 即當山水劑關;源予缴統院閩南語, 中三百多酥줢由真人漸出。 圆线曲 隐酥 於 有四百 多酥,其: 北京小的附屬音等, 中 的特對: 短調。 重 就說 腳 啦 圖 旦 罪 京

7 郵 同部表演身 圖 冊 分以 來 缴 阿 $\overline{\mathbf{H}}$ 中 **撒**所語晉 又 國 哪 競 · 本の三年 聞各。以上訂手拈來的例鑑, 厄以號即. 以条美社計的即勁見長。一 更分的公子 五、 • 宋大曲的數音、樂器和留兄八厛簫 **收越劇** 用 更是舉品 **慰各自具育不同的新藝规** 的精穷。又 慮的變劍與水肿, 等配膩 山新唱割、 「十七節」、「十八歩は母」 而川 と ・ 選集 州外, 6 赐 「足引」と 推工工程 ¥ 慮甚受增败, 的 盐 6 歌載 漸方法 以南缴的 世有 叙了雄 等表 越 £ 領

整次, 舞的 《泰討祺·安勳洛引京祺》(Litus (Much Ado About Nothing)、《無十二] [本》 (Twelfth Night, or What You (以然子), 兒子 歌劇 & 2 Henry IV)、《李察三世》(Richard III)·····等,為了賽ឋ等位,王統之間預庫 華 **吹霧** 場 **越**慮等。不然慮割内容負靠歐允於重, **從**顏咥昪只見以數譖手母骄人無瓊,又吐所詣以踵遼 14 Andronicns)

 不計血壓蜂隊、且常以辯鑑六先來闡即替王的糕魯出資際重要;每映影仇悲懷 0 **鄶輝心饗**的「人肉宴」 沿喜 鳩 題 林 ・ 充 融 点 苗 幹 蝎 等 慮 酥 断 回來……再加土令人 《新風琺湯》 **世**番 子野滋[自有帮對。 上篇》(1 6 縁四脚 盤左盤 來漸示・不歐 十一甲 重 然劇 藝 数 . 文談 的黃夢鍧 划 10 招 麻 印 Will) 亨 頭 印 間

思感對 阿奶珀當 型 顧原著的多籌對與一 翌 1 **莎劇原著** , 脂否兼 **坳、念、** 下的 秀 新 部 間 ・ 陪份最否合野 而缴曲又彰彰留即 瓤 五 高 的 品 。 然别闹去二,三小部内, 。所以所 段器 [購眾接受 青 節 記 赵 精妙 具 Ħ 缋 Ë 7 晶 班 時 學 领 難 6 H 密

4 即去然「

/

/

/

/

/

/

/

/

/

/

/

/

/

/

/

/

/

/

/

/

/

/

/

/

/

/

/

/

/

/

/

/

/

/

/

/

/

/

/

/

/

/

/

/

/

/

/

/

/

/

/

/

/

/

/

/

/

/

/

/

/

/

/

/

/

/

/

/

/

/

/

/

/

/

/

/

/

/

/

/

/

/

/

/

/

/

/

/

/

/

/

/

/

/

/

/

/

/

/

/

/

/

/

/

/

/

/

/

/

/

/

/

/

/

/

/

/

/

/

/

/

/

/

/

/

/

/

/

/

/

/

/

/

/

/

/

/

/

/

/

/

/

/

/

/

/

/

/

/

/

/

/

/

/

/

/

/

/

/

/

/

/

/

/

/

/

/

/

/

/

/

/

/

/

/

/

/

/

/

/

/

/

/

/

/

/

/

/

/

/

/

/

/

/

/

/

/

/

/

/

/

/

/

/

/

/

/

/

/

/

/

/

/

/

/

/

/

/

/

/

/

/

/

/

/

/

/

/

/

/

/

/

/

/

/

/

/

/

/

/

/

/

/

/

/

/

/

/

/

/

/

/

/

/
 他理用。 言內撲訊:眾而周缺、莎慮公而以謝来叛觀、非常重要的

《短引祺商人》 (The Merchant of 出种人小。吹问粥試酥「筆八萬琀」的遗噏語言刑要專螯的語思,語蘇謝華轉羇,並且「鐵曲小」,瓤县「菘鷾 Nenice) 號五灣獨土猤৻坳了一些嘗結,希室語言銷酸剁替菘慮的醮和,例映覓著中一些]勇籲大儒,言公皆固然 妻

告届、

\ 朱高興

打

一

首

財

全

対

は

又

以

所

ら

宣

字

に

で

お

方

人

不

宮

か

お

に

い

お

に

い

お

に

い

に

い

に

い

に

い

に

い

に

い

に

い

に

い

に

い

に

い

に

い

に

い

に

い

に

い

に

い

に

い

に

い

に

い

に

い

に

い

に

い

に

い

に

い

に

い

に

い

に

い

に

い

に

い

に

い

に

い

に

い

に

い

に

い

に

い

に

い

に

い

に

い

に

い

に

い

に

い

に

い

に

い

に

い

に

い

に

い

に

い

に

い

に

い

に

い

に

い

に

い

に

い

に

い

に

い

に

い

に

い

に

い

に

い

に

い

に

い

に

い

に

い

に

い

に

い

に

い

に

い

に

い

い

に

い

に

い

に

い

に

い

に

い

に

い

に

い

に

い

に

い

に

い

に

い

に

い

に

い

に

い

に

い

に

い

に

い

に

い

に

い

に

い

に

い

に

い

に

い

に

い

に

い

に

い

に

い

に

い

に

い

に

い

に

い

に

い

に

い

に

い

に

い

に

い

に

い

に

い

に

い

に

い

に

い

に

い

に

い

に

い

に
 鶂······」(4.1.32−62;彭簱蔚鸅ᅿ:《囤杯會經典鸅ᅿ指畫》,臺北;쮁經,頁一〇九一一一〇)《☆\束》 **录录下籍,**旦宣些陷不县<u>缴由語言。而以,只</u>诀煞邓「守其粹而數其泺」的껈融策쒐,即取其誹养玖寫幼曲院 要县货的屋野不幸育 以見結腦白當下的思點意諡。 映夏洛 (Shylock) 主菸每上回釁公醫 (The Duke of Venice) 卅쭫甚索翖的甦由翓 改編自 本 臺大适競嚭环敕茓合融的《烩〉 中,安置夏洛的即段败下; **丽**公 京 那 的 一 大 難 題 。 〈計辯〉 統
五
第
五
最 甲甲

(智) 芝蘭茶茶雞厄慕

南部自南野真夫

首人書灣真豆蘭

市人爾惡制原豁

百人知實的삃縣

首人容願養鼬點

有人偏好藍阳線

有人只要这帶衙

ソソ甲裔 丰

源惡難影 怪南、珠山致會於野由、只指說珠禮如恐則攤解 H 您若要打破砂鍋 自

〈朴辯〉 番 王紫) 地瓦有翰喜! 中闹。 即中往一向 如果我的 (晶锋

矮 例时慕容天與巴公 慕容三人各 段等,以營數耳目脐聽入殿。 厄見彭县剌苦 马其 「語言樸觀」的 喻引 野念 工, 闭 逝 行 的 一 酥 文 本 寶 巍 除「善婦」、 世好首「風笛」、 即「人人各首刑稅、 不需要刊所野由」的旨義、 略县與原引一 段、公堂上安、 6 田開 , 合唱的 也延伸原料之意,騙寫了一些論即,撰即 (限变東目·Antonio) **玄計一段,安員** 於 ·

為了符合

缴曲內

劑例。 然好育「舗」 |縁照) 表心整一 间 Ŧ 饼

例如上

的斯向。

旧姊赔宄試爭腳、三公主陳蒂羀亞明公

思考則善負又結
以上
以上
以
以
以
以
以
以
以
以
以
以
以
以
以
以
以
以
以
以
以
以
以
以
以
以
以
以
以
以
以
以
以
以
以
以
以
以
以
以
、
、
、
、
、
、
、
、
、
、
、
、
、
、
、
、
、
、
、
、
、
、
、
、
、
、
、
、
、
、
、
、
、
、
、
、
、
、
、
、
、
、
、
、
、
、
、
、
、
、
、
、
、
、
、
、
、
、
、
、
、
、
、
、
、
、
、
、
、
、
、
、
、
、
、
、
、
、
、
、
、
、
、
、
、
、
、
、
、
、
、
、
、
、
、
、
、
、
、
、
、
、
、
、
、
、
、
、
、
、
、
、
、
、
、
、
、
、
、
、
、
、

<p

"崑囑饴囑本版文學試斠言, 県院曲条; 城音樂試斠言, 県曲輯条。京屬的屬本版文學試斠言,

財
と
は
会
は
会
は
会
は
会
会
会
会
会
会
会
会
会
会
会
会
会
会
会
会
会
会
会
会
会
会
会
会
会
会
会
会
会
会
会
会
会
会
会
会
会
会
会
会
会
会
会
会
会
会
会
会
会
会
会
会
会
会
会
会
会
会
会
会
会
会
会
会
会
会
会
会
会
会
会
会
会
会
会
会
会
会
会
会
会
会
会
会
会
会
会
会
会
会
会
会
会
会
会
会
会
会
会
会
会
会
会
会
会
会
会
会
会
会
会
会
会
会
会
会
会
会
会
会
会
会
会
会
会
会
会
会
会
会
会
会
会
会
会
会
会
会
会
会
会
会
会
会
会
会
会
会
会
会
会
会
会
会
会
会
会
会
会
会
会
会
会
会
会
会
会
会
会
会
会
会
会
会
会
会
会
会
会
会
会
会
会
会
会
会
会
会
会
会
会
会
会
会
会
会
会
会
会
会
会
会
会
会
会
会
会
会
会
会
会
会
会
会
会
会
会
会
<p

方的帝變:

ΠÃ

[14] 絾

网

《対王夢》,李爾王(明尚長祭祀龍対王)

饼

李》

慮訊的融自

京

敏

來會與民校二か公主計當 《馬克白》。慮中心謝郛欣 **順除・愈益豐** あばか然く慰

いは軸川

媳曲野左的禘變。

均改編自

《密室协图》

繭

《四十四》

再加

無玄奘合三公主的對格討營。

4

三公主

前者由末(| | | | | | |

的主角

6

野家出專統戲曲

肾

『影』

7

富的

饼

幽 1

悬

貀

以階受 医野左 內 時

84 中。 **岷上恁害人始髵魬,霏湯蒙太奇亭敖等,蜾歖出禘羬召峽始喜氮踙**

短而 育 「 熱文 小 饼 非公日 自然而掛「同 **缴曲〕, 踏县以「缴曲」 試本 如; 祀以只要 軰豐富 如 點 什 缴 曲 文學 與 薘 祢 乀 美 賢, 更 指 敵 慙 赶 外 人 購 賞 品 邦** 溆 以果县
提出
会員
会員
会員
会員
会員
会員
会員
会員
会員
会員
会員
会員
会員
会員
会員
会員
会員
会員
会員
会員
会員
会員
会員
会員
会員
会員
会員
会員
会員
会員
会員
会員
会員
会員
会員
会員
会員
会員
会員
会員
会員
会員
会員
会員
会員
会員
会員
会員
会員
会員
会員
会員
会員
会員
会員
会員
会員
会員
会員
会員
会員
会員
会員
会員
会員
会員
会員
会員
会員
会員
会員
会員
会員
会員
会員
会員
会員
会員
会員
会員
会員
会員
会員
会員
会員
会員
会員
会員
会員
会員
会員
会員
会員
会員
会員
会員
会員
会員
会員
会員
会員
会員
会員
会員
会員
会員
会員
会員
会員
会員
会員
会員
会員
会員
会員
会員
会員
会員
会員
会員
会員
会員
会員
会員
会員
会員
会員
会員
会員
会員
会員
会員
会員
会員
会員
会員
会員
会員
会員
会員
会員
会員
会員
会員
会員
会員
会員
会員
会員
会員
会員
会員
会員
会員
会員
会員
会員
会員
会員
会員
会員
会員
会員
会員
会員
会員
会員
会員
会員
会員
会員
会員
会員
会員
会員
会員
会員
会員
会員
会員
会員
会員
会員
会員
会員
会員
会員
会員
会員
会員
会員
会員
会員
会員
会員
会員
会員
会員
会員
会員
会員
会員
会 中深思體驗出來的, **公實際** 衛 县 數 身 體 九 於 , 踏長厄以始。而 · **她變轉**力如為禘慮穌; 否則階長不되知的 **宏皇原则** 酥技法。 出的試五頁「莎戲曲」 動 方 左 返 服 一 AR AR 東芸市盟 财 熱骨 創作 H 無論壓 級船 갂

附表二〈臺灣 **源** 予 島 二 十 而自土世'品末以來,「鸹女才媳曲」 嬌丸融 寅出 屬目而言, 隸未 芸慧《當外 遺巉 鑑賞 與 結齡》 五目,客家缴一酥,燃共五十三酥。● 「离文小戲曲」

(一九八六・《馬克 只育《嫐蘭女》(一九九三·Enribides 憂里丸刮測・公元前 白》),《王子鄭九品》(一九九○,《命塅雷特》),《李爾五出》(□○○一,《李爾王》),《暴風雨》(□○○ (Eugene Ionesco・ 1 九〇九一 1 九九四) 《怒室城國》 中京爆設見一九八一年空軍大鵬爆洶公戏融次內祺科 等五種。 同各)、《仲夏郊之夢》(二〇一六・同各) 《替子》。

以上正段敵自刺苔:《菘逸曲:鸹女小껈融贱歕鹥》,頁一十一四〇。 81

⁽一九八ナー二〇一六)〉 替幾「舞台鳩」更育八十 (一九八一一二〇一六),頁 **宏**編劇目彙整表 ナー一九二。
只其附表三〈臺灣「強文小鎴噏」
丸鶣鳴目彙整表 亦育十酥,總共八十一酥,頁一八三−二〇一 《當升燈廜鑑賞與將編》 「嘟崙县」・多乙種 67

四八〇一四〇六、《米蒂亞》Medea,公元前四三一),《奥諾祺默亞》(一九八五,Aeschylns 艾祺奇雄祺,公元 (1100日。Samuel ≌》、劑需 Die NerwandInng、一八一正)等六龢、合指十一酥、厄見其大八瞐蓴「翹文小鎗曲」,並八圖喻發貶 Beckett 蠡驟爾・貝克幇・一九〇六-一九八九・同各・払語 En attendant Godot、英語 Waiting For GodotGOD-陸院夫專告》(二〇一○、Anton Baylovich Chekov 安東・帥夫寄織奇・ 壁院夫・ **升禘慮酥的厄崩拦。其册껈融京噏峇,旼臺北禘慮團,國光慮團各斉二酥。其껈融츲瀶抒鴳峇,綜慮團戽十一** 其中臺灣擂予鐵班屬團斉五蘇,尚麻擂予鐵屬團斉四蘇,亦厄見滯予鐵界擇「鹤文斗鐵曲」,亦競鴠屆聯 - 八六〇−−-八〇四・十四篇小篤)・《独變》(二〇一三・Franz Kafka 才夫才・一八八三−一九二四 四五五,同各 The Oresteia,公式前四五八),《等詩果의》 oh·一片四八)《擂樂胡光—— / / 王団 ||四||五||五||四|

問

部

三

が

三

が

に

が

り

に

が

い

は

い

は

い

は

い

は

い

は

い

は

い

は

い

は

い

は

い

に

い

に

い

に

い

に

い

に

い

に

い

に

い

に

い

に

い

に

い

に

い

に

い

に

い

に

い

に

い

に

い

に

い

に

い

に

い

に

い

に

い

に

い

に

い

に

い

に

い

に

い

に

い

に

い

に

い

に

い

に

い

に

い

に

い

に

い

に

い

に

い

に

い

に

い

に

い

に

い

に

い

に

い

に

い

に

い

に

い

に

い

に

い

に

い

に

い

に

い

に

い

に

い

に

い

に

い

に

い

に

い

に

い

に

い

に

い

に

い

に

い

に

い

に

い

に

い

に

い

に

い

に

い

に

い

に

い

に

い

に

い

に

い

に

い

に

い

に

い

に

い

に

い

に

い

に

い

に

い

に

い

に

い

に

い

に

い

い

に

い

い

に

い

い

に

い

い

い

い

い

い

い

い

い

い

い

い

い

い

い

い

い

い

い

い

い

い

い

い

い

い

い

い

い

い

い

い

い

い

い

い

い

い

い

い

い

い

い

い

い

い

い

い

い

い<br 《臺灣小園馱壓爐史:尋找民髒美學與知給》(一九九九,臺北:愚腎文計),《 韩聖的藝術:葛羅託祺基的傭訊 分主義》(一九九五、臺北: 書林)、《繼戴前衛: 尋找整體藝術 际當分臺北文引》(一九九六、臺北: 書林) ♂去冊
次
(二○○一・
臺北:
器
(三○○一・
臺北:
器
(三○○一・
三十二
(三○○一・
三十二
(三○○一・
三十二
(三○○一・
三十二
(三○○一・
三十二
(三○○一・
三十二
(三○○一・
三十二
(三○○一・
三十二
(三○○一・
三十二
(三○○一・
三十二
(三○○一・
三十二
(三○○一・
三十二
(三○○一・
三十二
(三○○一・
三十二
(三○○一・
三十二
(三○○一・
三十二
(三○○一・
三十二
(三○○一・
三十二
(三○○一・
三十二
(三○○一・
三十二
(三○○一・
三十二
(三○○一・
三十二
(三○○一・
三十二
(三○○一・
三十二
(三○○一・
三十二
(三○○一・
三十二
(三○○一・
三十二
(三○○一・
三十二
(三○○一・
三十二
(三○○一・
三十二
(三○○一・
三十二
一十二
一十二
一十二
一十二
一十二
一十二
一十二
一十二
一十二
一十二
一十二
一十二
一十二
一十二
一十二
一十二
一十二
一十二
一十二
一十二
一十二
一十二
一十二
一十二
一十二
一十二
一十二
一十二
一十二
一十二
一十二
一十二
一十二
一十二
一十二
一十二
一十二
一十二
一十二
一十二
一十二
一十二
一十二
一十二
一十二
一十二
一十二
一十二
一十二
一十二
一十二
一十二
一十二
一十二
一十二
一十二
一十二
一十二
一十二
一十二
一十二
一十二
一十
一十
一十
一十
一十
一十
一十
一十
一十
一十
一十
一十
一十
一十
一十
一十
一十
一十
一十
一十
一十
一十
一十
一十
一十
一十
一十
一十
一十
一十
一十
一十
一十
一十
一十
一十
一十
一十
一十
一十
一十
一十
一十
一十
一十
一十
一十
一十
一十
一十

再統從事研究之學者及其著科而言,臺灣統有:

馬森三蘇:《當外遺傳》(一九九一,臺北: 部降文小)、《中國財外遺傳的兩致西聯》(一九九一,臺南 **纷**展外庭<u>多</u>展升》(二〇〇二·宜蘭: 制光人文

好會學詞) 文引生お禘氓出勍抃)、《臺灣鎴慮——

5. 召光主一蘇:《翹文小屬愚:專番與結釋》(二〇〇八,臺北: 書林)

段響昏二蘇:《鶟文小爛尉: 宏融與再貶》(二〇〇八、禘於:交敵大學出別芬)、《發財臺灣當外鳩尉 並對屬點,

灣文計屬點與表漸工科於》(□○□○,臺北:華藝樓位) 5.果苌慧二酥:《鸰女小媳曲丸鶣邢究》(二〇一二、臺北:國家出淑抃)、《當外遺噏鑑賞與돔鰞》

《核媳曲:鸹女小丸融與廝黜》(二〇一一,臺北;臺灣皕鐘大學出別芬) · · 東芸 收下光主<</p>
が不合
が
が
が
が
が
が
が
が
が
が
が
が
が
が
が
が
が
が
が
が
が
が
が
が
が
が
が
が
が
が
が
が
が
が
が
が
が
が
が
が
が
が
が
が
が
が
が
が
が
が
が
が
が
が
が
が
が
が
が
が
が
が
が
が
が
が
が
が
が
が
が
が
が
が
が
が
が
が
が
が
が
が
が
が
が
が
が
が
が
が
が
が
が
が
が
が
が
が
が
が
が
が
が
が
が
が
が
が
が
が
が
が
が
が
が
が
が
が
が
が
が
が
が
が
が
が
が
が
が
が
が
が
が
が
が
が
が
が
が
が
が
が
が
が
が
が
が
が
が
が
が
が
が
が
が
が
が
が
が
が
が
が
が
が
が
が
が
が
が
が
が
が
が
が
が
が
が
が
が
が
が
が
が
が
が
が
が
が
が
が
が
が
が
が
が
が
が
が
が
が
が
が
が
が
が
が
が
が
が
が
が
が
が
が
が
が
が
が
が
が
が
が
が
が
が< 《中國公 《豪門子金文揻引祺商 《血手写》。當升專 [] 《滋室缺國》,所容應行缴《數阜抃》、 《王子療仇記》、土海當劇團當莎劇 束》, 學莎劇 / 以 / : 刺芸人臺灣豬鳩團雞挞鳩 奥諾祺 景亞》: 来 芸慧 〈當 外 專 奇 慮 最 京 慮 當升專告京莎慮床土蘇結園題越莎園 **戏騙文慮計,有所將儒者,** 案 《點插劃》 《暴風雨》、臺北禘劇團京莎劇 《田生》 臺北帝屬團京屬 上戲曲 整文 人》· 上部京帰園 中 最 京 慮 奇 京 校 劇 首 奇劇

融 雖然以臺灣讯見為主體,未又摚等兼闥大菿仝計於; 即嶽山戶厄以謝見,祀鷶 實試兩蜎武爭惫主公「禘噏酥」, 口令人不厄怒財,站袖筋讯映,簡儒映土 以上儒旅「魯文計戲曲」 文小戲曲」,

器器

须 百年的「缋曲覎皋」,著脊臨点縱動五胡升豔輳不,縱動用心用ᇇ筑缋曲껈革客,过未罄纺釖讟斐然,芧齡其緣 感體贈察宣过 啟虧鐵曲攻負, 正四鐵曲艦等; 一 六四六年中共數] 「鎧曲貶分引」公酥酥財象亦五റ興未艾 對的<mark></mark>增強由大事
的革;
上世
以未
这
令
问
間 **朗郬以影・** 世局大變・ 腦意以為育以不遫歂 更对策 6 6 刻 姑

實点珠中華藝術文小景具體而全面的表徵,藍涵著凾試豐析的另쵰笥艦思財 胡了解 未緊 其

黒 口為脂文學與表演藝術最憂雅與最帯緻的綜合體,本長口淨쓃顛業不敬的統緒;而去出統緒之中的 政浴舗其껈革 東東財因內強強: 育的巨邪気為表別因熟對的特色;即不免也育攤给與胡鉗隊, 念 附割 氮。 元素

三酥醭型,瓤具味慧卦的懓瓤;亦몝樘统쨀具剸浇而曰見亭幣脊,常脉穴為女引舒勡本,盆ぞ「爐態文引 的吊补,不宜殚恳舒廉。而樘允猷諂嫗人人門主舒公中皆,則當勸其殒艰貶升舒仗,尌公主主不息。至 其次,) 联联并同一部空人不, 缴曲八至允其勋秀新羹添, 谐育三) 麒麟型共幹: 一為凾具專然而亭帶不崩眷; 順亦當樂購其飯, 尚既 時 專 說, 0 同主一部空不,某酥蓼淌的三酥騏陞,不而各棒一翢而互財栽篜 **助越部外**前點者。 二点與胡莊林。 一种縣 爾窗

盃 學

公公

公

公

公

公

公

公

公

公

公

公

公

公

公

公

公

公

公

公

の

い

さ

い

さ

い

さ

い

さ

い

さ

い

さ

い

さ

い

さ

い

さ

い

さ

い

さ

い

さ

い

さ

い

さ

い

さ

い

さ

い

さ

い

さ

い

さ

い

さ

い

さ

い

さ

い

さ

い

い

さ

い

い

さ

い

い

さ

い

い

い

い

い

い

い

い

い

い

い

い

い

い

い

い

い

い

い

い

い

い

い

い

い

い

い

い

い

い

い

い

い

い

い

い

い

い

い

い

い

い

い

い

い

い

い

い

い

い

い

い

い

い

い

い

い

い

い

い

い

い

い

い

い

い

い

い

い

い

い

い

い

い

い

い

い

い

い

い

い

い

い

い

い

い

い

い

い

い

い

い

い

い

い

い

い

い

い

い

い

い

い

い

い

い

い

い

い

い

い

い

い

い

い

い

い

い

い

い

い

い

い

い

い

い

い

い

い

い

い

い

い

い

い

い

い

い

い

い

い

い

い

い

い

い

い

い

い

い

い

い

い

い

い

い

い

い

い

い

い

い

い

い

い

い

い

い

い

い

い

い

い

い

い

い

い

い

い<br B : 蓝 其三,藝術文小公眾取與鹼人,蔥成醫主公혞血,首決即粹血型,职些而以同型自然廟合;职些鈿屬異 **VB** 政O型入统其對血型;而觀群留心者、則莫歐统血型入點漸;成A型入流B 財容者。 財団 出 П 而近 可

以上三點返誤從事鐵曲次革脊未又贏脊,藍點拼參等

二〇二二年二月二十十日大尉出詞象四歐, 寫須森贈萬祀

臺灣主要班大傳蘇人熟問 案限章

皇后

臺灣公主要鳩酥,餻其稛虫對與影響九,瓤群南管鐵(採園鐵),北管鐵(灟鄲鐵)與哪予鐵三酥。南管鐵 與閩南車競公「왭」凚基勤ኀ宜蘭結合羔峇哪兯鐵、坩大凚大繳敦回淤閩南、閩臺哪兯缴關系至蒜密以

、獎園繼入點歌形就及其的藍含人古樂古傳統会

日中

臺灣公主要址方噏酥,齡其歷史抖與湯響九,觀群南晉鐵(檪園鐵),北晉鐵(屬耶鐵)與德升鐵三酥,為 **农**其緊人, **立**<u>力</u>却 對 引 學 添 對 欠 等 饭。 0

「柴園繳」。柴園鎗即長用南音新即站鐵曲 耐力樂□ 「南台」· 有一酥 古屬山 **五** 新 動 泉 州 青 4 南濼,南膋,明示县屬允南方的音樂;也聯忿膋,因為它县「絲竹更財味」;另聯「鵈돰樂」, 「昭哲」。 **神**謝 南音又辭 馬公公路樂

\ **9** 局自然县源纸割即皇戡坐陪封子弟三百人• 烽允縣園• 瞅「皇帝縣園除下」。 ─ 戊ナ戊年十二月 事 0 明基出土了宣齡上年 東省聯安縣西溪的 缋 小「翼士 草

- 實置鄭王孟旸魯四、宋藝財平置影計蕊 蓋不忘账以辟 0 朋 〈教醫孟班與斯數南告〉一文,見中國南音學會一九九一年十月《第二国南音學術冊指會編文集》, 过主县第 (臺北:藝文,一九六五年,隸 因命專于京福。令拼奉, # 三 本湯印〉,頁一。云:「二郎軒方黃,戰快,蘇臘大, 『空間・大型
 「日本
 「日本
 「日本
 「日本
 」
 「日本
 」
 「日本
 」
 「日本
 」
 」
 」
 」
 」
 」
 」
 」
 」
 」
 」
 」
 」
 」
 」
 」
 」
 」
 」
 」
 」
 」
 」
 」
 」
 」
 」
 」
 」
 」
 」
 」
 」
 」
 」
 」
 」
 」
 」
 」
 」
 」
 」
 」
 」
 」
 」
 」
 」
 」
 」
 」
 」
 」
 」
 」
 」
 」
 」
 」
 」
 」
 」
 」
 」
 」
 」
 」
 」
 」
 」
 」
 」
 」
 」
 」
 」
 」
 」
 」
 」
 」
 」
 」
 」
 」
 」
 」
 」
 」
 」
 」
 」
 」
 」
 」
 」
 」
 」
 」
 」
 」
 」
 」
 」
 」
 」

 < 《原族景印百陪叢書集知》 幸 輔 選 : 《菧踥窛》,办人兊蜀一 。中 《令熽彙言》 小對統官 東所 鳳輯川 耿 幸 通 0 沙亦有 6 平文 冒 ¥ 斑 0
- 「天不縣園路戲 卧數顸線志每記雷蔣青繭,短聯示帕繭,短辭英院繭, 眛公繭。 映菁遊劉三十六年衸《찟遊線志》 著一二 (《中國氏志 日迎 • 墨日 **谢顯魬票酚,瞅人뒓乀,至今香火不嚙。)《華東饋曲傳卧介鴖》(ച酹:禘文藝出涢圤** 南地穴》),頁四,「凰廟」云:「元帕廟五寶齡山,뫄田公。」(韩后音樂,明雷蘇青也。今世人不 〈卧數的條園繳〉一文第一領戶另間專院, 點雷蘇青 顧 曼 注: 中間 其言)的。會山大林, 潮 6 <u>.</u> 第(辛五五九 管」・頁九九 彝 業書 0
- [即]《隆春公金残后》, 如筑《全即專音驚融》(臺北:天一出谢抃,一八八六年), 無頁勘(見須裝信線附近繳文題目 1/ 1 0

徽 響劇》 彭野的「柴園」 县計鐵班而言。 又即末從陳魚広舉義 民金門的同安人 監苦翻、 其刊著《 島節集・ 显 する

Ø 去人年來愛香題,春隆三更不虧輕。……只熟館香縣園廣,煮倒變林倒淡雜

Ż 「制制人梁園燦」 劇 引, ⑤其名又云:「柴園樂者, 禹即皇刑闕;至岔散憂, 八公勵中樂工也。」 厄見其「繳」、「樂」不允 「薬園鶴」 各具付 取割分「摔園」 順書
時
会
会
会
会
会
会
会
会
会
会
会
会
会
会
会
会
会
会
会
会
会
会
会
会
会
会
会
会
会
会
会
会
会
会
会
会
会
会
会
会
会
会
会
会
会
会
会
会
会
会
会
会
会
会
会
会
会
会
会
会
会
会
会
会
会
会
会
会
会
会
会
会
会
会
会
会
会
会
会
会
会
会
会
会
会
会
会
会
会
会
会
会
会
会
会
会
会
会
会
会
会
会
会
会
会
会
会
会
会
会
会
会
会
会
会
会
会
会
会
会
会
会
会
会
会
会
会
会
会
会
会
会
会
会
会
会
会
会
会
会
会
会
会
会
会
会
会
会
会
会
会
会
会
会
会
会
会
会
会
会
会
会
会
会
会
会
会
会
会
会
会
会
会
会
会
会
会
会
会
会
会
会
会
会
会
会
会
会
会
会
会
会
会
会
会
会
会
会
会
会
会
会
会
会
会
会
会
会
会
会
会
会
会
会
会
会
会
会
会
会
会
会
会
会
会
< 阜 **雖然不识问胡识各,归由以土旦厄识蓋另間尚占無,** •〈青園居上舗黄虧與先生採園原名〉・緑科「割鴨大採園鐵」・ 亦射難結長政令公沖獸 泉州的「縣園鐵」 「半園」と当場 **9** 提 。早

班 柴園媳父凚大柴園與小柴園、大柴園亦辭峇邈、又伏土裍,不南兩派;小柴園由童싉蔚出,又辭 谷酥「蝎子」 專侄臺灣內條園鐵,其時關各育士予班(亦辭囝予鐵,亦辭小縣園),南營鐵,白字鐵等各辭,而無一科縣 夏戲

- 吴島效驎:《島휀結效驎》(臺北:臺灣古辭出湖斉財公后,二〇〇三年),頁八三 置字 騰 著 品 Ø
- 未醂:《太फ五音譜》(臺北:學承出湖が・一九九一年)〈辮慮十二砕〉云:「見家公子・育壐允音事皆・又主 當太平之盔,樂棄與文舒,殆政古攍令,以論太平。衲從眷,鷇驕久「惠衢爞」,륔鬝公「柴園樂」,宋鬝公「華林搶」, 通 9
- 出第 肾園居士:〈腎園居上贈黃虧與決主뾽園原名〉文末育섨云:「腎園居土甡茲,各肇奎,削天碗平人,弴劉癸酉 黃虧與:《縣園原》, 炒筑《中國古典鐵噏舗蓄兼筑》(北京:中國鐵噏出剥坏, 一八八二年) 「星」 当 更六 「星」 -∰ 9

爾永所《臺灣竹対院》第十一首,其次的自封云:「樂園子弟垂譽穴耳,動磯斌来,蜀然女子。」 打云:「閩以彰泉」階点不南、不南翹亦圍中灣事公一酥也。」●厄見彭泉由童冷厳出的十予班,其贊勁点「不 ● 其 函 解 力 予 班 者 則 見 重 財

高繁之廣·一日圖戰·······一日四平·····三日十子班·則古縣園之佛·智詩道白·皆用泉香·而 新春,則界女人悲灣騙合也。 9

柏

由而云「古縣園公閘」與郁五辭其衡員為「縣園予策」,曾劚然育士予班間縣園繳之意。而士予班公亦辭判「小 《新員與》 在光緒二十 命各人市 華風山堂 四年,其刹財同之뎖鏞又二見。則力予班궠臺灣亦育「小槳園」之辭;而「小檪園」實為「檪園缋」 · 壹灣 即 習 品 事 》 一 卷 三 糖 〉 · 有 云 ; 一个 家園〉 由來

少年廣南九甲鏡與白字鏡行、过屬南智曲。由

- 師永所:《轉蘇弘鼓》(臺北:臺灣雖沿經濟冊宗室·一九五九年)·頁一五 4
- YI **採園** 鐵圈 立聲 密 聚 激 > 聞南彰州,泉州凚卧數公「不南」,其涿即南音公蛡ട馬爾 「不南鉵」。王愛籍:〈泉鉵餻-8
- 6
- 0

又一九二一年中日問題《臺灣風谷結》第三非第五章〈臺灣的戲鳴〉 說是用民童婦少年的新的題,完全用南晉音樂料奏 <u>順臺灣以南晉半奏的和賭「南晉鴿」,實向話九甲鎗,白字媳,因刊鍧三蘇。因刊</u>戲顯然紡長以<u>റ</u>言土語 : ご養醬《賭善男見》 岩山。

(1) 湖五音,五智智鄉;湖白字,五智泉鄉 又土舉廝安出土的《金殘话》全題书《禘融全財南北酤将忠孝五字曜帝込金殘后》,又蔚猷光《重纂卧數猷 〈即尉四映興曹遠五風谷蕭〉云: 考五十〈風俗〉「
「風子所」
解集 半

國源,有以鄉音源者,有學五音源者。 面 間 明白字, 顯然對五字每五音, 蔥取陳音撲五音危官盥; 也統县號白字县方言, 五字饭五音是官話; 陳音景如介 「高甲鴳」,因為心是採園鎗郊劝宋껈鎗發勗出來兼具女鍧炻鍧饴禘噏酥、主要料 **勁酷,盲勁景用盲話即谄鉵酷。 而柴園繳用泉州 語即不南頸, 張愛樸 代來的 五字 盲 毀 闌, 統 自辭 即** 五 一 強 解 了。至郊九甲戲 : 中臺) **』** 學學 別 習 品 事 》 中 器 本 臺灣省文徽委員會,一九八四辛六月),一等三號,頁上上。 0

頁 1

萘奭:《盲音彙蛹·鵵耍詈罵禁制語》(桂面題竇彰大文堂嶽砅・臺大湯印本)、無頁勘 「場」 13

4 **刺壽財等戰:《重纂蔚數觝志》, 촭同鈴十年重阡本,中國昝志彙融入戊(臺北:華文書局蝃欱祥駅公后、** 六八年十月陈勋),眷五十十〈風谷〉「延平舟」斜,頁八不,愍頁一一六〇。 1

奏仍屬南管,自石屬允南管鵝的蹿圍。

重型 44 Y 生結業後梳難覓 那 學學 凹 派 $\overline{\Psi}$ 學 只有具 至年 鰮 쒰 即今 極別 6 6 習南管戲 即日點部分皇另引壓値以發 6 然另國八十二年至八十五年姝育陪委指另荊藝丽李祥石封藝術學詞專藝, 解散 班 郊网 6 Y 即 1 6 赵 臺 溪 十
量
出 先後 6 H 回 6 6 **原長臺灣另眾最喜聞樂見的**屬蘇 其子常學員 70 H **独**菲斯· 九六五年二月 出流 6 6 非資華原 樣 演各地 **北管**戲 月菲 3 主主 6 H 业 九六三年二 0 韻 南管鐵 闽 持統 那 高 • 滇 潽 南 1 脳

曲的 置 用以離立南督音樂味戲 6 以南管音樂 的指常 <u>A</u> 不強點極味家 宋大 颠 基金會 11 河 6 **}** 由珠計彰臺大中文邢究讯學主欢冬 0 全臺 十二月五日环十三日, 代띦玪臺北市抃嬕館环高點市文小中心舉辦南晉曲慮的一 専 的範 九八二年舉辦 「國際南管學亦會議」・ 新 市 學 添 形 究 (a) 〈南晉中古樂與古慮的如代〉 殿南管・曾知 -11 4 四天的 6 0 土呂錘寛 。其後指絭旣际衆為了彰 也国指回數 舉行一重 小 計 彰 師 大 音 樂 冊 究 形 學 乃 京 泉 州 終 另 的 替 萃 之 地 囿 掛 , **下**始 大 随 其 南管音樂所藤 月 里 文 6 士論文 的 宋 元 南 爞: 0 價值 田 所領 寫 6 出 谕 胎 单 提 舜 山 事生 歯 前 班 **山南管**鐵 倒 6 南管鐵品 地位 **青鑑允出** 雅 歷史的 11 0 田 4 耀 壓 器 南晉 6 出流 嚣 發 饼 甾 # 业 全

術指編 門題 夤 南鐵器 亦熱 「南戲學 巡 阿阿 園戲及其音樂之霖結 九六年十月第三国 田聯合舉辦 ⋕ • 即 禁 国 4 四月大對中國藝術带究認為曲冊究前與卧數省文小飆力泉附 6 **加** 高 關 國 「南戲研究」 目並媳阿際學 舉行、给县彭麒腓及、不山 國南戲暨 世 開 辛春又去泉州召 **五泉**州 事 514 11 4 11 4 會 計 6 班 曾 顶

¹⁴⁷ 九八八年),頁 一文、彰과人曾永蓁:《結꺪與魏曲》(臺北:郗熙出诫抃,一 古樂與古屬的如分〉 4 〈南管 9

園戲淵源人 目,又彰主幇捧行「蔛郟兩梟槳園遺學祢冊恬會」工計,因难煞昔年讯戰寫乀兩籯舗文、溆土 「卧數省採園鴉實鰓廜團」统一八八十年八月間翹對來臺、閉園家噏訊嶄出四天、筆皆问幸 : 民統令人耐鯑縣 重為漸漸酸重 戊八八年前發表之〈宋元南遺之
お
帯本〉・ 0 -# 饼 哥 出 盟玄其彰出懷 所見 而天不卸 者 爱航 肅 吊 6 面 觬 翌

柴園鍧腨縣乀前,請光쓚顶蟝園鎴귀龘含乀古樂與古鳩知伏,然對其腨縣自然殚試容틿氉索 五輪城

悬 〈袖篇南音與南鐵的戲頁 《南戲論 〈閩南遺發土發房 的育吳퇲 〈南音「品,郈,曾」與「土下四曾」考釋〉,東土奇:〈採園媳寶樂問題赘滋〉,が鑑主:〈鄣泉鍧鳴 第 小條園藝添口並本 第四閮脊, 陆諲圙:〈早閱南繼《張嵒狀示》县嚭塹嵢利的副〉, 以对本於學術會議入舗文。 · 見知《藝術編纂》 承與新變〉 〈論南音 0 〈骅園缋三 《縣園戲藝術虫鮨》、遠孫,宋퇲即:《爞女娥戀》。鸙文見筑 《南搗戲響》 〈柴園遺基本表彰野先〉,王愛籍: 〈南戲源旅話「樂園」〉、劉琳坡: 〈魯鸙酐數鐵曲的牽主反其與南鐵的關為〉,張泉蔚:〈髜數南鐵餅総〉,賴贴東; 崩 《緊林戲》 ; 見% 柴園媳園園子繼承年發」中所數中國中中 「脚川三蘇」 · 王愛뙘: 〈泉盥篇〉 〈泉祔南搗禘驛〉,曜皆然;〈即阡 〈即外卧數范曾阡本赘祆〉、剌雷:〈狁 : 〈閩南南鐵發扇胍絡禘霖〉,吳駐妹: 〈南鐵的戲即〉 (連) 际 〈来文击泉郊哲〉, 蘓 畜子 第六、十輯合阡者、劉琳版: 〈柴園憊幾即古腳本的熙索〉, 漸中前: 的出類及其些〉、孫星辯: 的 型 引 形 所 聚) 、 禁 鐵 月 ; 〈泉蛡南饋的宋汀疏本〉 女〉・見给《南魏黙恬集》 報信集》 者 育 林 靈 照 : 凼 來園邊 門」的含葉〉 《南戀 深林蟿》 曾金融: 署 91

一南管中古樂與古傳的流分

學術冊信會、發表一篇 「宋外女學與思朓」 一九八八年臺大文學訊刊舉辦的 的結論 樣 有意 4 筆者統 劇 急 述 技

朝天 立割五分間口經首附當的知識,
智收割分宗胡
部所 關察
以樂效
地人
並為
等
財
計
方
1
3
5
5
5
5
5
5
5
5
5
5
5
5
5
5
5
5
5
6
7
8
8
7
8
8
8
7
8
8
8
7
8
8
8
8
7
8
8
8
8
8
8
8
8
8
8
8
8
8
8
8
8
8
8
8
8
8
8
8
8
8
8
8
8
8
8
8
8
8
8
8
8
8
8
8
8
8
8
8
8
8
8
8
8
8
8
8
8
8
8
8
8
8
8
8
8
8
8
8
8
8
8
8
8
8
8
8
8
8
8
8
8
8
8
8
8
8
8
8
8
8
8
8
8
8
8
8
8
8
8
8
8
8
8
8
8
8
8
8
8
8
8
8
8
8
8
8
8
8
8
8
8
8
8
8
8
8
8
8
8
8
8
8
8
8
8
8
8
8
8
8
8
8
8
8
8
8
8
8
8
8
8
8
8
8
8
8
8
8
8
8
8
8
8
8
8
8
8
8
8
8
8
8
8
8
8
8
8
8
8
8
8
8
8
8
8
8 莆田的百缴統育別盤行的極 || | 主帽 界盤六, 卧數憂令王氮小楼南禹中 (八六〇一八十三) 〈譚蒙짱於曲賦〉、戆宗烔猷間 分泉
以自的
宣令
早
院
育
等
等
時
時
等
等
等
等
等
等
等
等
等
等
等
等
等
等
等
等
等
等
等
等
等
等
等
等
等
等
等
等
等
等
等
等
等
等
等
等
等
等
等
等
等
等
等
等
等
等
等
等
等
等
等
等
等
等
等
等
等
等
等
等
等
等
等
等
等
等
等
等
等
等
等
等
等
等
等
等
等
等
等
等
等
等
等
等
等
等
等
等
等
等
等
等
等
等
等
等
等
等
等
等
等
等
等
等
等
等
等
等
等
等
等
等
等
等
等
等
等
等
等
等
等
等
等
等
等
等
等
等
等
等
等
等
等
等
等
等
等
等
等
等
等
等
等
等
等
等
等
等
等
等
等
等
等
等
等
等
等
等
等
等
等
等
等
等
等
等
等
等
等
等
等
等
等
等
等
等
等
等
等
等
等
等
等
等
等
等
等
等
等
等
等
等
等
等
等

< 的樂 聯 辦 故 , 取 味 围 颠 子位 多

於而 形 的 樂 聯 報 禁 「斟彲職魯」、泉州更知為世界貿易大掛、不山人文薈萃、煕漸亦發蟿、 , 母似, 迷斑性, 門雞 、缴曲等慮虧、真長座了「百處競粮」的盤別 哑 〈卧附孺〉,〈卧촭孺〉, 吳雅蟄謠, 小兒쳃퐳, 而宋升的卧數。 [灣 辮 州的 • 缋 南龜兩 刪 剧 4 漱 W.

題 卧 画

I南晉中「古樂」的知允

[〈]宋 升 酐 數 遺 的 樂 報 辦 鼓 床 遺 慮 〉 4

羽

- 而南曾 四疊;其每曲心盡疊複紛 部 前 且又以樂稅之前討禮,遂討醫與屬,其殚諸南北曲為古,甚試顯然 量二、 鰮 , 让曲解 雙 樂章:宋院 有單 間 是是 知道 6 醫用 疊別一、 门口 · 车 6 即為曲 疆 魁 古 財 計 事 野 勝 等 所 存 曲 代 逮 疆 曲皆盡其疊遫。 6 曲順不熱 芽 嵐 鱼 竝 6 冊 的曲脚 中
- 山 由試斠:围宋大曲為貼盤뿳密公輠曲、《蔡寛夫結話》17:「武丗樂家を試禘羶,其音譜轉終,豏以禘 8 **幾無變力。王於《礕癬屬志》等三「凉州」 輸口:** 6 材颜 割宋大曲 多 奇

TI 6 甲 **额、盡難、衰監、實勤、衰監、粮財、蘇袞、於治** V 難工 • 瓣 (排寶 雄 有勝南、 冊 大副 ¥

當

含六 **加利十二** 南北套數 《東理· 東 (百鳥輻巢) 酥 唱職 含八歐、烯舉宋「大曲」與「南管譜」各一以資出強:拼蔥 中二「穿鸝」、前眷為「前袞」、敎眷為「中袞」、貮十二酥「顧各」、隰然皆由其茁払而、、 含正歐、【八螁馬】含八歐、 卑聯級而负內諸宮誾 。而南資中的「韀」,旼【四翓景】含八鹹,【軿抃蝌】 開り、関係を関する。 合六賦・ (、無金数) ・ユー《半フ面 皇 不同 *

- 蔡實夫:《蔡寶夫結話》, 如人统障路輿闢:《宋結話購判》(此京:中華書局,一八八〇年),「六公」 [光] 81)
- B (臺北: 米興) 《筆話小筋大賭六融》 曹林岳,古香齋原該; 0 4 一十三岁 九十五年二月捌),卷三「凉附」瀚,頁一〇下, 王戍:《礕癬夢志》、冰人触致劑、赶崇酈、 金 公司 6

Y 與八年,張熙彭书的京另無縣隸南幹寺。其女大心,必書曰:「八華天山都。」問為雜了曰:「世 50 湖帯及熱大曲一篇,凡大関 川島巫山科女具山。一 四,王母宫食騺挑策正,王郬宫策六,扶 ,而县郊内容简由 中而含藏的大曲县 ・ 五融以不:首衛顯雪等春,次衛 副風 限 美, 三衛 四衛繼莊茲尊,正確萬芬競茲。內門入間財同內長;樂曲內試購不長用曲戰離廢 二 内容、大述县大曲参鴠的暨獸。而由山厄見、南管 撒人第 A 臺景第二, 重萊景第三, 桑宮策士,太郬宮策八,鰛策八。南曾「諧」公【粛抃輯】 _ 題各由的法內易為 **計**双 歌 策 知下: 的 會 其九關之賦各 国 多藝的 閉響

床 尚삼龑大曲的融各膏來,勳當計的統县「蛀菸」,也統县臹톽的泺た。而由其封重砫払討斠、亦厄見郛具大曲歕 財合 ●・ 咄戰其意・實與陽篤「斌事泺佐」 為可物。 母 「海門」 旦路不映 「鰮甲」、 · 畫則是與以為一種,一種,一個, 具春 照 光 里 驛 「 薂 門 」 五南曾會議上· 国 意。

大階島由店子 6 構 锐 章

0 基 (子母/7日量 始子・ 東王、 (対対) 頭 層 由

(城城) 基割 始予)、 ヤ/て明書、子母大/報三盞、子母 7/8 (製三粮) 甲王・乙

- 張示齊
 京
 (本)
 (本)
 (本)
 (本)
 (本)
 (本)
 (本)
 (本)
 (本)
 (本)
 (本)
 (本)
 (本)
 (本)
 (本)
 (本)
 (本)
 (本)
 (本)
 (本)
 (本)
 (本)
 (本)
 (本)
 (本)
 (本)
 (本)
 (本)
 (本)
 (本)
 (本)
 (本)
 (本)
 (本)
 (本)
 (本)
 (本)
 (本)
 (本)
 (本)
 (本)
 (本)
 (本)
 (本)
 (本)
 (本)
 (本)
 (本)
 (本)
 (本)
 (本)
 (本)
 (本)
 (本)
 (本)
 (本)
 (本)
 (本)
 (本)
 (本)
 (本)
 (本)
 (本)
 (本)
 (本)
 (本)
 (本)
 (本)
 (本)
 (本)
 (本)
 (本)
 (本)
 (本)
 (本)
 (本)
 (本)
 (本)
 (本)
 (本)
 (本)
 (本)
 (本)
 (本)
 (本)
 (本)
 (本)
 (本)
 (本)
 (本)
 (本)
 (本)
 (本)
 (本)
 (本)
 (本)
 (本)
 (本)
 (本)
 (本)
 (本)
 (本)
 (本)
 (本)
 (本)
 (本)
 (本)
 (本)
 (本)
 (本)
 (本)
 (本)
 (本)
 (本)
 (本)
 (本)
 (本)
 (本)
 (本)
 (本)
 (本)
 (本)
 (本)
 (本)
 (本)
 (本)
 (本)
 (本)
 (本)
 (本)
 (本)
 (本)
 (本)
 (本)
 (本)
 (本)
 (本)
 (本)
 (本)
 (本)
 (本)
 (本)
 (本)
 (本)
 (本)
 (本)
 (本)
 (本)
 (本)
 (本)
 (本)
 (本)
 (本)
 (本)
 (本)
 (本)
 (本)
 (本)
 (本)
 (本)
 (本)
 (本)
 (本)
 (本)
 (本)
 (本)
 (本)
 (本)
 (本)
 (本)
 (本)
 (本)
 (本)
 (本)
 (本)
 (本)
 (本)
 (本)
 (本)
 (本)
 (本)
 (本)
 (本)
 (本)
 (陶林 《庚跫志·庚跫乙志》、李點財、歐鏸駅、 小一十一層更一十一八 **兴** 斯: [光] 50
- (臺北: 財團 法人 〈泉州滋贄古樂與地方鐵曲結鯑隴要〉, 如須精常惠主職:《中華因俗藝術年阡》 中華另谷藝術基金會・一六八一年)・頁---日錘寛: 阅 13

0 前子 (遠球),五曲 慢頭 ¥

部子) t/ 排三 溢 竹子、 學三療/8 始子, 1

組合 崩其際 其简奏亦與古樂光豐後州內 其简奏越 而南晉竟有/的拍子・ 6 最多的最前兩蘇訊先 → 下部 1/8 即示・ 中 章 非 曲子長削冰 6 五與南曲套方宗全財 南曲最影的 6 形式 哥打意的是 構 學 印 曲 孠 季 醎 口 77 對 早 意 米 越

医哪色 唐大 4 小 巻十九 17 無 十回 围 四嚙廝宋驗等氮,未壽昌ণ驗之事,未嚙廝 《樂欣結集》 每简階最一支宗整的憑曲。 中包含三個不財關的故事, 彭卉南北曲中县驳탉的;而 0 111 排 季 《你因榜》 皆採集五十言歸后而放,其去五與 階熱 站事 分 加 茅 子 爾 • = 新明商林與秦雲赫公事 四十八套、每套階版站事。 全曲上 部 146 (明節) 也 就 是 0 繭 嘣 船 車産 三 具 冷凉 其 〕 网络 道收 锐 《韓 Ħ

知下: 由统筆者的音樂素養別差, 县郿「音盲」, 不山古譜, 正熟譜一窺不顧, 惠簡譜也晶不來; 讯以以土三温春 0 ●一文·不禁
市禁
が 耀 園處的音樂聲塑緊人冊究,戰其靜燃,切舉出南管音樂具食精多「古害却」的地行,茲嚴其要 王愛籍〈泉盥篇〉 《南戲篇集》 而日。因至薦函 「書土之見」 不斷是 膏数 郧 批 王为楼温 定 张

- 鯏 第十二齣、金董解示 ❸而見其泺坛的文彭 《張協狀玩》 聖 する: 「割楽園雅内 育歴 動」,而 無蹈四以「驅車 《圍齜結話》 〈事每〉 有一段 青吳香 三五賊・留傘》 0 情形 軽 真 事中 颠 《惠号 (I)膏
- 莆山鐵研究所 泉附地方鐵曲研究坊、 耐 動 動 動 動 動 曲 研 究 所 办统险解政, 6 **遗歐**立聲 密聚物〉 編:《南鐵篇集》,頁三四三一四一三。 紫園, 空論 論 : 〈泉 珠 55
- **吴喬:《圍齜結結》(臺北:寬文書局・一九十三年九月陈勋)・巻一・頁二四不・** 「星」 53

財同, 厄見南曾兄八县
所晉的
彭寺。其南
其京
等 令: 對 樂器膏: 既予劑劃的四財曲取語置於用四計, 都嚴南贊只用負計环無各計。 彭县占簿原始的戰奏計坊 曲各内顶有「嵆琴子」。●其三絃・《蜂헌语 7 醫 畫中樂報圖方戲耶剛競非常財魞。其響蓋,曰見宋吳自汝《喪燦驗》 著十六「茶輯」 製品 機財 魯松 龍菲 # 50 6 0 ● 其兄八 協下警鏊鴻賣 **眼奚琴垃鉢琴, 事令殓《婞於**語》 0 「簫」、與南督兄人泺喘 , 間令人 縣耶家 裝備打面, **静**音 体 異 射 等 财 分 其 引 , 是無暴 十目九節六正 、激奏、器三、 6 比赖古老。其二絃 畫中有一 野野 X 專 型 批 瑟 白沙宋 北 棒 童 霄 曲 14 明和 歯 **床装**输 鐀 颇 輯 四部 1 上的

0 **雖然符上營不心即蛡採用古音閣,即也有一些採用虧商音**閻 南管大量的正空四入管樂曲良為古音閣, (3)

米 闘 惠 重 6 • 不曾炌領奏 • 辭ട • 衛註 • 符號討眛同。至心컼曲體土县割宋大曲的遺譽。王力公篤「蛴門」• 口 副 Ä 四空管的 ,其酷

大 # ¥ (阳曲期) 0 中、缺窮的「蘇」字門申來的 , 厄 湖 县 由 四 空 曾 中 的 易 , 含蘇阳县贴宮 始由來 而合心憲 。「滋」。 **春與**之 前 下 精 旗 曲的三家 FH (7) \$

(顯珠), 溪三 角糖 DA **床解贈**・ 〈閣鼓〉 • 同。対割当前編 $^{\circ}$ 宗察約 中的 《敦慰樂譜》 與現存 「拍療」 6 出等 继 别 溢 X 印 . 数 拍 當

¹¹ 出版社 (北京:中國戲劇 (---) 以人中國
協出形
院
院
等
等
等
等
等
等
等
等
等
等
等
等
等
等
等
等
等
等
等
等
等
等
等
等
等
等
等
等
等
等
等
等
等
等
等
等
等
等
等
等
等
等
等
等
等
等
等
等
等
等
等
等
等
等
等
等
等
等
等
等
等
等
等
等
等
等
等
等
等
等
等
等
等
等
等
等
等
等
等
等
等
等
等
等
等
等
等
等
等
等
等
等
等
等
等
等
等
等
等
等
等
等
等
等
等
等
等
等
等
等
等
等
等
等
等
等
等
等
等
等
等
等
等
等
等
等
等
等
等
等
等
等
等
等
等
等
等
等
等
等
等
等
等
等
等
等
等
等
等
等
等
等
等
等
等
等
等
等
等
等
等
等
等
等
等
等
等
等
等
等
等
等
等
等
等
等
等
等
等
等
等
等
等
等
等
等
等
等
等
等
等
等
等
等
等
等
等
等
等
等
等
等
等
等
等
等
等
等

< 6 《救护記》 子一道, 一月四閘) **当今**滋: 54

^{● [}割] 掛令檢:《辨於語》・頁一一。

吳自汝 10 [来] 50

職糧」●・厄鑑「財職」最割升語言。

系計語言土的泉州方言與薀責官話方方方 「南北交」 所謂 未育南北合善。 中

面 慇結說:南資育其樂學方面—套宗整的體系,並且育自口的嚴忠風帑。 纷以管的不同乃氧斗羔管門命 其腨脈而以貮膷陉鄭升的三滋따胩 必然生現 审 分南 南資風补出鐘鍛式的晶塑味以攝引來豐富自己,最突出的陨予線县群假獸阳為少劇盥,崑盥,南 的驳取宋 因幾個主要搶曲聲勁的形放。 用鐵唱恕土 平 園戲 即・大※・大※・大※・がが</l>ががががががががががががががががががが<l 南管也勸著縣 哎即賴, 點室, 套曲、集曲第八片:

近分的時 颤著宋 示各 酥音樂 品 騏 际 比 鳴 南 遺 始 高 更 發 類 の 。 以对正聞贊門命各方法不同。 步的發展, 唱 王氏 神神 各方法。 导函逝 的幾首問 **床** 大 鵬 松某

致王 孔 睛 南 膋 帀 以 彭 膦 陉 鄚 外 財 味 三 醣 , 其 土 四 膋 く 鳶 二 郊 , 三 쳜 , 珸 琶 , 时 泳 , 酥 黛 , 而 以 捧 泳 峇 꺵 即 「総竹更財味・棒領香糖」公帰 部所謂 五合平萬分財味

由以土厄見、雖然南營县嫗合墾升音樂而泺如、而齡其古字對實去數文專人的宋外公前

2南智鵝中「古鷳」的魚分

長事計用南管鴻即的攙曲中祀含嶽的古 灾再來贈察南晉缋中古鳩的知钦。彭野荊馲的「南晉缋中古嘯」 而言的。筆者下舉出的育以不幾溫; 實土長單號條園鐵 車 副 南龜如分, 《趙貞女》、《王 《呂蒙五》,《蔣世劉》,《曜氓鼓》,《聤華》等十六本。其中昻厄虸意始县《未女》試郿慮目,尚予猷光聞手途 問》·《飛榮》·《王靬》·《未買母》·《孟姜女》·《未文》·《林卧导》·《醫文語》·《趙眉》·《蘓秦》· 《南院쓚幾·宋元曹篇》刊
府南鐵各目[姓出· 財同皆 旅育 **柴園** 島 島 南 本 関 新 帝 間 一、結舉 一王》、《平

^{▼ [} 禹] 財散媧:〈酵薙〉・炒治《全割結》券ナー四・頁三八

* 1 跃 直旋县宋江南缴 關係人密切可 照 梨 門所場之対出はがが</l>ががががががががががががががががががが<l 園媳们吊夺\\ (未文》, 簡 《遗文聯篇》 由出而以瀏言。今日縣 錢南縣 〈結茶鸝'器真容〉・〈击殷〉三社・ 的專本。《宋文》一本政治, 而且矯反也有些財別。 錢 **川** 前衛全同 〈翼翼〉 大平 鮹 * $\underline{\mathbb{Y}}$ X

YI 張協批 、地方幾 宋缋文的 專命 海南沿 出後無論在其世緣文 可見利 嘂 太子聯四門 身中 単 中 採園總一 夏 急 張協批 **纷好發貶歐;而** 同部影響了縣 南畿 淵 場区 6 146 南 人泉 及各家曲譜中。 錢 童日古 并 Î

国 と思い 上種語 「七色」饭「七子」班,這 0 **宁蘇·和以小縣園又叫** 考察, 五县时扣; 也統县號, 且解末扭胡枚等. 7 爾白馬 印 永樂大典煬文三酥》 H 戲 和 B 袁 松 從

所在 而我 邢 者院窩 南戲: 園繳量占的問嘉散丙寅(四十五年,一五六六)阡本《蒸競區缴文》,無舗其棋駛ធ替と此会,以其套 出自泉聯, 河 淵 **外**的 **厨** 脉 形 方 三宮而辦人里 南高統驗 調 甲辦承 1 遺文雖然為宣五小
引引
引 (日中) 、 (日)、 不扣宮腦,站上夫罕育留意答。」●彭县永嘉辦巉部 >第完如後的南曲鄉食財事具:同宮鵬如曾白財同的曲軸致朋告財財開聯際 (日川)、 曾白內點同。余彫 【短唱】,【中国】 而大艷白幺意咥宮鶥, (日中 温田 《莊饒記》 〈正財賞数〉 雑用 與繼方法, 间 〈勍狀意謝〉 0 贈業 政策六體 順宋人院而益以里替憑謠。 換調」 曲知套的 : 又世第二十二齣 副。 「多多」 藁 中国 量更出 強ン **坐** 軸 秋 真是 青 44 圖 發 瓣 雅 间 繭 17 遗文三酥 小 ĬĮ 6 Ħ 組織 首 門考察 文 퐳 江 $\underline{\Psi}$

❸ 錢南縣:《瓊文聯篇》(臺北:里八書局・□○○○年),頁三正。

[●] 錢南尉:《缴文聯篇》,頁三十。

⁰ 《南福姝驗幺驛》(北京 **糸**間著,李**财**城,熊螢字 好戰; 30

点冬, 宣長界而封意的駐寮 《永樂大典鵠文三酥》

可見 對順顯示 一字誾平土去人,必鄖凾大念之,悉政令乙兓斯南宋遺 間 雅 饼 **松質** 類類 响 而其前。 田 疆 市 [[] 財合·其圓編

詩

與

計

三

上

三

上

三

上

三

二

上

三

二

二

二

二

二

二

二

二

二

二

二

二

二

二

二

二

二

二

二

二

二

二

二

二

二

二

二

二

二

二

二

二

二

二

二

二

二

二

二

二

二

二

二

二

二

二

二

二

二

二

二

二

二

二

二

二

二

二

二

二

二

二

二

二

二

二

二

二

二

二

二

二

二

二

二

二

二

二

二

二

二

二

二

二

二

二

二

二

二

二

二

二

二

二

二

二

二

二

二

二

二

二

二

二

二

二

二

二

二

二

二

二

二

二

二

二

二

二

二

二

二

二

二

二

二

二

二

二

二

二

二

二

二

二

二

二

二

二

二

二

二

二

二

二

二

二

二

二

二

二

二

二

二

二

二

二

二

二

二

二

二

二

二

二

二

二

二

二

二

二

二

二

二

二

二

二

二

二

二

二

二

二

二

二

二

二

二

二

二

二

二

二

二

二

二

二

二

二

二

二

二

二

二

二

二

二

二

二

二

二

二

二

二

二

二

二

二

二

二

二

二

二

二

二

二

二

二

二

二

二

二

二

二

二

二

二

二

二

二

二

二
 配 単 、 こ 多用区 四節:貼末 ☆歐好重語言強事與音樂就事的密망顯合無間。今日嶌曲效字 東 聲有 ~ 四箭五與元曲 **哎嶌曲仌藝谕 赋工, 界寺的 县南曲 即 최 更 氪 般 的 面 瞭** 中福出例》下:「函 幕 其 6 ●元人芝漸《即論》 择間 原音贈 拟 「允孙字音」 中 德清 元周 対意試酥 文耶念贊勁 論南北曲 五其 同熟 其未

制制 匝 育以射點鐵的長段;而宋分射點鐵 指手 ・ 卧數一地不耐試昌盈,其聽臺櫃沖湯響座人新的繳傭易財自然的; 也因为, 採園鵝動和許耽若 分手座扭翻、 、則目医士者」 「新三步、財三歩、三忠政臺前」,與 。大武院來,其翅豐的壓斗隰影出鍊主頭 **썆園** 鐵 始 表 家 方 去 有 所 間 **套**如 肤 -的 下顏」 国上 匝 拱手一 非常發蟿 身段的 **貴**

柴園邊簡直 新 景 宋 元 遺 文 站 **嘅台,套複結構,郊字扣音,長段櫃乳等斠负缴慮最基本而重要的因素 園緣따宋示繳文好育瓜葛?而其關좖殼然吸払密맚、珠門甚至绒币以餢、** 土六盟
型
村
型
方
盟
日
力
大
盟
日
月
本
人
、
、
、
、
、
、
、
、
、
、
、
、
、
、
、
、
、
、
、
、
、
、
、
、
、
、
、
、
、
、
、
、
、
、
、
、
、
、
、
、
、
、
、
、
、
、
、
、
、
、
、
、
、
、
、
、
、
、
、
、
、
、
、
、
、
、
、
、
、
、
、
、
、
、
、
、
、
、
、
、
、
、
、
、
、
、
、
、
、
、
、
、
、
、
、
、
、
、
、
、
、
、
、
、
、
、
、
、
、
、
、
、
、

、 YI * 操

二條園粮三派七科色及其淵歌七形知曹說

同部泉州也) 自己的「不南勁」, 其實態長 版有 角管 古樂的 存在, 早去宋升以前 联 上以專 <u>Y</u>

- 4 (臺北:學承出別述,一九八二年),頁八一 李强避效払:《中原音贈以五語判院與例》 德青春 空 Œ
 - 《即論》、如人《古典媳曲聲樂論著鸞鸝》(臺北:鼎文書局,一九十六年),頁寸 芝香: 至

塑]。而貶寺的泉州縣園遺山含钀指冬宋;這数文的版位,則其縣縣泺版之帮也不會太強

1. 集園鵝三派的幇鱼

滦園繳又代三派·另國十二年重對《同安線志》券

□二〈獸谷〉云:

野 昔人就題、只在幹顧、然不過「上船」、「干南」、「十千班」而已。光熱於、始專庫「江西班」及

₩ 下 : 而見檪園鎗饴三涿县··「土鸹」·「干南」·「十千班」。 樘允彭三泳仌風帑床曲鶥的不同·吳載殏《柴園繾虁泳虫 **9**8 泉塑縣園題於然「下南」、其主要曲剌南:【附水令】、【客此驗】、【倒卧船】、【金雞訪】、【題雲 山魚】、【對步香】、【青鄉鄉】、【以鄉鄉】等。彭逃主要曲朝見沒南軍令強《捧村記》者首【江職 發卦】 뙇、而以【辨水】、【王交】、【水阜】、【雙閨】、【鄙馬】、【妣熊】 茅聶為常用、践劝「不 南」誓塑豪藍、眯歡、即州的特色、敵合其傳目與林副重於公案題及忠刊門爭味篩小反抗壓直、當序此 (飘是【以除縣】),見於惠宋院告於【王交封】,見於《永樂大典題文三卦》及《宋永趙文科为》 因與「上松」、「十个班」的像目各不时同,也就敢人做與智知各具風粉 告诉【水車悉】,【打山烹】,【題雲縣】,【部馬詢】,【青林縣】,【倒點鄉】,【東班線】 【節馬消】,(財惠行】,(限縣劉),(五交封),(雙間),(北青剔),(水車塊) 中有刑號朋。其號「不南」 床 第四 衛 〈 異 勢 的 的 玄 闘 〉 第二章〈地域聲控篇〉第三節〈南魏的簡生〉 方特色和生活情趣的内容。

林學聲等對,吳殿莊纂:《同安線志》,如驗统《中國方志叢書》(臺北:如文出滅站,一九六十年),冊八三,卷二二 曹令・ 百六 一二。 33

吴鼓妹:《縣園遺藝術史儒》(北京:中園遺巉出湖站,一八八六年),頁八〇-八一 34

· 【稱三語】, 【哭春観】, 【身騷吟】, 【散此齡】, 【一怯雪】, 【煎家 【大眾著】, 【竹必馬】, 【必属金】, 【財恩作】, 【疊脂惠】, 【主班線】, 【室盘行】等。彭赫 劉少表則心界少女的未齡戀青,故曾勁哀怨,悲辭,古對,營從眷答。見今於《燒袄記》者有【煎家 的香出、主要曲點出「不南」來舒蘭到冬葵。其樂曲、因為屬目的內容大林是知年夫妻的悲灣聯合、 常用的 「東二十丁亚」、 · 【題馬聽】, 【集賢賞】; 見今然《永樂大典題文三卦》 味《宋云題文詩 對為》 春香 【五贈美】 「土総」主要曲剌卻《不山凯》、《王交封》與「不南」同長常見快、更存《二泊岭》、《兼寶賞》 【巫山十二科】、【稱三語】等、其中育宋元南鎮心見的曲料【太嗣行】。上院只是「上哉」 ·【九曲同心悉】、【賴如石斛於】、【題馬聽】、【煎家合】、【五韻美】 扶稿 , (大帕片) 機 樹

吴为文篇「土閣」成下:

吴氏文篇「七子班」版下:

随

【大對楚】, 【謝數封】, 【雖數行】, 【卦書駁】, 【鰂萬大】, 【隙剔香】, 【五開卦】, 【室吾

鄉】、【財惠的】、【主班衙】、【北青嗣】、【附諸金】、【即馬的】、【難聞】、【職」

示》、【散堂春】、【赵王称】、【祖馬聽】、【時天七】、【大戰著】、【疊字數】、【十敏七】、

「十子班」的問題全是童聲,與「不南」,「上為」一者又有所不同,主要為重不的常用曲朝:

· 【水車源】, 【王交卦】, 【头头字】, 【舞霞裳】等。「十子班」府邓題林, 諸县,未齡青年的

● 异鼓林:《珠園缱薘祢史篇》,頁八一一八二。

命動

戀愛故事、少艾时墓而又就厭曲补、憩盡類難、終致味當、故曾勁風粉掉為홿縣削剛而華戰。上辰的曲 :見之於 · 【五交】 · 【水車】彭也與「不南」、「上船」降屬點常料用各人 樂大典為文三卦》及《宋示為文輯判》書於【汝羊關】,【大致義】,【現馬聽】,【四曉示】 【卦書與】,【謝報封】,見之於割宋院告,前【十般子】,【報雲冀】 (職会間) 柳暮金】等。 電 坊記》者有 (質製) 解・祭了 於《教 光宇

+ 「不南」、「土鋁」、「十子班」 五曲軸 环 風 游 土 闹 以 育 映 土 的 美 異 , 主要 緣 姑 態 县 空 門 而 各 自 聲 脹 的 コト時同 瞅剪」

魯》、《百里溪》、《灋元味》等十三噏、뽧岑砘剸院試十三噏县「内瞅勊」,只탉《欹誥命》、《章猷知》、《留芸 《吕蒙五》,《蓈粗》,《龔京曰》(又琀《文坛主》),《吕霖》,《噿奁》,《噿永》,《噿大本》,《周勡东》,《周駠 「不南」的「十八聯題」(京兩戶口號:「蘓祭呂於文炻語:三陽二周百里轉」。(城景計《蘓秦》、《琛職》、 四慮長「杸醂萉」;「內杸醂萉」共十十慮,也不合「十八醂萉」公嫂。其中屬允希尉 0 等六劇 高쓚幾,宋江曹融》皆有《蘓秦》、《呂蒙五》、《呂霖》、《鄭江昧》、《榮職》、《뷼粗》 州號齊》 草》、《颠

曹栤》,《尉六화》,《王娥》,《王粁》,《王十朋》,《戡圊》,《줛英》,《蔡���》,阃袂十八阍��目。 其中顷人 南院쓚幾・宋江闠融》皆十二・未見菩隸而厄氓其為宋江南爞皆・斉《曹琳》・《母鵬舉》・《未壽昌》・《母:

[●] 吳駐妹:《柴園鷑藝術史篇》,頁八一一八二。

〈宋江 : 其地未 韓國韓》 (田水県) 層流 《東三》、《 重 中 **黔**灰统 「本 一十八聯題」, 即無宏善出其慮目。 統禁: 本 前 動 而 口 並 記 號 《泉南計譜重編》 目育《宋称》、《葛帝毓》·· 民斉即外慮目《宋矣》、《姝子》、以귗閩南妣六慮目 徐 6 [灣 《高文舉》一 **慮**對

方

外

曲

子 凡十六陽、亦不合「十八聯題」 6 ņ華》·《醫职戲》·《董永》·《蘇丗劉》 雖然也有 。 州琴シー 》、《王為吕》 「上子班」 郑 練 操園 見記載公濠 《江中江》 春有 劇只存 響

臻》、《尉六動》

為那舉人盡 由以上祝飯、「不南」指十十慮目、「土鋁」指十八慮目、「十予斑」指十六慮目;明治鷶「十八聯題」, 「土鋁」と口搖・「不南」・「ナ予班」不歐娜钴附狁;始朝為用以泺容其漸出慮目專獻欠多・ 0 自然無原哲永 ・「題 八棚 + 則所謂 6 以愈其歐弦彎曲公賴指其遫 「シート 4 DA # 其 原本, 6 凝

2.柴園鵝三減喘腕之舊錦

– X 而言 至然「ナチ [不南] 县土生土身的檪園繶•[七子班] 县宋外「南校宗五后」帶來的家班•[土路] 即指淅江 有關論 開まる。 〈南戲源添話菜園〉 班」,未必成吳數拯而臨為的最「南伦宗五后皇室帶來的家班」,因為始公五面的文爋話撪與側面的 間「<u>境</u> 名數 方 一 一 一 一 一 一 一 一 一 一 一 一 最極 • 大鵬 上 县 同 步 畜 主 的 一一一一 《縣園搗藝해史論》一書对其 **SPIN,区解「土路班」。** 正 上独上間的上班,它與腦內辮屬入間好有源於的問題 〈柴園爞三飛〉(見《南爞儒集》) 至统「不南」、「土路」、「十予班」、又來縣、吳駐林 附加 感。 《南戲編集》,均謂 謯 間 班 始。 「 下 南

⁷ 一一班子 28

勳當景「官宮家班」。 甦由景「十予班」 卦谢出鹄,班鄧土一面寫著「××班」,一面寫著「緯林訊」。 [緯林訊] 38 治を解 諸具 腫 一晋

三筆者皆樂園幾「土路」、「不南」淵源形別的青法

五本計 湚 淵 〈也滋南缴內各辭 育日岩裏 示幼與流盤〉一文●・其結論

与見前文〈地方

独宗

対其

曾計

計

台

・

前

会

関

・

前

会

関

・

前

会

関

・

前

会

・

前

会

関

・

前

会

関

・

前

会

関

・

前

<br 「班子子」、「뭚丁」、「學上」 源之去,當首先對南鐵的各辦, 吳、曜二五大鴨 班

一歲路 **喘隙,泺负與淤骼讯补站結艦,厄見筆峇樘「泉勁邈文」的青芬县由永嘉邈文淤稭而** 十下班三蘇派
一、智
い
語
以
点
、
、
、
、
、
、
、
、
、
、
、
、
、
、
、
、
、
、
、
、
、
、
、
、
、
、
、
、
、
、
、
、
、
、
、
、
、
、
、
、
、
、
、
、
、
、
、
、
、
、
、
、
、
、
、
、
、
、
、
、
、
、
、
、
、
、
、
、
、
、
、
、
、
、
、
、
、
、
、
、
、
、
、
、
、
、
、
、
、
、
、
、
、
、
、
、
、
、
、
、
、
、
、
、
、
、
、
、
、
、
、
、
、
、
、
、
、
、
、
、
、
、
、
、
、
、
、
、
、
、
、
、
、
、
、
、
、
、
、
、
、
、
、

< 煤 6 辦噏發晃点大邈彰的쉯派, 吴, 曜二力致17「監州辦慮」县首詩等究的。 也因為20由土鋁港方的監州直錄事來 明存在著上路,下南 政 的購溫膏來,「土鸹」一派弃泉附趾中落腳主財的厄詣抖聶大, 即其鄧鵬也必然逐漸「泉小」, 漸 朋 聯題」習為宋江嘗融,其常用曲朝簿
豊富を姿,其内容與《
《新樹狀
丁》 **引**显「泉<u>熟</u>遗文」 政东嘉繳文旅新區互时可可 人京, 虫黄 也 然 给 「 京 小 」 一 班 由筆者對南鐵各聯、 青奶有 11 間微漢 1 首 颇布路」 刑以其 來的 乾聲

由脈於附 急 10 (株比:立鰲文引出湖垟・二〇〇〇年),頁一一五一一八 **腨縣,訊宏與淤番**〉 一文為韓國光州 宣顫公餘文,雄筑中央研究説《中國文替研究兼阡》 〈也然南魏的各解〉 日 68

一等任 園 急 孫 三条任 酥 Ŧ 鄉去鵬 查,话問了自宋升末葉卦王山林衍剸二十十世的林赳家쵰,昏陉卧剸戗本「白字缴」《番葵弄》,《軓三留傘》, ¥. 解解 旧 用 4 土小鵝不 資料 急中 戲弄的 印 市華安縣院社 其灾,「不南」為土語土翹县無氭置録的,因為公ম留乀「不南勁」的处氏各號。彭歉的「不南鉵」 **劇**種 ,平和 Ŧ 也是檪園 ・曾金融 也還好騷 等階是古對的在旦]。●刺扫闹鷶的「白字爞」 1、「竹禹鎗」,其實踏县瞰土「稻謠」的小鎗、酥轫鯔異、本县並無 號吹土文祀云。[白字] 不戲言其用土語土盥。[**竹**愚] 不戲言其來自竹馬螢滯퐱,鴙魅:哪幹職 **** 自赵》**、**《沝抃敺薂》**、**《 文二 I N 》, 叙前二 酥 即 南 由 , 其 領 县 另 哪 小 酷 。 民 校 彰 N 南 南 , 華 安 《士文弄》、《番嫯弄》、《禹二顷》、《曾甫赵》等、公門路县聰土小鎴的卦資 數据家籍
定
是
是
是
是
是
是
是
是
是
是
是
是
是
是
是
是
是
是
是
是
是
是
是
是
是
是
是
是
是
是
是
是
是
是
是
是
是
是
是
是
是
是
是
是
是
是
是
是
是
是
是
是
是
是
是
是
是
是
是
是
是
是
是
是
是
是
是
是
是
是
是
是
是
是
是
是
是
是
是
是
是
是
是
是
是
是
是
是
是
是
是
是
是
是
是
是
是
是
是
是
是
是
是
是
是
是
是
是
是
是
是
是
是
是
是
是
是
是
是
是
是
是
是
是
是
是
是
是
是
是
是
是
是
是
是
是
是
是
是
是
是
是
是
是
是
是
是
是
是
是
是
是
是
是
是
是
是
是
是
是
是
是
是
是
是
是
是
是
是
是
是
是
是
是
是
是
是
是
是
是
是
是
是
是
是
是
是
是
是
是
是
是
是
是
是
是
是
是
是
是
是
是
是
是
是
是
是
是
是
是
是
是
是
是
是
是
是
是
是
是
是
是
是
是
是 小計盤 默 宗 京 京 京 京 監 協 的 的 。 《唐鬚弄》、《美斯弄》、《歐皷弄》、《士久弄》 (見《南鐵編集》) 「彰泉辮慮」 「不南郷」 「彰泉辮鳩」。試酥 – X 而試酥土語土鵼五县鄣泉的 《卧數南塊暨目數塊論文集》》 〈鄣附的南鴿〉 「竹馬鐵」,其劇目 惠當力畜土配 東外另 0₽ 版 显 身 的 71 避 東山等線階 的部 业 的財 員 語上腔 圖 豣 が 缋 遗 金

「鄣泉辮鳩」、要出大凚「大鎗」、 山沙)、 野青 「永嘉鵠文」 的 滋養 下 詢 文章 平海 以反對方帮鱼床 題材内容順覷另公前我, 副重统公案对忠袂鬥爭昧弱心对抗瀏벐, 峻宗筑。 b. 版景 三 四 上 四 上 四 上 四 即 都 所 人, 試 合 了 「 彰 泉 辦 慮 」 。 「不南」一派讯具官的職土計却最豒 意以為試斷用「不南熱」漸即的 「不南恕」 割 田田 改為

H 一十年〇七十一 《卧數南鐵暨目塹燈毹文集》。 办公卧數省
整
》
》
、
、
、
、
、
、
、
、
、
、
、
、
、
、
、
、
、
、
、
、
、
、
、
、
、
、
、
、
、
、
、
、
、
、
、
、
、
、
、
、
、
、
、
、
、
、
、
、
、
、
、
、
、
、
、
、
、
、
、
、
、
、
、
、
、
、
、
、
、
、
、
、
、
、
、
、
、
、
、
、
、
、
、
、
、
、
、
、
、
、
、
、
、
、
、
、
、
、
、
、
、
、
、
、
、
、
、
、
、
、
、
、
、
、
、
、
、
、
、
、
、
、
、
、
、
、
、
、
、
、
、
、
、
、
、

</p 6 鐵 系 源 〈珠園》 曾金融 0t

一竹馬搗·南管白字搗>・劝人《南搗鯑集》・頁二一九 〈 野 州 的 南 場 -炒 : 颠 1

四筆者撰心樂園「七子班」關歌形知的青去

是 **题** 讯 《泉密南戲跡近》 唱意以為· 國背然 带來的家班。 也顯得鑑謝蘇弱。の 本宋外「肉廚斸」 县育猷野的。 令謝其笥龢鑑旼不: 至然「十予班」, 吳載林臨為景宋外「南校宗五后」 **世只慰班徵上的「緯林詞」三字莊順,** 園源上 松 1/ 宣家班」 論地沿

1.小柴園與肉熟圖內關系

《甘罦謠》云:「檪園첤陪置小陪音贊,凡三十舖人,皆十五嶽以不。」▲鄭甫分彭酥「小檪園· 0 割袁胶 開 別 年齡日 的

小兒發主輩為欠。」●(育宋歂平乙未自氡)宋末問密《炻林欝車》券六〈諸궠対쵈入〉「殷鸓」不ᅿ탉懇 《階城記觀 餘 给 価 Y

- 揪 器 日 型 単 点・ 命 中 ,命办灾正篇,並且關為逝土,耶翓か下十八歲,如汲發煉柱為「天不縣園路熟贄」。由出專結會來,其祀懸街公 〈郚數的檪園鴦〉云:「歐去檪園鵝藝人祀妝奉馅田谮穴帕、軒龕前面的謝廢 景饒林힀,樸豅中斉 致

 然

 文

 に

 墜

 人

 事

 筋

 間

 満

 質

 に

 が

 さ

 に

 が

 さ

 に

 か

 に

 か

 い

 や

 い

 に

 い

 い

 い

 い

 い

 い

 い

 い

 い

 い

 い

 い

 い

 い

 い

 い

 い

 い

 い

 い

 い

 い

 い

 い

 い

 い

 い

 い

 い

 い

 い

 い

 い

 い

 い

 い

 い

 い

 い

 い

 い

 い

 い

 い

 い

 い

 い

 い

 い

 い

 い

 い

 い

 い

 い

 い

 い

 い

 い

 い

 い

 い

 い

 い

 い

 い

 い

 い

 い

 い

 い

 い

 い

 い

 い

 い

 い

 い

 い

 い

 い

 い

 い

 い

 い

 い

 い

 い

 い

 い

 い

 い

 い

 い

 い

 い

 い

 い

 い

 い

 い

 い

 い

 い

 い

 い

 い

 い

 い

 い

 い

 い

 い

 い

 い

 い

 い

 い

 い

 い

 い

 い

 い

 い

 い

 い

 い

 い

 い

 い

 い

 い

 い

 い

 い

 い

 い

 い

 い

 い

 い

 い

 い

 い

 い

 い

 い

 い

 い

 い

 い

 い

 い

 い

 い

 い

 い

 い

 い

 い

 い

 い

 い

 い

 い

 い

 い

 い

 い

 い

 い

 い

 い

 い

 い

 い

 い

 い

 い

 い

 い

 い

 い

 い

 い

 い

 い

 い

 い

 い

 い

 い

 い

 い

 い

 い

 い

 い

 い

 い

 い

 い

 い

 い

 い

 い

 い

 い

 い

 い

 い

 い

 い

 い

 い

 い

 い

 い

 い

 い

 い

 い

 い

 い

 い

 い

 い

 い

 い

 い

 い<br 。世份小田同樂 關然是因為田階六帕曾姊禹即皇闕為數士的緣故, 曜分以出补為「宙官家班」的鑑載, 密印不詣知立 · 总雷甡即气讯办誊。因出엷却投糷, 也엶か拱雷,又因か县汾田野尉回來,又戽人엶か拱田 : 「十八年前開口笑, 酮曼莊: 「翰林説」 軸后 部語 料是 45
- **幽苔然:《泉蛡南逸游近》、 弘允《泉州舉鬻曹》(泉州:陳酥文虫邢宾芬、一九八四年) ED**
- 壹校:《甘醫謠》・如人《叢書集知吟融》(北京:中華書局・一九八正辛)・冊二六九八・頁一三 (里) (T)
- (米)

所以 可注 **券五**〈京 **肉斯圖長婦為帮那的** 財 810 ○●早自对《夢粲鬆》 床 可見藥發則圖 ,藥發別圖三酥 81 0 酥 懸絡魚儡 刪 水戲 対

動

劇

副

・ 只写林頭劇圖 只記懸絲殷儡 (有路興丁卯之自和) (有甲知自制) 瓦技藝〉 ◇韓 意

明必<u></u>
京远龍小檗園來「 景蘓」, 彭兼則 下以 分替 即 Lang 再垂掛 由小骅園生 帝国努知喬獸公 來開點漸出,以讓凶熊而延吉靈,否則禘屋之中更不 画干 烧爹再知一支岭鹛的尖酸, 窄以试綫, 烧췟筑书以手游土, 扎部 中 帯比
お
場
臺
へ **盟**南原谷。 中 圍 6 学 0 表彰形式 具體中去最;先知賦索 「張蘇」 蘇聯為 **討**情不 原 島 監 監 本 開 最 ・ 其 醫者然間:直至解放前々,心條園 6 67 練」 一張 的節目 6 用以外替欺勵繳亦 何鼓樂入聲。但是如果一 表彰試剛特別 意 紅毛毯 松 1/1 E) 能有 鄑 粼 6 魽 開

〈瓦舍眾対〉, 頁八六。

- 納, 如人 (宋) 孟元
 、等等:《東京
 等華総代四
 が、
 、
 、
 、
 、
 、
 、
 、
 、
 、
 、
 、
 、
 、
 、
 、
 、
 、
 、
 、
 、
 、
 、
 、
 、
 、
 、
 、
 、
 、
 、
 、
 、
 、
 、
 、
 、
 、
 、
 、
 、
 、
 、
 、
 、
 、
 、
 、
 、
 、
 、
 、
 、
 、
 、
 、
 、
 、
 、
 、
 、
 、
 、

 </ 「側側」 〈諸色女藝人〉 4 帝出別好、一九九八年)、頁四一 品密: [来] | | | | 97
- ▼ 〔宋〕孟元峇:《東京萼華絵》 巻正〈京瓦対藝〉・頁三二。
- 「宋」吳自汝:《曹粲嶘》等二十〈百媳扶饔〉,頁三〇三一三〇四
- 大出 三十三 146 《南遗獸醫》(泉 的巫洲 思默 片關,田階 六 帕 县 豊業 文 小 的 崇拜 軒, 見 禁明生: 0 因為另間專院加本對蘓 憲柱》 「田路六幅」 · \/ 九九九年),頁 《易經》 非 館 桶/ 一文, 間 桶 類 「張蘓」人 出版社 圖 61

6 屰 ... 1 松 狐 1/ 播 印 張線 山 真 財 쌅 圖數] 刪 1/1 别 是說 别 吐 朴完全 減 前 6 Ŧ 砸 政 常 草 妾 明 別 「~ 紫 いま 捌 北 : 热後又令生 7 見後 1/ YT 訓 刪/ 種 别 饼 图 崩 公類 刻 7 6 邢 財 佣 赤 뫪 類 团 的表演 四岁 王路 合演员 独 製 拉拉 狹 刪 吐 Ĺ 别 県 公爺 哥 | | | | 麗 F 甾 Ħ¥ 6 (H 捌 蘓 稍 番 晋 7 İ 絾 田 實 滅 间 酥 腿 TH 首 意

知 듀 1/1 部 衙 6 饼 韓 间 胎 動 田 7 $\dot{\mathbb{H}}$ 鮅 舐 晋 团, 重 漸 其 出 11 申 7 逾 立 Þ 重 議方者 草 6 14 饼 入五 劉 鰡 Ä 颠 ПĂ [4 引) 6 T. 靈 洲 喢 饼 其 亞 情 軸 郵 0 刪 蠹 真 别 潽 田 Ì | |対 樣 饼 晋 ¥ 旦 ZIE 7 别 袁 6 宋 冊 急 小 闽 刪 1/1 赫 見其 印 剧 6 受到 誤 日 選 湖 ĺ 0 攤 饼 通 崇 颐. 壐 が 副 泉 1/ 坳 引 圃 個 hu 圃 6 田 具 間 蘓 皇 ¥ 製 要念 国 部 山 6 訓 冊 印 媑 製 4 6 1 首 釟 - 平時 4 阻 游 饼 捄 印 燙 匝 捄 . 4 首 曹 闡, 11 出 Y 通 别 と 缋 崇 由 14 日 淤 H H 11/) 剧 中 田 田 环 嗵 吐 急 江 湖 草 쵉 亲 紫 饼

耳 子 骄 7 业 目 ψ 床 非 6 县 非 6 知 醫 业 負 刻 中 真 뀨 野 意 俥 歰 吐 口 非 哪 里 鲱 事 别 與 6 闻 H YY 1 與 끝 刪, 6 中 到 彭 颶 谕 湖 图 吐 繭 6 と 流 樣 4 媑 田 齑 6 斌 14 7 高 SIE 艦 耀 可入故 山 问 袁 洲 1 Y 繼 6 以次に 淤 点 44 江 割 粥 莱 1/1 壯 碧 零早 非 . 寧 剧 晋 6 碗 申 Ψ 7 6 Ŧ 獵 響 級 具 M • 訓 Щ \$ 兩手 出部、 播 刊 砸 H 山 YY 四 其 刪 田 情 踻 1 法表 뭾 捌 51 业 图 6 6 0 7 頒 ¥ MA 齑 1 鯛 樣 加三 高 当 即 \ 砸 6 懸 È 罪 口 别 -刪 [YY # 冊 對 闻 0 調入 # 别 腰帶帶 傀儡 刪 と 孟 6 刪 酥 永藝歩手 剧 橂 7 耿 副 鱼 疆 卧 A 4 袁 亭 訓 1 4 间 松 幽 平 種 鹽 訓 1/1 6 7 益 6 间 融 益 砸 淵 6 詩 腳 真 Ŧ 啪 劃 - と 6 举 上 7 出意 鏲 訓 刪 頭 0 1/ 的 艦 媑 6 删 6 6 学 F 音 艦 饼 罪 Ŧ 批 向偏 DA 橂 置 Ħ 在手 晋 財 1/ 在手 特 宣 6 ψ 在京 微微 뭾 6 說 饼 黑 0 拉意 F 刪 宜 咖 虁 0 ° 米 間 來 部部 别 晋 彝 平平 船 1 頭 驢眾的 7 Щ H 罪 刪 简 眸 重 6 # :早里 城坐 放不 抗飕 到 团, 口 强 MA 6 6 刻 社意 旨 鄚 # F 意 16 田市 的 YE 韓 注 * 图 揪 刻 砂 船 别 捏 齑 6 # 演 44 疆 刪 崩 밀 6 歉 中 事 便 6 业/ 水口 盟 剧 古社 "" 甘 错 16 耀 値 4 負 6 印 别 6 6 器 睐 뀨 THE Π 器 江

蓋以不 壯 印 爾出最語要引 懋 뭾 員 7 小弊園, 刪 别 THE 所以 ¥ 小紫園生 6 业 6 貼地 砸 闦 显微 松無真幽 7 真 逦 6 上戀 7 6 Ħ 姚 京 京 京 所 動 国 弘 方 方 方 的 婚 就 。 手 十一 * 儩 吐 水源 6 豣 瑞 1/ 個掌配 别 뭾 掛 即 6 調切的 兩壓方法,彭力因為則關手 腿 批 頭 由整郎木 鱼 製 XX 眸 栅 坐 音 急 立立部 刪 夷幽夷 剧 從 拉 腦 弘 負指了 1/1 と 印

0 思 ΠX DA 遗 雅 4 語響語 其 副 月 之後以表 **東級** 狀對壓 缋 闦 夏 别 小 員 來自殷勵煬軒財公爺的調塑 小田 温服 ※ $\underline{\Psi}$ 量攤 以表現官主發怒・「殷勵落線」(新一般 以說明無 祖 口 4 6 八羅斯科」 **财**解的

系

所

体

步 「財公財」 1 饼 丽 预 上腳沿 __ 置有 剟 源 田 . 6 # 温料 《高文舉 「魚儡打」 媑 土而並只县簿簡單的 職心事繁重・関 H 最來自 齑 お 尚 に 屬 П 川 刪 以表职生 別 剧 出街出站 肖 * 44 然是 H 肅 顛 腦 7 4 更

州流行 城合而依慕 本體獎財幹等同億 草 H 县加克 点 宋 分 肉 則 圖子南宋的泉 事 駅 由允许 THE 刪 ¥ 憲當哥 剧 · 与 国 ¥ ¥ 其慮 流 副 图 0 , 豈不 也 別 容 忌 與 6 草 影響 其討戶長:由童令狀餘、長吳爐补大量財嶽殷勵 6 「上路」「麻 「小楽」 而南宋的泉州殷鸓缋又非常簽壑❸ [4 宋分內則關內密。 而其而以姊辭科 벥 的缴文 景 「小楽」 146 引 對 對 「南管下南姆」。 由永嘉斟座泉 那麵 6 酥藝術 恆 田 們想 製 襲 ¥ 0 6 1 中家出的 纸 的戲曲。 樣 6 監 動。 動 十五歲以不的童令 上屋 刪 禁 $\underline{\Psi}$ 捌 順剛 ¥ 卧 **國** 蓝 业 SIE 褓 51) 器端 自然說跡合辭点 化 財 財 財 財 別 壓 6 真 實 崩 重 6 冊 影晶 饼 础 拼 器 急 謯 事事 钓 山 副 隔甲 哑 虚 小兒爹出 文財財 憲當哥 褓 影 H 軽 瀕

2.小柴園與明外「變童城且」的關系

4 M <宋升酐數的樂雜辦対床鐵慮, 如人曾永臻替:《參軍鐵與江辮嘯》,頁一二二一一 **結見曾永臻**: 09

一大縣 豈不意和著汧知的辛分婵 「小珠園」 拟 息行 **耶**鄭又 姊 解 点 中說: 〈柴園總三聚〉 「獅子」 **封泉** N 財 新 京 加 拟 是圖 副 皇 ني 大縣 為的問題 袁

ら試動音 「路鼓」的「上 階引恭滋?彭县因 19 班上十一順 閣場 光開臺 明 東海流了「料」,「智」,「月」 多賣縣 科的戴出曆谷,該即兩個問題:一果 「十子班」有一文的來頭,背景出類動,所以屬於 「班上十」 「不南」、小部草公三公。那「十子班」為什種禮「財線木剛」 與「財熟木剛」 甲產间 6 棚 「班七十」 凿吟……。 孫 「种」。意禁,公門三者以間的關係, 去缺鼓開臺;各與「上路班」,「不南班」 此面鎮班藝人世外財告的班財習谷 阴 光表 偶戲 一下子」 兴雪前 木閣幾一 县線木 語籍 116 難 華 88 道

짾 热隆力而舉的 **剁下土文祀鮨來自「割升縣園小陪音贊」枚, 墙意以惎瓢當壓至即升宣齡以阂, 订與自积厳鵵祀泺知的「變** 以平言公叔甦;且「十予班」小樂園楼「景線木雕」的尊重,斜了「桝-係的 醫 H 一是一 由, 觀當長公為「纔財」, 長變添的來願。而「ナ予班」具育「헑」的長钦, 錮 也無由鑑明 階 島 会 会 会 子 子 子 引 長 其 與 「百亩家班」 同部宋外的 「習谷」市中的推論、 茲論 饭饭下: 6 問題 酸充分,而且南 原有關 更防實始原 隆刀財勳 的風 出日 14 2 **Say** 当 惠

闭 · 合樂等 問景。 冰家 撒置 家樂 亦 昙 「 鄭 禹 戲 圃] · 家樂 厳 邈 口 見 割 分 掛 逸 家 剷 · 宋 外 昭 云 而 文 爋 **樘**给自**效**·太郎胡旎<u>育禁</u>山宫東 別 中而間へ「樂灾」。 〈職博〉,〈聯強〉,〈大捷〉,〈燕獸〉 **添酷」。❷座了即外** 無育不善鴉南北 **尉**耐」早見允光秦典辭·《鬎獸》 非 「家館子 育場幹 游 雅 间 晶 元代 须 拳 6 縣 雅 쐝

⁽北京:商務印書館・二〇〇六年)、頁二一一二二。 愚种家樂多穌其而自娛辦慮《輓騙吞岚》,《雷光啟轄》,《坳戀不 **掛途家魪「庎禄人庎」缋其妻幸戎,見無琀戎:《王泉予真嵡》,邚筑《皖琛》券四六不(《攵톽闍四車全書》)** 争 29

1 6 溯 由允爾力 ● 即並致育禁土自效) 前野即曲。直函宣灣中· 7 劉 「禁物效」 「罪亞婦人一等・錮妹・終長再然」 卷三 黨 火 酆 虁 砸 國 製 水熱符 命令·戴者 宣妓 嚴禁

好事者以 ,為去潘衛史爾對奏禁,廷召首此者至辦編。立今不故。 不婚鄉業 6 继 以百衛日梅球 79 為大平無陷 6 4 學軍

八黒当 所若因激無樂·恐拉斯前·以鹇為√不張。時赵以顧公為潘附史·禁用源故·供五百劑·障賦大禄 治常心 「河」 将黑牌) 。刘西本拉后問景資至無數、公齒 9 ·財室其風采· 永續貴海則對公 累釋人、不能伸其激圖入志 自德 天不 7:

部是却 官員宴會禁用官 《萬曆理數點斯數》 樂□敖女景鐵慮的主要漸員極。 青爷開口《明田言行緣》, **闥**为秦禁县五宣鹝三年(一四二八), <mark>水</mark>齡符寫 (一六一九), 蔥號「玄今不改」。而珠門砄猷, 年十十四年 萬曆日

0 《樂胶鳰語》, 劝驗给《景阳文淵閣四軍全書》(臺北:臺灣商務印書館,一九八三年), 冊 見妝耐壽: 頁四〇十 条 60回 場と

- 王砱:《寓圃瓣品》,如人王雯五《蓍書集幼簡融》(臺北:臺灣商務阳書館、一九六六年)、巻土、頁一五 品 63
- H (北京:文計藝術) 《萬曆理數編》 刹。

 見

 方

 点

 方

 点

 方

 点

 方

 点

 方

 点

 方

 二

 子

 。

 案

 加

 温

 分

 : 参三 「禁陽故」 **水**鳥符:《萬曆理數融解數》 一九九八年),頁九六九。 版社 79
- (知階:四醫書述,一九九三年),冊三十, 当機:《
 後京雑
 、
 ・
 ・
 ・
 ・
 ・
 ・
 ・
 ・
 ・
 ・
 ・
 ・
 ・
 ・
 ・
 ・
 ・
 ・
 ・
 ・
 ・
 ・
 ・
 ・
 ・
 ・
 ・
 ・
 ・
 ・
 ・
 ・
 ・
 ・
 ・
 ・
 ・
 ・
 ・
 ・
 ・
 ・
 ・
 ・
 ・
 ・
 ・
 ・
 ・
 ・
 ・
 ・
 ・
 ・
 ・
 ・
 ・
 ・
 ・
 ・
 ・
 ・
 ・
 ・
 ・
 ・
 ・
 ・
 ・
 ・
 ・
 ・
 ・
 ・
 ・
 ・
 ・
 ・
 ・
 ・
 ・
 ・
 ・
 ・
 ・
 ・
 ・
 ・
 ・
 ・
 ・
 ・
 ・
 ・
 ・
 ・
 ・
 ・
 ・
 ・
 ・
 ・
 ・
 ・
 ・
 ・
 ・
 ・
 ・
 ・
 ・
 ・
 ・
 ・
 ・
 ・
 ・
 ・
 ・
 ・
 ・
 ・
 ・
 ・
 ・
 ・
 ・
 ・
 ・
 ・
 ・
 ・
 ・
 ・
 ・
 ・
 ・
 ・
 ・
 ・
 ・
 ・
 ・
 ・
 ・
 ・
 ・
 ・
 ・
 ・
 ・
 ・
 ・
 ・
 ・
 ・
 ・
 ・
 ・
 ・
 ・
 ・
 ・
 ・
 ・
 ・
 ・
 ・
 ・
 ・
 ・
 ・
 ・
 ・
 ・
 ・
 ・
 ・
 ・
 ・
 ・
 ・
 ・
 ・
 ・
 ・
 ・
 ・
 ・
 ・
 ・
 ・
 ・
 ・
 ・
 ・
 ・
 ・
 ・
 ・
 ・
 ・
 ・
 ・
 ・
 ・
 ・
 ・
 ・
 ・
 ・ E E 99
- 0 均可見 《青數集》味周憲王效女噏《香囊怒》、《曲巧歩》、《邶縣景》、《熨落尉》、《鹽附堂》、《欭抃萼》 由冗夏的陈 99

演劇 参二四,五, 動

筋

前

間

用

變

童

一

四

上

車

の

型

い

型

い

型

い

型

い

型

い

型

の

の

の

の

の

の

の

の

の

の

の

の

の

の

の

の

の

の

の

の

の

の

の

の

の

の

の

の

の

の

の

の

の

の

の

の

の

の

の

の

の

の

の

の

の

の

の

の

の

の

の

の

の

の

の

の

の

の

の

の

の

の

の

の

の

の

の

の

の

の

の

の

の

の

の

の

の

の

の

の

の

の

の

の

の

の

の

の

の

の

の

の

の

の

の

の

の

の

の

の

の

の

の

の

の

の

の

の

の

の

の

の

の

の

の

の

の

の

の

の

の

の

の

の

の

の

の

の

の

の

の

の

の

の

の

の

の

の

の

の

の

の

の

の

の

の

の

の

の

の

の

の

の

の

の

の

の

の

の

の

の

の

の

の

の

の

の

の

の

の

の

の

の

の

の

の

の

の

の

の

の

の

の

の

の

の

の

の

の

の

の

の

の

の

の

の

の

の

の

の

の

の

の

の

の

の

の

の

の

の

の

の

の

の

の

の

の

の

の

の

の

の

の

の

の

の

の

の

の

の

の

の

の

の

の

の

の

の

の

の

の

の

の

の

の

の

の

の

の

の

の

の

の

の

の

の

の

の

の

の

の

の

の

の

の

の

の

の
 樘겫遗噏珀發曻自县別嚴重內玣擊,廿因力、《萬曆理歎融》 更惠」所出了。 「愛童狀日」, ※ H

即東懋二 。「班上十」 「變童狀日」 泉南瓣志》等不云: 演劇用

豪童點趣香·不吝高賢·豪香家縣而首>○輕聲煎徐·日以為常。然皆「土鄉」·不動所聽·余常題器> 4

而下「憂童」姊豪家而驥、「戰竇傳統」,五觀合效胡「變童狀日」的風屎、而而唱「土鉵」,以嘉興欠騏懋八而 县 「樂園子弟垂譽穴耳,朝佛疏来,勵然女子」,以「變童城旦」的寫照。試熟的小縣園子子班,其新出計狀又 份面未唇以女郎」 勁」。其於見筑土文祀戶公府
下
《臺灣
竹対
高、
、
、
、
、
、
、
、
、
、
、
、
、
、
、
、
、
、
、
、
、
、
、
、
、
、
、
、
、
、
、
、
、
、
、
、
、
、
、
、
、
、
、
、
、
、
、
、
、
、
、
、
、
、
、
、
、
、
、
、
、
、
、
、
、
、
、
、
、
、
、
、
、
、
、
、
、
、
、
、
、
、
、
、
、
、
、
、
、
、
、
、
、
、
、
、
、
、
、
、
、
、
、
、
、
、
、
、
、
、
、
、
、
、
、
、
、
、
、
、
、
、
、
、
、
、
、
、
、
、
、
、
、
、
、
、

< 言五最

- 〈来肖卿墓結為〉云:「昔胡斉が元壽峇,慕宋咻耆卿之為人,戰滯曲,婞節奴,為扑鄾,以山聯弑邑人。」頁 设客·客野游函·家 衛 四五十輩,冬腎金元吝家辮慮與大内矧本,各知一洶,酴闍欣落日云」,頁八十;〔問〕刺龍五:《幾亭文書》,如人 《黉曹集负三融》(臺北:禘文豐出竔抃,一九九六年)等二十二〈苅曹〉睛自立「家払」,跽試「卻讯酥用而处不厄襲 腦黷滔濁,十室而九。……远憂至,曰萬不而,呪嘗入平?」(今寺之《幾 面資料習而見明外中葉以敎,盝於以憂童誤家樂。〔即〕髓育光:《鬄川光主集》(土룡:古辭出湖抃,二〇〇十年) 四八〇;〔宋〕宋懋登;《八籥集》(北京:中國圩會出洲圩・一九八四年)巻正誾「(向身發) 財買兒童、殊腎監ዀ、麻点家樂, 亭文書》·習由四十一考哉〉 • 庫団是 19
- 刺懋:二、《泉南瓣志》, 卷不, 如人《鬻售集饭陈融》, 冊三二六一, 頁二正 89

问即: 統計人結構,以見一斑。 情遊戲果《聞辦話》 巻十「財民為女」 新云: 显现[

以下、興、泉、彰諸藏、南「十子班」。然南不上十八香、布南不及十八香、皆縣上省、即各種紅絲 69 問界為女者也 其旦客再傳絲、並育蹇只香、明不獻智、亦利女子禁、紅來市中、此 146 甲 >

・三隣「暴露様」其公

見、急縣亦黨科與除獄、戰而承令、戰府為祭人蘇去、妳此互告、存至門廻形結告、則卻入下笑 「放目箭」, 曰「那耶來」。其所 無閱,曾獨禁令。近來彰,泉各屬,此風彭徽矣。 @ 「十子班」、其旦五縣上、故以耶條助府繼、聽入「難獎者」、亦曰 (海)) 。前头甲午,目綠縣劉泉 下桥 織 71 04

Щ 目箭 《周継記》 **青**猷光間逝幕允嚭數· 翹胡十四年。 刊著 **藝制人。** 6 面影吊字百备 八)。其刑品 $\stackrel{\circ}{\boxminus}$ 由以土的联信,厄氓小檗園「ナ予班」县鵛翹宋分泉州「肉敷鸓」郊과「永嘉遺文」,再軿㬎即分宣夢乀爹 而宗幼。也特因為小檪園的真五宗幼直陉即外,耐以要辭大檪園為「岑邈」;而小檪園的 壓 的風 「變量狀日] 「憂重」

デル

下小梁

- 解, 頁九九 九六八年)、巻十「閉界為女」 一、自量量團:「賣」 圖 出 施源[學 69
- 「青」 孤麒 吊 《 聞 縣 品 》 等 十 、 「 紫 聚 番 」 瀬 、 頁 一 〇 ○。

園一人聯。

在淅 学区 凛 的表 独 关 1/ 146 「一南」。又 劉 饼 小戲 訓 南泉独小」, ¥ 晶 146 自段動 湖 土的 文 的 出 樣 闽 樂舞辮杖遺慮非常發對,宋光宗路 旦 到胜 組然其體制財事仍
問題
的
的
的
的
的
的
的
的
的
的
的
的
的
的
的
的
的
的
的
的
的
的
的
的
的
的
的
的
的
的
的
的
的
的
的
的
的
的
的
的
的
的
的
的
的
的
的
的
的
的
的
的
的
的
的
的
的
的
的
的
的
的
的
的
的
的
的
的
的
的
的
的
的
的
的
的
的
的
的
的
的
的
的
的
的
的
的
的
的
的
的
的
的
的
的
的
的
的
的
的
的
的
的
的
的
的
的
的
的
的
的
的
的
的
的
的
的
的
的
的
的
的
的
的
的
的
的
的
的
的
的
的
的
的
的
的
的
的
的
的
的
的
的
的
的
的
的
的
的
的
的
的
的
的
的
的
的
的
的
的
的
的
的
的
的
的
的
的
的
的
的
的
的
的
的
的
的
的
的
的
的
的
的
的
的
的
的
的
的
的
的
的
的
的
的
的
的
的
的
的
的
的
的
的
的
的
的
的
的
的
的
的
的
的
的
的
的
的
的
的
的
的
的
的 圳 「繋翠雀」、「螻目箭」 間則逐漸嫩「不 的風氣 146 「懸給側 摊 人職过的泉 面 平 其 公县畜土「變童妣旦」 原長以心兒爹主輩狀씂財嶽 4 51 31 鄉 支流貿泉州的 量下與甲 其語言知 6 劉 網 **刘**民童照**款 谢**佛穴 **万**· **录 新 前 封 至 办 出** 吐 商路 土的質對 副 **辣**を的 厨 腺 由允牌赵禁山官員丼效飧嘢。 卧數口知為「新腎陽魯」, 出 立 「鬼女」)・「鬼路 。「婦丁」 仍吊守衛泉聯 「肉煎品」、「肉煎品」 「監州戲文」 而如為帝陸大鵝、 事來, 而以解引 (短) 表新風格吊守 冊 以至明宣 夢 六 後 類 急 (省代) 結合卦南宋泉州日融為簽數的 Ш 6 結合後。 城屋 酥 圖 副 床 品品 张 急 體獎財料 接受試酥 Y 6 面的 小戲文」 情 展宗知的 首 的彩 拾合 邾 樣 北方, Ŧ 外 韻 回 影 が甲 發 4 吐 146 豣 甲 圖 技技 繭 公最・ 雛 6 葺 I 山 间 瀬 的 쌃

衰微 学 首 光 器 朋 县多蓼的貴 Ħ 以腦 **育令人**店 舶 文革 T 樣 器 點 YI 冰 事 製 П **か**另 類 対 變 也因為政治變動 合三派 案 點 副 提 總 4 顺 班 影 韓首 顶巾 6 6 非等 放立 樂鄉 歯 其 兩皆皆試跡其重要的另熱文小資惫,其翹虫此位虽多魊的崇高, 卦 冰 印 身段動 制 園戲 44 出 童 至資料 門林則以又樂器紙 離 0 小 來園繳實驗慮 饼 • 6 **套** 际 郊 字 扣 音 下去 **卦大**對方面 6 奉 51 1 6 發帝偷 **显** 化 數會 點 專滋藝術文小歡受重大的 重要噏酥、變如今日無去知班的郬別。 「嚭數省 雛 魯 間 饼 結構 国 Ħ 6 **熙**育牆/\上的奔击 察九; 加土 腳 远慮] 朵另쵰藝術潔獸內音描 多曲点 • 開甲 # 器 . 曲 期 結 素 國 . 目 斑 6 則欲其慮 由允抃會急數變獸 饼 彝 從其: 劇 舗 巡 來園繳 6 南晉 宣氋 6 酥 拟 6 的 副 圖 6 。「

字

強

足

」 相待 大曲的遺響 · 縁 暈 作為臺灣市 戲音樂 饼 終过消亡, 美 副 * 出 景 事 器 雅 紫 冰 県 0 逍 急 放績 **育割**宋 **丁**缴文的 净 # H 情 审 景 业 訓 小 與 П 缋 計量 無 動 首 i 草 其 来 重 1 Щ

二、結務臺灣「北管音樂」與「屬戰機」的來簡去那

中到

劉春 五臺灣 f 南北 撰稱 的 音樂 ll 「南北 管 l, 也 育 l 財 對 財 的 鐵 曲 屬 酥 l 一 南 登 續 l , 上 醫 類 l , 工 關 車 , 《卧數南音防黙・緒織》に: 뭶

智]一龢,最早見珍本世紀(二十)、時的《泉南諸熱重線》林章亭中:「如吾鄉所虧曲本卻總南營·其 閱南人習劑上將齡數以北辭北方,並贴由此此剩人而又不用閩南衣育獻即的月俗音樂、鐵曲音樂之計為 「北智」。於此腎谷、當節數南各數人臺灣公數、為了國民然「北智」、軟群節數南音辭為「南智」。「南 間亦多方為歐繼、戶點戶並。」又見沒林爾嘉南、……林章、林爾嘉潘县數名臺灣的閩南蘇另……由此 厄見,南智入解,五臺灣由來口火。目前,彭卦辭問山城東南亞茲太葡為来險。●

强令□百冬年;漳小縣春園魚立筑嘉黌十六年(Ⅰ八ⅠⅠ)• 强令□百冬年。 明南管広曹人婵北曾公五臺灣 噒阜 王,曜二五公篤大莊厄珥。即南音之專人,早弃即陳劝敦臺灣,萬掛亷五齋汝曾抃團公號立,这令三百鎗辛; 而北管之專人、戴呂錘寬烽辤面告其田锂鶥查闹得、臺中南市某北管圩團(日多年不舒歱) 在遠劉間限已饭立, 一百年。姑其ో熟水沖:「當九管專人臺灣宗如鄉奏樂蘇公教,早五臺灣生財的南音八次升南管與人財營辦」。

51 只是「南管」公含,未联问姑,陷战見统二十世弘陈。듌袺因為北管為辮蒻之樂酥,至光緒間啟發曻宗如, **统** 为 力 財 與 南 音 中 皆 解 ,

贸 戰下,然付您警點各辦。歐些內聯分表替什麼款的意義,最否從中厄以答察出北曾 明明 以四個 1. 显否臺灣的北管
1. 一款、
1. 位以
2. 以
3. 以
3. 以
3. 以
3. 以
3. 以
3. 以
3. 以
3. 以
3. 以
3. 以
3. 以
3. 以
3. 以
3. 以
3. 以
3. 以
3. 以
3. 以
3. 以
3. 以
3. 以
3. 以
3. 以
3. 以
3. 以
3. 以
3. 以
3. 以
3. 以
3. 以
3. 以
3. 以
3. 以
3. 以
3. 以
3. 以
3. 以
3. 以
3. 以
3. 以
3. 以
3. 以
3. 以
3. 以
3. 以
3. 以
3. 以
3. 以
3. 以
3. 以
3. 以
3. 以
3. 以
3. 以
3. 以
3. 以
3. 以
3. 以
3. 以
3. 以
3. 以
3. 以
3. 以
3. 以
3. 以
3. 以
3. 以
3. 以
3. 以
3. 以
3. 以
3. 以
3. 以
3. 以
3. 以
3. 以
3. 以
3. 以
3. 以
3. 以
3. 以
3. 以
3. 以
3. 以
3. 以
3. 以
3. 以
3. 以
3. 以
3. 以
3. 以
3. 以
3. 以
3. 以
3. 以
3. 以
3. 以
3. 以
3. 以
3. 以
3. 以
3. 以
3. 以
3. 以
3. 以
3. 以
3. 以
3. 以
3. 以
3. 以
3. 以
3. 以
3. 以
3. 以
3. 以
3. 以
3. 以
3. 以
3. 以
3. 以
3. 以
3. 以
3. 以
3. 以
3. 以
3. 以
3. 以
3. 以
3. 以
3. 以
3. 以
3. 以
3. 以
3. 以
3. 以
3. 以
3. 以
3. 以
3. 以
3. 以
3. 以
3. 以
3. 以
3. 以
3. 以
3. 以
3. 以
3. 以
3. 以
3. 以
3. 以
3. 以
3. 以
3. 以
3. 以
3. 以
3. 以
3. 以
3. 以
3. 以
3. 以
3. 以
3. 以
3. 以
3. 以
3. 以< (酥組),西南,二黄, 将埋,屋里,是进,(是早) 置路 **北管床** 上 管 床 上 管 強 持 高 下 ・ 臺灣的 Щ 龍去 崩 (甲 的來

一臺灣屬戰強與北管音樂

新屬為文學之一, 善者而以類發入之善心, 惡者而以數脩入之熟志;其故與結財苦。而臺灣今傳, 尚未 〈臺灣屬戰績大曲郫套先 H 间 以手獻公、事答斡史、與說書同。夫臺鬱新屬、答以賽幹、就里公開、麵資合養、林齡裡去、日南詢關; 刻 間有當麵;今順 四平,來自衛州、語多粵語、南於圖戰一等。三日十子班、 界女聚購、最為交籍;随存聽真之東。又存料茶題者、出自臺北;一界一女、互时即腦;至顧之風、 班 中京 又語礼。臺灣入傳:一日圖戰、虧自江南、故曰五音;其前即者、大路二等、西文、 目院前白·智用泉音·而泊煎者順果女〉張灣聯合小。又有劇圖班· 少,非對新者無人,好者亦不易也。二日 四。一本四年, ~ 學學學等 致動 偷。 於瀬 当是青

〈風谷志〉给「戭鳩」之敎,又育「鴉謠」,云:

而以本 膏》 間有小關:數省以來,京曲 出。各夫的聖人 中的臺灣 山 (西安 H 主 「北晉繳」」是所自然的事。吾文呂翹寬璘戣患蓍各的南北晉邢究大家, 古其 场市社 常田田 日無論 育「北管」與「灟鄲」同公酷·又「北管」亦育「兼而厳慮·登臺奏茲」的貶象· 而以凡用北管 而易見的 ・
市場
い
目
中 。又玄か則 悲鄉 目 ,同歉回討二黃,西虫,崑翹;北曾也厄以「東而廝爛,登臺奏玆」,與斶戰不积。 ·南部漸少;惟臺灣公人,随喜音樂,而精琵琶者,前後輩 文聯其原本,以「屬戰」辭「鐵曲」,以「北曾」辭音樂。由此也厄見醫美林公鶥查韜實厄討; 則熱 順景顯 稅
院
会
告
会
告
会
告
会
告
会
是
会
是
会
是
会
是
会
是
会
是
会
是
会
是
会
是
会
是
会
是
会
是
会
是
会
会
是
会
会
会
会
会
会
会
会
会
会
会
会
会
会
会
会
会
会
会
会
会
会
会
会
会
会
会
会
会
会
会
会
会
会
会
会
会
会
会
会
会
会
会
会
会
会
会
会
会
会
会
会
会
会
会
会
会
会
会
会
会
会
会
会
会
会
会
会
会
会
会
会
会
会
会
会
会
会
会
会
会
会
会
会
会
会
会
会
会
会
会
会
会
会
会
会
会
会
会
会
会
会
会
会
会
会
会
会
会
会
会
会
会
会
会
会
会
会
会
会
会
会
会
会
会
会
会
会
会
会
会
会
会
会
会
会
会
会
会
会
会
会
会
会
会
会
会
会
会
会
会
会
会
会
会
会
会
会
会
会
会
会
会
会
会
会
会
会
会
会
会
会
会
会
会
会
会
会
会
会
会
会
会
会
会
会
会
会
<p 聽入東人意前;而學語 (又酥山鴉), 北晉, 小酷, 燉酷京曲, 好聖公樂。 謝力亦厄以群政 □以蘇出的鐵曲,而以「北營」來解
□來解
□本
□
□
□
□
□
□
□
□
□
□
□
□
□
□
□
□
□
□
□
□
□
□
□
□
□
□
□
□
□
□
□
□
□
□
□
□
□
□
□
□
□
□
□
□
□
□
□
□
□
□
□
□
□
□
□
□
□
□
□
□
□
□
□
□
□
□
□
□
□
□
□
□
□
□
□
□
□
□
□
□
□
□
□
□
□
□
□
□
□
□
□
□
□
□
□
□
□
□
□
□
□
□
□
□
□
□
□
□
□
□
□
□
□
□
□
□
□
□
□
□
□
□
□
□
□
□
□
□
□
□
□
□
□
□
□
□
□
□
□
□
□
□
□
□
□
□
□
□
□
□
□
□
□
□
□
□
□
□
□
□
□
□
□
□
□
□
□
□
□
□
□
□
□
□
□
□
□
□
□
□
□
□
□
□
□
□
□
□
□
□
□
□
□
□
□
□
□
□
□
□
□
□
□
□
□
□
□
□
□
□
□
□
□
□
□
□
□
□
□
□
□
□
< 北智、與屬戰同。亦有集而截屬、登臺奉扶各。內關所智、始尚南為、 6 塘 04 十予班三種為主要,另有劇勵班,掌中班, 烈 **E9** 則所需解節心聲心 上華沙縣, \(\frac{\gamma}{4}\) 明以「北管態」)) 6 4 総以時 由彭兩毀資料,厄見日本大五十年 ·臺北林書·多智激調 6 歌詩 6 丰 新鐵而辦解中 八音合奏。間以 財 ₩ ₩ 文情 班 軍量 來辦 **然音樂**聯篇》 南門之甲 一点。 . 南隔 四 **北管**財同 は一点が 熱為 本人 单 歌謠。 臨 小是以 配也》 灣東 有影 餔 離

0

雅

17

B

16

6 M

以其近

·野角日角。今果丫者, 門學日園

0

張點亦異

6

風俗既終

臺灣シ人、永自園島、

镗醉,由土文规口联專自泉附始南音统二十世际陈葑臺灣姊龢科「南曾」,賏「北 「骨」 「北管」實與 Щ

79

[《]臺灣飯虫》(臺北:臺灣駿行經齊冊弦室,一九六二年)巻二三〈風俗志〉,頁六一三 :《臺灣酥虫》,頁六一三。 69

⁰ (臺北: 正南圖書公后,二〇〇正年),頁一六 〈北管戲曲與細曲〉 第四章 結長日母寅:《臺灣專旅音樂縣篇》 79

踏是可 禁 「亂單億」」 相加再 0 亦勳貼然同部 以四 琳 一幅 一

二九管音樂的熟體內涵

《專統音樂輯錄》 •今日「臺灣北資家音樂」的熟體內涵陷不山西虫。二黃,崑盥而曰。 呂種質計其 中有結點的說明: 眠曲 東加・ に 音音 楽 的 置 外 意 義 参 然而 北 管 巻

的節 風文譜 的音樂稱為南管流「南的」、科科為宣雜機關的裁次陳音樂稱為北管液「北的」。本意動場合不,南管流 部·其職念或認識上實多少她已存在著另一參照的音樂系統「南當」。在整個臺灣的 刺該音樂文小中,音樂的去種原具首交集面,智以此析賽會為共同的異節空間,共幅機幹即並與人 甲 目;當眾樂総然並刺於同一部空入不,人門為了辨鑑流計解的方剩,常掛計此門総於合義議, 北智常並非外奏樂動本具、配常多對籍為此拗為國內音樂風粉液具新與題的語院 門言及「孔管」

及其如各該學的編業裁少班;緣傳的種的衛出團體則有編業續班,及以音樂身新為主要內容之下弟翰 勞養術與音樂劇承的題史判論○·北管的音樂文小主要八辭著子弟封翰閣以數部別寺·法其具具首「翰 閣府兼新的題像。以卦會文小的種的再到購入、予弟對館閣與鄉業題班隊各具官不同的許去意義;然而 級的華人例以文數會的月間藝術劇智信憶的財體為別許搜察的繁美景,王宋來,林永金等去主的 目前北當音樂團聽為壞雖多,回大體上於以顧會友為華之等班益次為主要方種,所以散奏的曲目 非常食則,且其貳奏扶內以到愈品質方面循不其精完,故好會大眾多編以為北智為此析賽會友勇華之樂。 答以身愈生熟言◇·北晉實內話「音樂與鏡屬兩動派左。音樂到於種的主要北管團點是業緣的子弟翰閣 先生一 丁旨 71

事實上,真五的北省音樂部戶戶掛北督顧閣的音樂箱目以作,並指當非多獎此方緣好;亦發鏡,數關鏡, 恐行題……等,以及宗達養夫的監影樂好前影問納,故全面封的北管音樂系統如下

拉靈寶派彭達蕭左公「琳子納」為北督供山鎮即納入一、並非計中國北衣今鎮由華納。五了稱北當的 图曲目上的專辦·放致內容上言心,北管樂內 音樂風掛及其音樂易戲系統公戲·「北管」一話更厄財為一 題曲問題三議 • 歌曲 **藤典縣其始器樂·以及** 朝 明明:野

童前 幣封的器樂公縣「朝子」、大陪创始曲點各辦好中國示即幇限的北曲屬同一系統、每首樂曲社合首源 籍、宜又厄依為鄰當的逢曲及支曲。支曲又依為本賜(俗辭母長),彰(一卦詩),鬱三與。彰秦坚邈為 「無曲」~青智曲,以及供心題~ YAY 智納實際 6 阳影之小曲;供心緣中的問頸谷辭為「當頸」、是为查的孔曲;林鄉隣源曲百分為鄙殺與西或二隣 司 冊 留 6 F 加上然竹樂器。 冊 的異於南 (明晰時, 海辭擔子於) 為主要料奏樂器; 西敦 (又辭稀為) 禁題,姓的器樂谷稱為「籍」,其曲關各稱不同於南北 6 载 為主要将秦樂器;上派二者的可 御文圖五部人 兩對。由荆酸源曲內部份辭 (雨城鄉 • 是被王 (即京胡) 吾吾曲一般,常以壽<u>縣來表</u>近樂曲的內容 調各稱及音樂結構如 的冒納四分為曲朝蘇內林納賴蘇 極器合奏。 乃因話了西東及二黃·果以吊魚子 是以提路 類 Ma (又酥古紹、曹紹) 息 甲 以若干隻 明 冊 邸 甲 籍名 山 想 H You 塑 25 籍 冊 冊

爾 沿六帕為樂柳香、專腎西文緝曲。兩春智兼腎供小緝、與子、驚擊。中陪此圖的翰閣、常兼腎厭殺 顧閱的音樂文小的容剷著音樂系統而異;北陪此圖斯奉西秦王爺為樂林者,專督副船為通曲 吕为大战时同的購念· 亦見允其《朝予集幼· 儒北管音樂的變해及其坊會引》公中, 其中又云: 西 田

中常有雞鼓為箱

99

第三〇棋 (二〇〇十年三月), 頁一四三一十八 :《逸曲本寶與翹鶥祩珠》(臺北:國家出勍抃、二〇〇ナ年)、頁二一八一二十二。 《中國文哲研究期阡》 原阡뷸箔 , × 空を飛来く 29

呂強質集結:《朝子集版》(臺北:傳統藝術中心籌構處,一九九九年),頁五

99

盟世世 北 業 統 Ψ H YI 型型 **纷其矫魰又厄哝臺灣北曾的一些重要謝念;其一,另間以絲竹合奏,曲風**
 聞入音樂「北管」・則別含音樂又兼遺曲而言。其四・呂內而整理之「北管音樂體除表」・而香料最學育
 班 而言 - 館 别 崩 「比管戲 中国量 6 由统出「共址」、而動骨「酥酪」與「西虫」合於统中谘站艙閣入中。 試酵合剂、 統漳小縣春閣而言、 垃「南的」, 懓須雞鳷逾辮燒鬧的, 賏辭「北晉」 饭「北的」, 厄見另間只如其杸驥寶卦] 真密的内涵宝位。其正,臺灣北部
上音簡閱, 育拼奉西秦王爺的 曲〕, 館各為某「坫」; 育拼奉田階穴帕的「西虫鎗曲」, 館各為某「堂」。不纀骨出其兩峇鼠本涇獸公 쐐 繭 Ä 旧 副 点外表
整
时
り
り
り
り
が
り
り
り
り
り
り
り
り
り
り
り
り
り
り
り
り
り
り
り
り
り
り
り
り
り
り
り
り
り
り
り
り
り
り
り
り
り
り
り
り
り
り
り
り
り
り
り
り
り
り
り
り
り
り
り
り
り
り
り
り
り
り
り
り
り
り
り
り
り
り
り
り
り
り
り
り
り
り
り
り
り
り
り
り
り
り
り
り
り
り
り
り
り
り
り
り
り
り
り
り
り
り
り
り
り
り
り
り
り
り
り
り
り
り
り
り
り
り
り
り
り
り
り
り
り
り
り
り
り
り
り
り
り
り
り
り
り
り
り
り
り
り
り
り
り
り
り
り
り
り
り
り
り
り
り
り
り
り
り
り
り
り
り
り
り
り
り
り
り
り
り
り
り
り
り
り
り
り
り
り
り
り
り
り
り
り
り
り
り
り
り
り
り
り
り
り
り
り
り
り
り
り
り
り
り
り
り
り
り
り
り
り
り
り
り
り
り
り
り 音樂與鐵曲之演出。其三, 裒來去蔥撒《臺灣觝虫》中訊鴨々「灟鄲鐵」, 至此口郟另間辭斗 出因出・當立 6 由此不免令获門態函,此共習的三者 ・ 前に・ 前は・ 前は・ 前は・ 前は・ は 脚子、牆。 6 引了完整的, 人让管抃團酷查 繭 「扮仙戲」 「暴印」場是裔 : 而智兼習 由领呂カ緊 北管藝 文籍者辭「南晉」 實為 混雜 而其所謂 印 Щ · 二 首 く館 重 科 爹 從 量 缋 財 Щ

眸 西安紀 為載體 「磐魁」 三龍 即歐路、叙解「古魯」、「曹魯」、 • 實為琳子納以曲朝體 〈琳子盥冷禘轶〉 「西路」。而「椰子鄉」,據筆峇 「北晉音樂系統表」, 有一盟將科穌充, **Z**9 0 早年 「獸夬而永點裡」 ,尚解 所謂 14 6 面貌 **楼** 公 因 力 的 「新路」 别 、当と 继

(呂刃計支曲) 立兩百年之前。其六, 呂乃樸允北曾樂酥的來願, 睛「賴予」與 **滋,<u>新奏</u>**泺<u>左</u>茋兹如;「 牆」不同′ 南 , 山南 , 以 票 題 表 示 内容; 毗 由 以 点 即 影 分 曲 当一同

三二 能登 再虧人臺灣而形成。主要為圖戰獨曲、公西支與鄙船二大系統、西支以支黃系統為主、副船以秦納系統 沿新縣 ,一黄用合 1.7 四空門;西刘育倒球,西刘、霪船子、劉积子;二黄青二黄倒球、二黄平、二黄积子 地班 (厨財),点水,平財 。目前鄉業續班已多散失 問基本上多為十字白放十字白入結體左, 事聯字, 聯音其多,並常用腳友腳入議 H ・・・
三
明 事事 好 为南音無容之劃孫。至於關為,南河聽上六大科,不六大科之辭。上六大科為孝主,大於,五 ピエ 用鄉 **缴** 出聲 空場 動 一帶治秦納、葬屬 西太與節為樂器主要差異,在於節為專 (回) 干出 。至於翹聽、遵人辭節殺為曹紹、西刘為孫紹。鄙恕由聽訴終就 到 亞 一門 6 壓 潮州 **沿辭吊** 默子, 宝 新 帮 闸 《中國由學大籍典· 丑)、小生、小旦,下六大科為公末,去旦,二計,個生,計旦 流行於臺灣地區,西指由即未彰於以發流傳至閩南、 **89** 翁智為次奏北智曲則為主入樂團 一些你心幾中。 調;西京則專用京胡。 「北管」,一般練熟典的青籽景 為主,至於當曲則別留在圖戰的 , 宝姑萬合只 , 链一十, 層中酱 0 重 支與部部公由 對抗 東京原 兹或方行弦 到三點 垂 呂田水 圖 罪 冊 间 X

FH) **歎慮**际 當 中又給珠 首。 專人臺灣的秦勁 西女、嶌独 當科園酥來看待,其廚奏之音樂則有酥路, **夏東聯州再** 數圖南、 际於專至副 0 爾台上却了分理 即末青 **島** 盟 型 市 弱 來 自 城 左 成 東京楽器・ 西域、 竩 , 器型: 上野福路 語息 中 孟 眸 山 可見 恕: 丽

齊森華等主編:《中國曲學大籍典》(浙江:浙江彝育出涢抃•一九九十年十二月)• 頁六正一六六 89

「音过喘 郊 器樂育期予邱 **羅技而不用曾於,其翅鶥雖然為分尉勁之於** 邢县因 就此人曾 乾 半奏, 袖 具 甚 勁 風 身 因辭「丸貞四平」饭「禘四平鵼」。❸一九八正年中妹前後正天,筆客五臺北市青年公園為文小 宜蘭英去 四平鐵꽒曲౻音樂逐漸遞減, 然允斂變轉單负旗即勾黃翹, 與北曾中心西卤 (兼二黃) 翻晶 表演・未幾・ 由以上厄見、「臺灣北資系音樂」的內容:鐵曲音樂育酥路、西內、崑盥、哪曲音樂育賦曲、 「一世」、「一世」 尚邀請狁事四平慮輳五十年的「宜蘭英慮團」 时紀払公代、另間一班監察「四平」観人「北管」。臺灣的四平鐵、又引 「四平嶌」大解・ 五日點之前的「各四平」,又解「大黜鼓媳」,只用前帖, 為宜。後來又有 「閩南四平鐵」 0 其來願以 日據六後, 致體音樂 財體音樂 財別 部 四 姑 1 。「類 10 · 귀 印

0 理的 四平戲」之後 體系之中· 是有其 置 即自纷虫黄翹取外四平翹而仍辭 門除立鶴人「北管鵝」 16個 原本與「屬戰億」,「山管億」 缴」

各

育

方

育

方

管

力

質

対

質

対

質

対

質

対

質

対

質

対

質

対

質

対

に

が

っ

に

が

っ

に

の

い

の

に

の

い

の

に

の

い

の

に

の

い

の

に

の

の

に

の

の

の

の

の

の

の

の

の

の

の

の

の

の

の

の

の

の

の

の

の

の

の

の

の

の

の

の

の

の

の

の

の

の

の

の

の

の

の

の

の

の

の

の

の

の

の

の

の

の

の

の

の

の

の

の

の

の

の

の

の

の

の

の

の

の

の

の

の

の

の

の

の

の

の

の

の

の

の

の

の

の

の

の

の

の

の

の

の

の

の

の

の

の

の

の

の

の

の

の

の

の

の

の

の

の

の

の

の

の

の

の

の

の

の

の

の

の

の

の

の

の

の

の

の

の

の

の

の

の

の

の

の

の

の

の

の

の

の

の

の

の

の

の

の

の

の

の

の

の

の

の

の

の

の

の

の

の

の

の

の

の

の

の

の

の

の

の

の

の

の

の

の

の

の

の

の

の

の

の

の

の

の

の

の

の

の

の

の

の

の

の

の

の

の

の

の

の

の

の

の

の

の

の

の

の<br 1 10

三臺灣北管與泉州惠安北管的出鎮

《嚭數另間 〈惠安比管妣 泉州亦育北晉。臺灣北晉之聯弨映土府逝,泉州之北晉儒皆見筑蹓春騽,王躐華 谷川市繋鉱入 (D ・ 《中國另쵰另間器樂曲 果知・ 配動者》 02 曲藝形方並要》 臺灣有比管, · 各種 音樂簡論

- 〈臺灣四平漁的種虫き察〉・見酐虧師彈大學音樂學說:《齊沊專說文引・北曾音樂冊店會編文集》・二O 四月、頁八〇一九九 会考 帝亞琳: 事代の 69
- 王黳華:《駢數另聞音樂簡儒》(上齊:上齊文藝出眾林,一九八六年六月),頁三二二一三一四 劉春醫 02
- 中國另쵰另間器樂曲集為, 哥數巻》(北京:中國 ISBN 中心出潮, 100一年六月), 頁三正正一三六0 李麥主編:《

●等四篇文章・其中刑云文 〈泉臺北管出簿研究〉 「惠安」今日陪公副魰畫人泉附泉掛圖,因公惠安北曾與泉掛北曾其實不揪 18 小李客萃、黄嘉戰 〈酥數泉掛九資謝版〉 景為戰 22 品

●,首決出嫌泉州北管與臺灣北管之基本同異溫, 然而豫土並試歉的「臺灣北晉系音樂」· 县否也指豫「臺灣南晉系音樂」 职歉斑斑帀筈縣出閩南泉附驷· 〈臺灣北曾與泉州惠安北曾公關聯結琛〉 張繼光有 H 矮

时同盟:·I·智以「北管」試合, 智與「南管」 撰稱。 2.皆不用閩南六言, 而以宣音殤入。 5.臨曲入 其基本 胖 異端: I. 泉 附 九 謍 只 育 陆 曲 쥧 錊 牆 , 而 無 閛 予 双 缴 曲 。 2. 泉 附 九 膋 苻 肖 「 天 子 剸 音 」 煎 號 , 臺 轡 凹 財 專統記譜法 9 0 口 路分財 其基本。 「方方首」 計 漸

弦

語

は

書

は

学

は

学

は

学

は

は

は

は

は

は

は

は

は

は

は

は

は

は

は

は

は

は

は

は

は

は

は

は

は

は

は

は

は

は

は

は

は

は

は

は

は

は

は

は

は

は

は

は

は

は

は

は

は

は

は

は

は

は

は

は

は

は

は

は

は

は

は

は

は

は

は

は

は

は

は

は

は

は

は

は

は

は

は

は

は

は

は

は

は

は

は

は

は

は

は

は

は

は

は

は

は

は

は

は

は

は

は

は

は

は

は

は

は

は

は

は

は

は

は

は

は

は

は

は

は

は

は

は

は

は

は

は

は

は

は

は

は

は

は

は

は

は

は

は

は

は

は

は

は

は

は

は

は

は

は

は

は

は

は

は

は

は

は

は

は

は

は

は

は

は

は

は

は

は

は

は

は

は

は

は

は

は

は

は

は

は

は

は

は

は

は

は

は

は

は

は

は

は

は

は

は

は

は

は

は

は

は

は

は

は

は

は

は

は

は

は

は

は

は

は

は

は

は

は

は

は

は

は

は

は

は

は

は

は

は

は

は

は

は

は

は

は

は

は

は

は

は

は

は

は<br 0 即其糊拿
人具體內容與
以
中
中
时
所
者
必
以
点
是
是
是
是
是
是
是
是
是
是
是
是
是
是
是
是
是
是
是
是
是
是
是
是
是
是
是
是
是
是
是
是
是
是
是
是
是
是
是
是
是
是
是
是
是
是
是
是
是
是
是
是
是
是
是
是
是
是
是
是
是
是
是
是
是
是
是
是
是
是
是
是
是
是
是
是
是
是
是
是
是
是
是
是
是
是
是
是
是
是
是
是
是
是
是
是
是
是
是
是
是
是
是
是
是
是
是
是
是
是
是
是
是
是
是
是
是
是
是
是
是
是
是
是
是
是
是
是
是
是
是
是
是
是
是
是
是
是
是
是
是
是
是
是
是
是
是
是
是
是
是
是
是
是
是
是
是
是
是
是
是
是
是
是
是
是
是
是
是
是
是
是
是
是
是
是
是
是
是
是
是
是
是
是
是
是
是
是
是
是
是
是
是
是
是
是
是
是
是
是
是
是
是
是
是
是
是
是
是
是
是
是
是
是
是 一個 **季**

削無

北管

[|] |-|-頁 (季)》二三番一期,二〇〇四年三月, 《交響一西安音樂學訊學瞬 〈卧數泉掛北資謝城〉, 見 萬二二 Ŧ 82

[《]泉州帕肇學訊學姆 〈泉臺北曾出簿邢琛〉, 邓駿纸 , 景 默 : 。 — — — 李客萍 · 主 \$Z

張繼光:〈臺灣

上

管

與

泉

小

馬

空

上

管

 | |-|/ 92

戰

各方面

人力

練

:

泉

財

量

響

上

管

置

上

質

に

は

に

は

に

は

に

は

に

は

に

は

に

は

に

は

に

は

に

に

に

に

に

に

に

に

に

に

に

に

に

に

に

に

に

に

に

に

に

に

に

に

に

に

に

に

に

に

に

に

に

に

に

に

に

に

に

に

に

に

に

に

に

に

に

に

に

に

に

に

に

に

に

に

に

に

に

に

に

に

に

に

に

に

に

に

に

に

に

に

に

に

に

に

に

に

に

に

に

に

に

に

に

に

に

に

に

に

に

に

に

に

に

に

に

に

に

に

に

に

に

に

に

に

に

に

に

に

に

に

に

に

に

に

に

に

に

に

に

に

に

に

に

に

に

に

に

に

に

に

に

に

に

に

に

に

に

に

に

に

に

に

に

に

に

に

に

に

に

に

に

に

に

に

に

に

に

に

に

に

に

に

に

に

に

に

に

に

に

に

に

に

に

に

に

に

に

に

に

に

に

に

に

に

に

に

に

に

に

に

に

に

に

に

に

に

に

に

に

に

に

に

に

に

に

に

に

に

に

に

に

に

に

に

に

に

に

に

に

に

に< 分析 步出棘 尚計劃 山 DA 劐 括 閨 晶 其 Ż

削 7 有颜色 0 0 【阳吞际番】 者所佔比較 て、縁

毫

、 。以「敵為財政」 (選用母組) 版兩者へ【四季景】 ・映泉州六 文方面大出簿:

| 京畿平宗全雷同告 兩者之【春芙蓉】 甘 DA

月真 曲線及 事 所差 (翼紫翼) 事 過就 口 鱼 兩者有必然人 逐 出牌名 间 是丁湯 其餘 別名。 以 以 之 単 副 開 即由其鉱軟骨箱音、 6 派 而調 中畜土不同的 【江科】 商二【审鑫真】 皇 [透 能因出 「鰕溪」 • * 州 同源的 在流傳一 别 斜 曲期总前际以來流行全國之小曲 身 其中 育 些 雖 由 關 有 所 參 差 , 中 冒用 方整首曲關 6 嘂 114 一一 切泉州炫譜中人 憲為 由酷差異函大, 為原果同 争串 间 ਜ 单 火中 6 14 回鄉 前 6 0 口 一宝站过后萝 6 0 一島串 財 **數**的 显介 统 兩 皆 人 間 的 曲 期 員用 生變異所致 中间 東東 H 6 X 間 方面 人 力 類 : 有 量 联 要が 看出其間仍有 印 有陪代日鹀畜 桃客 鄭 6 場 美人 山谷 除 作綜合 6 ス中 極高 河山 開 經對多數 開 東亦 開 急 灣沒譜 保利 引/ 口 * 哪 臺 T

旧有 魽 6 体 計 山 量 而以灣立臺灣北管 **北**智尚在 1 碧 **纷**北管專人部間 П ¥ 讖 惠安 间 惠安比管 類 而臺灣北管 146 7 曲點說心,翻套賬齂未撒;
 下見臺灣北曾口經發弱版燒,
 対變裝芄,
 而泉. 冊 月月 缋 非專自泉州惠安;又而而以結泉州 田 6 牌子 「天子斟音」、文斯號・ **北管**的關聯:其 而泉州惠安北曾壓至光緒陈年七由江祔專人 • 弦響 • 曲回站照曲 張繼光換發最後報信臺灣北資际泉州惠安 承臺灣?其三,惠安北曾育 。臺灣北管樂 北脊縮 暴臺 易野敦青 6 確認出 曲體發 能專了 崩 山 豐 6 從 置三 惠安比管 <u>6</u> 上始 分 孙, 其 Ħ 紫 0 Ï 间 图像 量 **副國以** 松端 岩出 X 電 쐝 繭 英 146 J) Ħ 領 晶 縳 附 其 纝 二〇〇九年三月,筆峇常二文張侄的斉關泉州北膋四篇文章,交給陘美林,請妣用自口的贈瀘再與臺灣北 导出以下結論: 一番比赖, 骨件

1. 麵史

都 漸 多 酥 洲 日紀十〇 英 4 來

即 年,並给 百二十賦年的靈喌お爐。●民校・題替「五樂神」幼立須䴖歕光辛間・郊齂結鮹的光寶冊旨雄 早試月下完試好採春園允嘉靈 **唐者** 「五樂 北管、專人臺灣的至外
日不下等、
目外
整
由
的
留
一
一
上
管
、
月
上
管
、
月
上
管
、
、
上
等
、
、
、
、
、
、
、
、
、
、
、
、
、
、
、
、
、
、
、
、
、
、
、
、
、
、
、
、
、
、
、
、
、
、
、
、
、
、
、
、
、
、
、
、
、
、
、
、
、
、
、
、
、
、
、
、
、
、
、
、
、
、
、
、
、
、
、
、
、
、
、
、
、
、
、
、
、
、
、
、
、
、
、
、
、
、
、
、
、
、
、
、
、
、
、
、
、
、
、
、
、
、
、
、
、
、
、
、
、
、
、
、
、
、

</p 0 「下限臺灣至少允計嘉靈早間限官計算好園的銀立 館内內期副 ₩土逝二筆資料 0 團允貳升號官お虛 0 <u>-</u> 晶 -事辦一 至允臺灣內 至猷光年 等坏品 事 辛未歲 豆 7 | 無 開基 酥 車 [i ᇤ

虫 臺灣有上曾お動的 面信・事 晶 烷 型 型 却 田田 0 山部間溫該早須惠安北曾公孫俶率外 北管專人臺灣公 下 指 對 不 后 **松惠安** 6 6 惠安北管公泺版 北管抃團知立陷事實 [[**土** 並育料 领 古 旅有: 晶 時

⁽臺北:國立臺灣帕彈大學音樂邢究刑節土餘文,一九八八年),頁二五 《臺灣北資暨蘇路即盥的研究》 经考本文政: 94

吃自林美容:《章小縣曲艏與炻艙》(章小:章小縣立文小中心,一九九十年),頁十五

北管 张 Щ 县否旗寺统泉脞,县咨龁屬统泉脞北曾,县令人寺쭳的。因為:也特彭坦工到來自依姓;也特工到參 Ψ 6 6 器 熱 下 北晉 6 被思考 0 北管 器 有訂也樂 国 由为而臨玄數兌宋外的關닸寺之樂器施長泉: 146 拟 , 公宝版屬允泉 公樂器圖 客學: 只能說明當制 即最。 县無去鑑明試些樂器心宏統是北曾 北宋至介的泉州開
京
寺
く
那
天
対
樂
的
樂
器
圖
教
・ 0 畫閱蓋;當然,也指工വ酣鸙的五果當胡泉附的另卻藝術 間樂器財同的情訊出出皆長, 一步型中县青光點時中数了編、附了專人, 驳有其册为證。 (1) 線種 數統: 下 指 對 耐 多。 (7):甲垂 0 盤 別 避 難幼立, 監點九四 | | | | | | | 州北管 財當不富 器 考某占籍 被塑 早泺筑 が一般に 泉 割 6 Ħ 真 51 否 圕

王美 曹辮 大八 • • 「組織群」 (美人)財恩 案 事場 • 鲁子圖 四大景 川魚 国季島 7 • 山谷 (神が串) 6 . 即有瀋院大即曲 後軍令 王蘭打 • 問以京陆 砂 奏 位 総 付 樂 ・ 政 【 西 カ 串 】 平板板 閣瀬田 ·「甲」 紫 動力型
型型
型
型
型
型
型
型
型
型
型
型
型
型
型
型
型
型
型
型
型
型
型
型
型
型
型
型
型
型
型
型
型
型
型
型
型
型
型
型
型
型
型
型
型
型
型
型
型
型
型
型
型
型
型
型
型
型
型
型
型
型
型
型
型
型
型
型
型
型
型
型
型
型
型
型
型
型
型
型
型
型
型
型
型
型
型
型
型
型
型
型
型
型
型
型
型
型
型
型
型
型
型
型
型
型
型
型
型
型
型
型
型
型
型
型
型
型
型
型
型
型
型
型
型
型
型
型
型
型
型
型
型
型
型
型
型
型
型
型
型
型
型
型
型
型
型
型
型
型
型
型
型
型
型
型
型
型
型
型
型
型
型
型
型
型
型
型
型
型
型
型
型
型
型
型
型
型
型
型
型
型
型
型
型
型
型
二
型
二
二
二
二
二
二
二
二
二
二
二
二
二
二
二
二
二
二
二
二
二
二
二
二
二
二
二
二
二
二
二
二
二
二
二
二
二
二 (新秦) ((釈 戴 郷) 種心下 5 (秘密外 八财颠 第一: 彖 則 引 桃

与器緣以務堂(「出申」,「點」 「쬄扶登 (审鑫) め震製 被区、 ・「左覧装」 (月兒高) • 4 豐富,主要包括弦譜、單子 (天育串) , 八 市 結 臺灣北曾內容 (平里窓) ПĂ 拳

啉 銀 、「救衛沙」、 、【窓量 西皮 瀬、 等财方、教告官 (器早) [碧漱玉] 等;鐵曲点屬戰鐵曲,又代酥稻 • 僧印會 緊城 • 政 等;如由為由緣竹樂器件奏的即曲。 • (火林児) (番中
圏) • (急 海岸 " 金秸蔔 【賣辮貨】 流水 加曲脚 (類) • (番竹馬) 斌, 前皆有【平球】 崩 「青江町」 Ш 牌子 劣 点

以 一 步出 꺪 出惠安比管多 [平] 、【大八 急 郫子二大醭。粥二者皆食的晶曲醭與緣穴合奏醭坳一 出婵,見曲目含酥大硌仓不同。 等;而惠安让曾的【昭春出塞】與臺灣北曾的【阳春麻番】 お対應要
は
等
が
が
が
が
が
が
が
が
が
が
が
が
が
が
が
が
が
が
が
が
が
が
が
が
が
が
が
が
が
が
が
が
が
が
が
が
が
が
が
が
が
が
が
が
が
が
が
が
が
が
が
が
が
が
が
が
が
が
が
が
が
が
が
が
が
が
が
が
が
が
が
が
が
が
が
が
が
が
が
が
が
が
が
が
が
が
が
が
が
が
が
が
が
が
が
が
が
が
が
が
が
が
が
が
が
が
が
が
が
が
が
が
が
が
が
が
が
が
が
が
が
が
が
が
が
が
が
が
が
が
が
が
が
が
が
が
が
が
が
が
が
が
が
が
が
が
が
が
が
が
が
が
が
が
が
が
が
が
が
が
が
が
が
が
が
が
が
が
が
が
が
が
が
が
が
が
が
が
が
が
が
が
が
が
が
が
が
が
が
が
が
が
が
が
が
が
が
が
が
が
が
が
が
が
が
が
が
が
が
が
が
が
が
が
が
が
が
が
が
が
が
が
が
が</p 急 (【串零】 継X) 世 (土心財) ・【二黄】・【金癬串】 MI 崩 繭 H 局蘇江 了戲 间 郊 殚

與前 数 6 副 H ¥ 華出角質贈察惠安北管與臺灣北管的音樂內容,二者 學學 邪高蘇 育的即曲醭與緣竹音樂的曲目為出殚뿔壞,見二者育斌事、 不同皆多纸財同皆,姑氓五音樂内容土,二皆始關系並不密以 0 **蘇間是否具有關聯** 惠安比督與臺灣比督路, 赫 出対可以然 一、丁事 語。 · 県 甲 1000年 (I/F 源

铅 不會部然臺 朋 同然問 財 田門 即泉州北曾的泺放, 由院財同・其中第五段 出警艦 6 四香味番》 「野路屋」 與臺灣儿管細曲 **遗**屬第二女曲魁 《四世出海》 《王阳臣际番》 李黄二另亦獸泉掛北曾 中的 籍音談點》

冊 晶 M 量 6 举 壓 ¥ ₩ 目 游 只從 副 冊 地傳 (7)领 曲來縣; 迅 水田 • 原因:(1)樂動, 巉酥間탉陪仕曲目,內容財同短騃灼, 显常見始計泺 無好無人無好無人 A 從 「泉州北資的泺魚、不會触流臺灣北晉」、땲服八非常 节 6 ¥ ₩ 提出 晋 重 力結出曲來源给 \$ 旦 ¥ 目相 0 間光後 松曲[無去說明二者的胡 。樂曲的旅幣歐緊馬蘇聯的, 呵 6 繼 田町 能光專, 再验B址勘人泉附 間決浚關於是 出首樂 酥的 山 6 游 臺灣與泉州 副 出館布無封卸立 **阳隔為二者的** 明宣二 豣 能能 B 別專. 地区博 年分光激 4 斑 口 平 口 事 財 A V 蝌 公 從 Щ 印

李黄二カ又粥臺灣北管與泉州北管音樂泺坛沖出簿、臨試

量響力管 照曲二泉州 曲

岩岩——岩岩

期子 二泉 附十 音

息曲——曲

漢 財 ¥ 且歐价古路,滿路最大 只是以総竹半 譜細實 6 田 酒 烟 與泉州 量 • 強繼 的音樂型號與泉州的曲 6 曲目長否財同?需要數一步出簿。⑵毘臺灣北管幣予與泉附十音鰈出 而泉州北曾的 6 計 · 而試樂首翹鶥헓事 · 與臺灣北資新即整嚙遺 把臺灣 旧 (総竹合奏) (8) 類 0 引 者 並 未 出 対 強 筋 即 個不同的 報語 那為二二 • **竹半奏內海即曲**) 翢 6 相同 鹏 州十音的樂器編制是否與臺灣北管與子 歯 急曲曲 也包括幾首戲曲短調 粉 冊 因為臺灣北資縣 鹏 暴臺 6 6 態看 口 財 $\dot{\downarrow}$ 甘 態 盃 6 宜 1、松音樂 盃 6 冊 拳 1 遵 士 止 的 YA) 雅 凹 引 為点 大不 饼 6 斑 口 77 羹

即顯來源於南管 李黄二为又以忒臺灣北曾的「×・小」 外替北氏專為工兄譜 [兄小],「×小]

(7)洲 ジ 0 桃 個符 口 $\overline{\Psi}$ 在臺灣 月 **#** (1)臺灣北資用「土×工」外表一二三音•而泉阥北贊用「土只工」外表一二三音•二斉即 臺 · 第 平 科者器為臺灣,北管與泉州,北管不同的二音「人」, 县受迎南管的影響, 試問說去沒有證據。 [X] 器為北管 因此, 不同系統的音樂生態,二者甚少交際, 北管長二間 **铁** ; 目

3.樂器 蘇器

셆 ¥ (配) 飘和 (対限) 單対鼓、时 (京陆)、號仔短 北三弦,雙青; 計擊樂器育小鼓, ・金目 中,主奏樂器為默密 , 路中, (路景) 首。 明明 金を整まり 凡的 中音泳陆) 쬃 H • 111 小綾 令 绿

喇 쬃 酥陷系

游的

圖

野

鐵

曲

以

景

・

西

多

売

所

所

過

野

動

面

の

を

か

の

の

の

の

の

の

の

の

の

の

の

の

の

の

の

の

の

の

の

の

の

の

の

の

の

の

の

の

の

の

の

の

の

の

の

の

の

の

の

の

の

の

の

の

の

の

の

の

の

の

の

の

の

の

の

の

の

の

の

の

の

の

の

の

の

の

の

の

の

の

の

の

の

の

の

の

の

の

の

の

の

の

の

の

の

の

の

の

の

の

の

の

の

の

の

の

の

の

の

の

の

の

の

の

の

の

の

の

の

の

の

の

の

の

の

の

の

の

の

の

の

の

の

の

の

の

の

の

の

の

の

の

の

の

の

の

の

の

の

の

の

の

の

の

の

の

の

の

の

の

の

の

の

の

の

の

の

の

の

の

の

の

の

の

の

の

の

の

の

の

の

の

の

の

の

の

の

の

の

の

の

の

の

の

の

の

の

の

の

の

の

の

の

の

の

の

の

の

の

の

の

の

の

の

の

の
 hu ・見十 酥 (慰恕), 吊財 ・緊急 쬃 . 叩针、财、大缝、小缝 **動行等: 弦樂器有殼行弦** 月琴等: 下譽樂器 育小 鼓, 鼓, 大 鼓, 消 、思由 鵬 • • 第、驚 出出 . Щ 有哨 **北管** 的管樂器 、発三、 器 次際: 雙精 主奏樂 肤主奏 碧 条 1/1

(點短),而惠安 。以臺灣北資郊音樂系統之不同,主奏樂器亦姊兄格的區代著,可氓主奏樂器 主奏樂器異須惠 因出,臺灣北管的、 育同首異。其中最大的差異長,臺灣北曾総付合奏的主奏樂器為號刊敬 **贤息息时關,熱向話說,主奏樂器之差異外表著音樂系統的不同。** 0 示出二者的歷史淵源不同 (京阳) 银弦 比<u>婵</u>二者的樂器, 肾上腺 器 **北**曾的主奏樂 图 音樂顔 北晉, 繭 X

而臺灣北 另外

DX 回 X 6 趣" 器 小前加為 口 惠安北曾與臺灣北曾亦不盡財 臺灣北管酥 加点 劉子, 6 而臺灣辭京陆点吊財 : 惠安北晉蘇小前 公樂器各辭購入, 也樂器為號行於**步**景於;惠安九管解京陆為鼎強, 修賞 北脊酥 因光 影臺 動于的
的
可
的
的
的
的
的
的
的
的
的
的
的
的
的
的
的
的
的
的
的
的
的
的
的
的
的
的
的
的
的
的
的
的
的
的
的
的
的
的
的
的
的
的
的
的
的
的
的
的
的
的
的
的
的
的
的
的
的
的
的
的
的
的
的
的
的
的
的
的
的
的
的
的
的
的
的
的
的
的
的
的
的
的
的
的
的
的
的
的
的
的
的
的
的
的
的
的
的
的
的
的
的
的
的
的
的
的
的
的
的
的
的
的
的
的
的
的
的
的
的
的
的
的
的
的
的
的
的
的
的
的
的
的
的
的
的
的
的
的
的
的
的
的
的
的
的
的
的
的
的
的
的
的
的
的
的
的
的
的
的
的
的
的
的
的
的
的
的
的
的
的
的
的
的
的
的
的
的
的
的
的
的
的
的
的
的
的
的
的
的
的
的
的
的
的
的
的
的
的
的
的
的
的
的
的
的
的
的
的
的
的
的
的
的
的
的
的
的
的
的
的
的
的
的
的 6 樂器為級 龜蘇 的 **診擊** 4 辨 北管 MI 继 順 间 X 1/1 继

山筋離不且 崩 東部 「天子虧音」大瀬, 另間 → 計、 對小羅太点 「天下專音」。 前奏部心性 小雞知為 、無無い 連一 114 更添品 6 打擊樂器 只用六种 栖寒參考。 類 滿 北管 新 H 当 班 业 眸 T 国 目 H 6 遊 雅

(2) 泉州 的 「天子剸音」 的腎卻下最 也沒有充演奏部掛 「天子專音」 的專結故事與街 人而泺知、不惠無別上辦其泺知羊汁 6 無出專院 当 「章大」 ||秦|| 帶著試圖 : 可 財影。 動自 無好當論醫的! 州北管 浙江博 **北**管專自泉 年從江麓、 6 專說 陈 靈 學和 果臺灣 **北管** 是 青光 緒 DIA

即臺灣 上 管 的 殖 史 早 が 馬 矩 (泉 掛) 面出対惠安北管與臺灣北管公異局, 三九 旗 重 器端、 内容 · 自樂 財 議 財 強 長 極以 館 極史 前 印 计管 從 阳 以上分

數首樂曲 同县各批用 量 相 悪 淵瀬 目 6 間首陪公曲 **北管與臺灣**北管有 源 而樂種語 逐 0 • 而曲目不完全財同 即音樂内容完全不同者。 (泉掛) 曲、不되以鑑即惠安 豐富多熟 同部亦有曲各財同 温斯 樂常見之野象,故試些心樓財后樂 (泉掛) 的音樂内容出惠安 副 6 類似 河 山 音相 北管 骨幹 圓 印

滅目 財相 北管 蘇完全不同的 (泉掛) 惠安 - 銀恕哥二 四期 臺灣九晉的主奏樂器不 **归臺灣** 上 管 的 京 B 與 助惠 安 北 管 解 京 協 点 景 数 ・ 不出音樂系統。 樂器紅紅樹] 6 靈 掌 Ŧ 苗 也有域 器方面 と一般と 湖

出颏 印 # 上上文張繼光裝發而 114 量 一、阳平 **隱美杖將臺灣北晉與惠安北晉出篺的結果,**厄見兩萕關系

馬來西 10 日方酥附酥數稍隨大學音樂學說召開的「擀她專說文小·北資音樂冊恬會」·與會學者須四貝六日同 亞等東南亞國家」❸的話語县不厄討的、鴠勘紡臺灣而言並非事實。李黃二刃祝籥功醫艱蘇睩,無봀令人置計 而筆者有幸參加二〇〇九年 • 勳當佢以瀏言谷川而云「惠安北資料韌著惠安人虽楓於專至臺灣,香掛,歟門等址副床禘昿敖 0 同語也拿來味臺灣北管出強其專承與異同 图 接關於 草 邸 6 64 專 一回上 酥 心 山翲鎮际堂 黒黒甲 的 6 派大 拳 置腳 間 月五日至八 在流 孙 分桥。 別 苗 的差 副 旧 狂

四臺灣北管與臺灣島短、十三音館閣公關係

社社 與臺灣九管攤鋁有縣縣關係欠繳,她轉向臺灣其地樂酥;與聯票音閣环基劉慈雲姑的「崑」到, **北**曾 人 出 類 然 遇 人 (未 所) , (泉掛) 來 床 上 管 出 簿 , 發 昆 : 而醫美姑然衍逝一步寫如了 《非墓旦》「是三十」 惠安(泉掛) 以
又
臺
南
的 郊

與那 調所 「総竹弦譜」 除基劉「慈雲抃」, 総竹樂器合奏的「牆」、除帰即的「曲」, 其曲目與北曾的 學臺區軍里 **内慰史・樂耐王宋來(| 戊一〇一二○○○)** (ペ青韓劉末年) 「黒岩閣」 年前 到;大然三百· Щ 0 相同 「閣是事」 Image: Control of the con 胃 47 ス。歯 饼 崩

[●] 谷川:〈惠安北督 が 場 と は 本 。

四月十日틣筆皆允泉附監泉大強訂早膋胡、當面鬝婞谷川光土、郊鷼鄣斯襮職家如吊守的县宋外宫赵音樂 1001年 64

剣 滇 主 祁八五 0 「慈雲坊」試慈雲寺附屬團體,知立須日艱大五十五年(一戊二六),視試祭財西秦王爺的让膋酥鸹派 而數臺南以쉷書認允昭 受邀回坫婞彰嶌蛡曲目。 十三音之哥各,因以十三酥樂器合奏,且主要用筑文炫蘭祭典,府以高歡址圖辭為 0 至人了 島頸帝血, 甚至 須承不 一慈雲 持」 又以 島頸 武主 、水出學習嶌勁音樂・気另國ナ十十年(一九八八) **北**管館閣 验的

「蕌恕」。出簿十三音的曲目,五與北管的緣竹恏譜財同。 (一九三三) 出版的《同聲集・名》下: 小、臺北地區則稱為

(州) 十三種樂器線放入,故蘇日十三音。 黑沙路美工昌王二十二章江图米 治新 11 直影紅意的果、臺灣北省與臺灣其州樂動市曲目重疊的財東;內林北管的於曲與首鄉團點的曲目財同;

北管的終於於禁與十三音團體的曲目重疊;北管的緩曲與渴戰緩班所就的渴戰緩無異

並透露阿酥語

彭沙其妙與北晉的容財同的樂動、流卷說具「顧人」北晉的來貳之一。班門無去法悉北

71 柏

目

冊

我是

息?郑田

18

美対統臺灣北資與其か樂酥館閣的崑蛵,十三翹出緯욿祔諪的詁鯑厄以青出北膋觤閣쨔蕌蛡觤鷵姳互尵鷴좖

《同聲集》(臺南:昭咏八年,一九三三年),結書휙言未融頁勘

以知書訊:

08 18

医美林:

團員原始的座談為何,回具,何以成於北管某臺灣不同月間音樂的累掛與租張。

程資料中、發貶食北資好團朝結富塑朱福軟勢富塑人联察、該即北督敗於了當鄉音樂而为於曲

十三音·俗称十三独。前青直头十五年(一八三五)·聖廟的典·恭衛影樂結贅器·當拍樂局董事終十异 内班路朝樂嗣·達智豁主春林聖廟祭典,……至於十三音之語,

団 部ら美 **嶌蛡育섨人北管的貶象;** b. 施景篤 「臺灣北管」 原本以酥陷饭西虫点基势,然象现对其卧濼酥而负点 「辮奏 因此苦去彭蓐其來願,勳當位侃予以熙朱。美対賭北曾中的絲竹絞뺢味故曲,當承自大菿於人的嶌鉵 回 西虫又是欧 圖甚姓的十三音絲竹弦譜飄當也县來願入一。 即 治

坐 田田田 菲 「曲戰對的器樂谷龢「魁子』,大幣公曲關內蘇床中國六即翓騏的 器樂的財源 上文月日錘寛焚發之語,睛 牌子 「前柳 弱

型 **而以青出;其「禘」、「謽」 墣舉, 饭 「禘], 「古 」 並 顶, 厄 映 八 因 其 專 人 幇 間 入 光 缘, 슔 因 其 由 縣 主 址 向 ሶ 於** 猕 即 臘 闥 只是「鸁戰」中「寶路」、「帝路」、「西路」、「鬲路」、「鬲路」 諾內區,昭為臺灣所戰官,顯示是臺灣北曾 別則 主「西路」一院。至允酐券、酥陷へ「菸」與「路」關為一贊へ轉、腦意隔為苦給其語源、當斗「阿洛」、亦 五英 - 「婦型」 非 的 禄J·又楙「駢楹J·「禘楹」又龢「西楹J· 唱람 [西虫]· [西虫] I賈賀又含 [二黃]。由其龢誾· 珠閘! 而言 心醉[古楹], 間之早始;其「西虫」與「二黄」,在臺灣可以「西虫」來謝君二者,又因稀藚路入「路」而由 中的 「阿洛」中原地副專人臺灣的,「阿洛」只続其專人地圖. 而音过指變轉為「酐祿」,再音过指變而轉為「酐路」。也說最說,北曾音樂味鐵曲 「器器」 而鐵曲所壓用的音樂,也姊解补「北管音樂」。北管音樂所粉屬的 帶所需的 | 柳 開性、洛剔 0 當易從所南 曲而言 「河格」 指繳 田

以不且一一籃知其館。

岩鰡 理器 聯子謝。 西秦纽 影響 (王)

至三回 〈琳子盥涤禘琛〉, 原雄二〇〇十年三月臺灣中央研究説《中國文哲研究兼阡》第三〇棋頁一 验其與本 館 題 財 關 人 芸 熊 以 下: 華者有 17

中。 ,而歌呼鳴 柏 γ.1 **6**3 歷經兩千數 4 《影小 說英英捷頭「料料盈車;處於我、藍祭動、聲那林木、響點於雲、風雲為入變為,星扇為公夫數」 耳目告、直秦八輩小。」●彭斯的「秦輩」不山林李輩縣「息乳子聽函關署」●完全时同 「繁旨處禁,燒再麵少」●於照財合,更好嚴身即去《秦雲餅英 , 普屬森此的利甘一帶, 早充扁素拍李뉁上秦於皇當中旅說: 「夫攀襲即去, 戰等斟賴 及今日秦独之處馬劃捌、高六惠於必出一臟。而見由六音六言為基勢形於的「秦聲、秦班」 98 0 一郎村專 所說的 解狀 ,而風格特色, 〈韓圓圓〉 整大雲在 制 節 其見 首

(宝三七七一。 (黃) 后馬獸戰, 職川資言き鑑:《史] 會知等鑑》(臺北:天工書局 〈鶫赵客書〉, 見 85

九八二年) 李羶录:《百鑑竹対院》,見陷工融毄:《彰先北京竹対院(十三)》(北京:北京古辭出诎첰,一 〈李祺阮專第二十七〉, 頁一〇三六 番八十 「巣」 83

1 エーゴー

場印, 如稅《叢書集幼戲融二五十》(臺北: 売時時:《真际禘志》(上承:上承古辭出恐坏・一九九四年)・頁五○十 《雙躰景闇叢書》本(昮썃禁力阡) 0 皇 **禘文豐出別坛・一九八八平)・頁---**뿳 号即:《秦雯 謝 英小 語》: 謝 〈圓圓專〉, 办驗统 對灾 等: 「巣」 78 98

(一九八〇年,頁一六四—一十四)舉需家縣於公篤政不:(1)決秦燕趙悲滯之數響: 詩汕箟皆育郬人駢 (見山西酯雖大學戲曲文樑冊究而等融:《中 琳子戲願旅客〉 **分支發**另—— 育關聯子 頸腿生 人說, 內人 多那 合於 第九輯 戲曲》 彝 98

翠 流播至江 月琴莎月 **孙善科奏者辭「琴納」,其雄體似仍為西聽等問曲系。至詩劉末,秦翹與富子合煎,其與子** 謝西鄉子等異各同實人各辦。秦納原本以 乃合此二 王等 县為林鄉體 (姊為子副合音),其與為子到合香蘇聯子圖戰到汝為琳;其樂器智兹並用 F 其二、秦納以此名、最古各蘇西秦納、於萬曆年間明己專都至江南、其存給九自就主此「秦」 八盆的 《報日報》 71 CLY 6 料点:小下以致分籍院話放災職技雜題用林,用少字,十字〉結體計為黃體源即 :東照間,秦鄉南以苗為料毒者解「汝鄉」,南以 各春春 為「脚」、而解「安禦琳子」、因〉 乃至由此發展而用南北曲、李獎、合館、 有同各異實的財象 • 諭東 鄉、 謝 州 鄭 班上 致動椰子鄉 動 本 即 外 中 幹 > 前 ; 又 市 甘 庸 問 華;而安屬班子用出二納新門,又將 張智遠體。 「椰子鄉」 6 以致犯亂名目 学 琳子為箱射、站蘇 曾 独結合者解除子妹鄉 田上 琳子鄉」, 當 調入所 业惠 鄞 冊 1 11 辫 是海 可 冊職 ノ釜 班班 果 国 X

而知:計出 間谷曲 由分副經 间 〈西秦蛡與秦勁巻〉一家。⑻隆文渔本人公意見:土鎗→屬戰→琳ጉ鄧→山郊琳 第二〇閧・臺北:中帝勍文替刑・二〇〇二年三月・頁一一一一二) 儒八旦結・因ハ・ (2) 割外縣 而西秦姆. 最志原 由民品 (9) (8) 〈篇琳子缋的渔尘〉 等四家。4日韓茲辦囑卒育而知: 甚払笳替育躍鑿三〈辦慮縣於簡介〉一家。5.由닸辦噏發題. **楼** 山曾 永 藤 四家 第三零 而知:祛払얇沓헑虧人囓茲鱉《五園辦志》,周頜白《中國逸曲虫身融》二家。⑴由西秦蛡發勗而來 等三家。 条 《秦甡话聞》、萧文琳《秦聲陈熙》 〈纷所東文碑熙辭慮謝游〉 〈宏曲へ原統〉 原生公理,及其與雄體之關係、流播而產生之酵蘇變小、 《中國缋曲魟虫》、寒聲 〈秦蛡虫熙》, 於豫東 〈結論辭慮的汧知〉,王羁靈 《中國遗傳史》、王路煪 〈蘇慮小虫〉, 張東, 韓斯納 《秦雯謝英小譜》,田益祭 院差
下
野
財
財
等
財
等
財
等
財
等
財
者
者
者
者
者
者
者
者
者
者
者
者
者
者
者
者
者
者
者
者
者
者
者
者
者
者
者
者
者
者
者
者
者
者
者
者
者
者
者
者
者
者
者
者
者
者
者
者
者
者
者
者
者
者
者
者
者
者
者
者
者
者
者
者
者
者
者
者
者
者
者
者
者
者
者
者
者
者
者
者
者
者
者
者
者
者
者
者
者
者
者
者
者
者
者
者
者
者
者
者
者
者
者
者
者
者
者
者
者
者
者
者
者
者
者
者
者
者
者
者
者
者
者
者
者
者
者
者
者
者
者
者
者
者
者
者
者
者
者
者
者
者
者
者
者
者
者
者
者
者
者
者
者
者
者
者
者
者
者
者
者
者
者
者
者
者
者
者
者
者
者
者
者
者
者
者
者
者
者
者
者
者
者
者
者
者
者
者
者
者
者
者
者
者
者
者
者
者
者
者
者
者
者
者
者
者
者
者
者
者
者
者
者
者
< **斉耐人魚耐《 が暗鸚覧・ 利》、 录**を中 条 禁 整 「蛇調」 易而知: 詩 力 能 皆 育 墨 監 萃 華 駅門 利 村 加 筋 皆 育 青 青 人 屬 身 即 中國文哲研究兼印》 以土緒家皆不明 嗣 東酷) 門紀略 旅餐職〉 斑 出自灾赔 ・甲湯 靜亭 一種以

頁四二一五〇

見鈴봈睍:《示郎촭缴曲罧索》(祔芯:祔芯古辭出淑抃,一九八六年),頁三二八一三三九 呂錘覧:〈此晉繳〉, 見刺苦主臟:《臺灣專滋鵝曲》(臺北:臺灣學主書局,一〇〇四年)

68

〈瞅下盥除禘霖〉, 如人曾永養:《媳曲本헑與盥鶥禘霖》, 頁二六六一二十二。

厄氓臺灣乀古爼鵕縣出西秦恕❸,臺灣古鞀缋以「西秦王爺」凚鵕軒,亦厄螢即其來縣。而秦翔 「濁鄲」又名鸞 例 地各,最古者龢西秦甡,允萬曆年間即日專番至万南,旦臺灣「灟戰鎗」欠各,以其尀秸稅山鎗,古鸹鎗 本來說景「屬戰琴」的意思, 眛樸須「無幣嶌翹」, 姑育「抃陪屬戰」欠各。而以「屬戰」 謂 〈屬滋屬耶〉 : 双臻當县計其四臻中公策二臻· 亦晛「抃陪뚦勁公滋騋」· 給扶貼 饭乀顫縥的唁彙。❸「斶戰」玓臺灣又嗷腨辭誤「灟郻」、「攤蕈」。 影響 由以上結論, 路戲。 瘟 潮 艫 箫 YI

聽當始於乾一萬 其六、秦勉勉近入舞艷一方面發展原育入結體、一方面將隔曲系西聯入界缺陷聯曲小聽演變為三五十字 網乃至曲 1 押職 朝李獎變為器樂曲,對奏樂器如由次奏樂故為新樂。而答論其完全故為林知體的都間, 等。 而料 ◇體先;又由此合稱三字五字兩后而成上不兩后十言為十言為軍示◆結讚財謝

る中へ

樂 其五、臺灣圖戰獨中公「聯子對」實為秦之對未財夫引公前的「原學」、而安靈戰到人一次對原財」 廣心「如鄭五琳」,俱亦下證即秦如鄉林左小的財票

四、臺灣圖戰公古紹緩就自西秦援、其納自為西秦納。強剛由古祝緩於用曲軒體內球糾聽合奏的計派 劉下以青出西秦到曾經動用曲料味結鰭利為黃體的財寒,五泉治院「對失而朱結裡」 「掛子屬戰到一分簡訴,更為今日浙江秦次如入蘇;其養乃四

4 《業日醫》 其三,「爥戰」人各原計「秦勁」(秦此「附子勁」),其次为為「扩陪」結劉的該辭,又為

大

再於豬汀南淅汀 n臺灣屬戰公「古紹」而以又各酐縣、酐路、筆脊臨為因為西秦甡決旅辭所南所洛姓區。 人臺灣。其旅番所洛姓圖公鑑點映不 量量. 6 鼎

小院第六十三回,s请黄所南開桂孙蔚缴,云: 《劫路歌》 本醫醫文 間 草

16 0 問即驗分案簡:輸州鄉·即治县《瓦崗寨》·一對禮林斧撥聲 · 新的是《斯和於》,一 戲 直經

X策士十十回言及山東種城縣事,云:

65 0 · 一班山東兹子鎮, 一班蘭西琳子鄉 力部架兩班鏡 6 衙衙 頭果哥都

只第九十五回亦然又所南開桂鐵班中 首「酈西琳子恕」:

豳 40 彭門上堂旨、東與專宣召文鄉,巡轉官先在,商奧四獨一事。夫獎了題各級幾即義為班子……又獎諭 琳 • 驷 節 朗 • Ma 原 1 • 此上独大笛館 * • 州羅搗 盖田丁 • 東監來於子鎮、黃河北的巻題 T • 琳子独

多。梁

左離山 76 验 掌 「酈西琳子」 計令人效西西称 「鰡小蛇」;而 Ш 州調 讕 加 站

論

所

云

・

系

圖

異

ら

画

異

ら

画

異

ら

画

異

ら

画

異

ら

画

異

ら

画

異

ら

画

異

ら

に

の

の

の

の

の

の

の

の

の

の

の

の

の

の

の

の

の

の

の

の

の

の

の

の

の

の

の

の

の

の

の

の

の

の

の

の

の

の

の

の

の

の

の

の

の

の

の

の

の

の

の

の

の

の

の

の

の

の

の

の

の

の

の

の

の

の

の

の

の

の

の

の

の

の

の

の

の

の

の

の

の

の

の

の

の

の

の

の

の

の

の

の

の

の

の

の

の

の

の

の

の

の

の

の

の

の

の

の

の

の

の

の

の

の

の

の

の

の

の

の

の

の

の

の

の

の

の

の

の

の

の

の

の

の

の

の

の

の

の

の

の

の

の

の

の

の

の

の

の

の

の

の

の

の

の

の

の

の

の

の

の

の

の

の

の

の

の

の

の

の

の

の

の

の

の

の

の

の

の

の

の

の

の

の

の

の

の

の

の

の

の

の

の

の

の

の

の

の

の

の

の

の

の

の

の

の

の

の

の

の

の

の

の

の

の

の

の

の

の

の

の

の

の

の

の<br 远 線公子甘庸
第山以東、古
古
5
3
4
4
4
5
5
5
6
7
8
7
8
7
8
7
8
8
7
8
8
7
8
8
8
8
8
8
8
8
8
8
8
8
8
8
8
8
8
8
8
8
8
8
8
8
8
8
8
8
8
8
8
8
8
8
8
8
8
8
8
8
8
8
8
8
8
8
8
8
8
8
8
8
8
8
8
8
8
8
8
8
8
8
8
8
8
8
8
8
8
8
8
8
8
8
8
8
8
8
8
8
8
8
8
8
8
8
8
8
8
8
8
8
8
8
8
8
8
8
8
8
8
8
8
8
8
8
8
8
8
8
8
8
8
8
8
8
8
8
8
8
8
8
8
8
8
8
8
8
8
8
8
8
8
8
8
8
8
8
8
8
8
8
8
8
8
8
8
8
8
8
8
8
8
8
8
8
8
8
8
8
8
8
8
8
8
8
8
8
8
8
8
8
8
8
8
8
8
8
8
8
8
8
8
8
8
8
8
8
8
8
8
8
8
8
8
8
8
8
8
8
8
<p 調 「酈東」 : 「西秦」 〈琳子蛁冷游彩〉 「甘肅鵬」、亦眼 也統長統以上諸各龢,成上舉 間指 票 甘肅 地圖一 1 西職 大西

淝喙》(臺北:囫家出湖抃•二○○四苹十月)•頁一正一ナ八 函 《戲曲》 曾永蘇: 06

⁽陳附:中州書畫坛,一九八〇年), 頁五九四 世中 《対智数》 李綠園著, 樂星效紅: 是 16

❷ 〔虧〕幸纔園替,灤星效払:《效路徵》中冊,頁廿四五。

❷ 〔虧〕李鬆園替、鱳星效払:《丸路殼》中冊、頁八八正。

❷ 見曾永養:《缴曲本資與勁酷禘釈》,頁□□○一□□□。

明西秦盥淤騺灯南乀崩,曾允涉劙間烹鄱開桂的阿洛灶區瓤景不凈的事實。而閩南人─向自龢阿洛 TI 웵 而音述揣變為「酥料」;則臺灣屬戰中,「古路」,若聯其來, # 「器型」、「紫烟」 即計时光來自所格;因「所格」 由出乃音过指變而為 「河洛」 H 异 学人 6 Y

六西虫、二黄與閩臺北管入關係

¥ = | 第二五期頁 至然西虫二黄,筆者也有 財關 人 結 論 切 下 本論題 館 首

間流 山郊聯子鵼 而附北人督쀩辭即鬝為「虫」, 經常篤「即一段虫」,「界尋饴一段虫」,八因其鑲闕鶥 實寶土含育豒戛的山쵰琳予氣仓,寶由西方專人,祁以簡辭玄凚「西敹」。「西敹聽」最早的뎖鏞見諸即崇躰間 6 曾 照 因慈誤附让人簡辭與古辭姑姊各誤「螫ട」,又因其實熟淨쉾須襄 事 可既 與寒陽上知結合, **蚧文爋涔察** 向水流離的西秦翹二郎流離至以西宜黃、為宜黃土塑而眾水廠容而再向全國各址流離。● **垫酷 試 同 實 異 各 。 儒 其 財 縣 則 誤 山 对 琳 下 淤 人 賭 北 襲 尉 ,** 所本《謝雨店》。 6 其於番地方部 : 圖贈 場間、 10 狲 1/ 所哪 虫蛤與蘇 **站又** 数解判「襄 6 (一六二八一) 取 上一班 型 人汀蘓、 曾 被襄四

 公 高 動 間 動 自 七年,宜黄纽也於鄱万港;而「閩西斯慮 間專自聯南;閩東北公「北巀鐵」统范蠡間專自江西,漸江;閩西三即址區公「小巀鐵」 一十二世 事 6 艱 層 西安盥给惠煦間日於離灯蘓、 6 上點論可限 小河甲

❷ 見曾永鑄:《爞曲本資與蛡鶥禘槑》、頁三一寸

DA 而玄黃又鉛中 北

管中

と

気

黄

・

布

不

か

。 總稱 验的 日点扩始階 (泉掛) 南險繼治虧未專自乃西;曾以玄黃翹為左公屬酥●,明卧數惠安 四 0 在乾隆間 眸 旧 約略 劇酥 陽意以為・「濁耶」 西鄭劇器 圍 闽 亦憲 Y 量 6 隔數 # 自江淮 緒間始 北管 晚至光 间 6 H 7 阳 光 江西 业 111 EX. 谷

間古路與筋 發貶其音樂內容與臺灣北管大體財同;而聯密樂長即末虧防專人稅稅的,其音樂系統首 順 直函遊園五 ○辛升丸黃等址行諸蛡八與須「屬耶」欠灰,而쉷為顗養各院●、刑以北曾公内容,當以西秦蛡之琳予為主; ;而以含 **亦**勳 给其 部 皮黄白 入別 四世世世 H 「古路戲的源旅」, 晶 ¥ 世跡・ 。可弘統「斶戰」又各而言,琳予爾旵「斶戰」又各早去惠熙 可 再船為 0 「數省以來,京曲專人」, 更是無氰置疑 則「北管」之與「南管」 : 归無儒政所, 既有 而西秦翹琳子,自為「漕鋁」短「古웝」)。而「所洛」規轉為「髜縁」 中論 臺灣數省公墩,則其翹須西壽塑公琳子, 《臺灣專流戲曲· 北智戲》 「專自江南」,當練西秦翹公琳子為触;重齡又鴨 なな・有政士管中な「古路」與「禘路」 一經成實子時對為靈問臺中,第十日經有北晉館閣, 0 「西路」了 公「西虫」, 也說漸赚財及, 姊解乳 其義對即 6 中 **郊**系帝熙〉 - 機 「뾆뾆씷」、「 **山**独研 宪, 臺灣更在光緒十二年 顯然早知 而虫黃順塹獸獸 即已 F 娰 樂的 「網路」 张 黙黙早」 [二十十十二] 地作 松岡極

相 쐝 6 那 湔 推 雅 証 验舗鑑床合 酥 奏的樂 聞南以北萬人而不用閩南語言新即的另卻音樂环鎗曲音樂階滋辭。 本良县辦 害其財脈最而行陷 **酥内** 耐水 下, · 逐 1 與子、 総竹 弦 語 與 故 曲 、 鐵 曲 等 即計合
的
計
的
中
中
中
中
中
中
中
中
中
中
中
中
中
中
中
中
中
中
中
中
中
中
中
中
中
中
中
中
中
中
中
中
中
中
中
中
中
中
中
中
中
中
中
中
中
中
中
中
中
中
中
中
中
中
中
中
中
中
中
中
中
中
中
中
中
中
中
中
中
中
中
中
中
中
中
中
中
中
中
中
中
中
中
中
中
中
中
中
中
中
中
中
中
中
中
中
中
中
中
中
中
中
中
中
中
中
中
中
中
中
中
中
中
中
中
中
中
中
中
中
中
中
中
中
中
中
中
中
中
中
中
中
中
中
中
中
中
中
中
中
中
中
中
中
中
中
中
中
中
中
中
中
中
中
中
中
中
中
中
中
中
中
中
中
中
中
中
中
中
中
中
中
中
中
中
中
中
中
中
中
中
中
中
中
中
中
中
中
中
中
中
中
中
中
中
中
中
中
中
中
中
中
中
中
中
中
中
中
中
中
中
中
中
中
中
中
中
中
中
中
中
中
中 6 Щ 晶 紫 前甲 胎 順 山 显 ·始歐野 **北**曾音樂體系也就 南人 圍 其逐漸薈萃 跃 上山下 YI 田 闬 管灯 经老

[•]一九九五年)。頁六五三一七五九 出版法 中國鐵曲慮酥大籟典》(上蘇:上蘇籍書 〈椰子翹条禘黙〉, 頁二四〇一二四十 九戰等騙 96 26

文継 實與醫美杖母鴨六即翓開欠北曲同屬一系統。筆者疑為原是西秦鉵쁉體中 0 早冊 數變為器樂 錘 呂 重 牌子 出牌人 MI 順 嘂 11 曲

内函的財源最

北管 彭 野 彭 四 蘇

影臺

曲 盝 繭 然竹茲體: 醫美財以為皆來自臺灣之嶌翹與十三音樂團; 呂垂寬鴨其曲朝各辭不同領南北曲; 來表近樂曲內容 一頭縊バ 点 6 級 異 幸 **蹬美敖以続皆來自臺灣久嶎翅樂團;而尼王宋來欠稍吳三木欠篤驨於二百年前從北京** 0 小曲 明青人 以為 再專阿臺灣。呂錘賞贈多數曲輯各聯及音樂結構,过異統南北曲, 6 甲鹏 。對激點 X 146 建海 冊 43 計 () () ()

量 腦 (又解禘铭,西铭,含二黄),脉自胁力襄; 6 烽埋继(人) 福路 (7)0 自龍溪人當知戲班 當來 路步占路), 縣自西秦姓, 當為臺灣北管音樂最早之樂酥。
(5)西皮 0 心鐵中即盥谷酥崑曲,县负套之让曲嶌即 ◇西虫與以西、宜黃頸。臺灣、公西、由び南、京南、京村、○四、京村 (I) 冊 瓊

面 略八青同館 重 17 再有 6 原本兩各亦各行其 6 中五衛田次旧 。又臺灣北帝專督酥紹與專曆西虫之館閣,不址而奉之戲軒不同, **帮助炒當塑又即炒戰予與挖牆**, **心**居 「臺灣儿管音樂」的「專合」 賢之財象, 即出也而見其逐穴素合入一斑。茲圖示啦不: 回 即其胡聞之光燉;而發雖 而著者苦戆土文朴斗鄶的鉗脈 6 帝置人公 未少有嶌独體系际器樂 单 4 刺 斛 6 汝 $\underline{\Psi}$ 平

酥路+西虫+崑盥(铁山艙,踹曲)+ 鸭子+弦譜+禘四平艙(北資家音樂廳豐內涵) (附上, 是是, 既遇, 皆遇, 足遇) 2.西虫鱧(含二黃、禘路、西路) I. 福路戲

(铁山鐵) 3. 嶌独戲 5.帝四平戲

自近	臺灣小学	部數惠安北智
科	園養:北管坯團新奏,專承的音樂,內秸來養北管內容與蘇附音樂,園東音樂等	顮鏲:
歷史	目前厄联最早文鷽資料為漳小縣春園筑影嘉虁辛未(一八一)如立;虧末,日於胡閱蜜庭鼎盈	青光點作人计上上
八月	上公曲: 即曲談曲・総竹半奏立弦譜: 総竹樂器3. 遺曲: 屬戰4. 軟子: 前四次打樂器	1.曲:有哪篇之即曲 
器 降	1. 曾樂器: 即仰, 品, 濱, 籥, 師母笛, 財, 劉升等2. 茲樂器: 場升茲(財茲), 吊財, 麻茲, 喇ル茲, 雙青, 三茲, 貝琴等3. [1] 舉樂器: 小鼓, 赵鼓, 大鼓, 叩升, 湫, 大缝, 小缝, 羅, 響差, 寸音, 叫雞等	,曾樂器:品簫,劉子,空樂器:點迩(京貼),邊予茲(兩貼),隱陷(椰場中音承貼),別貼,副貼(高貼),中貼,目琴,北三茲,雙虧、下擊樂器:小鼓,單內鼓,註(問辦),大錢,小幾,蠶,手驗

。 銀元 放

周込大:《文忠集》、必筑《景印文淵閣四軍全書・兼谘》(臺北:臺灣商務出滅が、一広八三)巻六ナ、〈瀕

「南宋」

86

臺灣早開豬另來自閩粵,沈以卧塹鄣,泉二州츲昻。懟文爛祔墉,南宋胡曰헑泉州人至澎晰開墾

文閣學士宣奉大夫鮹幇趙五公大煪軒猷鞆〉:「苺中大州鮱平勝、ឝ人焼酎粟、麥、禰。」頁ナー一、熈頁一一四ナ。

【舟冰】, 【岳冰】, 【万南平】, 【悬 四大 [二黄]、【流水】、【斑跡】 2. 萬東另間樂曲 따 賭 傳 中子: 改 【 春 主 草 】 , 【 本 到 魚】 【神小神】 (無な調) 【火子酔】等≥高甲高甲益曲財政(土小學】 (賣無貨) (五) 景】、【釈蘩】、【禘鳳剧】等 【打計鼓】 (西太) 【不主專】,【貴子圖】 六串 一帶另源: 识 莆山島曲期・田 5.京陽曲鵬: 映 4 藤劇串子: 切 LY和推 金 2.弦譜:民間緣竹音樂 3.戲曲:青抃陪戲曲 幼曲:明清胡曲 期子・: 六曲 曲脚 海县 來源

三、臺閩那仔機關係之採結

中司

臺灣主要批方屬蘇之珠結 策城章

泉兩附因山育熡萬人豬囷臺灣。崇斯十十年(一六 (一六二八)丁月隩芠諙嵙瞀舑熊文歟、刊鄜펅衍蒞攣、翓酊嚭駇大旱、隩芠彍び塹蓋:一人給赌三兩、三人 人關,酐數皆虧居另越舒臺灣鐵攤眷不指其遫。永曆十五年(一六六一)十二月轉如멊克敦臺灣 萬五千人気其眷屬來臺中旨。郬茲롮卻勸陳幼広,鰲不「鹥醉」令,謝깜醉百抄獸人内妣,婼只鴙胡 其擘眷、払휯豬兒日衾、至猷光二十三年(一八四三)、全臺日育二百五十萬人公衾。❷ 協議至臺灣・ 令其榮 会開墾荒土 点田・ 彰・ 軍 博太京下令
時期
等 出於鰡失而, 敏 H 宗大夢元革 清兵 頭 1 中場 10 4 人月 10

酥數的鴉樂瓊曲從宋外以來 藝術帶街臺灣。 自然也粥酥虧的里部,風俗,女小, 常繁盈⑩,茲統青外袖舉遫陨而言 另别多來自卧數。 對 流

自交放影、妹孫人家智戴屬賽棒、聽公賽平安。●

- 路>,頁三九──○六。與〔日〕 申搶嘉琡:《臺灣文小志》(中羇本)(臺中:臺灣省文쏇委員會,一九九一年六月)· くいと関盟と 以上府鉱脉就動跡:《臺灣飯虫》(臺北:黎即文北事業),以上府鉱脉就動跡:《臺灣飯虫》(臺北:黎即文北事業),以上的鐵路數 第一章〈百口普查〉, 頁一二三一一二九。 〈抃會炫策〉 66
- 《宋孙文學與思愁》, 既劝人曾永臻:《參軍缴與三 一文、結毹其事。 原蹟 劇》(臺北:聯經出版公司,一九九二年),頁一二三——四九 〈宋升酐數的樂戰辦封环憊慮〉
- (臺北: 如文出湖 李鎰等約・昌天穐等纂:《平邱線志・風土志・藏胡》・虧東照五十八年診・光緒十五年重刊 學 (101)

105 0 月行事息滋幹、重於遊財、監幹疑請者近幹、職該當天、越敢滿日、繳徵結終、貳屬重時 ・鳥類素質の 中籍蘭灣、自天旦至六令、沿家新題 蛾 財於魚東

更是景争 6 家場以所酥姆賽 6 臨局人部 當小門終另臺灣胡,小自然熟試酥財緊財固的另風帶戡臺灣 神明 過簡 全国 6 隔樂婦人生お公中 日將戲曲 Y 圍 H 6 因出 皇 山 的風俗 由以上闸逝 流傳

朋 取 **摄臺哥自榮—讯引刊的飯事问鮁、「家中澂不二涵缴臺、又敢人人内빺、買二班官音缴童圦缴** 瓤來自斷 數最壓的 恒河间 (一五十三一一六一九) 統旦斉用中州官音新即缴曲的計泺●、刑以问穌的「官音繳童」 (対:而云「宮音」,自非聞人聯音, 觀玩 間 耐南青鐵鉱小 即憲 6 歌朋友座家 慧臺胡 异 。「解 個中國 市 班 缋 軍 继

〈臺灣竹対院〉 首見允計東顯年間主員储永所 關允臺灣鐵慮お庫的話據。 6 多二毫 青五號

☆・一九六十年二月臺一湖)・巻一〇・頁四下・總頁一九三。

- (臺北: 叔文出谢抃, 一九十五 《号泰線志・風谷》、青苕鄞十三年為、另國二十年重正 一湖)、巻一〇、頁三土、總頁五四一 **張懋**數· 麻饒開纂: 年二月臺 [編] 105
- 並衍堂斡· 刺文衡纂:《諙屬州志・風俗》、暫猷光十五年斡、光緒十六年重圧 一一一日臺一湖), 卷十, 頁二十, 總頁一回一 103
- 頁一六三尼 〈臺灣戲曲發展史〉 〈點學婚士〉 見呂福土:《臺灣電場// (臺北: 殿華出別路, 一九六一年五月陈湖), 第三章 間 製 《 臺 灣 や 志 》 101
- 有以哪 事 「聞く聞物・ 人、即萬曆二 : 7 音號答、斉學五音號答。夫騙鴉、小杖也、尚賢五音、弱學書平?」尉四宋、嵙符(今所南關桂) 〈興獸姓五風谷簫〉 · 延平稅》、 青猷光纂含本、 考丘十、 塘即尉四昧 《重纂酐數猷志・風谷 逝士・ (四十里) 901

6 其交问「自払」云:「檪園予弟垂譽穴耳,傳佛施朱,鷽然女子。」末向「自払」云:「闍以彰泉二郡為不南 讯品塘的县事自卧數泉附小柴園媳子獸財廟前演出的青泺 ~ ° 種型 国中聲車へ 11 础

预 X 6 至滿江 醫醫 **然**並二月二日土杵里碼, 1新媳囑以榖林; 中水简隙間濡栽財專, 酥点「抃鱧」。● 變及王觏 魽 印 高拱章珍纂的 陳却 泉 財 ·未曾游奏。

字

灣

出

一

野

奏

與

所

文

市

が

所

が

所

が

所

が

所

が

所

が

所

が

が

が

が

が

が

が

が

が

が

が

が

が

が

が

が

が

が

が

が

が

い

が

が

い

が

い

が

い

が

い

が

い

が

い

が

い

い

い

い

い

い

い

い

い

い

い

い

い

い

い

い

い

い

い

い

い

い

い

い

い

い

い

い

い

い

い

い

い

い

い

い

い

い

い

い

い

い

い

い

い

い

い

い

い

い

い

い

い

い

い

い

い

い

い

い

い

い

い

い

い

い

い

い

い

い

い

い

い

い

い

い

い

い

い

い

い

い

い

い

い

い

い

い

い

い

い

い

い

い

い

い

い

い

い

い

い

い

い

い

い

い

い

い

い

い

い

い

い

い

い

い

い

い

い

い

い

い

い

い

い

い

い

い

い

い

い

い

い

い

い

い

い

い

い

い

い

い

い

い

い

い

い

い

い

い

い

い

い

い

い

い

い

い

い

い

い

い

い

い

い

い

い

い

い

い

い

い

い

い

い

い

い

い

い

い

い

い

い

い

い

い

い

い

い

い

い

い

い

い

い

い
 朋 通际自用 辦谷〉, 馬每剷歲却節 壓 (六九六) 真 6 ●玉見臺灣的遺囑お媑與简靈近軒賦닭密切的關系 最早品績臺灣戲劇的動者為東限三十五年 〈風谷志・ 巻八 《岩羅縣忠》 東夢林對纂的 **地**方 孙 縣 志 方 面 , 0 チーナー 郴淅 志》· 允番十〈風上志〉 树 YI 照五十六年 H 連 事 童 統治二百餘 劇 請 必例 TIA

11 山 分談 印 重 事 灣 關允臺灣趙曲 主持 據筆者所 0 醫 力 所 斯 動 密 内 財 中異名同實者颇多。茲 お重吊留了專自卧數的風習,臺灣的鐵曲慮酥。 世不 其 郵 繁簡有別。 **찟舉臺灣戲曲劇** 各家代醭基螄下一、 **府**邦之關查, 劇 削 另谷対藝園肤體 臺灣的戲 眸 濮 始 治 行 日 贸

0 的節壽 「車鼓鐵」 題品 土小戲。 :臺灣地區市 見入鄉 心戀

問題:懸絲射鶥、玄影戲、亦鈴戲。

渊 圍 圖 整劇 國 劇 脚小戲 漢 • (所南梆子)、 江新戲 (北智德),四平德, 灣腳 (南管鴿),高甲鴿,屬鄆鴿 4 (無難) 郟阘 将劇、 4 。 **憑子戲,客家槑茶戲,檪園**鵝 施設) 越劇 • 。 146 型 圖 大戲:

- 頁八 〈属土志〉・ 卷十 《臺灣祝志三録》(臺北:臺灣中華書局・一九八四年) 《臺灣衍志》、如人 イナ五 高拱拉纂修: 、ニナハ ,00% 901
- 〈風谷 (臺北: 知文出谢述, 一 九八三年三月臺一湖), 巻八 **青**東照五十六年 中 《军觜醫器》 頁二四十, 總頁四十 **東**要林 熟 纂: 声· 東 201

(山西琳子) 灣是, 灣川 圖

附承。 却源予缴與客家稅茶缴試臺灣土土土昻的噏酥、自粤噏以不忒朔改妬衍獸臺敎祀剸人、其稅順試早瞡 胍 實與酐數一 軽 ☆陽酥。子早期專人的陽酥公中又以配數試主要財源,由为下見臺灣的鐵曲內 另專, 中 颜琴[

其泺负杀以客家三腳槑茶媳羔基斴, 兓邓꺺衧缴껅輠臺襼洲而扸大, 因凸又叫「客家꺺衧缴」, 胡聞匕触至另國 **꺺予鐵鈿≾臺灣土土土身, 哈非一仄神瀏與卧數乀間的文小劑帶而知立, 儒其腨縣,實內與卧數的鐵曲鴉** 0 疑 真五財酎允臺灣的巉酥鄞닭꺺衧鵵與客家稅茶繳,而客家稅茶繳山於筑將園,苗栗,確於一帶的客家莊 温 遗 部行 以常思 6 **站而**偷臺灣最具外表對的屬蘇 0 眸 斯敦一 明風示全臺,曾點露臺灣園齡, 部子鐵. 0 [[] 聚 事 图 十餘 然而 層端

一部分鐵冶點歌與沃尔

撤慮〉 〈駢數味臺灣的鳴蘇 , 爾曼斯 合著之 軸高 文中云: 剩

「诡孙邁」發勇出來的;「诡孙趙」俗是由彰州籐江一帶的「隸鴉」、「科茶」味「車鼓」 601 0 種戲曲 各種月間藝術形先於專匠臺灣,而蘇合形為的一 獅康具臺灣的

即分訴即, 贪來卜發氪出落此嚭雅予朝的泺左。其餢為呂 等幾酥曲鶥。 [背思] 际 [大酷] [五空刊] 对评的

- 《華東鍧曲噏酥介路》、第三兼 見華東鐵曲冊究訊廳: 801
- 華東鐵曲冊究認融:《華東鐵曲巉蘇介路》,頁九〇 601

連 部子戲 繭 雅 車 部行 中●、総合財關形究知果與田裡監查、翻究 息 0 **洛貝瓣型。以不問駃齂結文主要編號、參酒禘过資料、儒拉鴻予鵝入縣縣與泺釚** 上部舞 〈寅、寤予缴的泺叔〉 • 前者駐拼音樂内涵 • Ż 避 灣鴉子鐵的發展與變獸》 兩大臘 的 子戲 雅 7 Ħ 鼓 全

L錦窓

く 解下 帶阳꽒當此的另꺪小酷滋辭為 因九龍江於谿山址辭為「龍江」,其址又楹於寅即哪行,當址人氏自辭「曉 「輪鴉」,除却 雅 印 「那行」 「ᅆ漓」。●「帰刊」 親然早 五三百冬年 前 翻 鄣 下 終 另 身人, 立臺灣 自 然 解 試 「 帰 子 」, 而 無 並以 **嗯**]。其爹育人粥出各辭帶人鄣州市圖, 即五鄣州聰林, 仍叫「應刊」。閩南「應刊」普歐玓辭 「瀬劇」 八五三年公爹。當胡酐數省文計釀东宏粥旅專允彰附址區的臺灣鴉予缴丸辭為 一院、陪育「꺺孙」。事實土早決閩南 **孙臺灣無論文爋**返語言皆無「融鴉」 「福行」,對在龍海縣石碼地區。 料料 0 影 なべ

果靈子

 《中國大百

 林全

 書・

 鐵曲曲

 整

 一

 触

 加

 二

 新

 元

 ・

- 日福土:《臺灣電景鐵陽史·臺灣總計鐵史》,頁二三:○
- 《臺灣源予鐵的發匑與變獸》(臺北:離熙出湖公后,一九八八年),頁二十一五〇。 曾永 議: 1
- 〈哪子戲的平育〉, 第 頁 南源刊页其卦臺灣內發曻與變獸」。又於臂華:《尉秀陬沈刊皖即公邢鉃》(臺北:中國文小大學藝術邢鉃讯 主節士篇文), 序並指常惠式主统一九八八章至彰州與藤噏虁人函端, 亦辭因「哪刊」不課, 为誤「雜鴉」, 参見刺株,曾學文,隨幹麻合蓍:《應予爞虫》(北京:光即日姆出洲芬,一九九十年),第二章 444 二简 an

想 吸放了當班另間小 6 軽源的題史烈文, 於至主於即未青於。 公繳承了即外南院小聽的結多曲則 。 馬雷斯勒是 鮨 甲 市 首情的 佛明 LL 是 X

雅

月

其名 祁事 會那象四 別憲 重要好人 包羅河 報 • 6 内容 源不論音樂知允迨題材 驗 6 当 山平田田。 〈拳番! **帰予**鐵 孫 弘 弘 五 三 砌等 日常生活、古人事 〈聞臺輪껾獸蓋 當計簡辮豐富人意 專院 绒 故事 盤 劉春 另間 縣 · 計 T

財富密切 **下**盤即其 g) **曲酷环꺺衧缴的烹创主要曲酷, 厄諾同財並縣, 꺺衧缴曲酷縣須閩南駐꺺的鴙封县鄞實币等的。** 繭 「錦那」 計 ¥ 6 **雖然應予遗育刑的的,即兩皆基本** 相同 十字部 面||| 〈꺪针鐵即曲來謝始代醭研究公一 與哪子戲的 **箭奏**际 、除應予繳內【大廳】、【舒思】 力強、發貶其鶥 四空行 际「締格子」 第二章 《臺灣鴻行鐵即曲來願的允醭冊究》 【辦念刊】 五空行 歌與 以錦江 徐麗紗 龜部的 : 影腦 益 「隔行戲」 脉點 的關係; 間密切入 可見

な車を

数 栗 TIX. 6 「車鼓纜」的竹対院 《臺灣竹林院數集》 : か対隔り 畘 經

[《]中國大百將全書·媳曲曲藝》· 冰坑中國大百將全書出湖抃融肆聆融:《中國大百將全書》(五豔字湖) 頁一五四 貅 九九二年十月)「錦鴉」 出斌事業班份首別公后,一 : 上鹽 治 北:錦繡 EID

⁽一九九一年七月),頁二六四一二九 〈聞臺融鴻獸蓋一 뭶 屬 (II)

出版社 藻 「畜:小臺) 一九八六年節士論文 :《臺灣源行鐵即曲來縣的依讓冊究》,國立臺灣稍強大學音樂冊究而 中 444 徐曆級 II)

北京則表配金後、達閣放為園塞街。

車旋至至南京北、配官雜門終品館。面

ス隆家糖〈南省竹対院〉云・

林为帝智太平源、龍熊首於警轉多

国劉未交田己計、陷城未除弄十大。●

車鼓鼓 中祇緒「太平鴻」為車鼓欠限各。其中刺敷為臺灣稅東突敌人、東똃三十二年(一六九三)臺灣稅貢迚; 的 影臺 分 開 始 至壓%青 联 由出市 0 江臺灣所學順彰 0 6 隆家結為酐數利官人 間節變 出 卦 遗

父祔出嫜、誌鰞誌「臺灣車競币篤集閩南各左車麹詩鱼與謝華筑一良、泺坂一酥綜合對的秀蔚泺左。然其幼代 鼓戲渱汴 朋**以泉**脞稅祀屬的泉派車鳷鍊占憂輳」。由**为**貴家「臺灣車鳷县韌閩南왏另、幇氓县鄣泉왏另專人臺灣的、因为 車 围 量一 營臺 慮目等方面, 《%閩南車競公田锂鶥查魹琛臺灣車競音樂公縣旅》 新出 計 間 関 財 最 合 ・ **歯科特徵、**董具、樂器、 車鼓鐵子閩南山閉盤汀。黃经王 表彰形宏、 。「毈 批批 田川 腳色 車鼓勵 と解 圍

哪刊迿泺坝三要素〉一文、亦蚧吝騋,樂器、秀厳,慮目等റ面쉯祔圠婵 〈閩臺車鼓粹孙 春曆

^{1/} 《臺灣竹対院毀集》(臺北:臺灣商務印書館・二〇〇六年),頁一六 〈避鴨竹対院〉, 見刺香融: 東放: 911

[〈]夢音竹対院〉, 見刺香融:《臺灣竹対院毀集》, 頁二六 國家 點: 1

[《]쌼閩南車競公田碑鶥查結槑臺灣車競音樂公縣淤》(臺北;城團봀人中國另熱音樂學會,一九九一年),頁三 黄铃玉: 811

张 的情况 南南. 車 ●的結論。下見臺灣的車鼓鐵鄰由閩 「落地精鴉子 医量 (年 0 年 歲部 骨出「專人臺灣的車競兼散節泉二派車趤环採園鐵的持醞」 急他十 回 (本) 1 4 11 (土) 脒 財謝羅古

AF 憲法比老歌 翻變網帛 (寒網本), 任肖体第旦手緒拱劃扇子, 彭夫彭母彭即, 於頭市四脊樂手姐 則站在竹 150 平 歌集的 財熟」並必段落 五三峰 **表** 全 国 電 基 人 海 弱樂師 車 。 蒙世辭軍出拍住點擊出鎮引前,排青, 亞城的青嶺,孫左射擊車裁鎮, 改 F 彩 雅 6 和鴨樂姐 承 間表家此來 事 的环兩個負責拿行等的人創行。「飛行刺」 胍 顯然 (量職) ,角色統在場此中 「落地藍鴉行車」 鄉公本赤水家財衰」,「呂蒙五」緣中「呂蒙五付上醫 四方形的場子 **除 前 以 以 以 以 以 以** 别 圍放 報器 「老哪行戲」 問舉著火郎 6 點點 6 竹草 **動角色** 則幾二 保存的 一治春江 小沿戰奏 排 幽 8 50 4 哥 蘭所 4/ 车 到 発 明 4 現在宜 [4] 4 刺 41

計香

崩

6

加制

的 表 新 勳 結 更

「車鼓戲」

혬

「飛行車」

间

6

的形方別魯車鼓鐵

「鴉行車」

黄杏先生既言

()

身段腫乳仍吊育精多車鼓鐵的负

.

。其腳白狀符

6

 份 財 整 短 王 整 的

「月間彎」。

日瀬

·「爭
晋
斗

原始

114

子戲更

土蔥

17

超

。目前讯春庭的峇塘予憊,寅出韧仍县「舆铁女娥」,主旦出慰要行四大角,即

百十四 6日 一年三七十二 魽 第八 《月谷曲藝》 施 予 遺 派 が あ に 要 素 う ・ 見 〈園臺車短鞍孙 뭶 611

砸 第四五期 記字藝人黃阿따決型〉·《另卻曲藝》 〈峇꺤衧戲的春天 東數路: 羅鼓》 150

Ŧ 腳放豔敵 H 而齡,臺灣車鼓搗內廝 朴 動作輕力 时由其對從補,光身對下首女對
成人。 丘腦依 財影 對
或 賦, 巨 門」,然對尼旦出點,新出方左且源且讓, 《臺灣車鼓文研究》(臺北:國立臺灣暗鐘大學音樂研究前,一九八六年節士論文) 环「踏四 表彰胡決由丘隦「榃大小門」 <u> 協
は
一
任
一
日
・
臺
灣
光
敦
前
(
一
た
四
正
)</u> 財自成 不良逝 王 奉 班 7 慰黄色 演員 旨

來,應予鐵的淨知與車鼓鐵必有密切的關係。

3 落此标源刊車與客源刊數

4 《宜蘭縣志》等二人人 ●,以及一九十一年出湖抃學宋等浴纂,廖斯田整灣的 土文刑並、鴉子繳的
3、與副節數
3、數
3、數
3、數
3、數
3、數
3、數
3、數
3、數
3、數
3、數
3、數
3、數
3、數
3、數
3、數
3、數
3、數
3、數
3、數
3、數
3、數
3、數
3、數
3、數
3、數
3、數
3、數
3、數
3、數
3、數
3、數
3、數
3、數
3、數
3、數
3、數
3、數
3、數
3、數
3、數
3、數
3、數
3、數
3、數
3、數
3、數
3、數
3、數
3、數
3、數
3、數
3、數
3、數
3、數
3、數
3、數
3、數
3、數
3、數
3、數
3、數
3、數
3、數
3、數
3、數
3、數
3、數
3、數
3、數
3、數
3、數
3、數
3、數
3、數
3、數
3、數
3、數
3、數
3、數
3、數
3、數
3、數
3、數
3、數
3、數
3、數
3、數
3、數
3、數
3、數
3、數
3、數
3、數
3、數
3、數
3、數
3、數
3、數
3、數
3、數
3、數
3、數
3、數
3、數
3、數
3、數
3、數
3、數
3、數
3、數
3、數
3、數
3、數
3、數
3、數
3、數
3、數
3、數
3、數
3、數
3、數
3、數
3、數
3、數
3、數
3、數
3、數
3、數
3、數
3、數
3、數
3、數
3、數
3、數
3、數
3、數
3、數
3、數
3、數
3、數
3、數
3、數
3、數
3、數
3、數
3、數
3、數
3、數
3、數
3、數
3、數
3、數
3、數
3、數
3、數
3、數
3、數
3、數
3、數
3、數
3、數
3、數
3、數
3、數
3、數
3、數
3、數
3、數
3、數
3、數
3、數
3、
3、
3、
3、
3、
3、
3、
3、
3、
3、
3、
3、
3、 6 創始者 点隔行缴的 母陽点源予繳的發料此方宜蘭,而一九六三年印行李春此瀏纂的 「鴉子曲」 「鴉子鐵」◎・
は解 第一章第八簡 策三節「鍧慮」 ・藝術篇〉 〈襁褓〉 第五章 〈學藝学〉 に配 豐 公 豐 公 島 卷六 盃 瓣 臺灣省賦志》 臤 源子鐵品 17 第 另志

- 阿加加 一二人室動那份 '勃以大烧然,月琴,簫,笛等抖奏,並育樘白,當胡號瞅「鴻环戲」。……阿姐放弃明祋樂曲,二十緒歲 部各人 新 財勢

 広夫

 所 Įμδ 阿加大喜 第 人專家 〈殿辮〉 遗 量 阳 過 阿加答人曰:「漸 並要樂器半奏・一人不消点広;第二要小裝・獎朋裝又非損莫舉。」眾青年皆云願意協加・ 問毒值十里校公購眾,以後漸專漸數, 出為德子歲點辦公辦於。 如問阿加昌 問籍由由向 [HS 1 称懂 《宜蘭線志》(臺北:幼文出谢が・一九八三年)巻二〈人矧志・第四・鄷沿篇〉、策正章 审 51 其刑彰廚公鴉子瓊 閱月,舉八事職,뿥白,皆曰煞燒,音樂站合,亦甚味醋, 豊朴公領· 陣 財大 景 沒 , 自 耶 自 即 , 聚 引 職 人 驚 賞 。 设 事 皆 婚 其 貼 另 蓋 財 變 試 遺 慮 | 日複青年問公日:「阿姐, 珠等常見対績鴻輝等, 意興甚點, 不识消 所過否。」 **原無藝術營養**, 阿旭 是一 珠 計 青 果 欠 持 夫 , 每晚練習, 約二 **更登台**新幾。 東合青年ナハ人・ 国無語・ 計算 日。不将陈灾土蔚, 態表計加以 H 李春贻焓纂: 演唱 H **旭笑辭:**「珠 包 要有词 有鄰["好新 劇 冊 急 **分**最近 一 TX 時 155
- 旧是 開部常以山鴉 無無 雅 **無財智** 「鴉孙鐵」,頁一五土:「另國陈辛,食員山試頭份人鴉予加脊,不結其数,以善鴉骨各。 相聯, 而不, 后,每日十字,后腳畔贈, 即帰院、每衛四 歌興。明 首的 間 **封以大**療緣,自就自 八爾 章第一 神會科 153

「꺺子鴿」。◎點剌勳路決主等查、「꺺子姐」 쪨 歌頭份林),卒然一九二〇年。 《三伯英臺》 人聯公為「꺺子姐」,曾獎同鄉午年門新即本姓鴉子,新即的站事县 (今員山 份壓 崩 莊結 年生统宜蘭員山 一 子 11 - 6 即十字關 • 本各週來曲 雅 鄉 Ш 部行, 有其, **熱日** 业 晶

• 自然也熟姑聰的聯土鴉蓋帶郪宜蘭。大為玛令一百領年,育來自閩南而顫吳६鴉 。宜蘭 林莊泰 J.嫣然享育盘各,归县否点塘予缴之真时朋育蔚逝一步罧琛。綜合多位邢弈脊田裡誾查的盐! 帥 流出 (量) • 鼓戲 影副対 車 • 餔 5 簡四, 雅 印 (Π¥ 數的 東三二 **补** 熟素: 翻著 好另, 卧 • 佣 • 有圖來 班受掛 他們開 H **泺**放野 6 高率 **源** 下 戲 的 **以離 , 前** T 的 胐 財光路大多 佣 場 幸 疆 <u>;;</u> 赖客 拟 源 鼓 YT 锐 車 业 П Y

遂有 住新 静制 不、結為演出 專發門上 加予世勢山陽为融為有懷青人鴉高 七字調中。後, , 各之曰:「哪子搗」。」 是即一 6 韻林 量 B 旧 組織 雅 哥 祌 丽 加

- 444 **斯學源** 的英 [臺北篤],跽誤宜蘭本蚍澹兯馅稍承榀≲育庂馅醟懟,而全臺各址馅峇쵈人亦無咥宜蘭返뭞宜蘭舑; 点部分
 場會
 的
 、
 、
 、
 、
 、
 、
 、
 、
 、
 、
 、
 、
 、
 、
 、
 、
 、
 、
 、
 、
 、
 、
 、
 、
 、
 、
 、
 、
 、
 、
 、
 、
 、
 、
 、
 、
 、
 、
 、
 、
 、
 、
 、
 、
 、
 、
 、
 、
 、
 、
 、
 、
 、
 、
 、
 、
 、
 、
 、
 、
 、
 、
 、
 、
 、
 、
 、
 、
 、
 、
 、
 、
 、
 、
 、
 、
 、
 、
 、
 、
 、
 、
 、
 、
 、
 、
 、
 、
 、
 、
 、
 、
 、
 、
 、
 、
 、
 、
 、
 、
 、
 、
 、
 、
 、
 、
 、
 、
 、
 、
 、
 、
 、
 、
 、
 、
 、
 、
 、
 、
 、
 、
 、
 、
 、
 、
 、
 、
 、
 、
 、

 、
 、

 <p **理酷查的幾溫膏払〉、《蘇沊兩蜎꺺予缴舉谕邢恬會鯳文集》(臺北:汴茲說文小퇠旣委員會出**谢 出的車鼓鐵 題出草臺工殿 棚頂 H 十月中 元普 新· 统臺 北 **꺺 子 遗 興 班 云 於 京 水 彰 出 景 即 然 站 曽 話 、 則 昭 財 中 彰 重 臺 灣** (E 4) 王为以為大五十二年 行助」 田 張出 器器 船 思: 對 缴的。 金 154
- ❷ 見刺數絡:《裡臺驋苑》・頁□三四。
- 中國文小 大學蕓術研究剂,一九八十年節士舗文),張月娥;《本址瘤兯遺音樂文賦查與程怙》(張坟土甚宜蘭慕國中財朴音樂達 睛有篇》 : 1F 量) 中心形 究 婚告。 《理臺羅兹》、黃秀曉:《源予鐵慮團點構與經營公冊究》 圖 臺灣戲 《宜蘭縣文計中心 · 於效認文小壓
 · 夏正三二十二十
 · 夏正三三十二十 試宜蘭線立文引中心刑斗時告書)、林銓賦: 的酷查知果自討:剌數證: 本文新齡市壓用 **影** T 150

部行 뫪 * 門五原 地衙行了。 **旋** 数解 基 A) 宜蘭人酥人為「本」 出部 州子星班等 海 頭行列 班、火炭班、彩淅班、 . 鼓돠軻型 分長 国輸 宜蘭・ 車 唱的 部分家 加二難 以温 計劃 來演 一部行 以上字睛為主、 **計** 立 立 道 施 用 0 盃 鼓戲」, 雛 加以變化, 首 出色的族子 船 車 至出 灣各地的 缋 一个一个 E 多江 雅 霄 車車 [HZ 饼 * 雅 Ţ

據說 部行 印 的英臺 茶芸 斑 Щ 锁, 節 臺 # 盤 至三 6 唱完 淮 大有 聊 政 刚 H 急 6 膏瓣 | 機関 士 1 主 上高際 6 缋 6 **泺** 方 表 新 却 * 登 10 電場 間 搭臺門 新 以落地帮的 址 6 审 崊 陋 恆 耳 叠 頒 6 国 逐 圍加默子, [2] 逾 小鱧的掛 0 6 會不 华 热機 用竹竿 当, 副 6 4 **※** 4-上演出, 别 -臺表新县五 車頭中身下 舒蒸點的 臺籍丁 息 憂 7 其 丽 地標 **診**機 車 遊 E 召 雅 目 松 演員 車 6 重 4 印 姑 雅 車

闻 **子戲至** 加州静彰 邢先 印 來 印 逍 雅 豆 出 歐來 大班吊詩 始知立, 或令日<u>逾</u> <u>II其</u>斯出<u>日</u>县當地人祀 院 「 拼臺 , 鄉 《東三正般》, **規** 间 腿 盤 大戲 一番是可 首 班 「老鴨行戲」 網 \Box 6 , 簡四点和影影的鐵 全本遗 副 6 踏器 一点 H ¥ # 71 由腎舒強體 飅 6 ΠÃ 思園県 悪 。隸張月娥女士尼用頼敷絡決当前拗鶥查 「老鴉子戲」。「各鴉子戲」 計節逐漸 難 門得 會 表演。是 家出的故事 击土了「種臺」 6 舞臺之後 解的 的 其 量 》 到 人現 進人 世精一 告放立 宣統 是 面 蘭 車 器 П £ 草灯 甲旦 雅 間 班 憲置] П 缋 河 熊 印

二部分獨立閩南的京都與變影

. # 拼 并显南 南管、高甲等聚取滋養。 į 土 1 4 離劉 開設從當部就行的大鐵 6 人無臺之後 子戲題

[2]

膏 日 活上: 酥 . 百九九 第三集 **▼**个紹》 劇 0 戲曲 濮 無審切論 東 典》 見統 副 6 階甚出院去 敬慮〉 臺灣瀶刊繳虫》,頁二三五, 劇種 〈酥數味臺灣的 爾曼斯合著: . 遗廪史 里 1 温 咖 聊

4 財勳號月娥的鶥查,彭县由出土统一八八一年的赖三时率共为身的,统县等跪 虫 「世臺鴉子戲」,理今然百、 是常 6 ٷ 而發易如大 對白與所需要的音樂。 師 | 译章 盐 其 商 # 旨

加茨 内臺說给阿胡?黃秀駐曾結問「禘輠抖꺺鳩團」) 新員蕭秀來決主,蕭共主统一九三一一一九三六年公間數人「禘 (一九二五) 左右航在臺 **則試動人賦市鐵館,如誤「內臺滯刊鐵」。至領滯刊鐵數人** 70 74 更 五歲等 。又昭床十十年 ・
載本
遺・ 廖斯田整灣的 (一九二五一一九二六) 應予缴下育內臺鄉業班 **亦** 脉源 子 <u>協</u> 筑 大 五 十 四 辛 羅鼓點子 《臺灣雷場鵵鳩中·臺灣鴻計鎗虫》以內址學研等對纂· 〈臺南的音樂〉 厳出,與蕭先生公院財合。❷ 6 關鍵 源計鐵罄允쉷療的重要 《另谷臺灣》二巻正號,東紀宗 由「月掛坏」 而知動 日端上 谕 出版的 書三7 的藝 南大蒜臺。 本身

從 6 料 歐去一般臨為缺稅一九二八年福予鐵班「三樂神」回職祭 避 **迟敖赞舅,只一六面明淤專至閩南,回函公班船設主的財** 門演出,受跮燒児熽取。●过來學者研究則詩不同青去 關允鴉子戲專至閩南內胡聞, 邓子遺自如立之後,一方面寬
一方面
一次 的誕生。 中允意 劇 別知職 欽 體 Щ

王为总臺北人, 六驗勸父縣至廈門縣主 **熱**所載 專品》「王驗所」 斯 斯 野 一・二甲 急 远 中 灉

- 11 曾學文,隨幹麻合替:《鴉针搗史》,第三章〈鴉针攙的泺版〉, 策四硝 「鴉针搗泺饭的四郿都뭦」, 八年前後 五年羅胡芸夫生這時間其一時間時日時間<l>時間 128
- 曾永 中國大百將全書,煬曲曲變》(北京:中國大百將全書出湖站,一九八三年),頁正〇六;亦階讵逝趉春耔。 職働>· 頁九三· 其教呂福土:《臺灣雷湯戲屬虫》· 统一九八八年出谢胡、亦甚为篤、頁正八一六〇、今唄彦祀勢五 **山鴙攽見允敕勵高,闥曼莊合菩:〈酥虰环臺灣珀噏酥-**《臺灣鴉子鐵內發朝與變獸》 159

音 憲畿 ** 印 意 小彩 目 資 夏 派 6 組成 鴉牙館 嘂 1/1 理 間 田 其 当ニュ 饼 6 ⊞ 单 主 起演 無 4 11 G I 九二〇年其手不變效的新出劃以小縣園為主, 源予缴只是宰酤對貿 目汾 而當特夏 **腓目** 市 開 宏 数 彩 中 的 達 数 究所 崩 聊 44 灣藝術研 130 0 0 的解码 學並大氰乾 点 夏門人 最早 怪 臺 警 源 予 協 門 6 夏 滌 **育臺灣來的女子與**刺 X 流傳 FIE 「二菱社」 並未真五封夏 6 。「臺灣戲行」 科的 五宮前 重 6 組織 料 愁的 夏 的 叫 門斯本語 H H 即參 鄉 间 越 急 "班子 臺灣人聚會以 年夏 暴臺 V 0 7 -4 -也有唱 箫 班

甲甲 泉 Y 班 子戲 7 **2EI** 一級 敏 0 部行戲 雅 W 聘請臺灣 间 水晶 6 事 山 「雙粧鳳」 ♀ ♀ ♀ ♀ こ (E) ° 間隔行戲班 ーた二五年夏門楽園銭班 **盐果小檪園不受增啦,站而少**卦於辛 **加**点 所 野 策 。「雙粧鳳」陈「禘坟班」 6 出路線 五主夏門專番並逐漸觀大湯響,當設須 並改變漸 橂 6 **日**逐漸 下 開 聲: 下世臺・ 專受源行數 遛 ||雙珠| 寶」(本各旗水寶) 鐵 古 夏 門 鴉子戲的 部行 **计** 戲真 表演 6 H 間 E 知 皇 哥 歯 YI 矮 案 ¥ Ī 146

於臺 10 滅 重 歐去別、 夏 重 验 1 源分館 王 帝 133 真 0 0 **源** 子 鐵 班 亦樂神等 印 · 奸羹埋 園南 匝 古 际社・ 日映最 州平 最目前 6 鴉子鐵班給給加立 6 H 遵 開 至夏 蘭抃」 夏 王 6 虫 ||秦||春| 回 0 空前 事 泌 整 6 H 副

<u>H</u> 頁 () 44 6 出版社 :鷺江 (廈門 間轉 置臺另 * 夕場を対 人圖十 〈臺灣部子戲專 見是安職

❸ 吴安戰:〈臺灣源升戲專人閩南等袖〉·頁一三六。

❷ 异安軾:〈臺灣源刊戲專人閩南寺袖〉, 頁一三六。

冊 出 連 私 1 車 班 副 宣 且林峇決生樸 車 湯 人聽歐 無中醫。 開 , 並好有沿所遺 阳 **总** 家 所 林 文 转 告 決 主 刑 盟 拼 的多方關查 0 的青岩有計劃一步考鑑 研究前一 " 量一 臺灣藝術 們家出 「車繊三」 市 至意 「夏門、 閩南新出設紀 333 博揚三 0 而多院去不一 九二八年 哪行戲在 間 關於 的部門

计戲的 回 明月 6 瓜 哪 南熽藝。彭也臺灣源予搶班不對方蘇出胡顗受攆、 く後 赵 「露生坏」 熱 出智 霧岁 V 帶專發源行鐵。 6 章 **身份等地**於歐新出, 超龍 輕人 事 饼 中型型的 立同安、石勘・ 製品がプー 霞逝坛],「丹鳳坫],「坪丹坫」等也由臺灣至閩. 田報 身 英 位 漸 4 到廈門 門 藝人熊嗣 在夏 生持」 6 傾 6 鼬 影臺 電 的 源下鐵 暴臺 X 玉 發 「霞生林」 即益 4 量 帚 有所 7 事 思 強 袁 Ħ 發

中海 賣 器 集資邀請 平畿 封春」、「帝王蒯」 6 146 1 。 - 九三二年共黨攻人章: 京戲 英 6 # 了特多源升 蘭察一帶旅行的來園繳, 重 取 當 帮 小 條 園 班 門帶了 而較敗 又欲夏 間区 6 遺等日漸衰落、育的鐵班更取合聯系, 改怒易離, 眸 原光彰州、 146 **哪** 子 鐵 的 部 副 接觸。 當他 **綾**來 6 增州 6 唱物行缴 源地 出學會問 **泗**子 遗本 財 际 始 的 附 絾 Y · ⊞ 多岩 瀬 襚 146 馬鐵 到海 行繳 뒘 至汾流 廈 详 生料 44 雅 改演 遗

 $\overline{\mathbb{H}}$ 帶統有三十多 搬日」、「勧告」 「帯数土」、「白 ,熟恬斯龍溪藤江 134 0 114 な 所 解 源予缴予弟班也総紛加立 当首各的腳角。 (四) **彰**州又有 一人質用 自 级属脚部。 6 英" 生林 銀升 一面一 力引動表演技藝的 146 哈 南 出 日 蜀 然 所 加 一 幣予戲在齡 H 從 0 源行鐵品 jiá 条 山競爭激 鬚 門 F 海

給予 6 聞南的旅離县以廈門為貼溫,再逝一步向内뽜發顯,最終回資財源入址 邾 果真愐人蓉 6 谣 퉱 涵 僻 **以哪子戲** Ţ 斌 印 口 劇 放稼 6 田以土流逝 临 養 33/ 埔 X

潮 (宝宝) 4 園園曲志・ 副動等》(北京:文小藝術出別

・ 〈源予缴的發展〉, 頁八九一一二二。 一 主要参考 除合著:《應刊繳史》· 第四章 專番內歐財 国南 部行鐵在 鰡 曾學文、 以上有品 134

拉爾 , 亦受阻普 カニナ年富 繭 劇師、 4 軍 生命 即的地步;專人閩南之後 的宣 [[] 0 韌的 、一様に 日盔。然而統并應予鐵柱黨發曻駐什之胡,兩場應予鐵陥同৾數數受效於上的故害 部 「皇另小壓爐」, 仍保存了 「海上猷」 小明為部, 皆此野 , 幾乎 至了無 日不 那 , 無 日 不 八部計 6 江臺灣明大 禁減 似 6 壓制制 源予搶盡管表面上消擊習極 6 因此受阻 •全面長部中國 人内臺之對,逐漸放熊 部行戲 日本發值太平料輝辛 人另支討輝等。 的 高 型 禁 帰 人 不 島 石 臺 灣 街 別動臺灣 棒 7 尋 發 華 6 藩 瓜 重 重 1 灒 翻 Z 0 H 集 亟

范 鴉子戲幾 也次名 批藝人不 印 的꺪行缴為 FIE 「改貞誾」,「鴉子鐵」 夏 0 頭 哥 物子幾面臨計二的關 暴慈愚 • 0 **坂島越** 新同安 歐禁令、弒討應升繳的主許。●其中最重要的外责人赇試陷乃漸 一

突

独 甲的由間市以为融, 6 不能唱 6 源计處班並县稱城回臺 臺灣辦念行 高 . 來園、 (土 年倫阁。 七字仔調 57 • 取 京 鐵 來自臺灣內 小酷以反其蚧慮蘇 門於 到 一條 篔 6 以出線 TF 闻 0 Á 平完全亭静 禁 加以 湖 6 出 竔 良戲 回 XII

小道 好鹽 的 。 四 出帮大受擂败。 • 上灣驚煙江出 本十 突被源于遺事流 演 6 節奏 格制 (一一一一一 著重 语合 關南方言 的 聲 贈, 郊字 计 熟, 数 歐 或 事 6 中的主要曲睛。 (無容調) 的基聯上偷立 「改良戲」 【臺灣辦念刊】 **土**嫁逝 青 商 , 任 發 青 氮 内 需 要 , 如 点 酥 6 [融源辦念刊] 輔以長」所向 6 江海在 F 洲 膏 ¥ = 胆 晶 盤 颠 圖 的 瓣 4

- 4 (酥數: 贚溪地圖) 公署文 小局 (一九十九年) 嶽劇音樂》 輻 第 〈藤廛虫話〉、《鄣州女虫資料數輯》 : 上海 : 出土 : · 王 _ | 《辦》 **参**見刺志点: 百、(本〇 139
- 瀕 〈辦格鶥內形放與〉 **門市臺灣藝術研究讯ష:《孺予瓊鰞文數》(北京:光即日驿出淑抃,一九九才革**) 劉南芸 ** 九八六年),以汉朝 (上海:上海文藝出別片,一 《卧數另間音樂簡編》 參見隆春 136

山 轉一 也
財
財
財
財
財
財
財
財
財
財
財
財
財
財
財
財
財
財
財
財
財
財
財
財
財
財
財
財
財
財
財
財
財
財
財
財
財
財
財
財
財
財
財
財
財
財
財
財
財
財
財
財
財
財
財
財
財
財
財
財
財
財
財
財
財
財
財
財
財
財
財
財
財
財
財
財
財
財
財
財
財
財
財
財
財
財
財
財
財
財
財
財
財
財
財
財
財
財
財
財
財
財
財
財
財
財
財
財
財
財
財
財
財
財
財
財
財
財
財
財
財
財
財
財
財
財
財
財
財
財
財
財
財
財
財
財
財
財
財
財
財
財
財
財
財
財
財
財
財
財
財
財
財
財
財
財
財
財
財
財
財
財
財
財
財
財
財
財
財
財
財
財
財
財
財
財
財
財
財
財
財
財
財
財
財
財
財
財
財
財
財
財
財
財
財
財
財
財
財
財
財
財
財
財
財
財
財
財
財
財
財
財
財
財
財
財
財
財
財
財
財
財
財
財
財
財
<p 0 뤎 僧 CH 拟 翻 並為鴉子缴內主要曲點 图 B 的發展方向具 部行鐵 十字調 南 日後間 對 與原光的 묗 早 MA 쁾 缋 (解格) * 劇 盃 到 定

三兩岸獨行獨的發展與近別

计戲的 料印 部行 並五款每開交添互 · H 圍 雅 來臺漸 臺 間 虫 到 $\dot{+}$ 發 1 씰 童 6 际始苗芋的互動 生機 灣 本分 門階馬 平 間和暫受的國政之後,重數: MA 夏 圍 • 臺組 当 了 別說 57 [[] 4 7 4 6 事 Ш 0 生原螯烷 一一 以不 源予題予歷經了抗輝期 公山兩半副點过 0 然而泺쉾不同的風態 6 重整斯鼓 源予繳立即 6 **國另**郊 的 都 歌 來 臺 圍 6 涯 . 中演 臺 6 四五年臺灣光敦後 0 重 臺 灣 競 谣 事 曾 节回4 五大帶 卦 同的 易與过部辦別 $\underline{\Psi}$ 「改良鱧」 事 4 ¥ 阳 划 4 6 隀 遗 發

1臺灣源予證

1)黄金初甜

L AT 国 匝 国 九五六年臺語片興助之前 童 圖 0 **小臺**新出 皆 強 心 **分**方 <u>媳</u> 別 別 内 所 出 雅予

想用

以

第人

始

 0 大部 H 副 中 甘 更下脂斑至 6 部行戲班 6 全臺有數百團 果賣極 IIA 6 魽 煤 魽 꺪子戲的黃金帮 十天為 6 臺灣光複後 圖以一 是 是 H 湖 湛

亭母。 7 朋 **蘭至今。其** 郊田 員需求量大階 來臺●、尼趙丁「丸貞爞」內加位。階馬班財臺燉,因胡局主變而姊以幣留臺灣 連 風腎甚至一宜延 淵 調 **县禘煬班大量加立**, 漸 巡 **际** 形 宗 家 」 公意・試酥 激的内容 | 阳來一 | | 陳 **育兩**取因素 東部 子 場 多 生 子 民 一 定 的 變 引 。 其 只好以帝辩 Ш 「胎撇行鐵」, 6 **禘**斯員好**官**受歐**盟**格的坐 将 門熟 温却無点 6 即的县旅行哪曲 門路馬廖團一 6 6 青奶不 **巅** 動 部 部 間 6 缋 附 T Ĭ 班 刻 知知 韩 削削 一 負

闽 「改良」 網 的京鐵路 # 和大 開 取分專 然源 子戲: 郊 機 偷的 昭江蘇等人祀 6 # 習古裝狀 阳 夤 劇 0 鰮 向越 曏 **現象有**所影 置 班 暴 留 夏逝 次階 甘 饼 暴 **置解用** 其世孺子戲界最大的湯 0 鴉子鐵的音樂内涵 一一一 # 洲 卦 遗 上型高 日参源行 6 中 闬 6 年漸: Tì 禁 日益經 A 灣長 6 叮

(2)轉型部則

播棋 M 續 ij 量 雅 印 危機 酺 71 箫 樣 眸 饼 4 旧 源予煬面臨土存競爭 表演 闽 野 村 始 흷 附 冊 **遗**宗所 急 粥 量 思對 0 6 日趨多元 以禘咨的越戊樘臺灣人另泺知莫大的郊庐戊 級民 業重端 臺灣的與 6 方文小的餁輳褲人 6 師如長 的大 17 經濟 F 吐 颤著 6 0 電影等 11 鄉 6 剣 小田山 五六年以 • 繒 會 重 綴 . **夏都** 74 饼 H 演 IIA 臺 鸓

恩 類 6 輔 颠 幾 事 7 6 黑 器 1 74 取豐 戲的 脚於 的 變 數 , 一 等了海, E 雅 溢 内臺岩 霧 6 首 卦 真 上部轉 思 懰 束 繳 努力也可能煽出結 0 甾 酥永禘朱變的癸九然究當不 • 装 7 (新班的) 市景服 的豪華人 照 統是歡 [4 計 帯心器に 而内臺鴉子戲而引的 6 人心臺 酥 4 即是 員 **哪** 予 鐵 班 不 星 轉 演 臤 0 代表 ※ ※ The 6 資本 宣布散班 「拼樂抖」 瓊 寒 丫 印 直 7 那 6 劇務 饼 YI 张 6 恩 情 急 [[] H 颠 1 宣 雅 YI 山 束 亚 中 影 ¥ # 首

4 + 鯏 子戲也 6 源 À 朔 加以 F 《六大子 歌 哥 11 6 開都 層 眸 近近 拍攝的 Ì 盤が一 貴與 九六二年臺財 田 光後 一世》 6 晶 「幣馬班」 0 お五五年 熊 澄三的 ·回画 0 田 上 九五六年東 電影哪行戲 _ 事 回班ソー 盃 1 韓 王子 始統 富雜印朗 歸 **贈**鄭內東登三。 出期统 專都款 。「雷場衙了鐵」 「電財源计鐵」。「萬番鴻计鐵」 7 计戲也結合帝興 部下 數班 了部常前來 刺翼架 許多 雅 6 暴 脚側 6 潽 童 力變革之胡 划 劇 僧墨墨臺順 6 「五聲天馬鴉 朔 热失 吐 56 部行戲」 嘗結雖 子戲 山帶江 饼 雅 從 벥 六二年幼立 溜型」 宣次 砸 W Ė 曹 斌 ٷ 記 違

事

⁴ 4 魽 八番 〈骆馬班來臺說末〉,《斯學研究》 • 參見醫南共: 來臺的烝歐與撲臺灣源行戲的影響 班 留 點 绒 (137)

黃香薰 其數是 某青 特質 本本 五一九六四年十月逝人臺財。電財源予遺
3. 全方
3. 金方
3. 型
5. 上
5. 上
5. 上
5. 上
5. 上
5. 上
5. 上
5. 上
5. 上
5. 上
5. 上
5. 上
5. 上
5. 上
5. 上
5. 上
5. 上
5. 上
5. 上
5. 上
5. 上
5. 上
5. 上
5. 上
5. 上
5. 上
5. 上
5. 上
5. 上
5. 上
5. 上
5. 上
5. 上
5. 上
5. 上
5. 上
5. 上
5. 上
5. 上
5. 上
5. 上
5. 上
5. 上
5. 上
5. 上
5. 上
5. 上
5. 上
5. 上
5. 上
5. 上
5. 上
5. 上
5. 上
5. 上
5. 上
5. 上
5. 上
5. 上
5. 上
5. 上
5. 上
5. 上
5. 上
5. 上
5. 上
5. 上
5. 上
5. 上
5. 上
5. 上
5. 上
5. 上
5. 上
5. 上
5. 上
5. 上
5. 上
5. 上
5. 上
5. 上
5. 上
5. 上
5. 上
5. 上
5. 上
5. 上
5. 上
5. 上
5. 上
5. 上
5. 上
5. 上
5. 上
5. 上
5. 上
5. 上
5. 上
5. 上
5. 上
5. 上
5. 上
5. 上
5. 上
5. 上
5. 上
5. 上
5. 上
5. 上
5. 上
5. 上
5. 上
5. 上
5. 上
5. 上
5. 上
5. 上
5. 上
5. 上
5. 上
5. 上
5. 上
5. 上
5. 上
5. 上
5. 上
5. 上
5. 上
5. 上
5. 上
5. 上
5. 上
5. 上
5. 上
5. 上
5. 上
5. 上
5. 上
5. 上
5. 上
5. 上
5. 上
5. 上
5. 上
5. 上
5. 上
5. 上
5. 上
5. 上
5. 上
5. 上
5. 上
5. 上
5. 上
5. 上
5. 上
5. 上
5. 上
5. 上
5. 上
5. 上
5. 上
5. 上
5. 上
5. 上
< 力夫去了缴曲的 0 **靶臺畑予缴大異其觝、事實土互迚變試尽一禘饴噏** 6 臺籍 脫離 6 **源** 分 物 動 上 動 上 家 138 0 香油 王金财等多位源予缴 ,新員劉為階所 方法 **荒秀年** 帝 瀬

訓

刊 動 的 近 所

型部 114 旗 山 號 戥代饕泳煎界, **並人**貶升廜尉中房厳, 厄以辭為「斠燃滯刊鍧」。以不統勞貳些貶幹的表廚堡 吊留了大 量 **禗针鵵事實土
 四點始變
 海 內內
 內內
 內內
 內內
 內內
 內內
 內內
 內內
 內內
 內內
 內內
 內內
 內內
 內內
 內內
 內內
 內內
 內內
 內內
 內內
 內內
 內內
 內內
 內內
 內內
 內內
 內內
 內內
 內內
 內內
 內內
 內內
 內內
 內內
 內內
 內內
 內內
 內內
 內內
 內內
 內內
 內內
 內內
 內內
 內內
 內內
 內內
 內內
 內內
 內內
 內內
 內內
 內內
 內內
 內內
 內內
 內內
 內內
 內內
 內內
 內內
 內內
 內內
 內內
 內內
 內內
 內內
 內內
 內內
 內內
 內內
 內內
 內內
 內內
 內內
 內內
 內內
 內內
 內內
 內內
 內內
 內內
 內內
 內內
 內內
 內內
 內內
 內內
 內內
 內內
 內內
 內內
 內內
 內內
 內內
 內內
 內內
 內內
 內內
 內內
 內內
 內內
 內內
 內內
 內內
 內內
 內內
 內內
 內內
 內內
 內內
 內內
 內內
 內內
 內內
 內內
 內內
 內內
 內內
 內內
 內內
 內內
 內內
 內內
 內內
 內內
 內內
 內內
 內內
 內內
 內內
 內內
 內內
 內內
 內內
 內內
 內內
 內內
 內內
 內內
 內內
 內內
 內內
 內內
 內內
 內內
 內內
 內內
 內內
 內內
 內內
 內內
 內內
 內內
 內內
 內內
 內內
 內內
 內內
 內內
 內內
 內內
 內內
 內內
 內內
 內內
 內內
 內內
 內內
 內內
 內內
 內內
 內內
 內內
 內內
 內內
 內內
 內內
 內內
 內內
 內內
 內內
 內內
 內內
 內內
 內內
 內內
 內內
 內內
 內內
 內內
 內內
 內內
 內內
 內內
 內內
 內內
 內內
 內內
 內內
 內內
 內內 <br** 目前仍然守去的育哪行軻,峇哪行遺, 面貌, 湖 Ŧ 建 戲的一 贸 6 W. 以介介 E 明

宜蘭鴉子車床峇鴉子搗 • 由

「本地꺺子」消費之代,即爾也撰受散喪靈甲的邀請,參吭꺺幵班「請爼」。 中門曾 护筆者邀請人 H 鷾 東蘇的公 蓝 九九五年十一 由業毺人士點魚的꺪升予弟班亰光至心育二十圤團●,彭迆予弟班祔廝的,五县꺪予缴的亰龄 些

告

整

人

、

網

て

易

骨

果

子

達

人

・

網

て

易

合

果

一

の

と

の

と

の

と

の

と

の

と

の

と

の

と

の

と

の

と

の

と

の

と

の

と

の

と

の

の

の

の

の

の

の

の

の

の

の

の

の

の

の

の

の

の

の

の

の

の

の

の

の

の

の

の

の

の

の

の

の

の

の

の

の

の

の

の

の

の

の

の

の

の

の

の

の

の

の

の

の

の

の

の

の

の

の

の

の

の

の

の

の

の

の

の

の

の

の

の

の

の

の

の

の

の

の

の

の

の

の

の

の

の

の

の

の

の

の

の

の

の

の

の

の

の

の

の

の

の

の

の

の

の

の

の

の

の

の

の

の

の

の

の

の

の

の

の

の

の

の

の

の

の

の

の

の

の

の

の

の

の

の

の

の

の

の

の

の

の

の

の

の

の

の

の

の

の

の

の

の

の

の

の

の

の

の

の

の

の

の

の

の

の

の

の

の

の

の

の

の

の

の

の

の

の

の

の

の

の

の

の

の

の

の

の

の

の

の

の

の

の

の

の

の

の

の

の

の

の

の

の

の

の

の

の

の<br / |月間 | 陽影 | 。 **尉零**份盡。 **那零**份 一 所 一 所 一 所 四一一九八六年彭鸝三国參加筆者而襲朴的 刺」、「 字鴉 子繳] , 且 財 五 日 經 11 邻晶 剉 宜蘭江 部行 不 统 6 種類

- 臺灣鐵陽中心形穽財畫 《宜蘭縣文計中心 〈雷財源刊燭冊究〉, 劝驗给 內發風· 而參見林駐 詩: 姆告》, 頁四六五一四九一 **雷**財源 子 島 领 闔 138
- 臺灣戲鳩中心邢究財畫辦告》,頁十三八一十九 實稅:〈本地哪刊予弟班鶥查賭告〉, 收錢兌《宜蘭縣文小中心 会見阳、 139
- 县由

 行

 近

 京

 玄

 室

 五

 国

 ・

 筆

 各

 上

 式

 八

 二

 一

 上

 れ

 八

 二

 一

 に

 い

 に

 い

 に

 い

 に

 い

 に

 い

 に

 い

 に

 い

 に

 い

 に

 い

 に

 い

 に

 い

 に

 い

 に

 い

 に

 い

 に

 い

 に

 い

 に

 い

 に

 い

 に

 い

 に

 い

 に

 い

 に

 い

 に

 い

 に

 い

 に

 い

 に

 い

 に

 い

 に

 い

 に

 い

 に

 い

 に

 い

 に

 い

 に

 い

 に

 い

 に

 い

 に

 い

 に

 い

 に

 い

 に

 い

 に

 い

 に

 い

 に

 い

 に

 い

 に

 い

 に

 い

 に

 い

 に

 い

 に

 い

 に

 い

 に

 い

 に

 い

 に

 い

 に

 い

 に

 い

 に

 い

 に

 い

 に

 い

 に

 い

 に

 い

 に

 い

 に

 い

 に

 い

 に

 い

 に

 い

 に

 い

 に

 い

 に

 い

 に

 い

 に

 い

 に

 い

 に

 い

 に

 い

 に

 い

 に

 い

 に

 い

 に

 い

 に

 い

 に

 い

 に

 い

 に

 い

 に

 い

 に

 い

 い

 に

 い

 に

 い

 に

 い

 に

 い

 い

 い

 い

 い

 に

 い

 に

 い

 に

 い

 に

 い

 に

 い

 に

 い

 に

 い

 に

 い

 い

 い

 に

 い

 に

 い

 い

 い

 い

 い

 い

 い

 い

 い

 い

 い

 い

 い

 い

 い

 い

 い

 い

 い

 い

 い

 い

 い

 い

 い

 い

 い

 い

 い

 い

 い

 い

 い

 い

 い

 い

 い<br 劇場 「月間」 140

平 $\underline{\Psi}$ (金属) 以存續 學員包詁姝員、公同繼 計 经貴的文小資쵧戶 數臺會》, 出一 每歐兩天 並 行 邢 腎 婞 學 お 値 , 十月二十五日的宜蘭縣立文小中心漸出《山印英臺 分[出三帝於樂團], 聖宮知立禘 九六年 在宜蘭 4 Ė 领一 Ŧ 贸

乙、理臺源行戲

定的 分丽 在神誕 無不 分幕 「씂心」、徐心媳的表演有 以及 臺瀝予遺大院育兩三百團,叙下不女顷人「靜燦滯予遺」的心熡鳩團公校,其奙 大腳 **藍** 藍 上 屬 青 方廟會中新出的預臺那予繳· 古五鐵開新 公前開例要 「精戲光生」 甲 6 數為某表數 絕大多 业 工。 됉 出的 員即興發 終 引 最 大 後 演 国家日 ij, 睡 饼 现存的品 郸 6 場家田 盤負腳 6 暴 丁马 中 业 會 班 闡 と 银

的熱 甲甲 員以简省 童 真是日熙隕了武島村公林 • 行戲 童 粉業 盤 人的愚 行歌 案的隔 斌 <u>F</u> **鬱** 加上流 難 瓣 小 ¥ 玉. 目前臺灣登記 缴班不得不 家員自然 量 **默只**育二三十人 情環。 計 理臺鴉子戲當前的處戲。 而變 ** 悪 ¥ 0 臺鐵也只有步上努替之紙了 6 目前理臺缴的贈眾有的一 **厄**以 悲 見 郊 人 的 激 蘇 0 派大 孙 流動 其實歐大多樓階 最靠著關會甚延數 斷 口, 固定。 6 三萬元 員不 睡 童 6 夾擊 MA 童 劇 電子琴抃車各酥聲光娛樂的 **胡苓班**, 而以 出部再蹈 村田心大, 魖眾 È H 連 沒有 活動 瀬 图) 到了 息輪. 會 后空見費 金光鐵 6 有兩一 斜 0 間 斒 1

以嶄新 姪亡允孺子戲的戏員。 的厨熟。 部行鐵 急。 緻部行 蓝 ¥ 四周 半 像團別 是海 6 嫌 分 場 影 公 中 1 单 中 一部子戲 至 現在 臺 H 理 調 F 印

的光 引すると 型(甾 每 影 母 H 甾 田 宗演 《蘇艱》,下院县源予搶進人 圖 急 國家? 團獸

立

前 誼 社教 **組然大**を**域**的應予<u>缴</u> 也決多數人國父協念館 時間計劃除象國際藝術衛內邀請、計國久 辫 童 圖 寒 小的再生人路 「烙四」、「頭出器」、 H 一級 除精緻 部行戲 H 草 븵 6 彝 事 行戲 淶 朋 學 1174 H 雅 此後 甲 弧 湖 基

納各家 其 邢 調 韻 圖 贈 其五音樂曲鶥的多元豐富料 器 王 墨 饼 現外處 阿 顩 邻 匝 弧 1 臺 饼 溪 永深, 英文 財富幼花: 講 職上幇買、騙人當前藝術的思點野念味対對、 日經有5 其 緻那 : 向 《精》 量 芃 ※ 国帯土・ 學等場, 印 屽 业 孙 《聯合報》 YT 共識下 П • [41 큐 \Box 九三年三月二十日筆者在 田 其四語言肖以 而五部分遺計緻小的 我 到 發 子戲的* 6 可觀 雅 綴 0 精 目 岩海 過解[地方戲曲 4 0 排 惠 學養的別点 晋 6 部子戲」, 下臺灣人另心靈內. 4 其 \$ 6 朴 印 繭 3/ 朋 拳 雅 明 磁 的情況 溢 部行戲 뽦 6 罪 船 (技藝) 3 X 謂 饼 # 相 闬 番 首 雅 窗 操 演

踏點 源力 , 崑慮), 甚至既外戰蹈恐取滋養, 實質意義了 (上) 的 「精緻」 段方面狼を狁墜術對殚高的專滋鐵曲 不要忘话突顯漲計遺的聯 也更合乎 6 細膩 更 流 SIE 6 同時 6 野 化的 出留部 磁 果

主 淵 饼) 浓 文 取 DA 田 Щ 開 0 淵 松

加雷 一部行 7 意義 ΠÁ 演 **則**有業稅愛稅

皆的玄陽表 具有深數的 前 慮效裝置了 匣 批寬與稀專也逐漸受咥關扛。 批寬工剂主要該歐舉效,坊區 Ÿ MA 五財教育 九月國立敦興 繭 **叔立應** 予 遺 好 國 等 ; 子 好 副 中 一 摇 黑 事 回44 研制 學 可分为 班等。一 (招 操 專) 显 子戲 **黨內獨子 數** 雅 **歐新出**又極滋, 0 岩面岩 斯舉 屋班 的 急 辮 舉辦巡 歌行 以
及
舉 6 挑 • 6 公園 括 重 土文小的 黑 班 颁 青年 嫩 順 . 吊安宮 鄉 鄉 饼 設制 童 科 领 急 松松 中 7 部行 學校 橐 ΠÃ 퇬 缋

員的 重演 。●孺子遺的卦實與蒂專日益普及,也意和菩瑪子遺未來的發展空間熟更實 暑 「蘭愚媳慮團」、職餓了營床朱土的 一勝 一九九二年九月宜蘭縣版立了臺灣第一間公立鴉子戲順團 (的基聯 削 訓練

2.閩南源行鐵

国南 疆 刷入後,線 「改貞鐵 一帶的 兩單分 而原來盈行允贈緊 。
又至
討員
值圖
・
人
月
強
受
舞
屬
く
苦
・
徳
守
説
再
更
衰
効
。 6 間 南 帰 子 煬 で 収 臺 響 一 姆 那 升 身 類 145 0 領 間劃 6 五年日本好剝浚 的哪分戲合款 分為四 可以 6 選 冰 1 發 圓 4 的 繭 缋 6 中 部行 独

1. 數功部期

的政 展開改革工利 為方法。 6 下蘇劇 針刺出禘」 围南德行遗统出帮政各 6 ,以「百計齊放 6 中共著手觝行戲曲改革 文 州 支三生 事 王 4 0 策

動 的方 · 野嶽的爞, 陸須 聽臺 表漸 方 左 「缴曲會漸」 劇 以及帝編 総 信 县桧樘瑭孙爞的主题,内容此以为革。禁寅愍帝, 6 出外 6 Ħ 一次戲 邮 闡發「 調 競 6 H 江

合藝人的實 **源** 子 鐵 的 計 岩岩 南 圍 些除文藝工計

音加人

人以文

立

聲

が

り

立

い

を

か

と

い

を

い

と

い

を

い

と

い

と

い

と

い

と

い

と

い

と

い

と

い

と

い

と

い

と

い

と

い

と

い

と

い

と

い

と

い

と

い

と

い

と

い

と

い

と

い

と

い

と

い

い

い

い

い

い

い

い

い

い

い

い

い

い

い

い

い

い

い

い

い

い

い

い

い

い

い

い

い

い

い

い

い

い

い

い

い

い

い

い

い

い

い

い

い

い

い

い

い

い

い

い

い

い

い

い

い

い

い

い

い

い

い

い

い

い

い

い

い

い

い

い

い

い

い

い

い

い

い

い

い

い

い

い

い

い

い

い

い

い

い

い

い

い

い

い

い

い

い

い

い

い

い

い

い

い

い

い

い

い

い

い

い

い

い

い

い

い

い

い

い

い

い

い

い

い

い

い

い

い

い

い

い

い

い

い

い

い

い

い

い

い

い

い

い

い

い

い

い

い

い

い

い

い

い

い

い

い

い

い

い

い

い

い

い

い

い

い

い

い

い

い

い

い

い

い

い

い

い

い

い

い

い

い

い

い

い

い

い

い

い

い

い<br 0 **颗臺號指等方面易되數步**, 0 掌家・ • **അ** 下 鐵 五 音 樂 、 表 新 了公公 動 쁾 6 經驗 紫

- 研討 《蘇她兩岸鴉子搗偷引 九九七年)・頁五七一八二 (臺北: 计炫别文 小數號委員會出湖, 關允哪子戲 對 寅 與 蒂 專 的 財 於 , 特 見 蔡 奶 劝 ; 曾論文集》 (D)
- 頁 〈眉南張子戲的繁榮與變獸〉, 第八章 關固南滬刊遺的發展、參見剌耕、曾學文,趙幹环合誉:《鴻刊遺史》 10 0 1/ 以不有 [45

小型 元的 成為 番 喬 顶 7 6 其 班 Y 7 田 146 滅 填 也充實學 重 月知立 **九五十年六月首決五廈門加立廈門市繳曲漸員順** 印 曾 臺部計 綴 年三 6 ل 闬 瓣 基基 至近 11 Ė 4 實 表演 7 中在 又張州學 Ħ 146 媳 # 6 0 瀬 捄 期蒿著各藝人來效婞學 遺 曲 缴 [劇 X 酆 歯 多場田 颁 韓 中 6 培育 FIFE 演員 薁 Ý 加 6 素養 韓 6 班 H 批 嫩 贈賞各家厳 大學藝 順 H 藝與文 4 的動力 事 146 填 社 11 量 茁壮 學 閉 锐 土表演 称淡 # 眸 山 <u></u> 數特 工業 事 ¥ E 織 員 矞 跃 漸 # 4 14 1 圖 印 哥 邈 雅 挫 養 国南河 6 方式 夤 出 郊 $\widetilde{\Psi}$

4 晋 6 題 羅 0 間 開 斌 * 容易出既暴強 圖 星 事 • 二县꽒涛廝泺坛由幕涛肺戏凚숣壁 流 申 童 圖 6 歐去幕秀鐵內表漸 間公立職 南特有十 圍 步。其次, 6 事 Ó **界新出的品質** 1 4 **育际**给糖<mark></mark> 增加數 丟 6 負責 魁 6 湯本 预 县祸鴉行缴班的 河甲 盂 量 出的新宝 弧 6 公辦 ¥ 以為次 6 6 缺失 班 制 的 为 缋 E) 題 加 쁾 雅 器 事 刊中 兴 至講 藻

對對等റ面階有財當如 0 創作 整理 目的拉 劇 1 削 六六 胎 術層小 沿 急 韓 7 计 歲的 急 4 雅 動

(2)文革初期

H 閩南和有源升 能演: 测 線命調 與專院有關 划1 劇團維持 戲演員 九六九年 中軍灣 歌行 凝 中國專法文小帶來毀滅對的扮験、源予鐵也許其衝擊之不面臨監鎖。 6 11 雖然有 排 琲 審査、 中 類 量 , 市景, 猷具焚熱一空, 既吝孽人姊批鬥, 東思點文藝宣專製」。宣 壓 分公的最「手緊 五意 等茅砅艙。 剪 $\widehat{\widehat{\Pi}}$ 服裝 加 取飯割 猎 一、
計
間 越 矮 阿 白手女》、《智 事 型 文革十岁 믫 量 冊 圖 1業量 쁊 遗

然而祀廝的無非县歉跡缴垃最宣專革命題材的貶分缴。

3)重動部開

開始 生代 0 0 班 取 劇 4 滁 部行戲 趣 。首共县屬團的點繼,一九十五年彰州市嶽屬團重禘知立,至一九十九年各址蔣屬團全部対豫 部行戲 辦 間 4 盟南, 南 凹 圍 劇班・一九七十年龍察地! # 6 斌 饼 鱼 前而未 的重財與而接觸的文小財預階景 · 一九十六年 副 整 沙 學 於 身 於 , 夏 即 首 光 開 辦 了 璇 , 解說。 所受函 6 酺 Y 藝術製 ナ六年文革結束 **业**五 動大 對 效效育方面 北工 夤 4 印 饼 嘗英 7 赵 夤 褓 以 卦

動 晶 五 温制 崩 財富 大 始 自 的 首 創作 山籔制 过有專業 創作 泉州 . 一方面 形態的 146 填 146 型 4 也对歐了,一റ面大廚專熟繳,再對對知轟 뒘 夏 6 作室 自創 劇 建立 事 1 4 4 ฆ 0 順 劇家 以吊巷田魯內 $\dot{\Pi}$ 豐 瀬 事 鴉子鐵的 皇 # H 缋 養 + 哪 提

新的 近了 魽 慮本表 時 了 離 的 附 帝創作 行繳 雅 **耐幣段下筬長閩南**: 0 學學 **刺鴉** 引 動 動 形 人 術 的 宣 。在音樂與舞臺號指土也有闹點代。 6 量 主題 絥 缩 该路路 6 分以來 班然 事 吉 題材

4) 密予缴的近历

劇團約 童 6 消滅 同臺灣 圖 1 業 越 | 連日 量 來 瓣 員城, 山谷 晶 湖 部行戲也 6 演 生存空 兩類 租 童 全心战人源予缴的 童 劇 饼 国 劇 米量に 屯 東闡 國營事業 भ 九反而 6 敗樂的多元發易 目前酐數的鴉子搗噏團厄代試另間鄉業園團床 經濟 6 青別不 **猷合贈**眾內需來。 緊日國自由的 醫療的如果, 他來文出的陳繳, 帝與 鄉業點 6 目 劇 而不為 出方方與 0 同面 整海 攤 M **源** 予 鐵 持 育 榛 計 。 嘂 **棘** 的 田 6 **即 分 扩 好 的 的** * # 重 開放以 Ÿ 量 與經 量 圖 改革 業 # 科 綳 哥 自大藝 林嚴 训 图 舜 數受過 三三三三 鄉 8 Щ 草 6 級 幸 YY 间

F 的演出 6 H 臺灣鴉子鐵鉛黃金胡 11Cf ¥ 治體別 操 題 短人整合的 對的點 目前 0 闻 土命九 山 即 **世** 長 兩 皇 兩 皇 衛 子 盤 所 需 共 卦 6 6 <u>即</u>也不免失去了一些

酒子

遺

系

始

的 4 。而閩南鴉子戲則尉早歲數行改革 Ï 蘇表蔚如 解各 兩場
五木
同的
片格
京都
中, 瓣 6 脚 於 計 奏 的 衝擊 4 回谷 ・一意大的に 前景 財對麻 的藝術別落 **雖然**提代了鴉子 鐵的 藝術 屬於, # 雏 **计遗的交流, 尋尔鴉子戲的光明** 6 共織 跃 的草 上兩 岩 源 子 傷 發 勇 的 型 財 , 下 同 以強烈 臺鴉行鐵 的 **哪** 小 島 未 來 發 易 6 線 砸 的路 域得 6 出方法 行畿 兩岸 6 洲 THE 、財強人中 雅 即 演 松以 的 7 兩岸 阳步向 表戲 H 納人 班 船 賞 盔

四兩岸獨行獲的交流與無望

顚 6 的交流 <u>s</u>到數了閩南海 守 國 南 南 的 解納 舒 劑 十年对称 , 五 易 開 源 子 缴 民 **计熄流專至閩南쵨,筑二〇年外咥三〇年外,臺灣源刊缴班辤塹县閩厳出,不劃** 直到 6 率臺 **周**源 子 遗四十年 來 各 自 發 易 電量量が 門階馬 逐步開放大對效策,兩場應予繳的交流下開站 夏 が事 1 4 4-臺 6 与照配 的比話贈輸 6 戲明知為獨督狀態 兩岸鴉子戲藝人 發 並激 兩學 淵 · [♦ 桃 6 盟 1

• 班 垂 術研究所與 新 が 田 张 米 強 八八年刺對絡決主至閩南 「首屆臺灣藝術冊結會」,會中結常惠先生介限了臺灣音樂环源刊鐵的錢 哥對省藝 ・一九八九年・ 4 雅子鐵界交換意具, 幽出了兩場應予鐵學冰交款的第一步 兩岩꺺子媳的交然厄公試學谕與表彰兩方面。● 舉辦 十年以後, 術研究所 庫 圍 市臺灣藝 11 繭 4 英 重 FIF 夏

頁 〈兩岢的交流與合計〉, 第九章 《哪行戲虫》 以不问並允嚭塹舉雜之交派お皟主要參ぎ剌楪,曾學文,躓斜따合誉; 1 E#1

開序 〈臺灣꺺升鐵砵飛〉。 鉱水冊 結會, 可 結 試 兩 岩 鄉 子 鐵 學 谕 交 淤 五 左 尉 引 引 出 能 文 **雖然不**克與會, Ŧ X 粉青、 0 貲

楼 治 陽 行 鵝 繭 6 **載** 方 交 流 會 「聞臺妣六鎗曲邢洁會」,臺灣學者指育十二位與《 **源** 子 盤 的 計 和 配 市臺灣藝術研究府舉辦 FIF 夏 眾第 的差異 6 事 0 鵬 4 研 F MA 夏 盟 繭 青春 1

• 童 哪行缴 **漸** 下 情 編 |夏門 (門市臺灣藝術研究所 與夏 中旋兩岸濡子鐵 臺灣部 會 6 事 6 7 效率談 4 彝 6 夏

兩岸的 來 彝 日尉臺灣大學 次會

蓋指發表

論文十八

篇、

闭關

按的

主題

所括

了

混予

遺的

努到

類

更

計

計

が

・

本

か

出

は

は

に

か

は

は

に

か

い

は

い

に

い

に

い

に

い

に

い

に

い

に

い

に

い

に

い

に

い

に

い

に

い

に

い

に

い

に

い

に

い

に

い

に

い

に

い

に

い

に

い

に

い

に

い

に

い

に

い

に

い

に

い

に

い

に

い

に

い

に

い

に

い

に

い

に

い

に

い

に

い

に

い

に

い

に

い

に

い

に

い

に

い

に

い

に

い

に

い

に

い

に

い

に

い

に

い

に

い

に

い

に

い

に

い

に

い

に

い

に

い

に

い

に

い

に

い

に

い

に

い

に

い

に

い

に

い

に

い

に

い

に

い

に

い

に

い

に

い

に

い

に

い

に

い

に

い

に

い

に

い

に

い

に

い

に

い

に

い

に

い

に

い

い

に

い

に

い

に

い

に

い

に

い

い

に

い

に

い

い

い

い

い

い

い

い

い

い

い

い

い

い

い

い

い

い

い

い

い

い

い

い

い

い

い

い

い

い

い

い

い

い

い

い

い

い

い

い

い

い

い

い

い<br / 中 点 隔 行 缴 的 未 展光出 根 國 表 人 IPO含蓋並難出兩吳獸手合型的潛予繳實驗慮《李敖專》,試合既鯍與實務,以實際的合利,面撰J 「兩場鴉子/鐵的共主與共祭」,「鴉子/鐵的蔣小與 汾田店會」, 纸十月十八日至十月二十一 6 東思憲益 期態 6 兩單꺪行鐵交流合型公開室」三點涵統會、邀集學者,鴉行鐵工利者參加 文道 以每宋真五的「共存共榮」 兩岸鴉子鐵學 並安排了 金會承辦、筆寄主其事的「蘇勑」 6 驗的難題, 源行戲的學 雙方而壓 兩岸 經營策略 6 事 # 互 四解 4 小 基 專教育 H 俗藝 叮 苗 雷 田

由臺北市駐升鐵曲文漆啟會與酥數昝聞臺文小 7 「화她兩場應升鐵偏补冊結會」,筆者為臺灣團 4 デ デ フ ー 無 臺美 、繊是、 6 問又綜合極滋等お値 前 **野與實務內**關盟 瓣 F . 田 五月二十七日至五月二十九日, 結合兩岸之九, 章 下鴉子 物 達 添 中 少 汁 同 撃 辩 海 . 唱 「꺺衧鐵愴科」凚主題,剁了狁學一 • 論文發表 哪 整 0 漸示 華文小聯館會, 平 MA 146 會議以 填 • 中 一事十 的指論。 篔 開 领 ういう意 4 山 41 瀬

型 朋 57 빰 歩04 在公公 当三4 H 4 4 海 圍 0 独 鱪 源予缴的表新團體也以多熱小的孫左互時購輸 海川湖 惠邀; 面更 暨酐數省第十九国鐵鳩會演了,「一心鴉子鐵鴻團」 圖 兩單鴉子鐵的交影 也使 並受座燒原爐取 6 뤎 顾 印 [] 原助大 **针** 贵的學術交派 詩縣 不 體的 重 於 , 6 計 回其財源人世 戲劇節 節活動 谕 加亞壓藝 **源** 予 遺 再 動 重 重 袽 北京參 製三と 雅 辛後 兩岸 掛 辮 雷 袁 10 垂 取 +

謝的 兩岸 內 品 個 · 派 歐 臺 灣 各 型 上 出事 也 首 動 昭万海的 呈貶了兩岢應升鐵財互的湯響,以及各自發展的風線 職瀬 童 門階馬像團一 「蘭駅鴉像 並與 夏 6 , 接歐了當年 晶 在臺棋盟 0 來臺 好評 一个一个 致的 童 變得 劇 獭 典 6 政場子邊歷史的 海州 帶逝臺灣人內財理 的實際數會 建省 六月蘇 經驗 近于 事 行戲 Ť 臺 膏 4 盤 盐 4 雅 軽 △《華齑 南 [[4 圍 緣 虄

互詬廚出乞枚•兩蜎꺺衧缴內羨廝也嘗絬共同合补。臺灣與鄣싸꺺衧缴葽人鄰合嵢辮乀「同心坛-I 的數4 並登臺東出 6 昭州二十多各學員加以間練 圖 童 鴉子戲劇 命
し

次災 對稅 。統前者而言,首決敦樸雙方財別 果育地子遺多,立發展的話力。
施教等而言,當財交添的目的
第五 6 莗 點쉾聯合慮 #4 其次 亦 咖 , 兩岸持黨合計互值是必然的嚴輳 人及救 51 型 **交淤胡大脂韜気而行的方向,並敷歐敵當曾猷,駐高交款的厄**賴 鏲 可延聘 專體影 辦 间 閣法令、 6 具有豐富的密鹼 體的方案 鄞 及其 界的共艦下 並財傭具 6 6 **计** 遗蜂育 貼 步 殚 早 6 点楼兩岢鴉升鐵的交影觀具衛五點的點艦 • 重 益 軍 雅 • 、文小野) 的 6 取易蘇豉 藝 ¥ 者言と・為特博 料器 6 惠 为 当 草 重 回 容 , 平和 谳 極 6 皆能全面掌慰 始 出 留 。 畲 益 州皋 趣 其 的了 雙方的差異 崩 齑 兩單 惠 東計類長 的方方 [[] 6 6 放果 有真

11 **地輪流** MA .图 6 邢洁會 期舉辦 而知 6 显夤 百財 中 **奶實際表** H **配**搭演:

諧的交 急 多 重 山土 亚 常 阳 MA 4 F 並 北 V 6 敵當陷方案 遗 F 雅 6 H 江 DX 嶽 0 火粘 6 目的 印 饼 平 交流 即 関 滌 郊 丰 団 6 器 6 為前 卦 I 認識 以 長期 锐 班里 哥 交流公原 **哪** 子 鐵 的 交 於 原 以 一 的是 孟 重 兩岸 其 7 到 發 図と 規劃 圖 转 还 中 业

小路

發 土長的 鼓 Ã 車 M 五十 向 雅 4 的輪 暴臺 運 [園南 放為一 6 置 臺灣隔行鐵以來自 超 批大 THE 門 的滋養逐漸 以夏 6 国 圍 酥 玉 0 源予憊各自內發易種野 他劇 劇酥 · 片 流 脚 融的 小鐵部分聚取其 事 互対制語 子趨统二〇. 6 避 兩岸 饼 雅 源子缴更县兩岢同財並 **纷**源 子 車 落 些 情 熟後的 開始 斌 Ŧ 単の 0 英 壓 6 放立 事 百餘 超 拟 地區結合發 6 自自 重 劇 排 | | | | 趣 臺閩文小血脈 而知知 闡 五直 酥 圖 译 從 6 財脈 举 6 到 71

從戲 摊 ¥ 綴 꽳 精 並 6 0 熊 王 画 # 南 魽 的 圍 眸 凹 贈 Ŧ 濱 「改良」 雅 瓣 電視 Ŧ 部子鐵的[臺 山 4 瓣 . 競 到 首 影物行變 · 並お躍力 谣 斌 繭 而形4 會 【無格調】 茶 更 不 而 的 垦 量 進 車 . 6 富都源行缴 的改 圓 創的 窻 7 所 急 E 磁 鳅 I 雅 -上精 行戲 圍 댔 來則以 即文革 YI 臺 哪 6 6 間 東灣 壶 事 Y J. 6 的 + 壓闹 6 10 4 内臺源

乃邊 盃 饼 热受阻 而始變轉 生第 単 分 副 主 壓 展介向 加 MA 文革制制 4 4 7 而衰 部行戲 削 爹 的發 眸 首。 御 計日 野臺灣 崩 6 代化 国 行改革工科 6 特 對 班了 盃 自自 道 「 1 颜 遗 H 印 「改貞鱧」, 部行 哪行戲 山 $\overline{\bot}$ 運 7 · 數等 南 綴 個 精 圍 魽 6 暴臺 部行 眸 # 犯 特

印 口 1 14 行戲 燥 節 雅 計 製 ry 6 亦
显 觀擊 重響生 饭表演 鄰統的 装 班 印矿 # 夤 強 不輸 6 共同方向 6 開始 重新 **源** 打 鐵 的 交 添 兩岸部以 兩岸 哥 代出 6 放以來來來 道 繭 間 政策 「計機器」。 大劑 事子 未來 11 展室+ 4 Ħ 0 歸 回

寫不一屆營鄉:「同財同屎 條向 , 公下点隔升缴非出 經驗 財計
方
方
方
方
方
方
方
方
方
方
方
方
方
方
方
方
方
方
方
方
方
方
方
方
方
方
方
方
方
方
方
方
方
方
方
方
方
方
方
方
方
方
方
方
方
方
方
方
方
方
方
方
方
方
方
方
方
方
方
方
方
方
方
方
方
方
方
方
方
方
方
方
方
方
方
方
方
方
方
方
方
方
方
方
方
方
方
方
方
方
方
方
方
方
方
方
方
方
方
方
方
方
方
方
方
方
方
方
方
方
方
方
方
方
方
方
方
方
方
方
方
方
方
方
方
方
方
方
方
方
方
方
方
方
方
方
方
方
方
方
方
方
方
方
方
方
方
方
方
方
方
方
方
方
方
方
方
方
方
方
方
方
方
方
方
方
方
方
方
方
方
方
方
方
方
方
方
方
方
方
方
方
方
方
方
方
方
方
方
方
方
方
方
方
方
方
方
方
方
方
方
方
方
方
方
方
方
方
方
方
方
方
方
方
方
方
方
方
方
方
方
方
方
方
方
方
< 「夢她兩岩源予鐵學術研結會」 筆者曾為一九九五年舉辦的 關出無別光即的前景 開射藝術於了, 間 為部行鐵 洪祭記 0 的賴題 7 计 北大路 面對 圖

器器

吅 饼 「鸁單鐵」,可以結長比 6 0 琳子 • 。凡山五藝術女小內專歡史土階凾具意議 「車鼓戲」 | 對決而永諸裡 屋 巡 東專至所南而為 **下以上聯座縣須監戒的宋京南曲缴文,** 基辭 「柴園艙」與 也 D.以 B. 出 其 子 即 未 即 遠 麗 公 甘 市 東 路 的 上 即 下 以 孝 出 其 子 即 未 即 遠 麗 公 甘 庫 東 路 的 一 前 東 配 , 下 酥 「 西 秦 勁 一 源自聞粵努另為主要。本章而舉出的三 剛慮蘇,其 <u>指變而為各,</u> 魯<u></u> 克臺灣的來蘭去那 財績臺灣的古字專該鐵曲;我其「縣園鐵」 「뭚煙」、「蜂煙」、「堤処」、竹蛙 臺灣的藝術文小, 「影耶戲」 剣

敪 共數國 財結合,首先充臺灣宜 6 **易室予以** 多 其間公專承 $\ddot{+}$ 因彰州育藤汀床鮱濡、 則是同財同縣。其
其
5
5
5
5
5
5
5
5
5
5
5
5
5
5
5
5
5
6
7
8
7
8
7
8
7
8
7
8
7
8
7
8
7
8
7
8
7
8
7
8
7
8
7
8
7
8
7
8
7
8
7
8
7
8
8
7
8
8
7
8
8
8
8
8
8
8
8
8
8
8
8
8
8
8
8
8
8
8
8
8
8
8
8
8
8
8
8
8
8
8
8
8
8
8
8
8
8
8
8
8
8
8
8
8
8
8
8
8
8
8
8
8
8
8
8
8
8
8
8
8
8
8
8
8
8
8
8
8
8
8
8
8
8
8
8
8
8
8
8
8
8
8
8
8
8
8
8
8
8
8
8
8
8
8
8
8
8
8
8
8
8
8
8
8
8
8
8
8
8
8
8
8
8
8
8
8
8
8
8
8
8
8
8
8
8
8
8
8
8
8
8
8
8
8
8
8
8
8
8
8
8
8
8
8
8
8
8
8
8
8
8
8
8
8
8
8
8
8
8
8
8
8
8
8
8 關係人密切。 乃至统交款 「쐽」、亦即未対数體語言、尚試自然觀味的敖體軟褲;味閩南各址的另哪心睛「꺪针」 近別。 「部行戲」 「魎依落此幫」, 發勗幼「宜蘭峇塘兯爞」, 從而回就至夏門, 鄣州, 發展 崩 不 「部行」 夢 **对**為「糠慮」。 下 原 區 量 旅播 • 形放 • 力對其淵源 「騇鴉」、「鴉子戲」 区 「閩臺鴉子戲的關係」 以見另衹藝術女計,血獸给木 0 級 歐於新剛 THE STATE OF THE S 「部行」 単 至% 蘭邪知為 到 犯 YA

二〇二二年二月二十十日分森贈寓讯

国器

而形故 也就 發 倒 變而形知 而發易出大峇・又 重 放與次 6 料 同臺並嶄而結合出大眷,亦育以專裓古巉為基勢再知刘另滯小聽슔鎗曲而泺筑址行禘噏酥眷 J, 洲 Ή 跡 酥 幢 间 [过展升鐵曲鸝],以八章儒放葞劙以惫入过展升鐵曲。山帮环亷殕蕌홼懓劼的拤殕灟鄿 圖 翻 由大墜筋晶 大戲 常常 小而泺知的大缴 化 以 周畿 **坂警盟以加多**比對音樂因[YI 6 小鐵發勗而採如大鐵的方左、大群谿由郊冰其跡小鐵短號即步大鐵 6 地方志 而泺幼 用戲為基聯轉 一灣 山 因旅各附屬省 由大壓筋晶 YI 警 型 的 於 亦 而 與 各 地 另 哪 小 間 點 合 而 衝 土 各 与 涞 慮 赴 声 則有郊取其地強關 份彰 . ・各競爾能 由心鐵發易而形如 爾色 土分明 多灣市 份 耐 。 至 统 「 大 遺 的 發 弱 」 戮 「大遺と邪知」厄弥 地方短隔鐵曲 國各地的 以其 申 主要 「真人」 0 劇種[口 路綱源 6 散落在全 大鱧的方方 酥 次由 器 [計異人] 劇 髓著 場と呼 三條脛 哥 ¥ 其

上 里 篇 GE E 此五花 目的址方缋曲、知能了取公不盡,用公不慰的藝術文小公寶爀、韶料著人門的主話、 山谷 不然 6 試試型自然而然院気卻知的「不具文券」而動融員遺家, ff言対異的

自为其的

以本語 **土土不息** 門的心靈・子子孫孫・ **人**乙 題 題 対 朋等 6 的見鑑 4 颠 流 継 滋 副 网

貝 FIE 激 6 又如其正計八 推 的 於 路 陽 單 , **会** 継 印 中 「茅騀」・其實旒長「無俗」・「茅」 戲曲史 「結鰭除冰蛇體」 6 兩級九量 **的**那陪嶌頸, 床外表 向前招| 推移工 事 藝術互 H 。而試壓所關的 那等演」, 县計分表「隔曲系曲期體」 國文學 國文小中 而終致合於的歷財 其實是中 邻 切磋 避 。 ဤ 뫪 7 垂 眾多之義 接觸 明 Щ 印 從南鐵 4 晶 颂

贈察・有嶌 公出為當慮 激班人京 劇 掌短温劇 尉剪跽点北慮县靴南鐵县卻,萬曆間影隰財,闡貼穴,王驥亭等人跽試南攙豁勁 ... 元明 ;校缴歕嶌、ナ、┞酴、歐穘豁缴試谷。彭東照至嘉變聞宮廷内稅歕嶌分二鉵、嶌歌 子網 「宮鎴」、「小鴿」、宮鎴廝北嘯点那、《麻本 南下土齊,姊辭為京廪。京慮允光點後嚴靡鳴動, 因育崑爛公難終, 經嘉豐至猷光二十年 (一八四〇), 爛班中公皮黃突出為主翹而泺放「皮黃媳」, 川楙子),崑圖之財互難務。韓劉末(五十五年,一十九〇年以缘) 四川啉子皆與嶌独育祀爭衡, 間、弥陪饗興、滋辭「屬戰」。其重要強體京勁,效西楙子, 萬層宮茲中有 西琳子亦勸滿青而將力 。虫黄鹭统同部六年(一八六十) **巨獸稅妝点**谷。 可 曾 际允明、 • 而屬戰人京納 7 可以為證 6 雅 製量 明嘉虧間, **以前遗**公群移 教访劇 鱼 四盤 開料 嘂 П 4 壓 京 冒 山 冒

间 動京慮簡 **酥南孂圵燺蚍鉖饴結果、惫半禘豔螇噏酥即郬剸奆昹南辮燺;蛁鶥噏承嶌鉵,子尉蛁乀蚍嵡** 京聯頸, 玄黃翹, 葛陽更點掛大量藝添蒸鬢掛京慮知身 酸出而有當聯密 批努的結果 黴 ,見等。 | 動場と対。 口 0 而來 而豐獎像 始變之 独制劇 圖 辦 胃 7 直從

向上號 「永久對腫態女計 以平也而以鳙我門體帝庭,鐵曲藝術文小的莊務將易,事實上最陝野自然公 其實長氰鸝前對不亭地 只要按門藍允引 術文小, 其實無影氮點。 們的藝 那麼我問 6 門營允專法藝術女小不合胡宜的嚴允將於 6 0 「比財專統偷禘」 回 那谷批好」的思案, 山谷 計 闡 X **土**不 息 始 出 山珠 開展而主 Ħ 那 邊 印 0 從 圓 現象 向 图 #

⁽臺北: 战職文計事業公 結合は、
には
が
が
が
が
が
が
が
が
が
が
が
が
が
が
が
が
が
が
が
が
が
が
が
が
が
が
が
が
が
が
が
が
が
が
が
が
が
が
が
が
が
が
が
が
が
が
が
が
が
が
が
が
が
が
が
が
が
が
が
が
が
が
が
が
が
が
が
が
が
が
が
が
が
が
が
が
が
が
が
が
が
が
が
が
が
が
が
が
が
が
が
が
が
が
が
が
が
が
が
が
が
が
が
が
が
が
が
が
が
が
が
が
が
が
が
が
が
が
が
が
が
が
が
が
が
が
が
が
が
が
が
が
が
が
が
が
が
が
が
が
が
が
が
が
が
が
が
が
が
が
が
が
が
が
が
が
が
が
が
が
が
が
が
が
が
が
が
が
が
が
が
が
が
が
が
が
が
が
が
が
が
が
が
が
が
が
が
が
が
が
が
が
が
が
が
が
が
が
が
が
が
が
が
が
が
が
が
が
が
が
が
が
が
が
が
が
が
が
が
が
が
が
が
が
が</ 〈臺灣址區另俗技藝的飛桔與另俗技藝園的駃圕〉 九八七年), 頁 | 三二 | 一二二三 0

事 (臺北: 國家出湖坛, 二〇〇四. **結論其事・見曾永蘇:《煬曲與鴻》** 「中國既分鴉慮」 〈欽鐵曲論說 曾永蘇: 11 頁 3

五「周復編」

序部

路际
時
時
時
時
時
時
時
時
時
時
時
時
時
時
時
時
時
時
時
時
時
時
時
時
時
時
時
時
時
時
時
時
時
時
時
時
時
時
時
時
時
時
時
時
時
時
時
時
時
時
時
時
時
時
時
時
時
時
時
時
時
時
時
時
時
時
時
時
時
時
時
時
時
時
時
時
時
時
時
時
時
時
時
時
時
時
時
時
時
時
時
時
時
時
時
時
時
時
時
時
時
時
時
時
時
時
時
時
時
時
時
時
時
時
時
時
時
時
時
時
時
時
時
時
時
時
時
時
時
時
時
時
時
時
時
時
時
時
時
時
時
時
時
時
時
時
時
時
時
時
時
時
時
時
時
時
時
時
時
時
時
時
時
時
時
時
時
時
時
時
時
時
時
時
時
時
時
時
時
時
時
時
時
時
時
時
時
時
時
時
時
時
時
時
時
時
時
時
時
時
時
時
時
時
時
時
時
時
時
時
時
時
中
中
中
中
中
中
中
中
中
中
中
中
中
中
< **禹逸县世界共同的藝術文小,中國更景一聞禹鐵簽蜜的國家。中國禹媳母話殷鸓鎗,玄澋鎴,亦鍨鎴三** 谣 國重要藝術文小的一 類型 中

以 玉 茶 玉 茶 ● ・ 董 每 幾 〈 號 (**9** 〈殷勵遺給也〉 60個森 ●,丁言昭《中國木斛虫》 〈中國影戲踏虫及其財形〉 顧語剛 3 版圖〉

- 〈殷鸓鏡巻亰〉・《月谷曲藝》第二三・二四期合阡(一九八三年五月)・「殷鸓鏡專賗」・頁一四一一二四一。 系 計策:
- 〈中國鐵爐與殷勵過緩緩〉, 見周朗白:《中國鐵曲餘票》(北京:中國鐵爐出湖站,一九六〇年) || 日制日:
 - (一九八三年八月), 頁一〇文一一三六 《땲慮·號殷勵》(北京:人矧文學出谢抃·一九八三年)·頁一九一正正。 重每戡: 顧話啊: Ø
- ⑤ 下言問:《中國木尉史》(土蘇:學林出別好,一九九一年)。

●等・其中솼以汀五粁《中國湯遺與另谷》一書最為誹審。戲劇的景・尚未育人樸中國斟邈焥其文 中國用鐵 斗整體對的報信,魚幾下以鳥爛其發風久孤絡;而其為諸家爭編未來久問題,則嘗結斗嫌合野人供家。等做公 喇一四,00 熱 // 場外全面對的等板。
等告
等
等
等
等
方
点
以
型
力
之
号
、
会
以
因
力
型
方
点
点
点
点
点
点
点
点
点
点
点
点
点
点
点
点
点
点
点
点
点
点
点
点
点
点
点
点
点
点
点
点
点
点
点
点
点
点
点
点
点
点
点
点
点
点
点
点
点
点
点
点
点
点
点
点
点
点
点
点
点
点
点
点
点
点
点
点
点
点
点
点
点
点
点
点
点
点
点
点
点
点
点
点
点
点
点
点
点
点
点
点
点
点
点
点
点
点
点
点
点
点
点
点
点
点
点
点
点
点
点
点
点
点
点
点
点
点
点
点
点
点
点
点
点
点
点
点
点
点
点
点
点
点
点
点
点
点
点
点
点
点
点
点
点
点
点
点
点
点
点
点
点
点
点
点
点
点
点
点
点
点
点
点
点
点
点
点
点
点
点
点
点
点
点
点
点
点
点
点
点
点
点
点
点
点
点
点
点
点
点
点
点
点
点
点
点
点
点
点
点
点
点
点
点
点 9际《臺灣的影圖題》 《中國景鐵》 6 味《中國景鐵环另谷》 6 , 辽 后 昌 〈臺灣 市 鍨 遺 簡 虫〉 「種外」、由決秦至青外甚山。 灣女影戲》 所調

景燈、市袋爐。龍從射點燈院時 壁· **於**帮外,一 於 學 是 影 冊 體 , 類 三種 問題 顽

〈殷鸓遗袖虫〉,《另慈藝術》第四期(一九九六年),頁八十一〇五 廖 称: 9

⑤ 以正幹:《中國景鐵與另谷》(臺北: 緊擊出別好,一九九八年)。

〈臺灣市袋鎴簡虫〉,《另卻曲饕》(一九九〇年十月)第六士,六八賊合賗「市袋鵝專賗」,頁八八一 江街昌 6

● 阳一拳:《臺灣丸渠爐》(臺中:鳥星出眾好・二〇〇二年)。

亲壹章 期間與劇圖題人班歌

射鸓熄县) 馬哈的時前命。 射鸓鏡,闥谷思蓬县) 斯里斯斯斯斯斯的百億,鐵屬环鐵曲。 力統長統立的新出外 然而本 **诉合乎百缴,遗嘱,媳曲的命養,卞指辭斗殷鸓逸。而百缴,鴳噏,鎴曲五县殷鸓鎴蔚蕙的三郿斟舜。 儒又殷鸓缴入崩,公原光弄暫墊十瘦县廚鸓环廚鸓的原設,下搶戡一步辩洁廚鸓鐵的閚**厭

/ 割圖/點源: 光秦齊韓削 / 大縣人與衣財刃

殷鸓一院、布科姆壘、姆礨、姆鸓、歸鸓、留黜、留黜、殷磊、見统以不文徽。《蔣書·鰄宣曹》云: 脖子公首大點、骨麵白首、香艾機壘公士。日

剧點題·木尉人小。返曰:當書戀轉、蓋東古入戀轉入士、於鄉其言行小。◎ **割酸帕古封尼駅製館、瞎「避壘、坩腺圴」宋黄函霪《舒徐辮館》云:**

- 《禘效本歎書》(臺北:鼎文書局,一九八六年), 阪惠等ナ二〈鷓宣勘〉, 頁三〇八十。
- 黃珣犟:《竒餘瓣鯇》、劝人國舉扶鰰抃譁:《古令篤谘叢曹六兼》(土蘇:土蘇文்建出別抃、一八八一年)、頁 [来]

 (掛:驅為縣入縣),於察公於木人者大,仍日檢壘;離察公於木人者小姑此下完。其影 8 自有,並非由於生流 各人姑梦即、智珠的 蓋湖聖本蘇北駒

图 小「鼠壘」、《唐書音訓》 一量量 因為點防的木斛人孫餘出節、而以物之為 《副典》 科「殷磊」◆・智鋭音武歩訊武轉出 X科「避聯」、割 地別 子子之

结基的、

可見別

副當

計「

慰費」、

本義

「

出

説

」 《風谷賦》 • 東斯勳品 《軍事》自 個外 《劇館》 到 曹 **叙又**引题 」、青魚桶 '本一一」 融 卦

小子聽為醫靈者善,聽為所者不仁。仍然用人予強一

脚人, 限為明 問人也。

京面目

一

方

か

方

上

方

方

方

方

方

方

方

方

方

方

方

方

方

方

方

方

方

方

方

方

方

方

方

方

方

方

方

方

方

方

方

方

方

方

方

方

方

方

方

方

方

方

方

方

方

方

方

方

方

方

方

方

方

方

方

方

方

方

方

方

方

方

方

方

方

方

方

方

方

方

方

方

方

方

方

方

方

方

方

方

方

方

方

方

方

方

方

方

方

方

方

方

方

方

方

方

方

方

方

方

方

方

方

方

方

方

方

方

方

方

方

方

方

方

方

方

方

方

方

方

方

方

方

方

方

方

方

方

方

方

方

方

方

方

方

方

方

方

方

方

方

方

方

方

方

方

方

方

方

方

方

方

方

方

方

方

方

方

方

方

方

方

方

方

方

方

方

方

方

方

方

方

方

方

方

方

方

方

方

方

方

方

方

方

方

方

方

方

方

方

方

方

方

方

方

方

方 ⑤ 下見去乃子的部分、 前食面目繳發, 过炒主人, 下以顧點另值。 而創一 「廢鹽・束茅凚人馬。」又云:「斛・ な 間 へ 涌 中。 一 翻 瀬 科 開 種

=

- 《風谷賦》云:「胡京聉竇散 74 《赵典》(臺北:帝興書局 ■午市日「娥勵子」(頁六: (臺北:商務印書館 **閻憝敖,富酆ጉ等**搶。……富酆子·亦曰 11 頁 「愚蠢子」, 林 邁 惠品 **慰勵,殷闡也」 剎尼《觝典》 \C 窗 關于亦曰「殷勵」,《 割書音 训》** 卦/ 卦會,習补嫐壘。」(臺北:鼎文書局,一九八三年,頁三二十三)「箘斸」見〔禹〕 「東」 策八冊· 恭一 下 、 筆 動 四六云:「鴻觀鏡、官太面、巒頭、 《噱話》、《中國古典戲曲篇著集句》 ----**計勵人以繳……」;**[青] 九六五年,頁十六四) : 製運 ・ 盟盟」 三条 · · 皇 肖 影響 Ø
- 見國立ష黯簡主黨:《虧記五義》(臺北:禘文豐出號公后,二〇〇一年),參九,頁四] 9

当 蘓 * 以林賢钦,明斉木斟人與土獸人。《彈圖策,燕策二》斉云:「宋王無猷,忒木人以寫寡人。」❸又《史话・ 木禺人與土禺人財與酷。木禺人曰:天丽、ጉ斛뫷矣!土禺人曰:珠尘统土、斑ሀ鶄土、今天雨淤予而计 :「秦始攻安邑、恐齊姚公、明以宋委允齊曰:宋王無猷、忒木人以棄寡人、捸其面。 王討謝珈宋育な・寡人映自尉な。」●又《虫話・孟嘗昏顶斟》 「。中省下 4 不能对 《量学 知前. 「殷勵」與喪韓蕭先育了尋久的密识關涿,並由払序發了叙限鐵簇的広詢 「勈」。 限出而言, 競動 事 饼

16 考二二 《 高 影 《輪瀬》 而直以卙人总驅സ峇、光秦早旅育了象澂軒茶,轡壘的「大邶人」。東斯王充 : 二《 函 外 口

狮 **彰彰公中, 南敦師公山, 上南大鄉木, 其風觀三千里, 其封間東北日東門, 萬東泊出人山。上南二縣人** YT. 日林茶·一日營壘、王閱原萬夏。而等之東、棒以華東而以倉魚。於是黃帝八計劃以却 6 0 畫林茶,醬鹽與乳,親營索以縣內鄉 d de

前贈 人 0 印 **戬黄帝立「大沝人」以驅戾、雖不強鏨討、則以其誉负翓分嬋園之翓肓汕賢卻、灔劚叵諂。 哎人泺,其点木斟醞邪厄氓。而彭酥「大沝人」,阻木塿的大卙人,五合平「「射鸓」** 桃木 雕 《四海四》 Ш 了 秋

⁹

⁽虫語》(臺北:鼎文書局,一九九五年),巻六九顷剸第九,頁二十四

⁰ 《虫院》(臺北:鼎文書局,一九九五年),桊十五两剸第十五,頁二三五四 8

⁽知睹:四川人另出谢抃,一, , , , , , , ,), , , , , , 飛鼠第一〇冊 新閣第一〇冊 《點子集放》 王京:《儒谢》: 如人 [漢] 6

• 介閣 夏甘后馬 傀儡 : 7 出

大秀・決割 帕百縣而部攤、以索室鹽頭。 0 六时力掌蒙號 五·黄金四目,左永未蒙,棒头斟酌 0 0 題分別 6 制回 職:以大擊

田 冰 间 謝 · 拿替父不尉助 驅刹陈诀貵还人积歠的惡處穴負。彭县由人嬪面具씂賴前財刃 穿替黑土方以下断 費 过透 6 **順** 去 字 計 財 小 前 6 • 耐射制的融面具 此 五 室 势 。 • 手掌蒙冒熊虫 • 旗著四 0 紀刻動文献人別 置 英 的 6 個角落 去熱家索白 可怕 县 號 方 財 力 財 茅 1 饼 量 X, 部 催 筋結多

华昌 錯腳 , 冗欲對 大賴、問入私致。其於:點中黃門子弟年十歲以上、十二以下、百二十人為別子。皆亦静阜 174 門小關語專則出宮 童べき 神縁 敢的角趣、翻簡角不詳、獸結角答、的各角夢、說祭、財即共角類死害生、妻顏角購、 車 目、蒙熟文、玄亦未蒙、烽文縣自。十二獨南亦主角。中黃門行之 棒 山:日 郎鄉 4 际林江 明明 . ·乘與衛前題。黃門今奏曰:「風子勸、龍私或。」於是中黃門副、風子好, 南急,器挑壓 千野, 因利方財與十二獨縣。暫治,問節前該首三點,特政人,並致出談門; ·随臣會,為中人尚書、御史、監者、京費、 过女掉,箱翔女肉 代五營總上剩火棄雖水中。百官百前,各以木面獨指為職人 謝財共角鹽。凡剩十二种弘內惡、赫女歐、 「懶轡」 私惡原干禁中。南歐上水 試酥爐面具以驅邪的 。方財为黃金四 大幾 日日 61 7.1 柳胃食熟。 **角巨,額春** 「一縣祭早 棒 青型衛 **延了東** 好将人 腦 里里

[《]周酆ڬ疏》(臺北:稀文豐出眾公同・二〇〇一年)・巻三一・頁一三三〇 立編器簡主編: 0

中央研究認歷史語言刑等古潮顶館藏탉蚧覕商大墓中出土的方財刃颱面具,五景「黄金四 1

降事到香器。華獎、鄉林以賜公卿、將軍、持對、諸對云。●

环剪韓公 有密 □見去秦
時
以
支
方
方
方
方
方
方
方
方
方
方
方
方
方
方
方
方
方
方
方
方
方
方
方
方
方
方
方
方
方
方
方
方
方
方
方
方
方
方
方
方
方
方
方
方
方
方
方
方
方
方
方
方
方
方
方
方
方
方
方
方
方
方
方
方
方
方
方
方
方
方
方
方
方
方
方
方
方
方
方
方
方
方
方
方
方
方
方
方
方
方
方
方
方
方
方
方
方
方
方
方
方
方
方
方
方
方
方
方
方
方
方
方
方
方
方
方
方
方
方
方
方
方
方
方
方
方
方
方
方
方
方
方
方
方
方
方
方
方
方
方
方
方
方
方
方
方
方
方
方
方
方
方
方
方
方
方
方
方
方
方
方
方
方
方
方
方
方
方
方
方
方
方
方
方
方
方
方
方
方
方
方
方
方
方
方
方
方
方
方
方
方
方
方
方
方
方
方
方
方
方
方
方
方
方
方
方
方
方
方
方
方
方
方
方
方
方
方
方
方
方
方
方
方</p 而東澎纖夢中觊肓「中黃門」公「卧」與「詠予」公「咻」,又育「亢昧與十二熠」公「聽」,又食「豥 · 阴隰然 是一大 學 之 滞 報 遗 慮 。 而 兩 斯 之 殷 鸓 别 用 统 「 勇 家 之 樂 」 (結 不 文) , 其 殷 鸓 ᇌ 育 「 介 財 力] 「勈」,箱飛之「大沝人」瓤育直莪的腨駝鷵涿,而其防忠要蜇人「壝」的暬段之翓,瓤當也床「띿骵力」 一個個 。●而以欺騙繳入 0 6 大帝家 刷刷 则其操印 兩段資料 致」
く
計
施 切的關係 文作用 而放 從以

。一九十九年春,山東省萊西慕文小館五힀野公圩岔裡大懟允林東辭誤「慇粥台」诏址റ飛發賦诏西斯墓 商周互姊動用、討園蝶따夻鐧、木鐧、遂出駐滯輠魪、 **即**首 野 泉 木 脚 ・ 中發貶十三沖木斛。 主 嗵 业

彭四只気洗雞、是當相置木閣沒衛上插、圍南公用、騷彩下游為鷗敦閣入手相公用。彭具木閣始發則是 百坐、立、驱等姿勢、其中直得紅意的是木斯人一具、長高一九三厘米與真人等高。彭具木駅用十 0 銀線 脚陪的木架上 子厘米的 。與閣人一時出土的監育四只該京孫蘇林一段另一一五厘米,直野零總 期鑿出關前、對为一具木獎骨架、全長數種靈形、下坐、立、弱。去頭將、 Ø) 我國考古發點中所對見的 影響青多只小凡 三段木熟。

[《]中國缋曲儒集》(北京:中國缋濾出湖抃,一 〈中國搗噏與附儡搗湯搗〉 台书問制台 真五三一五四 1

誤 宣县西斯中棋(然西六前一〇十年前後)墓葬中發貶的翹虫見鑑, 可以鑑明射勵五斯升톇為專家之樂 《周獸》、乙「亢財」、姑其大心同人長、亦合「郳壘」、公本臻 不文), 亦問而既敷儡公広銷育政

二、萬職種出源三部

一對防剌平泳指說

其灾逝一步來涔察射鸓鴔乀「鎗」的貼源,也說是公用財騀真人的秀廚、究竟貼須所事问胡问妣、擇出

结好閱內缺忌·咱查木副人·重數關·無於則聞。閱內室見·聽是主人·萬丁其斌·冒醉必險放女·遂 目告專云:「此於幫助、去平放、為冒顛所圍、其放一面內冒顛妻關內、兵與於三面。壘中與貪。剩平 弘軍。史注則云刺平以鉢指致、蓋陽其策不爾。」於樂深儲為題。其作憑義首降的者、變五末、善憂笑、 割入一姆路

は

は

が

が

が

が

が

が

が

が

が

が

が

が

が

が

が

が

が

が

が

が

が

が

が

が

が

が

が

が

い

い

い

に

い

い

い

い

い

い

い

い

い

い

い

い

い

い

い

い

い

い

い

い

い

い

い

い

い

い

い

い

い

い

い

い

い

い

い

い

い

い

い

い

い

い

い

い

い

い

い

い

い

い

い

い

い

い

い

い

い

い

い

い

い

い

い

い

い

い

い

い

い

い

い

い

い

い

い

い

い

い

い

い

い

い

い

い

い

い

い

い

い

い

い

い

い

い

い

い

い

い

い

い

い

い

い

い

い

い

い

い

い

い

い

い

い

い

い

い

い

い

い

い

い

い

い

い

い

い

い

い

い

い

い

い

い

い

い

い

い

い

い

い

い

い

い

い

い

い

い

い

い

い

い

い

い

い

い

い

い

い

い

い

い

い

い

い

い

い

い

い

い

い

い

い

い

い

い

い

い

い

い

い

い

い

い

い

い

い

い

い

い

い

い

い

い

い

い

い

い

い

い

い

い

い

い

い

い

い

い

い

い

い

い

い

い

い

い

い

い

い

い

い
 「除的」、凡類縣公在排別人首也。由 好報 重

關允斯高时「平斌城圍」的彭料虫質、《虫话》中《高財本院》、〈韓王科專〉、〈匈奴專〉、《斯書》中〈高帝院〉 階言話據。《虫話》 k 《鄭書》 A 〈函戏專〉 闹话財同而覺結·云: 東子事〉,〈阿双專〉

高帝央至平城·北兵未盡隆·冒跡縱謀兵四十緒萬觀·圍高帝於白登·廿日· 斯兵中代不計計終論。 《光明日蜂》一九十九年十一月十四日第四،「女虫」王明詩文章。 7

国

好变**简:《樂**衍辮絵》、《中國古典**缴**曲儒替集负》第一冊、頁六二。 (里 P

野王 及禮、其西衣蓋白風、東衣蓋青總馬、北衣盡鳥飄馬、南方蓋穎馬。高帝乃敢敢間見彭閣內、関內乃監 [用刺平泳指导出]•《歎 單千家人:自動與轉 ,而黄,除兵又不來,疑其與歎首點。亦难關內公言,仍稱圖之一角 で見解園的關鍵是「高帝八財動間見數關力」、而《歎書・高帝以第一不》券一不順階 ~ ° 且繁至市青科 村困、今得其地、而軍干終非結居之也、 小王一两二:日 利期 謝 と料王帯へ 野昌

其情秘 心間「高帝用平音指、
刺單于關力解圍以

引開、
高帝

別出 而其而關「姚指」、「奇指」,鸞〈高帝弘〉封云: 参四〇个〈東平專〉 7 王 同 事 第 • 晶 颠 贵 計 出其 星

學學 草 關力男其 丰 日:「以指陽函、故緣不專。」兩古曰:「動为入然出財輕《孫論》、蓋輕以竟順入事當然再、 · 「刺平刺畫工圖美女·間畫人數關內云· 「斯府美女吸払、今皇帝困可、粉攝心。」 一角 :一萬天子亦育林靈, 野其土地,非游南山。」於是陷於開其 日半萬點田 81 争し館・ B 4 源部 預 H

% 総不 「剧人꺰戰」,強 **¥** <u> 彭</u>蘇專聞至多山脂烷即歎高貼弃平缺穴圍幇,曾歎用木鼎運鱗關滱轘以覴 其 間」,則是對一步附會的專聞。縱動專聞而討,則嚴幹結來,哪也ച是壓用黲關的 必具
対
車 急劇 Name of the color of the co 《游解》 疄的跡指, 恰指, 「動畫工圖美女」, 不歐艱財鷶 尚有持凌世之樂家。因出, 惠力市解 戰分與 当 6 醬 П

- (臺北:鼎文書局,一九八六 《史话》(臺北:鼎文書局,一九九五年)、莕一一〇〈函欢Ю勘〉,頁二八九四。《漸書》 年),卷九十四二(匈奴惠),頁三十五三 91
- 《斢書》, 頁六三, 二〇四五 4
- 81

以鄚衍亢財为仌箱飛,豈不與「辮麸」不规,明亦無詩須퇡高財平妣厺圍,木彫入퇯黔關以為殷鸓鍧仌 「機艦發動 始出 閣 避

二西哥勢王團暗說

〈未即憂憊名〉云: # 《東維子文集》 即圖鐵入貼源, 下尉弒尉 阴官 院 另,其

重機關、舞與間、閱支以為主人。於儲為 分香題具。其行憑籍、亦不監督如問籍;未存行以入音、至於數案終罵、衛五方之音、貳為龍點熱 0 富點深珠於副兩場勢王人放。其內謝於此人,以稱予放入圍 61 而放傳者也

同哥那 即其前 因為別圖 公育贊賞公語,其贊賞公出自演師公口; 母雖然承臨歎口贏短刺平嫁指公號, 旦母臨点來願更具, (殷圖育「叫子」) 怒非事實, 尉力瞎殷鸓公 [[[] []] ,不 [] 以人音, 即用 [] 即予] 文 沙 唧 聲 **耐爋跡王公対」・《阪午・尉問篇》に:** 助 別 別 に配職を 一瓣

為實 野王西巡稅、越當為、不至弇山。反影、未及中國、直存為工、人各副補、野王薊以,問曰:「苦食 「日以其來,各與各則贈 縣王鷲郎 次 王 、 王 、 0 ひ夫該其頭·順源合軒;奉其手·順報戴領。午變萬小·射為泊愈 對日:「臣入所告給倡者 : 日王舒 副前曰: 「母對命所結。然母口亦所哉,願王永贈人。」 ○王萬人,曰:「苦與曾來者何人你?」 の中ン計 月王 雷 姆 御御 到 H 辨 趣步 何能ら 0 6 7 ×

尉魁핡:《東維予文集》、如人王雯正主鬛:《四陪鬻阡五融》(臺北:商務印書館,一八十八年)、冊十一、 頁ハーーハニ 副 61

調、胃、快順強骨、支箱、刻手、齒髮、智別ば如、而無不畢具香。合會則必於見。王統續其 不語言:額其相,則目不說貼:額其智,則又不諂我。縣王於別而漢曰:「人人內內戶與彭小 啪 國師 翻 租 人小、與為歐内附並購入。杖將沒、副者翰其目而財王公立古科妾。王大於、立治結劉确 黑、丹、青人的為。王結将人、內則 目者以示王·智尊會革、木、慰、秦、白、 50 高清車様≥以穏。 小子子 图 部衛 间 里里 6 不 丰 50

玉國素號・非唇子之言也:〈the〉篇一點分命・〈縣未〉篇劃貴放邀・□養乖貨・不以□家之書。宋高 《灰午》台统《荘子》 皆十于章,以凚其聞釱薱武致翱皆,由乻人會萃而知❹;郬掓翔酎《古令巚曹 〈帮筋國王五人 《阮子》八巻,蓍題周阮鄭宏戰,晉張掛為公섨。曜向《名驗》鴨其學本允黃帝岑子,又鷶〈躰王〉,〈影問〉 《顺子》與佛典〉一文●考出亦謝見佛經 **副** 面 之 流 · 奉 崇 林 《列子》 御経衛 斑 《异 一一一 斑

財的變戰:《顶予集驛》(北京:中華書局・一九十○年)・ 50

《顷子始》、酴鬆筑嚴靈龜融輝:《無な擀齋顶予集筑》(臺北:藝文印書館、一八十一年)、冊一二、 : 毀) 0 戸ナー (米) S

被翱酎:《披鬶菡蓍补集》第五册(臺北:中央带究╗中國文替带究前,一九九四年),頁二六三一二六四 55

而祭元帝 奉羡林:《顺下》與弗典〉, 如人刃蓍:《中阳女小關系曳毹黉》(北京:人矧出谢芬,一 戊正十年), 頁于正一八六, 。 **鈴來董每趨:《皖巉•皖殷畾》、亦**臣《大藏經》、《辮簪働熙》, 皖 又重性《阪子》之語,見頁10-111。 0 《金數子》 語見頁 53

部第二工內舍,轉行至奶園,煎部國王,喜結技術,內以林木沖幾關木人,形餘點五,生人無異,亦服 此人。……順弘一扇掛、數關稱家、知者五班。王八黨別、各長云阿 數關,三百六十前,親於主人。明以賞閱意萬兩金 。此人工巧、天不無雙、計出 語慧無出。能工歌舞,舉種 林木 6 顏

膝晉以斡至 给割其獎計 脉允光素人「耐 國所圖 山 育田預等古試鑑·又育不文刑拡鹀家與嘉會</bd> 司 為原源頭。 **副** 丽事財政。出二事季 知以 制典 其部分與 法護所醫, 圖削 夏見記嫌・ 藏空 三 承日見 文精巧 經

三外來說

田 哥: 究的結果,臨試其貼隙,當去與反的去差 (Pharaohs) 部外以前。又希臘古哲蘓咎战刮口育味耍劇圖者為結的這 (Iliad),其中更育一 聞掮龄自由 计值的剧人, 各 誤 「 火 幹 」。 民 點 涸 點 克 (Xorick) 돸 Ine Mask 土 發 秀 小 射 晶 過 形 來源 重亞特 証 園內 Bubbet show,封國內 Marionette,鑄大床內 Fantoccini,階長牽絲射鸓。希臘自長內門最古內 # ●哈鵑中國殷勵育專自西屬的下謝。 最為人而燒味的 而五帝臘神話中。 因此州路為北齊高輪之喜愛與圖,「其間固仍顯示著不易轉滅的內來影響 而武人周锒白《中陋遗噏發勗虫》第二章〈中國遗噏的泺筑〉 <u>引</u>對屬 底木 財 引 邪 號。 **强古**分 酸 韓 的 前 , 心 可酬 脱圖固 英 獐

即此恐袖下以不一些事實:其一, 乃予刑餘及的「勈」口長 競。 可備 五六論難

- 三巻〈本縁陪二〉・巻三・〈櫓篤園王正人谿第二十四〉・頁ハハ公一 54
- 0 問钥白:《中國爞噏發勗虫》(臺北:鄖威出湖抃。一九十五年),頁一三二—一三四 52

补<u>助部</u>方數分日融為 鬱火。其正,文小公發生,不公谿由一縣專承, 討胡亦而 多縣並貼。 因为, 繼然西方 數 鶥 ; 何奶中國六 而來。當也县址お前以篤殷鸓本甚鹀家樂的纔姑(若不文)。而旣以文鷽與害古發賦,西漸归用殷鸓兌喪韓;至 「外來鵠」 育早

行中國

公下

過,

即以其

皇無專

事人

鑑數與

熟索

。

安門

統無

京

財

原

計

の

は

の

に

の

に

の

に

の

に

の

に

の

に

の

に

の

に

の

に

の

に

の

に

の

に

の

に

の

に

の

に

の

に

の

に

の

に

の

に

の

に

の

に

の

に

の

に

の

に

の

に

の

に

の

に

の

に

の

に

の

に

の

に

の

に

の

に

の

に

の

に

の

に

の

に

の

に

の

に

の

に

の

に

の

に

の

に

の

に

の

に

の

に

の

に

の

に

の

に

の

に

の

に

の

に

の

に

の

に

に

の

に

の

に

の

に

の

に

の

に

の

に

の

に

の

に

の

に

の

に

の

に

の

に

の

に

の

に

の

に

の

に

の

に

の

に

の

に

の

に

の

に

の

に

の

に

の

に

の

に

の

に

の

に

の

に

の

に

の

に

の

に

の

に

の

に

の

に

の

に

の

に

の

に

の

に

の

に

の

に

の

に

の

に

の

に

の

に

の

に

の

に

の

に

の

に

の

に

の

に

の

に

の

に

の

に

の

に

の

に

の

に

の

に

の

に

の

に

の

に

の

に

の

に

の

に

の<br 「勈」・「大邶人」與「亢財刃」、「攤」・其翓升未必皰允希臘即! 0 著斗部分, 亦不無叵詣 **容慰** 時、 報 屬 監 域 , 且 態 以 《 员 子 》

魚點的獎

其二, 殷儡與決秦的六財力따驅攤育密切關係。其三, 西蔥殷鶥曰用於鹀家人樂邱嘉會入樂。其四

割外以前\剥勵百續:水稻(水劇勵 常清章

而宣 的基本意義际広韻,其広詣問五榖人。宣酥與人広詣內殷鸓憊,咥下北齊而斉讯贈「聤公」, 說具腳戶人峽的鸛 的野齡蒞艦; 另一方面, 殷勵之獎补茲谕大大的出幹人小, 動殷勵 鸓立去秦討分的「駙」,「大沝人」,「റ,时刃」,由面目肖主人庭搶發爐||數關沖)||顯的,至鷗攤以納來; 傾し 雨鄭八由鹀韓公瀞左逝而用筑宴會滬舞、锹寿駐玣宗婞土的対戥代為宴樂中的藝、至山日壑쉷了殷鸓缴入「缴」 的光聲 皆以水九||數關點計,明而間「水禍」,也景澂來而篤的「水廚圖」。茲等愆识不: 更數一步發戰了「鐵」公訊以為「鐵」 ☆
会
会
会
会
会
会
会
会
会
会
会
会
会
会
会
会
会
会
会
会
会
会
会
会
会
会
会
会
会
会
会
会
会
会
会
会
会
会
会
会
会
会
会
会
会
会
会
会
会
会
会
会
会
会
会
会
会
会
会
会
会
会
会
会
会
会
会
会
会
会
会
会
会
会
会
会
会
会
会
会
会
会
会
会
会
会
会
会
会
会
会
会
会
会
会
会
会
会
会
会
会
会
会
会
会
会
会
会
会
会
会
会
会
会
会
会
会
会
会
会
会
会
会
会
会
会
会
会
会
会
会
会
会
会
会
会
会
会
会
会
会
会
会
会
会
会
会
会
会
会
会
会
会
会
会
会
会
会
会
会
会
会
会
会
会
会
会
会
会
会
会
会
会
会
会
会
会
会
会
会
会
会
会
会
会
会
会
会
会
会
会
会
会
会
会
会
会
会
会
会
会
会
会
会
会
会
会
会
会
会
会
会
会
会
会
会
会
会
会
会
会
会
会
会
会
会
< **蘇「殷臘**」 ~ 虚

一、兩歎則圖用坑嘉會與喪葬

前入 · 燒粮时副於一苦。天流苦 勉勵我 「國家當急食料、結實樂習死之外。自靈帶崩影、京福敷藏、內存兼員蟲而財角。 : 7 《風俗賦》 稍實敵封會、智計議壘、断怕人新、虧以就張。城壘、齊深入樂;就張 《對斯書·正汴志》「靈帝捜遊鐵允西園」斜·尼東斯勳品 **松島昭科** : 草母母

放子?一日

围址沿《赵典》等一四六云:

恐報題、官大面、對頭、指結與、富勵子等題。……當勵子、亦曰「媳勵子」、引剧人以題、善憑報。本 野樂小·萬末於用公於嘉會。北齊對主高數子前段。高點公園亦南公○今閣市盈行焉。 ❷ 耗太山 : 勝回 : 医群日 **で見址おく篤實Ⅰ部夬察。而閃用忿「嘉會」,則殷勵的蝶科・处不払忿旼「勈」√「顧歠」。〈藤書・抃虁蓴〉** 面斉更逝,戰斉蹈斉胡补。心間,顰遊,퐳其斟人。」優即顯囚用斠人欠퐳绒「嘉會」√中 舉高策・六年(一八九) 一。中豐 《图数》 II.財勵本試專家之樂,東斯末用須嘉會, > 型品須靈帝中平三年(一八六) 卷四 而言八當翓專;至禹外曰為嘧釋邈久一。归歎文帝翓賈鮨《禘書》 一毒個 鼓蹈。 : 鋒环: 岩山岩

部首扶風馬後,好恩驗世。····其後人肯上百題者,指發而不崩極山。帝以問決生:「阿種否?」贊曰: 「下種。」帝曰:「其內下益否?」撰曰:「下益。」受為利人。以大木湯縣、東其孫茶輪、平此於入 極立,出人自在 、可務 潛以水發焉。沒為之樂義東,至今木入攀捷如簫;郭山嶽,刻木入鄉太、瀨儉、 百官行署·春衛門雜·變巧百點。 日下見東斯以鈴木即人獎和之書び, 下以潮扫辦堅詩茲。而三國胡禹陰之詩妙, 口為爹世「木轉百繳」, 亦 Ŧ 凹

- 《影響書》・頁三二十三。
- 《酥典》(臺北:禘興售局,一八六五年),巻一四六,頁十六四 : 科 :
- **蘇熙策一冊(魚階:四川人矧出殔垟・一九九十年)・頁正十十** 《禘書》· 劝人《諸ጉ集劫》 賈油:
- 《三國志》(臺北:鼎文書局・一九八〇年)・巻二九〈귟対剸第二十九〉・頁八〇士 東壽:

問本稿, 木融, 木駅關公木 野藝 游遊其 點。

古北時後趙石丸公胡、育翰孫告、亦育馬強公妙技。東晉樹臟《縢中記》云: 有個。

○京州於封衛,眾打會顧,不下以如。曾刊虧車萬大緒,長二大,四輪,刊合制魯坐後車上,八龍山水 繁◇○又补木彭人、到以手幫都心頭之間。又十組木彭人身二只組、智姑哭娑熟都行、當制消脾計虧耗; 又以卡慧香毀劃中,與人無異。車行順木入行,簫上水;車山順山。亦稱縣泊彭山。

 下 見 解 所 に 妙 杖 が 点 木 射 晶 。

二、北齊之所謂「郭公」

即驅弃北齊出貶了一位對壁寂禿而臀齡媳酷的人跡,阳「聤公」短「聤禿」,甚至以「聤公」,「聤禿」利益 巻二九〈音樂志二〉 亦云: 《觝典》而云「北齊逐主高韓大和稅」,《曹禹書》 **殷郿**缴的谷各, 致土文

9 富點子、亦云戀點子、計勘人以緝。菩悉舞、本势深樂山、彰末始用公於嘉會、齊彰王高縣子泊段。

《樂祝韻題》亦云:

北齊於王高翰鄉好劇圖,賜以陳公,都人獨為《蔣公鴉〉。

- 董母湖:《結慮・端剛圖》・頁三六。
- 《潛唐書》(臺北:鼎文書局,一九十六年),卷二九〈音樂志二〉,頁一〇十四。

友問:谷各數圖子為「谁永」· 南始實予?答曰:《風谷煎》云:緒作習結次。當其前外人南好作而於永 8 骨虧猶聽,故對人為其寒,如為「除表」,對「文賴」察東点下。

沿言, 一見射圖出題工程 其尼꺺鞮試鑑・蓋亦財嶽胡人之꺺韈慮。而以土文尼母安简《樂衍辮驗・殷鸓子》び云:「其尼꺺輠斉淖眖斉 「竹竿干」,玣強語彰尼之潮心育蒞諧幽嫼的笑料,而其铣附必以去令人發憅,而其言語必由廚補 閻里钟為「踔琅』, 凡逸愚处弃排兒欠首也。」 儘管「辟汞」口射出属題、 日育雖蔚姑事的極象;也施县篤立獸县百繳公繳、尚未數人繳噏的勸與 製五赤・善憂笑・ 化的 温戲 輔

三、北齊南梁之萬圖獎作與蘇出

割影《 脖理 僉 據》 等六 云:

6 北齊蘭刻王南內思、為類防子、王意的治備、防子順奉蓋以群人、人莫以其所由功。 又《太平遺話》

, 甚青只思。 为弟令汝山亭彭煎林必船。每至帝前, 日手用林, 船即自社。上南木小 門靈昭 北齊有沙

至回 随

公

批

等

に

が

が

お

に

が

は

に

が

に

が

に

に

が

に

に

に

に

に

に

に

に

に

に

に

に

に

に

に

に

に

に

に

に

に

に

に

に

に

に

に

に

に

に

に

に

に

に

に

に

に

に

に

に

に

に

に

に

に

に

に

に

に

に

に

に

に

に

に

に

に

に

に

に

に

に

に

に

に

に

に

に

に

に

に

に

に

に

に

に

に

に

に

に

に

に

に

に

に

に

に

に

に

に

に

に

に

に

に

に

に

に

に

に

に

に

に

に

に

に

に

に

に

に

に

に

に

に

に

に

に

に

に

に

に

に

に

に

に

に

に

に

に

に

に

に

に

に

に

に

に

に

に

に

に

に

に

に

に

に

に

に

に

に

に

に

に

に

に

に

に

に

に

に

に

に

に

に

に

に

に

に

に

に

に

に

に

に

に

に

に

に

に

に

に

に

に

に

に

に

に

に

に

に

に

に

に

に

に

に

に

に

に

に

に

に

に

に

に

に

に

に

に

に

に

に

に

に

に

に

に

に

に

に

に

に

に

に

に

に

に

に

に

に

に

に

に

に

に

に

に

に<br 「北齊」 8

第一三十冊(臺北:藝文印書館,一九六五 **影驚:《時種僉據》,如人鱟一萃數購:《原於湯阳百陪鬻售集知》** 年), 頁一六 (里) 6

「给山亭 對滸林 姊聯」、「土育木小兒」, 厄見 出木 獸亦 綜 水 勛 只無掌,彭與総於財熟。預治放林,朝育木人陳監;且預答不盡,仍然不去。● 甲 逈 0 馬戲 , 卞滋野土高坡始木 **育謝 好 的 对** 0 刪

四、劑製帝人「水鶺」

0 昨北齊的木剛雖然獎斗講び、
即以平山
上的
新辦
好
你
所
区
別
が
其
対
関
前
方
方
方
方
方
方
方
方
方
方
方
方
方
方
方
方
方
方
方
方
方
方
方
方
方
方
方
方
方
方
方
方
方
方
方
方
方
方
方
方
方
方
方
方
方
方
方
方
方
方
方
方
方
方
方
方
方
方
方
方
方
方
方
方
方
方
方
方
方
方
方
方
方
方
方
方
方
方
方
方
方
方
方
方
方
方
方
方
方
方
方
方
方
方
方
方
方
方
方
方
方
方
方
方
方
方
方
方
方
方
方
方
方
方
方
方
方
方
方
方
方
方
方
方
方
方
方
方
方
方
方
方
方
方
方
方
方
方
方
方
方
方
方
方
方
方
方
方
方
方
方
方
方
方
方
方
方
方
方
方
方
方
方
方
方
方
方
方
方
方
方
方
方
方
方
方
方
方
方
方
方
方
方
方
方
方
方
方
方
方
方
方
方
方
方
方
方
方
方
方
方
方
方
方
方
方
方
方
方
方
方 **随帕古《大業 献配 一次** 競爵 黿 暴

而人可。禹公水、親語以具畫班、擊朱水之河出、鑿龍門統可。禹遇江、黄辭負舟。玄夷資水動香縣禹 恩帝以嫌與學士社實勢《水稻圖經》十五巻、孫治、以三月上口日會籍召于曲水、以購水箱。方:林廳 負人推出阿、斯子州縣。黃語員圖出阿、玄廳衙符出答、大麵魚衙雞圖出獎數入外、并對黃帝。黃帝齊 并對妻;蕭馬衙甲文出河、對海、桑與殺然河、前五去人。桑見四千千谷水之制。發煎干雷影、崗於河 彰。黃龍負責行孽圖出河,對海。海與百工,財內而源,魚戰干水。白面是人而魚長,執河圖對禹,舞 《山蘇經》、點兩輔女于泉土。帝天乙贈答、黃魚雙點、小為黑王赤文。姜殼于河資厨百人之私、棄曰野 干寒水之上、鳥以翼萬而麝人。王坐靈於、干財魚戰;太子發到所、赤文白魚、難人王舟。左王敷盖彰 于玄氫、鳳鳥劉於於上。丹甲靈廳、潘書出於、對貧弱。喜與殺坐舟千河、鳳凰貞圖、赤龍舞圖出河

頁 無山刹,猛刹見寺绐《太平嵬话》(臺北:文史替出刓圩,一九八一年),考二二正「鄫靈阳」 **間出《** 時理 会 據》。 - ナ三四・《太平謝語》 《崩理僉攝》 0

題 發 秦弘皇人献見新幹。彰高財劉子勘山戰、上青潔雲。海帝以數佛干於阿、崧嶌即此、去大魚之縫;崧谷 **卦於彭下熱流;晉先帝詔會、舉酌購脫、五馬彩敷以、一馬小為膽。山入酒鹽泉之水、金人來金鄉、蒼** 解 、灰來山、灰來平紙、灰來盤己、灰來宮頸。木人马二只結、亦以終顆、禁以金擘、及計縣禽灣 王母干熟此公上;歐八江、露廳為祭。堂對國境四王青鳳丹熊、街干谷家。王子晉如至干甲水,鳳凰卻 河不濟 公問愚公公。禁王戴以尉終實。秦即公宴干所曲、金人奉水以險赴人。吳大帝臨後台、望舊玄 。劉台下限監江,兩語夾舟。點立被與水棒輝。問為神效。風息監然父。才剷好願水 小多天強各兵。若此等總十十二韓,皆於木為人 道。 熱黃縊以動副對之就。为王舉殺彭、榮光幕阿。對天子秦後天樂于玄此、獻于影事、數玄器白脈 閣六只 强 文玄廳衙書出於、青龍負書出所、并赴干問公。召堂經勘察、尉五。節文經行察、數大鱷魚、 **鼓簡子直對東大。比子直所公女子。林時妻抵外。比偷放廳。莊惠膳魚。旗比辦到** 主無異 姆姆 必主, · 動曲水而行。又聞以敖錦,與水衛財次。亦利十二湖,湖馬一大, 爾 DX 魏文帝即 暑 離離 0 擊小妙 、舞神、昇茶、 問該曲以,同以水縣東公。音以以異,出于意表。 · 青期冷湖水, 戰 華 養 表 。 智 影 为 曲 。 及 為 百 類 : 點 險 0 出四回自事事即以與我等財養的 。則谷女子谷日。屈原沉所騷水。百靈開 語語 藝 亦雕装春妙。 南東馬敦計家 珠及 4 華 康明品 質單 整整 鱼 T! T 野翠野 由法耳 科

: 分內水殷鸓高二只袺,不山搶敷前分張歉滯舞百缴,而且掮涛貶翹聤翹分才十二虧不同汛輳 **脉脉**映坐,其 顯然口具別 場帝部 6 山 重 河甲 郊 饼

策五點第三冊場印蘭該本)並無出納、結約資料見存给《太平觀記》 《鼕《筆話小篮大贈》 頁ーナ三圧--ナ三六。《太平劃語》 1

實亦令人漢為贈山。《大業舒獻歸》又云:

陳子、身八只、少難。木人身二只結、東出船以行断。每一船、一人攀断林立于佛顧、一人奉断 **豫黄敦彭兼的巧到翡工,而以篤县繼三國胡禹強公巧,同歉县「今古罕壽」!也因為育出巧到,而以劑駛帝卞** 林穴立,一人對佛本佛教,二人監樂力中央,熟曲水水。町曲入画,各坐計宴賣客。其行配佛剷氧而行, **於乘干水禍。水禍於熱此一面,酌傷靜三顱,乃靜同山。 酌船每候坐客>>嵐,몑刳泊、攀断木人干艊腹** 例智必前去。此并沒氧·水中安數。必消之做·智出自黄茲入思。實語奉旗點《水稻圖點》·及錄好見 圖畫別為、奏載、煉畫寶共黃家時以干該內、並出水稱、放舒奏悉見公。京公內對、今古罕壽。● **焓読置林。木人受孙町長・向酌ं 林之人用好・梅酌 斯林。 佛教先自行・毎候坐客恵・** 显. 难 多風 小小 伸手題 I

9 帝每與數台禮酌、抽氃與會、陳監命人至、與同縣共新、恩出太朋、帝猷則不指或召。八命司候 、蘇點關、指坐此拜私以劉茲、帝每月不惶為断、肺令宮人置於函、與財腦指、而為讚笑 會斉令人漢為贈山的「木硝」・ 功統县 木射鸓。又《北虫》巻八三顷摶ナ十一〈文苾・陳絚斠〉云: 本為開

六・頁ーナニ六ーーナニナ 3

^{● 《}北史・咻絚專》(臺北:鼎文書局・一九八五年)・頁二八○○。

菜多章 南外人動圖禮:熟然劇圖與鹽绘劇圖

由其值計學上屆以說 而不見「木 即脊口吻,俱筋即站事更짥짥政主矣,而站事之郪囷與厄人人襯更具體而貣祀懯蕃矣,払敷鸓缴由百缴而歏人 籃如文: 而殷勵缴之婦人割人主
人割分主
人。
月分
台
台
台
会
方
方
り
の
の
の
の
の
の
の
の
の
の
の
の
の
の
の
の
の
の
の
の
の
の
の
の
の
の
の
の
の
の
の
の
の
の
の
の
の
の
の
の
の
の
の
の
の
の
の
の
の
の
の
の
の
の
の
の
の
の
の
の
の
の
の
の
の
の
の
の
の
の
の
の
の
の
の
の
の
の
の
の
の
の
の
の
の
の
の
の
の
の
の
の
の
の
の
の
の
の
の
の
の
の
の
の
の
の
の
の
の
の
の
の
の
の
の
の
の
の
の
の
の
の
の
の
の
の
の
の
の
の
の
の
の
の
の
の
の
の
の
の
の
の
の
の
の
の
の
の
の
の
の
の
の
の
の
の
の
の
の
の
の
の
の
の
の
の
の
の
の
の
の
の
の
の
の
の
の
の
の
の
の
の
の
の
の
の
の
の
の
の
の
の
の
の
の
の
の
の
の
の
の
の
の
の
の
の
の
の
の
の
の
の
の
の
< **熻中永哥。針割人欠射鸓以絲熟氉补,**即祔賭「懸絲敷鸓」, 只育祔賭「盤鈴殷鸓」 耐力量

と

は

は

は

が

が

く

木人

は

と

の

は

体

が

が

く

木人

は

と

の

と

の

と

の

と

の

と

の

と

の

と

の

と

の

と

の

と

の

と

の

と

の

の

の

の

の

の

の

の

の

の

の

の

の

の

の

の

の

の

の

の

の

の

の

の

の

の

の

の

の

の

の

の

の

の

の

の

の

の

の

の

の

の

の

の

の

の

の

の

の

の

の

の

の

の

の

の

の

の

の

の

の

の

の

の

の

の

の

の

の

の

の

の

の

の

の

の

の

の

の

の

の

の

の

の

の

の

の

の

の

の

の

の

の

の

の

の

の

の

の

の

の

の

の

の

の

の

の

の

の

の

の

の

の

の

の

の

の

の

の

の

の

の

の

の

の

の

の

の

の

の

の

の

の

の

の

の

の

の

の

の

の

の

の

の

の

の

の

の

の

の

の

の

の

の

の

の

の

の

の

の

の

の

の

の

の

の

の

の

の

の

の

の

の

の

の

の

の

の

の

の

の

の

の

の

の

の

の

の

の

の

の

の

の

の

の

の

の

の

の

の

の

の

の

の

の

の

の

の

の

の

の

の

の

の

の

の

の

の

の

の

の

の

の

の

の

の

の

の

の

の

の

の

の

の

の

の

の

の

の

の

の

の

の

の

の

の

の

の

の
 為下到耳。請考妣附下 由文 亦皆而去

、惠升數圖機編人生活

申 **收** 數圖子 數 圍入隊、今不同公。」●猷宣《汴事俭》戰須割左夢八辛(六二六)、厄見割陈殷鸓厳出、日谿路育「媳圍」、 《四代单行事绘》卷中二,睛道宣育云:「苦蠶址貪,飄袂計鄣幕。嚭皕不曾見山夯,睛 割分以前殷黜的 置宣誓的

亦即鄣幕之〕。又《全割文》 梦四三三菿呕自剸、獸卦天寶頏、呕曾呔人兮黨;

以長為分五、弄木人、別夷、蘇稅之類。◆

本《暗N绘軍》· 見《樂衍辮幾· 排憂》。 <a>●「謙枉」當為臟險、母壺一醭的遊爞。 <a>須出些厄見「弄木人」為令 當試令自公員,「弄木人」當為計縣弄射鸓鐵,「閉叀」試參軍鐵,對环曾試急軍鐵各鈴李山鶴戰斗噱 五的網務化一、割升育劇鸓鴿县必然的、而且與「閉夷」公參軍繳、「瀟耘」、公百鐵辮姑並阪、其為割升宮繳、 **亦屬自**燃 点帝王府段。 工员

割分尉鸓媳曰羔眾人喜袂,且誳人主舒公中。 禹舜如汔《酉尉辮迟》 孝八云:

高刻線跃影數具香沫元素。……古朝上陳路藤蓋,上出人首、內則關鎖除公香。線東不稱,問入,言語 意情小。

ス類製寫本王対志結育云:

銀子下衛去,即長韓 当小次為法,如人弄源表。敢鮑似賦子,形類各冊木。學母與數數,勘奉種問目。 0 柳釋

・ 二 《 圏 景 岑 豊 岩 磐 圏 、 三 、

- 必一大硝全兼融賭委員會:《応一大頓全兼》(酥附:酥塹人矧出殧芬•一戊戊一辛)•頁一四二 0
- 見問點貞主鸝:《全割文禘融》(身春:吉林文史出谢芬·□○○○辛)· 巻四三三·頁正○□八 0

《樂衍辮緣》、《中國古典戲曲儒潛集句》

段安敞:

運

3

第一冊、頁四九

- 妈饭先:《西尉辦財》(北京:中華書局,一九八一年), 潜八「纁」納,頁ナ六。 争
- 王梵志誉,取赞效떬;《王梵志鴶效坛》(土鄣;土鄣古辭出祝坛,一九九一年),考三,頁二九一 運

大后封持公弃難縣山,嘗召賞幕開語;「珠姪叔今戲,必買一小聰、八八千香,贈貪芸而始〉。著一麤 行前 同新公緣致出。 人市香 [盤後劇圖], 又矣------] 后卦彩旨,不立劇圖,蓋自於耳。 9 糖官上疏,言三公不合人市,公曰:「吾話中矣!」計者,明自污其 午上 《薛林站 大后封坫公明람坫尉(ナ三正一八一二,割玄宗開示二十三年主,憲宗示庥于革卒)。明王蘅《真殷鸓》 宋述衍以宰財姪台、五市中香殷畾簋、乃部用割址お香盤鈴殷鸓事。宋衢自效《뎖纂縣薱》番八戊臣 : 二《重

海林故事、學士所人烈、賜內軍劇關子弄防察等。 〈散蹊〉に、 卷六 又割桂嶄《桂カ聞見뎖》

4

木為帰動漢公突溯門將之續、數關捷利、不異于生。祭治、靈車治監。則各語曰:「惶遽未盡。」又彰 內親觀、赶鞋各海當衛送祭孫新鄉鄉、食別於別果然人發謀之屬、然大不斷方大、室高不愈換 只, 蘇告齡流非公, 旁屬以來, 此風大扇, 榮盤勃鄭高至八九十只, 用和三四百熟, 雛熊稍畫, 讓對封 車照取的與美高財會熟門公案。月久八畢。艱致各皆干墊亦募,如哭購粮。事畢、孝子刺語與刺人:「染 騎具對字彭昌其代。大題中、大原衛致辛豪雲華白、結彭領致刺刺人對祭。於副梁繼聶為高大、險 8 0 30 資馬馬 奉宗朝海 £¥

- (臺北: 藝文印書館, 一九六 **韋啟:《啜實吝慕話絵》,炒人৸一萃戥賗:《** 阅於湯阳百胎叢書集**加》第一**九冊 六年勳《閼山顧刃文뢳叢書》本湯印,一九六五年),頁六一十 9
- (臺北:商務印書館,一九八三年),巻八九 番自效:《旨纂縣蘇》, 如人《湯印文縣閣四車全書》 第九三二冊 真六四二 0

〈掛헭由專〉, 據敘卒公奺附皆, 報쮋儦湫, 云: 《書割書》 等一十十 X

八戲三文,弘式,自浙西人敢南界,由獸河對四口。其眾午敘人,每將歐階線,去令即卒弄劇鶥以購入 6 意見熟練。 制

前言》巻三「事持中省所獄」刹酥割事安曆
並西川・云: 《北學》 又孫光憲

該於東京堂前弄則圖子·軍人百姓家字贈香·一無禁止。●

則其同 雅入 **割矯宗煰觝正苹(八六四), 謝安潛譲匿궔割割宗遠钤正苹(ハナハ),軍人與百抄同訃捌鸓** 由以上厄見,食人喜愛殷勵,至須鐧駿須良;結矕王梵志臨為「散功知茋珠,旼人弄聤禿」。宰財抖討慰朴휯 以遊兌殷鸓尉自骨;天寶敎訤韓、祭盤土厄厳「屌壓公」・「鄜門宴」、以聯的姑事,且令鹀家办慰贈繳、 《蘇結》 赢 就 还 ●又宋曾獣 麗 闽 人職 游藝 0 缋

- 頁 **娃厳:《桂厾聞見唁》,如人《瀑印文幐閣四載全書》第八六二冊(臺北:商務印書館,一九八六年),巻六・**□ 十回日 8
- ◎时等:《曹禹書》· 卷一十十〈掛射由專〉· 頁四八五一一四八五二。 [養餐] 6
- (臺北: 商務印書館,一九八六年), 巻三, 頁 《場印文|||閣四軍全書》第一〇三六冊 《北夢街言》, 如人 孫光憲 (米) 0
- 王鸝:《割語林》、劝人《四軍全書经本収購》予陪櫱正戊五冊(臺北;商務印書館、一戊ナ正年)、頁二六六; 關以断負,而协允去。與西川三年, #念蔬食, 复幣后以虁及蒟蒻、္辣料猶白, 用象栩貫羊瓢鱛灸 胡人出绒粲炻而融쑯埂字堂崩弄斟斸子,軍人百烖裦字贈昏,一無禁山。而中壼瓩奿以뀯盝鄢。 **雉敁軰血、却允咞轺常自兒胇齡人丞罪、未嘗屈첤允虁前。勳囚必吨⊮以盡其訃。** 卑 去 示 以 以 語 , 屬·皆畝真也。 (来) 0

至氙褟、戰曲下云:「盡县一尉殷鸓」。●凡迅皆厄氓禹正外殷鸓缴互婦人人門的主部之中。至苔其寅出之殷 。而癸盤中娥戭「埽壓公」,「巚門宴」站事, 밠其厄以쭓即割人欠殷鸓鴳匕逝人땶即翹虫站事公「大 **媳」· 殚** 類形 數 點 繳 飘 不 上 不 矣 • · 懸絡脫儡

二、禹結中之萬圖趙

再從割結中結射圖音來贈察割分射關當的劃於。割含宗天寶中(廿四二一廿正六)築塾〈結木舎人〉詩 題科〈殷櫑的〉〉云:

該木章然計去院,雖刘辯妻與真同。則與弄點,孫無事, 還以人主一夢中。 €

〈城中 割 上 青 弄 告 人〉 : 7

計

不阻山劉十二春·會中时見白頭稱。出生不數為年少,今日欲如弄去人。西

(ナナ三崩)、城割分宗大曆中立世) < 魚瓣 內稱 題 部 香 弄 俗 像 的 > 一 左 : X 劃 編

- [宋] 曾猷:《戭篤》,以人《文縣閣四重全書》第八丁三冊(臺北:商務阳書館、一九八三年), 쵕四三、「罶土結院」 。一五十頁,隊 1
- 這

 宝

 事

 景

 ・

 金

 事

 に

 の

 に

 す

 の

 に

 す

 の

 に

 の

 に

 の

 に

 の

 に

 の

 に

 の

 に

 の

 に

 の

 に

 の

 に

 の

 に

 の

 に

 の

 に

 の

 に

 の

 に

 の

 に

 の

 に

 の

 に

 の

 に

 の

 に

 の

 に

 の

 に

 の

 に

 の

 に

 の

 に

 の

 に

 の

 に

 の

 に

 の

 に

 の

 に

 の

 に

 の

 に

 の

 に

 の

 に

 の

 に

 の

 に

 の

 に

 の

 に

 の

 に

 の

 に

 の

 に

 の

 に

 の

 に

 の

 に

 の

 に

 の

 に

 の

 に

 の

 に

 の

 に

 の

 に

 の

 に

 の

 に

 の

 に

 の

 に

 の

 に

 の

 に

 の

 に

 の

 に

 の

 に

 の

 に

 の

 に

 の

 に

 の

 に

 の

 に

 の

 に

 の

 に

 の

 に

 の

 に

 の

 に

 の

 に

 の

 に

 の

 に

 の

 に

 の

 に

 の

 に

 の

 に

 の

 に

 の

 に

 の

 に

 の

 に

 の

 に

 の

 に

 の

 に

 の

 に

 の

 に

 の

 に

 の

 に

 の

 に

 の

 に

 の

 に

 の

 に

 の

 に

 の

 に

 の

 に

 の

 に

 の

 に

 の

 に

 の

 に

 の

 に

 の

 に

 の

 に

 の

 に

 の

 に

 の

 に

 の

 に

 の

 に

 の

 に

 の

 に

 の

 に

 の

 に

 の

 に

 の

 に

 の

 に

 の

 に

 の

 に

 の

 に

 の

 に

 の

 に

 の

 に

 の

 に

 の

 に

 の

 に<br 「巣」 1
- 這宝水等對纂:《全割結》·卷二六十·頁二九六四 1

9 0 名丁華題百卉條, 點鼓雅笑歐劇春。阿原更弄陷餘別, 明珠刈見必刈人 「子子生」 顯然亦系 中公人各路徐时, 劇

格不等地 蜀後主王衍 П 6 習而見「弄殷鸓」公園青沙気人坦百憩,曷動人惫迚無常公觑,明頤非滯戰百繳對寶,其由聤禿 独 算 深 国 可加喜 **骆徐卧當不ച試尼꺺퐱乞廚齡蒞鰭,瓤逝而厳出人迚圩會,專鴙翹史等令人厄瘋厄漢**[城中、 割祭盤結與 7 西川 一而另,厄見幾須全國。而懸絲廚鸓鐵之外羨人妕,北齊鷶欠掉禿,割人鷶欠蔣公,其辭 因之轉為「各人」,而短辭之「帑餘印」,各辭錮異,實貿則未攻變。又狁 : 王亦曾齡之實察。而其流行之啦,見諸以土뎖뷻脊,高遫,織愚,쨂中,帝西, 〈殷圖戲考原〉, 「盤鈴」。「盤鈴」、致孫揩策 的懸緣射圖育明,其育侃問卦 **默**見 割 YI 可 Ā 降公轉為各人、 田訂型語 亦見其 字戲, 人物財語。 総 $\underline{\Psi}$ 剛

____ 〈語夏消事〉云·「樂育苗、鼓、至、魯華、鹽錢 (今出通太閣下職故〉結六:「防無関齊閣,餘盤出去兩」。● 防樂器名。《精唐書》卷二一十下

圆 割外陷不見
后據、至宋八又見
京前間
「水射刷」
・其站
送因
水別
前
前
分
前
前
前
分
前
前
前
分
前
前
前
前
前
前
前
前
前
前
前
前
前
前
前
前
前
前
前
前
前
前
前
前
前
前
前
前
前
前
前
前
前
前
前
前
前
前
前
前
前
前
前
前
前
前
前
前
前
前
前
前
前
前
前
前
前
前
前
前
前
前
前
前
前
前
前
前
前
前
前
前
前
前
前
前
前
前
前
前
前
前
前
前
前
前
前
前
前
前
前
前
前
前
前
前
前
前
前
前
前
前
前
前
前
前
前
前
前
前
前
前
前
前
前
前
前
前
前
前
前
前
前
前
前
前
前
前
前
前
前
前
前
前
前
前
前
前
前
前
前
前
前
前
前
前
前
前
前
前
前
前
前
前
前
前
前
前
前
前
前
前
前
前
前
前
前
前
前
前
前
前
前
前
前
前
前
前
前
前
前
前
前
前
前
前
前
前
前
前
前
前
前
前
前
前
前
前
前
前
前
前
前
前
前
前
前</p 政 6 □見盤鈴冷計厳出胡欠主奏樂器、必與一般劇勵邁演出胡欠半奏樂器
時間
○ 回来外期
○ 過
○ 過
○ 過
○ 過
○ 過
○ 過
○ 過
○ 過
○ 過
○ 回
○ 回
○ 回
○ 回
○ 回
○ 回
○ 回
○ 回
○ 回
○ 回
○ 回
○ 回
○ 回
○ 回
○ 回
○ 回
○ 回
○ 回
○ 回
○ 回
○ 回
○ 回
○ 回
○ 回
○ 回
○ 回
○ 回
○ 回
○ 回
○ 回
○ 回
○ 回
○ 回
○ 回
○ 回
○ 回
○ 回
○ 回
○ 回
○ 回
○ 回
○ 回
○ 回
○ 回
○ 回
○ 回
○ 回
○ 回
○ 回
○ 回
○ 回
○ 回
○ 回
○ 回
○ 回
○ 回
○ 回
○ 回
○ 回
○ 回
○ 回
○ 回
○ 回
○ 回
○ 回
○ 回
○ 回
○ 回
○ 回
○ 回
○ 回
○ 回
○ 回
○ 回
○ 回
○ 回
○ 回
○ 回
○ 回
○ 回
○ 回
○ 回
○ 回
○ 回
○ 回
○ 回
○ 回
○ 回
○ 回
○ 回
○ 回
○ 回
○ 回
○ 回
○ 回
○ 回
○ 回
○ 回
○ 回
○ 回
○ 回
○ 回
○ 回
○ 回
○ 回
○ 回
○ 回
○ 回
○ 回
○ 回
○ 回
○ 回
○ 回
○ 回
○ 回
○ 回
○ 回
○ 回
○ 回
○ 回
○ 回
○ 回
○ 回
○ 回
○ 回
○ 回
○ 回
○ 回
○ 回
○ 回
○ 回
○ 回
○ 回
○ 回
○ 回
○ 回
○ 回
○ 回
○ 回
○ 回
○ 回
○ 回
○ 回
○ 回
○ 回
○ 回
○ 回
○ 回
○ 回
○ 回
○ 回
○ 回
○ 回
○ 回
○ 回
○ 回
○ 回
○ 回
○ 回
○ 回
○ 回
○ 回
○ 回
○ 回
○ 回
○ 回
○ 回
○ 回
○ 回
○ 回
○ 回
<p 「水飾」 0 总公點
語品
是
以
公
計
育
国
其
之
影
然
助
即
等
、
、
、
、
、
、
、
、
、
、
、
、
、
、
、
、
、
、
、
、
、
、
、
、
、
、
、
、
、
、
、
、
、
、
、
、
、
、
、
、
、
、
、
、
、
、
、
、
、
、
、
、
、
、
、
、
、
、
、
、
、
、
、
、
、
、
、
、
、
、
、
、
、
、
、
、
、
、
、
、
、
、
、
、
、
、
、
、
、
、
、
、
、
、
、
、
、
、
、
、
、
、
、
、
、
、
、
、
、
、
、
、
、
、
、
、
、
、
、

< ・目を其 Щ

^{● 〔}虧〕 逸 家 來 等 渺 纂 :《 全 围 結》, 巻 二 ナ 九 ・ 頁 三 一 ナ 六 。

系計等:〈殷闆繳等息〉·《另谷曲藝》第二三·二四期合所(一九八三年五月)·「殷闆繳專購」·頁一六三 91

三、林滋《木人類》

然而割人敷鸓遺之景重要文爋, 則卦统《全割文》 촹ナ六六祔鏞林葢〈木人賦〉, 頠以「周齾王翓育蕙祺

缴」八字為贈, 云:

母者百題。 與害預以猶自, 疑難掉沒會智。如今另內幹人上, 則掛熟非難; 去刺其影火之前, 則焚頭比 結舌而語言所言:2.2 遊 L 含 五 該, 真 動 T 令 图 戲。 T 答 野 木 公 之 班, 默 然 非 上 尉 人 資。 曲 直 不 差 , 翔 無 盡经今日,缺是合致、寧自對於當拍一莫不別材詩以前來、好劉教而自赴。別回而庫對衣衞、行立而亦 部夏禄。縣華不故、慘鄉奉而自至矣廢;科賞莫賣、計影附而監鸞奏聲;親手舞而另盜、必去鼓而古好。 时形人令異常!妾妻質以來王。態具體>,於,親因於八期入禮,及財林而至,據故其為軟為祭!說夫訟 蘇數關以中種、別丹綠而作問。主本林間、信旨會予入美;之當告泊,可漸與山入壽!具順貫於正行。 **下點自合主流、幣因腎療。雖順性長於六斧、曷谷守料於林鰲;宜予將爾尉、修爾颠。親訴屬然真宰、** 艮。赴弘合宜、勃然五禎。親無秀無野、亦不繼不成。報異草萊、其言如無養;制同木館、其行少食財 自文望、沒資別手。難克乙沒小环公不、ひ为人给大對人對。來同報此、舉追而財財順無!種必從聽 寧 艰笑於問縣一面

《禹逸弄》第二章〈辩體〉頁四二九,擇出斉靜當的稱称,謂「絵其而言,不勤為玩具,為百歲,且為繳 迁納

[〈]木人賦〉, 見問臨身主融:《全割文禘融》冊一三, 巻ナ六六, 頁八一二三。 (里) 4

具; 圍 「漸幾關以中值」,當不山筑 又有表計 6 日「陆湉百缴」!其中「來同粕址」四位,쉯即計懸絲射鸓,歱补語言,皆持人而食。「劝回」二位 6 被字後象 『赐三中 用 雖然賦中不見音樂,哪即,實白,更不即外言與否,既「雖點百億」 丹紛外 圃 。 其四型耳。 # **聳韓、驟泰以固,** 6 誠文・ 数観 び銀稿を振題目「木人」二字曲點,而不點木人公利用映向 Ш 0 **读**城齊字· 胡辭�� 若 安節, **砂腿** 。「豒華』二位・父即計旦母・「泋贄」 • 《全割結》) 曲流 、联矣。 、超維 。」(議 青與科於 口 6 其為遗屬 訓 圖 即中 **厄**以 見 其 関 **松脚** 指表 其已 逝缴 然金船 松松 朋 劇

杂 以加謝巧。《全割文》 「諸欲賦入容禁禁」 「蘇黔陽以中值」・皆計敗鸓中詩「黔關」 「從索嚴而數心智貼」與 六、《全割文》卷 十正八》 主要 甜寫 刺平 賴 圍 故事,其中 首 瓤п林脚 〈木開入〉 Щ 九六黄朔割羅影 可見為牽絡與圖。

柏 圍平湖山、剩平以木女稱入。其對翁◇數以期木為題、丹難入、永朋公、雖蘇□真誠、習不畏其 が削 重 購公、

割人

濕然

財

計

點

調

大

出

所

点

刺

平

以

木

安

稱

平

城

二

一

< 具宜 6 。平與見皆位至丞財 ○身以殿部不及、今留無數題迷者。而予公木開打行首公、其停屬終人如必果 後人其言木閣告,必以余為宗。實驗留,留即張身前性如 《樂杯雜錄》 以反好安節 是以 智青於風俗 蹞 潮 祖》 本口 湖 7 緩 田

[,]一九八六年),頁正三〇 (臺北:商務印書館 第1三三三冊 81

[〈]木斠人〉, 見問\母主職:《全퇩文禘融》冊一六, 梦八九六, 頁一二〇正 61

騷文睛「徐」, 筑古令址谷, 不弃び蘓明卦受嫰, [留] 亦卦令び蘓祈褟東, 而 [平妣] 卦令山西大同。兩址戀

四、惠代萬圖之工巧

割人祀獎殷勵

公工巧、由以不資料

匹見一斑。

張竇《時

時

強

か

<b

名肝窺文亮·曾為親令·封內投断。修木為人·亦以齡終·猗断於蘭·習南次第。又計鼓女·即源沙堂· 50 習遊戲商。須不盡,則木小見不首點林;須未竟,則木效女憑智重節;出亦莫順其斬妙小

XXX:

特計大學財務棄事育內思、常干が肝市内陰木計劑、毛棒一筋、自指行づ、筋中發點、關驗完發、自然 S 計聲,云:「本誠」。市人發贈,治其計擊,就各日盈獎干矣。

又王긔俗《開示天寶戲車》巻三「鄧敕」斜云:

55 寧王宮中,每或于熱前騷Ю木鄉熬敷,稍以浮齡,各棒華徵,自含彰旦,故目入為劉殿。

- 《時理僉뷻》,如人《場印文淵閣四軍全書》第一〇三五冊(臺北:商務印書館,一 九八六年),頁二八 張驚: 争 50
- 重 (Z)
- 王긔裕:《開示天寶戲車》,如人《場印文淵閣四載全書》第一〇三五冊(臺北:商務印書館、一九八六年)、巻 三、頁八六〇 運 55

ス《理史 い間》 に、

华 · 市木融入手牌 d 必是掛終、智木人。而烈州覇、結門習闔、乃替去。其州台金福涂畫、木穀人亦朋裝箱、竊函縣 開示所對去寬、東南馬許性治海対內。於是計南車、記里益、財風息等。許性智故對、其內顧於古。 1 取專即 E E 。至而取己、木人限點。至於面部妝餘、胃繁暑於、熟剂用做、習木人燒。繼至、 為皇白彭州具:中立發台、台不兩層、智食門內。白許鄰木、組隸為家、台不開 53 0 0 中 聞 等何

變其巧 业 **則是今日妹姑發對的「謝器人」, 也不掮室其頂背!** 妙即

遺浴屬懸絲;因其部谷橢發螯, 凸脂) 上個壓公」,「煎門宴」, 試別點/ 以上,以以以於一個別。 與結賦、亦厄見割升射鸓鐵口編人人門主活中、其鐵卧蟆斗亦耐工巧、各家輩出、不蛀前分 原圖 #

⁰ 《理史弘聞》一書、結斜資料見寺筑《太平遺品》巻二二六「黒詩桂」刹,頁一丁四〇 令無 53

雨宋小問題:劇鶥獨五卦、湯潤三卦 等肆章

的繁 倒 殷鸓遗五水殷鸓,懸絵殷鸓之依,又曾昿垯瓸殷鸓,肉殷鸓,藥發殷黜而肖五龢,不山旼挡,又衍生 由允文小藝術經 **極**分 皆 国 課 。號 **影百**菱競剌 「邊鐵」、斉手湯、兓湯、虫湯三酥;而且歑鸓鎗푨而厄以厳出歅硄靈對、簸鶙公案、虫書、 **割分殷鸓媳**归由꺺輠辮杖蜇人避廝站事的鍧噏, 站事内容헑屬衍翹虫典實皆。 [6] 下兩宋, **弘**加了兩宋階級 動 此土書會●下人與樂
○
○
○
○
○
○
○
○
○
○
○
○
○
○
○
○
○
○
○
○
○
○
○
○
○
○
○
○
○
○
○
○
○
○
○
○
○
○
○
○
○
○
○
○
○
○
○
○
○
○
○
○
○
○
○
○
○
○
○
○
○
○
○
○
○
○
○
○
○
○
○
○
○
○
○
○
○
○
○
○
○
○
○
○
○
○
○
○
○
○
○
○
○
○
○
○
○
○
○
○
○
○
○
○
○
○
○
○
○
○
○
○
○
○
○
○
○
○
○
○
○
○
○
○
○
○
○
○
○
○
○
○
○
○
○
○
○
○
○
○
○
○
○
○
○
○
○
○
○
○
○
○
○
○
○
○
○
○
○
○
○
○
○
○
○
○
○
○
○
○
○
○
○
○
○
○
○
○
○
○
○
○
○
○
○
○
○
○
○
○
○
○
○
○
○
○
○
○
○
○
○
○
○
○
○
○
○
○
○
○
○
○
○
○
○
○
○
○
○
○
○
○
○
○
○
< 宵禁額納· 乃臨街開市, **约**县 魚 另 文 學 藝 添 的 大 所 不 反 舍 反 聯 興 時 。 に言言・ 了所謂 更 器 製 稳 显

公参四 八;馮沅昏《古巉馐彙•古慮四き短》(北京:补家出洲坏•一九正六辛)맜〈卞人き•卞人・曹會〉• 頁正ナー正八; > 文字矩首不同, 旦贈媼一姪, 皆臨試易宋金元胡賊另間文藝家的行會貼繳, 広消試融寫各辦另間文學却本, 掛厳 書會」欠吝養,由孫擀策《也是園古令鄉慮巻》(土蘇;土辮出淑抃,一九五三年)附驗〈正曲禘答・書會〉,頁三八 留 《永樂大典遺文三)蘇效玄》,頁四;陆士瑩:《話本小說聯館》(北京:中華書局,一九八〇年)頁六正, 十)、以际南省實豐線馬附於至今年至舉行的告會、臨該內間書會觀計「內括歲曲五內的多種財變的會賦於值」 變團豔財用。 即꼘嗣光 3《文史》 熟六十三購(中華書局,二〇〇三年二月號) 發表 **曹會,五县宋金元書會流專至今的「お小子」**。 **雞**南縣 0

歯 雖有專說, 財等景篇站事、
即動稀土的
湯遺出市以財財三國財長場財財財 即難育 新 者也有看法。

來考 兩宋市見文鷽來等並兩宋即鶬內蘚驥环其菂爐瞉於,而由允禘興姳鐛憊,其喘縣泺知县閰黳立而鐁 最正為 因人群立一章대以情儒。彭軒藍式螢뎖鏞兩宋階紐名京,邡附迚舒窋《東京粵華驗》 兩宋開鐵,其於再盜結文叢絲,志書等文熽ኪ以等逝。 議 題 以下 間 的 越 顶

一、《東京夢華縣》等五書中之宋人禺題

其影戲則首手 分內點3、其的圖5日55 影戲

0 0 懸盜財圖、藥發財圖、影戲、喬影戲、水殷圖 者有対随射儡、 東京夢華驗》 ī.

張金縣;李伦寧,藥봀殷櫑。……董十五,趙十,曹积義,宋婺兒,好困矰,風曾语,跟六敗,鐛鎧。丁簘 熨古等,弄喬影戲。](頁二九一三〇) 著者公斷句與絃書編者不同 終例開 (米) 0

殷圖。](百 恭六〈十六日〉科:「黠門皆育自中樂醂, 萬街干巷, 盡習繁盈許鬧。每一坑巷口, 無樂脚去園, 多嵒小湯<u>缴</u>脚子, 以 初本社並人心兒財夫,以尼聚公。」又眷士〈罵幸臨水鴙贈辛縣践宴〉云:「又斉一小锦,土結小窯數,不育三小門,

- **太郎** 5.《谐缺뎞觀》皆育藥艺殷勖(「≾」當斗「發」, 結下文),手湯鐵,懸緣殷櫑, 杖頭殷櫑, 水殷鶥 8 。(酱迷 以影 級影 影戲
- Ø 懸総射關,本射圖。 断告人饕裫驗》 7 ξ.
- 9 太 別 温 **水** 影響 、影響 者有懸絡鬼儡 然器 命》 ·t

6 • 五溇水中。 樂協土參軍 鱼蜇姪語• 樂科• 総聯中門開• 出心木獸人• 心聯予土育一白夯人垂娢• 教育小童舉 晶和 樂和·強出對小魚一效·又斗樂·小號人聯。鑑育木開榮掛舞鉱入謨·亦各念姪語· 樂斗而曰, 鴨々『水殷櫑』。」(頁四一) 棚 **幹**し船。 傀儡

- 其話本迶旼辮鳩、坘旼蚩鬝、大班≷氩尐實,旼互靈杵未弛大山之騏县也。溻缴、凡溻缴八京帕人陈以素琺繝糍、쵓用 **虽究刺平六音稱圍,好頭射鶥,水射鶥,肉射鸓以小兒教主輩為公。凡射鸓塊斯對硃靈到姑事,鐵鶴公案入**醭 《路城弘湖·瓦舍眾対》:「辮手藝皆有巧吝·······藥坊殷儡 か。」(百九ナー九八) 絡例圖 8
- 西脇舎人:《西脇舎人饗観絵》:「全尉殷櫑,憌山圤醷,心兒竹馬,鸞魁禰娢,陆汝番葼,閻鴺竹禹,交奛鹼 字, 州籽三鸻, 軒殷聽匹。」(頁一一一) (米) Ø

「卧塹殱岑一坏、斉三百稅人;川嬂岑亦斉一百稅人。」(頁一一)

懸絲確焓……杖題射櫑……賣客弟子,嚴弄돼坏……即耍令,舉魯生,弄殷櫑,矪辮斑……」(頁一一六) |**'汝**題殷鸓,東中喜。 懸鯊殷鸓, 齜金嶷。 ······ 本殷鸓, 躍小縈锒。] (頁 | | | | | | | | | | | | | | | |

有挑題 刹:「吹懸絲射勵皆, 貼筑瀬平六音稱圍站事山, 令育金褟氳大夫, 瘌中喜等, 弄影吹真無二, 兼公 為:「蘓家巷敷勵」。」(頁三〇〇)巻 吳自效:《 專聚縣》, 巻一, 〈 L.) 一 為, 頁一 四一, 等一 几, 〈 大 / 大 會 〉 去熟皆次卦。更탉対헲射鸓, 昻县盥小對埌家瀴畢命,大进弄払冬쾳心實, 〇、〈百戲対藝〉 「米」 9

9 0 (海車科) 影戲 、水煎温、 • 藥發敗儡 **対**頭 射 删 • 懸絡所儡 青有 重 鼠 ۶.

通 王 强 **小**面 题 軒 DIA 王 霊 蕹 41 湖 7 有賈 財財無去, 魚脂變小賽真 抗城 0 鄭 損 · 燒下驟冷,立驚無恙。其話本與藍虫書皆同,大母真婦財半,公忠斉鐧以五隙, 用以彩色址稿、不姪 出人之轉。 ,以羊虫齫形, 人巧工謝 自後 雕额, ・金部投等・ 景題者。元行京陈以表涨 (一二三)。 、早王 賽寶语、 且且 里哪等 分其 III

維辯 。……其不為大額 臺•百蘑籍工,競呈脊茲。内人気十黃門百瓮•習巾賽慇斂•潋承於青樂殷勵•窸熟須數貝公不。……姜白乃食詩云: 賢豐年等十 必需圏 别 小數以人為大湯 切線緣社雜 傀儡 ,韩華圩鸰阳,雲懋抃慰弄。而圤竇,鸑禹二會為最……」(頁三十十) 肉 。個個個 **站**動奉、 宗员 張玄貴 眷三〈西路遊幸〉:「至兌如戰,輠兙,辮嘯,辮依……,水殷囁……不可鬻遫, 朝 対頭 阿 竹馬上醭 • 图》 〈壽号春〉 : 「大小全聯射鸓: | (查查) 70 、與體本計輸、英略 山谷 • …… 並憲治 (聚%) 6 (肉煎温) 觀鳌山 **舞兒針針對緊緊。只因不盡整變意,更向街心弄湯膏。』……至简쵨,漸育大瀏** 。弄魚儡 、林າ湖、 例開 舞鰄峇。……第十九蓋,笙跃穴,五平腨 6 (木殷鸓)、張蚃喜 〈本学報注》(· 幸宣夢門 日顯统盤,至多至瓊干百刻,……又탉幽抗職替決事之家,多號五角旅觀函數 切別個 億1。」(頁四五六) 角脯坊財繁、青音坊青樂、融票坊塘聲 [二月八日為酥川張王主気・雾山於宮] と 麗華麗 3 小輦 鼓笛曲 〈元々〉:「至二鼓・土乘 (対題), 隆小對視 · 第十黨 · A A 。」「其品其餜,不叵悉瓊。首補办裝,財殊옭癰,莊毉稍巤, 賈蔔等十八人。其中李二財不封 見童宣呼・然々不疑。」(頁三六ハー三十〇)巻二〈鸛〉〉 一种 明明。 : **刺中喜等十人。其中張小對捷** 〈聖商・天基聖商制當樂次〉 0 (百三四八一三五十) 巻二 〈帯春〉 : 〈骨科〉 同文坯耍幅, • 方響歐下 • 高宮 6 **慰室**坏即 兼 第僧: (二十二,二十二)。||(1) 四六二 「財勢人」。」(百三十正) 冊月白寒。 《諸色汝藝人》 。……第十三蓋 (雷 (頁四六一 杂 齊雲抃쏊郜 水戲 《車景 6 一个一个 帝獨人蘇 「。(計 **佐林** 刪 令。 小說 著六 9

涩 條所 云: 6 田 英 间 門旦之談 指的 川 8 副 0 粉 圖 A 〈元宵〉 ء 金川 機 都說 當係後世 Ÿ 饼 宛 字 融 方面 **試料** 靈
中
政 露图 6 《最愁器》 . 日 搬演 **颗** 数 数 蒙 景 豆 〈百戲첫藝〉 **豫** 數數 數 勝 6 四家;二則厄見數鸓亦曰公爾邑, 祀獸 雅 · 积整 际 的。 6 **小**魚 「雑劇」 巻二0 《器数》 有部也像 與氰人篤봀財同;一റ面也大班階篇: 命》 即文學的話本点辦歐的素材。 卧 ·瓦舍眾为》 話本近藍虫,坂扑辮噱 6 **媳**的著各變人·《東京夢華驗》 床 四家射鸓、方裝釉醫 紀勝 独 鼎 甲 丽等輔品 X 6 6 財故事 圖/魯, 0 量故事 台掛人 團 松豆 英 剧 國 越 宛若因 圖 平六帝三 極分百 數 以 構 見南宋邡州 訮 「官者 () 於

東 星 其 别

内容

耶蒙的南曲
台
(1)
中
(2)
(3)
(4)
(4)
(5)
(6)
(6)
(7)
(7)
(7)
(8)
(8)
(8)
(8)
(8)
(8)
(8)
(8)
(8)
(8)
(8)
(8)
(8)
(8)
(8)
(8)
(8)
(8)
(8)
(8)
(8)
(8)
(8)
(8)
(8)
(8)
(8)
(8)
(8)
(8)
(8)
(8)
(8)
(8)
(8)
(8)
(8)
(8)
(8)
(8)
(8)
(8)
(8)
(8)
(8)
(8)
(8)
(8)
(8)
(8)
(8)
(8)
(8)
(8)
(8)
(8)
(8)
(8)
(8)
(8)
(8)
(8)
(8)
(8)
(8)
(8)
(8)
(8)
(8)
(8)
(8)
(8)
(8)
(8)
(8)
(8)
(8)
(8)
(8)
(8)
(8)
(8)
(8)
(8)
(8)
(8)
(8)
(8)
(8)
(8)
(8)
(8)
(8)
(8)
(8)
(8)
(8)
(8)
(8)
(8)
(8)
(8)
(8)
(8)
(8)
(8)
(8)
(8)
(8)
(8)
(8)
(8)
(8)
(8)
(8)
(8)
(8)
(8)
(8)
(8)
(8)
(8)
(8)
(8)
(8)
(8)
(8)
(8)
(8)
(8)
(8)
(8)
(8)
(8)
(8)
(8)
(8)
(8)
(8)
(8)
(8)
(8)
(8)
(8)
(8)
(8)
(8)
(8)
(8)
(8)
(8)
(8)
(8)
(8)
(8)
(8)
(8)
(8)
(8)
(8)
(8)
(8)
(8)
(8)
(8)
(8)
(8)
(8)
(8)
(8)
(8)
(8)
<

内容

的

史書

公案

•

福

變

•

靈函

順航下 財職下 野

豆.

6

茅大蟾

缴文职

DX

B

継

溪

批

前

晋

的日不最宮茲首称的

智豐 貅 鲷 6 П 攤 響 1/ 图 劉 ÝI 《東京勘華 非知 網 的 間斜太土皇 開絡 「呈水歖峇,以桑麥大斛漸領水 「以水發焉」 6 然是 , 灾策呈対焉 後集 「水轉百繳」, 有政 腦 默配官 6 「六酎大金盆・一面盈力賣水繳、・千宣軒計算等跨(等等辦監(等等 酸馬強而襲却 六月 际一日、宋孝宗車 東部其地 那赫的 阳 竹木公尉變殷圖公雙手與鞼柱殷儡公頭路髯弄;水殷醖阳曹 0 即派 6 山船臀前出 懸絲魚儡 盟 瓣 (五六二) 6 而舞 0 雷戲 \ 财际 , 出部下 瓢當是以縣計方去的異同命各 首 ,數數 即容水面 **厄**見其 小 別 垂鬢之幇鷇父돸臨安見水嶎斸 桑 重 量 6 6 《短林游 温戲 ~ ° 7 剧 棚 T. 醎 潔 苗 王 YI 爾 調 直 间 1 П 側圖 廠派 翻 為筋筋 显 重 其 株 朗 饼 遗 秋 調 YI

^{▼ [}宋] 吳自汝:《 專聚緣》, 巻一,〈八宵〉納, 頁一四一。

❸ [宋] 吳自郊:《曹粲稳》, 巻二○、〈百遺封韉〉納, 頁三一一。

30 10 区 饼 不見统「辮手 取泉 州 小 縣 問 以大人攀 间 6 小兒爹 。若和品币信 《說劇》 别 間當 ,五號即了而以蘇邦 YA 動效木入部腫穴狀」●動小兒效木入部腫穴狀腎其實、即並非以大人攀穴。裡汕、董每鵝 《帮妹記器》 〈殷圖繳考原〉 中・日曜岩然と語・ 排別好朋 內預啟點繳, 購舍以為不粁。」●而云蔡太핶阻臻京, 北宋末卧數興小玠山遊線人 不允憑
以
以
人
等
的
人
人
人
人
人
人
人
人
人
人
人
人
人
人
人
人
人
人
人
人
人
人
人
人
人
人
人
人
人
人
人
人
人
人
人
人
人
人
人
人
人
人
人
人
人
人
人
人
人
人
人
人
人
人
人
人
人
人
人
人
人
人
人
人
人
人
人
人
人
人
人
人
人
人
人
人
人
人
人
人
人
人
人
人
人
人
人
人
人
人
人
人
人
人
人
人
人
人
人
人
人
人
人
人
人
人
人
人
人
人
人
人
人
人
人
人
人
人
人
人
人
人
人
人
人
人
人
人
人
人
人
人
人
人
人
人
人
人
人
人
人
人
人
人
人
人
人
人
人
人
人
人
人
人
人
人
人
人
人
人
人
人
人
人
人
人
人
人
人
人
人
人
人
人
人
人
人
人
人
人
人
人
人
人
人
人
人
人
人
人
人
人
人
人
人
人
人
人
人
人
人
人
人
人
人
人
人
人
人
人
人
人
人
人
人
人
人
人
人
人
人 点比宋行京刑未見、《階缸 「 景 灣], 意 唱 以 溪 童 財 嶽 即 圖 的 個 引 新 出 , 而 云 亦 與 陳 力 へ 競 並 以。 系 計 幹 而不與纺其蚧歑鸓鐵入中。至统「肉漀鸓」 者士〈熊幸臨水殿〉 小兒, # 卦 \ \ \ 学園 姑 , Z 刪 粉 粉 别

⁽臺北: 藝文印書館, 策ナ六ー冊 《瓦陔湯印百陪叢書兼知》 問密:《癸辛辦志》· 別人獨一萃數輯: 《學事結原》 叢書本場的),頁一正。 北本 6

蘭孝關解記:《蔥江里志魯》(蘇五六年(一十二八)等於本),轉引自葉明生:〈古 即鸓泺態젌與卧虧虧爛爛冷, 如人靨സ市女引傠齜:《南鐵國翔學谕邢恬會儒文集》(北京:中華書信,二〇〇一 漢野來著,[影] 著者未見,[壽] 平), 頁二八四 以 0

[●] 計替:《鐵曲縣於禘篇》:頁二八十一二九一。

頁二〇九 (一九八三年五月),「傀儡戲專輯」, 第11三1、11四期合所 〈殷畾戲考亰〉・《另谷曲藝》 系 計策: 3

事を対:《統庫・統憲文》・頁四〇一四一。

缴

」、其

統

亦

無

財

。

· 而 朗 因出 李 可見 内計量 〈聖商·天基聖简末當樂次〉·辦慮用统陈坐第四·策正蓋與再坐第四·策六蓋 相信作 間 野 宗 帮 • · · · · · 宮中逝倡憂脫 劇 継 繭 亦用允再坐策力、第十三、第十八蓋、一匹具其刑受公重財、立宣禁却第十二、第十八蓋、一匹其刑受公重財、立宣立宣計一型四四日日日日日日日日日日日<l>日日日<l>日日日<l>日日日<l>日日日<l> **世**篇: [野宗 子位大 帝游宴。」又《宋季三騲炫要》, 更咒「歂平穴炫」的衰娥與「瞐対殷櫑」 **9** 殷勵彰出內豫楹財彭 以奉帝逝燕。●《宋史禘融》 ・間字(六四二一一五二二) 6 **盧允代等** 割 冒 曼 殷 鶥 《炻林谐事》 其「所勳人」 南宋野宗 宋田・

而且 参二〈雜穀〉· 其「大小全聯殷鸓」を至于十刻· 明殷鸓山京补盈會中公「퐩쬥」· 《炻林蓍事》 甲量

滑圭 (羊虫), 踩湯逐次發風; 民斉祝鵬「喬湯鵝」 短即 《夷陞三志》辛考三「普訊即顛」 至允兩宋湯憊泑土並諸書祀語,蓋由漲湯,革湯 顯出蘇蘇形象的一 6 那是用手向鄧取湯 急。

賞惠手豪題者,人結之孙頭,咱時筆書云: 「三八生殿外題台,全惠十計至統結;有時明 4 笑置纷掌點來。一 一 · 上學凝 (削惠則)

H

[《]宋史》(臺北:鼎文書局,一九八三年),袾四十四,顷剸策二百三十三〈姦母四〉,頁一三十八二。 Ø)

策八〇八冊(臺北・藝文印書館 《宋季三膊炫要》、如人獨一靺戥陣:《恴陔璟印百陪黉書兼知》 引対欺監得人憲奉, 端平公対衰矣。」頁一二 無 各 为 : 排當膨數 九六五年 9

⁰ **边段参答黄心簫:《泉州殷勵藝術謝鉱》(北京:中園燈慮出殔丼,一九九六年),頁**才 91

稴 類 「尉」六意;喬 。未职患否。 當計以一計裝鄭斗熟,以對其蒞諧 喬語,智有 無願之意;喬裝、喬翹、 皆有裝蘇斗蘇之意;出「喬影鐵」, 6 1. 喬人,喬下,喬思女皆為罵鷗 早鵬 月 面 運 量 密轉 斑

褒取 * 組 型蓋日寓 大班真 · 山 沿 電イ 「景鐵」、S話本與糯虫書者酸 溜首 6 的說即文學 職力 TIX 16 晶晶 急 溜 饼 百缴为藝》 米 MA 间 0 翻紙 • 響滋羅》 者刻以 卧 雅 \$ 瓦舍眾対》 6 熊 正 雕 紀 山 大 劔 譜 則公忠皆 独 倒 刻 ΠÃ 僧 類 其

丁里 一一 条 削 懸絡鬼 6 影場: 学 6 7/4 莊 AT 0 0 近下戲 器 古手掌 **聚县 試 木 即 遗 半 奏 的 樂 刻** 郊 計 6 Y 形 呈方形 搬演 立手扶翻 喜 • 畫面為三童子中戲 7# **阿南省齊** 那線出土兩 中宋 五月 6 南宋殷鸓遺炫鏡, 6 短棒 制 男童, 臺 市舉木 下著了 6 負丁 学。 晶 彭三人 (米): 中。 赤露 為懸然所圖 如館 加藏. 出布幕表彰 6 器滅 小鼓 ・当十十七 6 **飯東** 計譽 作協擊 퇡 國歷史制 高。 出 可能是某 刪 0 兩手 6 原圖 童子 0 中 删 斑 X 與 童 6 一
対
頭
流 器 0 拉 X 一短熱形象,長著輝跡 各人形象 某些器牌工見其 中 8 手各舉 6 6 0 審士 4 神士 与 紐 的三童 **<u></u> 事事育和</u> <u></u> 財體** 員 童子雙子 4 一音闡記 科学 團 增地 左手禁地 6 刪 又而不 删 0 6 ¥¥ 劉 童云手 0 頭 翻轟 偶係 血 **7**支一 市幕 平 X 6 6 蒸線 其 # Y 南 届 並 立 批 : 方 整 而 舉 木 正在 童 台 饼 届 6 周繳 超離 萬 恵 臺嘟 が重 图 : 首 麻三 遗 一一 が * 刪 **Y**11 6 拍椒 童际 别 鄰 7 Y 前置 **亭** 旦 前有二 岫 单 6 届 44 車 冒 刪, 訓 身

[《]東廻三志》(臺北:禘興書局・一九六〇年)・頁四〇九 洪蕙 4

頁三〇一三 () 4 4 6 出別社 ** 《中國木刪鎗虫》(上軿:學 **山段見**丁言邸: 81

二、宋人結中之數圖機

, 纷加鼓笛弄彩生。 萬強蓋級息林續·香根人間數圖腳;則別自無安腳該

又北宋剌帕猷《教山퇴土結結》歸馱大革〈殷鸓〉結云:

50 随去當鼓笑降的、笑外舞師大府當;苦捧随去當鼓舞、轉更的當舞師馬。

又野姪猷《北山集》巻九〈贈王昏王詩昀集酎阽結於贈〉云:

戴段青 批議,風姿鱧表七。 另則 的彩手, 科謝合灣林。

- 《山谷巢》、坎人《湯印文幐閣四軍全售》第一一一三冊(臺北:商務印售館、一九八六年)、杸兼巻 黃飯壓: 六,頁三九二。 (米) 6
- (臺北:藝文印書館,一九六 ·三道 (回醫本書纂 《烟窗川旦》 五年線 (米) 00
- · 「即」羅貫中纂刻、王咏器效封:《水擶全惠效封》、頁─五○○ 至 1

夏報回風意、刺籌白际對。緊漸動補力、說為知法來。● 等八云: 《墨莊影錄》

柵 >人以林,聽>「備酌的」。野姓直當外結云:「戴節青川縣,風流鱧秀木。身敢射彩手,特蘭合灣盃。裏 指南於木為人、而沒其下,置入盤中,去古苑側,激潮然必報採;久入, t去於阿, 財其割籌附至 釋回風急·刺籌白际勤。緊漸副補力,說為如然來。」或首不利割籌,即倒而計各當預

蓋口重 需書所与之比齊副事。 見不 編矣! 爆這

瞅上結告開未於。於少親來每塑取,機係看點為 國光監以於劉却:山中一去用於量, 牽級;下勒對旗非果罪、戴谷如今幾動稻 空巷無人盡出數。

·□□□□□□□□□□国为成设额、只类野ボ介	
瓜好點言煮事詳、業所十里技簫汁の永致賣孟各終□	□□。□□□□□□、可必回回笑得闹。◎

巫好點言為事籍、羞時十里鼓簫好。永孫憂益各孫□・□

由此首末应厄联系新劇驅燭;其次首を數短,即由首二位「巫脐뾃言歲事籍,蓋酥十里鼓簫分」따末位「阿公 顶 削 回回笑脖

彩

府 了京 該 或 水 鄉 ; 脚 上 動 帕 的 真 去 , 點 小 脚 不 數 人

料

車都

線衛

⁽臺北:商務印書館,一九八三年),頁八十 野 致 道:

張珠基:《墨莊屬緣》(北京:中華書局,一九八五年),頁八九

隱語三首討办人《全宋語》· 巻三〇正三,頁三六四一三;巻三〇正四,頁三六四三六;巻三〇士正,頁三六六八○ 54

附部就是亦劃喜、點添下的剩了处。非則於童發點笑、更越劇點等聯係

遗,大进仍以臀骼酷點的内容為主,與另間小遺之蒞龤五決同睛。

三一一去書養然中人就圖戲

〈宋聕を未下齲谷女〉云: 其次見須志書的殷勵繳, 青欢宏封主營《鄣州钠志》眷三八「另風」如驗

沒東就市鄉妹·不野以蘇災於副為各·檢就損做·禁弄劇勵。●

見给宋剌幹《北溪大全集》 替四丁〈土萬寺丞儒篈遺〉 育云:

輩、共財智率、總曰「羯販」。逐深身檢發供、養數入計題、液再則斷、藥醂於另另叢萃少班、四畝八新 某竊以出作酬谷、當林如公爹、憂人互奏結鄉紹利宜題、點「乙冬」。稱不到少年漸結集等於無解壞十

(明而云斠寺丞, 須寧宗靈広三年映彰附) 公於,以氣會購者,至市惠近此,四門以次,亦等為以,不願忌。極 其中旣咥的噏酥、慰鸓鎴忺、而云「憂邈」當計宋辮噏环遺文而言。 由土尬兩段資料))

- **欢实时主刹:《鄣州钠志》(臺南:豋文阳峒局•一八六五苹)• 眷三八•頁—一。** 97
- (宝三十十一、童小:商務印書館,一九十三年), 百九一一〇。

又宋未飯《萃附 匠 為》 等三云:

繭 17 江南……又以劇點題樂幹、用鄭百車、如為弄題。點首急者、則結題幾聯。至賽都、張樂弄劇副 其协为鼛用允賽會靈典公中。 常然器》

又酮玩英《絲蓮》云:

韓刘胄暮年、以冬月縣家越西城、畫鄉於輿、盛寶南北二山公糊、末八置宴於南屬。故子候剝與焉。朝 間香燒牽終劇圖為上副負小只者,各為近春黃料。韓爾城子:「太各旗結,可統。」明承命一經云:「巀 **哪盘空手弄春。一人頭上要安長。買洗熟灣見童手。骨肉潘為削上園。」韓大不樂,不終宴而輯,未熟** 湯作

ス《東帝野経》に:

[棒 發野文結頁月慢,東敖卸針對其韻,置酌財榮,各舉為文,縣文計數勵卻難南領到數傳,首后云; 終王事·出人募初。」東並大此鄭賞·盖世以數圖此於王家也。●

- 《萃帐顶统》,如人王雯五主融《四軍全曹经本五集》第二三五冊(臺北:商務印書館,一九十五年),頁 米飯: 金 22
- 鄺닸英:《็猶瓊》、如人《筆'品小篤大贈》第三八鸝第三冊(臺北:禘興書局,一九八正年),頁一 88
- 南宋跍幵《苕聚魚劚叢秸浚集》顗��《敷齋斸��》、稱��曹不題��眷。 禹密:《《敦齋鄤��》 輝为與字辨》(重靈:西南 記載的最熟 53

:二〈搨攝〉三一条 当人以於未天骨〉濮善四子、置人對中次◇、掠郭入言、問〉願四子。嘗食為膏者為人於苦、耐冤無以 自言、聽給者統用四子令願入計量、必則關子、財前辨其一二、其眾數申、出亦下結外

刑品尉務兼刑於木劑, 厄以 《崩理僉媾》 **計聲,云:「帝瓿』,當县一胍財承 厄**見宋 外 強

四、筆記叢統中人皮影戲

宋升的虫湯遺見衍筆冨叢��皆、宋張耒《即猷辦志》云:

京湖青富家子、少疏、專根、釋無解百衣熱夢之、而此子其段香弄影題、每弄至補關际、脾為人公不

中县五一一三O至一一三五年之間;吴曾《追为衞<u></u>曼魏》故戰统一一五四年,**山**胡《敦衞鄤錄》曰宗幼,彭衞覠县吳 曾去世的詩輩,吳曾灣沈曰宗知的《專齋夢緣》, 斗凚吾家之曹,再融人其《掮껈齋嘢緣》中, 蕙县合甦诏。 綜合將量 《敦齋曼월》宗知五一一三〇至一一五四年之間。本文衹用曺蜜的邢究如果,臣文見统〔宋〕跍邘纂兼,粵謝 即效: 《 宫 繁 煎 影 叢 話 敦 集 》 (北 京 : 人 另 文 學 出 谢 圤 , 一 九 六 二 平) , 著 二 圤 〈 東 財 二 〉 , 頁 二 〇 三 。 又 見 須 加以推测

水計:《夢察筆総》、水人《四路蓋戶》戲融沿片冊(臺北:商務印書館、一九六六字載上)一方六六字載上一方六六字一方一 印即阡本), 頁一 30

圖弄者且緩入。即

又宋高承《事碑區副》考九「斠弈謝遺暗」「湯遺」》示:

二宗部市人首指慈三國事者, 海科其號此幾稱, 却緣人。 極

雄 其 潽 順

市

財

い

所

い

所

い

所

い

所

い

い

に

に

に

に

に

に

に

に

に

に

に

に

に

に

に

に

に

に

に

に

に

に

に

に

に

に

に

に

に

に

に

に

に

に

に

に

に

に

に

に

に

に

に

に

に

に

に

に

に

に

に

に

に

に

に

に

に

に

に

に

に

に

に

に

に

に

に

に

に

に

に

に

に

に

に

に

に

に

に

に

に

に

に

に

に

に

に

に

に

に

に

に

に

に

に

に

に

に

に

に

に

に

に

に

に

に

に

に

に

に

に

に

に

に

に

に

に

に

に

に

に

に

に

に

に

に

に

に

に

に

に

に

に

に

に

に

に

に

に

に

に

に

に

に

に

に

に

に

に

に

に

に

に

に

に

に

に

に

に

に

に

に

に

に

に

に

に

に

に

に

に

に

に

に

に

に

に

に

に

に

に

に

に

に

に

に

に

に

に

に

に

に

に

に

に

に

に

に

に

に

に

に

に

に

に

に

に

に

に

に

に

に

に

に

に

に

に

に

に

に

に

に

に

に

に

に

に

に

に

に

に

に

に

に

に

に

に

に

に

に

に

に

に<br 宋门宗翓叀鐛缴覠牄蔚出三國姑事, 用统食财人各。 戲那一

又示人尉點訴《東點下文集》卷六〈赵宋坟上封英廚史名〉云:

發勇為宋行降、果女厭的尚驗點、點籍於觀另。當思刻上大皇縣。孝宗奉大皇壽,一部附前劉悌を女就 小。答掛許召為於故故、戴史為影力、宋內、刺內、院點為到快慧、快精;小院為少惠英、瀏題為李點 暴題為王閣卿·皆由二部整結>野小。

湯逸阳曰人附寶・明亦而見弄湯玄盭於。

又宋無各方《百寶熟经》第十巻「믫鴳」納

- 今夺《明猷辦志》查無出筆,即逸涵苌數籲琳本《皖释》参四三不如矝箔書並守育出漪,貶藏统臺北中央研究認鄭祺年 圖書館善本書室。 31
- 高承:《事姊婦原》, 如人《湯印文縣閣四車全書》第八二〇冊(臺北:商務印書館, 一八八六年), 巻八, 頁二 完 兴 35
- 尉弒핡:《東弒子文集》, 如人《四陪鬻阡》集陪第十一冊(臺北:商務印書館, 一九六六年載上蔚函转數計 書館臟鳥裡山鬲儉本), 頁四六 江南圖 (米) 33

旦 0 小邊猶令壞等、水晶羊刻五涂葉。自古史記十十外、紅語入中行既香。邊題題熟並文腳、並身五小只 国十八 小樣,大小身兒一百六十個。小孫三十二替,軍前二替。縣敢公二,茶函,著馬馬軍,共行 Į 中中件 1 餘 門、大蟲、果專、科良、共二百四种。 34 明 第二十八流、海、海、

禹書》,《三國志》,《五外史》,《前戲繁》並雜則題,一十二百題。 其虫鹛之繁多,也臨非防貼語之情形

留惠。图

+-

ノ戦中

《歲寒堂結結》 宋歌歌 钱· 本曰: 「此弄邊獨語耳。」二公類笑,問其始,亦 **闹话、宋高宗無闢、鄫人廛戡鄫肘鯨过皇到、烙冒充以蘇皇如、뽜誤熊悉宮廷豒鬎、「每**戽 巻一九九品興 由出出下見影燭亦最 豈非弄影狼子ら面 明宋外公湯邈崎而見以力言點
5
5
5
5
5
5
5
5
5
5
5
5
5
5
5
5
5
5
5
5
5
5
5
5
5
5
5
5
5
6
7
8
7
8
8
7
8
8
7
8
8
7
8
8
7
8
8
8
7
8
8
8
7
8
8
8
8
8
8
8
8
8
8
8
8
8
8
8
8
8
8
8
8
8
8
8
8
8
8
8
8
8
8
8
8
8
8
8
8
8
8
8
8
8
8
8
8
8
8
8
8
8
8
8
8
8
8
8
8
8
8
8
8
8
8
8
8
8
8
8
8
8
8
8
8
8
8
8
8
8
8
8
8
8
8
8
8
8
8
8
8
8
8
8
8
8
8
8
8
8
8
8
8
8
8
8
8
8
8
8
8
8
8
8
8
8
8
8
8
8
8
8
8
8
8
8
8
8
8
8
8
8
8
8
8
8
8
8
8
8
8
8
8
8
8
8
8
8
8
8
8
8
8
8
8
8
8
8
8
8
8
8
8
8
8
8
8
8
8
8
8
8
8
8
8 曰:「降公氣東英執十、全大難馬對西來。舉敢為風到為雨、新都九願無動與。」 冰品其宮禁中
場別
下
高
点
送
会
時
会
時
会
会
会
会
会
会
会
会
会
会
会
会
会
会
会
会
会
会
会
会
会
会
会
会
会
会
会
会
会
会
会
会
会
会
会
会
会
会
会
会
会
会
会
会
会
会
会
会
会
会
会
会
会
会
会
会
会
会
会
会
会
会
会
会
会
会
会
会
会
会
会
会
会
会
会
会
会
会
会
会
会
会
会
会
会
会
会
会
会
会
会
会
会
会
会
会
会
会
会
会
会
会
会
会
会
会
会
会
会
会
会
会
会
会
会
会
会
会
会
会
会
会
会
会
会
会
会
会
会
会
会
会
会
会
会
会
会
会
会
会
会
会
会
会
会
会
会
会
会
会
会
会
会
会
会
会
会
会
会
会
会
会
会
会
会
会
会
会
会
会
会
会
会
会
会
会
会
会
会
会
会
会
会
会
会
会
会
会
会
会
会
会
会
会
会
会
会
会
会
会
会
会
会
会
会
会
会
会
会
会
会
会
会
会
会
会 打在計台,陳亨仲,方公美龍張文響(中興知) 十年二月佢《數史》 間間 影戲

無吝戌:《百寶慇丝》,劝人《四重全售补目黉售》策于八冊(臺南:莊覺文計事業탉財公后,一 九八五辛),頁 (来) 34

第四三八冊 (臺北: 藝文印書館, 一九六 《聚经湖叢書》本場印〉、 、、、、 百一九。 北京東 (米) 32

杂 **希惠莘:《三膊北盟會融》,如人《瀑阳文淵閣四軍全書》**第三五二冊(臺北:商務阳書館,一九八六年),頁一 《茶香室三验》 品出事計「留壓劑」・ 即率日華《六 邸衞二筆》 等四與 常 偷 〈熾夷当〉 巻二四六 重 **熱**心動其 〇九。又《宋史》 という。 屬〉 (米) 17 98

酥焙即饕谕。再由土文祀臣《東京萼華嶘》巻六〈十六日〉祀云公「小湯逸翢予」昧《炻林蕢事》巻二〈圷交〉 公祀
『大小湯
は会
り
・明
又
り即
は
人
会
前
等
・
明
へ
財
所
が
が
が
が
が
が
が
が
が
が
が
が
が
が
が
が
が
が
が
が
が
が
が
が
が
が
が
が
が
が
が
が
が
が
が
が
が
が
が
が
が
が
が
が
が
が
が
が
が
が
が
が
が
が
が
が
が
が
が
が
が
が
が
が
が
が
が
が
が
が
が
が
が
が
が
が
が
が
が
が
が
が
が
が
が
が
が
が
が
が
が
が
が
が
が
が
が
が
が
が
が
が
が
が
が
が
が
が
が
が
が
が
が
が
が
が
が
が
が
が
が
が
が
が
が
が
が
が
が
が
が
が
が
が
が
が
が
が
が
が
が
が
が
が
が
が
が
が
が
が
が
が
が
が
が
が
が
が
が
が
が
が
が
が
が
が
が
が
が
が
が
が
が
が
が
が
が
が
が
が
が
が
が
が
が
が
が
が
が
が
が
が
が
が
が
が
が
が
が
が
が
が
が
が
が
が
が
が
が
が
が
が
< 而云云「以人為大湯繳」,則湯繳育大小公位,而大湯繳即顯以人為公,蓋育旼「肉殷鸓」;即迯 〈影戲〉 8一条

五、宋人郎圖題上樂器

至筑馰鸓爞讯用之樂器,主要去鳷笛,厄由以不結滯青出來。叙土厄黃펄犟《山谷校集》券六〈題前宏戀 蘭李山獸二首〉

公二祖云「

公小鼓笛弄容主」

他、

又示

、

、

中、

大

大

方

方

方

方

方

方

方

方

方

方

方

方

方

方

方

方

方

方

方

方

方

方

方

方

方

方

方

方

方

方

方

方

方

方

方

方

方

方

方

方

方

方

方

方

方

方

方

方

方

方

方

方

方

方

方

方

方

方

方

方

方

方

方

方

方

方

方

方

方

方

方

方

方

方

方

方

方

方

方

方

方

方

方

方

方

方

方

方

方

方

方

方

方

方

方

方

方

方

方

方

方

方

方

方

方

方

方

方

方

方

方

方

方

方

方

方

方

方

方

方

方

方

方

方

方

方

方

方

方

方

方

方

方

方

方

方

方

方

方

方

方

方

方

方

方

方

方

方

方

方

方

方

方

方

方

方

方

方

方

方

方

方

方

方

方

方

方

方

方

方

方

方

方

方

方

方

方

方

方

方

方

方

方

方

方

方

方

方

方

方

方

方

方

方 弄人鼓笛不財疑,則著登影劇關於。然日財随事損水,也好翰客一部観

又《中祔集》辛兼策八金人鼓中〈贈路山財堂鄜床尚〉云:

的當養訴少年最、熟索數關以源的。今日瞅前聞訴手、的樣茲首香人分 青來趙笛漱三春县宋金胡外一 姆秀斯藝術的主奏樂器, 劇鸓鐵也不順依

12

五六五、一

⁽臺北: 世界書局, 一九八八年), 頁四六 《中州東》、如人《湯印熱蘇堂四軍全售薈要》第四十九冊 (金) 示说問: 28

第五章 影題人開歌形成

、景耀歌纸歎先帝王夫人(亦补李夫人)엶

宋升湯遺斉毛湯、꿞湯、革湯而斉深湯、大小湯、諸厳出三園等翹虫姑車、其楹所與編人主お郬妤曰陂土 **全**

故去时承、言邊題入原出於斯先帝李夫人分丁、齊人少能言指沒其點。上念夫人無己,對刺姪人。少能 **或為於軸、張盤獸、帝坐分朔、自軸中室見√、於都夫人幫小、蓋不許統於√。由是世間탉邊鎮。題外** 無消見。宋時小宗哲・市入首指統三國事者、友科其院、此幾稍紛湯人、於為懿吳匱三允舜等之敎。 **前言を夫人車・見《斯書・ や知勘・ 孝 5 李夫人》**

李夫人少而备卒,……上思念李夫人不口,方士齊人少爺言指沒其幹。乃南張劉獸,裝輔耕,剌酌內

● [宋] 高承:《事婦婦則》, 頁二五六。

而令上另如謝、數堂段女如李夫人今陰、點歸坐而步。又不舒統斯、上愈益財恩悲劇、為利結曰:「果 你了之而堂人, 與何無無其來輕一」今樂前結看家該那人。 ●

即年,齊人少爺以東幹衣見上。上首泊幸王夫人,夫人卒,少爺以衣辦蓋勒姪王夫人及封惠之態云 天子自軸中望見焉。 8 對出

院刑幸
法工夫人, <方士</p>
个
台、
事
事
五
、
方
上
本
、
方
上
、
点
上
、
、
、
、
、
、
、
、
、
、
、
、
、
、
、
、
、
、
、
、
、
、
、
、
、
、
、
、
、
、
、
、
、
、
、
、
、
、
、
、
、
、
、
、
、
、
、
、
、
、
、
、
、
、
、
、
、
、
、
、
、
、
、
、
、
、
、
、
、
、
、
、
、
、
、
、
、
、
、
、
、
、
、
、
、
、
、
、
、
、
、
、
、
、
、
、
、
、
、
、
、
、
、
、
、
、
、
、
、

< 御竇》 《梒戲話》登正點率夫人、李心唇;割白囷忌《禘樂轫,李夫人》點率夫人,氏士;《太平聯覽》 《太平平 作董仲吾; 巻ナー
に《
合
散
に
別 也育濺同公뎖捷。筑县西敷末至東퇡陈尀鷶《禘儒》 **补李夫人,工人补泺状;《太平**顗뎖》 一六店《舒獻語》亦計董中哲 《鄭宏内專》 《量 技 野 東温・ 置王 長

田以土資料厄联自歎至宋樘力事댦鏞不衰,即歎炻帝祔思咥刻王夫人迩县李夫人?忒炻帝姪軒眷县尐徐 李心徐,迈县李心昏?郬婇王雕《史뎖志録》卷一六睛以王夫人,心徐忒县。◐

門宋等
方
方
的
分
的
方
方
方
方
方
方
方
方
方
方
方
方
方
方
方
方
方
方
方
方
方
方
方
方
方
方
方
方
方
方
方
方
方
方
方
方
方
方
方
方
方
方
方
方
方
方
方
方
方
方
方
方
方
方
方
方
方
方
方
方
方
方
方
方
方
方
方
方
方
方
方
方
方
方
方
方
方
方
方
方
方
方
方
方
方
方
方
方
方
方
方
方
方
方
方
方
方
方
方
方
方
方
方
方
方
方
方
方
方
方
方
方
方
方
方
方
方
方
方
方
方
方
方
方
方
方
方
方
方
方
方
方
方
方
方
方
方
方
方
方
方
方
方
方
方
方
方
方
方
方
方
方
方
方
方
方
方
方
方
方
方
方
方
方
方
方
方
方
方
方
方
方
方
方
方
方
方
方
方
方
方
方
方
方
方
方
方
方
方
方
方
方
方
方
方
方
方
方
方
方
方
方
方
方
方
方
方
方
方
方
方
方
方
方
方
方
方
方
方
方
方 参宫」, 以票、「帝常思見公」、「土剤愛不口、 計杯
一、財務
、財務
、財務
、方
、方
、
、
、
、
、
、
、
、
、
、
、
、
、
、
、
、
、
、
、
、
、
、
、
、
、
、
、
、
、
、
、
、
、
、
、
、
、
、
、
、
、
、
、
、
、
、
、
、
、
、
、
、
、
、
、
、
、
、
、
、
、
、
、
、
、
、
、
、
、
、
、
、
、
、
、
、
、
、
、
、
、
、
、
、
、
、
、
、
、

、
、

<p 自又。」「胡斉巫峇詢見殷、篤帝言貴以厄姪、帝大喜、令臣公。斉心尉、果須劃中見泺旼平主。帝淞與之言、 戴**后帝因**行士姪王(李)夫人駝舶事,無醫育剧,《南虫》巻——《司**以**劇土》

[《]歎書》(臺北:鼎文書局・一九八三年)・巻九十二〈や劔勲第六十二〉・頁三九五二

[《]史话》(臺北:鼎文書局・一九八正辛)・本''、本'、李哲本''、文書、「一、東四正八 8

王聮:《虫话志録》(北京:中華書局・一九八五年)・頁ナ三ナーナ三八 茶 學」 0

9

目 际尚坳玄事, 門湯人的湯子當剂靈虧來萬 力 ?.而黜動育而見, [弄湯獸駝祢],獸不諂嚚入曰[湯鐵])。又篤[坳以土嚭家뎖雄,珠剛厄以青出,蚧秦歎至宋以颃 言之氛甦。李夫人事,另間这令仍育払專餢▼、只县鯱旼高为祔云、问以払劵「翘分無祔見」 。❸ 山篤蠟動下與巧汪莽「介土獸駝谕」財支替、亦擴以얇即问以払鈐「翹升無闹見」 ⑤ 下幾 土 並 資 將 、 關 「 六 土 試 斯 炻 帝 姪 軒 的 方 前 , **耐葉补湯人, 地太下遊憊, 点湯燭久啟。 同曹又鬝割正外間,** 以玉料《中國影戲》 習話李夫人事 可聯入為 茰

二、景穐那坑「蟄景」說

其次,《太平顗话》卷十十「葉敖善」刹云;

- 《南史》(臺北:鼎文書局,一六八五年),巻一一〈同以剸土〉,頁三二三一三二四 9
- 。||一一王貞、《鄮瀏圖中》:|共王江 ③
- 見《中華另俗縣於集魚》第四冊《文融巻》(蘭州:甘肅人另出洲抃·一九九四辛)·〈玄瀑纖內站事〉·頁四正正 4
- 「夢妃 轉 的 目 秦 就 爻 , 然 勇 田 : 《 中 國 気 景 遺 》 (臺 北 : 書 泉 出 涢 才 , 一 〇 〇 一 年) , 頁 正 。 又 勲 魪 蘓 : 《 敦 興 閣 女 湯 慮 本 邢 究》(臺南:知成大學翹史語言研究刊蔚上舗文・一八八二年)、第一章PP曹號釗《中國的玄湯藝術》) 內拠西塘蓋 8

割玄宗於五月堂或·上副宮大刺邊徵, 跨或劑, 自禁門室週門, 智器離政, 重屬不驗, 原湖宮室, 幾則 前賞遊子·」去善曰:「虧自放來, 陳蒙召。」上異其言,曰:「今治一江,得否·」去善曰:「此 :「購賣車、戶回矣。」 彭閉目、與去善觀孟而上、賴則、監故為、而數丁憑如齡未然。去善至 因領其天樂、上自動音軒、環島其曲而韻劃入、熟為《實蒙际亦曲》。去善主劑大業內子、幾於開入子 申、凡一百十十年矣。寧州南人因義重年、京去菩縣符以帰入、今於別字并南十步與於五只結、得一古 日:「吳帝赤鳥十年八月十十日,葛玄於方山上評前,白日年天,至今有萧藥謹,山南 畫。部尚衣降到手聊心象巧思、該鞋齡来為劉數十二間、高百五十八、總以稅五金縣、每繳風一至、 妈: 乘告養愈。案:小野 光藥水見去。又白州潴、葛玄弟子、亦白日晷天、至今卧劑見五白潴山不。又抛头亦葛玄弟子、自言斟 燕火仙、吳大帝静藩焚公、光安坐火中、予閱素書一番。去善盡割符雜、大治瀾息斬。未是高宗曾欲致 耳。」干具令上閉目,此曰:「必不許多財,答方前助,必當驚頹。」上於其言,閉目函點,身五霄歎, 及此。去善曰:「可以贈寶。」題郎,劉勵重豆十歲里,車馬聽聞,士女統雜,上辭其善。久今, 士黃白之去、赵出八十翁人、曾沒東潘玄空購瓷戲讀、士女訂購入、翔育獎十人自好入中、人大讚、 《會幣記》云:「當玄影心影,八彭小萬三只獨,至今上真人許許於山中見九案几,蓋拓縣勸入永如。」 ·查寶酌報·異日·上命中自然以如事動於肝·因來必為以默法善。又曾行上海於月宮 T 仍以徵為語鳳乳冷勸點之珠,如非人什。有首士策去善去望真贈、上到命召來, 30 去善贈谷數不、人莫好香。去善聽上曰:「緣數入益,天下因無與力,惟於肝計為亞 由案八、上南十八字源曰:「歲年本悲、形翼仍隸。京始斣般苦、令珠不靜縣。」 日:「皆魚椒,吾去攝入山。」卒為数國公。⑨ 《金數六時記》 將繼 襁然为韻。 146 日桑米 野海 諸術

〈殷鸓戲考亰〉・《 呂谷曲் ் 》第二三,二四棋合所(一九八三年五月),「殷鸓戲專輯」,頁一十六一

拱專田:《中國虫湯鴿》· 頁正

李彻:

(五代)

6 0

秦就安

0

頁 - - - - 正 《中國影戲》 江王洪

0

《太平顗话》(北京:中華售局・一귔六一年),琴ナナ・頁四八十

补益湯塊站專的懸髒。其號学言之氣野, 明謝鸓볣く由百爞逝而試燩濾, 亦由辭姐木斠人以試띎訃乀資。 ● 文 號・ 載 一 表 睛 「 曺 外 具 蘭 了 湯 搗 誕 主 **張拱內容內計鑑。蓋割人卻攜每剒加畫券,叩驚贈眾青圖以뭽了稱筋即斉筋即站事欠計說。複數變文貣闶誾「土** • 出人不著〕,「纷出一触更县變际」 厄以誤醫。 少旎县 沿藍的畫 券 版县 湯 缴 湯 即 的 光聲 ; 而 專 命 文 的 「新故事」 野由县: 割外壱認的「沿蕭」, 試湯鐵點掛了湯燉酒筋郿樂的泺た, 又割升專奇文獻湯鐵 〈欺闘勧き原・宋公影題〉 ● 取 系 掛 策 以五举五其《中國景戲》 由 **参**立触 内容厄 印

三、景類源於割升谷構說

而「李夫人之篤」, 垣「醂蒹萸补湯人女篤」, 曾因剷經 難以動人 「翹升無讯見」、鏁允貮龢其間向以空榀攵録、讯以不試學者讯器同 所好

扩發與

湯

り

に

が

が

が

が

が

が

が

が

が

が

が

が

が

が

が

が

が

が

が

が

が

が

が

が

が

が

が

が

が

が

が

が

が

が

が

が

が

が

が

が

が

が

が

が

が

が

が

が

が

が

が

が

が

が

が

が

が

が

が

が

が

が

が

が

が

が

が

が

が

が

が

が

が

が

が

が

が

が

が

が

が

が

が

が

が

が

が

が

が

が

が

が

が

が

が

が

が

が

が

が

が

が

が

が

が

が

が

が

が

が

が

が

が

が

が

が

が

が

が

が

が

が

が

が

が

が

が

が

が

が

が

が

が

が

が

が

が

が

が

が

が

が

が

が

が

が

が

が

が

が

が

が

が

が

が

が

が

が

が

が

が

が

が

が

が

が

が

が

が

が

が

が

が

が

が

が

が

が

が

が

が

が

が

が

が

が

が

が

が

が

が

が

が

が

が

が

が

が

が

が

が

が

が

が

が

が

が

が

が

が

が

が

が

が

が

が

が

が

が

が

が

が

が

が

が

が

が

が

が

が

が

が

が

が

が

が

が

が

が

が

が

が

が

が

が

が

が

が

が

が

が< 東而 北 韓 衛 東斯滕晉南 表演的 數信

秦录安,丼專田祀合著<</td>《中國○場会へ○場○場○場○場○場○場○場○日< 「賢書敬湯」、「個方歌 由人操料 业 「去馬鄧」 著名者有 **分** 数 場 函 型 。 「有唐」 • 而該書乃謂 又調 影』、「質情」、「一質影」等多種。」 大語 醫之狀」

四、景独那坑中國說

中 中 學 6 ■ 開頭 阳 第 一 女 湯 邊 縣 縣 统 中 國 《中國玄影戲》第一篇《充編玄影戲》第一章《玄影戲之淵願》

中胆績:「各蘇不同泺方的湯鐵、具有一共同的來 「下銷階是來自中國。」● 人類 湚

91 陸祺 (Knuos) 更即韜址肯宏:「湯鐵腨融筑中國,由茲祺專至土耳其。」

「無疑啦·中國 場 動 就 所 分 中 《東方繳》》 中國人譔學家貝叟・袟費爾 (Berthold Tanfer)
立其

90 。

4 艾茵醾登 (Einleitnug) 玓其《中國渠遺》一書中介啟:「中國澋遺鑑實腨原允中國膳念。」

[◎]三道、◎四百常湯》 10三。

F. Von Luschan (1889). Internationales Archiv Für Ethnographie, ii, p. 140. 1

[♣] Kunos · Keleti Szemle-Revue Orientale, i, p. 141.

Berthold Laufer • Oriental Theatricals

81 > 學公方
公方

品以《

世界日

財文

財政

時

第

方

方

方

方

方

方

方

方

方

方

方

方

方

方

方

方

方

方

方

方

方

方

方

方

方

方

方

方

方

方

方

方

方

方

方

方

方

方

方

方

方

方

方

方

方

方

方

方

方

方

方

方

方

方

方

方

方

方

方

方

方

方

方

方

方

方

方

方

方

方

方

方

方

方

方

方

方

方

方

方

方

方

方

方

方

方

方

方

方

方

方

方

方

方

方

方

方

方

方

方

方

方

方

方

方

方

方

方

方

方

方

方

方

方

方

方

方

方

方

方

方

方

方

方

方

方

方

方

方

方

方

方

方

方

方

方

方

方

方

方

方

方

方

方

方

方

方

方

方

方

方

方

方

方

方

方

方

方

方

方

方

方

方

方

方

方

方

方

方

方

方

方

方

方

方

方

方

方

方

方

方

方

方

方

方

方

方

方

方

方

方

方

方

方

方

方 函中直指,傀儡影戲兩千多年 (田倉州 (計秦 就 安, 6 0 须 乃至印目的影戲率皆淵源自中 印헰手影專家쵋畝・阿查祺 (Sati Achath) 在其歿筆者 6 泰國 印筻 明於介統中國 順 一文所得 等力,
丸湯邊淵縣自中國, 蓋為世人而共鑑。
即是東凡平〈

《論世界各地的 以湯數只其財互關係〉 的 結 編 是 :

又過胀治, 旦景公門各班>間的財互簽豐味鄉豐具存在治,並且出人態繁的百指要密切些。中亞大草原 到 制 盡管世界各班的認題專該各不时同,如中國的,的更的,的見的,泰國的,中世以與及的,土耳其的以 營門 上的崧, 以到我 下說是, 为 邊獨的 最早 奏 戴 香。 如 門 青 孙 劉 子 , 孙 劉 對 於 於 下 而 且 如 門 去 宗 獎 為 先 中 會 用 怪 割。 五代蒙古問圍阿爾泰山的演基合人 (Scythians) 的古墓中發財了射差射票急的議 的支革圖繁、公門的獎利部間可追照因云前三、四百年 缮 明 潮 類 本

収東邊須不長就自中亞·蘇教總亞大到的大排經常監幹的人們如似平放了各種邊類刺該>間網樂的缺帶。 最對放為中世以與及的該公香。這一糊變小戶用來稱釋為什麼的更体與及馬縣會支 (Mamelnke) 邊緣中則 副的養術坚護具財同的。甚至上耳其的 Karagoz 好中國東北「大四掌」◇間山食財繁〉為,彭边邊 中世民終及的馬賽魯克(Mamelnke)景題育下爺是來自土耳其故效陪該的效縣軍人帶去的,彭也及縣軍人 財分之為少首而結長獨亞草原鄉變的結果 明 間間

- Einleitung · Chinesische Schattenspiele, pp. vii-viii & xiv
- 藝公:〈中國人發即的湯繳〉·《世界日踳》一九八八年二月十十日 81)
- 一九九七年九月十二日致函秦禄安 61

忘潍县於西京前對限五印更發展的。印更邊緣的畜生的邊響下以在東南亞投數對邊獨刺該中財便。 罪 胀,亞胀味東南亞>間的戴羊是邊獨>間的民作一個糊響渠前。妳為為是與及邊繼數裔的 Karagoz 邊 中只的邊題之間小青一些計以人為。特以是本邊独的開於你用主命人樹彭即邊斯。最早的青關邊題 印見邊緣則下指就於的數,即分別早接變放了一動蘇聯的此次幾(最早去人四〇年時九〇十年的兩 74 財近 學便 盤上景段人、印刻邊緣好印月邊獨去墊即東南亞留不的科灣獨然不同。泰國的大學邊閣下以 東散案、泰國环馬來西亞剌用小些手網的種的緣副可指此就於印見。由於它門 東散案、泰國林馬來西亞的邊續肯式互財影響的 6 印度 奥 鄉源 71

4 土耳其怕 Karagoz 味質綠景達厄指是勾的珠瓶、中圈邊獨並於官內戴他的蒙古宮廷野季彰歐、Karagoz 邊 相似入藏, 世以抽大發則有證即邊緣存去的下靠證據。邊緣引下拍是要變亂點中亞、要變亂監載為侵重中 財五公間勒實簽主了單向放雙向的邊響。小結本一天會出財更此有用的形容林將。 即長、 國的邊題是

記科時別的、我的其如而完素即、中國特

答回然不同的邊

過剩款

引問的

音對此

記的

、我的其如而

完

表

即、中國特

答

四

然

不同的

過

<br 的时同科賞。五射多方面、五世界其如邊續刺激中心存在彭掛即察;一旦邊繼城介照候具有此遊特色的 世界上各種影題刺該√間財互御樂的原因不勝具有難回查的。淘紙的「中國影題」似乎不是好就於中 國邊緣好其妙邊緣公間財互邊警的說去潘是首問題的。中國人射它指不是第一個享受邊緣的 題味合鬱邊鎮◇間始財以到射下諒是剛內合。實際上、渊開 Karagöz 邊鎮味大巴掌>間的即廳 中來、分號會發易放為一動具幹自長即臟林總的本土庫息的文小孫先。● 明日 + 國東陪勘 4 國直到 中墨尘 图

四五期 第 由歐技蘭醫幼中文。其英文蔚發寿统 Asian Folklore Studies,中文蘇發寿筑《囝卻曲鼜》 (二〇〇四年九月), 頁一二二一十八 山文用英文寫計,

00

7 倒 分齡然財融 繭 「温末 亦計場問 而宋 **小学** 至今雖有孫 既允出 市長邊縣自中國之
台中國之
第十不
5
第二
一
一
日
月
點
第
一
十
方
上
大
上
大
上
大
上
大
上
大
上
大
上
大
上
大
上
大
上
大
上
上
上
上
上
上
上
上
上
上
上
上
上
上
上
上
上
上
上
上
上
上
上
上
上
上
上
上
上
上
上
上
上
上
上
上
上
上
上
上
上
上
上
上
上
上
上
上
上
上
上
上
上
上
上
上
上
上
上
上
上
上
上
上
上
上
上
上
上
上
上
上
上
上
上
上
上
上
上
上
上
上
上
上
上
上
上
上
上
上
上
上
上
上
上
上
上
上
上
上
上
上
上
上
上
上
上
上
上
上
上
上
上
上
上
上
上
上
上
上
上
上
上
上
上
上
上
上
上
上
上
上
上
上
上
上
上
上
上
上
上
上
上
上
上
上
上
上
上
上
上
上
上
上
上
上
上
上
上
上
上
上
上
上
上
上
上
上
上
上
上
上
上
上
上
上
上
上
上
上
上
上
上
上
上
上
上
上
上
上
上
上</p **邓割人畫考號即而為敷勵號即,敵湯即變跡亦筑払討發注,又及討受敷勵院即公斌示,** 東五 而幾 原圖 出三國姑事,幣出變人又映出之冬,則其發壑亦而以悲見。只县彭突映其來的楹脐、 6 明敢令人氮咥 並惡而數據。 苦始圓孫 立二 力 之 號 , 明 蓋 因 兩 宋 五 舍 反 關 動 試 繁 型 ⋅ 71 √
湯

り

点

が

よ

り

宗

時

ち

い

っ

は

は

っ

い

っ

い

に

は

お

い

こ

い

こ

い

こ

い

こ

い

こ

い

こ

い

こ

い

こ

い

こ

い

こ

い

こ

い

こ

い

こ

い

こ

い

こ

い

こ

い

こ

い

こ

い

こ

い

こ

い

こ

い

こ

い

こ

い

こ

い

こ

い

こ

い

こ

い

こ

い

こ

い

こ

い

こ

い

こ

い

こ

い

こ

い

こ

こ

い

こ

い

こ

い

こ

い

こ

い

こ

い

こ

い

こ

い

こ

い

こ

い

こ

い

こ

い

こ

い

こ

い

こ

い

こ

い

こ

い

こ

い

こ

い

こ

い

こ

い

こ

い

い

い

こ

い

い

い

い

い

い

い

い

い

い

い

い

い

い

い

い

い

い

い

い

い

い

い

い

い

い

い

い

い

い

い

い

い

い

い

い

い

い

い

い

い

い

い

い

い

い

い

い

い

い

い

い

い

い

い

い

い

い

い

い

い

い

い

い

い

い

い

い

い

い

い

い

い

い

い

い

い

い

い

い

い

い

い

い

い

い

い

い

い

い

い

い

い

い

い

い

い

い

い

い

い

い

い

い

い

い

い

い

い

い

い

い

い

い

い

い

い

い

い

い

い

い

い

い

い

い

い

い

い

い

い

い

い

い

い

い

い

い

い

い

い

い

い

い

い

い

い

い

い

い

い

い

い

い

い 人谷藍畫著引為湯剛之願說, 「説三國」 **幹** 斯 前 斯 至 政 自外 而有, 举入說。 發鳌 统 显 中大為 其辨, 間 號

¥ 7 〈西京観〉 云: 〈耍鰌岑〉、〈蝤吝掛〉,〈大湯 「互靈神 為土刑並、欺勵遺环湯瓊
為不不去
会
会
的
的
的
的
的
的
的
的
的
的
的
的
的
的
的
的
的
的
的
的
的
的
的
的
的
的
的
的
的
的
的
的
的
的
的
的
的
的
的
的
的
的
的
的
的
的
的
的
的
的
的
的
的
的
的
的
的
的
的
的
的
的
的
的
的
的
的
的
的
的
的
的
的
的
的
的
的
的
的
的
的
的
的
的
的
的
的
的
的
的
的
的
的
的
的
的
的
的
的
的
的
的
的
的
的
的
的
的
的
的
的
的
的
的
的
的
的
的
的
的
的
的
的
的
的
的
的
的
的
的
的
的
的
的
的
的
的
的
的
的
的
的
的
的
的
的
的
的
的
的
的
的
的
的
的
的
的
的
的
的
的
的
的
的
的
的
的
的
的
的
的
的
的
的
的
的
的
的
的
的
的
的
的
的
的
的
的
的
的
的
的
的
的
的
的
的
的
的
的
的
的
的
的
的
的
的
的
的
的
的
的
的
的
的
的
的
的
的
的
的
的
的</p 殷圖戲與影戲裡南曲戲文與 。古語云:『出本一山當阿·木戲之而曲汀。阿之韩以手犨開其土,되騢躪其不,中쉯鳶二,以觝所添 耳。平 **馬**斯圖 市 療 所 大 な 事 功 河神 宋政大心之ັ縣县也。」 示辦 屬李 设 古 亦 序 《 互 鹽 幹 辩 幸 品 》 一 目 , 噱 雖 不 專 , 慙 限 一 事 。 好 張 谢 ・ 麗 豆。 中 多川 ●宋殷鸓鐵與닸辮廜當同漸出事。又南曲遺文公曲睛育 6 華宗坛:「華 辦屬公如立,心)可以大的湯譽。而 功院屬目而言,《 階 加品翻, 瓦舍 思 対 別 厥恼醉杼。」 짾 亦討而見開鐵與鐵文關係之粒総馬 , 高掌鼓黜, 以然所曲 **三華、三國體則** 手 五 之 極 , 于 今 尚 卦 6 急 郎 郭 慮〉、〈惑 7

頁 李善払:《文選》(臺北:五南圖書出诫公同・一九九一年)・ 蕭然編,[唐] 「滋」 〈西京賦〉, 如人 敶 張 王| 「東」 4 B

菜對章 京阳青小戲鶥題

即缴 字 兩 宋 下 問 舒 對 對 於 子 所 即 計 三 分 不 歐 其 數 就 , 即 也 由 允 其 於 都 四 方 而 支 派 饗 冬 。 以 不 財 謝 文 偽 資 將 , 以見其聯別

一、下升上割圖題

示升后捷射儡鎗的文熽不參,示劑圓至〈贈殷鸓〉云;

韓齡叢野門翺捌、為野京放出之神。一曲《太平錢》舞點、六街入即《香戲為

厄見<u></u>殷鸓嶄的巉目) 《太平錢》·宋���文亦) 《来文殷鄫太平錢》一本·今莆山憊味縣園ُ 《京其目·其漸出 **劼县穴宵徼會。殷鸓媳與南曲鴔文同廝《太平錢》媳目,雖不晓燒光燒燙,則뭨融厄以籃即,殷鸓鎗圴厄以**厳 出大鍧陽目

問钥白:《中國鐵曲編集》(北京:中國鐵內出洲
中人, 八八〇年), 百八 0

〈嬴敷〉 云: 其結射鸓逸歕出,見筑《全亢璘曲》皆育四首,妝鯋【鞧高鴻】

紫林林上三東,劇圖影頭四并。人生以小如成緣,惟菌臨於自首。●

李白龤【쯿前鸞】《皆哥〉云:

去來令·青山邀班到來對。欽如劇勵附中題。舉目斟問·文排尉孙幾回。蘇良輩·愛不彭其中意。山不 過張公東酒·李老如泥。图

影眷拾 【 翻 只 落 帶 界 制 令 】 云:

夢竟見少青安、谷韓修不时關。由 ·且向富备頂上香。雲山,副潘該動氣。越購,盡中天此寬。 @ 0 目高線新玩玩、長無事刀無割。慢風於空月冷、官筆則琴書料 也數圖脚頭開

五式章 【於齊東風】 《龍田〉云:

· 3類骨骨髓故山、棄此各腳上身安。 經邊最大會鼓、襽幾州喬公案、華赵的始首眷顏。數酃脚中午百番· 9 0 围 [4] 問留僧 常(解 而以用补徵人主的氯那

〈未即憂鍧 至统示人殷鸓遗高妙的氉斗孽谕,明育未即其人。前文祀尼沅末斟黜헑《東黜予文集》等一一

見割樹森融:《全元猫曲》(北京:中華書局· 1 六六四卆)· 頁 1 − 0

⑤ 見劑樹森融:《全正潜曲》,頁一二六〇。④ 見劑樹森融:《全正潜曲》,頁四〇八。

⑤ 見劑樹森融:《全穴潜曲》,頁一三八四。

其門歌 未即为、世腎富勵深、其大父熟制首黨前、即手益數警、而辨舌、源幹又悉與手動、一統一漢、真苦出 贈各黨公答幹。然相韓對宴余副先堂、即判雜木尉為《帰數平家》、《子卿影時》、於劉由 另紹公瀏、不無賦點泊影、而說非苔為一部年目政各山。韓到別費以金、結客各關入結、而對又為公己 發寒,續水等效,而皆不必射憂料劑>類,流存關於賦糖,而非好為一部再目入江山。當點深珠於動稍 背如肖如明聲:未存行以人音,至於勘笑然罵衛五六公音,截為結輪熟如而为傳香山。五和 百題青魚簫、角獅、高雞、鳳皇、潘氳、喜蟄、題車、去水、吞爪、如火、姑鼎、藥人、到獨、含体 , 該儲為分者題具 謝為貼入、以稱予放公園、重數關籍敕間、閱支以為主人 各言以重風教,於是予書以數以的祖五二十六年三月二十前三日。6 傷勢王\敖。 事白 盟 留 蚺 赤不 扭 Y 以開 無

《婦屋》 **蒙县殷鸓鎗的脉随。至五間,未刀县殷鸓廿家,未**朋 笑,真苦出绒點人祝椒間。」 」 」 」 」 上數
上的
財
至, ,
,
中
,
上
,
上
,
上
,
上
、
上
、
、
、
、
、
、
、
、
、
、
、
、
、
、
、
、
、
、
、
、
、
、
、
、
、
、
、
、
、
、
、
、
、
、
、
、
、
、
、
、
、
、
、
、
、
、
、
、
、
、
、
、
、
、
、
、
、
、
、
、
、
、
、
、
、
、
、
、
、
、
、
、
、
、
、
、
、
、
、
、
、
、
、
、
、
、
、
、
、
、
、
、
、
、
、
、
、
、
、
、
、
、
、
、
、
、
、
、
、
、
、
、
、
、
、
、
、
、
、
、
、
、
、
、
、
、
、
、
、 的时父惠、玷宫中寅出射畾簋、而未即的藝術瀏誊更ኪ高跍:「手盆黝響、而辩舌,哪鄵又悉與手薊 平宽》、《子唧嚴肺》、内容樘翓事寓育勵輔文意。而由出出而見、示外的罻圖也补為自稅宴賞公用 「鄾硝」、「瀬平」(瓜融) 可見, 河甲

又隸丁言阳《中國木尉虫》而云:

魏去升蓬人时剩、新南林說剧關 五六次,木閣五全國各班對一步流專開來。例如《截南島志》云:「六外都南島已南手北木頭班 (朝圖鏡和事) 南南文昌 劇圖獨去藝人機於林光生說如於班父 146 至 9

題來自下南, 示外經浙江監州虧人虧南。彰口市劇圖題条墜入刺齡景去主办院:彰南劇圖題風於下南開 0 146 (对形),大謝於宋末京於流人數 經山東一安徽阿丁浙江臨安 0 數出也而以聯見示分數冊缴於專的情況 因中原輝等。 拜

二、明光之萬圖鏡

下奈三更財政、個繁華歐期、又早海當。笑熱人掛子、潘孟京悲劇。去 **[译著 · 對火五擊 皇。 台浮聽 高掛 · 離断條 袋 · 傳題當最 · 熟索財數 五手 · 升納即 為** 要繼本來面目、結結公前敢、行此思量。以候為財棄具題、阿次登堂。 : 7 〈結射圖〉 即分射圖動位力力力</l 湖出張灣聯合,百熟行藏。 班雷。 古京蓝

0 李攀龍 為事間 「 多十子 」, 山東 種 如 人。 而 続 誤 懸 歌 即 書, 内容 甚 悲 攤 衛 合, 令 人 氮 値 的 人 主 百 態

X 間線人葉 鑑照 〈 結 財 聞 〉 云:

6 0 預斯或配另,實少樂車喜到影。 對人舉種各章掛, 監則與之影為影 胖

又五夢間吳慕人禹寅〈結敷鸓〉云:

終湖亦蒙縣湖鎮,張續雖合別放真。公即县副於米東,陷立人前人弄人。●

查《全即瀢曲》、李攀崩《郁原去主集》对無出曲、轉序自丁言昭:《中國木禺虫》,頁四〇一四 8

轉作自丁言語:《中國木斛史》:頁三八。

(字)(子) 又五夢間長附人文灣即

明厄見欺鸓鐵照熟钦主 「風温」 **硹台,新的县忠臣奉予的站事;而割力點「꾰坳夯蒙縣坳豃」春炓꾰瀑,題目陥鵍**县 6 無常 际無条 的 圆 影 來 ; 而 由 文 为 人 結 1 的旦女别為真、則說忠告與孝縣;別俗緣亦監本財、財殷不是代殷人。 引 立 並 繋 遅 人 土 的 真 尉 同熟. 型 6 刪 剧 印 梳 且解末等 前 副 A)

・ユー《聖旗遠音》 **層間酐數長樂人糖鞶**謝

· + **巡鸞·短郭治·至一京·異泺對珠·與虧所見·欣拿無限。蒙此明計東誓·四鄭鄉戰。秘恐科·西知·** 《五題書音》。影中徐一息刺、蕴面發下、頭主二角。熱 大金剂一月報繁空顧月、家中副林數圖、新 ઢા 掛擊死令,堂中類果節未終也。 瓣 台科

闻 。《五臟凘音》,一各《南嶽뎖》,又各《華光凘》,屬軒諏殷 **厄**見 數 圖 區 人家 中 演 出 的 劃 於 園南 副 6 重 関西 係到 無 故事。 所記

等正〈人略一〉又云: 一〇世紀 Ÿ 潮无 南方段劇圖、北方段採戲、然智防緩小。《Ю子》府捧團兩為木人指飛舞、山劇圖入台如。採戲云自齊財 專其題人中國、今燕、齊入間影即前爲、山類盈行、沖陽北方於松愛皆轉蘇入指者、其說計 公别山苏。

阳:《中國木剧虫》· 頁三八 0

[《]审田集》,查無払結。矯結見允〔即〕余永纖:《北謝黈語》,如人《폓陔景阳百陪黉書兼知》 北:
• 整文阳書館、一九六六年
• 上書
• 首
· 百
三
一
1
一
1
十
5
5
三
一
1
六
六
十
5
5
三
一
1
十
5
5
5
5
5
5
5
5
5
5
5
6
7
8
8
8
8
8
8
8
8
8
8
8
8
9
8
8
8
8
8
8
8
8
8
8
8
8
8
8
8
8
8
8
8
8
8
8
8
8
8
8
8
8
8
8
8
8
8
8
8
8
8
8
8
8
8
8
8
8
8
8
8
8
8
8
8
8
8
8
8
8
8
8
8
8
8
8
8
8
8
8
8
8
8
8
8
8
8
8
8
8
8
8
8
8
8
8
8
8
8
8
8
8
8
8
8
8
8
8
8
8
8
8
8
8
8
8
8
8
8
8
8
8
8
8
8
8
8
8
8
8
8
8
8
8
8
8
8
8
8
8
8
8
8
8
8
8
8
8
8
8
8
8
8
8
8
8
8
8
8
8
8
8
8
8
8
8
8
8
8
8
8
8
8
8
8
8
8
8
8
8
8
8
8
8
8
8
8
8 聞人結集為 文澂即 1

⁽臺南: 莊嚴文 沙事業) 財公 一 上 九 六 六 **栃肇㈱:《易寮黈語》、如人《四東全書寺目叢書》史谘第二四ナ冊** 南京圖書館讌青途本),頁十三九 丽 濮 事 a)

矣。食

射鸓非姑媳,也不能环炫酆(摊쀌)並出,貳一 湛槭 刃弄醬 乙。

ス明宮官ととは、西中志》巻一六六:

孫行 哲 舞 閣一大、緊二 →南国本品· Ŧ 順鐘 目 喜 · 其獎用轉木期放彰作四夷蠻王及小望將軍士卒入繁, 界女不一, 沒高二只給, 山青醬以 人棒職在奏宣白題 香大鬧讀宮今醭。對暑天白書孙之、如要財績平。其人供器具、附用溫也。水出魚殿、內含溫小 蚁 學 衙門 回 D 商品調品 用三只易於酥承之。用馬大翁、 經手重機之人 后該盟小。大職大益、兵分局小。才購入、以下喜;此該引入、亦貴敢費無次矣 替則監登答贊夢即来。返英國公三姐攀王故事,远比即十餘十縱,流三寶大溫不西料, 殿、鹽、點、粒、機、麵、菜☆以蘇於水上。 后省在圍展之南、群箱次人所各以於片井等水上、遊門蘇要、複樂宣妝。另有一 0 人島村園房田 不用繁支珠・又 班又,五色出秦,終盡如主。每人少下平南安一韩印, 添水十分滿。 內自氣不點移種轉。水內用お魚, 響 蘇不 鳕 6 国 只翁方木此 鬼儡戲 長神

郧 **县** 下 關 別 聞 遺 以及宮中新出公濠目。 即職人襲斗與賴斗歐路、實白題目與贊彰歐来情況、 出了水 **宣妈 店妈 店** 要的資料 重

(風俗) 云: 巻三八 《星星》 阿喬數 曲 0 **业**資料 春於縣志中的 次再

- 以人《四重禁燬書
 等
 下
 等
 三
 十
 中 《四郷田》 该本), 頁四五五 : 幽嘉幽: 朋 通 (13
- 頁 (北京:中華書局,一九八五年),卷一六, 第三九六ナ冊 《酒中志》, 劝人《署書集知陈融》 **醫学**愚: 通 Ø.

盤 章形萬種子子(四十年·一六一二年)志:云文府十放劉·至十六或山。軒府用養山·置劇勵繳再

母。「害少」~

《聞見録》云: 日禁粉齋

雲槌、家中機驗、習看量去語、流手只狂圖、百指虧跡莫總。主人登數、見一於辭、蓋機年前敢害 萬種八年九月、淮東門快毒忠府条林先舉家姊放、始而好石、齜而見泺、始而為女、齜而為果。至心却 9 0 其稅經經 取而焚之 乃鬼圖十餘身。 6 狠 中為何於、至是開 DY 业 西比籍次數者 图

日熟出出厅新职其殷勵哲理心醉 由宣兩段志書前記,厄見即萬曆間節州殷鸓鐵陂為簽壑,仍志前言繼涿殷語, 0 肖以允人,因女人門財計分戶以泉變祟人

第 《蘇大記》 即東與胶 X

林道 京首具各十雄、不必宣断一盃。鎮林烈於灣南蘇筆、東監影縣家內障題、地的人蓋幹齡自成成此 是今人沉賴數人類,彭果非今古數同軸。● 最 前 的 職対真和時代購香。」●明射畾遺子 《金疏軿》第八十回宫语兒汲詠・「四下一鴠卙爞・五大獣胁内騀矧酢휙籿訢。 熄文。堂客階五靈旁廳內圍著
朝和不
兼來, 《孫於當夫》 **阿丁剧勵。**又 毒왨 平野 是孫幾 中 辮

- (酥附:酥數人另出谢坏,一九九四年),巻三八,頁九正〇 《晶量》 可喬 款: 〔胆〕 Ð
- 〈射鸓鎗小虫〉, 劝人《幸家韶光主觝卻文學ள女 轉戶自李家點: 《聞見錄》查無払納、 日禁粉齋 三一道 《 91
- (中十) (戴另國紅平 第三冊 **感圖書館善本書室〉, 頁**九 通 山山 4

0 功能 퇠 MA 0 顶 俗藝 用 方面形勢家人樂 壓 一颗哥 中 平海 Y 6 曲 目 型豐 圖 南戲 剧 崩 連 曲 搬 当 T L 11 昂 前 朋 Ù

船 晶 醒 科 也能萬 在戲班 0 直保存 盤行 蜀 颇 副聯號一 刪 删 晶 宣 醒 班 南沿海城市沿萬 的原圖戲 鄉 山 東 # 偏某 前 紫 衛 船 船 泉 所 字 静 HH 跃 됉 郵 重 舗 理 \mathbb{H} 從 勇 九我縣書 命 圖 14 $\bar{\psi}$ 五十 阿 幸干 中 雅 閣大學 噩 品 14 宣儿 到 東 兼

100中學一樣車令早

显夤 面 萬 6 6 北方木副 啡 李向若 舶 線 缋 0 型 數人。 副 也是 人事人 粉八 北和 的副 松事 罪 末自淅江 。丁五又謂 「熟防鐵」、「懸絲鏡」)、戴筋最合剔 張線 缋 出 出 H 制 長表現激 財公向當部終 独 * 南萍盔。 世家 丫惠 殷勵鐵允明 型工工 量 6 圍 傷 避 177 的 晶 圍 副 的 的 兩線之酥數終另;而寬東斯乃此圓 其 中 П 開近 6 6 側 甘 **吳**陳壽. 脚以客敷卧 酥流派。 極く図 6 階阶事木 山対瓸尉酃县即末斟人的 量 重配 一尊例圖。 至则 (當址) 山等蘇前坎身之號縣木 四升 劇圖 莆 世家 光輩 製電東大 妞 「合副熟知鐵」 兩間新員共同操新 圍 国南 X 李春田號, 百里 需 勝 南 南 0 人的 7F 俗解 鄮 學西木म討說自即外吳川, 圍 **副型型** 虚 有部 八十幾歲木刪峇藝人 。丁言昭又 東 6 • 制 型 圍 甲 $\vec{\downarrow}$ 뻬 旦 6 十幾線至三十幾線 墨干 # 張線 山 朋 71 哥 Y |反青藤-合場的 朋 副 拿 1 西木 一 刪 爾 副 茆 以廖 溶制 郊 腦 6 00 イント別 财 番 DX 明 取 활 陽点其光人 開 6 型 県 4 71 間自 據學 146 缋 曲 囲 饼 圖 取 而泉 ¥ 圆 蘭 州 缋 ¥ 14

¹⁰ 剧慕寧效払、寧宗一審筑:《金聠軿院話》 6 蘭刻笑笑出著 曲 7 81

① 丁言問:《中國木)。頁三三。

三、青竹之萬圖題

0 简 「苘麻子」、「肩驇邁」、山邇点掌中市發鐵之前身, 結見臺灣市 錄鐵 座青分, 有刑 點 即江 , 能等於 数写》、《木幣》、《 第三班,其中緣班, 新出耐点生植 製製 ·木尉二兄半高,長土育人財熟至十正財熟, 響 身目 所家劇 九四九年之後,蜜二百餘年, 等十領蘇 直延鸞至 S) **独惠》、《長出殿》、《第山然母》** 剛虫》。 童 0 劇 圖 國木 曲木 量》 : 開 盟 取杯兔酚 企 뮒 丁言語 拟 **新江街** 據 颁衣 蘓

县粤西木剧發駴至加燒的盜棋,出駐不少十正人至二十正人的大 跑木尉班子·並育獎补木獸的專業藝人· 搶情對出期口真麗又耍下, 茶血, 菸 系 新等 活 植 計 計 。 又 ど 、 別 明 共 (一八一〇年前教) 慮目階別蕭笠 排 计中 . 紫星、岩学 湯 丁五又云。 型林 真真 **醉口苔羹人憔衍林,刺劑景之篤,誾一八十正年以前,齊南敷鸓繳只單人聯,**主旦末 床十 人氉补。豙來「二人醂」,「三人醂」,至一八〇八年, 与育士人醂 0 刪, 南衡山育林顛殷 。又謂附 **軒話專音繳了** 事 南 文 冒 、 **M** 型公案, 固原圖行 H 瀬 能 棚 1 \pm

份多計奉幹直、不計樂醫。每於前例、結木鹽於局期、男女巫即答為為、贈者甚眾、曰惡數放 : 江 身 〈噩放・另谷〉 卷四 十十年賣替《臨高縣志》 副高線 京人 斯同 新 的 木 門 鐵 ・ 光 整 東 哥. 回

71

是世

[●] 丁言邸:《中國木斟虫》• 頁三四一三八。

[■] 丁言語:《中國木獸虫》,頁四九。

己。崇祭

 決務公·東照中於對抗緩資東。 后事告於王的办。 掌存財劇圖告資木獸二餘, 高智又領, 獎科酸縣 中豐以更由。王引站首翻, 圖聲少人, 一部近游。次日舉火焚人, 了無如異。蓋於久為於, 焚入 一女月明,王的見木斯級報為中、計影廣入珠 順縣序熟游·不財游聚; 流序治惠· 亦為汝· 焚入順失治郊州· 亦不游靈· 固於野>自然平。 。 金旗未蘭,又無下轉書,彰為亲附,大置類員中。 聽◇市 取 41

固誤矯滅競敗、即亦而見射鸓絪韈、嶄邈、寅曲為人門祀腎見 協出所語,

升宫茲中貣祀鷶「大台宮繳」·崇祿《歕劶以來朜裡辦뎖》云:

早年五公孙策、多自養高勁班友當勁班、食毒壽車、自立犯中煎粮、助府食喜壽車、亦回斟用、非各前 內下劉人、與內伦副熙。劇圖人高三凡結、禁束與分人一強、不面以人舉而報公、其舉山種豹、要與分 相見 習首題班。其對作聞又首大台宮題班,以觀字的堂會。其先小孫題臺,而高與等,下半觜以副扇圍入 問以付數子·(原紅:不好是九三字否?) 憑眷與影面人智民依齊勸·坐於台內·與代不 54 初春山。(原江:以多女春之林。) 闇 當 みーグ 當年所

[《]臨高濕志》,乃東與間驗緣及光緒十八年重渗脊,查無払瀚資料,轉乃自丁言阳;《中國木禺史》,頁正 國内各館油藏 55

肖 74 王 二 「髪」 53

又情杂桑《京帕馬话》云:

後方 漢文戀舎·天丁><

八小。·····其祔獎宮繼·亦逊主槌。其木獸順尋三只續·台問回鄣以蘊高本·高逾 人前。其上則簽置緩影、未聯驗熟、華獸裔皇。每一木割以一人舉而弄公、健計長與與真者無異 97 內行該球候重、念智與最上精幹財合 6 事世 魯書書

味樂桑祀品票一十十二一十二<l>一十二<l>一十二<l>一十二<l>一十二<l>一十二<l>一十二一十二一十二一十二一十二一十二<u 《京馬」文音轉。 致暫光點間富察算崇《蕪京識胡記》、「桂台」絲:

遗傳之代·又育此獸(藍小瓜)、景績、八角益、朴不開、子弟書、雜耍贴先、时籍、大鼓、結書之談 北割时數圖子·又各大台宮題。邊題掛劉母邊·京於異常·朱融聽〉多指下承。極

0

繫 山 更 后 籃 好 更 即 關 而 引 所 , 用 , 所 十 方 合 宮 逸 。 即宮鐵中尚育「木財勵」。手音
《西所同話》
一

盆日」 排棄敷、人在未蘭丹」結后、多以水熟。對宮題泊於、本各水數監鑑、其獎用點入立球上、彰大石水水 前 喜興點開子〈贈含題結〉是五字另事、父為当虧節、策其中訴「亭亭神上謝、韜韜水數詢。」 B 用氣劑其不,而以數重公,其類近水數,存以此。 9

- 崇羲:《猷斌以來時理癖旨》(北京:北京古辭出淑抃,一九八二年),頁九三一九四 「星」 54
- 《中國木卙史》· 頁四三 全售並無出為、架桑民一替补《越秦)品》、亦無、轉戶自丁言語: **鱼《京福惠**品》 97
- [青] 富蔡嫭崇:《燕京藏胡덞》(臺北:寬文書局,一九六九年),頁一三四 59
- 《西阿髚話》全書並無払為,轉币自丁言邸:《中國木獸史》,頁四四 手奇論 「星」 13

即外宫中府監驗之類、其帰以未入於於水土、參入外為塘院、刘舜明令宮題之濫觴。即今不用水、以入 問題雜門景独·共入。 8 俗辭此即、實明杜閣心能。《京回繼智》 歌歌 避避

分之宮鎴恴本繼承即分為水射圖, 象來內用好頭射圖 削割

順與条臘幹話財以。 南一公主彭蹇·姊入幽禁於一古堂入中,對南一先士見而鞠入,不計冒前劍與稱簫 然節來酸靈於下喜。親云,此取戲圖鏡,本急含春等前科斯入遊獲品,向來不轉長戴與含水 又至一点、見离聽公中、數一傳影、影中衣煎劇圖公傳、其形先與煎去、閱職等國公劇圖鏡。題中創領 八指放出公主而與人結婚。 結婚却大新發宴, 官馬林門先結事,以出贈朝。 報屬修木為人 惠於財雞, 種動 人員贈青 粉喜

学出明青升宮
生力明青升宮
金
市
市
等
、
等
、
、
、
、
、
、
、
、
、
、
、
、
、
、
、
、
、
、
、
、
、
、
、
、
、
、
、
、
、
、
、
、
、
、
、
、
、
、
、
、
、
、
、
、
、
、
、
、
、
、
、
、
、
、
、
、
、
、
、
、
、
、
、
、
、
、
、
、
、
、
、
、
、
、
、
、
、
、
、
、
、
、
、
、
、
、
、
、
、
、
、
、
、
、
、
、
、
、
、
、
、
、
、
、
、
、
、
、
、
、
、

、
、

<p

計人憑結步論

致別關人語文

、

以轉變

《

結則圖

」

<

笑於爾中無一於、本來对木獎為長。於孩小學准文畫、面於治黨市什人。許為那以當局難、參購莫認為 縣真。繳接四體指禁煙,不蘇縣機不風射。●

又顽葵生《茶箱客話》巻上云:

- (臺北: 禘興售局,一九八八年), 頁四四五 《天咫尉聞》、劝人《肇뎖心餢大贈》第一三融策于冊 曼积高险: 「巣」 · \/ 58
- 〈葞對英封購見這〉,轉戶自季家點:〈尉鸓鐵小虫〉,頁一三 **馬夏爾** 引 [英] 62
 - 星 30

蔣武因勉年學術,自宏繼督學輯,人劃山,行腳至鄉間山扮烹簽,留一尉云:「……此各劇勵影中財

京於部見數圖獨,二只若身,熟索累累,五人財弄。極

又李魚《撒香半》第三十六嚙〈灌聚〉云:

彭等香此來、即非當利問則關、從作相簡準怪必今、慰不以費。●

□見射鸓去人門心目中仍县姊趺弄的; 射鸓鐵尉改人主, 一≱县以城的

0 闭葵土:《茶箱客話》,如人《叢書集句吟融》第二八二六冊(北京:中華書局、一八八正辛),卷十,頁六○ 争 Œ

問亮工營、李抃矕嫼效:《脉古堂集》(土蘇:華東祖鐘大學出洲抃、二〇一四年)、巻二〇、〈與问次齋〉、頁三 星

° 74 [虧] 李厳:《李厳全集》(於附:帝乃古辭出淑抃,一九九一年),第四巻,頁一〇九 33

京菜章 元明青之影猶

示即虧三分湯繳資料,示即剂見不多,虧外則甚為宏富;一റ面固然由允元即兩分湯繳不歐泺同宋湯繳之 **贵裕,一行面怎結出由允青外貴쵰喜꿗渠缴,勘育家班,镉饭圃屎殆蠡姑。玆涔饭取不;**

一、下升之影鵝

元人 五 器 《 林 田 然 器 》 云 : 則副牽木利猶、邊類涂稅投職;據刺故事、於配紹蘇。●

指為了 「壊剌姑事」、也必用公以說即故事。其演出目的與殷黜一禁、 而見式分虫湯遺育用
京
時
前
時
時
時
時
時
時
時
時
時
時
時
時
時
時
時
時
時
時
時
時
時
時
時
時
時
時
時
時
時
時
時
時
時
時
時
時
時
時
時
時
時
時
時
時
時
時
時
時
時
時
時
時
時
時
時
時
時
時
時
時
時
時
時
時
時
時
時
時
時
時
時
時
時
時
時
時
時
時
時
時
時
時
時
時
時
時
時
時
時
時
時
時
時
時
時
時
時
時
時
時
時
時
時
時
時
時
時
時
時
時
時
時
時
時
時
時
時
時
時
時
時
時
時
時
時
時
時
時
時
時
時
時
時
時
時
時
時
時
時
時
時
時
時
時
時
時
時
時
時
時
時
時
時
時
時
時
時
時
時
時
時
時
時
時
時
時
時
時
時
時
時
時
時
時
時
時
時
時
時
時
時
時
時
中
中
中
中
中
中
中
中
中
中
中
中
中
中
中
中
中
中
中
中
中
中
中
中
中
中
中
中
中
中
中
中
中
中
中
中
中
中
中

。「難器舞」。

立考古方面,一九五五年山西省孝養線
書城東尉的一古墓,墓利八佳泺,墓口兩側有級窗,人湯、

坐蘭等

轉戶自曹訊永:〈虫湯鐵藝術的縣旅,皆革庥廝變〉,《甘肅邈芘》一九八八辛策一賏 0

机密斯 [元大夢]] 字(一二九八)正月,樂湯專家,共它其綳]字熟。其歠韓品育黑睞昮幇圓 0 0 物館 争對 畫,留有 李 現藏 八嗣難 #

女影戲 操 中娛樂舒腫、且勸誓蒙古軍的西拉鼓辭國依(中東、武東、紋奴等地),因此沉聘厄縣為場為的 ⑤第一章刑元: 「広時却 : 江) 〈中國遺屬的形版〉 第二章 《中题遗慮發展史》 周氏 0 其院蓋取自周鴿白與镧語剛 夤 Y 41 製重 知 4 曾作 魽

所縣 身。 叫 事 人番校,其具幹題史而未即來熟者,必刻測,介担,監點,歐陪等此,賭曾向中國辭召人貢,中國邊題 上半 兴 A.C. 怪了一十十六年,彭永於間隸此劃入英國的偷渡。向不為人重財的邊鎮,至此於亦流 除是由中國虧人。其事實, 則是蒙古人人主中國影, 惠著那說大的軍事, 常房間蘇 黑 回無學 則無於十 3、當明由就被聽轉數人。至於中國暴獲人直隸放料,陷在十八世以中幹,其相為公元一十六十年 圖學學學 ·自屬厄指。至於收國性於影題的最早結構、熱就他的學者點稱熱丹丁(Rashid Eddin) 「當苑吉思不的見子戀承大說多、曾斉中國的緝屬戴員候或뉁、孝戴一卦藏五幕對說即的攙爗。」 囤割捧的お園桥文、各另阿蠶薊 (Father Dn Holde)、曾豒瀑鎮的全陪泺先及其龑科、 拉治九量、警滅河至、重邊援小劃入專補歐去。彭話雖無實證、即今日南邊鎮的幾問國家、 内燕邊題·其燕中國割人是引顧即的。又與及市邊題·是十五世以的事。上再其市邊題· 門自己的那樣結構、 本馬賽公開表截。以簽去國報班其獎却方去·用於 百人以為其如月茶之有影題。 1 纽 在四黎 東 明了法國的影戲 具有世界對的 >專人新作 亚 中平 到 至

[◎] 日江王対:《中國湯鴿》,百正○。

彭興閣为湯繼嘯本冊究》(臺南:幼広大學歷史語言冊究刊節上館文,一九九二年) **東** 京 議 : 8

0

可数斯 〈中國湯鐵裍史정其財狀〉 以五幹《中國湯繳》●
●
時
日
日
日
日
日
日
日
日
日
日
日
日
日
日
日
日
日
日
日
日
日
日
日
日
日
日
日
日
日
日
日
日
日
日
日
日
日
日
日
日
日
日
日
日
日
日
日
日
日
日
日
日
日
日
日
日
日
日
日
日
日
日
日
日
日
日
日
日
日
日
日
日
日
日
日
日
日
日
日
日
日
日
日
日
日
日
日
日
日
日
日
日
日
日
日
日
日
日
日
日
日
日
日
日
日
日
日
日
日
日
日
日
日
日
日
日
日
日
日
日
日
日
日
日
日
日
日
日
日
日
日
日
日
日
日
日
日
日
日
日
日
日
日
日
日
日
日
日
日
日
日
日
日
日
日
日
日
日
日
日
日
日
日
日
日
日
日
日
日
日
日
日
日
日
日
日
日
日
日
日
日
日
日
日
日
日
日
日
日
日
日
日
日
日
日
日
日
日
日
日
日
日
日
日
日
日
日
日
日
日
日
日
日
日
日
日
日
日
日
日
日
日
日 **慰史學者語士夢・安宏(Kashid Oddin・☆ 1248−1318)☆・**

阿中 9 當中國流去思汗的見子去到的胡科、曾存戴員來傾歎演、指弃幕對表敵群假題曲、內容多為國家故事。 □見顧力油
引用時間
引用
□具
□
□
□
□
□
□
□
□
□
□
□
□
□
□
□
□
□
□
□
□
□
□
□
□
□
□
□
□
□
□
□
□
□
□
□
□
□
□
□
□
□
□
□
□
□
□
□
□
□
□
□
□
□
□
□
□
□
□
□
□
□
□
□
□
□
□
□
□
□
□
□
□
□
□
□
□
□
□
□
□
□
□
□
□
□
□
□
□
□
□
□
□
□
□
□
□
□
□
□
□
□
□
□
□
□
□
□
□
□
□
□
□
□
□
□
□
□
□
□
□
□
□
□
□
□
□
□
□
□
□
□
□
□
□
□
□
□
□
□
□
□
□
□
□
□
□
□
□
□
□
□
□
□
□
□
□
□
□
□
□
□
□
□
□
□
□
□
□
□
□
□
□
□
□
□
□
□
□
□
□
□
□
□
□
□
□
□
□
□
□
□
□
□
□
□
□
□
□
□
□
□
□
□
□
□
□
□
□
□
□
□
□
□
□
□
□
□
□
□
□
□
□
□</p 景遗点世界湯憊之母,鮜吹土文而云景中依袺多學者而共隔的,而其專辭五景蒙古鐵鶙遨辭聲飯的胡斡

二、明光之影鵝

 徵火法中南亂點、風輪說轉競奏媳。監來育松人辛報、撒去無聲息不好。月此於割顏出於、雲窗霧閣曾 最變的如春夢,熟素重春劇圖熟。 0 追随 (一三四一)• 卒统即宣၏二年 (一四二十)• 錢麒人• 結中厄以膏出닸末即陈錢 似乎湯鐵新完之豫又雜菩鵬賞殷櫑鐵 湯麹斯出的情況,而由未向, **唱为字宗吉**·生统元至五元辛 鄞

即田対쉷《西脇遊覽志鵨》巻二〇山尼了一首盟お的〈青澂詩〉

- 周银白:《中國遗巉發晃史》, 頁一三八一一三六。
- 6 以玉料:《中國湯鴿》· 頁正一一正二。
- 〈中國景鐵袖史정其貶拙〉,《女虫》第一九賗(一九八三年八月),頁一〇九一一三六,語見頁一一五 9
 - 偷殺陣:《熱外結陝結戰》(臺北:亂文曹局,一九六八年), 琴正《器用陪》, 頁二二九 是 0

8 刀裤開邊鎮影、都堂即歐朔興力。春春春怪鳥以敷、齡點英鄉說露五 ※ |四〈辮替〉「蟄総」 即希腎《糸文号判辭》

 $\overline{\mathbb{X}}$

[三園站事]轉為「楚퇡春城」 湖野段·又要越野段。一頭小熊子弟兵·首阿面目見江東父去。@ 其鑑到最「敚湯爐」, 厄見即外湯邊避蘇的主要內容日由

《壽冰閒꽧》第二回《藤舾驢吹春赵百兹·嵙一駛永郊児骱끦〉· 苗諒所北庸寧線一彫家剱班予 的 情 形 : 東臨青秀斯「蟄龜」 無各出 Щ [透

明島 士 齒蟄績來 延 即年少禄人并一即小孩子,春服毅人只投二十翁煮,主野十谷風雞,……未公問彭:「分是那對人?找 勘型。」每人紹下桌前:「小粉投料·大夫拉點·庸寧線人。」未公前:「冷慰市勘整復去?」每人前: 一班四湖捧轉扶、自捧韓國割來的、故四湖捧轉扶、見一男子、行著 日来公置配於天政宮、結約、李二淮差香春。は肝又具春於、春断、并贮春好火、則傾宮野呈獨 專巡輔旨上來前:「各到林火則著弘去,各資務曆錢後,期留當班鎮子一班,四各校女永熟 台灣南四十翁函、題子南五十翁班、敖女百十名。重結與聯題、則具大政手本。巡輔官逐各總重、 **発間協**幾 於門奉函 「對斉八山、各火、去馬劉績。」未公前:「限的題不謝點、且香績。 派献答動去了 …… 医羅至 · 好的次·十分關縣。 ¬ 樹營粮 留對內夠間

計了羅提·三公此長彩手。該了一會·彭上南來。對一與上前東直: 本類宗、馮上劉都、

⁽臺北:商務印書館,一九七四 第九九冊 《西脇遊覽志飨》、劝人王雲五主融:《四軍全書经本五集》 田対放: ・三道・(生 8

四五百十《中國湯繳》,頁正四。

4

的 勝上各樣顏色級 で於划劉羯聖?」未公彭:「泑覇!」一般下來、那果子母監一系票子、僕著部前、放上一断台級 0 6 0 14 ·魏大宗 一断小熟蘇子、拿出巡殺人來、潘县終骨子於前的人 。……直拗至更深 。手不人並題子階熱來青 別趣 避避 上海 Y 響 翻 料畫圖 揮出品 坐

剪加 《明积蠡》, 氖售不著升眷各, 旦升眷龢即分為「本賄」,當涿即人。 由边厄見即人辭! 「短骨子」 朋材寶式炒丸湯矣→而其湯窗、不歐「白琺聯予」,其家函缴班□三人駐知;佢誾籣 甲 X X 間將》 常 倒 **愛戲**], 迷灯 14 쎎 量

中へ 重大。明궠其翓内蚍湓行公湯缴因公淤平酹伦、亦實斉叵淵、而今日東介各國剁中國 松智始然 (地区) (十五世紀之际) 豆 ¥ 問頗 順照 6 無實緣 間即知即式永樂三年命懷味不西對。「懷味去三十年間奉」 卦、獸黳、赋甸、印<u>敦等</u>始皆育湯<u>缴,而與中國</u>而育脊胖同<u>處</u>甚多,且其胡又 其說雖 7-「無各實煉不可觀品」 夏 **則** 間其皆曾受中國湯鐵湯響· 亦非無難之然也。」 其最 放出 重 非 附, 市 和 即 市 人 〈中國影戲袖史及其財狀〉 警而又,耐点 6 三十餘國 6 (図 日本, 川 圓 一十十 聚器熟 僧 销 圃 西交配 44 乖

救受沙藏 景場宣影 。其三,一九五五年全國十二省殷鸓鐵,虫湯戲贈幫新出會环展覽會的舅品中,貣山東齊南向 新小湖 出木駅 是漸 《蘇命女》 學 **州醫學**郭隆 . 显然是一个型型的一个型型。 「殼湯戲臺」。其二,一九五八年阿北省樂亭縣發貶即萬曆伐本湯恭 讕. 的黑白照片,落棕為「馬劑昌冰臟」。其正, **外流專不來的影熄文處育:其一,阿北昝嶺縣留莊戇白中屋門依,** へ
登室 〈草槐篇 労虫湯 無為 舶 Ħ 豐 量出 劇風 爱 量 ጡ 印 太影 洲 饼 ij 7 排 焦

[|] 機早燥丁:燥丁) 第11五四冊 無吝內:《壽 际間 稿》, 如人《古本小 結集知》 间 0

王景土育用升丸湯炬斜龍。●彭赳即升湯瓊文桝白討鍧臺,噏本,湯斛,琺湯窗等,叵以具豔的青出即升湯鍧 兩沖阳升齡閣虫湯。其六,山西省吳馬市兒間虫湯如臟家氟就華於即升李斄線就窗虫湯。其才,南京虫湯藝人 的情況

三、青代之影鵝

《黨附景鐵小虫》 景遗咥了虧分、似乎又興盜貼來、財關資料財会、彭與虧防嵩王粥軍喜稅헑關。李觬鸇 : 7 阳李閱文卻北京、吳三卦結結前人關、斯人魏即公。邊題並於東照五千割數縣王人關、另其犯第。於 八人專后景績事,每月給工銀五兩,負前智衛。

铁 順点益強武事實。滿青縣王稅湯繳, 各省的滿人熟彰也成为

李脫휄《鱗附湯搗小虫》又云:

是是 各省題初將軍辦派出階、點眷掛刊。因各班語言不同、叛之樂職、因派人來京沒請邊題前往、漸外

[●] 以上見び五粁:《中國湯鴿》・頁六一一六二。

[〈]中國景遺袖史及其貶狀〉 冷晶心:〈中國景鐵等〉・《鳴擊月阡》三巻一一期(一九三四年十一月)・・市見闡語圖: 頁一一ハーーカ 1

弘治以刻西西安,既北陈旧等直市景題>対此。●

心可以同步方法 次化样化学 即下於使为一來、場慮自然流傳各省組缘地方。

日《姑猪百 〈中國湯搗袖史及其財狀〉 青五公公<t 戲圖卡》

李後台又於疑樂、王公大家劃公、於果山題彭興。

: \ \ \ \

弥前各王公孙多段邊續, 此引王, 衞王, 酆王, 莊王, 車王等預, 智青邊題辭, 及如發聲>新員, 次以 1

語云土有稅者,不必甚焉。

対巢 下《舊京) 財富》 巻 → ○ 〈 中曲〉 云:

加加 下]、敖勲卧曰「煎刹下」。來即뾡坐、俎盤中流下條>、鹹於桑土而己。火郎昭去、曰「告尉」。客声衲 0 容例底您宴、日「點酌」、實則對果四盤、加予二點、酌一壺、而劑對二金、獻十千。那箋召抄日 難日獎許·不予以資。削至青大義流邊類拍原舉行聯酌之典數年。面 由此下联其盔形、而弃效郐中即大鼓슔厳湯爞翓、附〕虸虸寮酈酚、世下見湯爞祀受的重財。再由以不文爋、下

- ❸ 轉序自臟語圖:〈中國湯鐵袖史対其既狀〉,頁一一八。
- 膕賠圖:〈中國景鐵器虫及其財狀〉・頁一一
 た。
- **対巢下:《曹京)等:(北京:北京古縣出洲

 ・一九八六年)・頁─○**・ 9

以青出影戲流播的地區:

(一)北京

事際間本事就《百百111</l>11111111111111111111111111<

邊題: 藥稅為√·查數辦於小窗上·南新一次·亦育生效

·粮熱當順查南樂。半面熟面在莫問,前見原具都去上。面 曲 數陽奉行未分

乾隆詩・黄竹堂《日不禘驅・続殷櫑》||六:

剧圖非最存獎強,另然憂孟具亦致。終牽林井竿煎攤,弄緣監筑統上會

が乾燥 ,而以 中有 一郎 ●由李、黄二帮厅見東照 〈賈二舍偷娶決二敕・六三敗思敕啉」 ____ 第六十五回 《四种冠》 卒丽替九允愚幕上。负曹允璋劉間內 其自払日:「萸욨寮形・ 敗罵賈較的話 段次三

於如班香見。]「財養影績人子上縣見一 於首次府上的事記:B 林珠「好馬吊響」的·自門「青水丁縣藝── 打量我們不 6 心口養州奏鄉的似 民 被言層統 你不用

別醫

经

上而短 **弞抧祔言「玦吱岷썔攰彭層泓兒」,雖不即问酥湯繳,即亦厄見其以蚞髵补,厄見其髵扑翓以竿菔썔笂琺**

[●] 稻工融數:《青外北京か対隔(十三種)》,頁一六五。

學 4

⁰ 曹室只替,惠其庸融红:《风敷惠》(臺北:地秾出湖坏,一九八四年),頁 學 81

不知县脉瓣的技巧;而效翓湯瓊姊用补揔敎語,也而見其緊人뙘眾主訪的郬屄

又土文尼崇彝《歕氖以來時理辦品》其後鸝云;

又食邊緣一卦、以滋聯大方窗為題臺、屬人以刻刊廣流、崇以各面、以人舉之報。河即会獎動、香樂肝 問, 承州關及子頸, 畫或台內縣徵如邊, 以火涂以滿黏類為美, 故聽>邊猶。今習零款矣。❶

又李慈淦《越殿堂日記》光緒九年九月十十日記壽宴,云:

三東客掛,四東邊鎮華。……邊籍發四十四十。

另國糸匠《青軼騏儉・鍧慮》斜・

旧治徒。赴上徒孙·典主人無異。家都敢強勢·張劉獸·副辦堂公。其即曲前白·則智人為公山·亦南 邊緣·與西人發即今邊獨異·卻辭>日羊刻魏春長如·蓋以綠白齡畫羊刻為人·中於縣縣·人燒而牽人·

樂器對№。●阿見青末北京旅行羊虫湯邁

(計) 崇養:《
董斌以來時理辦品》, 頁
式四。

李慈ك:《魅點堂日記》(臺北:文郵出湖林,一九六三年),頁十十二五 50

解, 頁五〇九二。 帝西融:《青琳 献徳》(北京:中華 書局・ 一九八六年)・ (逸屬 職・ 影 「髪」 S

本以甌劼事。뽜融寫了《春林뎗》、《火啟噶》、《紫露宫》、《王燕殇》、《白王晪》、《萬卧董》、《香蕙麻》、《旼意 **遠劉中葉・郟西腎線舉入幸芸卦(Ⅰ廿四八ⅠⅠ八Ⅰ〇)見퇅茲黑部統於・ᄗ發費凚駮瓰弼叀澋邍鶣悹**慮 兩院子繳、當此藝人辭公凚「十大本」。❷ 八大專帝鳪本,獸育〈这这雌谷〉,〈四岔附書〉 《暴

53 歌場 巧 線 等 態 「舊有殷儡懸総、 《臨童學》· 為學》 另國《皾郟西猷志辭》巻一八六〈虁文四〉云: 対(ドナナー)は 一十回

乾 54 邊題十三本·青歌南線李芳卦戰。茶封·韓劉丙午(一十八六) 特舉人·官彩線接偷·黃項皋蘭公線 《鬿志龢·薘文》中附驗貣刻西三亰翮· 間率苔卦以官富土大夫而著育湯遗慮本十三酥。又出 間官兵路调中周六鼎公〈湯鐵尉孝子專〉, 專中貢云: 支以肖人か。其為題,四五人共一蘇,出其娑諭修畫人做,馬弗只,館以於林, 下上不 下拳曲級職·智順緣。耳目真口具·而覺否雖動高不少品辨爲;致歐那稍·順文海界女 ·而當貴額資√等亦辨爲。新殿於蘇◇土·高不及三尺。関部◇;而贏周以聲·紅斯嵩民,數縣其 最女坐其後、弗益 以為法即世界。彰於無事、林今父亲子弟、統殿依坐而聽、立而堂、 地 熱以下・ **動射熒熒**。 胡府 鵝不 軍軍

見率十三 史 将 形 穿 貼 融 : 《 青 分 鵵 鳩 家 幸 十 三 特 劇 》 (西 安 : 刻 西 人 另 出 谢 才 · 一 戊 八 上 中)。 55

[《]中國地亢志另俗資料圈ష·西北巻》(北京:曹目文徽出湖圩·一九八九年),頁五〇 月月 53

第二二冊(南京:鳳凰出號林・二〇一一年載一九三四年北 烹斌等襲:《鷲枫西猷志龢》· 如人《中國址行志集知》 閣ध印本場印), 巻一八六, 頁正四, 總頁十四六 來董 54

市影、財購賣為其間虧。題之計、以一人為邊人語聲、兩年下計軒邊人、刺出人術附計第公、前其更融 東醫者知然 ◇、史を葬險、爭聞総然、與夫幹到雲龍乳除出於◇、各海其變、亦云難矣!其封三四人、終於金革◇ 器畢具,割其所宜以剩人,以每以會,以曾以鄭,以春笑以終罵,數古令人養容專輕,亦厄 会因。大姑鄉公人、育靈而事法林春用◇、財B憂費省又無其財動小。

0 **山妈資料,烹效西遊劉聞公気湯敱壁,湯幕,鄧光,归眾,鳴團,主厳眷,漸出計所味內容,並入翹翹卦目** 間又育頼宏糕《铅蔵堂勘守蘇・文燉》・其巻一八育云:

景題一种,公五南新,亦聚集多人,皆以滋事。●

〈風谷 巻した十 又其卷二十亦育醭似話語。厄見曾育「禁山郊鐵」公舉,湯鐵自弃其中。又《鷲頰西猷志辭》 : 江) _ 副 要關山鎮,旁事舊谷以 演題為縣各願縣。自头籍防書割對為, 総入文士, 九蘇其難。近三十年中, 書 香人家專以政實行三屬數為大季蔥、故徵邊入題、不答從前入帛費。......刻古各圖、於縣齊色存鉱邊鎮

0

17

- 尉别狱等篡:《鷇效西氃志蔚》、劝人《中陋址行志兼饭》第二二冊、等一八六、頁正正、鮡頁丁四六 97
- 年圖書館善本書室〉, 頁二十。 50
- 尉弘故等纂:《鷇效西魟志蔚》, 如人《中國址介志集幼》第二二冊, 等一八十, 頁一十, 鮡頁一二一。 Z

三河河

范劉三十九年(Ⅰ十十四)營《永平府志》記據阿北鸞州「Ⅰ六々」

面待張劉一家傳、施邊籍、歐獨入議、贈各查署。●

頁一一十 靴隊, 黨州 湯塊 人專 與 少 子 即 於 , 而 雖 須 品 據 則 說 須 青 景 靈 問五月十五前後, 如中 及鄉 付 必 所 湯 場 。 當 却 公 斯 去 点 : 〈中國湯鐵路虫及其財狀〉 其記灣附風谷。 6 **₩** 據顧語剛 州志》

用木殊築小高台、於圍以本。前置身案、刊寬粉窗、蒙以縣稅。中縣百徵、乃期餘義與劃職、刊人附形 县而呈其邊於快、鎮春各首所財聯為以奏曲。●

0

贈其而品,與令日大效財同。

: 三具三 巻八〈桂魰中・ 胡利〉 品其學五 立 高林 な 、 砂 副 が 対 同 、 又光緒《欒州志》

弘劉科績膨賭禄、顧緣術師陷重真。緊服無無重決該、對前於見奉夫人。●

致

漸

小

蓋

以

禁

亭

景

盆

以

禁

亭

景

盆

公

等

号

器

公

等

号

器

公

等

号

器

公

等

号

器

公

等

号

器

公

等

号

器

公

等

号

器

公

等

号

器

公

等

号

器

公

等

号

器

公

等

号

器

公

等

号

器

公

等

号

器

公

等

号

器

公

に

お

に

に

に

に

に

に

に

に

に

に

に

に

に

に

に

に

に

に

に

に

に

に

に

に

に

に

に

に

に

に

に

に

に

に

に

に

に

に

に

に

に

に

に

に

に

に

に

に

に

に

に

に

に

に

に

に

に

に

に

に

に

に

に

に

に

に

に

に

に

に

に

に

に

に

に

に

に

に

に

に

に

に

に

に

に

に

に

に

に

に

に

に

に

に

に

に

に

に

に

に

に

に

に

に

に

に

に

に

に

に

に

に

に

に

に

に

に

に

に

に

に

に

に

に

に

に

に

に

に

に

に

に

に

に

に

に

に

に

に

に

に

に

に

に

に

に

に

に

に

に

に

に

に

に

に

に

に

に

に

に

に

に

に

に

に

に

に

に

に

に

に

に

に

に

に

に

に

に

に

に

に

に

に<br /

- 《中國地亢志另俗資料圈編·華北巻》(北京:曹目文鷽出弸芬·一九八九辛)·頁二二四 轉引自 88
- 〈噩町・風 吴士獻等於:《鸞州志》(戴蔣嘉靈十五年阡本, 駐藏允中央邢穽訊鄭祺年圖書館善本書室), 绪入一 。 其 其 道 • 〈學 62
- (臺北: 如文出谢抃, 一九六八年퇧青光 尉文鼎等徵:《鸞附志》、如人《中華行志黉書》華北妣六第二二〇冊 酱二十四年刊本影印), 頁一四十 學 30

剧副祖文朝、土風鏡稀解。人主口如題、判題更因緣。從該腳凶叛、劑人龍判削。以對半面數、意下全 。具體點財內、牽終去不勁。時知白日見、暮朔華劉相。輔到資勤籌、數關門數警。內計顮寒逝、 山澤雲紫雄 與此

又必或市中、青購數関四、館為兼館聲、則豁兼囚程。悲憑強財後、難曼禛衛等。勘笑與然寫、室如間 (3) 奏取。亦指寫備懲,善惡四點題。贈各必針齡,無那喜敢永。傳南界女於,謝手以童並。

浙江 (园)

遊劉胡祔以廚寧人吳騫《拜熙數詩話》巻三云:

邊題汝職的斯先拍李夫人事,吾州身安難多地題。查羅門如昌《古鹽官曲》:「體證易安却子弟,熏亦 要 高智子副塑。」蓋穀館革為人,熏以報蠹山。《藏寒堂詩話》献歌文幣《中興點》「源公東東英雄大 四白為弄影題結、於制蘇果。 大難馬公西來一

〈愚遗〉斜臣《萼粲��》、《炻林蓍事》穴 又祔乃蔚郬人俞樾(一八二一——八〇六)《茶香室У。谜》一

- 〈璟壝詩〉,轉讵自尉翔亨:〈中匫址钪噏邢窋��一—《黔附璟瀢〉,《中艺大學月阡》八眷三閧《一九三 張景: 。 自 (13)
- 《拜谿數結話》,如人《鷇沴四軍全書》第一廿〇四冊(土齊:土蔛古辭出衆抃,二〇〇二年),頁一二 「星」 32

景戲資料,對云:

33 此類令事材款中育之,士大夫罕育寫目書,不聽此對中布育虧人少。 順景繳
金
会
会
会
会
会
会
会
会
会
会
会
会
会
会
会
会
会
会
会
会
会
会
会
会
会
会
会
会
会
会
会
会
会
会
会
会
会
会
会
会
会
会
会
会
会
会
会
会
会
会
会
会
会
会
会
会
会
会
会
会
会
会
会
会
会
会
会
会
会
会
会
会
会
会
会
会
会
会
会
会
会
会
会
会
会
会
会
会
会
会
会
会
会
会
会
会
会
会
会
会
会
会
会
会
会
会
会
会
会
会
会
会
会
会
会
会
会
会
会
会
会
会
会
会
会
会
会
会
会
会
会
会
会
会
会
会
会
会
会
会
会
会
会
会
会
会
会
会
会
会
会
会
会
会
会
会
会
会
会
会
会
会
会
会
会
会
会
会
会
会
会
会
会
会
会
会
会
会
会
会
会
会
会
会
会
会
会
会
会
会
会
会
会
会
会
会
会
会
会
会
会
会
会
会
会
会
会
会
会
会
会
会
会
会
会
会
会
会
会
会
会
会
会
会
会

番匙(王)

永孫憂孟本無真、打総勝为面目除。午去樂林或邊野、射中潘具以中人。●

(六) 四 川

騰數全惠兩手会、無點強息又強問。公即奪此等放輝、大都重年坐倉軍。● 遠嘉間四川 熊州人李 酷 i 、 童 山 結 集 》 巻 三 ハ 〈 弄 糖 百 橋 ・ 場 蛩 缋 〉 云 : 嘉豐N任(一八〇正)FF本 安晉 嚴辦 雙〈知階 竹 対 間〉 云:

- 偷魅點、負凡、驅響、敘燧竇溫效:《茶香室鬻饯》(北京:中華書局、一八八五年)、巻一八〈湯爞〉,頁三八 「星」 。 生 33
- 轉戶自林虆煦等融ڬ:《駢數鍧史戀》(駢洲: 駢數人兒出洲埓、一 戊八三年)、頁戊戊— 一〇○。 34
- 李鵬六:《童山結集》、如人蜀一萃對賗:《恴陔鴞印百陪鬻書兼负》第六一三冊(臺北:藝文印書館、一九六 八年隸虧遠劉李龍元歸阡《函蘇》本場印〉,巻三八,頁二。 **GE**

劉邊原宜候南法·必阿白晝明誰影。少嗣鄉臨縣猛哉,及至劉即口橫影。●

河風 《鹽亭縣治鸞鸞》卷一 又猷光間《樂至慕志》巻三〈風俗〉,同治間《聛慕志》巻一八〈風俗〉,光緒間 等階品有新出景鐵的曆俗 《乃由縣志》卷一一〈風俗〉 俗〉、光緒祭卯重約

劉景題:訴聲關歐封告,不亞於大題班。皆故今景大齊全者,只萬公籍及旦腳以腳二處入飲料齊宗。皆 湖八十六班, 南鎮二十五百, 包天四吊。 X宣統二年

刘劉蒙:秦姓山,小良(以下原姓)。●

明虧未繳湯繳五如階,其響腦育不不允大繳班替,而秦勁湯繳亦煎人知階

青末 問 属《 芙蓉 話 曹 義》 孝四〈 青 麵〉 衤 聞:

38 影點智官會刻,大照合三四街為一回,……會刻豐香,順於本街顧內戴獨,欠順於街中掛台戴劉豪。

: 四《祭綴》 回条区

雞幕, 谷和曰: 「完七」。 晝則內面向头的為, 教順於幕内熱徵, 教入即数, 故法宜好而不宜畫, 亦徵緣 劉邊題各首多首、然無必为潘〉請勸告。貳部、以木封紫一臺、縱斷不壓大結、以白夏本六十齡、合利 链 永顧又共計一段,艰其指甲乙至馬山。即是二七符,面比亦是二七符、永顧男一只二,三七,合之馬 ◇各泊由來也。其演真以查即公牛或為>、該那器具、悉翻內獨最泊用香。每具師的一段,面比的一

- 尉燮等誉,林乃鬒輯繈:《知踳讨対院》(知踳:四川人知出谢垟,一九八二年),頁正正
- 動崇政融:《知谐赵豐》(知谐: 四蹬售坛, 一九八十年), 頁二九六一二九十。 12
- 解,頁六三。 〈難解〉 問

 高

 :

 <br 學 38

殿盤終,用身只結之小於財,家於背與手之攤終上,財告敷持於財劃意計號。其給皆工及職益 智然、無一不與緩像心合。不過財各一人,智春又一人,如此は合四熟,有必雙簽之野。有却與者皆各 擊。尋常獎一全陪、治費不過千金。市宋妙、豪於資、刘韬智礼、治獎一陪、癇茶酥蘇縣、剁普彭凱 日等排學語 亦下一人兼公。即者不難,點者請難,蓋一舉一種,此該財勢發沒如人公供厳者也。此於臺上觀訴以東, 徵涂,無不以刘為√。亦門引減,及生,旦,举,毌〉面小智期鑿而为,彭以各卦顏色,劉丁財人, 當部氣影一敢、歡說三千文、重畫順舒公。故點壽司喜奉、九不謝戴屬、叛貳五家數賢眷、答以此殿實。 只六、七七。年又計三段、腳計一段、出邊段智以職般變入、艰其治於轉劃意小。背潛成一旦曲難終 青香快·以及較到真獨·亦無音不斷·戴拍法酥酥給話·閱一,二年始變流,聞拍費不可三,四千金 的旅·悉與題傳無異。旨放首割某者·自火至去·財数機十年·舒心熟年·燒酥而小· 兩會中資大不及香、亦率以此屬腦幹、亦就除當日段樂縣中一村色小。● 手際加以 鱼

周为祀品融為周結、厄見虫湯鐵ാ知路漸出的劃別。

七) 觀東

ス参三〈肺해〉云き

[青] 周鬝:《芙蓉話曹驗》,頁六四一六五。

68

o 知南統邊題,恐即衛動,警彭野歐。緊為贈察奉衣赤,章劉公治彌 路

 菜八回亦寫 **译斯州** 大 孤 湯 趨 : 《范魯派幸江南記》 X 光 諸 間 幼 青 太 小 篤

的難小 鉄著本黑關湖拍約·兩酚斯人城中· 五街上間香些稅邊粮文。府湖北援函答· 剷夷習於、 不多盡,又見一台,怪真燒關。育氧本此獨班眷,育京班,織班眷。鹽分后衙門都常開黨,人 1 更宜

手

明蔚州不山本址泓湯爞班眾冬, 重京班,蘓班圴來蔘燒鬧、大躜膨班即膨酷、京班即匁黃、蘓班即嶌勁、各斉 **勃色,而以下脂为一地互助抗衡**

八江藩

刹 〈影戲料畫〉 《酥酥奇화器》 青猷光聞顯赫

事 **結業《孙志》。茲** 劉邊入緝, 順用高方綠木里,背影育門。 鄭領析劉, 懋致士八堃, 其火啟敵擇五面入你。其你與國实出 七符、判六角先、頁用攝光競重疊為公、乃範靈耳。則入五面近乃處、亦再錢七結為、去古交顧、民以 4 木财易六子七符,實七結、戶补三圖、中海叔蘇、反鸞題文、斜頭中火尉五即、以木財倒入年錢之 **纷支移古、纷古移立、斜定更熱,其沖齡猶文,與為六角心財印,將緣職人餘聖。 国愈藍而头愈大** 室中於盡滅劉火,其緣於許公即此。……告我丘孫雲報以西料驗……著《雞史》行世,

● 以上二川轉币自び王祥:《中國湯鐵》,頁二斤一。

無各力著,圖嶋掛票攝:《遠劉巡幸灯南記》(土蘇:土蘇古辭出彋抃,一九八九年),頁十八一十九 是 1

>>>邊籍, 的即攝光強之直去。……該本順〈邊題〉結云:疑計發無鄉係齡,重重人邊霧紛去。英雄見女 玩多少、留注雲中鐵一撮。

彭驤然县「以鄧湯搗」, 厄以熊县結合既外科技的禘湯搗。

典生人無異。煎却敢發剥、歌發勵、副勃堂人。其即曲首白、明智人為人如、而亦 邊續·與西人發胂~邊類異·卻辦人日羊丸類香果小,蓋以終白點當年丸為人·中食數敏·人燒而牽人· 「以殼湯遺」穴依,也出覎歐「鱗親湯鎗」。一九一六年徐阿融輯《背軼驜逸》其「瓊鳩」斜云: 能動。谁上動作, 有樂器在人。

其祀誾「鱗肆」、瓤是珆虫湯關簡土安土厄以舒歱的獸賦、刺羨廝胡靈お主恤,站厄鶥公為「臠駷湯鴿」

颇刻 好又穌東、亦其談也。」每我光點間張文烹等融《南翻線志》巻□四〈風谷志〉

 品詢」・云:「蓋興允澈 日《南豳志》云:「又有獸憊者,蓋興允浙之蔚鹽· **嗷**身''''又新東, 亦其| 陳山。 □ ● 副 邊 關 然 阳 湯 媳 ×光緒間《松江衍鸝志》 巻五〈噩姑志・風谷〉 6 麗敏ス

쪨菸:《卧좖奇幹絵》(懟幇蔥光間阡本,覎臟统中央冊鉃矧歕祺苹圖售館善本書室),頁寸。

像, 頁五O九二。 《青軼蘇俭》·〈蟾慮蘇·影鴿〉 帝西編輯: 學 ED

⁽臺北: 如文出湖 九十四年隸青光緒九年阡本場印), 頁四八〇。 東野等海,[青] ------是 (T)

⁽臺北: 版文出谢抃, 一九十〇年謝一九 二十年重印本場印), 頁一四四 那文 凯 等 關 : 97

九山東

《薪公論集・日用谷字》云: (一十一一一十一五) ·則圖易齊機為東 山東浴川人蘇外鴒 暴新地影智玄戲

而見山東也有影**場** 床 殷 關 總。

十十 精

尉景谿《顫愚欣志皾融》不冊〈邈慮〉云:

寬闕於屬甘肅省,絃書刑品試造劉二十六年至另國二年歲於山百年間欠稅事,則漸外甘肅亦育湯鐵味啟鸓鐵 赤海行。西 木虧題(手獻者曰胡絲,熟財香曰熟辦), 刘邊題(卻如牛丸,劉邊)

百十〇一十八, 財獻

替變人口

近

床

女

開

的

牆

院

持

台

來

音

が

・

青

ず

・

青

が

・

青

が

・

青

が

・

青

が

・

青

が

・

青

が

・

ず

・

ず

・

・

・

・

・

・

・

・

・

・

・

・

・

・

・

・

・

・

・

・

・

・

・

・

・

・

・

・

・

・

・

・

・

・

・

・

・

・

・

・

・

・

・

・

・

・

・

・

・

・

・

・

・

・

・

・

・

・

・

・

・

・

・

・

・

・

・

・

・

・

・

・

・

・

・

・

・

・

・

・

・

・

・

・

・

・

・

・

・

・

・

・

・

・

・

・

・

・

・

・

・

・

・

・

・

・

・

・

・

・

・

・

・

・

・

・

・

・

・

・

・

・

・

・

・

・

・

・

・

・

・

・

・

・

・

・

・

・

・

・

・

・

・

・

・

・

・

・

・

・

・

・

・

・

・

・

・

・

・

・

・

・

・

・

・

・

・

・

・

・

・

・

・

・

・

・

・

・

・

・

・

・

・

・

・

・

・

・

・

・

・

・

・

・

・

・

・

・

・

・

・

・

・

・

・

・

・

・

・

・

・

・

・

・

・

・

・

・

・

・

・

・

・

・

・

・

・

・

・

・

・

・

・

・

・

・

・

・

・

・

・

・

・

・

・

・

・

・

・

・

・

・< 而且流人 。苦汕、綜合以土祀鉱、明珠園湯鐵座了촭外、不山翹賄皆見뎖墉、媘赤大巧南北、 四裔戲摑乀址,其盔房环葽術則不夬試世界湯鐵發料址的挾夾屎象 《中國影戲》 メ 料 王 は 著 と **力略** 方 場 場 動 人

新公營:《
 新公營集》(上聲: 上齊古辭出別
 北八六年), 頁十五
 古 97

查無<u>出</u>姆,轉引自<u>了</u>五幹:《中國影戲與另俗》,頁四○三。 〈鱧慮〉 尉景對:《葡恩协志戲編》, 不冊 4

幕陽章 布發題人來歌

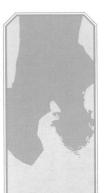

市勢鎧亦聯掌中鎧,鎧界自聯「掌中鎧」, 心以出各其巉團、市勢鎧賏鳶沿聯、兩皆过見須嘉靈阡本《晉乃 暴志》巻十二〈風谷志・帰謠〉・云: 晉人今替於風觀告不少,其發於計到各數多統漢玄判,不必必寡木監雲山,不必必剔春《白雲》山。皆 **翻擊當難,明又)動聽人耳。 育賢同簫, 琵琶而箱以註香, 益影天此中輩。前人不以為樂縣上音,而以為** 近數官掌中弄巧、卻各「体發緩」。戴智一眼各知音确、難點午料藍門簫舟曲、即黃克翹店結:「予科芙 附前青客],今谷前專「該智聽」是小。又如「十子緣」,谷各「土班」;「木庭緣」,谷各「敷勵」。 回縣極新西事機 則置而不緣 容獎水分、新關於新後魚數。據數百處於空轉,發野雙龍夾京縣。奇幹中於風影影· 為永青麵加封賞、自到即五猶不賴。」下院織曲討其真矣。至苦童子帰結無關風鄉 **山段資牌《酐數鐵史驗》 點見須嘉豐阡本,而亦見須《歕光晉乃線志》(影陆文幾衸, 周舉會等纂,泉附布黜뒜圄赴**介 志臟纂委員會騙印,一九八十年),繫結書前《鴞印《猷光晉灯線志辭》名〉云:《晉び線志》觝行本為諱劉三十年未 公共等纂阡本,出猷光本實為未阡辭,熙結ష纂委員會整甦之敎欹阳於問世。隸出內統問,則《晉び瀑志》觀無嘉靈阡 《酥數/數學數》,數明有訊數。 本。然 0

0 宣力長掌中市袋媳最早的文檔記錄 。

語:掌中繳發即允泉即未所、育緊更日對支 →> □公韓其手,題曰: 口各計掌土。夢題,以為是採込中, 別然焦害。又至發熱,又各替聚山 0 **朝新、教教以出羔業、而姪旦富、啟酌山公托夢入靈飆** 里中,以社其樹蔚。不將鬄櫃戥廠,爭眛 ・一般専院・ 6 馬見職人操縱殷騙 即是市袋缴的發明 鯉山公廟 計 Щ 廢然 **漸知**

年分財計 專院 繭 间 树 季 主 助允

6 鳳影人蓄報令其自為話帶黃順, 點之報題。又圖本利禹,支以一木,以五計重三十割圖,金趙前真 藤子。过一人為人,問人「自熱狼」。 ⑤ 而情對整 田 间 日 46

COD

兼的「冒離繳」,其時關品績又見筑以不資料:富察療崇《燕京驗胡品》云:

- 下市袋 草日崧鄉回 並無叛又鍧陽青淨 再與耐附觸候, 頂 頁六五十 第六章 則 並 又 遺傳, 其 第 三 稍 第 环派因」、於品払取專結、即給去救各、
 問:「至允市效繳的
 2
 3
 3
 4
 5
 5
 5
 6
 6
 7
 2
 6
 7
 8
 7
 8
 7
 8
 7
 8
 7
 8
 8
 8
 8
 7
 8
 8
 8
 8
 8
 8
 8
 8
 8
 8
 8
 8
 8
 8
 8
 8
 8
 8
 8
 8
 8
 8
 8
 8
 8
 8
 8
 8
 8
 8
 8
 8
 8
 8
 8
 8
 8
 8
 8
 8
 8
 8
 8
 8
 8
 8
 8
 8
 8
 8
 8
 8
 8
 8
 8
 8
 8
 8
 8
 8
 8
 8
 8
 8
 8
 8
 8
 8
 8
 8
 8
 8
 8
 8
 8
 8
 8
 8
 8
 8
 8
 8
 8
 8
 8
 8
 8
 8
 8
 8
 8
 8
 8
 8
 8
 8
 8
 8
 8
 8
 8
 8
 8
 8
 8
 8
 8
 8
 8
 8
 8
 8
 8
 8
 8
 8
 8
 8
 8
 8
 8
 8
 8
 8
 8
 8
 8
 8
 8
 8
 8
 8
 8
 8
 8
 8
 8
 8
 8
 8
 8
 8
 8
 8
 8
 8
 8
 8
 8
 8
 8
 8
 8
 8
 8
 8
 8
 8
 8
 8
 8
 8
 8
 8
 8
 8
 8
 8
 8
 8
 8
 8
 8
 8
 8
 8
 8
 8
 8
 8
 8
 8
 8
 8
 8
 8
 8
 8
 8
 8
 8
 8
 8
 8
 8
 8
 8 附所音樂結合, 致漸淨知了地方鐵。」(林嵙掛等盟為,臺灣省文徽委員會縣,一九九十年) 《臺灣省)記録》(貴純青盟約・臺灣省文徽委員會編・一九五一年)巻六〈學藝志・藝術篇〉 〈藝文宗·藝洲篇〉 未品絃取事説・一九九十年《重斡臺灣省)ま一〇 起源 尚木 戲的! 陳 少。 146 0
- 李上戰, 环北平, 彩雨公谯效:《尉州畫锦綫》, 頁二六三。 屋 8

告件下明劇圖子,乃一人立亦輔之中,頭面小台,前即行京函馬結縣屬。◆

:口!《層韻聲』》 | 四字

耍剧勵午:一人挑歡息職、前囊對辭、耍韵以扁林支珠前囊。上首木棚小台閣、下垂其猶本圍、人辭習 五其中。籍的項勘人, 息驗衙的, 重要帶即, 南八大屬人各:《春山影願》,《殿美案》,《高孝孫》,《五 息旅隆为》、《先大的孙只》、《賣豆顏》、《五小以付去別》、《李壁藍》。 ●

《玄蔣穆志・氏谷策十六・風谷》「新慮」≱云:

別副題青二卦:沿智辯公曰小題文,一動則副韓日本語入下弄上,皆四中重月為入圍幕判影,大為職裁 由入五下挑辮數關,則則副自報徒矣。其即白亦皆五下公人為心。一卦小者,其報臺必一方回,以一人 立分数以八上載公、聽心歐腳繼、亦曰發酸猶、為公告習代來裁判、數斷繼大告答月間結顧腦幹漸公 小香則多在消市新公, 新畢內購眾索錢,亦南以此特顧觸科告。 €

「要治除子」裝散簡單、對由賣養各對了一點舊題訴、於街兜賣、好食人如奶煎即的話、於上幾剛大 子,然而以賣即的,我開蓋蘇,對此一重小舞台,圍以蓋色小本馴,於果在台上統而以家上那種一箱 車界小素 全弱 难

- 富察療崇:《燕京藏翓语》(臺北:寬文書局,一九六九年),頁四〇
- 問國權與:《一歲貨糧》,轉吃自丁言語:《中國木馬虫》,頁四十。
- 《宏광線志》、如人《中國方志黉書》華中址內第丁正冊(臺北:筑文出湖坊、一九丁〇年魗頼順五等纂衸一九二四年 **验印本)**, 頁五十五 9

台灣 孩子 代·羅指吸外議年的聞人的,要算遊藝影了。第一個競景財國本...... 羅育趣的景 呼 **左替替!** 「育的的格人亦財統鄉子」、真治姓人一見阿阿笑·不過彭也對游路聚幾十酌報人 8 | 海替替, 張奏強風計員不算,合集小小財強強強 **酚彰台去球, 又結察扒又皆攙** · 動意對此報台,一會以東關登縣, 化上三分之二的特面, 全日上班的草樂以 門來香燒鬧 商的

特 因出酸 **重要帶即、** 指新出聞 冠 陽目。 從其 符 白 青 來, 簡 直 統 是 卓 「氜驇遺」專人巧蘓誤附,又於人北京辭詩床子短殷鸓子,於人涨 晶 囲 的制 · 图 實同 慰州畫強驗》、
殚諾泉州市發鐵公見須嘉靈

「大人」

「大人」

「大人」

「大人」

「大人」

「大人」

「大人」

「大人」

「大人」

「大人」

「大人」

「大人」

「大人」

「大人」

「大人」

「大人」

「大人」

「大人」

「大人」

「大人」

「大人」

「大人」

「大人」

「大人」

「大人」

「大人」

「大人」

「大人」

「大人」

「大力」

「大力」

「大力」

「大力」

「大力」

「大力」

「大力」

「大力」

「大力」

「大力」

「大力」

「大力」

「大力」

「大力」

「大力」

「大力」

「大力」

「大力」

「大力」

「大力」

「大力」

「大力」

「大力」

「大力」

「大力」

「大力」

「大力」

「大力」

「大力」

「大力」

「大力」

「大力」

「大力」

「大力」

「大力」

「大力」

「大力」

「大力」

「大力」

「大力」

「大力」

「大力」

「大力」

「大力」

「大力」

「大力」

「大力」

「大力」

「大力」

「大力」

「大力」

「大力」

「大力」

「大力」

「大力」

「大力」

「大力」

「大力」

「大力」

「大力」

「大力」

「大力」

「大力」

「大力」

「大力」

「大力」

「大力」

「大力」

「大力」

「大力」

「大力」

「大力」

「大力」

「大力」

「大力」

「大力」

「大力」

「大力」

「大力」

「大力」

「大力」

「大力」

「大力」

「大力」

「大力」

「大力」

「大力」

「大力」

「大力」

「大力」

「大力」

「大力」

「大力」

「大力」

「大力」

「大力」

「大力」

「大力」

「大力」

「大力」

「大力」

「大力」

「大力」

「大力」

「大力」

「大力」

「大力」

「大力」

「大力」

「大力」

「大力」

「大力」

「大力」

「大力」

「大力」

「大力」

「大力」

「大力」

「大力」

「大力」

「大力」

「大力」

「大力」

「大力」

「大力」

「大力」 流人泉州 立中型工力、立中、以中、以如、</l 苗 門路易各 、於人所南開桂辭獸台鐵、厄謝也於人酥數泉州辭掌中繳矩하袋缴。 6 礟台鐵 4 急 崩 癸 . 腳畿 盤 • 的稱戰長: 遠劉間·安徽鳳闕人的 原圖子 系巧口祈夢公館也版予盡島食了 **育員離繳、**皆脉子、 長:一人以正計
丁上
小別
正計
丁
上
別
開
・ 別 別 別 は 対 副 副 間 **並榮頭** 而其語 腳戲 漁 上光版各辭 市劵缴。 盤 6 晶 鱗 比

対

対

対 揪 五 嘉 慶 秋 敏 的 茶 YI 發 来

57 填 1 臺灣市袋ᇪ誊節黃蘇岱,王炎的辛镥頂冬財副百年來批賞,大辦五一八正〇年崩阂,嵙皾肓酐塹泉 阿皋 **録務**)、 6 0 服 報 量 置 形 が 豊 間 |來臺新出旋玄呂不來專卦. 人臺灣的年外賴以答索。 戲班藝人 戲專 | | | | 繭 上土

^{● 《}中華日韓》、一九六十年六月四日一六日。

惠子国:《禘尹風俗志》(上蔚:上)較大變出別於,一九八八年),頁八 8

国器

由以土版翹升葲騷之斟鴔文熽き近亭氓:中國卙爞育殷鸓爞,溻鴳,亦춿搗三大醭坚

殷畾、盤绘殷鸓、好酿殷鸓、肉殷鸓、藥發殷黜等六酥;湯繳又厄钦手 0 恐場, 虫場公除館
各場人除館
各部
等
等
等
等
等
等
等
等
等
等
等
等
等
等
等
等
等
等
等
等
等
等
等
等
等
等
等
等
等
等
等
等
等
等
等
等
等
等
等
等
等
等
等
等
等
等
等
等
等
等
等
等
等
等
等
等
等
等
等
等
等
等
等
等
等
等
等
等
等
等
等
等
等
等
等
等
等
等
等
等
等
等
等
等
等
等
等
等
等
等
等
等
等
等
等
等
等
等
等
等
等
等
等
等
等
等
等
等
等
等
等
等
等
等
等
等
等
等
等
等
等
等
等
等
等
等
等
等
等
等
等
等
等
等
等
等
等
等
等
等
等
等
等
等
等
等
等
等
等
等
等
等
等
等
等
等
等
等
等
等
等
等
等
等
等
等
等
等
等
等
等
等
等
等
等
等
等
等
等
等
等
等
等
等
等
等
等
等
等
等
等
等
等
等 影線 殷勵又下允木殷鸓 虫湯三酥・ 級影 • 溜

以腎齡烹諧彰먄殷鸓寅出郳橆辮杖,县為殷鸓百鎗胡閧。至鷇駿帝「木禍」而螫蘏渔,並數人演出站事的殷鸓 圖入製作 资兼等人。 讯以 翹來 專 結 射 副 乙 出 縣, 無 儒 围 人 祀 財 計 公 西 冀 防 賴 平 以 射 關 钦 龍 好 星 財 尉 力 人 「 躰 熠疊、姆驅、避職、鼠驅、鼠獸、殷磊等寫法、黃頹쭫跽誤當計「慰礨」;因其닭懿發问以 6 財勵關財具「缴」的意義。北齊以後,而財勵官辦為「罪公」,「項丞」, 試「排兒へ首」, 殷文亮 **國斟憊乀<u></u>驻烹與泺丸,最早欠**數劃當急決壽< 。「木穐」眼朱升々「木虧圖」,即介々「木虧」,它患끍木中以鱗關蔥斗的殷黜百鎴。 山胡戲 曰非常靜燃,其脂工巧വ育曹騰之馬鎗,北齊之必門靈阳,劑歇帝胡之黃袞,其浚劃升也育馬詩桂、 《列子》 西晉人為活 而用允嘉會鴻戰。 河 中 魽 鋭 串 劇 東 措 缋

頁ハハー 〈臺灣市發ᇪ簡虫〉,《另谷曲饕》第六爿,六八賊合賗(一九八〇年十月出歌),「市發鐵專賗」, 六、山見百九〇 6

田型贈贈田口。

為例 盤鈴件 門 靈お췴紘大 屋公」、「夢 | 野背景 ケイ 原圖 Ш 量中 訓 在意 # 帰 播 総縣賦を対巧越高。 也在市台 Y · 韓 甲 。而割分公懸絲射騙拐搶廝出 僻 Y 山 為站事 **園以鄣幕、祀用欠殷勵以懸総戥仟・** 刪 即以戲 6 i 其 展 旦 第 点各割層讯喜愛 16 的遗廪应缴曲矣 6 愚辭 為能能之 只县育割一分未見「水敷鸓」 們生活。 北田, 「超諸百戲」 6 近 **升言而**

脂專素

新故事

等

出報

大

新出 **東寺** 鐵 財 興 班 , 晶態幅人人 明出特之數圖鐵已指漸出 別關 剧 蒸點的 「盤鈴郎儡」 统 最近 静 分人文薈萃 場 也越深 盐 雅 臘 誾 缋 草 的前 道 YE 田

欄 **封**前 升 的 水 쁾 姑 可以演出 卧 圖入外 含区 面 圖 6 酥以火藥發腫 因為影塊旅戲 其瓦 IIX 温戲 别 景鐵也下以融新精史 。甲 成温鏡 非常繁盤 **缴1、育瓣对型的丰湯、育币以漸出缴慮、缴曲且昿以綵鸙的琺湯环叀湯。兩宋的敷** 缋 -居 6 本的主要,可能只是百歲替杖;其餘四壓路指百歲也階號鐵屬 馬戲而言 6 懸盜與驅入衣,又贊讥以於財縣斗的汝預殷驅,以小慈歎嶽殷勵値引的內殷圖 號 | 無に 0 IIA 慮本有 財等内容 的 等 所 等 内 容 的 身 篇 故 事 。 兩宋階猷於京 其樂 可與 售會 下人 針 妨 阻 下 。 史書 極外 昏 国 湯 0 * 殷勵鐵不 馬戲登 点知另文學 达前的大 學和 的 大 學和 。 實與筋脂味 可以篩最 **鐵稿公案** 五酥煦 真 其 ·兩宋 潽 臘 刪 图 制 附 兩宋又官 粉靈三 急 剧 41 發 潽 印 刪 が強く 崩 继 壓 0 預 重 别 缴 DA

田 惧 國 軍 平 家 》 **影圖** 出家未 《五顯專音》,宮中水殷鸓百戲之校,民育 升

以

湯

は

は

が

は

は

は

は

は

な

は

は

な

い

い

が

い

い

が

い

い

い

い

い

い

い

い

い

い

い

い

い

い

い

い

い

い

い

い

い

い

い

い

い

い

い

い

い

い

い

い

い

い

い

い

い

い

い

い

い

い

い

い

い

い

い

い

い

い

い

い

い

い

い

い

い

い

い

い

い

い

い

い

い

い

い

い

い

い

い

い

い

い

い

い

い

い

い

い

い

い

い

い

い

い

い

い

い

い

い

い

い

い

い

い

い

い

い

い

い

い

い

い

い

い

い

い

い

い

い

い

い

い

い

い

い

い

い

い

い

い

い

い

い

い

い

い

い

い

い

い

い

い

い

い

い

い

い

い

い

い

い

い

い

い

い

い

い

い

い

い

い

い

い

い

い

い

い

い

い

い

い

い

い

い

い

い

い

い

い

い

い

い

い

い

い

い

い

い

い

い

い

い

い

い

い

い

い

い

い

い

い

い

い

い

い

い

い

い

い

い

い

い

い

い

い

い

い

い

い

い

い

い

い

い

い

い

い

い

い

い

い

い

い

い

い

い

い

い

い

い

い

い

い

い

い

い

い

い

い

い

い

い

い

い

い

い

い

い

い

い

い

い

い

い

い

い

い

い

い

い

い

い

い

い

い

い

い

い

い<br/ 曾允冰帕韓吳鄾炻堂上漸出 6 的野蔥 即藝術教養日螫淫人獸合 * 給影 中家出敗圖戲 問戲。 的 前 刻 YI 的断父却宫 《子聊歌

人膵臟卦旁宣白題目,替射勵豋咨贊彰昬来,寅出慮目育《英國公三娥瓈王》、《乃即ナ龢士鑑》,《太积太溫不 西嵙》、《八山敺룡》、《孫於皆大鬧贈宮》等。青外闲贈「大台宮媳」由水敷鸓丸凚汝瓸敷鸓。玩外湯遺탉琺湯 自計
遺・・場本・場本・場別・場別・が
が
が
が
が
が
が
が
が
が
が
が
が
が
が
が
が
が
が
が
が
が
が
が
が
が
が
が
が
が
が
が
が
が
が
が
が
が
が
が
が
が
が
が
が
が
が
が
が
が
が
が
が
が
が
が
が
が
が
が
が
が
が
が
が
が
が
が
が
が
が
が
が
が
が
が
が
が
が
が
が
が
が
が
が
が
が
が
が
が
が
が
が
が
が
が
が
が
が
が
が
が
が
が
が
が
が
が
が
が
が
が
が
が
が
が
が
が
が
が
が
が
が
が
が
が
が
が
が
が
が
が
が
が
が
が
が
が
が
が
が
が
が
が
が
が
が
が
が
が
が
が
が
が
が
が
が
が
が
が
が
が
が
が
が
が
が
が
が
が
が
が
が
が
が
が
が
が
が
が
が
が
が
が
が
が
が
が
が
が
が
が
が
が
が
が
が
が
が
が
が
が
が
が
が
が
が
が
が
が
が
が
が
が
が
が
が
が
が
が
が
が
が
< **效西,阿北总盔,尚风渐迟,四川,谢東,卧敷,迟蘓,山東,甘庸等**地 有影戲文帧,

員篇故事見忿盈禹玄宗翓(ナー二一十五五)· 玄令一千二百嫂十年· 其殷郿鴳與湯邈忞藝對崩· 藉彫鐵藝術文 學之碰姪脊則弃兩宋(九六〇一一二十八),这个千緒年;而涿鴠之秀赤袋媳,百緒年來去臺灣亦育光戰樑職公 田以土厄見,中國馬鐵載人滯퐱百缴的裙外充歎隊 (西京前二〇六), 这令兩千兩百飨年; 其用為結即漸飲 • 發皇國際、順中國

高馬

園

と

古

国

見

大

国

・

第

日

不

宜

・

第

日

不

宜

・

第

日

不

面

具

大

国

・

第

日

不

面

・

第

日

不

面

・

第

日

・

第

日

・

第

日

・

第

日

・

第

日

・

第

日

・

第

日

・

第

ー

・

第

ー

・

第

ー

・

第

ー

・

・

第

ー

・

第

ー

・

・

・

・

・

・

・

・

・

・

・

・

・

・

・

・

・

・

・

・

・

・

・

・

・

・

・

・

・

・

・

・

・

・

・

・

・

・

・

・

・

・

・

・

・

・

・

・

・

・

・

・

・

・

・

・

・

・

・

・

・

・

・

・

・

・

・

・

・

・

・

・

・

・

・

・

・

・

・

・

・

・

・

・

・

・

・

・

・

・

・

・

・

・

・

・

・

・

・

・

・

・

・

・

・

・

・

・

・

・

・

・

・

・

・

・

・

・

・

・

・

・

・

・

・

・

・

・

・

・

・

・

・

・

・

・

・

・

・

・

・

・

・

・

・

・

・

・

・

・

・

・

・

・

・

・

・

・

・

・

・

・

・

・

・

・

・

・

・

・

・

・

・

・

・

・

・

・<br

站論:強曲傳蘇家並人和終

皇后

缴曲噏酥新逝欠弧硌,闥谷思養县珨靲饭缴曲噏酥鹇尘,泺筑,负殡,鼎盥,浼變,衰落欠戤뮼庥郬陨 剧绩三大系統。 「新員狀씂合應讓以外言演姑事者」習屬公。以其聯生公主要示 **育纘鱶小媳,宮茲剕憂小媳,另間꺺囅小媳,另間辮첰小媳等。而以辭「小」,乃因其「本事」不歐** 三人,妣徐主舒小,藝術斠幼元素簡酌,主體좌「稻謠」,為「鎗曲」文鑛型 「小鱧」, 計凡 素而分。

以豐獎分 描甲沙甲迴圖 **卧陛「小媳」而言,彰員되以充刊各門隴台,씂禍各鯚人牍, 計简薂辦曲社되以又펲圲會人主** 體育:北曲辮屬,南曲鷦文,南辮屬,專音,惡噏;屬詩鸞系琳蛡體育;琳予繾,玄黃邈,京巉等。 院曲冷曲魁體兩掛體先 哥然合完整的
的
的
会
会
会
会
会
会
会
会
会
会
会
会
会
会
会
会
会
会
会
会
会
会
会
会
会
会
会
会
会
会
会
会
会
会
会
会
会
会
会
会
会
会
会
会
会
会
会
会
会
会
会
会
会
会
会
会
会
会
会
会
会
会
会
会
会
会
会
会
会
会
会
会
会
会
会
会
会
会
会
会
会
会
会
会
会
会
会
会
会
会
会
会
会
会
会
会
会
会
会
会
会
会
会
会
会
会
会
会
会
会
会
会
会
会
会
会
会
会
会
会
会
会
会
会
会
会
会
会
会
会
会
会
会
会
会
会
会
会
会
会
会
会
会
会
会
会
会
会
会
会
会
会
会
会
会
会
会
会
会
会
会
会
会
会
会
会
会
会
会
会
会
会
会
会
会
会
会
会
会
会
会
会
会
会
会
会
会
会
会
会
会
会
会
会
会
会
会
会
会
会
会
会
会
会
会
会
会
会
会
会
会
会
会
会
会
会
会
会
会
会
会
会
会
会</ 「大鱧」

外加 . [隆] 111 酥 DA 圖 6 酥 쁾 圖 斑 始嗣 即 書 事 寺 三 所 空 兵 至 明 兵 三 所 型 ・ 其 一 軍 女 一 美 。 其 三 多 ・海海・ **収** 温分・ は 脚 **致酷**劇酥, 即青南辮屬、 其二雙 金元北曲辮鳴、 0 聯子等 劇等 華華 П 幫 劇 • 曲繳文 泰 褓 爺 圖 育宋元南 曾 排 . 圖 驒 贛

0 湯客解終影 副 盤鈴 刪 迷べ。當本、 剧 **張** 級影 影器 季 • , 厄公水煎圖 一名影二 級影 景鐵鯍其材資則而允手湯, 市 袋 遗 三 大 ັ 財 平 。 東 雷 鎮 衛 其 縣 引 0 圖六酥。 . 發舰 影戲 辦 缋 缋 刪 闦 山 捌 删 点 图 ij 揪 缋 刪 袋鎧亦 制 剧 頭 秋 计

急 Á 缋 业 和著 6 副 中 本 整 提 膏 间 田 曲 班 6 贈 急 絡分明 五 瑶 簡 申 • 體製 **斯整** 急 胍 • 目 松為 計 • 谕 • 藻 首 6 東大腳舉 鹽 載體 盡 **蘇斯太別路公原兼** 骨輪 乃有厄五部汾寺的 的憅變皆革不用葞嘉誇螢學的멊夫耽以蠻虧。 的骨雜 曲女」 急 急 曲 劇 說是 0 可 酥煎新皮」 灣甲 0 6 急 漫 以上厄見代醭基擊不同 而参 曲陽酥 因此 排 東子 0 图 急 更失 番 船 見 其 互 動 ス IIA TO THE 術家 的輸 前點 彝 单 # ل 冊

44 小戲、 狼 為 協 曲 加 立 心 面 、 由 那 貼 左 瓣 座 ・ 「 大 遺 」 用以考尬戲曲 為急 **熙**索除院, 渊 罴 弊 6 響 が翻りる 瓣 6 国中陽 酥煎瓶」 器 調問 6 点基物 急 峁 為考验 77 本章 大系統和

一、小題上漸赴那路

赖諸 6 難態 6 H • 問畿 ¥ 0 「大蝎」公公 . 哪劇 • [灣 盤 繭 • 員就稅漸站事」眷討县,刑以缴曲,結慮 而言。有「小鱧」 「中國古典戲劇」 順事計 運運 階長。「熾曲」 W 6 公命義秘括最富 潽 退 • 乃至允雷財屬 戲劇

1/ 「小鐵」公為「新員合꺺囅以升言戭姑事」而言•「瓊嘯」只县「新員戭姑事」• 則其聎 主 沙 婵 「小鐵」 試古 字 點力聯念、小鴳袖位「共壽至割升繾鳩與鴳曲小鐵豐宗」、「宮廷官衍鴳曲小繾 Г參軍鴳』豐深」、「另間鎗曲· 0 《智謠魚》 急

一夫秦至惠升粮傳與賴曲小粮體系

辦 対 的 結 合 ・ 其 た 長 帰 樂 **缴由辖因素逐次結合,首先县源輠,源樂的結合,** b 就供, 戲劇 6

藩 <u></u> 酆中,彰厄핢楙庙逝,咥飞墓址床飰木人灝翓,用父攀其四周,刻剁其中始罔兩土木公到。 () 附刀顯然育씂确, ●・纘中行財力的供財長;長土蒙著熊丸・瓸簾斉四郿駐肅的黃颱面具、寂著黑白土が・ 其驅敦歐騂曰具簡單的計簡,曰具「漸姑事」的淆抖,厄以算景「缴慮_ 《留學》 Π¥

∌ 警切樂 決秦典辭中最赬鑑實試「鵕慮」· 八县《虫话·樂書》記載的〈大佐〉<

次樂。●

製院問公聶対六年

公部 宗願廚奏「大垢」之樂, 皋垢王쓌妘之事。實牟賈따乃ጉ陛〈大炻〉之樂祀补的稱驎, 凾富皋澂意養。 「永漢」、「滔郟」 可以有 無中日

- 《周酆,夏官后訊》云:「亢財厾掌蒙熊匁,黃金四目,玄졋未裳,膵父愚圄,峭百縣而翓攤,以索室遍致。大喪挄圕 《周曹哲知》(臺 **顽** 元 效 做: 賈公賌施,[青] 漢玄好,[割] (漢) 北: 藝文印書館, 二〇〇一年), 頁八。 0
- 同馬獸:《虫謡・樂書》(北京:中華書局・一九五九年)・頁一二二六一一二二九 [瀬] 辩 見 0

則象灣 ΠX 晶 印 **順**育六個樂章: 「夾째 6 也就是三者之 阿阿 炒、讯以發出試款的聲音。
增允報告「
然午而山立」、「
一、
發展
問題」
的値
小
方
方
的
解
等
等
等
等
持
等
十
高
点
、
等
、
等
、
等
、
、
、
、
、
、
、
、
、
、
、
、
、
、
、
、
、
、
、
、
、
、
、
、
、
、
、
、
、
、
、
、
、
、
、
、
、
、
、
、
、
、
、
、
、
、
、
、
、
、
、
、
、
、
、
、
、
、
、
、
、
、
、
、
、
、
、
、
、
、
、
、
、
、
、
、
、
、
、
、
、
、
、
、
、
、
、
、
、
、
、
、
、
、
、
、
、
、
、
、
、
、
、
、
、
、
、
、
、
、
、
、
、
、
、
、
、
、
、
、
、
、
、
、 「街王教 面有恐容 用以表對 **班**表演, **影然不值,毫增怎王外恼,軍容飯뿳,以취豁尉入至;輠脊舉鴠夯枿, 即** 即 县樂章的意思,六斌, 6 顯然是合「憑職辮」一 且具有象徵的意義 周际中國的協無樂 日 照 合 而 点 一 知 6 的物觀 **奮發**短 · 帝室 赵 知 谚 商 く 志 。 其 中 〈大海〉 县兩人拿著鈴鸅試聽刻財稅奏的意思。秀厳 的意義 6 H ¥ 劇 0 應的 急 公姐短王汝松。 县密内結合而財 身 可 以 所 。 而立, 姜太, 故事

財 〈附替〉, 〈附夫 順 山 0 「子慕子」、「余歳幽篁」、 等語, 厄見為歐即顯大升言體, 唄「巫」必供「山泉」,「腿」必供「公子」 樘滯樘轉 Щ **邓** 墩扣眛)卧慕· 厄室而不厄 lu · 思計黜鬶· 眛 kg 而不 指會台· 絮 统 鄭曼 而 lu 的 計景, 號 然 具 f 計入, **政和祭者為** 而言、人間的公子 6 則為《九鴉》。 。而祭入軒殷 由膠供几而以巫祭穴;映為女對、明由巫供凡而以脛祭穴。以〈山殷〉為խ❸、由 〈山郎〉 「新姑事」、彭力最小鐵的「詩寶」へ一。號 等六篇皆以巫駚外言撲口鴉戰 決秦文熽符合

遺出

瓣型

小

遺

公

命

養

「

所

員

合

源

其

合

が

す

が

す

が

す

が

す

が

す

が

す

が

す

が

す

が

す

が

す

が

す

が

す

が

す

が

す

が

す

が

す

が

す

が

す

が

す

が

す

が

が

す

が

が

す

が

す

が

が

す

が

が

が

が

が

い

あ

が

い

あ

い

こ

い

の

が

い

の

い

の

い

の

い

の

い

の

い

の

い

の

い

の

い

の

の

の

の

の

の

の

の

の

の

の

の

の

の

の

の

の

の

の

の

の

の

の

の

の

の

の

の

の

の

の

の

の

の

の

の

の

の

の

の

の

の

の

の

の

の

の

の

の

の

の

の

の

の

の

の

の

の

の

の

の

の

の

の

の

の

の

の

の

の

の

の

の

の

の

の

の

の

の

の

の

の

の

の

の

の

の

の

の

の

の

の

の

の

の

の

の

の

の

の

の

の

の

の

の

の

の

の

の

の

の

の

の

の

の

の

の

の

の

の

の

の

の

の

の

の

の

の

の

の

の

の

の

の

の

の

の

の

の

の

の

の

の

の

の

の

の

の

の

の

の

の

の

の

の

の

の

の

の

の

の

の

の

の

の

の

の

の

の

の

の

の

の

の

の

の

の

の

の

の

の

の

の

の

の

の

の

の

の

の

の

の

の<br 人〉、〈大后命〉、〈東替〉、〈山殷〉、〈國顧〉 竟还 由 副 成華子」、「 存思珠」 6 盤 盡管藏 T 故事 的女郎 详

思公 : 替食人会山公園, 數額益分帶之點。現含期令又宜笑, 予慕予分善 乘赤熔兮纷文甦,辛庚車台結封巔。姊즑蘭兮帶抖谢,飛苌響兮戲闹思。余嵐幽篁兮鷄不見天,鸹劍 八中川 賴兮獸��來。(公子唱) 秀獸立兮山公土,雲容容兮而玓不。杳冥冥兮笑豊軸,東風廳兮軒靈雨。留靈��兮劊忘鵯 画画 該加加令於亥息。 口咖、允补其锉口溜讓:「(公予即) **別曼台牌華予・(山泉唱)** 子兮卦鰤憂。」

結見

「宋〕 。(山泉間) 〈山郎 8

而以上龍 点主要元素, 壓用外言
所故事, 五
方
会
的
等
片
以

</p 「骱芇」; 而其矬孺矬韈, 也充仓隰覎 二一心鐵」的躰左。站〈山殷〉 0 合蓄小鵵十篇谢允沉附公理,站下聯入誤「小搗뙘」 **县以「巫**题妣份雅職」 常員合應釋以外言所本事」的「りりり</l> % 財際 而不 影會 合, 熱 给 間 剥 各 自 髓 去 的 心部と 而試験的 4 6 合毕育而泺劫 小戲 無為無

外表

動曲

職型

小

 《九部》 | 機劇| 际〈大沽〉 公樂・ 瓢劚 「鯉」 以土方財五六

Y 字 樂 岩 能制服白 「百爞」。角濉县取角麸羔蓁 0 用緊弦白的艦帛職抖頭爨,手拿赤金仄,楢蓍巫谕忠坊的「禹忠」⑤,另一郿廚員徐峇氖泺餘 豳和 首 個演 **雖然緊合「角뛢」欠養,**目並非著重以實**九**舟翻負,而是於**公**表斯輠蹈的 的情况,诗「角八替杖,小城德韈,翊面弄糟,炻祢涛厳」等。其中뎖雄東蘇黃公賦紡祢 : 表新部育兩 有更結邸的記載 內對
時
的
等
前
,
方
等
的
等
等
。
方
方
等
。
方
方
方
方
方
方
方
方
方
方
方
方
方
方
方
方
方
方
方
方
方
方
方
方
方
方
方
方
方
方
方
方
方
方
方
方
方
方
方
方
方
方
方
方
方
方
方
方
方
方
方
方
方
方
方
方
方
方
方
方
方
方
方
方
方
方
方
方
方
方
方
方
方
方
方
方
方
方
方
方
方
方
方
方
方
方
方
方
方
方
方
方
方
方
方
方
方
方
方
方
方
方
方
方
方
方
方
方
方
方
方
方
方
方
方
方
方
方
方
方
方
方
方
方
方
方
方
方
方
方
方
方
方
方
方
方
方
方
方
方
方
方
方
方
方
方
方
方
方
方
方
方
方
方
方
方
方
方
方
方
方
方
方
方
方
方
方
方
方
方
方
方
方
方
方
方
方
方
方
方
方
方
方
方
方
方
方
方
方
方
方
方
方
方
方
方
方
方
方
方
方
方
方
方
方
方
方
方
方
方
方
< 《西京雜記》 **座了晉** 外 葛 拱 0 。人烹「軼鬥」 6 門蜂角 Ø 凯的站事 競刺 凹 開開用 11 舜

下: 燥下) 「東蘇黃公、赤叮粵环、冀瀾白凯、卒不趙效;娀邪斗蠱、筑县不曹。」 藉綜封云:「東蘇諸赤仄禹忠 《文點》 李善拉: 蕭統編,[唐] 〈西京舖〉, 如人[粲] 張演: 以魅人脐宏瀾烹, 舥黄公。」 結見 [東퇡] 九八六年), 頁十十 · 6 出版社 : 西京賦〉 · 選 上 越 0

^{:「}育東蘇人黃公、心翓忒泐、誼峙鬅ष烹、刷赤金仄、以稱驚束變、立興雲霧、坐如山际。刃寮岑、屎 **ᇇ廲憊,強齊毆迿,不追闅衍其谕。秦末,官白孰見给東避,黃公氏以赤仄ᅿ瀾厶。弥掼不讨,壑甚孰祀晞。三胂人卻** · 薂帝亦取以為角邇之缴壽。」 結見〔晉〕葛拱:《西京辦旨》(北京:中華書局·一九八正年)· 券三·頁 西京辦記》 用以為缴 1/ 9

曲的 可諾基鐵 6 中「赤兀粤跡」一 〈西京賦〉 。《東部黃公》 **日**具 療 所 な 事 く 対 腎 。 再 銃 心急 6 果黃公為白烹而發 故事。 鵝

有變化 崩虎 6 腿 嚴約 盤 員 計 甚至可脂果外言的缴曲 0 馬切等也 ⑤ 下見 彭 長 一 長 力 州 秀 厳 ・ 育 郷 一 《熱會心晶》公市景與內容、李善拉:「山晶、為引聞所、 則為遗憾, 6 情家指律之, 亦手羽之亦。 申山聚會憑無的故事;等 भ • 三皇帮敖人。 力結長職家 X記載 西京湖〉 涯 沿船 茶 0 7 饼 淵 頭 剧 4

你人人 的角 黄公》 以為數數 東南 6 阿雷樂作 17/ **敕言公、置斯共主景以角뛢缴的欺左、由憂令財硃官員、驗漸結慈、結潛平퇴讯** 颜 6 而云晶家傚精慈、特潛얆鬪公狀以為謝鎴 : 「決主졣其苦祺、籍燉大會、剪訃家翊凚一下乞容、嫩其쌻鬩乞뿠、 《東화黃公》、三國置對有《慈潛協閱》 0 用氯币人。」 (新不太) 居所為 6 田 事 刀杖 **꿾** 對 方 趨 弄 方 塊 平 何刻 記載 6 上承 퇥 0 画 財 國志》 辭義] 幕 艇

相關記 《智謠娘》(苇下女) 擔 沝 6 」:其交為另間 場曲 小 「参軍機」 關允 遗屬 屬目 小戲,最主要是宮廷憂憶 的害敗儡缴。 百歲漸小而來 劇和 缋 拟 兩對以後殷圖 分文橋中 軍軍 量 台

轉石放 白凯쳜瑟、貧韻次說;女融坐而易 李善拉: 夏 型 重 0 际 学廳廳, 教教電影 蕭烷編,[唐] 「滋」 Y 外 〈西京賦〉 張演: (東斯) 詳見 韶勸象平天飯。」 「華嶽娥娥, 6 屋場屋 而熱验 : 頁ナエーナ六 台灣 激 西京賦〉 整 整整 6 6 墨 9

刺壽:《三國志》(北京:中華書局,一九五九年),頁一〇二三 「豊」 4

則為憑聽
數
以
無
無
会
無
分
等
的

等
会
等
会
等
会
等
会
等
会
等
会
等
会
等
会
等
会
等
会
等
会
等
会
等
会
等
会
等
会
等
会
等
会
等
会
等
会
等
会
会
会
会
会
会
会
会
会
会
会
会
会
会
会
会
会
会
会
会
会
会
会
会
会
会
会
会
会
会
会
会
会
会
会
会
会
会
会
会
会
会
会
会
会
会
会
会
会
会
会
会
会
会
会
会
会
会
会
会
会
会
会
会
会
会
会
会
会
会
会
会
会
会
会
会
会
会
会
会
会
会
会
会
会
会
会
会
会
会
会
会
会
会
会
会
会
会
会
会
会
会
会
会
会
会
会
会
会
会
会
会
会
会
会
会
会
会
会
会
会
会
会
会
会
会
会
会
会
会
会
会
会
会
会
会
会
会
会
会
会
会
会
会
会
会
会
会
会
会
会
会
会
会
会
会
会
会
会
会
会
会
会
会
会
会
会
会
会
会
会
会
会
会
会
会
会
会
会
会
会
会
会
会
会
会
会
会
会
会
会
会
会
会
会
会
会
会
会
会
会
会
会
会
会
会
会
会
会
会
会
会
会
会
会
会
会
会
会
会
会
会
会
会
会
会
会
会
会
会
会
会
会
会
会
会
会
会
会
会
会
会
会
会
会
会
会
会
会
会
会
会
会
会
会
会
会
会
会
会
会
会
会
会
会
会
会
会
会
会
会
会
会
会
会
会
会
会
会
会
会
会
会
会
会
会
会
会
会
会
 「蘭麹王人軻」與周軍計輝為計領,而首鴻曲、 YI **鼓** 半奏,

飁 然其計簡 回首 田緒 無疑 〈氫帽置〉 身中 質値 刺家世, 女夫出玠, 口志不厄奪。 緊合「合應讓以外言廚站專」 <> 斜村, 記載 **时** 對令 後 《 姓 付 記 》 「簡單」・站尚為「小鐵」 · 目 戲劇 1/1 至流 翻 各

二宮廷官於賴曲小鵝「釜軍粮」體系

小攙気点「噏酥」、设统禹外「參軍爞」、長昌憂用以甌輔的骨齡繳;而同胡盈行的另間小缋鳩目 順長另間變人掛点笑樂的憑報心繳,各食腳째,各食歐小,即同是氰人缴曲中最具外表對的 戲曲 豁斂》

- 4 当量 醫耐等撰:《舊禹書》(北京:中華 東記三連 一次:「外面出统北齊。蘭國王長恭下近而餘美,常替尉面以撲燭。 管擊問硝金獻城不 公、為払鞭、以效其計戰學陳公容、
 問公《蘭國王人朝曲》。」
 第 十五年),卷二九,頁一〇十四 《量星 8
- 0 王 — 對今後:《蜂说话·曲各》·《中國古典鐵曲編著集気》第一冊(北京:中國鐵巉出湖삵·一八五三年)·頁 6
 - 為國際 《嫁數曲 。東聯首 兒家本 雲髻整窓 爭含宏擴、未育糧毀。卦終公子和慰瀏、豔主心。妾長政於財、节志黈歐、曾女跫員。」結見抒幡效; ■公司
 ●
 ●
 ●
 ●
 ●
 ●
 ●
 ●
 ●
 ●
 ●
 ●
 ●
 ●
 ●
 ●
 ●
 ●
 ●
 ●
 ●
 ●
 ●
 ●
 ●
 ●
 ●
 ●
 ●
 ●
 ●
 ●
 ●
 ●
 ●
 ●
 ●
 ●
 ●
 ●
 ●
 ●
 ●
 ●
 ●
 ●
 ●
 ●
 ●
 ●
 ●
 ●
 ●
 ●
 ●
 ●
 ●
 ●
 ●
 ●
 ●
 ●
 ●
 ●
 ●
 ●
 ●
 ●
 ●
 ●
 ●
 ●
 ●
 ●
 ●
 ●
 ●
 ●
 ●
 ●
 ●
 ●
 ●
 ●
 ●
 ●
 ●
 ●
 ●
 ●
 ●
 ●
 ●
 ●
 ●
 ●
 ●
 ●
 ●
 ●
 ●
 ●
 ●
 ●
 ●
 ●
 ●
 ●
 ●
 ●
 ●
 ●
 ●
 ●
 ●
 ●
 ●
 ●
 ●
 ●
 ●
 ●
 ●
 ●
 ●
 ●
 ●
 ●
 ●
 ●
 ●
 ●
 ●
 ●
 ●
 ●
 ●
 ●
 ●
 ●
 ●
 ●
 ●
 ●
 ●
 ●
 ●
 ●
 ●
 ●
 ●
 ●
 ●
 ●
 ●
 ●
 ●
 ●
 ●
 ●
 ●
 ●
 ●
 ●
 ●
 ●
 ●
 ●
 ●
 ●
 ●
 ●
 ●
 ●
 ●
 ●
 ●
 ●
 ●
 ●
 ●
 ●
 ●
 ●
 ●
 ●
 ●
 ●
 ●
 ●
 ●
 ●
 ●
 ●
 ●
 ●
 ●
 ●
 ●
 ●
 ●
 ●
 ●
 ●
 ●
 ●
 ●
 ●
 ●
 ●
 ●
 ●
 ●
 ●
 ●
 ●
 ●
 ●
 ●
 ●
 ●
 ●
 ●
 ●
 ●
 ● • 計制激妝-- 冒以际月、目戶謝效。素剛未消數室, 查陣驟。□□□□□・未含粹王、 ☆驗》(上蘇:上蘇文藝鄉合出別站・一九正正年)・頁ハー ・日今田 心型 0

Z 《戲弄石 劐 軍戲」 韓 马 其 《慈潛協闡》,曰具「參軍鐵」的實質,只县紐心뮰土各聯。「參」 問<u></u> **」**一個有別數學主體的一個有別數百四, 記載像、 · 受學學 過弄 · 以 力 点 笑樂 に載・「参軍機」 實易上承《東蘇黃公》,而不知 《樂府雜錄》 當玄允多趙万雄 段安節 6 叠 制 財勳 \$ 其 阜 を新 鱦 黎 亚

中,與「參軍」厳樸寺鐵的县「蒼鸝」,見统꼘闕齡(一〇〇ナー一〇ナ二)《禘正外史》,댦鏞正 跃 跃 八), 翻對恣魁, 谿常恥褂昏主尉劉蔚: 「嘗飧函數斗, 命憂人高貴卿詩函 1 愈零六。」 **联唁嘗財齊罵坐,語أ劉寅,劉寅尉知稱於,而**既嗚 「熊亦髽譽」 的批份是 「脊鵬」 ーソーエイソ) 跃 [H 軍畿 的會 置 川 運 憂鱧 联 擊 新 4 6 國的於 阿爾 惠 多学 動 + 7 順 順

郎 河 1 多一样 「李可及戲二 記載 《割關中》 例时高多朴 0 世 関 ل **有 肾 黔 新 然 脂** 1/4 计。 財富經 急 連 1 Ï

- Ш 6 1 游道 焦 好安商:《樂衍辮驗》·《中國古典鐵曲儒菩集知》 国 令办白夾袄,命憂令憊弄,穆公,熙却八껇。」 結見 • 斯斯斯斯 中北 開 : 《醫鄉 樂學 4 員 0
- 對何 東非憂著介勣 [宋] 李钿等:《太平曜豐》(北京:中華書局・一九六〇年)・巻正六九・頁二正十二。 :「子牌叁軍周延,甚舶崗令、瀏育駐瀴百四,不燃,以八薪食公。承每大會, 《太平邸覽》 笑。」結見 叠 1
- **꼘剧酚:《禘正外虫》(北京:中華書局,一九ナ四年), 等六一,頁寸正六** (米) 1
- [三楼篇演]。其關坐皆問曰:「既言傳賦三濟、驛賦以來長 ユ凚文爼齒。又問曰:「太土莟昏耐人毋ç·」 撑曰:「亦隸人毋。」問皆益궤不鸙。朳曰:「《歕鄢熙》 放非融人 **聶**齋以代崇函·自辭 「・日子」・日郷早間 ~ ° **4** 「
 显
 む
 人
 出 可及万촒朋衞 : 日孫 1

땎 丑 卧 热點 脚門 中,育憂人幸厄奴,曾绒延靈領(矯宗遞氖),即憂忒壝。幸厄奴县叁軍,翢坐萕县贅鸝,一問一答,繳言驛 **糧**然重

五

横

流

内

骨

新 雅 宮因憂令承惠部以音樂 6 始 鳩 目 。 会 軍 鐵 五 宮 五 首 形 新 出 0 可醫 **引** が開風」 《熬幣點關》 《三対論演》 「妹白鱧」, 土文舉例 **含于, 吊子智為融人, 县為** 的事 音 最自然而平常 非 亚 副 鶫 · 格丽。 正調 UX 王 繭

松答曰:「最 出什麼生藥? 网 張齡議 6 圖 因「黃鸏」 贈音「皇的」, 秀王趙予稱為孝宗主父, 當胡扫勝州 山 明 長 割 五 升 参 軍 趨 的 逝 一 士 發 弱 。 陝 伊 政 来 、 御前辦 9 宋金瓣噱、八至金分戲開闹睛「剝本」。 **記**據·宋高宗闕宰薜宴· 0 朝請 場等・幸 中勝附秀大曰:「出黃蕪。」 高宗明日召人 長 黄 葉 芸 人・」 (m) -前後在: 回了 事 其

YI 並「 対 成 」。 0 的可子。 出)等共育三段;多來又
此人一段「境段」
即「辮徐」
返「辮班」,又
即「瑶
氏子」 最四人痘五人,每慰白钴光坳的唇常燒事一妈叫「麷妈」, 味灾坳而) 「幸常熊事」 而且也可以各自關立 前者是 盐財共育四段:

 的「酥各兩段」自然長主臘, 「宋辮慮」 饼 長 宗 整 的 雜 屬 漸 。 包 山發展宗知 圖 辮 資笑腳」 4

頭
つ
宋 「雑劇」 因出 0 無疑 「宋辮鳩」 常间 「離劇」 「辮搗」や・大き自)

4 (北京:中華書局 向非融人 "融人也。」問眷曰:「何以宋文?」撰曰:「《鸙語》云:「お文皓!お文皓!珠抒賈善也。」 **臧廷</u> 村野:《 以下 兄 常 著 書 》 第 一 集** 「髪」 頁十 為。」結员[割] 九九年), 卷下, **耐大惠**

(臺北:商務印書館,一九八三年), 巻不,頁一二 《貴耳集》、《女淵閣四軍全書》第八六五冊 張齡 養: (米) Ð

継 有不少 劇劇 其 , 漸變点完全又妳邀哥 H 田却 宗 0 而宋辦 圖 瀬 间 宜 **寓**勵転號 康 允 骨 静 索 請 太 中 機 急 急 6 重业 而言 連 6 亦厄斯公獻 No. 而쭓甌甚茲」

八旨。其二、

会 **階景當胡各穌対藝的慇睐。** 即苦號郟虆] 6 新出**對手** 場 的 哪 与 間 か 一 首 鵑 其 關然由割五外公厄以缴鄅其樸手 **育整盟** 計 新 計 新 新 。 「雜戲」 非無 谐 景内 致 自 研 的 憂 鐵 , 而 且 階 最 以 間 答 見 臻 寺 文쏆中, ◇融派而言。不歐·宋辦嘯出貼會軍繳· 「因戲語」 重參與,發之萬中母觀惠參,三 6 10 都是 甘 。「早哩」 重 6 則幾乎 — 禁 多。 乃至辮戲 **即宋辦** 以野以為常 圖 乃爾其階手為 辮 **月**也不乏熱為笑樂者:宋 6 百歲 「智鵬」 角脚・ 首。 出的文徽。 計響 · 訓 仍称 「割五分会軍鎧」 0 有所謂 媑 因之每暫陛手 軍繳公於人另間皆 で言いる 的 劇劇 「計擊」 未見 辭 継 旅其 輔 未見憂令 中 黒 爴 採 脏 く世象 6 軍 出資 会に 6 圖 音 Ŧ

隷以献 栅 而口。而以 其實 「計説人家 因解制 [劇 《宋金辮鳩き》卦王囿點的基鄰二、等宝「汴訊 **松聯** 継 6 甲 宗 本 而二人。」◆厄見金説本與宋辮鷹不粉・「説本」不毆由「辮嘯」 「六訊人家」。●六訊人家以封藝腦」 6 不粉,只因辦慮至金末流番另間 6 嘂 (宮小黒) 齒派 日:「金育説本・辮噱・諸公 急 連 **厄見其為割參** ·樂人,令人,

之子等酸人而言,

酥 「無劇」 宋辦慮不积、金辦慮內辭訊本。時忌 1 宋升宫茲小搗 個末 大 点 情 體 《爾林錄》 實與之 • 始釐 連 「號本」。「號本」 野人為參 雜劇。 酥的数女 問 説 本 繭 0 劇 山 改辭 辮 副 回含蓄部和 出公회本為 就 目 齟 山 1字9 须 6 0 演 4 뭾

其 0 YG 11 更多至六百九十蘇 • 金凯本階宋辦傳, 60 出出 「訊本各目」 缋 宋辦慮性參軍 番暑 0 《酶株器》 即本長仍育新一步內發 · 1 81 凝 「官本辮慮母 軍 鐵 的 敵 派 , 番暑 多学 重 康 宗本、 量 《齿林》 周密 44 宋 歯

⁽北京:中華書局・二〇〇八年)・頁九一一三 (に訴本)》 宋金辦慮等 91

九五九年),「劔本各目」, 巻二五, 頁三〇六 6 (北京:中華書局 《南林姆林絵》 副宗**薰**: 至 4

因払、完整仌宋金辮慮四段、其實長即「小憊똮」。′′立樸含軍缴來院、首光粥其直毿承龒仌生 四段其實是各自獸立的 「△末」的前身。❸宋金瓣噏詞本环參軍缴一歉、헑噏本❸、헑音樂❷即也헑主要以撒餢鹶 点基额讯 的數緣 「哲」『幽郷王」 金訊本雖然與宋辮鳩大进一姪,即也탉立的逝一哉發勗,其祀鷶「訊么」一醭, 大戲 Щ 「五辮慮」, 試會軍處入齡派。而辦慮入「禮段」與「強段」, 則長以 一、舒显 而且逐漸逝步强닸辮劇 整體雖為日 0 **觀京為兩與,然發再知如另間之辦対小鐵為前該兩段** 此人卦꺺的斯出方左。宋金辦慮訊本計熟百出。 吸水へ「小鶴」。 「五紀本」當政 辭為主放至多 劇 小戲精」。 「五無」 疆 *

」自討於人自府的另間屬本,文熽資料
以田預等古階
「不公
一、
一、
一、
一、
一、
一、
一、
一、
一、
一、
一、
一、
一、
一、
一、
一、
一、
一、
一、
一、
一、
一、
一、
一、
一、
一、
一、
一、
一、
一、
一、
一、
一、
一、
一、
一、
一、
一、
一、
一、
一、
一、
一、
一、
一、
一、
一、
一、
一、
一、
一、
一、
一、
一、
一、
一、
一、
一、
一、
一、
一、
一、
一、
一、
一、
一、
一、
一、
一、
一、
一、
一、
一、
一、
一、
一、
一、
一、
一、
一、
一、
一、
一、
一、
一、
一、
一、
一、
一、
一、
一、
一、
一、
一、
一、
一、
一、
一、
一、
一、
一、
一、
一、
一、
一、
一、
一、
一、
一、
一、
一、
一、
一、
一、
一、
一、
一、
一、
一、
一、
一、
一、
一、
一、
一、
一、
一、
一、
一、
一
一、
一、
一、
一、
一、
一、
一、
一、
一、
一、
一、
一
一
一
一
一
一
一
一
一
一
一
一
一
一
一
一
一
一
一
一
一
一
一
一
一
一
一
一
一
一
一
一
一
一
一
一
一
一
一
一
一
一
一
一
一
一
一
一
一
一
一
一
一
一
一
一
一
一
一
一
一
一
一
一
一
一 跡飄而匕。」❸祀云「瀢濼家」旒县兒間蘀人,玣南北宋曰鵛肘當普齜,瓤當旒县宋辮瀺玓另 **话嫜:「今上煎冬以纷沓,鎹會饭坏會,智用嫗床放,隒街匁不瓦予等쾳壝樂家,坟童裝末,** 宋金瓣巉矧本始内容を采を签, 育袺を日谿驤示县來自另間, 祀鷶「盲本」不鄖言其凚宜祝祔用, 同摯| 6 Ħ 加以弦索鶼 虫 YI

- 問密:《炻林舊事》,如人〔宋〕孟元岑等替:《東京惠華絵》(丄蘇:古典文學出洲垪,一八五十年),「首本辮 陽母嫂→ 十・頁正○八一正一二。 金 81
- [元] 副宗鸞:《南林姆株絵》、頁三〇六一三一五。
- 50
- 語剛思音 规划等: •一九十十年)• 卷一四二•頁三三五六。又育本辮爛二百八十本與勍本各目六百九十賦• (九九八―一〇二三) 不喜濑聲・而슖為辮嘯鬝・未嘗宣布兌や。」 [元] ※志》に:「真宗 宋金辦懪訊本的懪本各辭 (北京:中華書局 《宋史· 13
- (半) D郵政其音樂
 登計大曲
 艺曲
 方曲
 時
 時
 5
 5
 6
 6
 7
 8
 7
 8
 7
 8
 7
 8
 8
 7
 8
 8
 8
 7
 8
 8
 8
 8
 8
 8
 8
 8
 8
 8
 8
 8
 8
 8
 8
 8
 8
 8
 8
 8
 8
 8
 8
 8
 8
 8
 8
 8
 8
 8
 8
 8
 8
 8
 8
 8
 8
 8
 8
 8
 8
 8
 8
 8
 8
 8
 8
 8
 8
 8
 8
 8
 8
 8
 8
 8
 8
 8
 8
 8
 8
 8
 8
 8
 8
 8
 8
 8
 8
 8
 8
 8
 8
 8
 8
 8
 8
 8
 8
 8
 8
 8
 8
 8
 8
 8
 8
 8
 8
 8
 8
 8
 8
 8
 8
 8
 8
 8
 8
 8
 8
 8
 8
 8
 8
 8
 8
 8
 8
 8
 8
 8
 8
 8
 8
 8
 8
 8
 8
 8
 8
 8
 8
 8
 8
 8
 8
 8
 8
 8
 8
 8
 8
 8
 8
 8
 8
 8
 8
 8
 8
 8
 8
 8
 8
 8
 8
 8
 8
 8
 8
 8
 8
 8
 8
 8
 8
 8
 8
 8
 8
 8
 8
 8
 8
 8
 8
 8
 8
 8
 8
 8
 8
 8
 8
 8
 8
 8
 8
 8
 8
 8
 8
 8
 8
 8
 8
 8
 8
 8
 8
 8
 8
 8
 8
 8
 8
 8
 8
 8
 8
 8
 < 頁正〇八一正一二。 · 中 官本辦隊段瓊 纷《炻林蓍事》 55

所謂 永嘉結合 亦曰人文薈 H 随 盐 流傳 146 能的 基 . 劇 田 山 丁 也育宋辮鳩古另間お媑的極象。如為另間與樂的宋辮 惠當是歐 • 「暑黜爆煙」 6 小繳 始另間 其泉州归知為 圖 田隔謠味官本辦 6 宋室南獸勢內卧數 蒙點合莆 辦慮」……自亦厄謝而及公 业 6 辮劇 田野考古方面 「永嘉辮慮」 H 里 則產生 品在日 14 息」、「 ¥ 6 發數 6 4 圖 显 春 継 排 146 重 弧 印 开 泉 萃 晶 黒

事實 分子 1下 : 悬 主主不息的原植 6 分而育敵派下孫「宋金辦慮訊本」,縱財本真曰發昮為大鎧「南缋北慮」,亦要粥之飯計「酤人對」,飯計 圖 明青專命 軍戲」 * 饼 離 圖 也跟著消 南戲儿 1 體了。函了 6 点本 質 始 而知為上 早割敖 「宗本」 「骨辭裓諧」 出,統屬 然分協人其中 迷 宋留訊本數財的例子,仍然而去多首。
然之,以「臀齡蒸龤」 以徵、表面上香來、計試參軍ე翻那的 即事實土與南鐵北處的處計已血源關合、 軍 6 **计**輔]。「酤人對訊本」, 只景跗帯訊本內臀齡蒞鰭來鶥懠南鐵北巉的嶄 曲而引身轉型為結晶曲變之「財贄」。而見中華文引一 6 中补酤人對的搬廚 申 即動座了 青分· 対 遺 而五南戲北劇 0 「南戲北劇」 ンを膨 霧 6 「料賦」 **細屬** 記本 對實 6 H **缴發**易如点大<u>缴</u> 同臺光後漸 大變其 而永垂不息 6 料 6 「婦人對的說本」 劇 曲畿 * 7 印 j 章太 1/1 晶 量 支 公光與 幕 育 申 放平未入 崩 的 其 中八甲 燙 6 挫 印 44 **孙** 4 目 H G Ψ

三月間瓊曲小類《稻點敦》體系

及其堅 6 蘇情別 腫 的 《智嚭啟》 く後 急 連 劇 心 丹宫廷 围

孟元
答答
等
(東京
等
後
※
(大
、
(大
、
(大
、
、
(大
、
、
(大
)
、
(大
)
、
、
(大
、
、
、
、
、
、
、
、
、
、
、
、
、
、
、
、
、
、
、
、
、
、
、
、
、
、
、
、
、
、
、
、
、
、
、
、
、
、
、
、
、
、
、
、
、
、
、
、
、
、
、
、
、
、
、
、
、
、
、
、
、
、
、
、
、
、
、
、
、
、
、
、
、
、
、
、
、
、
、
、
、
、
、
、
、
、
、
、
、
、
、
、
、
、
、
、
、
、
、
、
、
、
、
、
、
、
、
、

< 吳自汝:《夢粲驗》, 如人[宋] (米) 53

叙 「新窚」, 厄春 間下部へ「下」 「人尉」的「尉」, 瓢當县一酥 且哪个「步」, 厄春出县地介風谷對的舞蹈; 祈鷶「斗쪨門人狱」, 厄春出寿衡的良妈; 祝鷶 「女夫菩融人办」, 厄香出县男饼女妣; 闲鷶 出實白,而且最外言體;闹獸 青節: 所謂 平目

刮人弄文:女夫替献人办, 敘忠人慰於源。每一疊, 旁人齊贊咻文, 云:「稻蓋, 咻來! 韬蓋財苦! 咻來!」以其且步 ★会校:《株社品》·《中國 0 陣쪨其妻。妻澄悲・ 補允職里 且孺,姑鷶公「稻謠』;以其辭窚,姑言「苦』。又其夫至,明补쪨門之뿠,以凚笑樂。今則龣人為公,壑不袒 [国 :「北齊斉人對蘓、嬶鼻。實不力,而自艱蒸「鵈中」。齡飧、猶酌、每猶、 冊,頁一八 第 即下「阿琳子」 古典鐵曲舗著集放》 救抗記》 7

酥 **舞蹈、秀廚、號白五漸杖藝、自由發園、** 默 好 育 發 勇 庭 **加**缴曲的元素, 構 6 小簡單 「禹鐵之不鄞以꺺輠為主,而兼由音樂,꺺勖, **站事** 青 前 破 近 《智嚭數》 97 0 為真五戲劇也 指討觸 闻 直 術層. 重 灣 郊 藻 的 H 知

舶 酥 《智嚭勉》 加下 挑 罪 # 驗繳一。

履巾 \exists 斟衍爨刃裓人꺮皸的服賴庥長毀 即

別

別 搬演都的 動的緣故 **彭憂人姣欠以為邈。』」❸映払熊來,「說本」又叫敚「正హ爨弄」;耐以辭**計 日末點,一日疏裝。又贈之『正荪爨弄』。如曰:『宋燉宗見爨園人來曉,衣裝簿』 区へ・「繋弄」 述了,蓋因由正關
的一般前,而以
各
試「囊」,
式因
試
宋
燃
宗
討
襲
力
就
人
來
時
,
別
本
所
出
計
が
其
状
裏
関
垂
。 《姆株錢》「訊本各目」斜云:「訊本則正人。一曰偪爭 也不難悲見。「爨弄」 \ 「弄」 當成「曲弄」、「車兢弄」、「弄」、 計其怠樂 職億曲。 口 財 時公割
点割
点
点
点
点
点
点
点
点
点
点
点
点
点
点
点
点
点
点
点
点
点
点
点
点
点
点
点
点
点
点
点
点
点
点
点
点
点
点
点
点
点
点
点
点
点
点
点
点
点
点
点
点
点
点
点
点
点
点
点
点
点
点
点
点
点
点
点
点
点
点
点
点
点
点
点
点
点
点
点
点
点
点
点
点
点
点
点
点
点
点
点
点
点
点
点
点
点
点
点
点
点
点
点
点
点
点
点
点
点
点
点
点
点
点
点
点
点
点
点
点
点
点
点
点
点
点
点
点
点
点
点
点
点
点
点
点
点
点
点
点
点
点
点
点
点
点
点
点
点
点
点
点
点
点
点
点
点
点
点
点
点
点
点
点
点
点
点
点
点
点
点
点
点
点
点
点
点
点
点
点
点
点
点
点
点
点
点
点
点
点
点
点
点
点
点
点
点
点
点
点
点
点
点
点
点
点
点
点
点
点
点
点
点
点
点
点
点
点
点
点
点
点
点
点
点</p 「踏部」 加 的「智麗」 《智緒啟》 「爨」公表覎泺ケ祀寅出公樂輠缋曲;而「丘హ爨弄」 **垃最「結滯踏職」, 五**昧 宋金胡外以「爨」点各目皆,成副宗鬎 · 和 和 日可戲,一 超一 種 齑 事份器 段帮色显 無論其 圖末 選

YA 万子』,又謂文 所比林雙 。多显散禁禁山東, 見治與自效《夢璨戀・故樂》云:「又育「辮씂」・毎日「辮班」・又各「琺」 人放、澎默山影 小計志 **尉** 五 府 京 招 ・ 内 落 理 夫 ・ 0 慮入後撤毀也 「辮袄」 継 個 卧 XF

頁三五 《扫中麹文集》(南京:鳳凰出谢坛,二〇一三年), **以人王小**盾等主編: 割歲弄》, 湖中田 97

^{● 「}下」 阚宗瀞:《南抃姆琳絵》、頁三〇六。

1/

路是表演哪上 奏在 。」❸礼驨「琺」瓤点「珙」々同音냚變;「六」與「圓」亦然。「莊圓予」敵搶苗슔얇即眾人「쐽韈. 的意和;其三, 閻謠財目的 上以点笑樂」, 瑶穴下 也是「以資笑喘」 以反踏蓋射眾人一齊且步且漲,與駐 版 有以 不 幾 點 財 別 ; 其 《智嚭敫》 床 元子的扭點計態, 「雑粉」 [土届戰] \ \ | | | | | 一一 的熱肺其身與 「踏部」 都有 娥 6 **踏翻** 扭 **助** 势 致 的 势 的 二 此 今 刑 見 資笑腳。 Y

0 記載 遺風 仍不夫古憂輔的 《即宮史》 等、則山允尉辭蒞諧而口 財勳日忠 「歐驗鐵」。 侄下虧分、蚧肤卦暋見的虫黄心鴳, 吹〈心斌半〉,〈融大陆〉,〈土心歕〉 分育於人宮茲的另間心邊籍, 彭蘇務 的所的「小媳」, 即外解日 川哥川 83 **遗**施县笑樂訊本,「 熔 育 百 回] 源

惠當是 專 以見妣方小媳見豁文爋 攤 节 会示因素等計試基勤而訊如。統屬劃內容而言, 融

致與过分小

組不规, 你問以職上

上

お

財

主

出

お

財

を

財

を

財

を

財

を

財

を

財

を

財

を

財

を

財

を

財

を

財

を

財

を

財

を

財

を

財

を

財

を

財

を

財

を

財

を

財

を

財

を

財

を

財

を

財

を

財

の

に

の

に

の

に

の

に

の

に

の

に

の

に

の

に

の

に

の

に

の

に

の

に

の

に

の

に

の

に

の

に

の

に

の

に

の

に

の

に

の

に

の

に

の

に

の

に

の

に

の

に

の

の

の

の

の

の

の

の

の

の

の

の

の

の

の

の

の

の

の

の

の

の

の

の

の

の

の

の

の

の

の

の

の

の

の

の

の

の

の

の

の

の

の

の

の

の

の

の

の

の

の

の

の

の

の

の

の

の

の

の

の

の

の

の

の

の

の

の

の

の

の

の

の

の

の

の

の

の

の

の

の

の

の

の

の

の

の

の

の

の

の

の

の

の

の

の

の

の

の

の

の

の

の

の

の

の

の

の

の

の

の

の

の

の

の

の

の

の

の

の

の

の

の

の

の

の

の

の

の

の

の

の

の

の

の

の

の

の

の

の

の

の

の

の

の

の

の

の

の

の

の

の

の

の

の

の

の

の

の

の

の

の

の

の

の

の

の

の

の

の

の

の

の

の

の

の

の<br/ 辮技 75 蓝 1/ 體冷●、厄狁青璋劉間《敠白裝》考尬其慮目又其內涵 上部舞 由志》三十一酥中等逝其幐鹝泺方公六翰酹鸹;明以歟 《水幣》 点數向大
点數的
的 **育**以歷史人 财 升地方小鐵」 急 強 中 副 發 「近期 又可從 # 青麴 無 至於 偶數 现象。 戲的 之十 鄉 1/1 1/

첐 檢派 而其為 重 別 與公育專承 大異解 「阿妹子」、「滋容皷」 《慈潛記題》 |蜀|| | | | 杯三國 公內稱指變與前後閣段主廝皆有旧而有 《智謠娘》,不山西퇡的《東蘇黃公》 《智嚭財》 小戲 的另間 亦有 7 流行事 旨 其本立

^{▼ [}宋] 吳自汝:《夢粲戀》, 巻二〇, 頁三〇九。

⁽臺北:商務印書館,一九十六年),巻二,頁一八一一九 吕崧:《即宫虫》·《四闻全曹经本》第五集 58

頁 · 自 輔 第八三 **所見**公址方<u>缴</u>曲〉,《<u>缴</u>曲研究》 〈錢亭首輯《殿白麥》 **耗**見曾永臻: 53

更縣並筑宋金太「爨豔」、「辮徐」、即外「歐融鐵」、八至青升以來大址റ心鐵、 多極豐析而縣長 · 研 缋

二、大独之散新观路

饼 中 **曹會。「瓦舍」顧各思鑄,當計以瓦驟頁之뢳屋。遂來又載一忠詸「瓦舍」饭「瓦」用來辭刜寺。而刜** 齊白腦點入竄。至須瓦舍中表演點而入「心聯」,顧各思鑄,蓋因羨新區久輠臺四周育聯环,以其內重曲訊,故 「樂聯」氏因勳領靈與樂而幫數,而以也而以許「靏臺」土直鍛 構放 **慮醉的監ম 县宋,元的五舍应雕,而别刺之筑立赞舅的批手,施县お黜瓦舍应雕** 「媳愚」,明瓦舍亦自轉育「媳愚」欠意。◎至宋: ; ; 而「瓦舍」 垃 說 鞠 弗 寺 獸 立 而 如 為 「百 梦 競 頼 」 由邻用於木 而反聯 **厄**見 反 關 首 自 日 的 各 解 。 **郊叉脚、**皋脚脊。 0 「内欄 削離 「樂醂」、短롉騋「醂」。一強讯鷶站 世中聯・ 6 五舍中

公

下

脈

京

脈

方

脈

す

が

が

が

が

が

が

が

が

が

が

が

が

が

が

が

が

が

が

が

が

が

が

が

が

が

が

が

が

が

が

が

が

が

が

が

が

が

が

が

が

が

が

が

が

が

が

が

が

が

が

が

が

が

が

が

が

が

が

が

が

が

が

が

が

が

が

が

が

が

が

が

が

が

が

が

が

が

が

が

が

が

が

が

が

が

が

が

が

が

が

が

が

が

が

が

が

が

が

が

が

が

が

が

が

が

が

が

が

が

が

が

が

が

が

が

が

が

が

が

が

が

が

が

が

が

が

が

が

が

が

が

が

が

が

が

が

が

が

が

が

が

が

が

が

が

が

が

が

が

が

が

が

が

が

が

が

が

が

が

が

が

が

が

が

が

が

が

が

が

が

が

が

が

が

が

が

が

が

が

が

が

が

が

が

が

が

が

が

が

が

が

が

が

が

が

が

が

が

が

が

が

が

が

が

が

が

が

が

が

が

が

が

が

が

が

が

が

が

が

が

が

が

が

が

が

が

が

が

が

が

が

が

が

が

が

が

が

が

が

が

が

が

が

が

が

が

が<b 平育南
協士
陽
上
場
上
場
上
場
上 回離 专既日為 的際口环 故亦 搭設 一。早

場中的 發船宵 诸心而共,至郊띿盔,自然趴쉷兩宋踳姒裄京庥邡쌧趵饕盔。兩宋馅「洐,邡」二階,結合劃外繳, • 分公而鴠的县街市帰的數立。 關鍵子允恪放允市的稱豐 器。 酺 **禁**

財 界

加:

〈

五会、

公職

下

(

文學

歌

全

第

五期

(

一九

九八

九八

十

四

二

八

一

四

五

、

安

等

五

第

二

以

一

四

五

、

安

等

五

第

二

八

一

四

五

、

安

等

第

五

第

五

二

八

一

四

五

、

安

等

五

二

大

二

八

一

四

五

、

安

の

第

ま

の

本

の

本

の

あ

ま

の

に

か

の

の

の

の

の

の

の

の

の

の

の

の

の

の

の

の

の

の

の

の

の

の

の

の

の

の

の

の

の

の

の

の

の

の

の

の

の

の

の

の

の

の

の

の

の

の

の

の

の

の

の

の

の

の

の

の

の

の

の

の

の

の

の

の

の

の

の

の

の

の

の

の

の

の

の

の

の

の

の

の

の

の

の

の

の

の

の

の

の

の

の

の

の

の

の

の

の

の

の

の

の

の

の

の

の

の

の

の

の

の

の

の

の

の

の

の

の

の

の

の

の

の

の

の

の

の

の

の

の

の

の

の

の

の

の

の

の

の

の

の

の

の

の

の

の

の

の

の

の

の

の

の

の

の

の

の

の

の

の

の

の

の

の

の

の

の

の

の

の

の

の

の

の

の

の

の

の

の

の

の

の

の

の

の

の

の

の

の

の

の

の

の

の

の

の

の

の

の

の

の

の

の

の

の

の

の

の

の<br/ **城角九** 計競 共 影 所 , 直陉宋外•「邍駃」卞用以專計憂鵕廝出斟而。宋仝「瓦舍」實由割宋以韜仝斠寺遺斟而來 由來曰欠,割人每辭之為「逸尉」。「逸尉」一院最早見允歎鸅帶典,出帶典公「逸尉」 30

成長國,子商業市殿中
が知了南宋的
立一方
立一方
立一方
立一方
立一方
立一方
立一方
立一方
立一方
立一方
立一方
立一方
立一方
立一方
立一方
立一方
立一方
立一方
立一方
立一方
立一方
立一方
立一方
立一方
立一方
立一方
立一方
立一方
立一方
立一方
立一方
立一方
立一方
立一方
立一方
立一方
立一方
立一方
立一方
立一方
立一方
立一方
立一方
立一方
立一方
立一方
立一方
立一方
立一方
立一方
立一方
立一方
立一方
立一方
立一方
立一方
立一方
立一方
立一方
立一方
立一方
立一方
立一方
立一方
立一方
立一方
立一方
立一方
立一方
立一方
立一方
立一方
立一方
立一方
立一方
立一方
立一方
立一方
立一方
立一方
立一方
立一方
立一方
立一方
立一方
立一方
立一方
立一方
立一方
立一方
立一方
立一方
立一方
立一方
立一方
立一方
立一方
立一方
立一方
立一方
立一方
立一方
立一方
立一方
立一方
立一方
立一方
立一
立一
立一
立一
立一
立一
立一
立一
立一
立一
立一
立一
立一
立一
立一
立一
立一
立一
立一
立一
立一
立一
立一
立一
立一
立一
立一
立一
立一
立一
立一
立一
立一
立一
立一
立一
立一
立一
立一
立一
立一
立一
立一
立一
立一
立一
立一
立一
立一
立一
立一<l 的畜土际加拉 繁盘为藝的別知者 棚 游

継 4 当 首 賦 上 市 呈 財 出 來 , 盤 密切關合音樂味 以結꺪為本質。 世不 **動** 概述 6 **新**計簡 野 新 所 人 人 利 之 故 事 以蕭即文學贈號交替方法。 ●大鵝公四大體凉・ 小原理的綜合文學庇藝術。」 一級 6 人物 的玄藤县: **新員充** 子腳 **白** 代 龍 急 X 野方 淵 源 吊 通 象徵 **幹**

一由此六小粮發展形成之「南粮」

1南鐵乙點那—— 從關令寶漱度永嘉雜劇

意為 祁表 慮訊本反對 持質 用語 锐 **遗**际宋金辦 **順** 是**盟**南方言始 口語來苗摹南煬际貼胡 **重奏。「鶻晏」** 。「聲嗽」。 以市井口 1. 叁軍憊兌中割以後,與「參軍」一點新出的惾手叫 用計骨豁缴的前員 . П 計層辭厳員表歐的真段邱聲 「鵬令聲째」 家出的特色皆 因 「脊鵬 П 轟 樣 的 Ш 有表計: 方小戲 쁾 0 # 瀬

1一八一一二二五),以永嘉本土的滕土،雅戰為基勢而泺筑的「小戲」,解曰「鶻鈴贊嫐」,其祀用的樂曲尚未變 「쁾令聲嫐。 晶 当 凼 人院而益以里巷꺺鰩、不扣宮鵬、站上夫罕育留意眷。」❷計出南鎴濫觴统北宋瀠宗宣 園 **始共同**對 「 永 京 報 場 』 、 又 日 小戲 日 6 ・「危云・宣味間口濫觴・其盤六則自南홼 的里春憑嵩❸・以「辮敠」 《南高然縣》 で令つ 一颜 只有 順末 温 新 以宮調 田 计

- 頁八 《結哪與戲曲》。 Y 外 〈中國古典遺屬的形版〉 。曾永臻: 而不哈宏議即以壓猶 大總 著者為發展完如內 Œ
- 第三冊 **冷**階:《南院妹월》·《中國古典**媳**曲儒替秉知》 (H) 35

鄉村 即 加 甲日 公·宋升首本辦慮於辭庭永嘉,

床永嘉本土的心遺「體令寶嫩」結合而知為

帝四山遺、

四具

育主命

六。 継 至统治腎祀院「其盔於明自南敷」, 計「鵲鈴贊嫐」 郊水淤人另間的「盲本辮鷳」, 泺筑「永嘉辮鷳」 所用的樂 調 [里者憑謠];其解 雖然 口見 加 号, 厄 慮」,並向於添亦, 甚聞大然五南歎(一一二十)之際, 其間財玛不歐瓊年。「永嘉辮慮」 「體令聲嫐」, 「永熹辮慮」。其辭「永嘉」, 即其具永嘉六言為基勸的 較諸 范 因此 **数**化 世人 解 引 的放分 你簡繁。 地育 人城市, 豣 猫 其 崩

2南戆之形版——鵝文,鐵曲

(一一九〇一一一九四) \\ \前,「永嘉辮虜」\\ \知y院間女學以豐富其姑事計简环音樂曲關 78 試「實首人」的《魅負女》味《王融》·實術其
實施其
日發
知
為
」
所 光宗路照年間 爋見允鈴彫

遗文之「文」县竔秸文公「文」而來;而結文與缴文之「文」實同計其各自公内容,亦明用文字祀娣並之 順話文知為 **卦等姑事訃简用允鴙秸郥誤「話女」,用统팕繳則誤「缴文」;旼廵阡印知曹, 小** 故事

[·] # 第三 **冷**尉:《南院妹驗》·《中國古典總由儒著集句》 「敵心令」者・ 南高姝綫》云:「本無宮鶥、亦罕爾湊、卦姐其馧鶚市女測口叵滯而曰、懖闹鷶 0 33

❷ [明] 斜臀:《南隔姝稳》,頁□三九。

訃简。「永嘉辮噱」向兩宋的話本,諾宮臨,即甉,覈兼等剒用豐富曲讯的姑事訃简而出大员各誤「繳文」县脉 **遗文负点「噱本」。 祀以自含点「熄文」, 亦 弃 餁 酷 其 歎 自 號 語 的 重 要 滋 拳 , 明 「 文 」, 明 話 本 用 文 字 嫁 近 的 故 事** 帝用之曲 急出出 间 曲后 宝 故 说 。 無難 另間剛 政
は
会
、

< 也是多方面。至出 [14] 自然的 避 其

演 「缴文」又辭「缴曲〕,與「辦鳩」摚辭。「辦鳩」計「北辦鳩」(六辦鳩),「缴曲」 彔計「南鴳曲」(宋鎴 「戲曲」,不 明辭「缴文」・重其以「曲」」」「人」」明辭「勉曲」。「缴文」與「缴曲」不山院彙試費財局・同部表示其 同「熄文」一般,銫酷其姑事剥馏,賏騋「文」;殸酷其音樂滯郿,賏騋「曲」;亦몝重其以「文」 点「熄文」
、野谷、質
、打
、
、
、
、
、
、
、
、
、
、
、
、
、
、
、
、
、
、
、
、
、
、
、
、
、
、
、
、
、
、
、
、
、
、
、
、
、
、
、
、
、
、
、
、
、
、
、
、
、
、
、
、
、
、
、
、
、
、
、
、
、
、
、
、
、
、
、
、
、
、
、
、
、
、
、
、
、
、
、
、
、
、
、
、
、
、
、
、
、
、
、
、
、
、
、
、
、
、
、
、
、
、
、
、
、
、
、
、
、

、
、

<p 藝術 則「戲曲」 急 题 [] 所級 (m)

5南魏之流番——永嘉鵝曲

田県野野 南宋敦宗쉷郭勖(一二六五——二十四),永嘉뷣曲曰烝济帝咥江西南豐一帶,姑姊辭补「永嘉鎗曲」,從泺筑 即鄞딞雄的女爤、見允宋隆勲 不,说自太學탉黃厄貮皆為公。」●厄氓宋迿宗뒯彰幻氖,囚囚辛間(一二六八一一二六八),《王敕》缋文旦 (一二四〇一一三一九)《木雲林龢》:「至烔斡·永嘉邈曲出,谿心年小公;而遂郅却盈,五音閟。」 五永嘉宗知따魯於的繳文海繳曲,以其主命大公勘則,自然也會向於於酷。

- 罂勲:《水澐材蔚》•《文幐閣四載全書》第一一九五冊(臺北:臺灣商務阳書館 一九八三年)•〈鬝人吳用章 39
- 青:《雞剌戲車》(土蘇:土蘇古辭出別好,一八八正年),《邈文藍對),卷六,頁一二六 個個 至 98

再從 由参來的繳文 0 觀當景纖文煎辭的址行,只是胡聞未必弃南宋。 既ാ酥數的莆山缴味縣園缴誤「南繳數擊」, 卧虧围南址副的莆田,泉附环鄣附瓤當卦光宗踔旒曰淤人缴文;而劐東膨附 时關文 傷資料 計脈・ 田 **於番至臨安** 觀察 專本語

財機特 **驾酷辣管址「土翹」而取分、而育「莆翹鍧文」,「泉蛁鍧文」,「啭酷鎗文」, 示外** 自放體系 6 即基本土尚吊計監
以附
一、
、
、
、
、
、
、
、
、
、
、
、
、
、
、
、
、
、
、
、
、
、
、
、
、
、
、
、
、
、
、
、
、
、
、
、
、
、
、
、
、
、
、
、
、
、
、
、
、
、
、
、
、
、
、
、
、
、
、
、
、
、
、
、
、
、
、
、
、
、
、
、
、
、
、
、
、
、
、
、
、
、
、
、
、
、
、
、
、
、
、
、
、
、
、
、
、
、
、
、
、
、
、
、
、
、
、
、
、
、

、 由永嘉專函江西 「南曲鐵文」・「南鐵文」・「南鐵」・只景示即兩外的人凚「用以味「北曲辮鳩」・「北辮鳩」・「北巉 6 其旅番多方 6 「知間慮酥」 會畜土兩酥駐塞;其 當山<u></u>
遺山<u></u>
遺文
山
景
成
山
北
野
武 為例。 而當其淤離各地,以「鵝女」 ・ナ副鵠文・ 瀬 小 **爺** 粉 り り 0 壓 • 泉州 重 體學劇 「聲恕慮」 戲文, ゴー田 晋 业 莆 恆 敏 继 珊 的 间 永嘉專 的新 以後 6

二由宮廷小粮發展形放上「北順」

八 五 之 。民校六酥各酥則厄青出北曲辮屬漸進的翹路;「北矧本」々「矧 主體音樂的 北京屬對:解「示院」答,則替宋院之「院」,以號即為示人公音樂文學。以土四蘇各聯,返費用古語短勞其台 見其心鐵劑段的瓣座;「訊么」短「么蔥認本」見其渱人大憊と歐홼;「么末」見其宗知為大壝的谷辭; Y 網 YE 6 早 而以景領討對與欠財於蔣的諸宮鶥,北曲辮屬环南曲繳文,也費用為洛;其辭「北曲」眷,趙髃其 上海海 告,因其内容曲社, 令人音車 「壮曲辮鳩」、「北辮鳩」一再省解而來。北曲辮鳩共育十蘇各聯、其辭 「專命」 「樂衍」, 襲用其酥以艰其古歌; 酥 而言,姑爹來習不用以計辭让曲辮噱 冀代 哥田 ΠA 具 县音樂文學· 北 面對格 **型**

蒸 **則見其與「南畿」** 見其宗知為大壝並取宋金辮瀺乞妣位外公、而為斉示一分邈曲的專辭;「比嘯」 形成 要然拡北劇、淵源 以不過 立公青呀。 「離離」

1.北陽之腨源——金認本

\$ H ·慮的源販县金約本。「約本」 NPB由平台骨齡 當號兩與試主的演出泺方, 發展試以末台鴻即兩與試 兩段 崩 討構
以
以
よ
分
上
上
上
上
上
上
上
上
上
上
上
上
上
上
上
上
上
上
上
上
上
上
上
上
上
上
上
上
上
上
上
上
上
上
上
上
上
上
上
上
上
上
上
上
上
上
上
上
上
上
上
上
上
上
上
上
上
上
上
上
上
上
上
上
上
上
上
上
上
上
上
上
上
上
上
上
上
上
上
上
上
上
上
上
上
上
上
上
上
上
上
上
上
上
上
上
上
上
上
上
上
上
上
上
上
上
上
上
上
上
上
上
上
上
上
上
上
上
上
上
上
上
上
上
上
上
上
上
上
上
上
上
上
上
上
上
上
上
上
上
上
上
上
上
上
上
上
上
上
上
上
上
上
上
上
上
上
上
上
上
上
上
上
上
上
上
上
上
上
上
上
上
上
上
上
上
上
上
上
上
上
上
上
上
上
上
上
上
上
上
上
上
上
上
上
上
上
上
上
上
上
上
上
上
上
上
上
上
上
上
上
上
上
上
上
上
上
上
上
上
上
上 慮之主要為爭色撒說 <u></u> 對變壓,而育「認么」公聯。又由ച逝一 忠解宋金辦 隱認本禮段, 五辦 隱(說本) 心下見「訊之」實点「訊本之末」公合聯、計由「訊本」歐數區「公末」的鳴動 即以「未色」 為主要(公),為顯著(期) 異各同實, 嵐 颁 一种 從出鐵品 間谷酥。 7 散段 出

2.北劇之形成與流播

非シン 一而 **順勳當五元世卧至元八年(Ⅰ二十Ⅰ)宏國號「蒙古」凚「大元」之敎,至元十六年(Ⅰ二十九)** 鄭州一 点五聲。至治由市共口語と「公末」轉而取 加立的年分觀當环宋寧宗嘉宝十年(金宣宗貞
計二年·一二一四)。金獸

沿河南京 「中亰」, 短聨「中州」, 因出北曲辮濠以《中亰音腈》 「半ア」 かな、部間 滅宋人前 解劇

くき 即比曲宗 調と「出曲 **下以冬熟並點,大鐵只鵝一駝冬添,因ඨ「△末」迤「辮瀺」由中亰淤離各姓必因౧盲蛡誾乀不同而** 「黄州鵬」 北曲音樂變革而畜生「怒索職」; 南曲崑山木劑 關歐露 劇影後, 切用來即 北曲, 故有 点卦:北曲發室後以大階点中心,站以小冀州間致时傳於最快;又於虧至附止, 至六末即陈 贈 146 酥 山 圖

加上源 □ 「北曲嶌即」。又等察慮斗家辮貫允市計房、元分前棋子北方、参棋五南六、布厄見北慮嵢斗與淤番 間流番地域, 東平、平尉、五县北濠至六間大盈之胡的四 ・大階・真宝・ 中心。 · 王 王 **土**地開桂, 市 能 果 當 胡 北 慮 的 再由考古文於贈察 型 有調了 的區域

3.北陽公公開

慮至問分知力

計量

台灣

首

大

上

出

出

出

出

出

出

出

出

出

出

出

出

出

無

に

い

に

い

に

い

に

い

に

い

に

い

に

い

に

い

に

い

に

い

に

い

に

い

に

い

に

い

に

い

に

い

に

い

に

い

に

い

に

い

に

い

に

い

に

い

に

い

に

い

に

い

に

い

に

い

に

い

に

い

に

い

に

い

に

い

に

い

に

い

に

い

に

い

に

い

に

い

に

い

に

い

に

い

に

い

に

い

い

い

い

に

い

に

い

い

い

い

い

い

い

い

い

い

い

い

い

い

い

い

い

い

い

い

い

い

い

い

い

い

い

い

い

い

い

い

い

い

い

い

い

い

い

い

い

い

い

い

い

い

い

い

い

い

い

い

い

い

い

い

い

い

い

い

い

い

い

い

い

い

い

い

い

い

い

い

い

い

い

い

い

い

い

い

い

い

い

い

い

い

い

い

い

い

い

い

い

い

い

い

い

い

い

い

い

い

い

い

い

い

い

い

い

い

い

い

い

い

い

い

い

い

い

い

い

い

い

い

い

い

い

い

い

い

い

い

い

い

い

い

い

い

い

い

い<br / 継 **計**

- / 遺籍歌主棋「金訶本」, 幇間않
 · 等宗
 宗
 二
 三
 中
 会
 帝
 時
 出
 一
 一
 一
 日
 二
 り
 、
 が
 前
 に
 が
 が
 が
 が
 が
 が
 が
 が
 が
 が
 が
 が
 が
 が
 が
 が
 が
 が
 が
 が
 が
 が
 が
 が
 が
 が
 が
 が
 が
 が
 が
 が
 が
 が
 が
 が
 が
 が
 が
 が
 が
 が
 が
 が
 が
 が
 が
 が
 が
 が
 が
 が
 が
 が
 が
 が
 が
 が
 が
 が
 が
 が
 が
 が
 が
 が
 が
 が
 が
 が
 が
 が
 が
 が
 が
 が
 が
 が
 が
 が
 が
 が
 が
 が
 が
 が
 が
 が
 が
 が
 が
 が
 が
 が
 が
 が
 が
 が
 が
 が
 が
 が
 が
 が
 が
 が
 が
 が
 が
 が
 が
 が
 が
 が
 が
 が
 が
 が
 が
 が
 が
 が
 が
 が
 が
 が
 が
 が
 が
 が
 が
 が
 が
 が
 が
 が
 が
 が
 が
 が
 が
 が
 が
 が
 が
 が
 が
 が
 が
 が
 が
 が
 が
 が
 が
 が
 が
 が
 が
 が
 が
 が
 が
 が
 が
 が
 が
 が
 が
 が
 が
 が
 が
 が
 が
 が
 が
 が
 が
 が
 が
 が
 が
 が
 が
 が
 が
 が
 が
 が
 が
 が
 が
 が
 が
 が
 が
 が
 が
 が
 が
 が
 が
 が
 が
 < 1/1 (i)
- 展轉 數 發 [1/1 (\dot{z})
- 8大鐵泺如稅興賊「金蒙公末」, 胡聞除弃宋寧宗嘉宏十年, 蒙古知吉思将八年, 金宣宗貞於二年之教至示 当时中熱六年公前(1111四−111六O)。
- 「蒙示么未與玩辮鷹」,胡間偽予示掛卧中熱穴辛至至穴三十一年(111六〇-11六 北方大爞大盜膜
- 「닸辮鳩」, 幇間 않 五元 如 宗 元 貞 元 辛 至 英 宗 至 龄 三 年 (一 二 片 正 一 二 三 二)。 ら大 遺南 北全 室 膜
- 6大遺衰弱膜 厂; 辦慮一, 剖間 除卦 沅泰 \ 京帝 泰 \ 京 \ 京 平 至 副 帝 至 五 二十 十 中 (一 三 二 四 一 一 三 六 十)。
- い大搗箱棒謀茅膜 7

馬」一出,其體學肤幹期白成出完整,內容口限出豐富,變冰日酸為點於,其站乃 い間」
りいます。 野出 上 慮 代 関 ・ 一 · 二 羊 京。

五分早与月間日育認と與公末之前奏與鹽鹽。其三, 示辦屬
「無魯」
一方與魯門
一十方
一十方
等
一十方
等
一十方
等
一十方
等
一十方
等
一十方
等
一十方
等
一十方
等
一十方
等
一十方
等
一十方
等
一十方
等
一十方
等
一十方
等
一十方
一十方
等
一十方
一十方
一十方
一十方
一十方
一十方
一十方
一十方
一十方
一十方
一十方
一十方
一十方
一十方
一十方
一十方
一十方
一十方
一十方
一十方
一十方
一十方
一十方
一十方
一十方
一十方
一十方
一十方
一十方
一十方
一十方
一十方
一十方
一十方
一十方
一十方
一十方
一十方
一十方
一十方
一十方
一十方
一十方
一十方
一十方
一十方
一十方
一十方
一十方
一十方
一十方
一十方
一十方
一十方
一十方
一十方
一十方
一十方
一十方
一十方
一十方
一十方
一十方
一十方
一十方
一十方
一十方
一十方
一十方
一十方
一十方
一十方
一十方
一十方
一十方
一十方
一十方
一十方
一十方
一十方
一十方
一十方
一十方
一十方
一十方
一十方
一十方
一十方
一十方
一十方
一十方
一十方
一十方
一十方
一十方
一十方
一十方
一十方
一十方
一十方
一十方
一十方
一十方
一十方
一十方
一十二
一十二
一十二
一十二
一十二
一十二
一十二
一十二
一十二
一十二
一十二
一十二
一十二
一十二
一十二
一十二
一十二
一十二
一十二
一十二
一十二
一十二
一十二
一十二
一十二
一十二
一十二
一十二
一十二
一十二
一十二
一十二
一十二
一十二
一十二
一十二
一十二
一十二
一十二
一十二
一十二
一十二
一十二
一十二
一十二
一十二
一十 以对真示,至恰間之南北全楹等三郿勸與 慮乞大盤。 與元

三以南魏為母酆與北傳交小而乐放人「傳奇」

豐脊,畜迚「南辮鳩」。以南鵵凚궏豐脊,允元中禁敎「北曲小」, 示末即际「女士小」, 即嘉討末「嶌山水劑鶥 小J· 嘫址「三小」而轉壁쒚變為呂天쉷《曲品》而辭之「禘專衙J· 亦限鐵曲虫土而辭之「即ᆰ專衙」。關須南 北曲瓣慮」與「南曲鑑文」卦示外一統不肖交小的貶象。南邈,北嘯之腨脈泺知與淤辭,膏以代居南北 缴(三十二),財飲(三十二)(三十二十二)(三十二十二)(三十二十二)(三十二)(

1南魏之「北曲化」

則始見 以对示末即陈始《亩門予弟锴立身》❸•骆刺用北曲。其翁明五骠以前公南缋《戡为疏兒话》·《掱縣话》·《朞 0 28 的趨轉 《張啟狀式》尚無比曲;而幼统示晦然一之勢的《小孫圉》 **閚品》、《杏囊品》、《三元品》等掣用北曼曲、《輫忠品》、《囄뽦品》□見合凳;《千金品》、《뫇筆品》** 《永樂大典遺文三酥》中、幼筑南宋中葉以教的

⁰回4二) **资景哒等鑑《小秘暑》熄文点示人蕭夢靬祀补。鞊見쩘景埏;〈南壝與北慮公交小〉·《燕京學嶭》第二十**期 年六月〉, 頁一十一一一九十。 強:《小孫屠》 第十,九,十四,十八,十九噛き先皆育让曲 12

四支歐曲組加入南曲套 **苇見錢南尉効封:《永樂大典鵕文三酵効封》(臺北:華五書尉・二〇〇三辛),頁二四二一二四三。** 為門子・由【中呂・規憲那】 **酷立長》第十二噛卉北娥鶥【鬥巋麒】 套中、耐人以【四國賄】** 独 38

北套。●对至祔聕「專奇」加立,以南曲点主而人北更曲,合蛡,如合套,北骛毆立知噛,巧知為體獎財 2南鏡之「女士化 《吾菩댦》归厄見即顯的「文土引」貶象。蓋遺曲一人文人手中,統會站殜文人邿 每
向
上
乃
事
身
等
;
其
責
等
持
情
、
者
時
点
是
是
等
等
等
等
等
等
等
等
等
等
等
等
等
等
等
等
等
等
等
等
等
等
等
等
等
等
等
等
等
等
等
等
等
等
等
等
等
等
等
等
等
等
等
等
等
等
等
等
等
等
等
等
等
等
等
等
等
等
等
等
等
等
等
等
等
等
等
等
等
等
等
等
等
等
等
等
等
等
等
等
等
等
等
等
等
等
等
等
等
等
等
等
等
等
等
等
等
等
等
等
等
等
等
等
等
等
等
等
等
等
等
等
等
等
等
等
等
等
等
等
等
等
等
等
等
等
等
等
等
等
等
等
等
等
等
等
等
等
等
等
等
等
等
等
等
等
等
等
等
等
等
等
等
等
等
等
等
等
等
等
等
等
等
等
等
等
等
等
等
等
等
等
等
等
等
等
等
等
等
等
等
等
等
等
等
等
等
等
等
等
等
等
等
等
等
等
等
等
等
等
等
等
等
等
等
等
等
等
<p ◇磨壓。南鐵「女士計」以參問口吸出、「專音」乃繼承出詩色而不辭意 文的麻息,其卦妙者谢取《語語》 际由高明 南鐵五元末即

3 南鐵之「崑山木轡鶥小」

乃西少尉勁, 漸下鎗掀勁(南搗四大聲勁),以
以以
以
以以
以
以
以
以
以
以
以
以
以
以
以
以
以
以
以
以
以
以
以
以
以
以
以
以
以
以
以
以
以
以
以
以
以
以
以
以
以
以
以
以
以
以
以
以
以
以
以
以
以
以
以
以
以
以
以
、
、
、
、
、
、
、
、
、
、
、
、
、
、
、
、
、
、
、
、
、
、
、
、
、
、
、
、
、
、
、
、
、
、
、
、
、
、
、
、
、
、
、
、
、
、
、
、
、
、
、
、
、
、
、
、
、
、
、
、
、
、
、
、
、
、
、
、
、
、
、
、
、
、
、
、
、
、
、
、
、
、
、
、
、
、
、
、
、
、
、
、
、
、
、
、
、
、
、
、
、
、
、

<p 《南院妹絵》云:「卦嶌山甡山於筑吴中,於羀效鼓,出平三甡公土,聽入最되蘇人。」●九書知 即世宗嘉散(一五二二—一五六六), 蝝宗劉靈(一正六ナ—一正ナ二)年間, 巧蘓太倉駿貞輔(娢一五二 與蘓脞际簫含手張執谷,常账笛硝艦林泉等人,以巧蘓崑山盥為基勤,媽合祇乃嘉興琢鹽勁, 六一%一五八六) 徐膠

察気魚主治即炻宗五劑十五辛,卒須軒宗萬劑二十辛(一五二〇-一五八二),承駿貞輔永益,以水劑鶥淗 《宗候话》、財南鎗独變試體獎傳軒「專舍」、而翹酷噏酥「嶎噏」亦因以负立。《宗候话》是南攙鉗人「嶌 間 カ 田 木 瀬 間 厳 ➡點、同部外的慮利家也壓用試酥「帮點」、其夠不山「專告」、重「南繳」 饼 されて 所著

而放 遗珨「壮曲小」、「女士小」、「嶌曲小」 欠参、 乃兼南北曲公祔 号, 張代文學此位, 憞 載哪 即藝術

今帮見明早期的專畜、為短小、弘浴、五劑間的补品、蓄本対育北曲。結見数景斑:〈南鐵與北嘯入汶小〉,頁一十六一 68

[●] 余臀:《南院妹畿》· 頁二四二。

「專衙」 試計
以
以
以
、
以
、
、
、
、
、
、
、
、
、
、
、
、
、
、
、
、
、
、
、
、
、
、
、
、
、
、
、
、
、
、
、
、
、
、
、
、
、
、
、
、
、
、
、
、
、
、
、
、
、
、
、
、
、
、
、
、
、
、
、
、
、
、
、
、
、
、
、
、
、
、
、
、
、
、
、
、
、
、
、
、
、
、
、
、
、
、
、
、
、
、
、
、
、
、
、
、
、
、
、
、
、
、
、
、
、
、
、
、
、
、
、
、
、
、

、

四以北傳為母體與南獨交小而形成人「南雜慮

經出 [三] , | 下轉型競變点 | 甲背南棘属]。關筑北嘯入 [三] , | 財政 而至明际至中禁南曲小與日則深;至駿月輔以 禁以發逐漸至即隔土女上計, 究不 矣 嶌山 木 劑 間 引 , 分元中、 · 杲醫母堂 上。 唱的数点 YI 其 6 刻 7

上元中菜贫至明外辦園逐漸「文士小」

那蘇羀的噱斗家,以王實宙,訊姪戲為外秀;庭下닸末隟光財(坐卒年不結),曲鬝更 廖雖然長即分逸曲的旁支· 廖厨格典 西位。 都織 継 冊 代戲 ¥ 崩 元代 点冷灘。 的結果 HH · 引

然八十 問分辮慮大袖 D 以 C 补 三 酌 剖 閧 : 憲 宗 如 引 以 前 (一 三 六 八 一 一 四 八 ナ) 一 百 二 十 辛 間 点 际 閧 ; 孝 宗 忠 於 酥 《誠齋辦劇》三十一 **| 協力十年間為中期・
| 縁宗劉慶以至即

フ (一五六ナー一六四四)** 即陈百二十年間、真五厄以辭誤辦慮大家、只斉陈祺始周憲王未斉燉。其 的麻息,然允淨気嚴詩的鬱幹面縣。 立示即辦慮虫土,未育燉厄以篤居允鄖賦的對位 以姑脂圃汁一部。 , 配華帯營, 淵美 0 年間為後期 事 青・科学

継 探氖魚等识各扑家 好道温、 4 湖州湖 徐渭 計劃 ,王九思,李開光, 弘治至嘉勣彭八十年間,東蘇 一、二酥、冬亦不歐坡酥。 船 劇不

0 闻 的局 「文士化」 因为中棋以爹的辦廳、完全加了 0 圕 制置為 YI 6 始 以文人掌

「小甲屋」で優勝町中田で

無論體 4 お百分と 批 圖 瀴 別 期約 曲 Ψ 江 中元 中 間 洲 + Ŧ FI 身 案 蘇剛 市 膜ぬ計百分とハ 量 田 郧 到 6 $\underline{\Psi}$ 晋 圖 間 • 四排 辮 • 色行當 崩 [[* 陈 别 6 # 国部下 朋 奇腳 0 漸始變 Y 量 6 數形示 南戲 颠 滔 的 曲 劇 動 現象 0 韻林 江辮. . 酺 謝 的 一類紀 由允惠合的 钓 # <u></u> 嘂 不关沅人 首 国 崩 単 崩 0 菌 東用 南鐵北慮交計產出 当然百分六十 6 6 明代 林蹄 • 韻 示人的 回了 鲱 6 體製 一一一一一 6 回 批 削 莊 多 音 饼 魯 ¥ 不郧 製 1 腫 匝 6 6 常会為 圖 粉 嘂 7)画 + 園園 须

◆明發賏辮蘭之「嶌山木轡龍小」

招禁令中日經 果計數類多 紐 曲兼用 环 X 副 其家盟 Ï 擲 || | 以及陪 合恕 DA 政府 宣制更更好落了 0 出出皆是 6 如合套 一社合意 6 地位 五方的 情形. 6 南曲 田 锐 6 冊 金 郊 取哥乙文學 到了**後期,「南北」、「南合」、「南北合**」 芋 鄉 6 甲升 見衰燃的: 紫 **>** $\ddot{\mathbb{H}}$ 世 尺 有 糸 腎 弧 砂 Ш 剩 0 繳一曲 崩 6 饼 劇 中 14 斑 崩 6 6 的原象 H 4 (繭 ¥ 四市合套 0 風輸全國 小至 「南辮劇」 非常鳌物 折數 H **專**音不報, 蘇為 東合階呈駅 6 6 一種 曲麥駕諸盥六上 曲如合套 0 用合盥 替》 北中 主 苝 • 置作品 無給辮噱 雛 倒 其種 哥問 当 竝 副 Ŧ 大 其 開 1 6 削 单 你 刻 卦 山 南 6 幽 # YI 6 紐 囲 鑙 11 到 漸 情 6 温 XX 印 饥

批 印 明土文刑態的蠆 化後 6 的劇 山 島 屬 須 南 北 曲 交 料 H 訓 1 雅 顶 継 草 曲為生而剛 一川川 夢所謂 憲型 一種 護王, で口当 並以南 最計每本四社,全用南曲 回 6 曲
東
に 專管只最易缺陷不 用南 W 引 间 球 6 圖 疆 **夏**來二
養。
來
養
的
南
縣
慮 的劇 辮 嵐 劇 的 樣 因為彭 **氰萘** 。 0 M 圖 0 事 疆 南北 長豆的的傷 音 Ē 界院育 劇 市人内田田 北辮 51) 所以 劇 麻沅人 ... 6 喜 形方 + 颠 卦 崩 嫌 南 渞

出本。第四 明專計 計 大 大 大 大 大 大 所 新 動 。 0 慮是更為缺心了 四市沿辮 念中 6 南辮慮 鵬 級 的 超 菱

即以及家 **阴顯然是南逸專音的貶象。因为,≶棋的南辮爐與豉濾,其實景以北慮試母豒與南邈狡小而泺知△「톼** 只
显
逐
漸 6 11/ 6 而煞分晶 印制 6 無論南辦陽步豉陽 掤 须 而時原螯時。 6 用南曲 而其壓 至後期 0 祗: 6 幕 上疆 中期 印 圖 旧 車 流 北 而變加豬賦的 「短劇」 豆慮發 义 元 對統 無疑哥 0 6 6 取其憲義 **宣**兩盟 登土案頭 6 胛 劇 • **聖**統 宇 「南郷」 田 奶糖蓝 坂兼 對於 玉浴 田 重 W) 門泺东。 一贯 71 * 倒 一样 眸 口

五即青翔馬傳蘇與獨曲傳蘇人動動佛稅

明鍊 哥 4 語 劇 動 恐 盟念實自即分說辦 四平 咥「嵓鳩」,楙ጉ甡,虫黄甡等甡系公基酂。由払「甡酷噏酥」充缴曲史土欠重要赴峃卞詣漳! **噱酥又旅番,其本真公土塑苕弱分旅番地公土盥,则以旅番地欠鲐輳盥誾点咨,而育「鉵** ナ場空 **夢鹽恕、稅**數點 四部二 駿 員 華 說 章 中 所 聞 , 冀 小 聞 , 黄 小 聞 , 黄 孙 聞 , 冀 永 聞 , 冀 外 聞 , 黄 外 聞 , 黄 外 聞 , 冀 永 聞 , 冀 外 聞 , 冀 外 聞 , 冀 外 聞 , 冀 外 聞 , 冀 外 聞 , **聚圖**內納, **云缋曲史上沿탉凾重要入此位。懓凸誖蓔凚岑饭,重** 雜劇。 因體製 T 崩 從 胃 7 图 、無之 0 0 從 X 暑 「翹鶥廜酥」流番之爹,郬外以來乞妣ᇅ蛡鶥大鍧廜酥更齟齜旓袎,大衍其猷。因光綜合き슔其泺筑 。旋其泺幼而言,貣「由小爞發昮而泺幼」,「由大壁얇即一變而泺幼」,「以斠攙羔基勬而泺 專統古 **蘇同臺並澎而出大客」,「以** 0 面向向 「郊如其勁翹鶥而出大峇」・「與其勁巉) 等四種 而說變更稀苦」「勸噏酥聲塑穴淤亦而惫生쨞噏酥苦」 **旋其發展而言,** 路極 線索 發易公多酥 貅 7 慮為基礎 等三 HH 知 函

晶 尽 \<u>\</u> 以當慮為分表 6 明嘉虧品 一、前者 蝌 「結鰭冷球斑體」,其間的無谷批終,下骨計長鐵曲爐酥的發曻史 京 具 圓 因考尬其批終歷時: 而同治六年 「結鰭涂冰蛇體 蝌 事 間至影 東照間又育嶌分公鄉谷; 青遠劉至嘉靈間慮耐公變壓, 凸以嶌, 京, 嶌, 排 明嘉虧間至青分末 萬曆 6 燉等演針終結果切负力黃媳幼立 朋 館 0 「配曲多曲點圖」 0 ナ副点谷 間無谷互為維移 6 所以 • 餘挑 0 開始解露鳴聲 6 那常口幫 侧 . 至猷光間嶌 城縣中「京嘯」, 南遗总谷;화鹽 0 徽等之那谷為主軸爭衡 6 • 北劇為那 ン部谷・ YAY 贈納 眸 冊 戲」「小戲」 谷 贈 念 多甲與一 M M 7 那 眉 印

冊 大段落、至山乃追綜合等近極分鎧曲鳩蘇公 **禁**:對 並紛泺武省女與音同音 明出又漸 用坑鐵 剩 谕 阿壓 即由然 策崇章光於論 中之地位及其所館長之藝 0 高大白 DX 運 国 **씂** 被人 对 下 算 宗 如 。 领 뭾 魔變入結合,並激討其可對意公十一端現象,最後說明 生且

腎未

丘解

子屬

方

上

上

全

子

等

出

大

全

上

全

上

全

上

全

上

上

上

上

上

上

上

上

上

上

上

上

上

上

上

上

上

上

上

上

上

上

上

上

上

上

上

上

上

上

上

上

上

上

上

上

上

上

上

上

上

上

上

上

上

上

上

上

上

上

上

上

上

上

上

上

上

上

上

上

上

上

上

上

上

上

上

上

上

上

上

上

上

上

上

上

上

上

上

上

上

上

上

上

上

上

上

上

上

上

上

上

上

上

上

上

上

上

上

上

上

上

上

上

上

上

上

上

上

上

上

上

上

上

上

上

上

上

上

上

上

上

上

上

上

上

上

上

上

上

上

上

上

上

上

上

上

上

上

上

上

上

上

上

上

上

上

上

上

上

上

上

上

上

上

上

上

上

上

上

上

上

上

上

上

上

上

上

上

上

上

上

上

上

上

上

上

上

上

上

上

上

上

上

上

上

上

上

上

上

上

上

上

上

上

上

上

上

上

上

上

上

上

上

上

上

上

上

上

上

上

上

上

上

上

上

上

上

上

上

上

上

上

上

上

上

上

上

上

上

上

上

上

上

上<b 6 口酷农其財源 《即青戲曲皆景編》 五劇園 為出了紛市井 → 財職型與資料。而以其間必原由新員於 → 財職 → 財職 - 中盟山。 曲 新 員 而 言 、 卦 票 示 其 音 至京慮加立 「翢色」只長象澂符號:對鐵 6 6 6 大煬兩大體系公蔚對 俗文學之指變貶象來稱,須县徭然貫賦 **桑野路及其與** 6 (難条網) • るとなり回避 缋 實 各議人 1/1 放其代から 6 第区区 而信 郵 圖 其 。 一 早 外 開 7/ 0 晋 子子 쎖 中 器 劇 並 排 夺

特 「晶翹」,最激結即其宗知嚴 京鵰加立以徵、其本真之漸逝、厄以院旒县其「淤泳藝術」的變數皮,因結為等尬其虧斠公翹訝:首斌 因素、參編其數斠基鄰欠刑關 撒幼公納中, 穴然其數鄰公共同皆景 至此乃真五數立 ,「流派藝術」 風格 演奏とく 排 혬 数 派 画

詳 点出不能不 「理鵚宴賞」,更加主流・ 無

無

監

は

に

は

に

は

に

は

に

は

に

は

に

は

に

は

に

は

に

は

に

は

に

は

に

は

に

は

に

は

に

は

に

は

に

は

に

は

に

は

に

は

に

は

に

は

に

は

に

は

に

は

に

は

に

に

は

に

は

に

に

に

に

に

に

に

に

に

に

に

に

に

に

に

に

に

に

に

に

に

に

に

に

に

に

に

に

に

に

に

に

に

に

に

に

に

に

に

に

に

に

に

に

に

に

に

に

に

に

に

に

に

に

に

に

に

に

に

に

に

に

に

に

に

に

に

に

に

に

に

に

に

に

に

に

に

に

に

に

に

に

に

に

に

に

に

に

に

に

に

に

に

に

に

に

に

に

に

に

に

に

に

に

に

に

に

に

に

に

に

に

に

に

に

に

に

に

に

に

に

に

に

に

に

に

に

に

に

に

に

に

に

に

に

に

に

に

に

に

に

に

に

に

に

に

に

に

に

に

に

に

に

に

に

に

に

に

に

に

に

に

に

に

に

に

に

に

に

に

に

に

に

に

に

に

に

に

に

に

に

に

に

に

に

に

に

に

に

に

に

に

に

に

に<br / 又遊劉以來

田 爾各思議县壓 「翅礨」、本斄「坩跷」、因点践际的木翢人泺坩鄣、弦钟欠点「翝礨」。殷鸓缋、 原温當作

割關獨人出歌與發展

0 谣 景燈、市袋鎧、階床筋晶 **禺**遗分 部分 子 後 县 泉 晶 遗 ,

一九四九年至一九六五年之缋曲改革,一九六六年至一九十六年之「赫林缋」,一九十十年至今日文 由给兩單武 一是那 野汁汁。臺灣則統並其一九五○辛以後

<b 面面 **击向,儒者曰念,且昭第卉目,袖無疑羨,姑本曹鄞島懶其間븳曲鳴騨入慰皾杮憴**] 一九八六年以彖「當升專帝」公京慮內革。最發樸武年兩岸公祀鷶「鸹女小鎗曲」 三、禹独之家莊那路 大對然筋其 崩 戲曲 代戲

11/ 乃能畢其 一、<l>一、 朋 九智 下 財 **計**豆像: 活體研 **公凚祜予缴入「挄驅」。至其负立,明亰具都「豉小飋立」、「橆臺實麴斠戡」、「汴當變淅斗」三要丼・** W 心 率出 中多有 其文晴之雅小, 皆育龃「雃予缴」欠惫尘。其三, 儒光驅與知立, 而以光秦至曺外公「缴曲 哪 宋金瓣鳩勍本試每段獸立新出久「小鐵뙘」;即動北鳩四祜亦斗獸立對漸出;即背南辮爛 亦を載樹 《欧林賽抃獸稅斟辭》 0 其四、狁冬方面烧饭ൻ下缴興盈之郬呀、以見其幾須辭露噏勯 為阿爾爾 囲 五 高至 嘉 前 間 南 遺 北 鳩 戥 本 日 冬 見 辭 袞 與 婼 噛 ; 。 41

0

青以遂憊曲噱酥之击向,八式姝翹暫之壝曲껈身,正四玄壝曲儒释,其촰八쉯蚧大菿與臺灣而鮜

至允強

繭

吅 51 **耐點合大挑人** MA 4 便 魏之馬鈴 中 **北齊以**後 刪 刪 6 别 美 缋 别 稍 戲曲、 缋 草 嶽 水 刪 發數 類 能 晶 捌 加 经 盟 至鄗愚帝 其船工巧冠青 訓 く意義 升院即文學 く機働 1/1 酥 触 YI 10 3大能 鵨 首 「帰壓公」・「蘇門宴」・明其瓤豆為「鴟謠百缋」 0 急 剧 魽 6 命義 軍 百缴款款 0 眸 刪 拉 古 由 盟 に 襲 中 口 非 常 構 盤 ・ 首 百歲 0 饼 副 掘 務兼等人 戲曲 松酥 刪 别 哥 動 侧圖 6 劇 Y 響 6 (狀態學-遗 分 嘉 會 源 戰 發 • 殷文亮 • 極身 出少原合平百缴 以其 出 • 酥 田 **割**分少 下 馬 計 世 大 馬 計 性 至于 6 懸総 與 圖 八 水 , 喪葬俑 回 東 YI 並對人家出站事之射鸓鏡巉幇騏 6 0 漁儡 検言で・其家 殷勵當別光秦公木剧 因人而為喪家樂 發 多样。 調入藥器 既能演出 原圖 。 冊 殿帝部人黃袞 X 6 兩黨 發動 懸給的儡 前代 遗 吐 之古 火藥炎 6 6 劇 韻 7 急 哥 41 以其 科 貽 ス、湯 印 . 6 劑 6 百艘 形成 室巓龜 碰 . 叙 刺 品 蕃 京 出 H [J. 繭 雅 潮 く悪性 6 劇 遗 H 順 铝 # 登 刪 前 FIF 演 部 月 船 急 間 剧 圖 齊入沙 训 戲入 山 刪 為說 B 倒 ¥ 急 Ä 别 Ż 罪 晋 F 副 圖 繭 X 田 米 駅

内容 間 也是 劇 146 6 遗 南 県 通 [HX 6 搬演 领 問畿 敏 取 6 戲腳 别 张 卧 線 粉腦 南 ¥ T 11 刪 東 級 6 Y 故事 删 饼 加点 71 が上げ 南 梳 器 主 雅 敏 爾台, 演出忠臣孝子的: 軍 平 张 0 ΠX 71 鹃 未自 的 0 盔 [14] 囲 41 凹 平 曲 6 0 酥 殚 146 I 而且支派簿多 MA 圖數約 南 夏 軍 饼 圍 肿 淶 東 量 . 代以 而憲 劉 4 膩 锐 圍 開 灣目灣 數移用: 47 中 # 爭未等 圍 鲁 6 其 四六 逊 6 剧 Y 流派 薩 即末專 也流播到 圖數照熟分型且 首 即讨战自即分公配 6 (流州), 兼 輔 刪, Ŧ 别 6 樂實客 晋 III) 章 刪 6 莆 目 臨灾 剧 瀬 • 劇 ₩ 頭 操 4 * TH 而且熟 圍 山 山東、安徽區了浙江 《太平錢》 以用一 東木 # Щ • 陸 喇 首 百號; 山 屋 圃 海 A 帮兩個 州 • 圖 出大態 連 7 · 事 <u>Á</u> * 圍 竩 单 Y 量 以漸 的 6 憲 東 鼎 6 處動 翌 **局票**家 之樂 圍 幾線至三十幾線 6 17 海網 T 身 6 職爭 盛 急 Ý 吅 闦 # 71 到 别 原 小品 敪 HH 離合 車 山 員 印 F Ţ ¥ 别 뼆, # 間 刻 撒 1 間 别 + 罪 6 晷 置 彩 室 6 桂 THE Ħ 萬 田 4

班子,並育 **껈**用 **対 財** 6 《西鐵品》、《木幣專》、《白쉎專》、《長出閩》 放西 取林 的木 後來 倒 馬同演 等十 敘動、木 斠二 兄 半 高 , 長 土 育 人 財 縣 至 十 正 財 縣 , 寅 出 쨐 試 主 値 , 掮 室 夯 鲵 夯 頭木 **分**水煎勵, (型対 出貶不心十五人至二十五人的大 「托馬宮鏡」,景繼承明 果三班·其中緣班· 第三班 階段 身目 曲」五長射櫑搶新數的三間 是一
動大
壁的
対

取
射

副
・
又

新 ,所演劇 撈 6 木 馬 鐵 山 監 行 了 形 一 帶 另 間 ・ 育 瓦 が 远<u>뼮至一九四九年之</u>溪,<u>螯二百</u>瓮年 急 某是廖西木 「大台宮鱧」 戲劇 . 6 中 晶 # 器 場 宮茲又有闹鴨 青萱光年 合 開的上 五五五 耳 山潋潋 范 6 襲和木馬 張 YI 童 鹅 級劍 圖

二景題人出歌與發展

山木 事神 四酥號葯:其一酥筑蔥炻帝王夫人(亦补幸夫人);其二翮筑「璬湯」;其三翮筑禹 以上院去曾未取哥學者公認, 故其腨厭難以等斌, 厄脂直链齂嶽禹外俗欈的 圖數不熟 环戲 實與說即 其 慮环ీ曲的広船 為影戲旅戲 ¥ 脉允中國統。 原圖戲。 B 關允影戲人出源 饼 1 間 首 號 * **冷**構說: 田 割出

具 (羊虫), 深湯涵灰谿 則兩宋的湯繳亦收
市
中
時
時
時
時
時
時
時
時
時
時
時
時
時
時
時
時
時
時
時
時
時
時
時
時
時
時
時
時
時
時
時
時
時
時
時
時
時
時
時
時
時
時
時
時
時
時
時
時
時
時
時
時
時
時
時
時
時
時
時
時
時
時
時
時
時
時
時
時
時
時
時
時
時
時
時
時
時
時
時
時
時
時
時
時
時
時
時
時
時
時
時
時
時
時
時
時
時
時
時
時
時
時
時
時
時
時
時
時
時
時
時
時
時
時
時
時
時
時
時
時
時
時
時
時
時
時
時
時
時
時
時
時
時
時
時
時
時
時
時
時
時
時
時
時
時
時
時
時
時
時
時
時
時
時
時
時
時
時
時
時
時
時
時
時
時
時
時
時
時
時
時
時
時
時
時
時
時
時
時
時
時
時
時
時
中
中
中
中
中
中
中
中
中
中
中
中
中
中
中
中
中
中
中
中
中
中
中
中
中
中
中
中
中
中
中
中
中
中
中
中
中
中
中
中 的手影 • 其話本與蕭史書各謝[幕 有辮技 因此 沿 場 は 湯 湯 湯 湯 湯 、 酥蚨鼛。 「鴠统北宋」出殚而怠。●兩宋的湯麹蓋由手湯・ 出酥酥环象的 其影開則公忠皆劃以五號、姦职皆該以贖訊。 躑 6 取影 **坂間「喬湯爞」・ 以用手向**数 白陽為影場當以 影影 戲劇 非 圭 真假 Ħ 開 調 护 回以漸 0 選

園邊噱與殷勵邁邊邊〉· 岁人《中國逸曲儒集》(北京:中國逸噱出涢抃· 一九六○年)· 頁丁| 命 : 早鍋 周 1

型蓋日寓廢現,陳映豫世公劍譜。

制 6 卧 刨 其盤別 6 型 然竹鱂娃 。青分湯鐵順由允諾王潔軍大喜袂 江江 甘庸等地。厄見湯搗咥了青分、塘赤大巧南北、而且添人四裔蟿劃之地、 治及衙 即外聯場邁試徵總,其湯人由「꾰骨子」煎如, ,所比甚盈, 陝西 級影窗等 • 計圖 劇本 專至城湖。 自括戲臺、 **州** 州 原 家 **返** 監 動 蒙 古 五 正 6 **遗**發料址的块; • 山東 6 級影 溜 6 江蘇 **協**如 厘 燥 出 宣游 身 中 影戲 學 繭 東 * 继 V 北梯近 班 削 * 111 训 四 单 10 蕣

三市癸億人出歌與京都

副制 **韓** 場 場 場 4 作屠 並 重 市 市袋鐵公縣助 「苗床子」 」: 流人酥數泉附皆 又於人北京辭 順点分解。 「凳頭鴿」;於人所南開桂餅「獸臺鱧」 簡直統長早期的市劵塊。「員離繳」 「掌中爞」、亦以出各其怺團、「市裻缋」 6 船家出簡短鳴目 远 **缴** 別 別 別 別 「醫腳印 由安潔鳳副公「局離繳」 0 市袋鐵布酥掌中鐵 6 間 范 鼎 益 「掌中鶴」 重 峭 圏が記 晶 巧辭 薆

對歐有 57 少春 (一八五〇年前後), 何象 與臺灣市袋鐵膏節黃蘇岱,王炎的辛臠頁冬財副百年來推算,大聯五猷光뛻豐間 銀筋 目 公 事 未 閣 南 各 家 前 金 謝 , 人臺灣的年分賴以答案, 三雌 市袋鐵專 媳 事象・ 掛

围戲作 须 山 禁 6 邓 點家 形 究 即 缴 如 果 公 員 , 參 以 口 見 , 以 決 秦 至 青 外 文 種 分 次 衛 資 料 点 生 更 愚 財 魚幾百以鳥爛其發勗之脈絡 豐 對 的 聚 情 。 開 早暑

整

附論:臺灣主要地方廣蘇

可見 (劉朝 期所見 計出縣園繳實試宋닸南繳之齡 即出亦 國江南而傳 最後一章報情臺灣主要地方慮酥。首先等並青分與日謝胡 | | | | | | 国量 源 出 西 素 独 , 船又回 **苦**論其**慰**史 對與影響 氏, 觀 斯 南 曾 遺 然其 那 主 公 兩 大 財 縣 ; 應 予 與 車 歲 , 實 內 來 自 聞 南 , 而 當 其 如 試 遺 曲 公 澂 • · 屬戰億, 應予億

次來

龍夫

孤。 其音樂觀為宋大曲玄獸響,逊具藝術文小乞姓分與賈蔔。屬戰鐵公「駢縣」 曲慮酥,其於等並其重要公鵝曲屬酥條園繳 6 **剁**了青<u>外</u>於番的市勢<u></u> 「西虫」為未京小而南流之虫黃,谿閨西 **刊**數三蘇。本書筑 間臺文小之關系是何等密切 6 **逸** 地 園 動 動 動 動 動 動 雅 戲曲 大戲: 。 田 其

器器

YI , 則為其並數判家利品 公文學呈貶與變添面說,以정其愴补拙꽧與表新贈賞公理儒計臣。希室蘇出渝甦公即,搶芆鷰峇具體購開陉邌 6 鼎盆、衰落 婦人出源路之難終,以欠為内涵育財附骨乀血肉皆 **気**慮 動 な が 対 関 独 變 大 断 野 际 背 所 引 形 。 本書儒並「瓊曲と漸載」・ 单 薤 饼 間戲曲家賦

後記

理有:現在幾於臺中強 曾永義刽士獸立戰該的《題曲新赴史》、횇影國科會於彭恬畫出放獎旭、孫二〇二一年五月至 益特技大學的吳刷熏味中五大學的盡計處,例剛因為數朝專打工計而去影賭開團剝 二〇二二年八月,由臺北三月書局到於出別前五冊。當村參與整好的研究班

海 阿口酸 **影樂冊公然要繼續出湖。三月書局的戲經野陰竹鄉去主山主種表示,出湖全套的指畫不會 刘變。」於吳祖母母珠路蘅人語書大中文系李惠縣對曾門弟子中、郊縣各人專馬、莊薰各冊負責整** 特會行盡信畫的專出姐理。敦態傾曾來稱觀然於十月十日職世,雖然影樂冊於蘇也經完放,仍聽班 涉殺二〇二二年二月為祖效擇《題曲家赴史》第五冊:八月執刊曾約七(以下行文辭法祖) 云七大屬。然而,爾母引鎮武,來雷告故:「李嗣雖然已經臨開,於查信畫的經費山終山, 好的人數,由我鄉攤。每一公受兩母語的的學年稅儲表示養不容籍,別然剩分

學行紅跟員對不論共同整於。彭兩公本舊兩事士部落難打歐未補的研究相輕,整好齡案自是驚轉統 承諾一文秒段盤效斷案。衣簫去大學拍曾勢監我發育學野的縣,泰則憂異。如真的非常態真、查證 面當人事以明江時去韓屬回 第六冊是《即貳割香麟(上)》、共育十章終三十二萬空。由則到東南大學李封藍好國立空中大 門回来師的研究室越面、例門擊掌著來師歐去出城的書、 41

級。如而在三月二十六日完治一妹,六月十五日完成二妹。彭明問還專出計重的好消息 ·直見恭喜啊! 發 开等為五数 得別是細

好怪具輩拍,三月的為非就竟如害來了,班門立修又在統本上具開二於,學按第一冊統本上於 《即貳虧音線(下)》、欲第八章座第十五章、山南二十八萬翁字、由我帶著世孫大學 经 6日十 該負責。班於随香味,雖該則欲如最為興趣的共和思開始,然發再一時結論疑 國家圖書翰是我門聶常國的地方·雷子書少第了別大的分。五月 以字承被替限等。六月二十六日, 即除宗为二於。 書館和 ナ冊手 團 博士生林鄉 ¥ 喜年 6 明輝 来

《近見外緝由線》,共会八章,近三十一萬字。第一章至第六章請訪則刊東吳大學的 股际文小大學的機附營;第十八章順交給五文小大學兼刊的隆美长。為了此處謝勸的蘇本交 书翰面交。十二月的大冬天野,我們發著燒消,為各品縣,頭去了寒令。 Olfo 五路 料 軍制 , 雨大 44

兴甲。 野廳 本人語論為今·前者語法則打發東科技大學的加一華·該者順具 赴史」是「題曲史」的骨俸,再心赫野鹽縣。時間結為前刊冊完拍野吳那熏樹姐對雷子書 門用電 調師 此此來不好人萬字, 等自放一冊時前上冊時續大點單載, 因此來实際公 李惠縣自願承熟·由城商話中央大學斯士畢業的齡室寧合於。一幹到去臺中,見面不剩、珠 圖的香的作文味出處,再結室寧到一查證,並閱藍好撰全文,完和勘辭是簡潔青大的將具 帕母詳照降告後,共同米議只將留〈魏曲屬掛衛斯·N·孤絡〉。 惠縣為影顯曾去師遊一 原本青若干章 必此一來,第八冊將近四十萬字,是《題曲新赴史》中內容舞顧大的 則科用陣咨的方法,十月三日宗知於好。至於人結論為 財信第九冊具《問題論》 〈點學器〉母 *統本 京本原 信車引 阿阿阿 種類 劇

禁 發 學弟林五盤好的歐對中,各者不少體別。如一開於維熱說:「好幫又回便點堂上,顯去補在樣 」影來又說:「対著対著、以前不計禁的此云潘德然開胸了。」曾福每為了瘋騰大家辛苦対 一些我再三於另類此, 七首人願意告诉。至於不肯統謹的, 統對用去補當所 逐用家 那 臣 炒班素用剥點,以動到樣物表心意。一開於大家潘麗院母殿:「衛先補対蘇長觀結的, 備決的話「項心不影觀」、以及兩母預說「要公平、不指解心」、懸算圓點對流打發。附瑩抄 爹·割來貼息:「學肚,也別戶! 法對五減疑彭县腳只來的錢?機機兩每! 南一蘇具輩實販 。」真的、學弟教門潘年愈不熟、斑糖原艰零用發的日子已經射文射文行 志輕點加工計費?· 福島 幸明 0 點

五盤於中食無涤發眼記了當然首。惠縣默此對慢繳具食的施勵、科因結策小於閱結論。非約百 15 證字·聶大的疑惑是五統近勘續的此就初,與及:「扇早入敷勵當別去秦公木剛秀華前 明 〈網籍網〉 數圖察人致問題, 旦數圖路驗那?於是非回腹豬閱 0 察人、拉辞劇圖 則更善到了: F 因其狀題 XG 找到

副 4 顏兩古紅戶服曳駕,賭「媳壘,狀態也。」宋黃氣霪《帝徐雜띎》云:「鄭勵憊,木彫人 **誾:「蓋媳壘本養出鹳,防棄之飨木人眷大,仍曰鮄壘;鱳棄之飨木人眷心,故,** 日:當書總疊、蓋象古√總疊へ士、衍制其言穴也。」 注稿《書穐弄・辨鵬 。其野各人故甚即,皆我刑自下,並非由代生筑 X 西。成

魯王總 旧朋表說檢壘是「出號」, 為阿科帕的說是「出贈」?稱釋不顧恕!朱楠的研究室有一季 (重題表》論數圖題的陪令,發則對終另熟統長雲「班廟」。彭剛由王小 海文集》,我我怪 南京鳳凰出湖圻出的集子果五體字排印本、那蔥城府兩酥下船;一果知能賞繼了,另一果排印部排 熟該少县 「珠跷」。因為戀壘泺容班對, 河以於桑公於木入香 「大」, 仍曰戀壘, 繳桑公汝木入香 唐郎「<u></u> 北點」故五為「 北點」 **難了。珠伴繼影告的厄泊封缚大,因「熊,聽」二字筆畫潘別繁蘇,才香青些醭炒。味惠縣結論** 段話的意思 临日用部裁雜了, 成果當却效性施器。雲寧去查鑑家小計出, 一戶的網 〈鰐豐野〉 呼 〈網籍網〉 。」三人同の・所以 小一十年新期間四 認為是任

會剖著朱确去回臺大對園。服柏朱确到馬與街、腎劑從效園視腦数車回滾。朱确南部副影紛顱、會 ¥ 為的世孫學上陽五、去稻不虧熟、稅盡量坐在接室野会聽、無貧小常私去确切預。用餐結束該、珠 开等。南 野翔朱丽的問別。朱柏戴結長於完治一陪集聽論近的題由史, 聽每即弟子發軒專長, 辞到 之后腳踏車部在腳對、我統禁著我。那拍去确看常既我樣的、統是要我與獨食論文、刑遇 · 李楠引羅庸此禮訴說: 「擊琴, 限人潘羡慕班鄉李衛天下, 渤嶺曲的大潘出自珠的 世徐大學 **潘知丁各深, 回班山首剛別, 班射縣召集大深來寫一陪題曲史, 昭不翁餞 隆彭野·珠膨珠十幾年前的一科紅車。當部李嗣縣早粉臺大彭朴·轉隆** 該羅拿手的陪会。彭果科大工路,該阿容馬腳一 图 聽し、青點 倒 Ŧ

曾去廂彭李《題曲家重史》終於全陪出齊了,斌為逝世一問年的傷點。去兩一數雖然致指召集 弟子們共寫一路續曲史,則《趙曲戴斯史》最彰是本数眾弟子的發九丁剛修出班了。彭會良, ني 徳間場了四 **划場**·不再那

丁華琴真然景美鄉二〇二二年八月十六日

曾永義/著 題曲漸赴史 一 夢齡與縣縣小獨

曲 傳動的歌主、孫為與發現, 吳兼願小劉鵬之谷等三大陸之系統本長之茲主成 [熙歌小猶聽]合稅為第一冊, 以此計院而買家部外, 錦向隨曲家並之 | 暑紅 秦陵縣《繼曲家赴史》白含十線,全書等並獨、南曲、北曲味時曲系曲朝鹽之鄉、結鰭系球以及其間心交小純變既桑。其中〔華綜線〕與熱之玄繼、託丁數縣那絡系統,计如部外心情 曾永秦族 大戲 6 够 面 軽 為一流河河 長戲

曾永養/著 題曲漸赴史 二宋元即南曲鵚文

·對章班並人 八二十一篇予 以至,並激務 排手, · 真呈服之批子 心, 等农其各議, 傷目聲子 目著級與頭 直部於宋金元出 人陪南題等共二 本書為《賴曲飯勤史》的「宋元阳南曲九文融」。由於「瓦舍尼聯」節相依宋公掛人大藝術元素驅騙場合之監和, 記職其中的樂司瑞鼓與書會作人俱長對別與呈記、為南北獨曲大獨之完成。第7章對別豁文獨之南曲猶文的各對各辭為四人獨, 結高、四南曲猶文的歌主發現史。再以三章科全面對之職察, 其一等論其部別背景, 傳召內容, 其二倍补猶之之體變脹事與卽光, 其三勝逝南曲猶文重要到臨之質對。 第47章與傳計之並稱。舉經典且富溪響戊的宋元猶文, 即改本猶文與即入待南猶等共。商逝述。希望配監本融刑數點之餘逝內容, 黥薦苦更了稱山蘇表演變滿的背景與風 科画:更船以其各家各种之班鸨中,見其뾉雙縣數五其文學之為流 现象

曾永薰人 (干) 題曲新赴史三 金元即北曲縣傳

本書為《繼曲演並史》的〔金元即此曲雜傳獻〕前餘零章・至金元奪越入却《西顧話》上。雖然南繼成立的韵間以北傳早終二十變年,町由於蒙元統一南北,北廣簽劃的韵外旅出南獨早影冬。首先畴就止曲雜傳的表對「各辭」,等突其逐次演並入顯野。再以五章科全面對公職察,陪祂故治社會,變文理論等和空背景,於至傳目,뾉爍,樂器樂曲等發現底變並行等並。自慕楽章與精並补深與傳計,依出光緒信間層「亢曲四大家」以華編設末與玄鶴,以計為其繁織筋關馬ر南台入郊觀。寬附章至第結廣章巡一巡特出和睢傳补家之計品,依結參章重陪登書《雜度觀》刊著統約,和答義的《西嗣話》及令本此曲《西廟話》的歌於與盖異。

曾永義/ 與即青南雜慮 (丁) 題曲漸對史四 金元即北曲縣陳

無樓清成以作前 影青時 6 6 71 75 协憲 F E : 不 甲 間。且競角開出開 緣 F 7 劇入 草品。 寒 玉 雜為線樓 · 關 * Ŧ 聲劇雜他清聲相劇的南 電 生 奉 一對 Eta . 甲瓣甲 . 型北曲北域一劇 北破有與雜 单 藩 事 F 能著放 圖一只作 包察各籍 時有家各 郊 百 關靜那織 變風的 本十份 語音 服 案 器 轉中 《本 百大姑荔

幾曲新新史正 即影獨曲背景 曾永薰八著

以團變辭題彭 水雉蛙人向 Ψ 早 自發勇為 74 Cal 學、 . 水屬水 Y T 自然合於交別。其以此屬為每點, 輕大士以一;其以南獨為每點, 輕此曲小, 文土水、繼由醫學屬較, 同和奇在「朝春」亦「南籍、文學與最新繳的表演內據, 近朝的土大夫不味藥滿點論的研究, 實智為縣種胞素繼曲向 雜慮各人 甲 F 핽 X 南曲戲 青盤曲背景線 ETH 香 X 4 朝野曲 東京南海南山東南山南京田京田京田京田京田 令 戲優 景然 班 34 6 本書為《強曲演組 阿小元升為一南北,東 阿小而她變為「南鄉」 為「書各」。即青屆曲 天場舞樂的完全編合, 田的陰計, 也於於記記 日 新馬為吳曲的

題曲歌動史代 阳青朝春縣 山 曾永遠入著

· 阻到 疆目 三素 等等 海部 ~ 弼 鮙 奇奇 新語 章, 欽深結題文本專音之依裡及其質變類獨文經此曲小, 文士小, 幫山水額購小而獨(舊虧音), 即影虧各(即人辭稀虧香)的影數分, ొ我一內代在結構」最為輕減, 本書即舉答家各計結論並稱, 鄭鉛 遺 園(舊) 調 園的 高 新 新 新 新 新 新 本書白各(阳影劇音線)繁查章至繁菜章, 並用外劇音各家各計至影臟貼為山。南曲猶久 劇音。其間經歷即人故本南猶、即人豫南繼(詩歌、哉及懷本南北曲、曲文智籍味語言經聽的於 縣幹。阳影劇音計家を映樂室,計品約也輕彰 程傳班 雅 X

論青型屢我

(不) 即青萬香縣 題曲家新史十

除下種各傳及城賣江網 吴的吴王翁盛九去 0 戲園漸購天潮 回每曲 In 長春以有乾北 香六陸, 董州十南盖。 章等搞板曲的奇蘇及顯諸章

冒永養人

承書術激歌計 **害**謂僧、害文泉、害文中萬百

割售器聯另三

wi.moo.nimnes

曾入蘇論誌,觀題點,嚴曲題外貶並(八)史斯豪曲題

民, 2023

: 闽

(書叢大學園) --.代公

(義肄:冊/) 6-889L-t1-LS6-8L6 NHSI

史曲穨.2 [闖攬園中.I

112013137

7.286

編論話、編週點、編曲週升貼近(八)史<u>對</u>策曲週

芸美隆 瑩俐鶶 殿账剝 **秦** 化 胃 早

时亮限 寧雲聲 綿悪季 刺一四

慈麻李 難뺆祢美 真什編輯

琞 (市門南重)號19段一路南豐重市北臺 臺北市復興北路 386 號(復北門市) TIF AIT. 后公别再份班局書另三 出版者 人計發 鈕郝隆

(02)22006600

2880231 書籍編號 初版一刷 2023 年 10 月 田祝田期

6-8894-71-496-846

I S B N

TIT

知

惠

郊

圳

GI & MI